서양화 자신 있게 보기

서양화 자신 있게 보기

이주헌 지음

학고재

알찬 이론에서 행복한 감상까지

일러두기

1. 이 책은 2003년에 출간된 『서양화 자신 있게 보기 1·2』의 개정 합본입니다.

2. 수록된 모든 작품의 원 제목과 작가의 원어 이름이 '도판 목록'에 실려 있습니다.

서양 미술이 동양 미술보다 더 익숙한 시대에 살고 있다. 물론 동양 미술에서 한국 미술만 떼어놓고 보면 이야기가 달라지지만, 중국이나 일본, 기타 아시아 여러 나라의 미술은 지리적으로 이점이 있음에도 서양 미술보다 접근이 쉽지 않다. 국내에서 열리는 전시 횟수나 출간되는 관련 서적의 숫자 모두 서양 미술에 뒤처져 있다. 그만큼 우리에게는 서양 미술이 훨씬 더 가깝게 다가와 있다. 해방 이후 근대화와 서구화가 혼동될 정도로 빠른 속도로 서구화된 탓에 이제 서구 문화와 서구 미술이 매우 친숙해진 상황에 이른 것이다.

그렇지만 우리가 서양 미술을 감상하는 데는 여전히 애로가 많다. 우리 문화의 뿌리가 동양이지 서양이 아닌 까닭에 서양 미술을 이해하고 느끼는 데는 분명 한계가 있다. 이를 해소하는 데 조금이라도 보탬이 되고자 쓴 책이 바로『서양화 자신 있게 보기』이다. 책이 출간된 지 벌써 십수 년이 흘렀다. 꾸준히 독자들의 사랑을 받고 있어 이번에 개정판을 내게 되었다. 고맙고 과분한 일이다.

이 책은 2002년 EBS에서 방영된《이주헌의 미술 기행》을 기초로 구성한 것이다. 당시 방송사로부터 방송 진행 제의를 받고 시청자들에게 필요한 미술 프로그램은 어떤 것일까 고민하는 가운데 이 책의 토대가 된 내용을 구성하고 정리해 방영하게 되었다. 프로그램을 진행하는 것과 별개로 사전에 방송할 내용을 글로 상세히 정리해야 했는데, 이는 이런 프로그램이 일반교양 프로그램과 달리 방송작가가 직접 취재해 대본을 쓰는 데 한계가 있었기 때문이다. 방송할 내용을 내가 편당 원고지 60~70매 분량으로 쓰면, 방송작가가 이를 PD의 연출

방향에 맞춰 대본으로 재구성했다. 이때 쓴 글이 이 책의 초벌 원고가 되었다.

　방송의 주된 내용은 역사화, 인물화, 풍경화 등 장르별로 서양 회화를 훑는 것과 고전주의, 낭만주의, 사실주의, 인상파 등 유파 혹은 사조별로 서양 회화를 훑는 것, 그리고 원근법, 모델, 미술 시장, 조각, 판화 등 미술을 이해하는 데 중요한 내용이나 범주에 따라 관련 내용을 살펴보는 것이었다. 다만 시대적인 측면에서는 고대와 중세를 제외하고 19세기를 중심으로 르네상스부터 20세기 초까지를 주된 범위로 잡았다. 서양 미술 가운데서도 우리에게 친숙한 미술에 집중하고자 했기 때문이다. 방송의 구성과 내용을 대부분 그대로 따른 이 책은, 방송 당시 시간 제약으로 충분히 소개할 수 없었던 부분을 더 많은 도판과 정보로 보완해 편집했다. 미술가 소개나 미술사 정보 상자, 별면으로 짜 넣은 감상 보완 코너 등은 그런 노력의 소산이다.

　물론 제아무리 요긴한 정보를 담았다 해도 그것이 단순한 지식 전달에 그치고 만다면 이 같은 감상 안내서는 빛을 잃고 말 것이다. 이 책의 기본적인 책무는 서양 미술에 대한 이해를 도모함과 동시에 미술 감상이 얼마나 흥미롭고 유익하며 행복한 활동인가를 일깨우는 데 있다. 비록 서양 미술이라는 제한이 있지만, 미술 감상으로 삶을 긍정적으로 되돌아보고, 삶과 예술의 긍정적인 관계를 확인하도록 하는 게 이 책의 목표인 것이다. 그 점을 중시해, 선택된 작품에 대해서는 되도록 하나하나 충실히 설명하려고 노력했다. 작품을 보고 작품에 관한 이야기만 따라가도 뿌듯하고 충만한 책이 되도록 애썼다.

　물론 모든 시도가 항상 만족스럽지는 않았다. 경우에 따라서는 정보 측면에

서도 충분하지 못하고 감상 측면에서도 '얼치기'가 되지 않았나 두렵기도 하다. 하지만 직업이 '미술 감상자'인 사람으로서 새롭게 감상을 시작하는 분들, 혹은 감상에 관심은 있으나 엄두를 내지 못하던 분들을 위해 무언가 도움을 드려야 한다는 강박관념이 이 책을 쓰게 했다. 미술을 통해 큰 행복을 얻은 사람으로서 그 행복을 나누지 않는다면 그 또한 잘못이라는 생각이 들었기 때문이다.

이 책은 원래 두 권이 한 세트를 이뤘으나 개정판으로 다시 단장해 나오면서 한 권으로 합쳐졌다. 지나고 보니 두 권으로 나뉜 것이 '공부량'이 많겠다는 오해를 주었을 수도 있겠다는 생각이 든다.

이 책은 결코 완독하기 어려운 책이 아니다. 정색을 하고 깊이 공부하듯 보지 않아도 서양 미술을 개괄적으로 이해할 수 있고, 주변 풍경 대하듯 편안하고 여유롭게 읽으면서도 실질적인 정보를 쏠쏠히 얻을 수 있는 책이다. 그런 점에서 한 권으로 집중해 보는 것이 한결 나은 편집이라 생각한다. 그에 맞춰 가독성을 높이는 방향으로 전체 디자인과 레이아웃을 바꿨다. 여전히 부족함이 많지만, 모쪼록 미술을 통해 삶의 기쁨을 한층 풍성히 맛보려는 분들에게 좋은 안내자가 될 수 있기를 기대해본다.

2017년 6월
바우재에서 이주헌

차례

1

미술 감상, 어떻게 할 것인가?

미술 감상을 통해 우리가 얻을 수 있는 것은 무엇일까? 미술 감상은 어떻게 하는 것이 좋을까?

감상이란 '마음에서 느껴 일어나는 생각'이다. 인간은 몸으로만 운동하지는 않는다. 마음으로도 한다. 몸 운동이 몸을 튼튼하게 하듯, '마음 운동'은 마음을 튼튼하게 한다. 마음 운동의 대표적인 예가 예술 감상이다. 예술 감상은 여러 느낌을 얻고 자연스레 생각도 많이 하게 되는 좋은 마음 운동이다.

물론 우리는 자연도 즐겨 감상한다. 아니, 가장 가까운 대상으로 감상한다. 아름다운 저녁노을, 밤하늘의 은하수…. 이 모든 것은 마음을 맑고 풍요롭게 한다. 예술은 자연의 창조력을 인간의 능력으로 재현한 것이다. 그만큼 자연에서 얻은 감동과 유사한 감동을 우리는 예술을 통해서도 얻게 된다. 그러므로 인간이 자연과 멀어질 수 없다면, 예술과도 멀어질 수 없다.

예술, 좀더 좁게는 미술을 감상할 때 가장 좋은 방법은 바로 자연을 감상하듯 감상하는 것이다. 자연을 감상할 때 우리는 경직된 의식으로 대상을 바라보지 않는다. 편안하게, 골치 아픈 일일랑 다 잊고, 열린 시선으로 바라본다. 미술 작품도 그렇게 대하는 것이 좋다. 미술을 잘 모른다고, 지식의 끈이 짧다고 지레 마음의 문을 닫을 필요가 없다. 우리가 자연을 자연과학자처럼 잘 알아서 즐기는 것은 아니지 않은가. 그렇게 편안하게 대하다 보면 미술은 어느덧 우리의 지근거리에서 가까운 친구가 되어줄 것이다.

물론 미술 작품은 자연처럼 스스로 존재하는 것이 아니라 인간의 창조적 재능을 통해 만들어진다. 미술 작품에는 만든 이의 의도와 느낌, 그 시대의 정신과 역사가 구체적으로 녹아 있다. 자연을 감상할 때와는 달리 이와 같은 배경을 이해하는 것이 미술 감상에 분명하게 도움이 된다. 하지만 미술 감상도 감상인 한, 먼저 느낌부터 가지고 볼 일이다. 그리고 공부를 할 일이다. 이 두 가지가 상호보완적으로 이뤄진다면 미술 감상은 더할 나위 없이 훌륭한 정신적 풍요를 우리에게 안겨줄 것이다.

내가 주인이 되는 미술 감상

여기 그림이 있다. 16세기 이탈리아 화가 야코포 틴토레토Jacopo Tintoretto, 1518~1594의 〈은하수의 기원〉[1]이다. 이 그림을 함께 감상해보자.

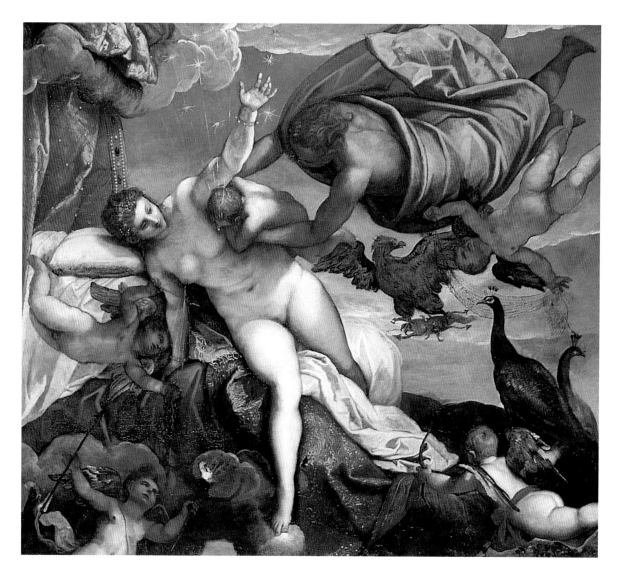

1 **야코포 틴토레토, 〈은하수의 기원〉,
1570년대, 캔버스에 유채,
148×165cm.**

이 그림을 처음 봤을 때 나는 "아, 정말 아름답구나!" 하고 느꼈다. 그렇게 느낀 이유는 우선 하늘과 옷감 등의 화사한 색채, 여인의 누드와 포동포동한 아기들이 어우러져 빚어내는 형태 조화가 매우 훌륭하다고 생각했기 때문이다. 이 그림의 주제가 무엇인지, 어떤 내용을 담고 있는지 아직 채 파악하기도 전에 나는 이 그림을 '아름다운 작품'이라고 단정해버렸다.

미술 감상은 이렇듯 순간적인 시각적 판단에서 시작된다. 우선 눈으로 보기에 '좋다' 또는 '그렇지 않다'가 평가 기준이 된다. 시작이 반이라고, 사실 이렇게 눈으로 보아 순간적으로 일어나는 감정이 미술 감상의 가장 기본적이고도 핵심적인 요소라고 할 수 있다.

2 야코포 틴토레토, 〈자화상〉,
1588년경, 캔버스에 유채,
65×52cm.

야코포 틴토레토

베네치아파의 거장 틴토레토는 스스로 "(형태의 대가인) 미켈란젤로의 드로잉과 (색의 대가인) 티치아노의 채색"이 자신의 이상이라고 말했다. 하지만 그의 그림은 단순히 두 대가의 장점을 합쳐놓은 절충적인 그림이 아니었다. 틴토레토는 미켈란젤로나 티치아노보다 훨씬 드라마틱하다. 전경의 인물은 앞으로 튀어나올 것 같고 후경의 인물은 뒤로 쭉 물러난다. 색채 대비가 심하고 톤의 변화도 극적이다. 그런 탓일까, 어두운 배경과 흰빛이 극적으로 대비되는 그의 종교화들은 깊은 정신적 울림을 자아낸다. 그의 영향을 특히 많이 받은 화가로는 엘 그레코(El Greco, 1541~1614)가 있다. 틴토레토는 젊은 시절 잠깐 티치아노 밑에서 작업했고 평생 티치아노의 예술을 높이 평가했으나, 티치아노는 개성이 강한 그에게 혐오감을 숨기지 않았다. 틴토레토는 자식들의 조력을 받으며 큰 작업실을 운영해 많은 후원자들을 독차지한 까닭에 주위에 시기하는 이들도 많았다.

〈은하수의 기원〉이 첫눈에 매우 화사하게 보이는 것은 우선 삼원색이 두루 쓰였기 때문이다. 붉은색 옷감과 천, 짙푸른 하늘, 황금빛을 머금은 사람들의 몸뚱어리, 이 원색의 삼중주가 그림에 활력을 불어넣는다.

구도 면에서는 여인의 포즈가 대각선을 이루고, 아기를 들고 여인에게 다가가는 남자가 그와 엇갈리는 대각선을 만들어 그림 전체가 X자형 구도를 이룬 것이 눈길을 끈다. X자형 구도는 안정감과 운동감을 동시에 가져다주는 구도인데다 여인을 중심으로 남자와 아기 천사들이 원을 이루어 구심력과 원심력이 공존함으로써 그 느낌을 배가해준다. 이런 요소들로 보아 화가는 색채와 형태를 구사할 때 활력과 통제력을 동시에 잘 보여주는 사람이라고 하겠다. 우리 눈이 그 사실을 금세 확인하고 부지불식간에 '아름답다'고 반응한 것이다.

그림의 이런 조형적 특질이 화가 개인에게서만 비롯된 것은 아니다. 우리는 이 화가의 시대가 어떤 예술적 취향을 갖고 있었는지도 웬만큼 감지할 수 있다. 미술 작품의 양식이나 조형적 특질은 이렇듯 우리에게 여러 가지 느낌과 정보를 전해준다. 그러므로 그림을 본다는 것은 먼저 그림의 조형적 특질을 있는 그대로 받아들이고 거기에 반응하는 것이라 하겠다. 이처럼 시각적이고 조형적인 아름다움을 즐기는 것만으로도 미술 감상은 웬만큼 가능하다. 특별한 미술 교육을 받지 않았다 하더라도 누구나 지금 당장 관람자로서 자유롭게 미술 작품을 감상할 수 있다는 말이다. 그림을 보는 이마다 좋다, 나쁘다, 아름답다, 그렇지 않다, 판단이 제각각이라 하더라도 그것은 그다지 중요하지 않다. 감상하는 동안 미술은 나를 위해 존재하며, 나는 본능에 따라 미술 작품에 자유롭게 반응하고 즐길 능력과 자격이 있다.

미술 작품은 물론 조형적 요소로만 구성되어 있지는 않다. 주제와 내용이라는 것이 있다. 그림의 주제와 내용이 어떤 것인지를 알면 그림 감상은 또 다른 즐거움을 가져다줄 것이다. 〈은하수의 기원〉 역시 나름대로 재미있고 아름다운 이야기를 담고 있다.

〈은하수의 기원〉은 제우스와 헤라 여신, 아기 헤라클레스가 등장하는 고대 그리스 신화가 소재다. 알크메네라는 인간 여인에게 반한 제우스는 그녀와 동침하여 아들 헤라클레스를 낳았다. 이 일로 헤라 여신은 몹시 화가 났다. 헤라 여신은 어떻게 해서든 헤라클레스를 죽이려 했다. 그러자 알크메네는 온 가족에게 화가 미칠까 두려워 아기를 내다 버렸다. 아들을 홀로 굶어죽게 할 수 없

3 〈은하수의 기원〉의 핵심 구도. 'X'자 형을 이루고 있다.

4 하늘과 옷감, 사람의 몸뚱어리의 색채 대비가 강렬한 인상을 준다.

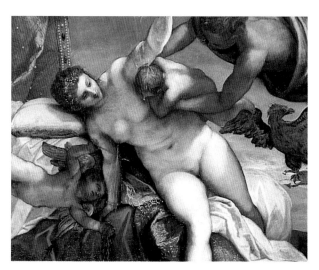

5 누드 묘사 부분은 시선을 가장 먼저 잡아끄는 요소이다.

었던 제우스는 버려진 아기를 안고 아내 헤라의 처소로 몰래 숨어들었다. 마침 헤라 여신은 자고 있었다. 간도 크다고나 할까, 제우스는 헤라가 잠든 틈을 타 아기 헤라클레스에게 헤라의 젖을 물렸다. 아기 헤라클레스는 헤라의 젖을 있는 힘껏 빨았다. 얼마나 배가 고팠던지 아기는 젖을 놓을 생각을 하지 않았다. 가슴이 불편해진 헤라 여신이 마침내 잠에서 깨어나고 말았다. 다급해진 제우스가 강제로 아기를 떼어놓자 여신의 가슴에서 젖이 하늘로 분수같이 솟았다. 하늘에 점점이 박힌 젖은 곧 무수한 별들의 군집, 은하수가 됐다. 은하수가 '젖의 길Milky Way'로 불리게 된 사연이 여기에 있다. 땅에 떨어진 젖은 백합이 됐다. 이 그림에서는 백합이 보이지 않는데, 이는 원작의 밑부분이 파손돼 보수할 때 잘라버렸기 때문이다. 그러니까 이 그림은 원화의 전체가 아니라 부분인 셈이다.

이 아름다운 이야기를 알고 그림을 본다면, 우리는 단순한 시각적 쾌감 못지않게 이야기가 자아내는 감동과 재미를 함께 느낄 수 있을 것이다. 감상의 즐거움이 확대되는 것이다. 이렇듯 그림에 대해 많이 알수록 우리는 그림을 더욱 폭넓게 이해하게 된다.

자, 그러면 그림의 조형적 특징과 주제 혹은 내용만 안다면, 더 이상 알아야 할 것이 없는 걸까? 솔직히 무엇을 알고자 한다면 그 끝은 없는 법이다. 이 그림이 제작된 시대의 특징과 작품의 역사적 배경, 화가에 대한 정보, 즉 미술사적인 지식을 아는 것 역시 그림을 깊이 이해하는 데 큰 도움을 준다.

이 그림은 1570년대에 신성로마제국의 루돌프 황제를 위해 그린 것으로 추정된다. 르네상스도 후

기에 접어든 시대, 고전에 대한 농익은 이해가 자연스럽게 표출된 그림이다. 중세 기독교 시대가 막을 내리고 르네상스 이후 고전에 대한 이해가 확대되면서 화가들은 비로소 기독교뿐 아니라 그리스·로마 신화를 주제로 한 그림도 그릴 수 있게 됐다. 신화적 소재를 통해 휴머니즘과 인간적 욕망을 자연스레 표출할 수 있는 길이 열린 것이다. 〈은하수의 기원〉에서는 그 풍토에 아주 익숙해져 여인 누드가 매우 육감적이고 촉각적인 경지에까지 이르렀음을 엿보게 해준다. 르네상스 초기나 성기盛期 누드에 비해 묘사가 훨씬 감각적이고 관능적이다. 중세 때는 이런 에로틱한 누드를 공개적으로 그리는 것이 아예 불가능했다. 따라서 이 감각적이고 세속적인 누드도 실은 오랜 인문주의적 투쟁의 성취물인 셈이다. 교회와의 싸움에서 이긴 인본주의의 강력한 예술적 무기인 것이다.

양식적인 측면에서 보면 우선 틴토레토는 베네치아파에 속한 화가다. 베네치아파는 빛과 색채를 잘 사용한 것으로 이름 높은 이탈리아 화파로, 16~18세기 베네치아에서 활발히 활동한 화가들을 일컫는다. 해안도시인 베네치아는 햇빛이 좋기로 유명하다. 운하가 많아서 그 빛이 도시 곳곳에서 물결따라 반사된다. 한마디로 늘 빛의 제전이 벌어지는 곳이다. 그만큼 이곳 사람들은 빛과 색채에 민감할 수밖에 없고, 회화에서 이를 잘 구사하게 됐다. 반 에이크 형제의 유화 기법이 16세기 안토넬로 다 메시나Antonello da Messina를 통해 소개되면서 이 풍부한 빛은 서양 어느 곳보다 이곳에서 밝고 화사하게 꽃피었다. 이런 사실은 야코포 벨리니Jacopo Bellini, 1400~1470를 필두로 해 조르조네Giorgione, 1477?~1510, 베첼리오 티치아노Vecellio Tiziano, 1488?~1576, 파올로 베로네세Paolo Veronese, 1528~1588 같은 대가들의 그림을 동시대의 다른 지역 화가들과 비교해보면 금세 확인할 수 있다. 틴토레토의 그림이 왜 저리도 화사하고 강렬한지 쉽게 이해할 수 있다는 말이다.

미술 작품은 알면 알수록 이해의 폭이 넓어진다. 그래서 "아는 만큼 보인다"라는 말도 나왔을 것이다. 〈은하수의 기원〉에서 소략하게 시도해본 조형적 차원, 내용적 차원, 미술사적 차원의 접근 외에도 정신분석학적 차원, 사회학적 차원 등 다양한 차원으로 우리는 그림을 해부해볼 수 있다. 그러나 아는 것(이 경우 지식으로서 아는 것)의 중요성을 지나치게 강조하다 보면 자칫 생각지 못한 함정에 빠질 수 있다. 많이 아는 것을 감상의 전부 혹은 최우선으로 생각하는 함정 말이

다. 글머리에서 언급했듯이 감상은 알기 위한 것이기 전에 느끼기 위한 것이다. 그러므로 감상 능력을 기르는 첩경은 무엇보다 그림을 많이 접하고 그만큼 많이 느낄 수 있는 기회를 갖는 것이다. 그림과 관련된 지식을 배우고 알아가는 것은 이 같은 느낌의 성장을 뒷받침하고 보완하기 위한 수단이어야 한다.

우리는 흔히 추상화를 잘 몰라서 감상하기 힘들다고 생각한다. 그런 측면에서 보자면, 서양이나 동양의 고전 회화도 추상화만큼 어려운 그림이다. 예컨대 〈은하수의 기원〉 같은 그림에 대해서도 우리는 사실 많은 것을 알지 못한다. 그것이 특정한 신화를 주제로 한 것인지, 왜 그런 형식으로 표현됐는지는 설명을 듣거나 책으로 공부하지 않으면 잘 알 수 없다. 당시에는 많은 사람이 이해할 수 있도록 보편적인 상징과 알레고리를 동원한 그림도 오늘날에는 그 상징들이 거의 잊혀 추상화를 해독하는 것만큼이나 어렵게 느껴진다. 그나마 추상화보다 이런 고전 회화가 편하다고 생각되는 이유는 그림에 나타난 이미지가 사실적이어서 좀더 익숙하게 느껴지기 때문이다.

다시 한 번 강조하지만, 미술 감상의 진정한 출발점은 무엇보다 있는 그대로의 시각적, 조형적 아름다움을 느끼는 것이다. 미술관이 어린아이부터 노인에 이르기까지, 또 교육 정도에 상관없이 누구에게나 문을 열어놓는 이유가 여기에 있다. 이 세상의 모든 미술 작품을 그와 관련된 지식을 다 습득한 후에 감상한다는 것은 불가능하다. 예술가나 미술 전문인도 그런 지식을 다 갖추지는 못한다. 미술 감상은 '지금 여기', 내가 가진 것 위에서 출발하는 것이며, 그것만으로도 충분히 진정한 내 느낌의 주인이 되는 체험을 할 수 있다. 미술 감상은 나를 진정한 주체로 세우는 일이며, 그런 연후에야 우리의 감상 능력을 확대하려는 다양한 지적 노력도 의미를 얻게 된다. 자기 느낌대로 보는 것만 즐기고 그에 맞춰 공부하는 것을 게을리한다면 안목의 깊이와 폭을 확장하는 데 곧 한계가 올 것이다. 미술 작품을 보는 것이 익숙해지고 스스로 느낌의 주체가 됐다고 생각된다면, 그다음에는 지적인 성취에 반드시 시간을 바칠 일이다.

이런 과정은 나선 운동에 비유할 수 있다. 마음을 열고 주체적으로 느끼려는 태도가 중심을 이루고 그 중심을 따라 많이 보려는 노력과 지적 성취의 노력이 나선을 이루며 상승, 발전하는 과정 말이다.

느낌의 힘

앞서도 이야기했듯이 미술 감상은 감상자가 우선 작품의 시각적이고 조형적인 아름다움에 매료되면서 시작된다. 이렇게 형태와 색채의 시각적 자극에 주체적으로 반응하기 시작한 관객은 어느 정도 시간이 지나면 누가 일러주지 않아도 그 작품의 주제나 제작 의도를 어렴풋이나마 이해하게 된다. 한마디로 작품의 조형적 특질뿐 아니라 관련된 이야기나 맥락에 대해서도 나름의 '감'을 갖게 되는 것이다. 감상자는 이렇게 부지불식간에 작품이 연상시키는 다양한 내용과 맥락, 배경을 떠올리고 이를 은연중에 그림에 대입하게 된다. 이런 상상적 요소는 막연하고 정확하지 않지만, 그렇다고 전혀 근거가 없는 것도 아니다. 느낌의 힘은 대단하다. 우리는 미술가가 전달하고자 하는 내용의 상당 부분을 느낌을 통해 포착한다. 디테일로 들어가면 어긋나는 것이 많겠지만(특히 작품에 대한 지식이 거의 없을 때), 크게 보아서는 대체로 미술가의 지향을 근사치에 가깝게 짐작하게 된다. 그 능력을, 그 힘을, 다음 세 그림으로 새롭게 확인해보자.

구석기시대 때 제작된 라스코 동굴 벽화[6]와 15세기 화가 얀 반 에이크 Jan van Eyck, 1395∼1441가 그린 〈아르놀피니 부부〉,[7] 20세기 추상화가 피터르 몬드리안 Pieter Mondriaan, 1872∼1944이 그린 〈추상〉[9]이다.

그림을 가만히 들여다보자. 첫 그림에서는 누가 뭐랄 것도 없이 거친 야생의 숨결과 자연미 같은 것이 느껴진다. 두 번째 그림에서는 깍쟁이처럼 깔끔한 느낌과 더불어 은밀하고 신비스러운 기운이 느껴진다. 세 번째 그림은 왠지 엄격하고 고지식하며 정연한 느낌이다. 반듯반듯한 것이 작은 일탈도 허용하지 않을 것 같다. 이런 느낌은 모두 이 그림들의 시각적, 조형적 특질에서 비롯된 것이며 누구나 쉽게 느끼는 부분이다. 바로 그 느낌들이 실은 작품의 시각적, 조형적 아름다움뿐 아니라 작품 주제나 내용, 시대적 맥락에 대해서도 많은 것을 시사해준다.

라스코 동굴 벽화는 무려 1만 7000년 전에 그려진 그림이다. 이런 동굴 벽화가 그려질 당시 벽화는 단순한 감상 대상이 아니었다. 선사인들은 이 동물 그림 앞에서 의식을 치름으로써 사냥에 도움을 얻는 등 자연의 호의와 보호를 기원했다. 이것은 주술적인 믿음이다. 텔레비전 역사 드라마에서 짚으로 인형을 만들어 바늘로 콕콕 찌르는 장면에서도 이런 믿음을 엿볼 수 있다. 이는 이미지인

라스코 동굴과 동굴 미술

1940년 당시 17세의 소년이던 마르셀 라비다가 프랑스 도르도뉴 지방의 선사시대 동굴인 라스코에서 벽화를 발견했다. 라스코는 600여 개의 회화 이미지와 1500여 개의 암각 이미지로 장식돼 있다. 그림들은 들소, 사슴, 야생 염소와 고양이과의 큰 동물, 곰 등 대부분 동물을 소재로 한 것이다. 동굴의 길이는 무려 250m가 넘는다. 사용된 재료는 다 땅에서 나온 것인데, 황토색은 흙에서, 갈색은 흙을 구워 철분을 산화시켜서 얻은 것이다. 검은색은 검은 망간이나 목탄에서 얻었다. 선사인들이 이 벽화를 그린 이유는 동물을 잘 잡기 위한 주술적 목적 혹은 경배를 위한 종교적 목적에 따른 것이라고 해석된다. 발견 뒤 사람들의 출입으로 그림이 손상되자 1963년 폐쇄 조치를 내리고, 1983년 원 동굴에서 200m 떨어진 곳에 동일한 모양의 동굴을 만들어 관광객들에게 개방하고 있다.

동굴 벽화는 라스코뿐 아니라 1879년에 발견된 스페인의 알타미라도 유명하다. 알타미라가 발견된 이래 도르도뉴 지방 등 피레네 산맥 남북쪽의 석회암 지대에서 많은 동물 미술 작품이 발견됐다. 동굴 미술(cave art)은 다양한 암각과 드로잉, 채색 기법으로 이뤄져 있으며, 작품을 만든 이들은 기원전 3만 년께 빙하 상태의 유럽으로 이주해 들어오기 시작한 크로마뇽인이다.

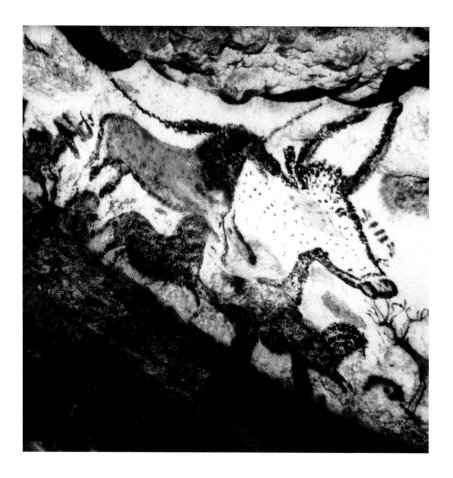

6 라스코 동굴 벽화, 〈황소의 방〉,
1만 7000~1만 2000년 전.

인형과 사람을 동일시하는 행위인데, 옛 선사인들도 이런 동물들을 진짜 동물과 동일시한 것으로 보인다. 세월이 오래 지났지만 이 그림들에서 우리는 선사인이 느낀 동물의 실재감과 생명력을 그대로 느낄 수 있다. 현대 미술가들은 이 동굴 벽화의 이미지보다 더 사실적으로 동물을 그릴 수 있고, 심지어 사진으로 그 모습을 생생히 포착할 수도 있다. 하지만 아마도 목숨 걸고 사냥을 해야 했던 선사인들의 그림보다 더 생명감 넘치게, 자연미 넘치게 표현하기는 어려울 것이다. 우리가 이 그림에서 즉각적으로 야생의 거친 숨결과 자연미를 느낀 것은 바로 그 점을 자신도 모르게 포착했기 때문이다.

〈아르놀피니 부부〉는 왜 은밀하고 신비스러운 느낌이 들까? 우선 내밀한 공간에 남자와 여자 단둘이 서 있고, 무언가 사적인 약속 혹은 다짐을 하는 듯한 인상을 주기 때문이다. 두 남녀는 지금 손을 잡고 있다. 게다가 남자는 선서를 하는 듯하고, 여자는 이를 받아들이는 듯한 자세를 취하고 있다. 이는 분명 둘 사이의 비밀스러운 교류를 뜻한다. 두 사람은 결혼 약속을 하는 중이라고 한다.

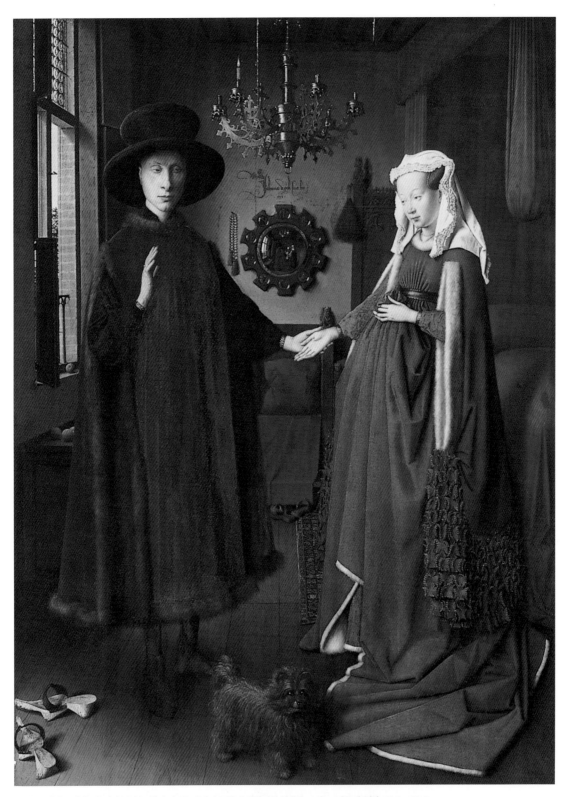

7 얀 반 에이크, 〈아르놀피니 부부(조반니 아르놀피니와 조반나 체나미의 결혼)〉, 1434, 나무에 유채, 81.8×59.7cm.

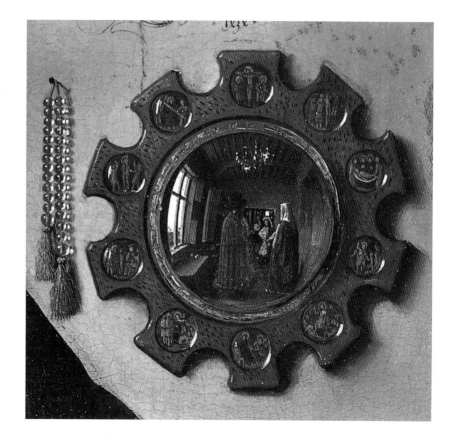

배경에 들어간 이런저런 소품들이 언뜻 눈에 띄지 않는 것 같으면서도 바라볼수록 도드라지는 것 역시 무언가 비밀스레 할 말이 많은 그림이라는 인상을 준다. 그래서 이 그림은 마치 수수께끼 같은 인상을 풍긴다.

화가의 의도를 따라가보면 개는 충성심, 그러니까 부부간의 정절을, 벗어놓은 신발은 결혼 서약의 신성함을, 창틀의 과일은 선악과(원죄 이전의 아담과 이브의 상태)를, 벽에 걸린 묵주와 거울은 순결을,[8] 샹들리에의 촛불은 결혼 맹세를 상징한다. 이런 사실을 모르고 그림을 보면 이해하는 데 분명 한계가 있다. 그러나 설령 모른다 하더라도 우리는 화가가 이 그림을 엄숙한 결혼 선서처럼 신성하고 소중한 기억으로 꼼꼼하고 성실하게 그리려 했다는 것만은 분명하게 느낄 수 있다. 비록 자세한 내용은 몰라도 은밀함과 신비로움, 그리고 그런 정서가 자아내는 호기심 같은 감정을 선명히 느꼈다면 우리는 이미 화가가 전달하고자 한 가장 중요한 메시지를 낚아챈 셈이다.

몬드리안의 추상화는 매우 단순하다. 그 단순함은 흰색 여백, 검은색 수평선과 수직선, 빨강·파랑·노랑 삼원색을 통해 엄격하고 분명하게 표현돼 있다. 그

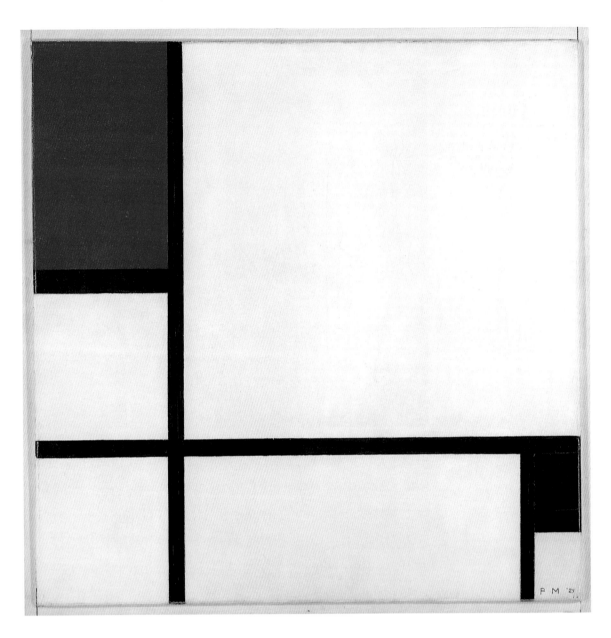

9 **피터르 몬드리안, 〈구성〉, 1929,** **캔버스에 유채, 52×52cm.**

림에 비뚤어진 사선 하나, 원색을 섞어 만든 이차색 하나 없다는 것은 근원적이고 본래적이지 않은 것은 모두 제거하겠다는 의지를 드러내 보인 것이다. 그래서 우리는 이 그림에서 본원적인 질서와 규범을 향한 종교적, 구도자적 엄숙성 같은 것을 느끼게 된다. 몬드리안이 이런 그림을 처음 그렸을 때 서구 문명은 제국주의의 식민지 쟁탈전과 제1차 세계대전으로 큰 혼란과 파괴를 겪고 있었다. 그래서 그동안의 서구 문명에 대한 반성이 전 유럽적으로 일게 되었는데, 몬드리안 같은 예술가는 화포에 세계의 근원적인 질서를 가장 본질적이고 단순

한 표현으로 다시 세우고자 했다. 그 결과가 이런 독특한 작품으로 나타난 것이다. 이와 같은 시대적 배경을 모른다 해도 가장 단순한 조형언어로 세계의 본원적 질서를 표현하려 한 몬드리안의 의지만큼은 뚜렷이 느낄 수 있다.

앞의 세 그림에서 경험했듯이, 우리는 작품을 처음 보았을 때 작품에 관한 정보가 별로 없다 하더라도 그 작품의 주제나 제작 의도를 어렴풋하게나마 길어 올릴 수 있다. 물론 정확한 메시지를 포착하려면 그만큼 시간과 땀을 들여 관련 자료를 찾아야 한다. 그러나 보는 것만으로도 우리는 많은 정보를 얻을 수 있다. 그러므로 감상의 첫걸음은 우선 눈으로 보는 것이며, 내 마음에서 일어나는 느낌을 소중히 여기고 그것을 여유 있게 곱씹어보는 일이다. 이런 과정은 마치 연애를 하는 것과 비슷하다. 상대를 잘 몰라도, 심지어 처음 본 사람이라도 상대에게 절실한 감정을 느낄 수 있다. 그리고 그 느낌이 상대에 대한 가장 핵심적이고도 본질적인 정보를 가져다줄 수 있다. 이러한 직관적 통찰은 상대를 자세히 알아갈수록 객관적인 사실로 검증되곤 한다. 우리는 감상을 통해서도 이런 힘을 기를 수 있고, 또 기를 필요가 있다.

서양 미술 감상은 19세기 회화부터

그림의 시각적, 조형적 요소보다 내용이나 주제를 중시하면 '보는 그림'이 아니라 '읽는 그림'이 된다. 어느 문명의 그림이든 '보는 요소' 못지않게 '읽는 요소'도 중시해왔다. 미술 감상에서 보고 느끼는 훈련과 더불어 읽고 이해하는 훈련 또한 중시해온 이유가 여기에 있다. 그러나 미술은 시각예술이라는 점에서 어느 경우에든지 '보는 요소'가 '읽는 요소'보다 우선적으로 다뤄질 수밖에 없다. 특히 서양 미술의 경우 근대에 들어서면 전자가 후자에 비해 상대적으로 중시된다. 심지어 후자를 백안시하거나 철저히 해체하려는 미술마저 등장한다. 대중은 아무래도 '보는 요소'가 강조된 그림을 친근하게 느끼게 마련이다. 복잡한 지식의 맥락에서 좀더 자유로울 수 있기 때문이다. 서양 미술 감상을 19세기 미술부터 시작하는 것이 좋은 이유도 바로 이 때문이다.

서양 미술사에서 그림을 주체적이고 주관적인 느낌의 소산으로 바라보는 경향이 뚜렷이 나타나기 시작한 것은 19세기에 들어와서다. 개인의 자유와 주관을 중시한 낭만주의 회화가 그 테이프를 끊었다.[10] 낭만주의 화가들은 이전의

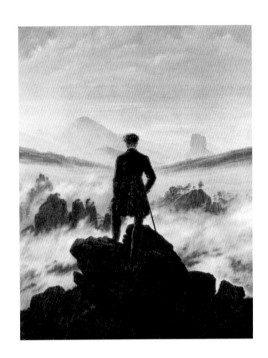

**10 카스퍼 다비드 프리드리히,
〈안개 바다를 굽어보는 방랑자〉,
1817년경, 캔버스에 유채,
98.4×74.8cm.**

낭만주의는 그림을 주체적이고
주관적인 느낌의 소산으로
바라보기 시작했다.

오랜 고전적 규범과 양식적 전통에 적극적으로 반기를 들고 자유롭고 주관적인 표현을 서슴지 않았다. 외부의 규범보다 내면의 욕구를 중시하기 시작한 것이다. 자연히 낭만주의 이후 서양 회화에서는 개인의 주관과 개성을 강조하는 경향이 매우 뚜렷해졌다. 이런 현상과 맞물려 역사적 사건이나 신화 이야기, 종교적 주제를 다룬 그림이 19세기 후반 들어 급격히 사라지고 현실과 일상의 평범한 소재를 그리는 경향이 늘어난 것도 눈여겨볼 부분이다. 복잡한 '문학적, 서사적 주제'들을 떨쳐버리고 순수하게 조형적이고 시각적인 측면을 부각시켜 표현하는 미술 작품이 급속히 늘어난 것이다. 그런 점에서 서양 미술 감상의 출발점으로 이 시기, 특히 19세기 후반의 그림만큼 좋은 것도 없다. 오랜 고전적 전통과 복잡한 이야기 구조에서 벗어난 데다 주관과 자유를 중시하는 미술인 만큼 보는 사람이 부담 없이 주체적으로 감상하도록 고무되기 때문이다.

인상파의 밝고 환한 풍경이나 후기 인상파 화가 빈센트 반 고흐Vincent van Gogh, 1853~1890의 정물처럼 이해하기 쉽고 감상하기도 편한 그림이 어디 있을까? 여기서 출발해 거슬러 올라가거나 내려가는 것이 고대 미술이나 현대 미술에서 시작하는 것보다 훨씬 쉽고 효과적이다.

클로드 모네Claude Monet, 1840~1926의 〈개양귀비꽃밭〉[11]을 보자. 그림은 빨간 개양귀비꽃이 활짝 핀 둥그스름한 언덕이 배경이다. 하늘에는 구름이 평화롭게 떠 있고 햇빛은 그 구름에 한 꺼풀 걸러져 대지에 부드럽게 내려앉는다. 이 아름다운 들판을 따라 한 여인과 아들이 천천히 걷고, 그 뒤로 또 다른 모자가 평화의 리듬을 반복하며 따라온다. 자연을 음미하며 한갓지게 쉬는 것이 얼마나 복된 일인지를 군더더기 없이 표현해낸 그림이다.

이 그림에는 신화나 역사와 관련된 그 어떤 이야기도 들어 있지 않다. 그림 속 여인이 모네의 아내 카미유이며, 아이는 그들의 아들 장이라는 사실을 알지 못한다고 해서 우리가 이 그림을 감상하는 데 지장이 있는 것도 아니다. 이 그림이 그려진 곳이 아르장퇴유라는 사실을 몰라도 풍경의 아름다움을 느끼는 데 전혀 어려움이 없다. 물론 인상파가 어떤 유파인지 알면 도움이 되겠지만, 모른다고 해서 이 그림 안에 내재한 인상파 특유의 낙천성과 찰나의 감수성을 느

낄 수 없는 것은 아니다. 이 그림은 그저 바라보는 것만으로도 족한, '보이는 것이 (거의) 전부'인 그림이다. 앞에서 본 틴토레토의 〈은하수의 기원〉과 비교해봐도 주제나 내용을 이해하는 데 전혀 걸림돌이 없다. 인상파가 왜 지구촌의 대중에게 가장 사랑받는 유파가 되었는지 이로써 짐작할 수 있다.

이런 인상파 작품을 감상하노라면 우리는 전문가의 견해나 역사적 평가에 연연하지 않고 나 자신과 대화하는 내 모습을 발견하게 된다. 아, 어쩌면 저 색은 저리도 고울까, 참 밝고 푸근한 곳이네, 나도 저런 곳에서 저렇게 평화롭게 걸어봤으면…, 돌아가신 어머니도 저렇게 흐드러진 붉은 꽃밭을 좋아하셨지 등등.

모네는 이렇게 말한 적이 있다.

"나는 늘 이론에 반감을 갖고 있다. …내 유일한 장점은 자연 현장에서 작업하면서 가장 포착하기 힘든 자연의 인상과 그 인상에서 얻은 감동을 전달하려 애쓴다는 것뿐이다."

11 **클로드 모네, 〈개양귀비꽃밭〉, 1873,**
캔버스에 유채, 50×65cm.

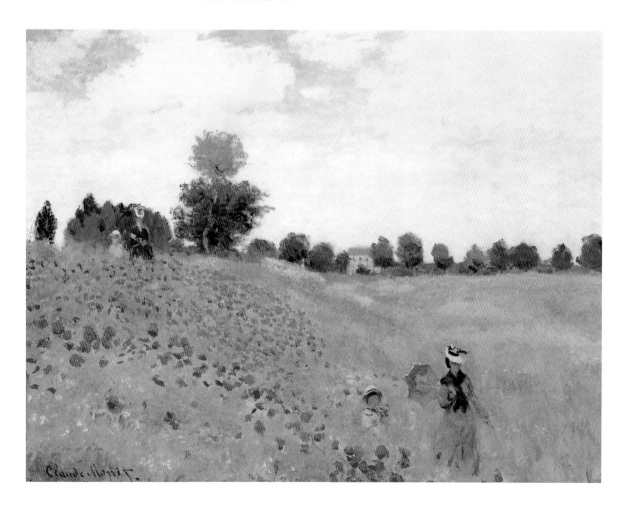

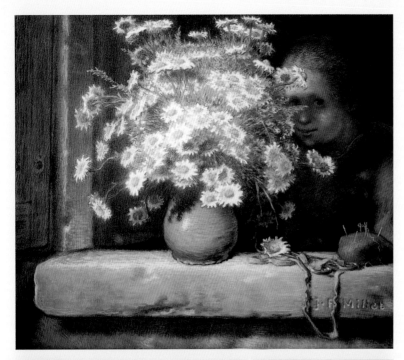

12 장 프랑수아 밀레, 〈마거리트 화병〉,
1871~1874, 종이에 파스텔,
68×83cm.

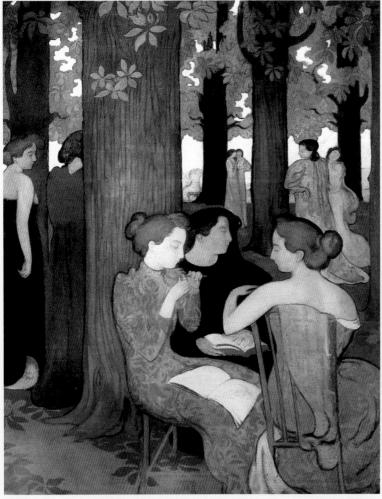

13 모리스 드니, 〈뮤즈들〉, 1893,
캔버스에 유채, 171.5×137.5cm.

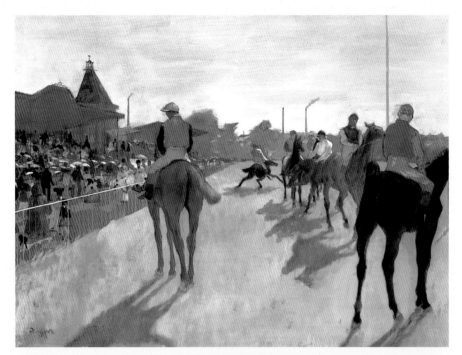

14 에드가르 드가, 〈경마들의 행진〉,
1866~1868, 캔버스에 유채,
46×61cm.

15 윌리엄 홀먼 헌트,
〈우리 영국의 해안〉, 1852,
캔버스에 유채, 43.2×58.4cm.

그는 또 이런 말도 했다.

"쓸 것보다 그릴 게 더 많은 사람이 화가다."

뒤집어 얘기하면 그의 그림은 '읽을 것'보다 '볼 것'이 더 많은 그림이라 하겠다.

인상파의 그림은 이렇듯 감상자로 하여금 철저히 자기 눈에 의지하게 함으로써 감상자를 느낌의 주체로 세우는 힘이 강하다. 이 미술에서 출발해 위로 거슬러 올라가거나 아래로 훑어 내려가는 것 모두 감상 공부의 시간을 절약해줄 것이다.

미술사 지식이 별로 없더라도 감상 주체로서 자신에 찬 사람과 그렇지 않은 사람은 감상으로 얻는 소득 차이가 크다. 미술 감상이 자신감을 얻는 통로가 되어야지 자신감을 잃는 계기가 되어서는 곤란하다. 어디서부터 시작하든 나에게 자신감을 주고 흥미를 느끼게 하는 미술 또는 작품이 곧 감상의 출발점이다. 늘 즐겁게 떠나 즐겁게 돌아오자.

2

본다는 것

임진왜란 당시 일본을 살펴보고 돌아온 조선 통신사들은 같은 것을 보고도 서로 다른 의견을 내놨다. 『성경』에 나오는 여호수아와 갈렙 역시 동료 열 명과 함께 가나안 땅에 몰래 들어가 정세를 살폈으나 동일한 상황을 놓고 그들과는 다른 의견을 피력했다. 이 두 사건은 사물이 아니라 상황을 달리 본 것에 관한 것이지만, 어쨌든 무엇을 본다는 것은 기계적이고 물리적인 행위만은 아니며, 보는 사람에 따라서 견해가 달라질 수 있다는 사실을 보여주는 흥미로운 사례다.

"백번 듣는 것보다 한번 보는 게 낫다"라는 말이 있지만, 사실 보는 것은 우리가 생각하는 만큼 그리 객관적이지 못하다. 생활 속에서 우리는 숱한 착시와 착각을 경험하며 산다. 운전할 때 앞 차가 멈춰 섰는데도 계속 가고 있다고 착각하는 것은 급한 마음에 사물을 객관적으로 보는 능력이 약화된 탓이다.

본다는 것은 단순히 물리적인 행위가 아니다. 그것은 우리 심리작용이기도 하다. 우리는 눈으로 볼 뿐만 아니라 마음으로도 본다. 이 장에서는 우리의 심리가 시각작용에 미치는 여러 양상을 살펴보자. 그리고 이를 통해 '본다는 것'의 의미를 좀더 깊이 생각해보자.

시각의 중력 혹은 관성

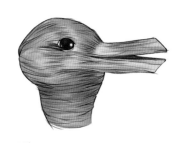

그림 1

일러스트 ⓒ 한지혜

〈그림 1〉은 무엇을 그린 것일까? 처음에는 뭐가 뭔지 모르겠다는 사람도 있지만, 대부분 금세 토끼 혹은 오리라고 대답한다. 그런데 내가 오리라고 대답했을 때는 오리로만 보였던 것이 다른 사람이 토끼라고 하니까 어느새 토끼로도 보인다. 과연 토끼일까, 오리일까? 이 이미지는 왜 토끼로도 보였다, 오리로도 보였다 할까?

엄밀히 이야기하자면 토끼도 아니고 오리도 아니다. 토끼와 오리를 연상시키는 어떤 특징적인 시각 요소를 담고 있는 불명확한 이미지일 뿐이다. 이처럼 사물을 볼 때 우리는 망막에 비치는 물리적 현상 그대로, 다시 말해 중립적으로 보지 않는다. 우리 경험이나 관심, 흥미에 따라 사물의 상을 다소 주관적으로 '잡아당겨' 보는 경향이 있다. 그래서 매우 낯설거나 순간적으로 명료하게 파악되지 않는 이미지를 보면 그것과 유사한, 잘 아는 어떤 이미지와 연결하려는 심리적 경향을 보이게 된다. 〈그림 1〉의 이미지가 끝내 '정체 불명' 혹은 '판단 불능'으로 우리 뇌리에 남지 않고, 토끼 혹은 오리 쪽으로 이끌려 인지되는 것은

그림 2

그런 까닭이다. 일종의 중력 혹은 관성이 작용한 결과라고 할 수 있다.

이번엔 〈그림 2〉를 보자. 무엇을 그린 것일까? 사람들은 쉽게 나선이라고 말한다. 그러나 엄밀히 말해 이것은 나선이 아니다. 나선은 나사 모양으로 된 선이나 형상을 가리킨다. 다시 말해 원을 그리되 처음부터 끝까지 이어져 지속적으로 소용돌이 모양을 만드는 선을 일컫는다. 그런데 이 원은 서로 이어지지 않고 제각각 떨어져 있다. 그러므로 이 도형은 나선이 아니다. 크고 작은 원의 순차적인 집합에 불과하다. 그런데 우리는 이 도형을 나선으로 착각한다. 그림 속 여러 정보가 상호작용을 일으켜 잘못 판단하게 만들기 때문이다. 역시 일종의 관성 혹은 중력이 작용했다고 할 수 있다. 시각 세계 안에는 이처럼 우리의 시각적 중력이나 관성을 자극해 사실을 오도하는 요소가 많이 있다. 이런 시각적 정보들 때문에 우리는 이 도형이 나선이라는 암시를 받았고, 그렇게 투사하면서 거짓을 사실로 믿어버린 것이다.

무엇인가를 객관적으로, 있는 그대로 보는 것은 이처럼 어려운 일이다. 어떤 사물을 보든지 우리는 늘 '오류'의 가능성을 안고 있다. 그러나 오류의 가능성이 항상 부정적인 것만은 아니다. 회화가 보여주는 일루전illusion, 곧 환영도 이런 오류의 가능성에서 나오는 것이다. 이와 관련해 유명한 미술사학자이자 심리학의 대가인 언스트 곰브리치Ernst Gombrich, 1909~2001는 "기대는 환영을 창조해낸다"라고 말했다. 이처럼 우리는 심리작용에 의지해 사물을 보는 것이다.

엄밀히 따지면 그림이란 평면에 안료를 바른 것에 불과하다. 그러나 그림이 우리 눈에 들어올 때는 단순한 색 덩어리가 아니라 어떤 특정한 이미지, 곧 일루전이 되어 인지된다. 색깔 조합이 특별한 환영을 창조하는 것이다. 이런 시각적 현상을 잘 활용하면 우리는 거친 물감 덩어리조차 꽃이나 아름다운 여신으로 느끼게 할 수 있다. "가까이서 보면 뭐가 뭔지 모르겠는데, 멀리서 보면 아주 멋진 풍경이 느껴진다"라는, 인상파 풍경화에 대한 일반인들의 촌평은 이런 현상과 밀접히 관련되어 있다.

'기대가 환영을 창조해내는 현상'은 단순히 보는 차원을 넘어 대상을 재현할 때 더욱 크게 증폭된다. 이와 관련한 재미있는 집단 실험으로 '바틀릿Bartlett의 릴레이 그림'이라는 것이 있다. 학생 두 그룹을 대상으로 이 실험을 해보았다. 이집트 상형문자 하나를 기억대로 베끼게 한 것이다. 첫 번째 학생이 원본 그림을 보고 이를 기억한 뒤 종이에 그리면, 두 번째 학생은 첫 번째 학생이 그린 그

그림 3

긴 선들은 조금씩 다른 방향으로 뻗어 있는 것처럼 보이지만 사실은 평행이다.

그림 4

세 원기둥은 뒤로 갈수록 더 길어 보이지만 사실은 같은 크기이다. 착시 그림은 시각 정보가 불충분하거나 다른 시각 정보에 의해 방해를 받으면 발생한다. 위 그림들은 착시 현상을 자아내는 그림의 예이다.

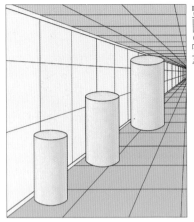

림을 보고 이를 기억한 뒤 자기 종이에 그린다. 이렇게 일곱 번째 학생까지 계속 기억에 의지해 릴레이식으로 그리게 하면, 마지막 그림은 원본 그림과는 전혀 다른 모습이 된다.

이 실험에 쓰인 원본 이미지도 우리가 잘 아는 것은 아니다. 그것을 여러 사람이 이어서 그리다 보니 왜곡과 착각 현상이 좀더 분명히 드러나게 되었다. 이 과정에서 피실험자들은 자기에게 익숙한 어떤 것으로 이미지를 변형하려는 경향을 강하게 보인다. 이 그림은 보는 사람에 따라 박쥐일 수도 있고, 고양이일 수도 있고, 맥주병 혹은 맥주잔일 수도 있다. 릴레이가 진행될수록 이미지는 원래 이미지에서 멀어진다. 이 실험은 보는 행위뿐 아니라 본 것을 표현하는 행위까지 포함하고 있어서 오차의 범위가 더욱 커질 수밖에 없다.

실험에서 다시금 확인하듯, 인간은 시각의 관성과 내면의 심리적 메커니즘에 따라 눈앞의 대상을 본다. 물리적, 기계적으로 보는 것이 아니라 능동적, 심리적으로 본다. 이런 현상은 심리학자들에게 좋은 연구 대상이 되고 있다. 이런 현상의 과학적인 인과관계를 정확히 이해하진 못했지만, 사실 옛날부터 미술가들은 자기도 모르게 이런 시각적 특징과 잠재력을 의식했으며 창작하는 데 활용해왔다. 회화는 어쩌면 인간의 눈의 한계와 이와 관련한 심리작용을 적극적으로 활용한 고난도 게임 같은 것인지도 모른다.

그림 5 **A팀의 릴레이 그림**

그림 6 **B팀의 릴레이 그림**

모네가 그린 〈센 강가에서〉[16]는 매우 한가로운 인상의 풍경화다. 전체 그림을 보기 전에 먼저 도판 A를 보자. 무엇을 그렸을까? 도저히 알아볼 수 없을 것이다. 그럼 도판 B를 보자. 도판 B는 도판 A를 포괄한, 좀더 넓은 부분이다. 이제는 무엇을 그렸는지 짐작이 가는가? 그래도 알아보기 어렵다면 전체 그림을 보자. 전체 그림에서 도판 B 부분과 도판 A 부분에 주목해보면 도판 A 부분은 강물이라는 것을 알 수 있을 것이다. 비록 색깔은 황토색 계통이지만, 그것은 땅이 강물에 비쳐서 그런 것이다. 강과 땅의 경계가 불명확하지만 그림 전체의 상호관계로 이를 구분할 수 있다. 그렇다면 이제는 C 부분으로 시선을 옮겨보자. 무엇을 그린 것일까? 그렇다. 배다. 위치로 볼 때 배가 분명하다. D 부분은 무엇을 그린 것일까? 사람이라는 사실을 바로 알 수 있을 것이다. 불과 몇 개의 터치로 대충 처리했지만, 우리는 그 거친 터치에서 사람 이미지를 정확히 포착할 수 있다. 주변 형태와 색채의 상호관계가 사람으로 인식하게 한 것이다. 앞서 시각의 관성으로 인한 오류에 대해 이야기했지만, 우리는 바로 그 관성과 중력에 의지해 오히려 불확실한 형상을 확실한 형상으로 재구성해내기도 한다. 이렇게 이미지는 우리에게 무언가를 암시하고, 우리는 경험과 심리적 메커니즘을 통해 믿고 확신하는 바를 투사한다. 회화 감상의 즐거움은 이 암시와 투사가 얼마나 활발히, 능동적으로 일어나게 하느냐에 달려 있다.

그림 속 이미지를 파악하는 것은 매우 짧은 순간에 일어나는 일이어서 별다른 의식을 하지 못하지만, 우리 안에서는 이런저런 판단이 내려지고 그것을 대상에 투사해 일종의 자기확신으로 그림을 소화해낸다. 우리는 이런 과정이 원활하게 일어나지 않는 그림을 싫어하는 경향이 있다. 인상파의 그림이 대중에게 가장 인기 있는 그림이 된 데에는 이런 과정이 원활하고 유기적으로 이뤄지도록 한다는 점이 크게 작용했다. 보는 사람이 능동적으로, 적극적으로 그림을 해석하게 한다는 말이다.

이에 반해 고전적인 미술은 사물의 모양이나 형태가 지나치리만치 명료하게 묘사되어 감상자가 능동적으로 판단하고 해석할 여지가 상대적으로 좁다. 그런가 하면 현대 추상화는 너무 해체되어 기본적인 판단과 해석의 근거조차 찾기가 쉽지 않다. 너무 적은 자유 혹은 너무 많은 자유가 주어져 보는 사람이 주체

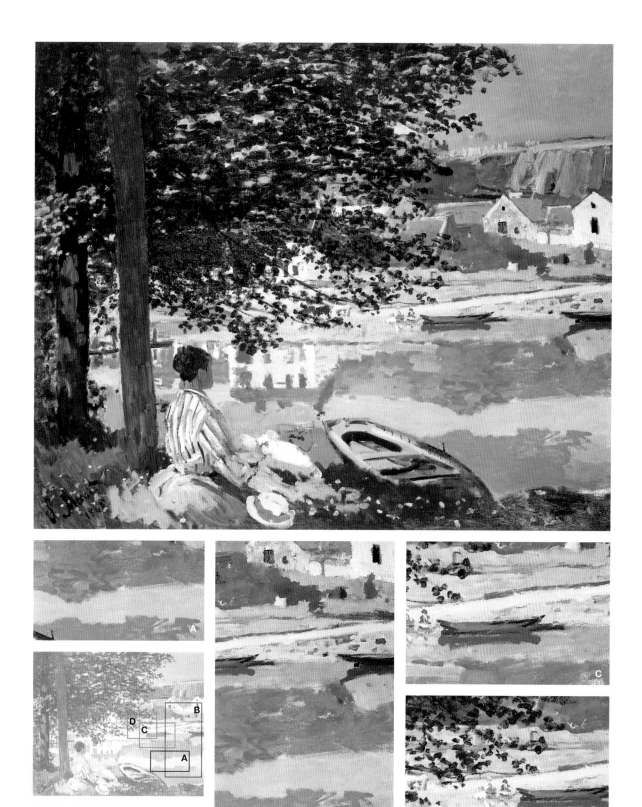

16 모네, 〈센 강가에서〉, 1868,
캔버스에 유채, 81.5×100.7cm.

적, 능동적으로 판단하는 데 크건 작건 애로를 느끼게 하는 것이다. 그만큼 흥미가 반감될 수밖에 없다. 서양 미술 감상을 시작할 때 왜 인상파 미술부터 하는 것이 좋은지 이런 점에서 다시금 확인할 수 있다.

미술가들은 심리학적인 연구가 시도되기 전부터 막연하게나마 이와 같은 심리 반응 양상을 경험적으로 인식해왔다. 자연히 구도나 색채, 형태 모두 감상자의 심리 반응을 고려해 표현하는 기술을 발달시켰다. 화가들이 그림을 그릴 때 이를 철저하게 의식적으로 계산하는 것은 아니다. 오히려 무의식적으로 표현할 때가 많다. 의식했든 아니든 화가가 표현한 형태와 색채는 그 배면에 있는 기본적인 심리적 효과를 감상자에게 고스란히 전달한다.

사실 따지고 보면 단순한 수평선이나 수직선도 우리에게 들판이나 나무를 연상시킨다는 점에서 일루전의 잠재성을 지니고 있다. 또 그것들과 연관된 심리적 반응을 유도한다는 점에서 완벽하게 중립적인 이미지라고 할 수는 없다. 화가들이 구도를 따지고 색채를 따지는 것은 구도와 색채가 우리의 마음에 일정한 심리적 반응을 불러일으켜 우리로 하여금 그림을 적극적으로 판단하게 하기 때문이다.

기본적인 구도와 색채의 예를 보면서 그것들이 어떤 느낌을 야기하는지 살펴보자. 수평구도는 안정감과 고요한 느낌을 준다.[17] 수직구도는 엄숙미와 상승하는 느낌을 준다.[19] 사선구도는 불안정한 느낌과 진취성을 전해준다. 대각구도는 원근감과 통일감을 느끼게 한다.[18] 역삼각구도는 불안정하면서도 통일된 느낌을 준다. 이렇듯 구도 차이는 느낌 차이로 다가온다.

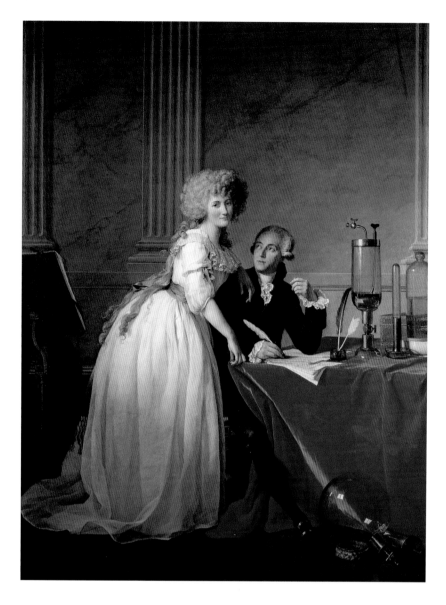

색채도 마찬가지다. 흔히 붉은색은 열정과 사랑, 쾌락의 감정을 일으킨다고 한다. 노란색은 유쾌함과 친절과 낙관을, 파란색은 평화와 우정, 조화의 감정을 불러온다고 한다. 검은색은 종말과 슬픔, 비밀스러움을, 녹색은 젊음과 관대함, 생명의 힘을 느끼게 한다.

시각예술인 그림은 이러한 구도와 색채, 형태로 이뤄진 복합적인 창작물이다. 따라서 미술 작품을 본다는 것은 이런 자극들에 반응하며 우리의 마음이 복잡하고도 다양하게 움직인다는 것을 뜻한다. 좋은 감상자는 마음이 좀더 능동적으로 움직이도록 스스로에게 충분히 시간과 자유를 허락한다.

그림이 드러내는 화가의 의도

우리 자신에게 이런 자유를 주면서, 마지막으로 초상화 세 개를 나란히 보자. 소소해 보이는 화가의 의도적 표현이 우리에게 심리적으로 얼마나 큰 영향을 미치는지 생각해보는 자리다.

첫 번째 그림[21]에서 우리가 주의해 볼 것은 모델의 눈이다. 그는 지금 감상자를 내려다보고 있다. 우리와 눈높이가 다르다. 우리는 그를 올려다보아야 한다. 그러다 보면 마치 이 그림을 감상하는 것이 아니라 우러러보는 것 같은 느낌이 든다. 눈높이 차이는 단순히 물리적인 거리 차이에 그치지 않는다. 그의 내려다보는 눈길은 우리를 매우 깔보는 듯한 느낌을 준다. 시선 차이가 금세 심리적 우열 관계로 증폭되어 다가오는 것이다. 모델은 우리보다 훨씬 높은 위치에 있는 사람임이 틀림없다. 그의 모습에서 우리는 그가 대단한 권력자라는 인상을 받게 된다. 실생활에서도 어떤 사람과 대화할 때 자기 의견에 좀더 힘과 권위를

21 시아신트 리고, 〈태양왕 루이 14세〉, 1701, 캔버스에 유채, 277×194cm.

22 한스 홀바인, 〈헨리 8세〉, 1536년경, 나무에 유채, 28×20cm.

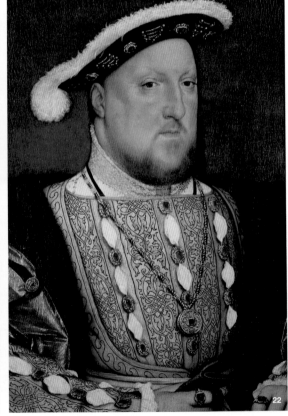

싣고 싶다면 상대보다 높은 의자에 앉는 것이 훨씬 유리하다. 작은 차이지만 큰 힘을 발휘할 것이다.

두 번째 그림[22]에서 주목할 것은 모델의 몸이 화면에서 차지하는 부피다. 얼굴과 몸이 화포를 가득 메우고 있다. 물론 사람을 크게 클로즈업해 그리면 자연히 몸이 화면을 가득 메울 수밖에 없다. 그러나 그런 경우에도 그 사람 너머의 공간을 의식하게 하는 그림이 있는가 하면, 이 그림처럼 결코 시선이 그 사람을 넘어서지 못하게 하는 그림이 있다. 화가는 인물의 몸 자체가 우리 시선을 철저히 압도하게끔 그림을 구성했다. 사람의 어깨선은 보통 목에서 어깨 쪽으로 내려가는데, 이 그림에서는 어두운 의상에 힘입어 어깨선이 수평으로 보이게 표현했다. 두툼한 기둥 같은 주인공의 얼굴과 더불어 꽉 찬 듯한 수평과 수직 구성은 배경의 면적을 실제보다 작아 보이게 한다. 축구 시합에서 작은 골대를 덩치가 커다란 골키퍼가 지키는 꼴이다. 그 앞에서 페널티 킥을 쏜다고 생각해보자. 지레 포기하고 싶은 마음이 들 것이다. 되도록 그와 눈을 마주치려 하지 않을 것이다. 눈이 마주치면 왠지 그의 압도하는 힘이 더욱 커지고 우리는 버틸 기운마저 잃을 것이라는 두려움이 생기기 때문이다(화가는 그의 눈과 우리의 눈이 마주치지 않도록 세심하게 배려했다). 실제로 축구 시합에서 키커는 되도록 골키퍼와 눈을 마주치지 않으려고 한다. 그런 점을 고려해보면 이렇게 덩치 큰 사람이 우리 앞을 막아설 때는 그를 똑바로 쳐다보는 일조차 쉽지 않다는 사실을 알 수 있을 것이다. 우리는 이 사람 역시 대단한 권력을 가진 사람이라는 사실을 알게 된다. 물론 그가 걸친 화려한 복식으로도 지위가 높다는 사실을 이미 알아챘겠지만, 위압적인 '부피'를 통해 높아도 보통 높은 사람이 아님을 의식하게 되는 것이다.

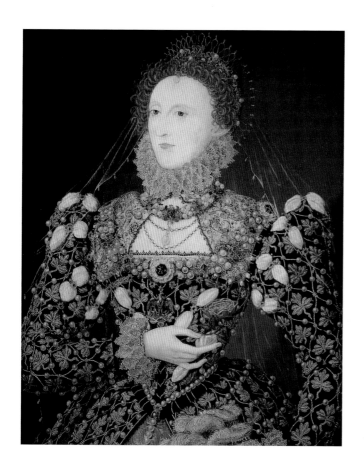

23 니콜라스 힐리어드,
〈엘리자베스 1세〉, 1575년경,
나무에 유채, 79×61cm.

세 번째 그림[23]은 앞 두 그림에 비해 그렇게 위압적인 느낌을 주지는 않는다. 먼저 주인공

이 여성이라는 점에서 그렇다. 그러나 이 여성 또한 매우 고귀하고 존귀한 사람이 틀림없다. 아찔할 정도로 화려한 장식이 여성을 우리에게서 확실히 떼어놓는다. 극도로 화려한 장식은 범접할 수 없는 사람임을 나타내기 위한 것이다. 여자는 따뜻한 피와 온기를 가진 인간이라기보다 장식이 드러내는 권위와 사치의 상징으로서 존재한다. 앞 두 그림보다 공격성과 위압성은 약하지만, 배타성과 권위는 두 남자에 못지않다. 거의 여신에 가깝다.

첫 번째 그림은 시아신트 리고Hyacinte Rigaud, 1659~1743가 그린 〈태양왕 루이 14세〉다. "짐이 곧 국가"라고 선언한 절대왕정의 대표적인 권력자다. 두 번째 그림은 한스 홀바인Hans Holbein the Younger, 1497~1543이 그린 〈헨리 8세〉다. 교황의 권위에 도전하며 영국 국교회를 세운 막강한 권력자다. 세 번째 그림은 니콜라스 힐리어드Nicolas Hilliard, 1547?~1619가 그린 〈엘리자베스 1세〉다. 헨리 8세의 딸로 종교 개혁을 재확립한 여걸이다. 이 세 사람은 모두 당대의 최고 권력자다. 그러나 이런 사실을 모른다고 해도 우리는 주인공이 얼마나 막강한 권력자인지 분명히 인식하게 된다. 구성이나 여러 소품뿐 아니라 눈높이, 몸집, 장식같은 소소한 부분들을 통해서도 그런 인상이 강하게 전달된다. 이런 점에서 성공한 화가는 대부분 시각과 심리작용을 탁월하게 이해하는 사람들이라고 해도 과언이 아니다. 그들은 재료와 양식, 미적 감각의 시대적 한계 안에서 최고의 심리적 반응을 이끌어낸 위대한 창조자들이다. 우리도 이러한 시각의 심리적 메커니즘을 잘 이해한다면 훌륭한 감상자가 될 수 있다.

지금까지 살펴본 대로 우리는 눈만이 아니라 마음으로도 본다. 따라서 그림 한 점이 창작되고 감상되기까지는 복잡한 심리 요소가 작용한다. 화가가 작품을 창작할 때도, 감상자가 작품을 바라볼 때도 눈으로만 보거나 그리거나 감상하지 않는다. 마음으로 보고 그리며 감상한다. 이 사실에 익숙해지는 것이 작품 창작과 감상에서 중요한 계기로 작용한다. 특히 서양 미술은 환영을 창조하는 것을 매우 중요한 덕목으로 삼아왔다. 한마디로 우리 눈을 감쪽같이 속여 2차원 평면에 3차원 세계를 만드는 데 모든 노력을 경주한 미술이다. 따라서 서양 미술을 감상할 때는 더더욱 우리의 눈과 마음의 관계를 의식하며 볼 필요가 있다.

3

서양화란 무엇인가?

회화란 평면에 구체적인 형상이나 이미지를 표현한 조형예술을 말한다. 한 마디로 종이처럼 평평한 표면에 그린 그림이다. 우리에게 가장 친숙한 조형 형식이라고 할 수 있겠는데, 같은 회화라도 동양과 서양은 각기 다른 양식을 발달시켰고, 또 거기에 부여한 의미도 달랐다. 서양과 동양이 회화 예술로 얻고자 한 것은 무엇이었을까? 이 부분을 알아보기 전에 먼저 서양에서는 회화가 어떻게 생겨났는지부터 알아보자. 이에 대한 기록이 있을 리 만무하지만, 회화의 탄생(좀더 구체적으로 초상화의 탄생)과 관련한 그리스의 아름다운 전설이 많은 것을 시사해준다.

옛날 코린토스(코린트)라는 곳에 소녀가 살았다. 소녀에게는 애인이 있었는데, 불행하게도 먼 나라로 떠나보내야 했다. 슬픔에 빠진 소녀는 애인과 떨어져 있는 동안에도 애인의 모습을 계속 볼 수 있는 방법이 없을까 고민했다. 이때 소녀에게 불현듯 묘안이 떠올랐다. 벽에 비친 그림자를 따라 남자의 얼굴을 기록하는 것이었다. 소녀는 애인을 등잔불이 밝게 비추는 벽 쪽으로 데리고 갔다. 그러고는 그림자를 따라 남자의 윤곽을 정확하게 그려나갔다. 이렇게 해서 인류 최초의 사실적인 조상화가 탄생하게 됐다. 애인의 모습을 그의 부재중에도 계속 보고 기억하고자 한 소녀의 사랑이 이전에는 존재하지 않던 새로운 회화 예술을 탄생시킨 것이다.

24 조지프 라이트, 〈코린토스의 소녀〉, 1782~1785, 캔버스에 유채, 106.3×130.8cm.

18세기 영국 화가 조지프 라이트Joseph Wright, 1734~1797가 그린 〈코린토스의 소녀〉[24]는 바로 그 전설을 소재로 한 그림이다. 애틋한 사랑 이야기에서 비롯된 초상화의 탄생을 화가는 시적이고 낭만적인 붓길로 표현했다.

이 전설에서 알 수 있듯, 그림은 평면에 구체적인 대상을 모방하는 것으로 시작되었다. 선사시대 사람들로서는 이 세상에 존재하지 않는 것을 그린다는 것은 상상하기 어려웠을 것이다. 보고 경험한 것을 시각적으로, 조형적으로 모방하는 것, 그것이 그림의 시작이었다. 그러나 회화는 그저 단순히 본 것을 그리는 데 그치지 않는다. 코린토스의 소녀가 애인을 계속 보고 싶다는 간절한 소망을 그림에 실었

듯, 회화에는 그린 이의 생각이나 감정 혹은 시대의 정서나 염원이 담기게 마련이다. 회화는 이처럼 "외부 대상의 형상이나 기타 이미지를 빌어 내적인 의미를 평면에 표현하는 예술"이다. 그러면 동양과 서양은 회화 예술의 이런 특질을 각각 어떤 양태와 어떤 형식으로 가꿔왔을까?

동양 회화와 서양 회화

회화로 생겨나고 소통되는 의미는 화가마다, 시대마다, 지역마다 다를 수밖에 없다. 동양과 서양의 미술은 문명권의 차이만큼 회화, 나아가 미술 자체에 부여하는 의미도 크게 달랐다. 작품이 각각 표현하고자 하는 의미를 이해하는 것도 중요하지만, 이처럼 한 문명이 그 문명에 속한 회화에 부여하는 의미, 그 큰 틀의 의미를 이해하는 것도 감상에 도움이 된다. 이 점에서 동양과 서양은 어떻게 달랐을까?

　　먼저 추사秋史 김정희金正喜, 1786~1856가 그린 〈세한도〉[25]를 보자. 이런 그림을 우리는 문인화라고 부른다. 문인화는 문인과 사대부가 수묵담채로 그린 사의화寫意畵다. 사의화란 사물의 외형을 닮게 그리는 것보다는 내재적인 의지와 취향을 중시하는 그림을 말한다. 그래서 문인화는 은일(隱逸, 세상을 피해 숨음)하고 청신하며 초탈한 시적 세계를 보여준다. 보는 이로 하여금 깊은 명상 속에서 마음을 정갈히 닦게 하는 초월적 경지를 추구한다.

추사가 그린 이 그림도 간략한 붓질 몇 번으로 그린 드높은 정신세계를 잘 표현하고 있다. 추사가 이 그림을 그릴 당시 그는 제주에 귀양 가 있었다. 아주 힘겹고 어려운 시기에 자신의 불우함을 스스로 위로하는 차원에서 이 그림을 그렸다고 한다. 여기서 추사는 귀양살이하는 자신에게 옛정을 끊지 않고 정성을 다

25 김정희, 〈세한도〉, 1844,
종이에 수묵, 23.3×108.3cm.

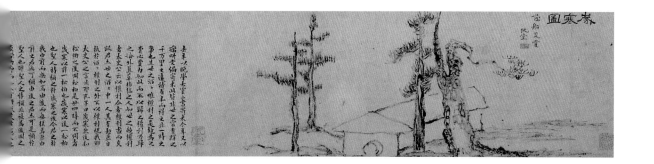

문인화의 기원

문인화는 문인들과 사대부들이 시(詩), 서(書), 화(畵) 삼절의 경지를 토대로 추구해 온 회화 세계를 일컫는다. 문인화의 출발은 일반적으로 당대(唐代)의 저명한 시인이자 화가인 왕유(王維)까지 거슬러 올라가지만, 이름 자체가 생겨난 것은 명대(明代) 말엽이다. 명대의 막시룡(莫是龍), 동기창(董其昌), 진계유(陳繼儒)가 중국 회화사를 남종과 북종 양대 화파로 구분하면서 당나라 시대를 그 분기점으로 잡고 왕유와 이사훈(李思訓)을 각각 남종과 북종의 창시자로 구별하면서 비롯됐다. 이들은 남종이 북종보다 우월하다는 논리를 전개했으며, 전통적으로 남종과 문인화는 거의 동일한 회화를 지칭하는 것으로 받아들여졌다. 그러나 남종

26 예찬, 〈유간한송도 幽澗寒松烟〉, 원말 명초, 종이에 수묵, 59.7×50.4cm.

문인화의 범위와 정의에 대해서는 많은 논란이 있어왔다. 대표적인 중국 문인화가로는 왕유, 형호, 동원, 거연, 미불, 황공망, 예찬, 문징명, 심주 등이 꼽힌다. 우리나라에는 조선 초기부터 부분적으로 흘러 들어오다가 추사 김정희의 제창 이후 본격적으로 제작되기 시작했으며, 문기(文氣)가 넘치는 수묵담채 형식이 주종을 이루었다.

대표적인 준법 표현

준법의 명칭은 일정한 규격이나 법칙에 따라 명명된 것은 아니다. 편의적으로 사물에 비유하거나 쉽게 떠오르는 이미지의 이름을 조합해 만들었다. 준법을 중시하는 동양 회화에서는 그만큼 헤아릴 수 없이 많은 준법이 사용돼왔는데, 이 가운데 가장 대표적이고 기본적인 준법 몇 가지를 소개하면 다음과 같다.

27 피마준 삼베의 줄기를 수직으로 벗겨놓은 것 같은 모양으로 길게 그어 내리는 필선이다.

28 미점준 미불과 미우인이 사용했고 모양이 쌀과 비슷하다고 해서 미점이라 불린다.

29 소부벽준 작은 도끼로 찍어 내린 듯한 붓의 자취를 보여준다. 암석이나 석벽의 표현에 좋다.

30 하엽준 산세의 주봉에서 작은 봉우리로 연결되는 맥을 간결히 묘사할 때 주로 쓰인다.

한 이상적李尙迪을 겨울에도 홀로 푸른 소나무, 곧 세한에 비유했다. 시류와 세평에 아랑곳하지 않고 의리를 지키는 군자의 자세, 그 진정한 인간의 도리를 기린 그림인 것이다.

이렇듯 우리 그림, 동양 그림이 추구한 최고의 경지는 곧고 깊은 정신세계였다. 우주를 움직이는 근본 이치를 표현하고, 세속의 욕망을 뛰어넘어 초월적인 경지로 나아가려는 노력이었다. 자연히 직관과 깨달음을 중시하는 태도가 발달할 수밖에 없었다.

이런 의미를 표현하기 위해 동양 회화가 중요한 조형 요소로 삼은 것은 선이다. 선은 기본적으로 직관적이고 원초적인 표현 수단이다. 능숙한 만화가나 화가가 선 몇 개로 사물의 특징을 재빨리 잡아 표현하는 것을 보면 누구라도 감탄하지 않을 수 없다. 선보다 입체와 형태를 중시하고 이를 따지는 그림은 매우 계산적이며, 전반적으로 이성적인 조화와 균형 아래 놓이게 된다. 그만큼 직관의 힘이 많이 사라진다. 그래서 직관과 초월성을 중시하는 동양의 그림은 일찍부터 입체나 형태 표현보다는 선 표현에 역량을 집중했다. 물론 동양 회화도 나름대로 형태를 충실히 연구하고 발달시켰지만, 형태나 입체 또한 선이 살아난 다음에야 그 가치를 발휘했다. 왜, '일필휘지 一筆揮之'란 말도 있지 않은가? 단숨에 흥취 있게 붓을 휘두르는 것 말이다. 유화로 면을 계속 덧칠해가며 그리는 서양화가들에게는 이 말이 기술적으로 큰 도움이 되지 않겠지만, 선으로 그림을 그리는 동양화가들에게

는 금과옥조 같은 말이다. 일필휘지해야만 '기운생동氣韻生動'한 그림, 곧 직관력과 통찰력이 생생히 살아나는 그림을 그릴 수 있기 때문이다.

심지어 동양에서는 사물의 다양한 질감이나 덩어리감, 공간감, 운동감, 톤 변화 등도 모두 선으로 표현한다. 동양화에서 준법皴法은 산세나 수목의 질감, 바위나 흙의 느낌, 옷주름 등을 표현하는 화법을 가리키는데, 기본적으로 준皴이라는 것은 선이 발달, 변형된 것이다. 이렇듯 동양화는 선으로 시각적, 조형적 효과를 대부분 소화해내는 '선의 예술'이라고 하겠다. 직관과 통찰의 눈으로 보이지 않는 우주와 대자연까지 꿰뚫어보고자 한 우리의 정신, 거기서 의미를 찾고자 한 동양의 회화는 이렇듯 선의 미술을 낳았다.

이번에는 17세기 바로크 화가 페테르 파울 루벤스Peter Paul Rubens, 1577~1640가 그린 〈삼손과 델릴라〉[31]를 보자. 이런 그림을 서양에서는 역사화라고 한다. 과거 서양화의 여러 장르 가운데 가장 중요한 장르로 꼽힌 역사화는 『성경』에 나오는 일화나 그리스·로마 신화 주제 혹은 역사적 영웅을 그린 그림들이었다. 동양 회화를 대표하는 문인화 혹은 문인산수화가 주로 산수, 곧 자연을 소재로

31 **페테르 파울 루벤스, 〈삼손과 델릴라〉, 1609, 나무에 유채, 185×205cm.**

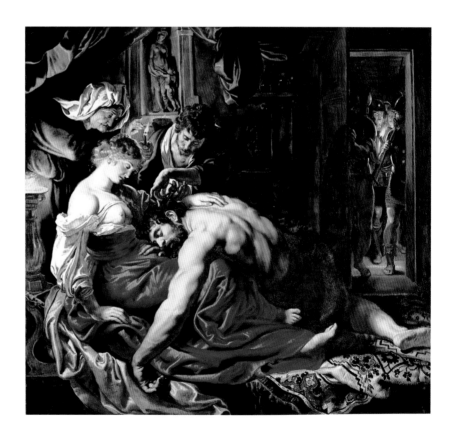

초월적인 정신세계를 표현하려 했다면, 서양 회화의 대표격인 역사화는 사람들의 이야기를 소재로 해 현실의 갈등과 투쟁, 그리고 그 안에 담긴 인간적인 덕을 표현했다. 따라서 서양화에선 자연보다는 인간이 중요한 소재였고, 초월적인 정신세계보다는 구체적인 인간관계와 현실이 더 중요한 표현 대상이었다.

루벤스의 〈삼손과 델릴라〉는 삼손이 잘못된 사랑에 빠져 자신을 멸망의 구렁텅이로 빠뜨리려는 여인의 품에 잠든 모습을 소재로 삼았다. 삼손의 힘이 머리카락에서 나온다는 사실을 안 델릴라는 이발사를 시켜 삼손의 머리카락을 자르게 했다. 문밖에서는 블레셋 군인들이 삼손의 머리카락이 다 잘릴 때만을 기다리고 있다. 위대한 영웅이 유혹에 못 이겨 이렇듯 허망하게 스러지는 모습은 안타까운 마음을 불러일으킨다. 삼손의 갈색 피부와 잘 다듬어진 근육, 델릴라의 백옥 같은 살갗과 풍성한 젖가슴은 그 유혹과 좌절의 드라마를 마치 지금 우리 눈앞에서 벌어지는 일인 양 생생하게 전해준다.

이 그림이 시사하는 것처럼 서양 회화는 근본적으로 인간과 현실에 깊은 관심을 보여왔다. 기독교적 초월성을 추구하지 않은 것은 아니지만, 고도의 정신세계보다는 구체적인 현실을 이해하고 그 상관관계를 형상화하는 데 더 관심을 보인 것이다. 자연히 꾸준한 관찰과 과학적인 분석을 밑바탕 삼아 이성적이고 합리적인 방식으로 그림을 표현하게 됐다. 해부학과 원근법, 빛과 그림자의 법칙 등 시각세계에 대한 과학적인 이해를 토대로 2차원 평면에 3차원 세계를 사실적으로 묘사하는 전통(환영 창조의 전통)을 열게 된 것이다. 이처럼 서양 회화는 휴머니즘과 사실 표현에 큰 의미를 두어왔다.

이러한 '의미론'에 따라 서양 회화는 입체적인 형태와 사실적인 색채를 핵심적인 조형 요소로 삼게 됐다. 물론 서양 회화도 데생이라는 장르에서 보듯 선을 중시하고 나름대로 깊이 연구했다. 하지만 서양 회화의 선은 주로 형태, 그것도 사실적인 형태를 표현하기 위한 보조 수단에 그치는 경우가 많았다. 데생이나 드로잉이라는 장르 자체가 회화 예술의 중심 장르는 아니라는 말이다. 스케치나 소묘 단계에서는 선이 뚜렷이 나타나지만, 회화가 완성됐을 때는 사실적인 형태와 색채에 묻혀 애초의 독립된 선은 어렴풋이 물러서거나 사라진다. 서양화에서 선은 이처럼 극히 제한적으로 표현되었다. 요컨대 휴머니즘과 리얼리즘에 주된 의미를 부여한 서양 회화는 이렇듯 3차원적인 형태와 사실적인 색채를 적극적으로 구사했다.

서양의 드로잉(데생)

드로잉이란 종이 같은 평면 위에 잉크나 연필, 콩테, 목탄, 크레용 등으로 이미지를 표현하는 기법을 말한다. 선은 드로잉의 가장 핵심적인 요소이지만, 쇠라의 드로잉에서 보듯 선뿐만 아니라 일정한 톤을 이용해 이미지를 표현하기도 한다. 드로잉은 색채보다는 형태에 주안점을 둔다는 점에서 페인팅과 구별된다. 대부분의 드로잉은 단색조다.

서양에서 드로잉은 조토 디본도네Giotto di Bondone, 1266?~1337의 작업에서 본격적으로 나타나기 시작했다. 중세 때의 드로잉이란 그림을 그리기 위한 단순한 밑그림으로, 양식화한 패턴이나 인습적인 디자인을 그대로 활용하거나 이를 따서 그리는 경우가 많았다. 하지만 조토 이래 사실주의가 중시되면서 자연을 직접 관찰하고 사생한 결과를 드로잉으로 제작하는 흐름이 나타났고, 그 양식도 단순히 윤곽선을 표현하는 데서 한발 더 나아가 해칭(hatching, 음영 효과를 주기 위해 윤곽선 안에 가는 선을 빽빽이 그려넣는 것), 하이라이팅(highlighting, 화면의 일부를 특별히 밝게 하는 것) 등의 기법으로 덩어리감과 명암의 느낌, 톤에 변화를 주는 양태로 진보했다. 자연히 독립된 작품으로서 그 예술성이 인정됐고, 컬렉터들에게도 적극적인 수집 대상이 됐다.

고전주의 계열의 화가들은 드로잉을 채색보다 중시한 까닭에 늘 "선 드로잉이 모든 것이다"라고 말하곤 했다. 그러나 이 경우 선은 다름 아니라 형태를 뜻한다. 동양화에서처럼 선이 자율적이고 독립적인 표현 수단으로 활용된 드로잉이 나타난 것은 20세기 들어서다. 요컨대 동양의 선은 전통적으로 '무엇'을 표현하느냐에, 서양의 선은 '어떻게'표현하느냐에 관심을 쏟았다고 할 수 있다.

32 미켈란젤로 부오나로티,
〈목욕하는 사람들을 위한 습작〉,
1504~1505, 펜과 잉크, 화이트,
42.1×28.7cm.

33 조르주 쇠라, 〈카페 콩세르〉,
1887~1888, 콩테와 크레용,
과슈, 30.5×25.5cm.

34 피에르 폴 프뤼동,
〈등을 보이고 서 있는 여성 누드〉,
1785~1790, 푸른 종이에 흑백
초크, 61×34.9cm.

서양 회화의 이런 특질은 유화라는 독특한 미디어를 발달시켰다. 서양 회화는 유화 기법으로 그 빛을 가장 화려하게 발한다 해도 과언이 아니다. '서양 회화의 의미'에서 '유화의 의미'로 좁혀 유화라는 장르가 갖는 역사적, 사회적 성격을 알아보자. 서양 회화의 본질과 성격을 좀더 명료하게 이해할 수 있을 것이다.

소유의 매체인 유화

먼저 재료로서 유화를 알아보자. 유화 물감은 안료 가루와 정제된 린시드 오일 (아마씨 기름)을 섞어 만든다. 고대 로마시대의 학자 플리니우스Plinius에 따르면, 1세기경 로마 사람들은 방패를 장식하는 데 유화 물감을 썼다고 한다. 그러나 유화 물감이 회화의 재료로서 본격적으로 개발되고 사용되기 시작한 것은 15세기부터다. 유화 물감은 마, 삼베, 면, 나무, 종이 등 다양한 화포에 쓰였지만, 마지막에는 캔버스를 주된 화포로 삼게 된다. 캔버스는 범선의 돛에 쓰이던 올 굵은 삼베로, 지중해 무역을 장악한 16세기 유럽 최대의 조선국 베네치아에서 처음 화포로 쓰이기 시작했다.

유화 물감의 장점은 그 어떤 재료보다 조형성이 뛰어나고 덧칠이 용이할 뿐 아니라 갖가지 질감 표현에 탁월한 효과를 발휘한다는 점이다. 마른 다음의 색이나 마르기 전의 색에 차이가 없다는 점, 두껍게 바를 수도, 엷게 칠할 수도 있다는 점, 색조의 농담 변화나 광택과 무광택 혹은 투명과 불투명 표현에서 폭넓은 선택의 자유가 있다는 점 등이 이전의 프레스코화나 템페라화가 따라올 수 없는 유화만의 강점이었다. 이렇게 광범위한 표현 가능성을 지닌 유화는, 동양의 먹이 사물을 압축적이고 생략적으로 표현하기 좋은 재료라는 점과 크게 대비된다. 유화는 이렇게 서양 회화를 매우 사실적이면서 어떤 묘사나 표현이든 가능하게 만들었다.

17세기 네덜란드 화가 아드리안 반 니외란트Adriaen van Nieulandt, 1587~1658가 그린 〈주방〉[35]을 보자. 사슴과 토끼, 각종 가금류, 해산물, 채소, 빵, 식기 등이 그림 속에 어지럽게 널려 있다. 이 어지러움은 무엇보다 풍요를 자랑하려는 것처럼 보인다. 주방 주인은 큰 부자였을 것이다. 주방의 풍요로움을 유화로 꼼꼼하게 그린 덕에 사물 하나하나가 마치 실제 사물처럼 보인다. 화가의 솜씨도 대단하지만, 유화라는 재료의 표현력이 큰 몫을 했음을 느낄 수 있다. 서양 회화가

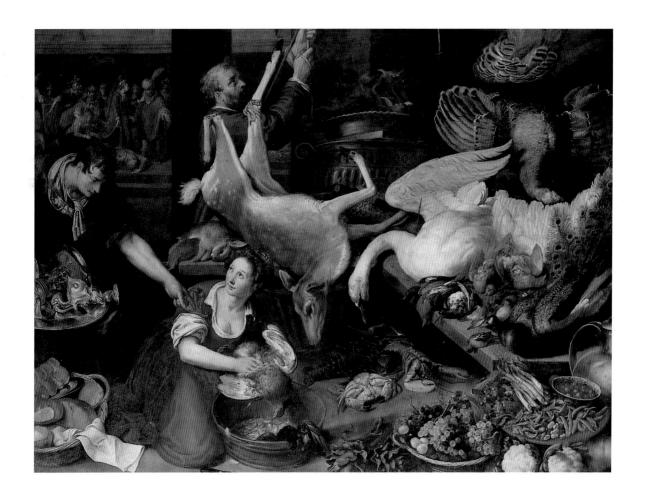

우리 눈앞의 현실을 과학적이고 합리적으로 표현하는 데 지대한 관심을 쏟은 미술이라는 사실을 다시 한 번 떠올리게 한다.

서양 회화는 왜 대상의 외형을 현실과 똑같이 재현하려고 그토록 애를 썼을까? 무엇보다 인간의 욕망을 적극적으로 긍정했기 때문이다. 세계를 정복하고 세계를 소유하고 싶은 욕망을 인정했기 때문이다. 그래서 세계를 현실과 똑같이 재현해 소유하고 감상하는 전통을 만들어낸 것이다.

이 그림 주인은 그림을 집에 걸어놓고 부를 맘껏 뽐낼 수 있었을 것이다. 나는 이렇게 소유하고 있고 앞으로도 더 많은 것을 소유할 것이다. 나에게는 욕망이 있으며, 그 욕망을 더욱 풍요롭게 성취할 것이다. 이런 의식을 은연중에 드러냈을 것이다. 유화는 이처럼 소유를 긍정하고 소유욕을 자극하는 그림이다. 꼭 먹거리를 그린 그림뿐 아니라 다른 주제를 그려도 유화는 기본적으로 소유를 찬양하고 소유욕을 적극적으로 부채질한다.

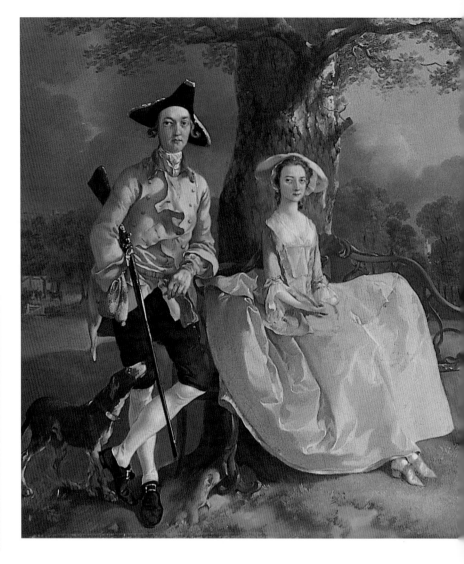

다음에 볼 그림은 19세기 영국 화가 토머스 게인즈버러Thomas Gainsborough, 1727~1788가 그린 〈앤드루스 부처〉[37]이다. 널따란 풍경을 배경으로 부부가 포즈를 취하고 있다. 남편은 사냥꾼 복장이고, 부인은 나들이를 나온 듯한 모습이다. 두 사람은 꽤 부유하고 세련돼 보인다. 그런데 주인공인 듯한 두 사람이 화면에서 차지한 자리는 왼쪽 구석이다. 지나치게 한쪽 끝에 몰려 있다는 생각이 든다. 왜 가운데를 비워놓았을까? 아름다운 자연을 더 부각시키려고 옆으로 비켜난 것일까? 그렇다면 이 부부는 매우 겸손한 사람임이 틀림없다. 자연을 인간보다 앞세우니 말이다.

그러나 그림의 이면을 들여다보면, 그 겸손에는 나름의 세속적인 계산이 깔

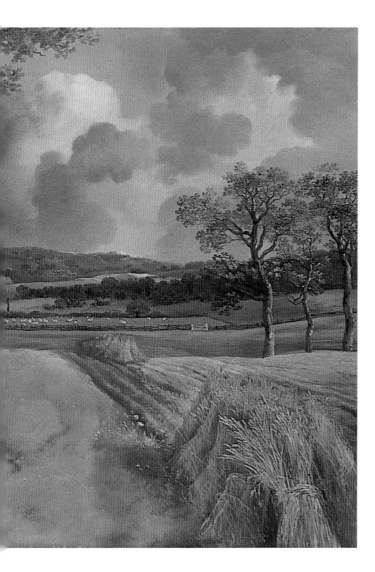

려 있다. 배경의 전원은 실은 이 부부의 소유지이다. 그러니까 재산을 보기 좋게 드러내 자랑하고 싶은 것이다. '내 물건'을 강조하기 위해 '내'가 비켜선 것이다. 두 사람의 표정을 다시 한 번 보자. 자부심과 만족감에 찬 것 같지 않은가? 그들은 우리가 그들의 재산이 멋지다고, 아름답다고 칭찬해주기를 기대하고 있다. 옆으로 비켜나도 이들은 사실 이 모든 풍경의 중심인 셈이다.

물론 서양의 풍경화가 전부 특정인 소유물을 그린 것은 아니다. 그러나 대체로 그 풍경의 아름다움을 소유하거나 쟁취하고자 하는 인간의 욕망이 강하게 반영돼 있다. 서양 풍경화는 그곳에 호화로운 별장을 짓고 살고 싶게 만든다. 반면 동양 산수화는 초야에 묻혀 안빈낙도하기를 권한다. 동양 산수화는 '무위자연', 곧 소유하고자 하는 욕망을 버리고 자연에 귀의하기를 권한다. 소유와 무소유, 극단적으로 말하면 바로 이 지점이 유화와 문인산수화가 정신적으로 충돌하는 지점이다.

'소유의 매체'로서 유화의 특성이 가장 잘 살아 있는 주제는 아마도 여성 누드일 것이다. 휴머니즘을 중시하는 서양 회화는 여러 소재 가운데서도 인간을 가장 중요하게 생각했다. 특히 산업화 이후 여성 누드는 매우 인기 있는 주제였다. 원래 누드는 가식을 던져버린 인간의 순수한 아름다움을 있는 그대로 표현하고자 한 미술 장르다. 그러나 시간이 흐를수록 이런 순수성은 희미해졌다.

다음 그림은 19세기 프랑스 화가 알렉상드르 카바넬Alexandre Cabanel, 1823~1889이 그린 〈비너스의 탄생〉[38]이다. 푸른 하늘과 바다 사이에서 미와 사랑의 여신 비너스가 태어나고 있다. 귀여운 아기 푸토들이 비너스의 탄생을 축하한다. 작은 흠이나 티도 찾을 수 없는 매우 아름다운 여인이고, 아름다운 그림이다. 그

런데 비너스의 자세를 주의 깊게 볼 필요가 있다. 비너스 주위에는 푸토 말고 다른 인간 혹은 인간적인 존재는 아무도 없다. 비너스는 망망대해에 홀로 떠 있다. 그런데도 꽤 의도된 듯한 자세다. 누군가 자기를 본다는 사실을 의식하고 그를 향해 일부러 관능적인 자세를 취한 것이다. 비너스가 의식하는 사람은 도대체 누구일까? 바로 이 그림을 보는 당신이다. 머리끝부터 발끝까지 비너스의 표정과 자세는 당신을 위해 의도적으로 취한 것이다.

그림에서 비너스가 이렇게 고혹적인 자세를 취한 이유는 보는 이의 소유욕을 자극하기 위해서다. 다시 말해 그림의 비너스는 지금 자기를 소유하라고 보는 이에게 사인을 보내고 있다. 물론 그 관람자는 남자로 상정된 터다. 남성은 소유자, 여성은 소유물이라는 전제 아래 소유자의 욕망을 자극하는 것이다. 이렇듯 여성 누드는 왕왕 여성을 남성의 소유물로 전락시킨다. 앞서 누드화가 순수하지 않다고 말한 이유가 바로 여기에 있다. 동양에서는 인간을 이와 같이 노골적인 대상물, 나아가 소유물로 표현하는 경우가 드물다. '미인도' 형식의 그림이 있긴 하지만, 이 그림처럼 성적 욕망을 직접적으로 자극해 남녀관계를 철저한 물질적 소유관계로 전락시키지는 않는다. 유화가 표현해내는 저 부드러운 피부와 어여쁜 가슴, 비단결 같은 머리카락을 보라. 시각뿐 아니라 촉각으로도

38 알렉상드르 카바넬, 〈비너스의 탄생〉, 1863, 캔버스에 유채, 132.5×225cm.

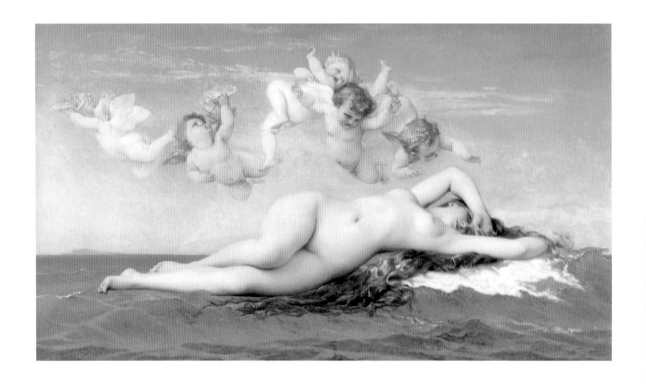

느낄 수 있을 듯한 환각이 느껴지지 않는가?

이런 점에서 유화는 분명 환영이다. 원하는 것은 뭐든지 갖게 해주는 도깨비 방망이다. 어쩌면 서양 문명 전체가 이처럼 인간의 물질적 욕망을 구체적으로 실현하고자 노력해온 문명이고, 서양 예술은 그 반영인지도 모른다.

동양 회화와 서양 회화의 차이를 비교하면서 서양 문명이 동양 문명보다 세속적이고 물질적인 성격을 띤다고 해 함부로 폄훼할 수는 없을 것이다. 서양도 동양도 각각 나름의 문명적 장단점을 지니고 있고, 역사 속에서 제각각 긍부정의 자취를 남겼다. 단지 인간의 욕망을 적극적으로 표현한 서양 미술은 그만큼 인간의 투쟁과 갈등, 도전, 성공과 실패 등 온갖 '휴먼 드라마'를 생생하게 형상화할 수 있었다. 그래서 사적 소유와 물신적 가치를 중시하는 자본주의체제 속에 사는 우리는 서양 회화의 전통을 좀더 깊이 이해할 필요가 있다. 물론 우리의 훌륭한 친자연적, 정신주의적 회화 전통도 좀더 깊이 이해하고 잘 살려나가기 위해 노력해야 할 것이다.

4

역사화

문학이나 예술에서 양식 혹은 범주에 따라 작품들을 무리 지어 나눈 것을 장르라 한다. 서양 회화사에서 장르를 나누어보려는 태도는 오랜 옛날부터 있었지만, 이런 경향이 뚜렷해져 역사화, 초상화, 풍경화 등 오늘날 우리가 보는 장르 구분이 나타난 것은 17세기부터다. 파리 왕립 아카데미의 미술 이론가 앙드레 펠리비앙André Félibien 이라는 이는 이 무렵 회화의 여러 주제에 등급을 매겼다. 정물화를 최하위에, 풍경화를 바로 그 위에, 동물화는 살아 움직이는 생명체를 취급하는 그림이라는 점에서 풍경화보다 위에, 사람을 그리는 초상화는 당연히 동물화보다 위에, 역사화는 인간이 지향해야 할 삶의 덕과 모범을 드러내는 미술이라는 점에서 초상화 위, 곧 최상위에 올려놓았다. 구분하는 이에 따라서는 풍속화 격인 장르화를 따로 나누고 동물화를 여기에 편입시키기도 했다. 어쨌든 이렇게 위계가 나뉜 서양 회화 장르는 이후 관행이 되어 19세기까지 큰 변화 없이 이어졌다. 그런 까닭에 장르에 대한 이해는 양식에 대한 이해 못지않게 서양 회화를 이해하는 데 중요한 역할을 한다고 할 수 있다.

역사화 History Painting 란 엄밀히 말해 역사를 주제로 한 그림만을 의미하지는 않는다. 보편적인 가치와 교훈, 특별히 영웅적인 모범이나 모든 사람이 지향해야 할 바람직한 덕을 표현한 그림 일체를 일컫는 용어다. 그림의 사건과 인물은 실제 사건이나 인물이 아닐 수도 있다. 기독교 성인의 이야기나 그리스·로마 신화 혹은 각 민족의 설화와 관련된 이야기들은 사실 여부를 확인할 수 없다. 하지만 삶의 모범이 될 만한 숭고한 내용을 표현했다면 역사화가 될 수 있다. 중요한 것은 그림이 역사적으로 높이 평가받아온 덕 혹은 교훈의 전형을 담고 있느냐, 그리고 그것을 감동적으로 전달하느냐이지, 사실이냐 아니냐가 아니다.

역사적으로 보면, 역사화는 르네상스의 창안물 혹은 재창안물이다. 고대 로마 아우구스투스 황제의 개선 기념물인 평화의 제단(기원전 9)이나 티투스 개선문 부조(81~96), 트라야누스 기념주紀念柱 부조(113) 등에서 보듯, 로마 미술에서 역사 묘사가 중요한 부분을 차지했다는 사실을 고전 부흥을 통해 새삼 확인한 데다, 고전에 대한 관심을 조형적으로 표현하려는 욕구가 증대되면서 르네상스는 역사화의 새 장을 열게 된다. 고대의 역사적 사건을 르네상스 시대의 의상이나 무대로 포장해 표현한다든지 동시대 사건을 고대 사건과 일치시켜 표현하는 등 고대의 위대한 유산과 아우라에 기대어 영웅적인 사건 혹은 인물을

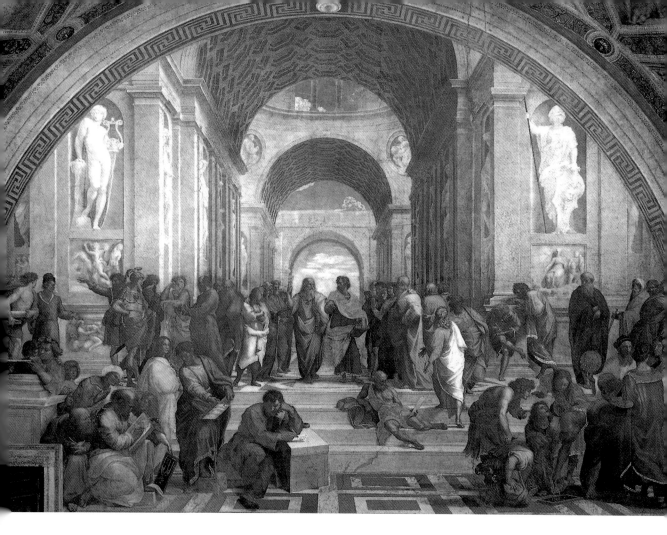

39 **산치오 라파엘로, 〈아테네 학당〉,**
1511, 프레스코, 밑변 820cm.

라파엘로의 〈아테네 학당〉은 고대
그리스의 철학자와 현인을 그린
그림이다. 중앙의 플라톤과
아리스토텔레스를 중심으로 소크라테스,
헤라클레이토스, 디오게네스,
피타고라스, 유클리드, 알키비아데스,
데모크리토스, 알렉산드로스 대왕 등이
등장한다. 이 이교적인 철학자들을 그린
그림이 기독교의 총본산인 로마 교황청에
그려졌다는 사실은 르네상스 인문주의의
바람이 얼마나 거셌는지 잘 보여주는
사례다. 이 같은 시도는 당시 유행하던
신플라톤주의가 고전 철학의 전통을
유대-기독교적 전통과 나란히 놓는 데
성공했음을 시사한다.

표현하는 전통이 확립된 것이다. 고대의 휴머니즘을 새롭게 조명하고 이성의 힘과 조화를 표현한 산치오 라파엘로 Sanzio Raffaello, 1483~1520의 〈아테네 학당〉[39] 은 그 당시의 대표적인 역사화다.

그런데 르네상스 시대부터 역사화가 그려지긴 했으나 당시에는 역사화 장르에 대한 본격적인 연구나 토론은 존재하지 않았다. 『회화론』을 쓴 레온 바티스타 알베르티 Leon Battista Alberti, 1404~1472가 "화가의 가장 위대한 작품은 역사화"라고 주장했지만, 역사화를 명확하게 정의하거나 광범위한 담론을 이끌어내지는 못했다. 당시 화가들은 주문 제작 형식으로 그림을 그렸고, 대부분 고객의 요구에 따라 주제를 정했다. 따라서 15~16세기의 역사화는 르네상스로 인한 사회 지도층의 '고전 취향'이 반영된 결과물이지 화가들의 주체성이나 시대의식이 적극 반영된 매체는 아니었다.

그러나 17세기 이후 많은 화가가 교회와 궁정에 절대적으로 의존하던 데서 점

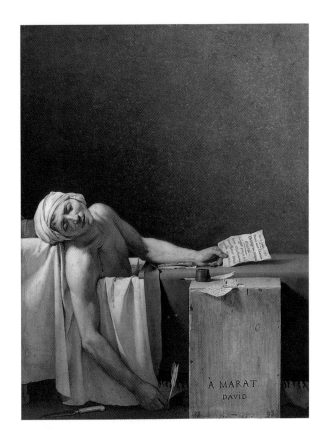

40 자크 루이 다비드, 〈마라의 죽음〉, 1791, 캔버스에 유채, 165×128cm.

마라는 프랑스 대혁명 당시 주요 지도자 가운데 한 사람이었다. 피부가 좋지 않았던 그는 욕조에서 업무를 볼 때가 많았는데, 업무 도중에 반혁명파 여성 샤를로트 코르데에게 암살당했다. 로베스피에르가 공포정치를 선포한 계기가 됐던 이 사건을 다비드는 쓸쓸하고도 비장한 붓길로 형상화했다. '영웅'은 죽었지만, 혁명의 '역사'는 계속될 것임을 선언하는 그림이다.

차 벗어나 좀더 자유롭게 활동하게 되자 화가들 스스로 역사 주제를 선택해 표현하는 경향이 늘어났다. 특히 일반 대중이 많이 찾는 파리나 런던의 살롱전, 아카데미전에 출품한 화가들은 대중을 겨냥한 야심 찬 대작을 많이 제작했는데, 역시 자연스레 대중의 공감을 얻을 수 있는 드라마틱한 역사 주제가 채택되었다.

이렇듯 역사화라는 명확한 개념이 생겨나고 장르의 위계 의식도 뚜렷해지자 성공을 추구하는 화가일수록 역사화를 선호하게 됐다. 프랑스의 왕립 아카데미는 역사화를 그리지 않은 화가는 아카데미의 교수로 위촉하지 않을 정도였다. 푸생의 고전 주제 그림은 17세기 프랑스 역사화의 대표적인 모범이었다.

귀족들의 우아하고 화려한 삶이 두드러진 18세기에는 역사화도 다소 침체됐다. 바토의 〈사랑의 연회〉처럼 사람들은 좀더 가볍고 유쾌한 미술을 선호했기 때문이다. 그러나 18세기 말 혁명의 바람과 더불어 역사화는 다시 서양 회화사의 가장 강력한 엔진이 됐다. 혁명 뒤 새로운 질서를 구축하려는 사회의 바람이 고대 로마의 위대한 질서를 화폭에 수놓게 했고, 새로운 시대정신을 창조한다는 자부심이 도덕적인 메시지뿐 아니라 정치적 메시지를 담은 역사화를 쏟아냈다. 자크 루이 다비드 Jacques-Louis David, 1748~1825의 〈호라티우스 형제의 맹세〉[230] 〈마라의 죽음〉[40] 등이 이런 계통의 작품이다.

19세기에 들어서는 나라마다 민족의식이 크게 고취되어 기독교나 그리스·로마 신화뿐만 아니라 각 민족 고유의 신화와 관련된 주제가 크게 인기를 끌었고, 역사의식과 저널리즘의 발달과 더불어 당대 사건을 박진감 넘치게 혹은 선정적으로 표현하는 역사화도 크게 늘었다. 이렇게 19세기 들어 새로이 중흥을 맞는 듯 보이던 역사화도 서양 미술이 인상파 이후 작품의 내용이나 주제보다는 형식과 표현에 더욱 관심을 기울이는 단계로 넘어가면서 크게 쇠퇴했다.

20세기에 들어서는 히틀러의 제3제국이나 옛 사회주의권 국가에서 역사화를 지속적으로 제작하는 흐름을 보였으나, 이 작품들은 대부분 국가의 프로파

간다 수준에 머물러 예술적 성취 면에서는 혹평을 받을 수밖에 없었다. 주제별로 대표적인 역사화 몇 점을 감상해보자.

고대의 덕과 모범

자크 루이 다비드

신고전주의 미술의 선구자. 1775년부터 6년간 로마에서 수학하며 신고전주의 화풍을 정립했다. 이를 계기로 다비드는 이상미와 규범미를 추구하는 전통적인 고전주의를 더욱 합리적이고 엄격한 형식으로 거듭나게 했다.

프랑스 대혁명 당시 혁명 진영, 그 중에서도 급진파였던 자코뱅당에 적극 가담한 다비드는 1792년 국민공회 의원으로 선출됐다. 그때 그가 한 일 가운데 하나가 루이 16세의 단두대 처형에 찬성표를 던진 것이다. 이 일로 부인과 이혼하게 된 데서 알 수 있듯 그는 열혈 혁명가가 되어 기존의 가치를 해체하는 데 적극 가담했다. 이 시기부터 나폴레옹의 몰락에 이르기까지 그는 사실상 프랑스 미술계의 최고 권력이 된다. 이런 그에게 '예술 독재자' 혹은 '붓을 든 로베스피에르'라는 별명이 따라다녔다. 대표작으로는 〈사비니 여인들〉〈마라의 죽음〉 외에 〈나폴레옹 황제의 대관식〉(1805~1807), 〈호라티우스 형제의 맹세〉, 〈레카미에 부인의 초상〉(1800) 등이 있다.

41 자크 루이 다비드, 〈자화상〉, 1790~1791, 캔버스에 유채, 64×53cm

고대의 덕과 모범을 그리는 것은 오랫동안 역사화의 가장 중요한 관심사였다. 역사화의 가장 큰 가치는 무엇보다 교훈적이고 유익하다는 데 있었다. 예술을 통해 고대의 영웅적인 행위를 되돌아보는 것은 영혼을 고양시키고 삶의 의미를 되새기는 좋은 방법이었다. 그래서 공동체를 위한 희생이나 도덕적 순결, 극기, 관용 등의 덕이 그림을 통해 감동석으로 표현되고 기려졌다. 19세기 최고의 역사화가 자크 루이 다비드는 프랑스 대혁명 뒤에 건설된 국가와 사회의 이상을 고대 로마에서 즐겨 찾았는데, 그가 1799년에 그린 〈사비니 여인들〉[42] 역시 그런 이상을 담은 작품이다.

그림 속 이야기는 이런 것이다. 사비니 사람들은 테베레 강 동쪽에 살던 이탈리아의 부족이다. 어느 날 로마를 건국한 로물루스가 이들을 연회에 초대했는데, 우호 증진이 아니라 젊은 사비니 여인들을 강탈하려는 속셈이 있었다. 당시 로마에는 여자가 턱없이 부족했던 것이다. 잔치에 갔다가 졸지에 젊은 여인들을 빼앗긴 사비니 남자들은 몇 년을 절치부심, 군대를 이끌고 가 로마인들의 근거지인 카피톨리노 언덕을 포위했다. 로마인과 사비니인 사이에 대격전이 벌어지게 된 것이다. 이렇게 전투가 벌어지자 헤르실리아라는 여인을 필두로 사비니의 여인들이 이들 사이에 끼어들었다. 그녀는 전쟁으로 헛된 피를 흘리지 말자고 절규했다. 온몸을 내던진 여인들의 중재로 전쟁은 중단됐다. 양측은 평화협정을 맺고 사비니의 왕 타티우스와 로마의 왕 로물루스가 공동집권체제를 이뤄 함께 번영을 꾀하기로 했다. 두 부족은 관용과 화해에 바탕을 둔 평화시대를 열어가게 된 것이다. 이 평화는 로마가 거대한 제국으로 성장해 '팍스 로마나'를 이루는 데 중요한 기초가 됐다.

다비드가 이 그림을 그릴 당시 프랑스 사회는 커다란 갈등에 휩싸여 있었다. 1789년 대혁명 이후 수많은 사람이 단두대에서 사라졌으며, 다비드 역시 '당대의 최고 문화권력'에서 추락해 옥살이까지 하는 파란만장한 삶을 살았다. 이러한 혁명과 이후의 혼란 속에서 조국에 가장 긴요한 것은 관용과 화해라고 생각한 다비드는 구금됐을 때 이 그림을 구상하게 됐고, 출옥한 뒤 첫 역사화로 그

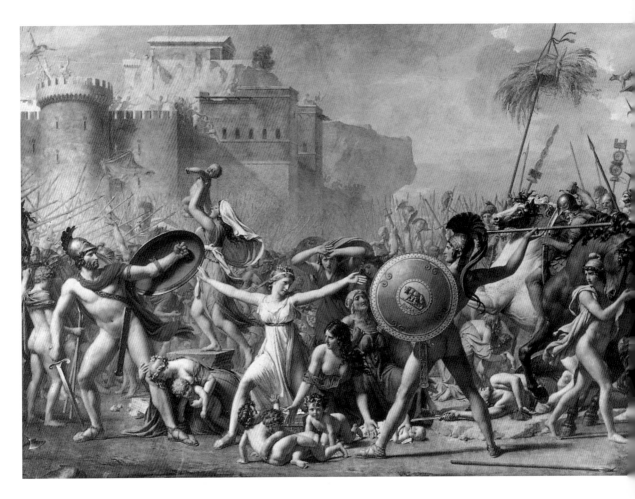

42 **자크 루이 다비드, 〈사비니 여인들〉,**
1799, 캔버스에 유채, 385×522cm.

림을 그렸다. 다비드는 이 밖에도 조국을 위해 한 가문이 희생한다는 주제로
〈호라티우스 형제의 맹세〉, 공화정을 위해 아들의 죽음을 불사한 아버지 이야
기를 담아 〈브루투스에게 아들들의 시체를 날라오는 형리들〉,[43] 신념을 위해 죽
음을 택하는 것을 찬양한 〈소크라테스의 죽음〉 등 고대의 덕을 기린 역사화를
여러 점 남겼다.

어떤 덕이든 덕은 결국 인간의 자기 연단과 겸손에서 나온다. 그런 점에서 서
양의 덕과 동양의 덕은 크게 다르지 않다. 특히 겸손은 인간이 한계를 솔직히
인정함으로써 도달할 수 있는 최고의 덕이다. 인간이 지닌 가장 분명하고도 확
실한 한계는 무엇인가? 바로 죽음이다. 제아무리 잘난 사람도 한 번 살다 가는
것이 인생이다. 권력도 영광도 풀잎에 맺힌 이슬일 뿐이다. 이 사실을 잘 아는
사람은 시간과 정력을 쓸데없이 낭비하지 않을 것이다. 겸손이 우리에게 주는
복이다. 그래서 덕을 주제로 한 서양 역사화는 죽음 앞에 겸손할 것을 권하는

43 자크 루이 다비드, 〈브루투스에게
아들들의 시체를 날라오는 형리들〉,
1789, 캔버스에 유채, 323×422cm.

로마 건국신화를 배경으로 한 그림.
기원전 6세기 말 포악한 에트루리아인 왕
타르키니우스를 내쫓고 로마 공화국을
건설한 영웅 브루투스는 아들들이
타르키니우스 복위 음모에 가담한 사실을
알고 낙담한다. 결국 그는 두 아들에게
사형을 선고한다. 공화국을 지키기 위해
사사로운 정을 뿌리친 위대한 애국자는
지금 그림에서 상반신이 어둠 속에 묻혀
있으며, 그 뒤로 한 아들의 주검이
운반되고 있다.

그림이 많다.

다비드가 모범으로 삼은 17세기 화가 니콜라 푸생 Nicolas Poussin, 1594~1665의
〈아르카디아에도 나(죽음)는 있다〉[44]는 죽음의 불가항력적인 힘과 이것을 늘 의
식하며 살아야 하는 인간의 운명, 겸손의 가치에 대해 이야기하는 작품이다. 고
대의 어느 여인이 세 목동에게 석관에 새겨진 글씨를 읽도록 권하는 모습을 담
고 있다. 석관에는 "아르카디아에도 나(죽음)는 있다"라고 적혀 있다. 아르카디
아는 그리스인들의 이상향이다. 그런데 그곳에도 죽음은 있다. 저 평화롭고 배
부르고 따뜻하고 아름다운 낙원에도 죽음이 있다면, 죽음을 무시하거나 기만하
거나 거부하는 것은 진정 어리석은 행위일 것이다. 그럼에도 우리는 늘 죽음을
외면한다. 탐욕과 교만, 이기심과 증오를 버리지 못하는 것이 그 증거다. 서양
회화에 해골이 자주 등장하는 것은 서양 사람들이 엽기적인 것을 좋아해서가
아니라, 이러한 '메멘토 모리(Memento mori, '죽음을 기억하라' 또는 '죽음을 상기하

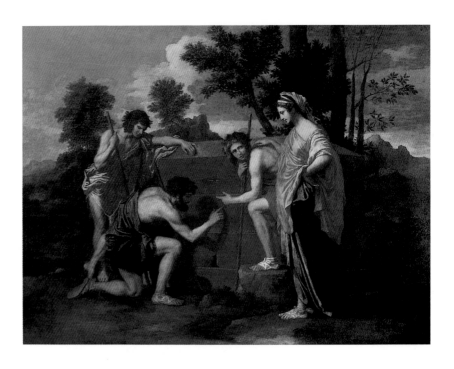

44 니콜라 푸생, 〈아르카디아에도 나(죽음)는 있다〉, 1655년경, 캔버스에 유채, 86.3×121.9cm.

라'라는 뜻의 라틴어)'를 잊지 않기 위해서다. 이것을 인식하는 것이 모든 덕의 근원이기 때문이다. 그래서 많은 역사화가가 이 주제를 즐겨 그렸다.

여성의 덕을 그린 그림

덕을 갖추고 행하는 일이 남자들만의 영역일 리는 없다. 고대 여성의 덕도 많이 그려지고 찬양받았다. 여성의 덕은 아무래도 정절이나 부부애를 주제로 한 경우가 많았다. 가부장 사회의 가치를 벗어난 주제를 그리기는 쉽지 않았기 때문이다. 정절을 잃자 자결함으로써 가문의 명예를 지킨 루크레티아 주제, 끝내 정절을 지켜냈기에 죽을 위험에 처한 수산나 주제, 위대한 부부애를 보여준 포키온의 아내 주제, 다소 예외적인 덕의 주인공이긴 하지만, 조국을 위해 위험을 무릅쓰고 적장을 제거한 유디트 주제 등이 대표적이다.

45 시몽 부에, 〈루크레티아의 자결〉,
1625~1626, 캔버스에 유채, 197×148cm.

로마가 건국될 당시 루크레티아는 타르키니우스의 아들에게 겁탈당하자 아버지와 남편에게 편지로 이 사실을 알리고 자결했다. 가문의 명예를 지키기 위한 결단이었다. 이에 분노한 로마인들이 들고일어났고 브루투스는 타르키니우스를 내쫓고 로마 공화국을 건설했다. 부에는 루크레티아가 자결하려는 순간을 포착했다.

본격적인 역사를 그린 그림들

근대에 들어와 유럽인들의 역사의식이 급속히 발전하면서 실제로 일어난 역사적 사건을 그리려는 노력이 매우 뚜렷해졌다. 더 이상 사실인지 허구인지 불분명한 고대의 전설적인 덕목 이야기보다는 중세나 르네상스 무렵의 연대기 혹은 역사적 기록에 기초해 실제 사건을 형상화하려는 흐름이 나타난 것이다. 이 흐름의 선두에 선 이가 프랑스 화가 이폴리트 폴 들라로슈Hippolyte-Paul Delaroche, 1797~1859이다. 그가 그린 〈제인 그레이의 처형〉[46]은 당시 살롱에 내걸렸을 때 격찬을 받았다. 이런 일련의 작품들로 들라로슈는 동시대인들에게 근대적 역사화의 창시자라는 평가를 받게 된다.

〈제인 그레이의 처형〉은 영국에서 있었던 비극적인 권력 투쟁과 그로 인한 희생을 주제로 한 작품이다. 제인 그레이Jane Grey, 1537~1554는 영국 왕 헨리 7세의 외증손녀다. 신교도인 에드워드 6세가 후사 없이 죽자 신교측이 권력을 유지하길 바란 사람들이 열여섯 살밖에 안 된 제인을 여왕으로 선포했다. 왕좌에 욕심이 없던 그녀가 얼떨결에 명목상 여왕이 돼버린 것이다. 에드워드 6세의 배다른 누이이자 가톨릭 교도였던 메리(메리 1세)는 이를 용납할 수 없었다. 제인보다 좀더 우세한 자신의 세력과 대중의 지지를 등에 업고 메리는 9일 만에 권좌를 빼앗았다. 졸지에 여왕에서 반역자로 전락한 제인은 이듬해인 1554년 2월 12일 런던탑에서 참수를 당함으로써 꽃 같은 일생을 마쳤다.

당시 제인의 처형은 많은 사람에게 동정심을 불러일으켰다고 한다. 그녀 스스로 권력을 탐한 적이 없었을 뿐 아니라, 고전과 여러 외국어에 능통한, 뛰어난 지성을 지닌 아가씨였기 때문이다. 하얀 드레스를 입은 제인은 흰색으로 순결과 고귀함을 드러내고 있다. 그러나 이 드레스는 곧 붉은 피로 얼룩질 것이다. 그녀의 처형이 믿어지지 않는 듯 수발을 들던 시녀들은 망연자실한 표정이다. 주저앉은 여인의 무릎에는 제인의 목걸이 등 보석이 놓여 있다. 이 처형의 책임을 맡은 듯한 노년의 남자는 눈을 가린 제인을 부축해 참수대 앞으로 이끌고 있는데, 그의 표정과 자세에도 지극한 동정심이 배어 있다. 이렇듯 역사 속에서 실제로 일어난 사건을 생생히 그린 이 그림은 당시 파리의 관객들에게 크게 센세이션을 불러일으켰다고 한다. 역사를 신화나 전설이 아닌 현실로 받아들일 수 있는 계기를 마련해주었기 때문이다.

46 이폴리트 폴 들라로슈,
〈제인 그레이의 처형〉, 1834,
캔버스에 유채, 246×297cm.

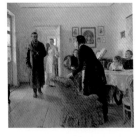
이렇듯 실제 역사를 그린 그림은 근대적 국민국가를 형성해가던 19세기 유럽 여러 나라에서 광범위하게 선호되었다. 그 모방 대상은 당대 미술의 중심지였던 프랑스였다. 신생국가 미국이나 멀리 떨어진 러시아 화가들도 프랑스의 역사화 형식을 자기네 역사를 표현하는 전범으로 삼았다. 러시아 화가 일리야 레핀Ilya Repin, 1844~1930이 그린 〈소피아 알렉세예브나 황녀〉[48]는 그 전통을 잇는 그림이다.

〈소피아 알렉세예브나 황녀〉는 권력무상의 허망한 정서를 주제로 했다. 그림 한가운데는 분노와 허탈, 복수심과 한으로 활활 타오르는 황녀가 있다. 그녀는 절대군주 표트르 대제의 누나다. 그녀가 지금 이 어두컴컴한 수녀원에 감금된 이유는 동생 표트르에 대항해 음모를 꾸몄다가 실패했기 때문이다. 소피아는 남동생인 표트르, 이반과 함께 1682년 러시아의 통치권을 장악했다. 이 병립정권은 1689년 소피아와 표트르 사이의 갈등으로 깨지고, 동생에 맞서 일어나려던 소피아는 결국 노보데비치 수녀원에 감금되는 신세가 되고 만다. 그녀는 이곳에서 한 맺힌 숙음을 맞았다. 죽기 전에 그녀는 친위부대를 비롯해 지지 세력이 하나하나 제거되는 것을 지켜보았다고 하는데, 이 그림에서도 오른쪽 창 밖에 교수형 당한 친위대원의 실루엣이 보인다. 소피아가 왜 이리도 험악한 표정을 짓고 있는지 짐작하게 해주는 대목이다.

원제목이 '1698년 노보데비치 수녀원에 감금된 지 1년 뒤의 소피아 알렉세예브나 황녀, 친위대가 처형당하고 시녀가 모두 고문당하고 있을 때'인 이 작품에서 우리는 요동치는 역사의 단면을 마치 현장에서 직접 보는 듯한 착각에 빠져든다. 시뻘게진 황녀의 눈자위가 주는 섬뜩함이나 어둡게 가라앉은 실내의 음산함, 황녀를 바라보는 어린 시녀의 두려워하는 눈빛 등이 마치 눈앞의 일인 양 생생하게 다가온다. 레핀의 이 작품으로 우리는 러시아 미술이 프랑스의 역사화 전통을 얼마나 잘 토착화했는지 확연히 느낄 수 있다.

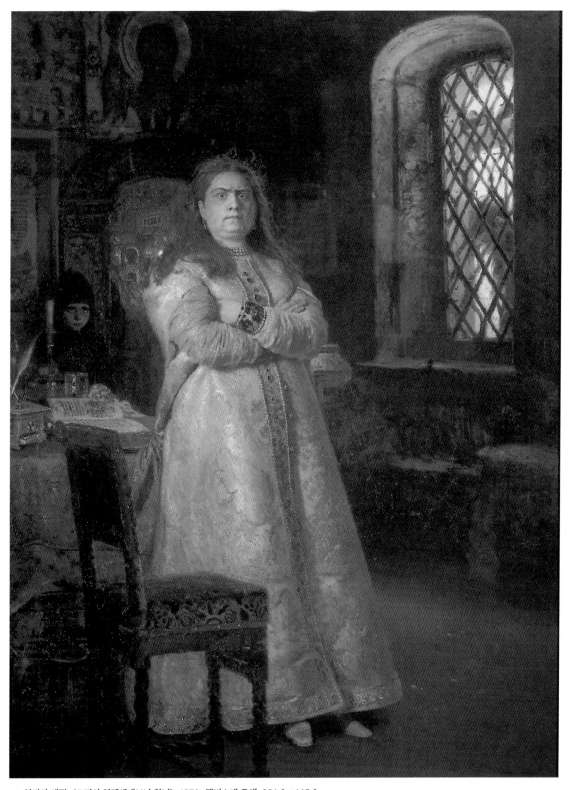

48 일리야 레핀, 〈소피아 알렉세예브나 황녀〉, 1879, 캔버스에 유채, 201.8×145.3cm.

살롱전과 역사화

17세기에 아카데미가 성립된 이래 유럽에서는 과거 우리나라의 국전과 같은 살롱전이 제도적으로 자리를 잡았다. 1667년 프랑스의 재상 콜베르(Colbert)가 조직한 팔레 루아얄의 전시회가 최초의 살롱전인데, 이후 출품작이 빈곤해 명맥만 이어오다가 1725년 루브르의 살롱 카레에서 본격적인 관전(官展)으로 거듭났고, 18세기 말에는 국가적인 연례 행사로 정착됐다. 이렇게 파리, 런던 등 유럽 각국의 수도에서 주요 문화 행사로 뿌리내린 살롱전은 새로운 관객을 전시장에 불러옴으로써 유럽 미술의 진로에 큰 영향을 미쳤다. 새로운 관객이란 중산층을 뜻한다. 점점 사회 주도층으로 떠오른 이들은 왕가와 귀족을 압도하는 미술 애호가층을 이뤘다. 이런 변화에 발맞춰 막강한 영향력을 지닌 비평가들이 배출되기 시작했으며, 이들은 당대의 미적 취향을 결정짓는 '문화 권력'으로 자라났다. 화가들은 아무래도 이 새로운 애호가층과 비평가들을 의식하며 작업할 수밖에 없었는데, 당시 대중과 비평가가 가장

49 앙리 제르벡스, 〈회화 부문 심사위원들의 회합〉, 1885, 캔버스에 유채.

19세기 살롱의 심사 풍경이 잘 드러난 작품이다.

선호한 주제가 바로 역사물이었다. 텔레비전 드라마에서도 여전히 사극의 인기가 높은 우리 현실을 돌아봐도 충분히 이해가 가는 대목이다. 19세기 후반 들어 살롱전이 약화되자 역사화의 인기도 떨어지기 시작했다. 이는 살롱전이 역사화의 중심 무대였다는 점에서 불가피한 일이었다.

당대의 사건을 그린 그림들

역사의식이 높아질수록 과거의 역사적 사건을 표현한 그림뿐 아니라 당대의 사건을 기록한 그림에도 미술 애호가들의 관심이 쏠렸다. 근대 이전에는 전쟁에서의 승리나 왕후장상의 위업을 이상화해 기리는 기록화 정도가 고작이었지만, 근대에 들어와서는 테오도르 제리코Théodore Géricault, 1791~1824의 〈메두사호의 뗏목〉[52]에서 보듯, 충격적인 사건이나 혁명 등 정치적 사건을 다루는 현상이 나타났다. 전쟁을 주제로 한 그림에서 단순히 승리를 자축하기보다 전쟁의 비참함이나 잔혹성을 고발하는 사례가 빈번히 나타난 것도 주목할 만한 현상이다. 이는 인간의 존엄성에 대한 이해가 깊어지면서 나타난 양상인데, 잔혹 행위를 주제로 삼아 전쟁과 관련한 휴머니즘을 드러낸 대표적인 걸작이 프란시스코 데 고야Francisco de Goya, 1746~1828의 〈1808년 5월 3일〉[50]이다.

1808년 나폴레옹의 군대가 스페인으로 진군해왔을 때 스페인 민중은 탐욕스러운 자국 재상 고도이의 학정에 질린 나머지 나폴레옹을 구세주로 여겼다. 그

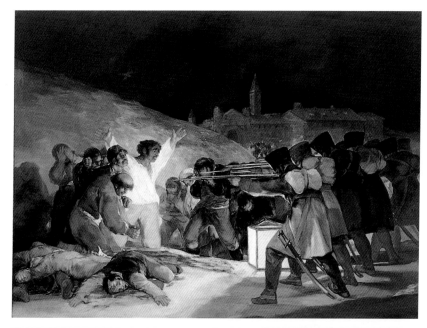

50 프란시스코 데 고야,
〈1808년 5월 3일〉, 1814,
캔버스에 유채, 266×345cm.

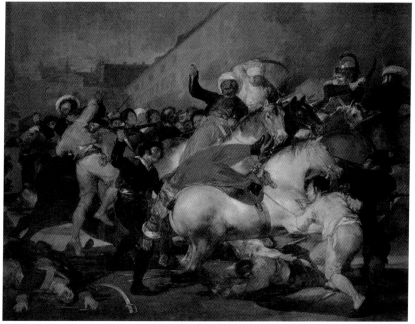

51 프란시스코 데 고야,
〈1808년 5월 2일〉, 1814,
캔버스에 유채, 266×345cm.

러나 나폴레옹 군대는 기대와 달리 스페인의 동맹군이 아니었다. 그들은 자신들
의 이익에만 관심이 있는 전형적인 점령군이었다. 나폴레옹은 악화된 재정난을
타개하고 이베리아 반도 전체를 대륙체제로 통합하고자 스페인으로 진군한 것
이었다. 그래서 애초에 스페인으로 진군할 때는 스페인 왕 카를로스 4세에게 포
르투갈의 일부를 스페인에게 양도한다고 해놓고 실제로는 카를로스 4세를 축출

해버린 뒤 자기 동생인 조세프 보나파르트를 왕위에 앉혔다. 그러자 1808년 5월 2일 마드리드에서 격렬한 민중시위가 벌어졌는데, 이튿날 나폴레옹 군대는 시민들을 잔인하게 진압하고 처형하는 학살극을 자행했다. 고야는 자신의 눈으로 목격한 이 사건을 시위 편인 〈1808년 5월 2일〉[51]과 학살 편인 〈1808년 5월 3일〉 두 편 연작으로 표현했다.

비록 무참한 학살로 끝났지만 스페인 민중의 저항은 매우 격렬했다. 그들은 죽음을 두려워하지 않고 정복자와 맞서 싸웠다. 1808년 5월 2일 발생한 대대적인 저항이 다음 날 새벽까지 처형 드라마로 이어지면서 헤아릴 수 없이 많은 마드리드 시민이 하룻밤 사이에 사라졌다. 〈1808년 5월 3일〉에서 고야는 선혈이 낭자한 그 순간을 매우 극적으로 포착했다. 죽음의 공포로 두려워 떠는 사람, 혼미해지는 정신을 다잡으려 애쓰는 사람, 가슴을 활짝 드러낸 채 용감하게 죽음을 맞는 사람 등 형장은 지금 극한의 상황이다. 총을 쏘는 프랑스 군인들은 차마 고개를 들지 못한다. 인간이기를 멈춘 그들은 불가피하게 총 쏘는 기계로 전락했다. 그 총부리를 향해 손을 번쩍 든 흰 셔츠 차림 사내는 이를테면 예수 그리스도처럼 스페인 민중의 부활을 약속하는 진정한 승리자의 상징이다. 그의 이미지는 만행 앞에서 끓는 피를 주체할 수 없었던 고야의 영혼이기도 할 터인데, 화가는 바로 이 이미지를 통해 그 어떤 폭력과 압제로도 억누를 수 없는 인간의 존엄성을 표현하고 있다.

이번에는 신문 헤드라인에나 오를 법한 충격적인 사건을 주제로 한 그림을 하나 살펴보자. 제리코의 〈메두사 호의 뗏목〉이다. 널리 알려진 대로 메두사는 그리스 신화에 나오는 괴물이다. 이 괴물의 얼굴을 본 사람은 누구든지 돌이 돼버렸다고 한다. 19세기 초 프랑스는 한 군함에 이 괴물의 이름을 갖다 붙였다. 그 배에 다가오는 적들이 두려움에 돌처럼 굳어져 그 군함이 싸움마다 대승을 거두기를 바라서였을 것이다. 하지만 이 배는 1816년 첫 출항길에 침몰했다. 아프리카의 식민지 세네갈로 향하던 중 암초에 부딪혀 가라앉아버린 것이다. 당시 이 배에 타고 있던 승무원은 400여 명. 장교처럼 지체 높은 이들은 구명 보트를 타고 탈출했지만, 병졸처럼 지체가 낮은 이들은 난파한 배를 뜯어서 엮은 뗏목에 목숨을 걸어야 했다. 이렇게 약 150명이 뗏목에 의지해 표류하다 15명만이 최종적으로 구조됐다. 바다에서 표류한 12일 동안 생존자들은 죽은 사람의 인육을 먹으며 버텼다고 하는데, 당시의 시각으로나 오늘날의 시각으로나 충격

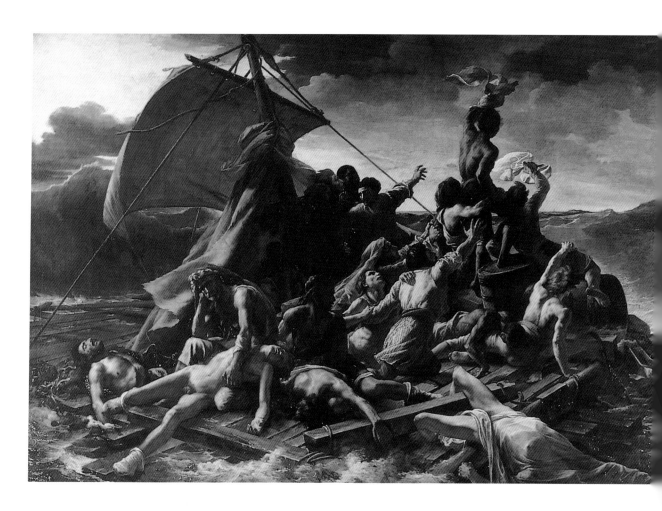

52 **테오도르 제리코,**
〈메두사 호의 뗏목〉, 1819,
캔버스에 유채, 491×716cm.

적인 사건이 아닐 수 없다.

제리코는 이 사건을 작품화하기로 마음먹고 그 처절함을 생생히 표현하는
데 혼신의 힘을 쏟았다. 제리코는 상황을 실감 나게 묘사하려고 시체 안치소를
찾아가 스케치를 하고 때로는 신체의 일부분을 빌려와 작업실에서 그리기도
했다. 그런 까닭에 우리는 그림에서 죽은 사람 특유의 피부빛과 사체 경직 따위
를 사실적으로 느낄 수 있다. 거기에 역동적인 삼각형 구도를 더함으로써 극적
인 공간이 창출됐다. 널브러진 주검들에서 지나가는 배를 보고 구조를 요청하
는 맨 꼭대기 젊은이에 이르기까지 삼각형 구도는 죽음에서 삶으로 넘어가는
'상승'의 기운으로 충만하다. 이렇게 박진감 넘치는 표현이 무척 생소하던 당시
에 미술비평가들이나 화가들은 이 그림을 보고 "회화의 표류"라고 비아냥대기
도 했으나, 오늘날 이 그림은 낭만주의라는 새 시대를 연 역작으로 높게 평가받
고 있다. 고대 주제의 역사화가 전형적으로 추구해온 덕이나 모범은커녕 거의

애국적 견지에서 그린 두 개의 전쟁화

프랑스 화가 장 루이 에르네스트 메소니에Jean-Louis-Ernest Meissonier, 1815~1891는 프랑스-프러시아 전쟁에서 고립무원의 상태에 빠진 파리를 주제로 〈포위된 파리〉를 그렸다. 패배와 죽음이라는 절망적인 순간에도 끝까지 조국을 위해 자신을 희생하는 위대한 영혼들. 이 패배의 이미지를 통해 메소니에는 오히려 애국심을 극도로 고양하는 작품을 창조했다.

영국 화가 존 싱글턴 코플리John Singleton Copley, 1738~1815가 그린 〈피어슨 소령의 죽음〉도 전쟁을 주제로 애국심을 고양하는 역사화이다. 프랑스 군대가 영국령인 저지 섬을 함락시켰는데도 끝내 항복을 거부한 저지 섬의 영국인들이 피어슨 소령이 이끄는 유격대와 민병대를 중심으로 치열하게 반격하는 장면을 담은 그림이다. 장렬하게 전사한 피어슨 소령을 통해 동시대인들의 애국심을 한껏 고무하고 있다.

53 장 루이 에르네스트 메소니에,
〈포위된 파리〉, 1871~1872,
캔버스에 유채, 53×70cm.

54 존 싱글턴 코플리,
〈피어슨 소령의 죽음〉, 1783,
캔버스에 유채, 251.5×365.8cm.

엽기적인 비인간·비윤리의 현실을 보여주는 작품이지만, 당대의 충격적인 사건도 역사화의 주제로 자리 잡음으로써 역사화의 폭은 그만큼 넓어졌다.

현대인들은 현재를 과거보다 중요시한다. 물질적으로 풍요로워지고 개인주의화하면서 현재의 만족이 과거나 미래의 다른 가치보다 중시된 까닭이다. 그러나 현대 이전 사람들에게 과거는 때로 현재보다 막강한 권위를 발휘했다. 귀족들의 신분적 우월성은 혈통이라는 과거의 역사에서 나오는 것이었고, 모든 위계질서와 도덕의 정당성 역시 민주적인 합의보다는 과거의 선승과 역사가 그 권위를 보장해주었다. 역사화가 서양 회화의 최고봉에 우뚝 설 수 있었던 것은 바로 이런 의식의 소산이었다고 할 수 있으며, 현재를 중시하는 현대 사회에서 역사화가 풍경화나 정물화보다 일찍 쇠락한 것도 이러한 가치의 변화와 맞물려 있다고 할 수 있다.

20세기 사회주의 미술과 역사화

현대 미술이 본격적으로 전개되기 시작하면서 유럽에서는 역사화 장르가 크게 위축됐다. 20세기에 들어와서는 아예 그 명이 다했다고 할 수 있는데, 유독 사회주의권 국가에서만 체제 수호를 위한 선전 수단으로 역사화를 적극 활용했다. 혁명과 전쟁의 역사를 영웅적으로 그림으로써 인민의 애국심을 고취하고 투철한 이념 무장을 추구한 것이다. 혁명과 전쟁의 역사만이 아니라, 주요 당대회, 지도자들의 행정과 경제 지도, 산업화, 집단농장 등의 주제 역시 전통적인 역사화 형식을 차용해 그렸다. 그러다 보니 주제가 대체로 이상화됐고 그림의 색채는 이른바 '필연적 낙관주의'로 물들게 됐다. 역사의 승리는 혁명 주체 세력에게 있다는 확신이 과거와 현실의 표현까지도 철저히 낙관적 색채로 물들게 한 것이다.

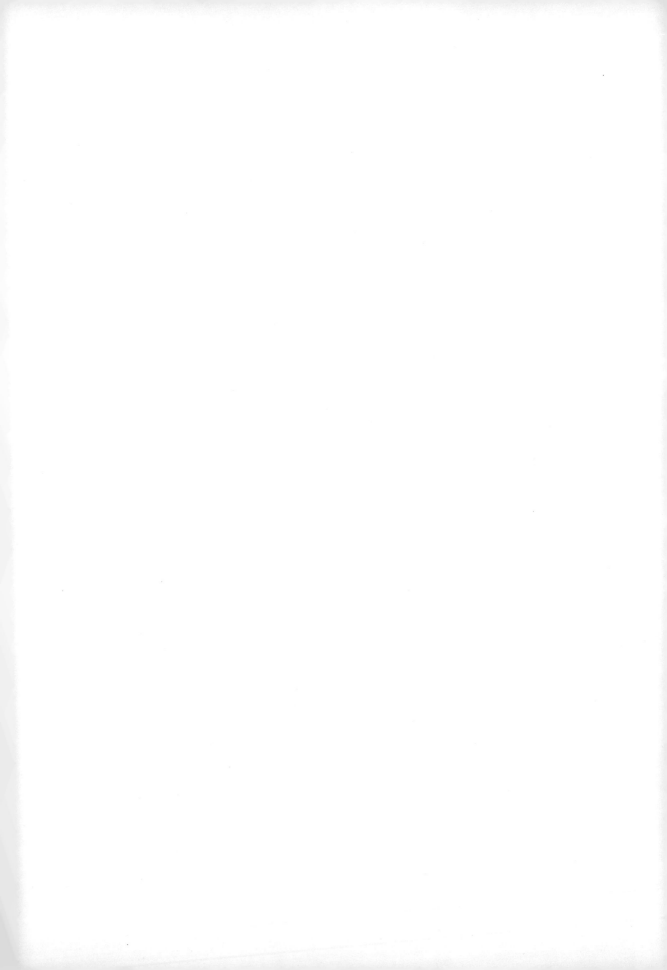

5

초상화

초상화는 사람을 부각시켜 그린 그림이다. 그렇다면 사람을 그린 그림은 죄다 초상화일까? 그렇지는 않다. 사람이 등장해도 역사화나 장르화 등 서사적·서술적 드라마의 한 장면을 연출한 경우, 그 그림을 우리는 초상화라고 부르지 않는다. 또 현실의 개인을 똑같이 그렸다 하더라도 화가가 다른 사람, 예를 들어 사도 바울 이야기를 그리기 위해 어떤 사람을 모델 삼아 그렸다면, 이것도 엄밀한 의미에서 초상화라고 하기 곤란하다. 초상화는 한 사람 혹은 여러 사람을 그대로 그린 그림을 말한다. 다시 말해 특정한 누구를 바로 그 사람 자신으로 부각시켜 그린 것을 초상화라고 하는 것이다.

초상화의 이런 특성 때문에 우리는 초상화가 항상 그려진 사람과 꼭 같아야 한다고 여기기 쉽다. 그러나 그림 속 인물이 대상이 된 사람과 꼭 같아야만 하는 것은 아니다. 옛날 그리스에서는 올림픽 경기의 우승자를 기념하는 초상조각을 많이 만들었으나 대부분 실제 인물의 모습과 달랐다.[55] 올림픽 경기의 우승자는 뛰어난 사람이므로 이들을 이상적으로, 그러니까 더 훌륭해 보이도록 표현해야 한다는 집단적 요구가 크게 작용했기 때문이다.

초상화 제작에서 중요한 것은 외모를 닮게 표현하는 데서 한발 더 나아가 그 사람을 그 사람답게 묘사하는 것이다. 그래서 현대 초상화가들도 그려진 사람의 내면이나 성격, 기질을 좀더 명료히 드러내기 위해 오히려 대상의 외모를 왜곡할 때가 있다. 이렇게 왜곡된 초상화는 형태에서는 실제 인물과 차이가 많이 날지라도 그 사람의 분위기를 생생히 전해주기 때문에 더 진실한 초상화라고 할 수 있다. 정치인이나 유명인을 풍자적으로 그린 캐리커처에서 이 같은 특징을 쉽게 엿볼 수 있다.[57] 결국 초상화에서 요구되는 것은 그 인물의 인물다움을 확실히 표현해내는 것이며, 이를 위해 정확한 신체적 특징이나 표정, 자세를 묘사하는 것도 중요하지만, 때로는 이를 뛰어넘는 왜곡과 파격까지도 적극 수용해야 한다.

서양에서 초상화가 나타난 시기는 고대로 거슬러올라간다. 현존하는 최고의 이집트 초상조각이나 부조는 기원전 3000년 이전에 제작된 것들이다. 하지만 전문적인 초상화가가 출현하기 시작한 것은 한스 홀바인 Hans Holbein, 1497?~1543 등이 등장하는 16세기부터다.[58] 물론 그 이전에 레오나르도 다빈치 Leonardo da Vinci, 1452~1519나 얀 반 에이크 같은 대가가 훌륭한 초상화를 그리긴 했지만 이들을 전문 초상화가라고 하기는 어렵다. 전문 초상화가는 궁정화가와 더불어

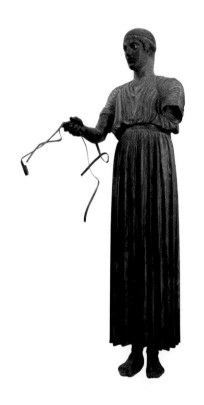

55 기원전 478년 혹은 474년 전차 경기 우승자인 시칠리아의 지배자 폴리잘로스의 청동상, 델포이 출토.

말 네 마리가 끄는 전차에 올라탄 모습으로 제작됐으나 말과 전차는 사라졌다. 명상적이고 꿈꾸는 듯한 표정이 인상적이다. 신에게 바쳐진 봉헌물로서 이상적으로 표현됐다.

**56 작자 미상, 〈장 르 봉〉, 1360년경,
나무에 채색, 60×45cm.**

14세기 프랑스에서 그려진
프로필 초상이다.

궁정 초상화 및 귀족 초상화가 급격히 양산되는 시기와 맞물려 등장했다. 홀바인은 영국 왕실의 궁정화가였다. 16세기에 이어 17~18세기도 초상화의 비약적인 발전과 확산을 보인 시기로, 반다이크와 벨라스케스, 게인즈버러, 레이놀즈 등 헤아릴 수 없이 많은 뛰어난 초상화가가 나왔다.

초상화는 종류에 따라 입상과 좌상, 와상臥像, 기마상, 두상, 흉상, 반신상, 전신상, 정면상, 측면상profile, 부분 측면상 등 여러 가지 형식으로 나뉜다. 대부분 고대에서 나타났던 것이 르네상스 들어 더욱 다채롭게 발달하면서 체계화됐다. 초상화 종류 가운데 우리에게 다소 생경하게 느껴지는 것이 측면상이다.[56] 우리나라에서는 측면 초상을 거의 그리지 않았기 때문이다. 서양에 측면상이 많은 것은 일단 그리기 쉽다는 점(정면상이나 부분 측면상에 비해 측면상은 윤곽선이 눈, 코, 입, 턱까지 다 묘사하므로 정확한 이목구비 포치布置가 쉽다), 해부학적으로 서양인은 옆에서 봤을 때 그 인상과 특징이 더욱 명료하게 나타난다는 점 등이 작용했기 때문이다. 그러나 서양에서도 시간이 흐르면서 완전 측면상보다는 부분 측면상이나 정면상이 더욱 선호되는 양상이 나타난다.

이 밖에 그려진 사람의 숫자에 따라 단독상, 2인상, 집단 초상 등으로 초상화의 장르를 나누기도 하는데, 특히 집단 초상은 동업 집단인 길드가 위세를 떨친 17세기 네덜란드에서 시민들의 적극적인 관심을 받으며 크게 발달했다.

캐리커처란?

어떤 상황이나 인간의 표정, 태도 따위를 특징 잡아 익살스럽게 표현한 그림을 말한다. 영어 'caricature'란 말은 '왜곡된 것' '과장된 것'이라는 뜻을 지닌 이탈리아어 'caricatura'에서 유래했다. 16세기 말 이후부터 발달하기 시작했으며, 유머나 우스꽝스러움의 표현을 통해 풍자와 해학의 가치를 높이는 데 목적이 있다. 정치적인 용도로 많이 쓰여 시국을 풍자하고 권위에 반항하며 위선을 폭로한다.

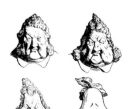

**57 샤를 필리퐁, 〈서양 배〉,
『르 샤리바리』, 1834.**

프랑스의 시민왕 루이
필리프를 서양 배로 풍자한
캐리커처이다.

한스 홀바인

독일 아우크스부르크 태생인 홀바인은 이름이 같은 아버지의 뒤를 이어 화가가 됐다. 세밀하고 꼼꼼하면서도 사실성 뛰어난 그림들을 제작했으며, 고급스러운 분위기와 세련된 초상화로 특히 귀족과 부르주아들에게 인기가 높았다. 스위스 바젤에서 활동하던 젊은 시절 에라스무스 등 인문주의자들의 영향을 받았으며, 영국에 정착한 뒤에는 헨리 8세의 궁정화가가 됐다. 궁정화가로 재직하는 동안 영국 왕족과 귀족의 초상화를 150점 가량 그렸다. 런던에서 흑사병에 감염돼 사망했다. 대표작으로는 〈무덤 속의 그리스도 시신〉(1521), 〈글을 쓰는 에라스무스〉, 〈화가의 부인과 두 자녀〉(1528), 〈상인 기체의 초상〉(1532), 〈대사들〉 등이 있다.

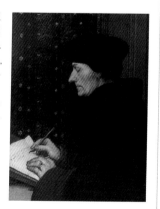

**58 한스 홀바인, 〈글을 쓰는
에라스무스〉, 1523, 나무에 유채,
42×32cm.**

내면의 진실을 포착하는 초상화

59 장 오귀스트 도미니크 앵그르, 〈마담 무아테시에〉, 1844~1856, 캔버스에 유채, 120×92cm.

앞에서도 언급했지만, 초상화는 외모를 닮게 그려야 할 뿐 아니라 그 사람의 내면을 생생히 포착하는 것이 무엇보다 중요하다. 19세기 신고전주의 화가 장 오귀스트 도미니크 앵그르Jean Auguste Dominique Ingres, 1789~1867는 사람의 외모를 정확히 묘사할 뿐 아니라 대상의 내면까지 선명히 드러내 보이기로 유명한 초상화가다. 그는 역사화에도 재능이 뛰어났는데, 초상화를 워낙 잘 그려 초상화 주문이 많았다고 한다. 앵그르가 그린 〈루이 프랑수아 베르탱의 초상〉[61]은 그의 초상화 가운데 대표작으로, 초상화를 그릴 때 내면의 진실을 포착한다는 것이 무엇을 뜻하는지 잘 보여주는 작품이다.

그림은 전반적으로 어둡다. 주인공의 옷조차 검은색이다. 어두운 분위기는 초상화의 주인공을 더욱 위엄 있게 만든다. 화면 전체가 어둡게 가라앉다 보니 밝은 빛을 받은 얼굴만 오롯이 살아난다. 눈이 마주치는 순간 우리는 움찔하게 된다. 그가 우리를 쏘아보고 있기 때문이다. 쏘아보는 눈은 그의 날카로운 의식을 전해준다. 헝클어진 머리칼은 한 가지 생각에 골똘히 파묻혀 다른 일에는 신경 쓸 겨를이 없는 사람의 전형적인 특징을 보여준다. 게다가 앉아 있는 모습이 "그래, 어디 나에게 할 말 있으면 한번 해보시지" 하며 압박하는 느낌이다. 그저 바라보는 것만으로도 주눅이 들 만큼 위압적인 인물을 실물처럼 생생히 묘사했다.

루이 프랑수아 베르탱Louis-François Bertin은 당시 프랑스에서 가장 영향력 있는 언론인 가운데 한 사람이었다고 한다. 앵그르는 이 유력자의 대단한 권위와 거친 기질을 정확히 묘사하려고 무척 애를 썼으나 원하는 대로 그려지지 않아 고생했다. 아무리 열심히 스케치해도 눈앞에 있는 인물의 느낌이 제대로 살아나지 않아 속이 상한 나머지 울기까지 했다고 한다. 그러던 어느 날, 베르탱이 정치적으로 민감한 주제를 놓고 무섭게 논쟁을 벌이는 모습을 보았는데, 바로 그 표정에서 마침내 자기가 그리고자 하는 베르탱의 이미지를 발견했다. 그림에 나타난 바로 이 모습이다. 아까 우리가 왜 움찔했는지 이로써 알 수 있다.

이렇듯 대상을 그 사람답게 포착해내는 일은 보통 어려운 일이 아니다. 앵그르의 예처럼 '순간 포착'을 이뤄낸 또 다른 유명한 사례가 사진작가 유수프 카시Yousuf Karsh, 1908~의 처칠 사진이다.[60] 제2차 세계대전 당시 유명한 정치지도자였던 윈스턴 처칠을 촬영해야 했던 카시는 처칠이 취한 포즈에서 전혀 처칠

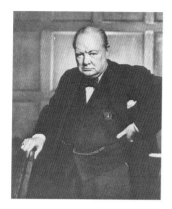

60 유수프 카시, 〈윈스턴 처칠〉, 1941.

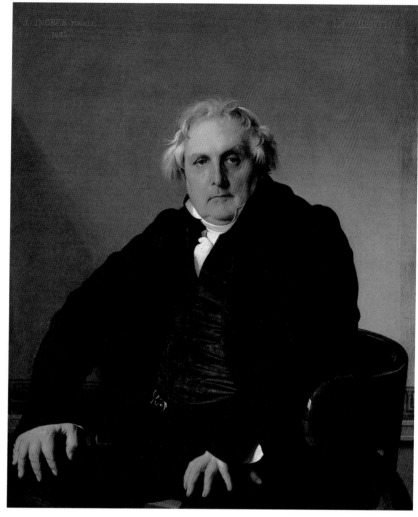

61 장 오귀스트 도미니크 앵그르,
〈루이 프랑수아 베르탱〉, 1833,
캔버스에 유채, 114.3×93.4cm.

다음을 찾지 못하자 갑자기 그에게 다가가 피우고 있던 시가를 빼앗았다고 한다. 사진작가의 갑작스럽고 무례한 행동에 몹시 불쾌해진 처칠은 노여움을 감추지 못하고 그를 불끈 노려보았는데, 카시는 때를 놓치지 않고 이 장면을 멋지게 낚아챘다. 이렇게 해서 제2차 세계대전을 승리로 이끈 불굴의 영웅의 이미지가 완벽하게 포착됐고, 이 사진은 처칠의 전형을 가장 잘 살린 사진으로 널리 알려졌다. 대상의 모습을 있는 그대로 촬영하는 사진에서조차 모델의 개성을 제대로 표현하기는 이렇듯 어렵다.

위의 사례에서 보듯, 한 사람의 그다움을 표현할 때 가장 애용되는 방법은 표정 혹은 인상 포착이다.[62] 그 사람이 잘 짓는 특유의 표정과 고유한 인상을 끈질긴 관찰로 정확하게 재현해냄으로써 외모뿐만 아니라 내적인 본질까지 생생히

62 페테르 파울 루벤스,
〈수산나 룬덴의 초상〉, 1622~1625,
캔버스에 유채, 79×54cm.

루벤스가 그린 수산나의 초상은 대상의
표정을 생생하게 포착한 걸작 초상이다.
수산나는 18세에 결혼해 곧 청상과부가
됐는데, 이 그림을 그릴 무렵 아르놀트
룬덴이라는 남자와 재혼하게 됐다.
새색시의 설레는 마음과 기대가 수줍은
표정과 다소곳한 시선, 발그스레한
뺨에서 은은히 풍겨나온다. 배경을
먹구름이 물러가면서 푸른 하늘이
드러나도록 한 것도 새로운 삶에 대한
그녀의 기대를 반영한다. 이처럼 중요한
시기, 모델의 상황을 미묘한 표정으로
포착함으로써 살아 있는 초상화가
탄생했다.

드러내는 것이다. 이 밖에 포즈와 소품, 배경으로도 화가는 모델의 특징을 전달
한다. 모델에게 적절한 포즈를 부여하는 것은 모델이 세상과 사람들을 어떻게
대하는지를 선명히 드러내기 때문에 중요한 표현 지점이다. 소품과 배경 또한
그 사람의 사회적 지위나 성취 등을 나타내므로 그런 것들로 모델의 대 사회적
관계를 감상자에게 효과적으로 전달할 수 있다.

지도자의 초상

근대 이전까지 아무래도 초상화의 가장 큰 수요자는 권력자와 귀족이었다. 특히 사진기가 없던 옛날에 왕족만큼 초상화가 많이 필요한 사람들도 없었다. 왕을 가까이에서 본 경험이 없는 백성들은 초상화를 보는 것밖에는 달리 왕의 얼굴을 익힐 방법이 없었다. 그런 사정은 이웃 나라 왕이나 외교사절도 마찬가지였다. 그래서 특별한 사명을 띠고 이 나라 저 나라를 돌아다니는 순회 대사들은 곧잘 자기 나라 왕의 초상화를 들고 다녔다. 왕의 용안을 이웃 지도자들에게 분명히 인식시키기 위해서였다.

유럽의 왕들은 결혼으로 서로 친척 관계를 맺는 경우가 많아 그로 인한 초상화 수요도 적지 않았다. 예를 들어 한 나라의 왕이 공주를 이웃 나라로 시집보내고 세월이 한참 흐른 뒤 딸과 손자들의 모습을 보려면 초상화를 받아보는 수밖에 없었다. 중매를 할 때도 초상화는 중요한 역할을 하곤 했다. 신부가 될 공주의 초상화를 신랑될 왕자에게 보내 결혼 협상을 도왔던 것이다.

이처럼 초상화 수요가 많다 보니 왕들은 궁정에 왕족만 전문적으로 그리는 궁정화가를 두었다. 이들은 왕을 가까이에서 대하는 데다 왕이 모델을 설 경우 이야기를 나눌 기회도 얻다 보니 때로 친구처럼 가까워졌다. 스페인의 펠리페 4세와 궁정화가 벨라스케스의 우정이 대표적인 사례다.

궁정화가들이 왕을 꼭 생긴 대로만 그린 것은 아니다. 최고 권력자이며 나라의 평안과 질서를 책임지는 사람인 까닭에 지혜와 용기, 위엄이 가득 찬 인물로 그리곤 했다. 그림을 보는 사람들이 왕에게 지극히 존경심을 느끼도록 하는 것이 그들의 가장 중요한 미학적 임무였다.

19세기 프랑스 화가 자크 루이 다비드가 그린 〈알프스를 넘는 나폴레옹〉[63]은 이상화한 지도자 초상 가운데 하나다. 물론 역사적으로 손꼽히는 정복자인 나폴레옹이 대단한 인물임에는 이론이 있을 수 없다. 그러나 실제 나폴레옹은 키도 작고 그다지 볼품이 없었다고 한다. 또한 이 그림에서는 나폴레옹이 말을 타고 군대와 함께 그 험한 알프스의 생베르나르 산을 넘고 있는데, 이는 역사적 사실과는 다르다. 나폴레옹은 말이 아니라 노새를 타고 산을 넘었으며, 부대가 먼저 넘어가고 며칠 뒤 따로 안전하게 넘어갔다. 그러니까 후리후리하고 늘씬하게 생긴 나폴레옹이 멋진 말을 타고 군대를 지휘하며 산을 넘는 모습은 철저

63 **자크 루이 다비드, 〈알프스를 넘는 나폴레옹〉, 1800~1801, 캔버스에 유채, 271×232cm.**

히 허구다.

그럼에도 이 그림은 나폴레옹의 모습을 가장 잘 전해주는 그림으로 유명하다. 사람들이 기대하는 영웅의 이상적인 이미지를 생생히 형상화했기 때문이다. 이 연작 그림을 맨 처음 주문한 사람은 스페인 왕 카를로스 4세였다고 하는데, 그림이 완성된 뒤 소문이 자자하게 퍼져 다비드는 새로이 주문을 받아 똑같은 그림을 네 점이나 더 그렸다고 한다.

기마상은 화가들이 지도자 초상을 그릴 때 애용하는 자세다. 말을 탄 왕은 우선 군인의 위용을 보여주며, 온갖 위험을 무릅쓰고 앞장서는 지도자라는 인상을 준다. 그래서 다비드의 〈알프스를 넘는 나폴레옹〉 이전에도 수많은 제후 기마상이 있었다. 안토니 반다이크Antonie Van Dyck, 1599~1641의 〈찰스 1세의 기마 초상〉⁶⁴ 역시 이 전통에 따른 그림이다. 영국 군주와 귀족 초상의 전형을 일궈

후대 화가들의 줄기찬 모방 대상이 된 반다이크는 이 그림에서 전형적인 기마상으로 왕의 위엄과 용맹함을 생생히 드러냈다. 무익한 대외정책과 의회와의 분쟁으로 '국민의 적'이 돼 형장의 이슬로 사라진 찰스 1세. 하지만 이 그림에서만큼은 세상 누구도 부럽지 않은 강력한 지도자의 카리스마를 보인다. 이상적인 군주의 모습인 것이다.

군주 기마상은 이 이미지의 연원이 된 로마 황제를 연상시킨다는 점에서 왕들의 환심을 샀다. 지나간 제국의 영광이 말을 탄 자신에게서 재현되길 기대한 것이다. 그래서 티치아노의 〈카를 5세〉(1548)에서는 말을 탄 왕이 로마 황제들이 선호한 긴 창을 들고 있는 모습으로 그려지기도 했다. 실제로는 검을 차고 다녔

으면서 말이다. 어쨌든 말과 같이 있는 군주의 모습은 그만큼 강력한 지도자의 인상을 준다. 반다이크가 그린 찰스 1세의 또 다른 초상 〈영국 왕 찰스 1세〉[65]에서 왕이 기마 자세를 취하지 않았음에도 굳이 말을 그림에 등장시킨 이유가 여기 있다. 이 그림에서 왕은 다소 거만하게 포즈를 취한 채 관람자를 아래로 내려다보고 있다. 이런 포즈의 전신 초상을 '위세 초상swagger portrait'이라고 부른다. 서있는 자세에, 대체로 등신대 크기인 이 위세 초상은 꼭 군주만 모델로 하지는 않으나 어쨌든 그림의 주인공이 매우 존엄하고 영광스러우며 우월한 존재임을 드러내 보인다. 동양의 군주 초상과 달리 서양 군주들이 좌상뿐 아니라 입상으로도 많이 그려진 것은 이 때문이다.

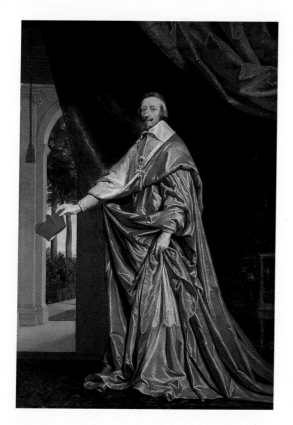

일인지하 만인지상

프랑스 절대주의 시대의 재상 리슐리외를 그린 필리프 드 샹페
뉴Philippe de Champaigne, 1602~1674의 그림이다. 이 그림 역시 보
는 사람이 우러러보아야 하는 '위세 초상'이다. 오른손으로 빨간
추기경 모자를 허리춤께에 들어 관람자의 시선을 그쪽으로 유도
하고 있는데, 마치 강아지가 주인의 손짓에 꼬리를 흔들듯 관람
자로 하여금 모델의 제스처에 그저 황공해 하도록 그려진 그림이
다. 리슐리외 재상이 입은 의상의 붉은색도 범접할 수 없는 거리
감을 강조하는 색상이다

66 필리프 드 샹페뉴, 〈리슐리외 재상〉,
1637년경, 캔버스에 유채,
260×178cm.

중세의 꽃으로 재탄생한 여왕

에드윈 랜시어 Edwin Landseer, 1802-1873가 그린 〈1842년 5월 12일
가장무도회의 빅토리아 여왕과 앨버트 공〉은 가장무도회를 배경
으로 여왕 부부의 화려함과 아름다움을 조명한 작품이다. 깔끔한
구성에 화사한 색채와 눈부신 의상이 돋보이는 이 그림에서 여왕
부부의 위엄은 거의 천상에 이른 것처럼 보인다. 여왕 부부는 이
날의 가장무도회에서 14세기 에드워드 3세 시절의 의상을 입고
나타났다. 중세의 낭만과 무소불위의 권력, 여왕의 아름다움을 농
축해 표현한 가작이다.

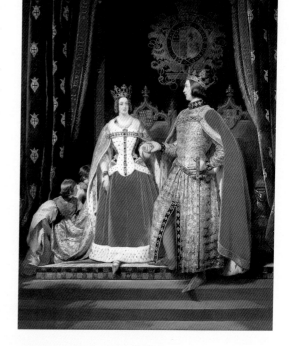

67 에드윈 랜시어, 〈1842년 5월 12일
가장무도회의 빅토리아 여왕과 앨버트 공〉,
1844, 캔버스에 유채, 142.6×111.8cm.

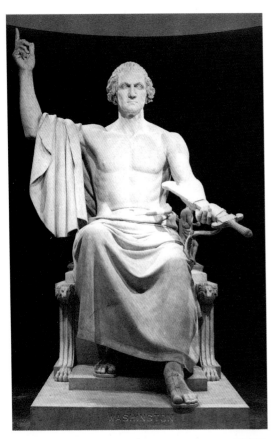

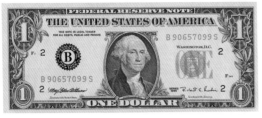

68 허레이쇼 그리너, 〈조지 워싱턴〉,
1840, 대리석, 345×259×210cm.

69 미화 1달러에 그려진 길버트
스튜어트의 조지 워싱턴 초상, 1796.

〈영국 왕 찰스 1세〉를 보노라면 왕의 자세가 어디선가 본 듯한 인상을 줄 것이다. 바로 시아신트 리고의 〈태양왕 루이 14세〉²¹의 자세와 똑같다. 리고가 반다이크의 그림을 모방해 그 그림을 그렸기 때문이다. 그런데 '청출어람'이라고나 할까, 리고의 이 초상화는 위세 초상을 이야기할 때 반다이크의 〈영국 왕 찰스 1세〉를 제치고 가장 대표적인 작품으로 꼽힌다. 그만큼 왕의 이미지를 고도로 이상화한 것으로 유명하다. 프랑스 절대왕정의 정점에 선, "짐은 곧 국가다"라고 선언한 태양왕. 아마 이 그림만큼 감상자 위에 도도하게 군림하는 초상화는 없을 것이다. 왜 역사서에서 절대주의를 언급할 때마다 거의 빠짐없이 이 그림을 동원하는지 이해할 만하다. 루이 14세 자신도 이 그림에 얼마나 감탄했는지 애당초 이 그림을 스페인 궁정에 주기로 한 것을 번복하고 복사본을 만들어 스페인에 보냈다고 한다.

그러나 한 가지, 루이 14세가 그렇게 감탄한 이 그림에는 크게 결여된 것이 있다. 바로 인간적인 정감이다. 이 그림에서는 인간 루이 14세의 뜨거운 피를 느낄 수가 없다. 그의 인간적 풍모는 무뚝뚝한 표정만큼이나 철저히 감춰져 있다. 권위를 상징하는 각종 소품과 상징만 화면에 그득할 뿐이다. 오히려 이런 점 때문에 루이 14세는 이 그림을 더욱 좋아했는지 모른다. 권력의 영광을 중시하고 위엄을 표현하는 데 모든 조형 의지를 집중시킨 그림. 그렇게 그는 살아 있는 신이 되었다. 이 태양왕 치하에서 규범과 권위를 중시하는 미술 아카데미가 최초로 생긴 것도 필연적인 결과라고 하겠다.

권위주의 시대를 넘어 민주주의 시대에 들어와서도 지도자 초상은 곧잘 이상적으로 표현되곤 했는데, 도가 지나칠 경우도 간혹 있었다. 미국 조각가 허레이쇼 그리너 Horatio Greenough, 1805~1852가 제작한 〈조지 워싱턴〉⁶⁸ 상이 그런 사례다. 그리너는 워싱턴을 마치 제우스처럼 묘사했다. 고대 그리스의 의상과 의자, 샌들, 심지어 칼까지 동원해 워싱턴을 위대한 올림포스의 제왕으로 표현했

다. 작가는 미국 국회의사당에 세워질 국부의 조각상이니 이 정도의 위엄과 권위는 갖춰야 한다고 생각했던 모양이다. 그러나 미국인들은 그리너의 〈조지 워싱턴〉을 보고 경악했다. 워싱턴은 대통령이지 신이나 왕이 아니기 때문이다. 그리너가 워싱턴을 이처럼 묘사하게 된 이유는 그가 유럽 초상미술의 전통에 너무 깊이 빠져 있었기 때문이다. 미국인들은 국회의사당에서 이 작품을 끌어내 건물 바깥뜰에다 방치했다. 이에 반해 길버트 스튜어트Gilbert Stuart, 1755~1828가 1796년에 그린 〈조지 워싱턴〉은 지금도 1달러짜리 지폐에 사용되는 등 미국인들에게 오랫동안 사랑받고 있다. 평범한 시민 이미지와 위대한 지도자 이미지가 잘 '오버랩'되었기 때문이다. 그런데 이 그림을 보고 워싱턴의 부인은 남편과 닮지 않았다며 평가절하했다고 한다. 한 개인을 국가 지도자로 볼 때와 남편으로 볼 때는 다르게 느껴질 수밖에 없나 보다.

대화 초상

권력자나 지도자의 초상과 달리 매우 사적이고, 개인적인 친밀감을 표현하는 초상화가 있다. 가족간의 사랑이나 친구 사이의 우정 등을 담은 초상화가 그런 경우다. 특히 화가가 자기 가족을 그릴 때 그림은 아주 따뜻해진다. 이런 그림에는 관객을 의식하고 그린 공식 초상화에선 볼 수 없는 살가운 표정과 은밀한 제스처가 자주 등장한다. 이런 초상화는 모델들 사이 혹은 모델과 관객 사이, 모델과 화가 사이에 따뜻한 대화가 이뤄지는 듯한 인상을 줘 '대화초상(conversation piece)'이라고 불린다.

70 야코프 요르단스, 〈정원의 화가 가족〉,
1621년경, 캔버스에 유채, 181×187cm.

대화 초상의 전형성이 잘 드러난 작품.
오른쪽에 화가가 서 있고 왼쪽에 아이를 곁에 둔 아내가 앉아 있다. 가운데 과일 바구니를 든 여인은 하녀이다. 성공한 화가의 자상함과 자부심이 당당한 자세와 악기를 통해 잘 드러난다. 부모의 사랑을 듬뿍 받고 있는 딸의 귀여운 표정도 싱그럽다. 화사한 옷을 입은 느긋한 아내는 부와 여유를 자랑한다. 보이지 않는 가족간의 따뜻한 대화가 손에 잡힐 듯하다.

집단 초상화

앞에서 언급했듯이 세 사람 이상 등장하는 초상화를 집단 초상화라고 부른다. 집단 초상화는 특히 17세기에 네덜란드에서 활발히 제작됐는데, 이는 네덜란드가 스페인의 지배에서 벗어나 독립국가가 됨으로써 시민들 사이에 두터운 공동체의식, 연대의식이 싹튼 데다가, 주변의 다른 국가들과 달리 공화제 형식의 정치체제를 갖춤으로써 귀족이나 교회가 아니라 시민들이 권력을 장악했기 때문이다. 한마디로 집단 초상화는 민주적 의식의 소산이라고 할 수 있다. 물론 집단 초상의 대상은 시민들 가운데서도 상대적으로 부유하고 결속력이 강한 길드 집단이었다.

렘브란트 판 레인Rembrandt van Rijn, 1606~1669의 〈야경〉[71]은 17세기 네덜란드의 대표적인 집단 초상화다. 이 작품은 실질적으로 스페인에서 독립한(1609년에 독립이 선포되었으나, 공식적으로 승인된 해는 1648년) 네덜란드 시민들이 자발적으로 자경단(민병대)을 조직해 땅과 재산을 지키려 애쓰는 모습을 그렸다. 그림은 압도적인 어둠에 묻혀 있다. 그래서 표현주의적인 깊이감이 더욱 강하게 느껴지고, 다른 곳으로 시선을 돌린 눈동자들이 생동감 있게 다가온다. 그들의 무기 역시 조용하면서도 흔들리지 않는 의지를 보여준다. 이 밤이 밝으면 그들의 경계는 다소 느슨해지리라(실제로는 세월의 때와 반복된 니스 칠 때문에 더욱 어두워진 것이지 원래 렘브란트가 밤을 그리려 한 것은 아니었다고 한다). 하지만 그들은 어떤 상황에서도 고통스럽게 되찾은 땅과 이웃, 재산을 다시 잃거나 포기하는 어리석음을 범하지 않을 것이다. 오히려 시간과 땀, 에너지를 아낌없이 쏟아 더욱 강한 나라를 건설할 것이다. 렘브란트는 이런 결의를 빛과 그림자의 대비와 그 속에서 호기롭게 활동하는 사람들의 모습으로 극적으로 표출했다.

이 그림의 모델들은 자신들의 민주적인 노력에 걸맞게 작품의 제작 비용도 서로 추렴해 렘브란트에게 지불했다고 한다. 이 작품이 완성됐을 때 어둠에 가려 형체가 희미하거나 다른 사람에게 부분적으로 얼굴이 가려진 사람들이 불만을 터뜨렸다고 하는데, 렘브란트는 산술적인 배분에 그다지 신경쓰지 않았다. 자칫 그림이 개인 초상을 모아 짜깁기한 것처럼 초점도 없고 감동도 없는, 어설픈 작품이 되기 쉽다고 생각했기 때문이다. 바로 이 부분이 집단 초상화를 제작할 때 겪는 가장 큰 어려움이다. 모델이 된 이들은 하나같이 자신이 두드러

**71 렘브란트 판 레인, 〈야경〉, 1642,
캔버스에 유채, 363×438cm.**

지거나 보기 좋게 표현되기를 바라지만, 화가는 전체 구도와 완성도를 위해 사
람들 사이의 위계와 연대, 구분에 변화를 줄 수밖에 없다. 게다가 일종의 서사를
첨가해야 전체 장면이 지루해지지 않으므로 모델들은 다양한 제스처를 보여줘
야 하는데, 이것이 균등한 표현을 방해한다. 어쩔 수 없이 인물들이 차지하는 비
중에 경중이 생기게 마련이다. 렘브란트는 이를 과감히 인정하고 오히려 극적
으로 살렸다.

　17세기 스페인 화가 디에고 벨라스케스Diego Velázquez, 1599~1660가 그린 집단
초상화 〈시녀들〉[72] 역시 유럽 미술사가 낳은 최고의 집단 초상화 가운데 하나
다. 이 작품은 귀여운 공주를 중심으로 여러 계층 사람들을 자연스럽게 배치했
는데, 일상의 풍경이 생생하게 포착된 데다 제스처나 의상, 모델의 개성이 더할

**72 디에고 벨라스케스, 〈시녀들〉, 1656,
캔버스에 유채, 318×276cm.**

수 없이 조화롭게 어우러졌다.

배경은 스페인 왕실에 있는 화가 벨라스케스의 방이다. 화가가 큰 캔버스를
펼쳐 그림을 그리고 있고 그 옆으로 공주와 시녀, 시종, 난쟁이 어릿광대가 늘어

73 디에고 벨라스케스, 〈펠리페 4세〉, 1665, 캔버스에 유채, 69×56cm.

서 있다. 공주 일행은 무엇 때문에 이 방에 들어온 것일까? 그것은 화가가 지금 그리는 그림과 관련이 있다. 뒤쪽 벽에 거울이 하나 걸려 있는데, 가만히 보면 거기에 국왕인 펠리페 4세와 왕비가 희미하게 비친다(실제 국왕 부부의 모습일 수도 있고, 거울의 각도로 보아 벨라스케스의 캔버스에 그려진 국왕 부부의 모습일 수도 있다). 그러니까 지금 화가는 왕과 왕비를 모델로 그림을 그리는 중이다(그러나 거리상 너무 먼 거울에 상이 맺혀 원근법적으로 무리한 표현이라는 지적도 있다). 그렇다면 공주는 부모가 모델을 서느라 지루할까봐 화가의 작업실에 찾아와 부모 앞에서 재롱 잔치를 벌이는 중일 것이다. 아무리 지엄한 왕가라 해도 부모자식간에 흐르는 따뜻한 정이 느껴진다.

재미있는 것은 그 정이 화면 안팎을 넘나들며 존재한다는 사실이다. 이게 무슨 말인가? 그림을 좀더 자세히 보자. 그림의 논리를 따르면 왕과 왕비는 그림 밖에 있고 나머지 사람들은 그림 안에 있다. 이런 사실은 조금 당혹스런 결과를 낳는다. 왕과 왕비의 위치가 궁극적으로 그림을 보는 관객의 위치이면서 또한 (자화상을 그림 안에 넣었지만 종국에는) 이 그림을 그린 벨라스케스의 위치이기도 하기 때문이다. 같은 위치에 화가, 모델, 관객이 공존하는 것이다. 이로 인해 이 그림은 그림 안 사람들과 그림 밖 사람들을 복잡하게 엮고 있다. 바로 이런 구성으로 화가는 2차원 평면에 3차원 환영을 그린다는 것이 얼마나 허구적인 행위인가를 은근슬쩍 드러내는 한편, 현실과 환영 사이에서도 여전히 끈끈한 부모자식간의 정, 화가에 대한 왕의 신뢰, 왕에 대한 시종들의 충성심을 두루 표현하고 있다.

2인 초상화

한 사람을 그리는 개인 초상화와 세 사람 이상을 그리는 집단 초상화 사이에 있는 것이 바로 2인 초상화(double portrait)다. 서양 미술사에 현존하는 2인 초상화의 자취는 14세기까지 거슬러 올라간다. 2인 초상화는 특성상 아무래도 부부를 가장 중요한 소재로 삼을 수밖에 없다. 특히 결혼식 직후 신랑신부를 그려 이를 기념하는 경우가 많았다. 부부 초상보다 제작 빈도는 떨어지지만 두 친구를 그린 2인 초상화도 적지 않으며, 군신 관계를 그린 초상화도 있다. 2인 초상은 보통 동등한 비중을 두고 다루기보다는 화면 한편에 중심 인물, 그러니까 남편이나 기타 관계를 주도하는 인물을 배치하고 상대는 그 맞은편에 둔다. 2인 초상화는 개인 초상화보다 시선 처리가 복잡하다. 개인 초상화는 모델과 관람자 사이에서만 시선이 오가지만, 2인 초상화에서는 모델들 사이에서도 오가기 때문이다. 집단 초상화에서는 이런 시선 처리가 더욱 복잡한 양태로 나타난다.

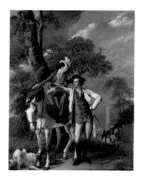

74 조지프 라이트, 〈콜트먼 부부〉, 캔버스에 유채, 127×101.6cm.

자화상

"이 모델은 항상 준비가 돼 있는 데다 이점이 많다. 무엇보다 시간을 정확하게 지키고 순종적이다. 화가는 그림을 그리기 전부터 이미 그를 아주 잘 알고 있다."

19세기 프랑스 화가 앙리 판탱라투르Henri Fantin-Latour, 1836~1904가 한 말이다. 과연 어떤 모델을 염두에 두고 한 말일까? 바로 화가 자신이다. 자신을 모델로 그리는 그림을 자화상self-portrait이라고 한다. 자화상을 그릴 때 화가는 모델 때문에 걱정할 필요가 전혀 없다. 시간은 엄수할까, 화가의 의도를 정확하게 파악하고 원하는 포즈를 잡아줄까 혹은 보수를 많이 달라고 하지는 않을까 등.

자화상은 일찍부터 나타난 초상화 형식이지만 르네상스 이전에는 많이 그려지지 않았다. 서양 미술사에서 근대적 자화상을 그린 화가의 시조로 꼽히는 이는 알브레히트 뒤러Albrecht Dürer, 1478~1528다.[75] 이전까지 뒤러만큼 반복해서 자기 자신을 그린 이는 없었다. 화가가 이렇듯 자신의 상을 본격적으로 제작했다는 것은 뚜렷한 자의식을 가지고 있음을 보여주는 행위이고, 이는 르네상스와 더불어 피어난 근대적 의식의 소산이라고 할 수 있다. 르네상스 이전에 자화상이 많이 제작되지 않았던 데는 또 이런 측면도 있다. 일반적으로 초상화는 고객이 자신이나 자신과 가까운 사람을 그려달라고 주문해 제작되는데, 남남인 화가에게 화가의 얼굴을 그려서 팔라고 할 이유가 전혀 없었기 때문이다. 당시에 초상화를 주문할 정도의 사람이라면 돈 많은 귀족이 대부분일 텐데, 그런 그들이 혹시 다른 사람의 초상화를 산다고 해도 신분이 낮은 화가들의 초상화를 사고 싶지는 않았을 것이다. 게다가 한푼이 아쉬웠을 화가의 처지에서는 팔리지도 않을 자화상을 그릴 겨를이 없었을 것이다.

그러나 이런 현실에 변화가 왔다. 문화와 예술이 활짝 꽃핀 15~16세기에 화가들의 지위가 급속히 향상된 것이다. 기술자 혹은 장인 대접을 받던 화가들이 예술가 또는 천재 대접을 받으면서 사회적으로 중요한 명사가 됐고, 화가들은 그 전에는 상상할 수 없었던 엄청난 성공과 부, 명예를 얻게 됐다. 그런 자부심과 자신감이 자화상 양산으로 이어졌다. 젊은 화가들은 설령 지금은 이름 없고 가난해도 언젠가 대가로 칭송받을 날을 기대하며 그 소망을 자화상에 담았다. 위대한 대가의 자화상은 그 화가의 명성만큼이나 그림을 산 사람과 그 집안에

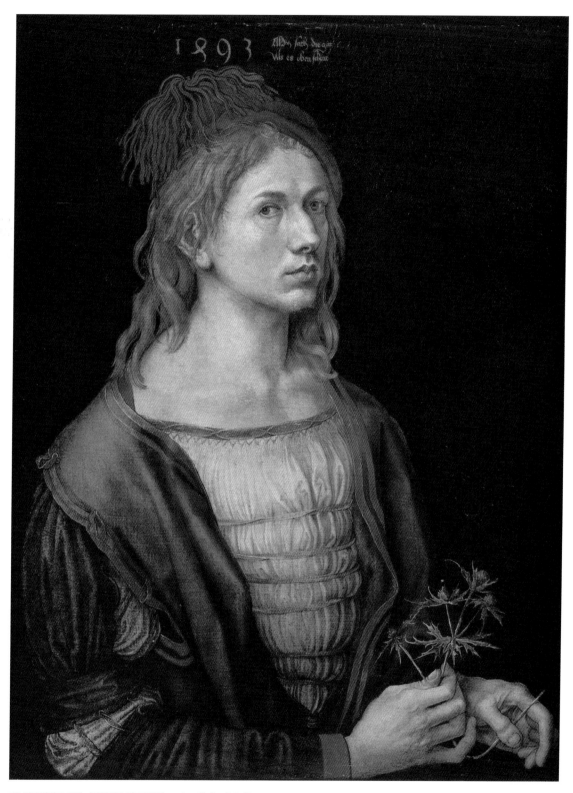

75 알브레히트 뒤러, 〈엉겅퀴를 든 자화상〉, 1493, 캔버스에 유채, 57×45cm.

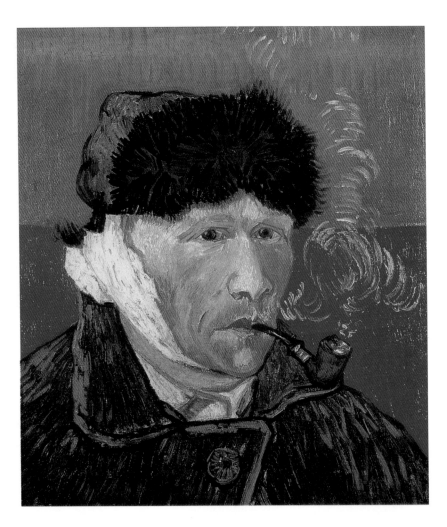

큰 자랑거리가 되었기에 화가들의 자화상을 구입하는 사람도 많이 늘어났다.

그러나 화가들의 자화상이 값지고 아름다운 진정한 이유는 자화상에 그 화가의 영혼이 진솔하게 드러나기 때문이다. 사람이 자기 모습을 그릴 때는 웬만해서는 거짓말을 하지 않는다. 물론 꿈과 야망 때문에 좀더 멋들어지게 보이게 할 수는 있다. 그러나 화가는 자신의 모든 것을 너무나 잘 알고 있다. 아마 그가 평생 그려온 그 어떤 대상보다 잘 아는 대상이 자기 자신일 것이다. 그래서 다른 모델을 그릴 때처럼 지나치다 싶을 정도로 과장되게 '아부'하지는 못한다. 가끔 자부심과 자신감이 넘치는 모습으로 그리곤 하는 것은 의지의 표현이지 가식이나 과장은 아니다. 자화상의 이런 정직성을 가장 잘 보여주는 사례가 빈센트 반 고흐의 자화상이다.[76]

현존하는 반 고흐의 자화상은 모두 35점이다. 반 고흐가 자화상을 많이 그린

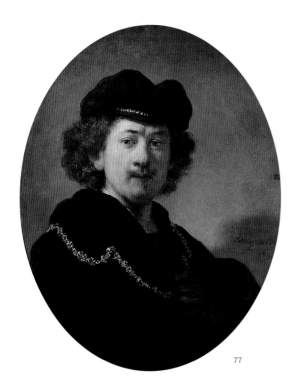

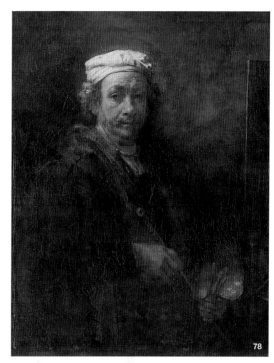

77

78

77 **렘브란트 판 레인,**
〈황금 고리 줄을 두른 자화상〉, 1633,
나무에 유채, 70×53cm.

78 **렘브란트 판 레인,**
〈이젤 앞에서의 자화상〉, 1660,
캔버스에 유채, 111×90cm.

렘브란트가 27세 때 그린 〈황금 고리
줄을 두른 자화상〉을 보면 패기와 자신감,
여유가 물씬 풍긴다. 그러나 그의 재산과
행복은 평생 가지 못했다. 세 아이를
내리 잃고 난 뒤에 또 아들 하나를 먼저
하늘나라로 보냈는가 하면, 첫 번째
아내뿐 아니라 말년의 정부도 그보다
먼저 죽었다. 그 많던 재산도 고소와
파산을 겪으며 크게 줄어 마침내 화구와
옷 몇 벌만 남는 지경에 이른다.
〈이젤 앞에서의 자화상〉은 그 비참한
몰락을 있는 그대로 담은 자화상이다.

중요한 이유 가운데 하나는 모델을 구하기 어려워서였다. 인물화 연습은 해야
겠는데 모델을 살 돈이 없으니 자연히 스스로를 모델로 삼게 됐다. 자기 모습을
앞에 두고 반 고흐는 스스로에게 "너는 누구냐?"라는 질문을 던졌다. 어떤 화가
도 일반 모델을 향해 이런 질문을 던지지는 않는다. 화가에게 모델은 모델일 뿐
이다. 하지만 자신의 모습을 대면한 화가는 불현듯 "너는 누구냐?" 하고 묻게
된다. 단순한 모델이 아니라 실존이기 때문이다. 누구보다 감수성이 예민했던
반 고흐는 스스로의 모습을 보는 순간 영원히 헤어나올 수 없는 이 질문에 그
어느 예술가보다 깊이 빠져들고 말았다. 아를에 살 때 자기 귀를 잘라 창부에게
주었다는 반 고흐. 그 엽기적인 행동 밑바닥에는 "나도 나를 잘 모르는데, 너희
가 나를 어떻게 아느냐?"라는, 세상에 대한 항의가 담겨 있다.

렘브란트 역시 평생 동안 자화상 80여 점을 남긴 자화상의 대가이다.[77·78] 그
의 자화상들을 보노라면 그의 희로애락이 파노라마처럼 펼쳐진다. 말년에 파산
한 뒤에도 그는 있는 그대로의 모습에서 한 치의 어긋남도 없이 자신의 모습을
그렸다. 그래서 렘브란트의 자화상을 "너무나 무정하고 무자비한 기록"이라고
말하는 비평가도 있다. 렘브란트는 이처럼 지독한 정직성이 있었기에 인간의
영혼을 진솔하게 그린 대가로 평가받게 됐을 것이다.

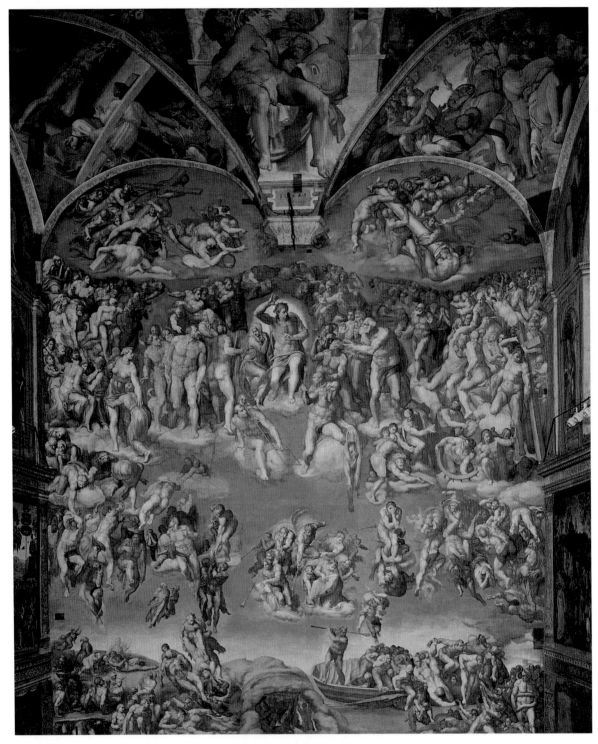

79 미켈란젤로 부오나로티, 〈최후의 심판〉, 1534~1541, 프레스코, 시스티나 예배당 제단 벽.

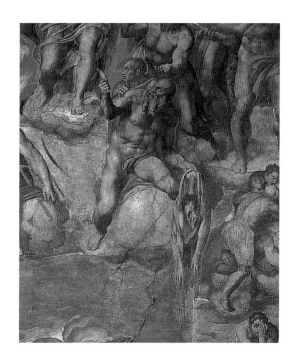

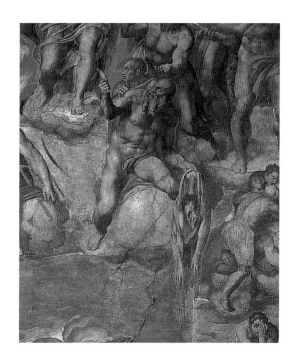

미켈란젤로 부오나로티 Michelangelo Buonarroti, 1475~1564
또한 스스로를 매우 무자비하게 표현한 적이 있다. 미켈란
젤로는 교황과 불화가 생기자 일을 팽개치고 로마를 떠났
다. 교황은 화가 치밀었지만 미켈란젤로를 어찌하지 못했
다. 그와 같은 천재는 극히 드문 데다 함부로 그를 다치게
했다가는 여론이 가만히 있지 않을 만큼 그는 위대해져 있
었기 때문이다. 결국 그의 고향 피렌체 시의 지도자들에게
압력을 넣어 가까스로 그를 로마로 되돌아오게 했다. 이런
미켈란젤로의 자화상이라면 당연히 기고만장한 모습일
거라고 짐작하기 쉽다. 하지만 그의 불후의 명작 〈최후의
심판〉[79]에 그려넣은 미켈란젤로의 모습은 예상과 정반대
다. 아마 그림으로 그려진 인간의 모습 가운데 이 세상에
서 가장 값어치 없는 존재의 모습이 이 자화상이 아닐까.

80 〈최후의 심판〉 부분.

〈최후의 심판〉을 보면 예수의 바로 오른쪽 약간 아래에 수염이 난 대머리 노
인이 있다.[80] 오른손에 칼을 든 이 노인은 산 채로 살가죽이 벗겨져 순교했다는
성인 바르톨로메오다. 왼손에는 벗겨진 자신의 살가죽이 들려 있는데, 그 모습
을 자세히 보면 바르톨로메오의 모습과는 전혀 다른 인상을 준다. 그것은 바로
미켈란젤로 자신의 모습이다. 벗겨진 살가죽만도 못한 인간, 그는 스스로를 그
렇게 묘사했다. 자신을 향한 붓끝 앞에서 미켈란젤로는 이렇듯 처절한 회한과
반성의 자취를 담았다. 자기 스스로 가장 위대한 예술가라고 자부하면서 다른
한편으로는 가장 보잘것없는 인간이라고 고백한 것이다. 전형적인 자화상 형태
는 아니지만, 자화상이 발달하기 전 화가들은 이처럼 자기 모습을 다른 주제의
그림 속에 은근슬쩍 집어넣곤 했다. 산드로 보티첼리 Sandro Botticelli, 1445~1510의
〈동방박사의 경배〉[81]와 라파엘로의 〈아테네 학당〉[39] 등에서도 우리는 그런 사례
들을 볼 수 있다.

초상화를 뜻하는 영어 'portrait' 'portraiture'는 라틴어 'protraho'에서 온 말
이다. 'protraho'는 '끌어내다' '노출시키다' 등을 뜻한다. 이 말에서 알 수 있듯,
초상화를 그릴 때는 단순히 모델의 형상을 베끼는 데 그쳐서는 안 된다. 모델의
내면, 본질을 끌어내 화포 위에 삼투시켜야만 한다. 동양에서 초상화를 그릴 때

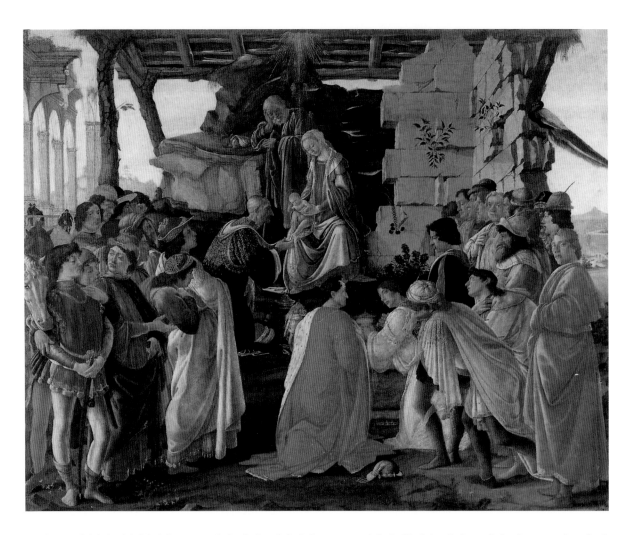

81 산드로 보티첼리, 〈동방박사의 경배〉, 1475년경, 나무에 템페라, 111×134cm.

화면 맨 오른쪽에서 관람자를
바라보는 이가 보티첼리이다.

중시한 가치는 '전신사조傳神寫照'였다. 형상을 빌려 그리되 신神, 곧 인물의 정신을 그려야 한다는 뜻이다. 동양이든 서양이든 초상을 그릴 때는 이처럼 대상의 내면 포착에 무게중심을 두었다. 단독 초상이든 집단 초상이든 혹은 자화상이든 이 같은 요구가 어떤 양태로, 어떤 과정으로 관철됐는지를 살피는 것이 초상화 감상의 중요한 매력 가운데 하나라고 할 수 있다.

6

풍경화

서양의 풍경화는 동양 산수화보다 역사가 짧다. 동양에서는 산수화가 최고의 회화 장르였던 데 반해 서양에서는 역사화가 그 자리를 차지했다. 동양에서 산수화는 수나라, 당나라 때부터 독립적인 회화로 발달하기 시작한 반면, 서양에서는 그보다도 오랜 세월이 지나서야 본격적인 풍경화가 그려지기 시작했다. 서양 미술사를 훑다 보면 왠지 동양에 비해 풍경에 대한 애착이 적은 듯한 느낌을 받게 되는데, 바로 이런 차이 때문이다.

중세 이래 오랫동안 기독교나 신화 주제의 배경으로 그려지던 서양의 풍경화는 16세기 들어 풍경 그 자체만으로 그림의 주제가 되는 현상이 나타나고(16세기의 풍경화는 풍경만 그렸다는 점에서는 의의가 있지만, 다소 환상적이고 공상적인 풍경인 경우가 많았다), 17세기에 이르러서는 풍경을 전문적으로 그리는 직업화가까지 나오게 됐다.[82·83·84]

영어의 풍경화landscape painting의 어원이 되는 플랑드르(지금의 네덜란드, 벨기에) 지방의 플라망어 'landskap'가 회화와 연관돼 사용되기 시작한 것이 16세기부터이니, 풍경화가 본격적인 미술 장르로 성립된 시기도 이즈음이라고 하겠다.

17세기의 풍경화가 16세기의 풍경화와 다른 점은 환상적이고 관념적인 풍경에서 벗어나 사실적인 풍경으로 도약했다는 점이다. 이런 변화는 17세기 초 네덜란드에서 제일 먼저 생겨났다. 스페인의 지배에서 막 벗어났을 뿐 아니라 시민공화국을 성립시키고 상업 발달로 경제적 풍요를 누리게 되자 네덜란드에서는 국토에 대한 애착과 합리주의적인 생활 태도가 두드러지게 나타났다. 특

82 두초 디부오닌세냐, 〈장님을 고치시는 그리스도〉, 1308~1311, 템페라, 43.2×45.1cm.

두초 디부오닌세냐(Duccio di Buoninsegna)의 이 그림에서 우리는 꼼꼼하고 성실하게 그린 거리 풍경을 볼 수 있다. 풍경화가 독립된 장르가 되기 이전, 풍경은 이처럼 보조적이고 부수적인 수단으로 그려졌다.

83 남네덜란드파 화가, 〈의인화된 풍경―숙녀의 초상〉, 16세기 후반, 나무에 유채, 50.5×65.5cm.

언뜻 보기에는 풍경이지만 자세히 보면 나무나 바위, 집 들이 누워 있는 여인의 얼굴을 형성하고 있다.

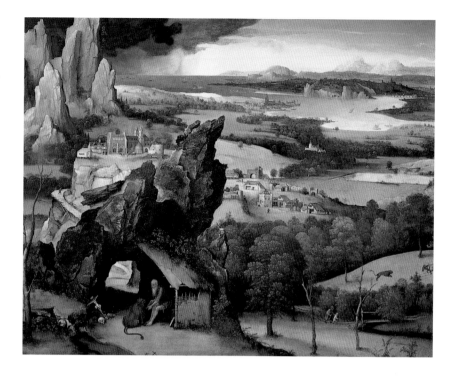

히 시민 계층이 미술품의 주요 소비층으로 급부상하면서 그들의 취향에 맞는 자그마한 풍경화나 정물화에 대한 수요가 높아졌다. 그만큼 사실성이 높은 풍경화가 많이 제작될 수밖에 없었다. 이 시기 프랑스 출신의 화가 클로드 로랭 Claude Lorrain, 1600~1682은 나름대로 사실적인 풍경(주로 이탈리아 풍경)을 그리면서도 역사화풍 이야기 구조를 교묘히 배합해 풍경화에서 고전적 교양미를 강조하는 경향을 보였는데, 이는 사실적이고 토착적인 네덜란드의 풍경화와는 다소 다른 양상이었다.[85]

19세기에 들어와서는 영국의 터너, 컨스터블과 프랑스의 루소, 밀레 등 바르비종 Barbizon 파 화가들이 대기의 흐름이나 빛의 변화 같은 자연 현상을 예민하게 관찰해 좀더 근대적이고 과학적인 사실 풍경을 제작했다. 이 같은 흐름은 인상파에 영향을 미쳐 빛의 순간적인 효과로 대상을 파악하는, 매우 밝고 도시적인 풍경화를 낳았다. 오늘날까지 많은 이에게 사랑받는 인상파의 그림은 산업화·도시화 시대의 찰나성과 순간성, 풍요의 미학을 반영한 풍경화라고 하겠다.

풍경화 장르가 확립된 이래 서양의 풍경화는 시간이 흐를수록 기독교나 신화 주제의 배경에서 탈피해 독립적으로 그려지게 되었고, 사실적이고 합리적인 성격을 띠게 됐다. 하지만 근대에 들어와서도 오랫동안 많은 서양 미술가가 자

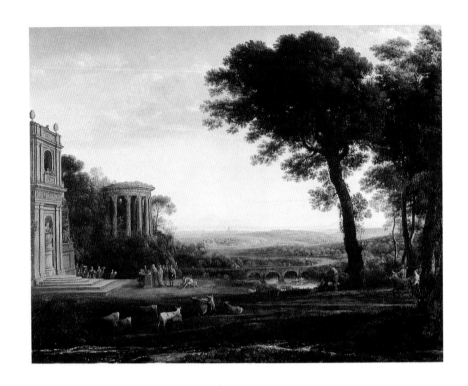

여에 존재하는 신의 섭리와 법칙을 의식하며 풍경을 그렸다. 신과 성인의 모습은 사라졌지만 그 신비는 잔존한 것이다. 이는 뿌리 깊은 기독교 문화의 영향 탓이다. 사실 중세 때 풍경화가 발달하지 못한 것도 기독교적 사고의 영향이 크다. 영적이고 정신적인 것을 중시하고 물질적이고 세속적인 것을 멀리한 기독교의 가치관이 자연을 열등한 것으로 여기고 배척하는 관념을 낳은 것이다.

물론 서양 풍경화에는 신의 섭리뿐 아니라 이상향을 향한 동경, 고대에 대한 그리움, 지정학적인 관심 등 다양한 정신적 요소가 깔려 있다. 이런 요소들을 살피는 것도 감상에 재미를 더해준다.

소재 측면에서 서양화는 자연 풍경 외에 도시 풍경, 해양화 등으로 다채롭게 발달했다. 이렇게 발달한 서양의 풍경화는 시간이 지날수록 독립적인 장르로서 그 잠재력을 크게 확대해나갔으며, 인상파 이후부터는 추상화가 등장하기 전까지 역사화를 제쳐놓고 한동안 가장 중요한 장르로 군림했다.

풍경으로 느끼는 신의 손길

앞에서도 언급했듯이 풍경 속에서 신의 손길을 느끼는 것은 서양 미술의 오랜 전통이었다. 일차적으로 그것은 신 혹은 신과 관련된 이미지를 풍경에 표현하는 방식으로 나타났지만, 특히 독일 등 신교권에서는 자연의 숭고함과 아름다움 속에서 신의 솜씨를 보고 창조의 신비를 체험하는 형식으로 나타났다.

17세기 프랑스 화가 푸생이 그린 〈봄〉[86]은 신이 하늘을 날며 에덴 동산을 살피고 아담과 하와는 신의 보호 아래서 자연을 즐기는, 매우 선명한 기독교적 모티프를 담은 풍경화다. 물론 평화롭고 한가로운 봄 풍경이 주가 되지만, 점경으로 들어간 인물들이 『성경』 속 주인공이라는 점에서 순수한 풍경화라고 하기는

86 **니콜라 푸생, 〈봄〉, 1660~1664, 캔버스에 유채, 115×160cm.**

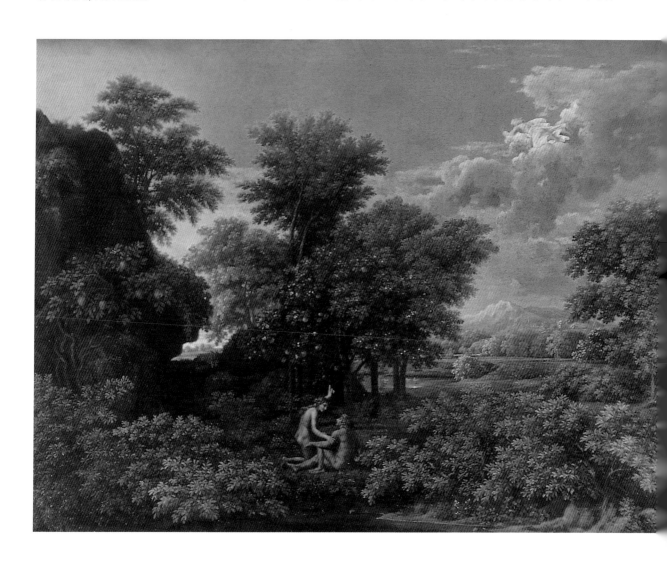

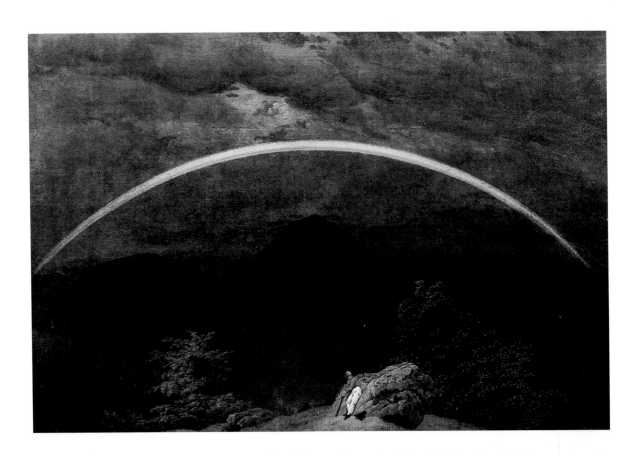

87 카스퍼 다비드 프리드리히,
〈무지개가 있는 산 풍경〉, 1809년경,
캔버스에 유채, 70×102cm.

어렵다. 그런가 하면 19세기 독일 낭만주의 화가 카스퍼 다비드 프리드리히 Caspar David Friedrich, 1774~1840가 그린 〈무지개가 있는 산 풍경〉[87]은 〈봄〉과 같은 기독교 모티프는 볼 수 없지만, 역시 신의 섭리를 느끼게 하는 풍경화라고 할 수 있다.

프리드리히의 〈무지개가 있는 산 풍경〉은 전체적으로 어두운 그림이다. 하단에 나그네가 외로이 쉬고 있고, 그 위로 하얀 무지개가 떠 있는 모습이 이채롭다. 어둡기로 보아 시간적 배경은 밤인 것 같은데, 이 밤에 주인공은 왜 이처럼 외진 산언덕에 오른 것일까? 비록 어둠에 덮여 있지만, 남자의 뒤로 펼쳐진 풍경은 계속 이어진 산과 골을 드러내 이곳이 첩첩산중임을 짐작게 한다. 꾸물꾸물한 밤하늘은 보는 이를 심란하게 만든다. 전반적으로 남자는 비우호적인 환경에 놓여 있고, 그는 지금 깊은 외로움에 빠져 있다. 프리드리히의 풍경은 늘 적막감이 감돌아 "풍경의 비극'을 보는 듯하다"라는 평가를 받곤 하는데, 이 그림 역시 슬프고 고통스러운 사건이 휩쓸고 지나간 무대처럼 보인다.

그나마 다행스러운 것은 바위에 기댄 남자에게 밝은 빛이 비치고 있다는 점

88 카스퍼 다비드 프리드리히, 〈바다의 월출〉, 1822, 캔버스에 유채, 55×71cm.

이다. 아마도 구름 사이로 뜬 달빛일 게다. 그는 매우 외롭지만, 그래도 이 빛으로 세상에 홀로 있는 것은 아니라는 사실을 새삼 깨닫고 있으리라. 하늘에 뜬 흰 무지개 역시 이 빛과 공명하는 달빛의 또 다른 선물이다. 과연 달빛을 받아 이런 무지개가 생길 수 있는지는 의문이지만, 어쨌든 무지개에 둘러싸인 나그네에게 화가는 자신의 모습을 투사하고 있다. 나아가 늘 고독을 느끼며 삶의 고비를 힘겹게 넘겨야 하는 보편적인 인생을 투사하고 있다. 인생은 때로 이렇게 막막하고 외롭지만, 우리를 지켜주는 달빛이 있고 우리에게 희망과 꿈을 약속해주는 무지개가 있어 이 모든 고통을 묵묵히 감내할 수 있다. 그 희망과 꿈은 신에게서 온다. 『성경』에서 무지개는 인간을 용서하고 사랑하고 그에게 평화를 약속한 신의 선물이다. 비록 이 그림 어디에도 『성경』 속 인물이나 사건이 등장하지는 않지만, 이 그림은 풍경으로 신의 가호와 섭리를 보여준다. 자신의 풍경화에 대해 프리드리히는 다음과 같이 말했다.

"그저 공기와 물, 바위, 나무를 충실히 그리는 것이 내 예술의 목표는 아니다. 그런 사물 속에 있는 영혼과 감정을 생생하게 그려내는 것이 나의 목표다."

그의 풍경화는 그의 신앙 고백과 매한가지인 셈이다.

영국 화가 존 컨스터블John Constable, 1776~1837이 말년에 그린 〈헤들레이 성을 위한 스케치〉[89]에서도 우리는 프리드리히의 풍경화와 유사한 초월적 섭리를 느끼게 된다. 그림은 폭풍우가 지나간 템스 강의 입구를 주제로 했다. 그가 이 주제를 택한 이유는 간단하다. 자기 마음을 그대로 대변하는 듯했기 때문이다. 컨스터블은 이 그림을 그리기 직전에 부인 마리아와 사별했다. 그가 부인의 죽음으로 얼마나 충격을 받았는지는 이 무렵 동생에게 쓴 편지에 잘 나타나 있다.

"시간이 지날수록 내 천사의 상실을 절감한다. 나는 다시 옛날처럼 느끼지 못할 것이다. 나에겐 세상 모든 게 바뀌어버렸다."

그 고통과 슬픔을 표현한 〈헤들레이 성을 위한 스케치〉는 하늘을 뒤덮은 잿빛 구름과 스산한 공기, 폐허가 된 옛 유적 등으로 여전히 비통한 화가의 심사를 생생히 드러낸다. 물론 영국의 산하를 있는 그대로 잘 표현한 것으로 유명한 화가이니만치 대기나 빛 등이 사실적으로 묘사된 것 자체가 이 그림의 중요한 감상 포인트이긴 하다. 그러나 컨스터블이 자연을 사실적으로 그리면서도 늘 자연의 섭리와 축복을 표현하고자 한 화가였다는 점에서 풍경에 담긴 감정의 표현도 세심히 살펴볼 필요가 있다. 그는 〈헤들레이 성을 위한 스케치〉에서 자

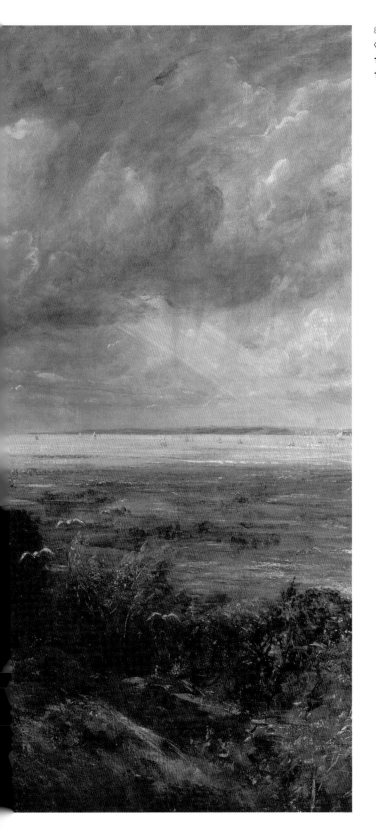

89 존 컨스터블,
〈헤들레이 성을 위한 스케치〉,
1828~1829, 캔버스에 유채,
122.6×167.3cm.

신의 고통과 폐허의 풍경을 하나로 합쳤다. 그리고 그 가운데서 초월적인 힘을 느꼈다. 잿빛 구름을 뚫고 은근히 다가오는 빛의 존재가 그것이다. 자연의 풍파도, 인간의 고통도 모두 초월적인 힘의 주재 아래 있는 것이다.

"우리는 풍경 속에 존재할 뿐이고 풍경의 피조물이다"라고 한 그의 말은 어떤 상황에서도 풍경과 인간이 무관할 수 없음을 시사한다. 컨스터블의 〈헤들레이 성을 위한 스케치〉는 우리가 진정 풍경, 나아가 신의 피조물임을 일깨우는 작품이다. 이 같은 풍경화의 전통을 감안하면, 서양화가들에게 자연을 그린다는 것은 여전히 인간과 그 인간을 창조한 신을 그리는 행위라 하지 않을 수 없다. 자신이 왜 그토록 집요하게 풍경화를 그리는지에 대해 컨스터블은 다음과 같은 말을 남겼다.

"우리가 살아가는 이 낙원의 아름다움을 아는 이가 실은 많지 않은 것 같다. 그래서 나는 우리를 둘러싼 자연에 사람들이 좀더 민감하게 반응할 수 있도록 자꾸 반복해 그려야 한다."

그의 그림은 자연을 창조한 이에게 바치는 송가인 셈이다.

풍경으로 보는 이상향

제아무리 사실적인 풍경도 따지고 보면 인간의 기준에 따라 선택되어 제한된 화면에 표현되는 것이기에 '인위적인' 자연이라고 할 수 있다. 풍경화의 이런 바탕을 안다면, 풍경이 왜 곧잘 이상향을 담은 그림으로 귀결되는지 쉽게 이해할 수 있다. 특히 도시가 발달하고 도시 생활로 인한 스트레스가 늘어날수록 이상적인 전원 풍경은 널리 사랑받을 수밖에 없다. 사람들이 아름다운 풍경을 보면서 "그림 같다(picturesque)"라고 말하게 된 것도 이런 이상향을 그린 풍경화 덕분이다. 조르조네와 클로드 로랭의 풍경화들은 이런 이상향의 이미지를 잘 보여준다.

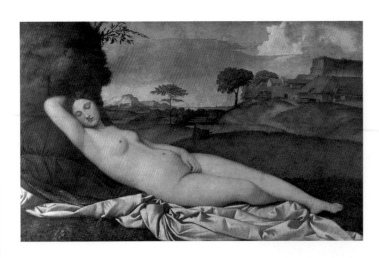

90 조르조네, 〈잠자는 비너스〉, 1510년경, 캔버스에 유채.

전경에 벌거벗은 비너스가 가로로 길게 누워 일반적인 의미의 풍경화라고 할 수는 없지만, 어쨌든 그림의 주제와 관련해 풍경의 역할이 매우 큰 그림이다. 비너스가 편안히 잠들어 있는 데서 알 수 있듯 목가적인 전원의 모습이 이상적이고 아름다운 자연에 대한 관념을 선명하게 불러일으킨다.

날씨와 기후, 그리고 숭고미

풍경화가가 당면한 가장 큰 도전 가운데 하나는 날씨를 제대로 표현하는 것이다. 날씨는 사물이 아니라 사건의 일종이다. 그러므로 화가가 단순히 대상의 외관을 있는 그대로 옮긴다고 해서 좋은 풍경화가 되는 것은 아니다. 제한된 화폭 안에서 자연의 웅장함을 느끼게 하려면 변화무쌍한 자연의 표정을 생생히 포착해야만 한다. 특히 18~19세기 화가들은 극단적이고 드라마틱한 날씨를 표현하는 데 관심이 많았다. 이런 극적인 날씨 표현으로 낭만주의 미학의 핵심인 숭고미를 드러내기 위해서였다. 숭고미 혹은 장엄미는 인간 세계에 속한다기보다는 대자연에 속한다. 대자연이 우리에게 가르쳐준 것이다. 화가들은 번개와 천둥이 치는 풍경이나 구름 사이를 뚫고 강렬한 햇살이 내리쬐는 풍경을 그리면서 이 위대한 자연의 내적 투쟁에 참여하곤 했다. 영국의 낭만주의 화가 윌리엄 터너 William Turner, 1775~1851는 이 같은 열정을 지닌 대표적인 화가였다.

터너의 〈비, 증기, 그리고 속도―대 서부 철도〉[91]는 쏟아지는 비가 온 천지를 녹여버릴 듯한 그림이다. 하늘에는 구름이 가득하고, 땅에는 폭우가 쏟아져 운무가 인다. 수평선이 어디쯤인지 가까스로 짐작만 할 수 있을 정도로 온 세상이 곤죽이 됐다. 그 혼돈을 뚫고 기차가 대각선 방향으로 달려나온다. 다리 위에 깔

91 **윌리엄 터너, 〈비, 증기, 그리고 속도―대 서부 철도〉, 1844, 캔버스에 유채, 91×122cm.**

윌리엄 터너

터너는 영국의 낭만주의 풍경화가
로 런던에서 이발사의 아들로 태
어났다. 1802년 루브르 박물관에
서 공부하면서 네덜란드 해양화가
들과 베네치아파 화가들에게 영향
을 받았다. 귀족과 부유한 애호가
를 위해 대작 풍경을 많이 제작했
으며, 수채화와 판화도 다수 제작
했다. 후반에 들어서는 구체적
인 주제나 소재는 부차적인 관심
으로 밀려나고 빛과 대기를 어떻
게 표현할 것인지에 관심을 쏟았
다. 형태와 세부는 암시적으로 제
시되고 화면의 넓은 부분이 노란
색과 흰색, 붉은색, 회색, 푸른색
등으로 거칠게 뒤덮이는 양상이
두드러졌다. 그의 빛과 대기는 프
랑스의 자연주의자들과 인상파 화
가들에게 큰 영향을 주었다. 대표
작으로 〈알프스를 넘는 한니발〉
(1810~1812), 〈전함 테메레르〉,
〈눈보라〉(1842) 등이 있다.

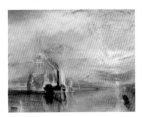

92 **윌리엄 터너, 〈전함 테메레르〉,
1838, 캔버스에 유채,
90.8×121.9cm.**

린 철로를 따라 힘차게 진군하는 기차는 이 대자연
의 힘에 유일하게 저항하는 세력이다. 그래서 폭우
와 달려나오는 기차가 충돌하는 화면 오른쪽은 긴장
감이 흐른다. 특히 검은 기차 한가운데서 나오는 빛
은 이 기차를 달리게 하는 석탄불로, 대자연의 드라
마와 대비되는 인간의 투쟁을 상징한다. 기차는 나
름대로 인상적인 이미지임이 틀림없으나, 이 인간의
에너지 역시 자연 전체의 기운 속에서 보면 매우 취
약하고 미미할 뿐이다. 기차는 폭우를 뚫고 지나가
겠지만, 그 자취는 곧 빗속에 묻혀 언제 그랬느냐는
듯 흔적조차 남지 않을 것이다. 그렇게 인간이야 한
줄기 선을 긋고 지나가든 말든 대자연은 장엄한 교
향악을 원할 때까지 계속 연주한다. 그 교향악의 웅
장함은 감동적일 뿐 아니라 전율이 느껴진다. 인간
으로서는 도저히 넘어설 수 없는 위대한 경지를 보
여주기 때문이다.

낭만주의자였던 터너는 자연 현상을 생생히 체험
하기 위해 목숨을 걸고 모험을 벌이기도 했다. 폭풍
이 이는 어느 겨울날, 아리엘 호의 선원들에게 돛대
에 자신을 묶으라고 하고는 네 시간 동안 바다에 나
가 성난 파도와 폭풍우를 맞았다고 한다. 이 '미친
짓'으로 그는 자연의 거대한 힘을 있는 그대로 체험할 수 있었고, 이를 화폭에
생생히 풀어놓을 수 있었다. 그래서 그의 풍경화를 보고 "도대체 뭘 그렸는지
알 수가 없다. 비누 거품과 석회 도료 덩어리를 얹어놓은 것일 뿐 아무것도 아
니다"라고 비판하는 비평가들에게 그는 다음과 같이 대꾸했다고 한다.

"도대체 그들은 바다가 무엇이라고 생각하는지 모르겠군. 한번 (폭풍이 이는)
바다 한가운데 있어보라지."

피에르 오귀스트 르누아르Pierre-Auguste Renoir, 1841~1919의 〈돌풍〉[93]은 날씨의
순간적인 변화를 절묘하게 잡아낸 걸작이다. 르누아르는 천성적으로 맑고 평온
한 날씨를 선호한 화가다. 그는 빛이 환하게 쏟아지는 날 사람들이 야외로 나가

93 피에르 오귀스트 르누아르, 〈돌풍〉,
1872년경, 캔버스에 유채, 52×82cm.

춤을 추거나 뱃놀이를 즐기는 모습을 즐겨 그렸다. 그러나 이 그림을 그릴 때만큼은 돌발적인 날씨에 깊이 매료됐다. 사실 순간적인 날씨 변화는 누구에게라도 강한 인상을 남긴다. 제아무리 평온한 기후를 선호하는 화가라 하더라도 이런 인상적인 변화를 목격한 바에야 그것을 그리지 않고는 못 배겼을 것이다.

하늘빛이 푸른 것으로 보아 얼마전까지도 주위가 평화로웠던 것 같다. 그러나 갑자기 돌풍이 일어 풀과 나무가 흔들리고, 심지어 구름까지 흩어지는 일이 발생했다. 그 힘찬 기세는 땅을 뒤엎고 하늘을 떠밀어 세상을 온통 뒤죽박죽으로 만들어놓았다. 날리는 흙먼지에 화가는 눈도 제대로 못 떴을 것이다. 우선 몸이 흔들려 어떤 사물에 고정된 눈길을 주는 것 자체가 힘들었을 것이다. 바로

추억을 일깨우는 가을의 갈색

컨스터블이 그린 〈조슈아 레이놀즈 경을 위한 기념비〉는 가을의 쓸쓸한 정취가 일품인 풍경화이다. 기념비와 흉상, 사슴이 빽빽한 나무로 대변되는 대자연과 깊은 대화를 나누고 있다. 누군가를 기념하고 기억한다는 것은 다른 말로 하면 이제는 그가 무대에서 퇴장했음을 뜻한다. 기념비와 조각의 그런 정서가 늦가을의 애잔한 갈색과 만나 영고성쇠의 진한 추억을 되새기게 한다. 가을이 주는 가장 소중한 교훈이다.

94 존 컨스터블,
〈조슈아 레이놀즈 경을 위한 기념비〉,
1836, 캔버스에 유채,
132.1×108.6cm.

밤의 고독

밤 풍경을 그리기는 쉽지 않다. 모든 사물이 어둠 속으로 자취를 감춰버리기 때문이다. 그러나 어둠은 빛의 가치를 소중히 여기게 한다. 그래서 적은 빛만으로도 밤 풍경은 뚜렷한 인상을 남긴다. 그러나 적은 빛은 그만큼 고독하다. 마치 이 세상에 내던져진 우리의 영혼 같다. 조지 헨드릭 브라이트너 George-Hendrick Breitner의 〈달빛〉은 구름과 달빛으로 고독을 아름답게 표현했다.

95 조지 헨드릭 브라이트너,
〈달빛〉, 1887~1888,
캔버스에 유채,
70×101cm.

이 느낌을 표현하려고 화가는 붓을 아주 거칠게 썼다. 나무나 풀 모양을 정확하게 묘사하지 않고 붓을 내키는 대로 획획 휘둘러 모든 것을 대충 표현했다. 물론 이렇게 그리는 데도 고도의 기술이 필요하다. 처음부터 마구 그리면 이런 효과를 낼 수 없다. 처음에는 언덕과 구름, 나무, 풀 등을 어느 정도 정확하게 그렸을 것이다. 그런 다음 물감이 채 마르기 전에 마른 붓으로 그 위를 획획 내달렸을 것이다. 그렇게 처리함으로써 처음에 그린 흔적도 웬만큼 남고, 새로운 붓질에 물감이 조금씩 묻어나 주위로 흩어짐으로써 흔들리는 느낌도 실감 나게 표현할 수 있었을 것이다. 대가의 재치가 물씬 풍긴다.

어떤 면에서 인간의 감정 변화는 자연의 기후 변화에 대응된다. 날씨가 좋으면 마음도 상쾌해지고, 날씨가 흐리면 마음이 가라앉는다. 그러기에 관객과 적극적인 교감을 원하는 화가는 날씨 표현에 집요하게 매달렸다. 뛰어난 풍경화가란 자연의 그 변화무쌍한 감정을 우리 가슴에 선명히 전해주는 사람이라고 하겠다. 장엄하고 숭고한 자연의 표정을 보는 것은 우리 유한한 인생에게는 참으로 특별하고 의미 있는 경험이다. 날씨 표현이 곧잘 숭고미 표현으로 귀결되는 이유도 바로 이것이다.

해양화

바다만큼 격정적인 날씨를 연출하는 곳도 드물다. 해양화 장르를 창시한 사람은 16세기 말 네덜란드의 헨드리크 브롬(Hendrick Vroom, 1590~1640)이다. 그 이전에도 물론 바다의 모습이 그려졌지만, 그런 그림들을 해양화라고 부르기는 곤란하다. 요나와 고래 이야기 같은 종교적 주제가 자연스레 바다를 부분적인 배경으로 불러오거나, 지도 위에 배나 바다괴물 혹은 바다의 상징물 같은 것을 그려넣는 것이 고작이었다. 브롬과 17세기의 후배 화가들, 특히 당시 해운 강국으로 등장한 네덜란드와 영국 화가들이 본격적인 해양화를 개척함으로써 바다는 서양 풍경화의 주된 소재로 자리 잡았다. 바다를 통해 국가의 부와 힘을 얻은 두 나라에서 해양화가 발달한 것은 어쩌면 당연한 일이라고 하겠다. 형식적 측면에서 해양화는 무엇보다 풍경에 파노라마, 곧 광각 시야를 가져다주었다. 다시 말해 확 트인 화면이 주는 쾌감을 맛보게 했다. 무한한 수평선과 광활한 공간을 표현해 시각적 쾌감을 극대화하기 때문이다. 브롬과 터너 외에 해양화로 유명한 화가로는 외젠 부댕(Eugène Boudin, 1824~1898)과 쿠르베가 있다.

96 **외젠 부댕, 〈다가오는 폭풍〉, 1864, 나무에 유채, 37×58cm.**

부댕은 바다 풍경을 그려도 주로 해변에서 해수욕객들이 여가를 즐기는 모습에 초점을 맞췄다. 그런 까닭에 트루빌 등 프랑스 북부의 유명한 비치 리조트가 주된 무대가 됐다.

야외 사생으로서의 풍경

**97 피에르 앙리 드 발랑시앵,
〈궁 안의 건물들〉, 1782년경,
23×38cm.**

**98 피에르 앙리 드 발랑시앵,
〈고대 도시 아그리겐톰〉, 1787,
110×164cm.**

드 발랑시앵의 야외 스케치 풍경과
아틀리에에서 완성한 그림. 야외에서
그린 그림은 짧은 시간 안에 속필로
그려 인상파적인 신선미가 있으나
아틀리에에서 완성한 그림은 고전주의
풍경화와 별로 다르지 않다.

풍경화는 죄다 야외에서 그려졌다고 생각하기 쉽다. 그러나 사실 19세기 이전 풍경화는 대부분 실내에서 그려졌다. 간단한 스케치 정도만 야외에서 하고 본격적인 작품은 아틀리에에서 그렸다. 특히 이상향을 그리거나 고전적인 주제의 무대로서 풍경화를 그릴 때는 자연의 모습을 편의에 따라 많이 변형했기 때문에 굳이 현장에서 꼼꼼히 묘사할 필요성을 못 느꼈다. 화가들이 본격적으로 야외에 나가 그림을 그리기 시작한 것은 19세기 초부터다. 이런 흐름의 배경에는 1817년 프랑스에서 풍경화 분야에서도 우수한 화가에게 로마상(국비로 로마에 유학을 보내주는 상)을 수여하는 제도가 시행됨으로써 풍경화 붐이 일어난 것과 밀접한 관련이 있다. 로마상을 놓고 경쟁이 치열해지다 보니 섬세한 자연 관찰이 갈수록 중요해진 것이다.

당시 풍경화 부문에 로마상을 도입하도록 국가에 청원한 이는 아카데미 화가인 피에르 앙리 드 발랑시앵Pierre-Henri de Valenciennes이었다. 드 발랑시앵은 1800년에 발행한 논문에서 화가가 야외에서 사생하는 것이 얼마나 중요한 훈련인가를 강조하며, 되도록 빠른 필치로 현장을 표현할 것을 요구했다.[97·98] 그렇게 해야 자연의 근원적인 특질과 효과가 제대로 포착된다고 보았다. 특히 일출이나 일몰 때의 정황을 제대로 잡아내려면 30분 이상 소요할 수 없다며, 스스로 야외 사생으로 대담하고 재빠른 붓놀림을 보여주었다. 그러나 그가 한 야외 사생도 그 자체가 궁극적인 목적은 아니었다. 야외에서 사생한 그림을 아틀리에로 가져와 다시 오랜 시간 정교하게 다듬거나 이를 토대로 새 풍경을 구성함으로써 애초의 직접성과 신선함은 많이 사라질 수밖에 없었다.

처음부터 끝까지 야외에서 작품을 제작하는 관행은 아무래도 인상파 화가들이 본격적으로 정착시켰다고 할 수 있다. 하지만 그것도 클로드 모네Claude Monet, 1840~1926를 제외하면 엄밀히 말해 초지일관 완전한 야외 사생을 고수했다고 하기는 어렵다. 드 발랑시앵 같은 화가보다 더 오랫동안 야외에서 작업하고 그 신선함을 그대로 보존하려 노력했다고는 해도, 그들 역시 아틀리에에서 작품을 최종 마무리하는 경우가 적지 않았기 때문이다. 심지어 모네의 일부 작품에도 그

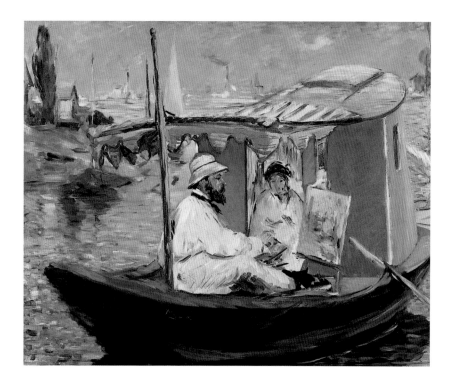

99 에두아르 마네, 〈보트〉, 1874,
캔버스에 유채, 82.5×105cm.

함께 야외에 나가 작업하는 것을
좋아했던 인상파 화가들은 야외에서
풍경 스케치에 몰두하는 동료의 모습을
즐겨 화폭에 담았다. 야외 작업에 가장
적극적이었던 모네는 그 가운데서도 가장
돋보이는 존재였고, 그만큼 많은 동료
화가들의 작품 소재가 됐다. 이 그림은
모네가 배를 작업실 삼아 센 강변의
풍경을 그리는 장면으로 모네와 함께
있는 여인은 그의 아내 카미유이다. 이
그림이 그려진 해에 첫 인상파 전람회가
열렸는데, 모네에 대한 애정을 담은
붓길에서 알 수 있듯 이 해부터 마네와
모네는 매우 친밀한 사이가 됐다.

런 흔적이 나타난다. 어쨌든 그럼에도 인상파 화가들은 풍경화란 모름지기 철저히 야외 작업에 의존해야 한다는 생각을 가진 최초의 화파였다. 터너가 돛대에 매달려 바다에 나가 폭풍우를 경험하기는 했어도 이를 현장에서 그리지는 않았던 데 반해, 모네는 폭풍이 이는 바다를 그리기 위해 절벽에 이젤을 묶어놓고 돌을 괴어 사투를 벌이다시피 하며 붓을 놀렸다. 심지어 강을 생생하게 포착하기

클로드 모네

1840년 11월 14일 파리에서 태어났다. 아버지는 사업가였고 어머니는 가수였다. 어릴 적부터 그림에 재능을 보인 모네는 파리의 쉬스 아틀리에에 등록해 그림을 배웠고 여기서 피사로, 세잔 등 후일 세계적 거장이 될 중요한 친구들을 만났다. 1874년 모네는 다른 인상파 동료들과 함께 첫 인상파전을 갖는데, 이때 그들의 그림을 생소하게 여긴 대중들의 거센 비난에 직면하게 된다. 특히 인상파라는 이름이 이때 출품한 그의 작품 〈인상—해돋이〉(1872)에서 나왔다는 사실은 후일 인상파의 가장 대표적인 화가가 될 그에게 운명적인 사건이었다. 인상파라는 이름은 루이 르루아(Louis Leroy)라는 비평가가 『르 샤리바리(Le Charivari)』지에 전시평을 기고하면서 모네의 작품 제목을 전시 전체를 비아냥대는 의미로 선택해 작명한 데서 비롯됐다. 모네는 모두 여덟 차례 열린 인상파전에 다섯 번 출품했으며, 오랫동안 주위의 적대감과 애호가 부족으로 고생했다. 1889년 로댕과 2인전을 가지면서 대중적인 성공을 얻기 시작했고 '수련' 연작으로 유명해진 만년에는 명예와 부를 누렸다. 〈인상—해돋이〉와 〈생라자르 역〉 외에 대표작으로는 '건초' 연작(1890~1892), '미루나무' 연작(1890~1892), '루앙 대성당' 연작(1892~1894), '수련' 연작 등이 있다.

100 **클로드 모네, 〈생라자르 역〉, 1877,
캔버스에 유채, 75.5×104cm.**

위해 배를 아틀리에로 꾸며 강변 풍경을 그리기도 했으며,[99] 대작을 그릴 때는
참호를 파놓고 그 속에 그림을 넣었다 뺐다 하며 현장을 묘사하기도 했다.

모네가 그린 〈생라자르 역〉[100]은 이런 치열한 야외 사생과 관련해 많은 것을
시사해주는 그림이다. 생라자르 역은 노르망디 지방을 비롯해 모네가 북쪽 지
역을 방문할 때 즐겨 이용한 기차역이다. 이 역을 자주 드나들다 보니 그는 아
름다운 교외의 자연뿐 아니라 여행의 출발지와 종착지가 되는 기차역도 그려
봐야겠다는 생각을 하게 됐다. 한마디로 야외 사생의 시대적 상징으로서 교통
수단까지 표현하게 된 것이다.

그림은 유리와 철골로 이루어진 차양 아래로 기차가 들어오는 모습을 담고
있다. 배경의 건물이 미색으로 밝게 빛나는 것으로 보아 도시에는 지금 햇빛이
밝게 내리쬐고 있음을 알 수 있다. 기차의 김이 파란색을 띤 것은 기차가 방금
차양 밑으로 들어와 그림자가 졌기 때문이다. 전반적으로 형태는 그리 정밀해

101 아르망 기요맹, 〈이브리의 일몰〉, 1873, 캔버스에 유채, 65×81cm.

인상파 화가 기요맹의 이 그림은 석양의 찰나적인 아름다움과, 공장과 공장 굴뚝이 상징하는 변화하는 시대상이 인상적으로 포착된 풍경화이다. 야외에서 직접 그렸기에 포착할 수 있었던 시대의 인상이라고 하겠다.

보이지 않는데, 이것은 사실 화가가 의도한 것이다. 이렇듯 거친 붓놀림과 불확실한 표현을 통해 화가는 빛의 찰나성과 번잡한 도시와 기차의 움직임을 동시에 표현하고 있다. 비록 대상 묘사는 선명하지 않다 해도 현장에서 포착한 그림답게 모네의 〈생라자르 역〉은 생기가 가득하다. 이 그림에 감탄한 문호 에밀 졸라Émile Zola는 다음과 같은 찬사를 보냈다.

"이 그림에서는 기차의 굉음이 들리는 듯하고 증기가 거대한 역사를 뒤덮으며 뭉실뭉실 떠가는 광경이 눈에 선하다. 여기, 이 아름답고 널찍한 근대적 화폭에 바로 오늘날의 그림이 담겨 있다."

졸라는 모네의 그림에서 물리적인 풍경뿐만 아니라 시대의 풍경까지 보았던 것이다.

20세기 하이퍼리얼리즘(포토 리얼리즘) 화가들 역시 인상파 못지않게 생생한 현장을 중시한 화가들이다. 그러나 이들은 현장을 포착하기 위해 야외에서 사생을 하지 않고 문명의 이기인 카메라를 이용했다. 사진을 찍어와 이를 아틀리에에서 그림으로 재현한 것이다. 도시의 풍경이 사진처럼 정밀하게 묘사된 이 그림들을 야외 사생이라고 부를 수 있을까? 하이퍼리얼리즘 풍경은 기억을 재생해 그린 그림도 아니요, 현장에서 그린 그림도 아니다. 물론 인상파 이전 화가들이 야외에서 스케치한 것을 토대로 그린 것과 형식 면에서는 유사하다. 하지

만 스케치도 현장의 일부분만 기록하는 것이므로 현장을 있는 그대로 포착한 사진과는 다르다. 이렇게 사진을 찍어서 이를 똑같이 재현한 화가들은 현장에서 그린 화가들과 어떤 차이가 있을까?

하이퍼리얼리즘 풍경화는 때로 환등기를 이용해 화면에 투사된 이미지를 따라 그리기도 하므로 야외에서 눈으로 보고 그린 그림보다 대상의 위치나 크기 따위가 훨씬 정확하게 표현된다. 이는 카메라라는 기계 발명으로 가능해진 일이다. 하지만 진정한 의미에서의 현장 표현은 아니다. 화가가 야외 사생을 나가면 눈으로 보기만 하는 게 아니라 귀로 듣고 피부로 느끼고 코로 냄새를 맡는다. 한마디로 모든 감각을 총동원해 현장을 이해하고 포착한다. 하이퍼리얼리즘 그림에는 이런 감각의 총체적인 표현이 나타나지 않는다. 카메라라는 시각적 표현 수단에만 의지해 대상을 시각적으로 표현할 뿐이다. 여기서 우리는 현대 사회의 차가운 시선, 기계적인 시선과 만나게 된다. 하이퍼리얼리즘 화가들이 풍경에서 드러내고자 한 것도 어쩌면 이런 소외와 냉대의 시선일지도 모른다. 인상파 화가들에게까지 이어져온 자연 예찬이 이들 20세기 후반 화가들에게는 거의 남지 않은 것도 바로 이 시선 차이 때문이다.

도시 풍경

도시의 모습은 중세 종교화에서도 배경으로 곧잘 등장했다. 그러나 독립된 도시 풍경을 감상 대상으로 즐겨 찾게 된 것은 16세기부터다. 여행이 늘면서 일종의 '관광 증명 사진'으로 도시 풍경을 주제로 한 판화가 인기를 끌게 된 것이다. 이 무렵엔 잘 알려졌거나 인상 깊은 건물을 중심으로 한 도시의 실루엣이나 조감도 풍의 도시 풍경이 많이 제작됐다. 도시를 주제로 한 유화가 본격적으로 인기를 끈 것은 17세기 후반 네덜란드와 이탈리아에서인데, 관광 기념물로도 인기가 있었고 또 각 도시의 자긍심을 표현하는 수단으로서도 각광을 받았다. 네덜란드 화가 얀 반 데르 헤이덴(Jan van der Heyden, 1637~1712)은 장려한 암스테르담 풍경을 통해 당시 이 국제도시의 자존심을 자랑스럽게 드러냈다. '그랑 투르(le grand tour)'의 유행으로 유럽인들의 여행의 최종 목적지가 되곤 했던 이탈리아의 베네치아에서는 카날레토(Canaletto, 1697~1768)가 아름다운 도시의 이미지를 간직하려

102 **구스타브 카유보트, 〈비 오는 날의 파리〉,**
1876~1877, 캔버스에 유채, 212.1×276.2cm.

는 여행객들에게 훌륭한 도시 풍경을 선사했다. 19세기 들어 인상파가 등장함으로써 도시 풍경은 가장 중요한 풍경 주제가 됐으며, 이후 산업화와 현대화의 전개 과정을 포착한 많은 도시 풍경화가 제작됐다.

7

정물화

정물화는 물질에 대한 인간의 욕망을 가장 잘 반영하는 그림이다. 그런 까닭에 정물화를 감상하는 것은 곧 물질에 대한 인간의 욕망과 경험, 애환을 되새김질하는 일이 된다. 정물화가 유럽에서 본격적으로 발달하기 시작한 것은 17세기 초부터다. 프랑스의 회화·조각 아카데미는 1660년대에 정물화를 아카데미의 공식 장르로 인정했다. 비록 최하위 장르로 구분했지만 말이다. 물론 정물화의 모티프는 예전부터 화가들의 화포 이곳저곳에 빈번히 그려졌다. 움직이지 않기에 꼼꼼하게 관찰해 사실적으로 표현할 수 있는 정물은, 화가의 조형 능력과 기술적인 능력을 잘 보여주는 소재로서, 또 그 다채로운 형태와 색채로 화면에 활기를 불어넣는 중요한 윤활제로서 화가들의 사랑을 받은 것이다. 그러다가 16세기 말부터 독립적인 장르로서의 가능성을 드러내 17세기에 본격적인 장르로 독립하게 됐다.

정물화는 영어로 'still life'로 쓴다. 같은 게르만어계인 네덜란드와 독일에서는 각각 'stilleven' 'Stillleben'이라고 쓴다. '움직이지 않는 생명'이라는 뜻을 지니고 있다. 그러니까 사물의 정지된 상태에 무게를 둔 표현이다. 이 표현은 17세기 중반 네덜란드에서 처음으로 사용했다. 라틴어계에서는 'natura morta'(이탈리아어), 'nature morte'(프랑스어) 등으로 쓴다. '죽은 자연'이라는 뜻을 담고 있는데, 상위 장르인 역사화나 초상화가 살아 있는 사람들의 이야기를 담은 'natura viente(살아 있는 자연)'인 것과 대비된다. 조어 자체는 'stilleven'보다 한 세기쯤 뒤에 이루어졌다. 이처럼 정물화는 생명이 없는 사물, 움직이지 않는 사물만 모아놓고 그린 그림을 총칭한다.

정물화가 독립적인 장르로 발돋움한 데는 무엇보다 당시 유럽의 사회적·경제적 변화가 크게 작용했다. 중세 말 이후 유럽에서는 봉건적인 영주-농민 관계가 흔들리면서 독립 자영농과 독립 수공업자를 중심으로 한 중산계급 생산자층이 광범위하게 형성되고 농업 생산이 늘어났다. 또 봉건지대 등 물물교환에 의지하던 경제 구조가 해체되고 화폐지대 등 화폐를 통한 경제 활동이 증대됐다. 이런 경제 조건의 변화에 발맞춰 특히 16세기 네덜란드에서 당시의 물질적 풍요를 표현하는 화가들이 나타나기 시작했다. 아직 완전한 정물화 단계는 아니지만, 피터르 아르첸Pieter Aertsen, 1533?~1573?의 〈그리스도와 간음한 여인〉[103]에서 보듯 『성경』에 나오는 이야기를 배경 저 뒤쪽에 자그마하게 그리고, 그 앞에 그림 제목과는 아무 관련이 없는 시장 풍경을 크게 부각시킨 경우가 대표적

103 **피터르 아르첸, 〈그리스도와 간음한 여인〉, 1559, 나무에 유채, 122×177cm.**

인 사례다. 종교 주제는 제쳐놓고 시장의 과일과 야채, 그릇 등 사물들을 상인과 함께 크게 그림으로써 바야흐로 독립된 장르로서 정물화가 출현할 전조를 보여주고 있다.

'풍경화' 편에서도 잠시 언급했지만, 17세기 네덜란드는 스페인의 지배에서 벗어나면서 기존 귀족과 교회 세력이 몰락하고 공화국으로 거듭남으로써 시민 사회에 어울리는 이런 미술 장르에 적극 부응할 수 있었다. 그리하여 역사화나 종교화같이 주제와 형식이 거창한 그림보다 정물화나 풍경화처럼 소박하고 서민적인 그림이 쏟아져 나왔다. 특히 이런 그림들은 소수 후원자에 의한 주문 생산이 아니라, 화가가 불특정 다수 고객의 기호와 선택을 고려해 제작하는 것이니만큼 근대적 미술 시장 성립에 크게 이바지했다. 네덜란드가 중심을 이루기는 했지만, 정물화는 17세기 이래 유럽인들에게 폭넓게 사랑을 받아 이탈리아, 프

**104 장 바티스트 시메옹 샤르댕,
〈주방 기구와 간소한 먹거리〉, 1731,
캔버스에 유채, 33×41cm.**

샤르댕은 18세기 로코코시대의
화가이지만, 로코코 특유의 화려하고
귀족적인 소재보다는 가정의 평범한
일상을 정감 있게 표현하는 실내화나
소담한 정물을 즐겨 그렸다. 이런 특성은
가난한 장인의 아들로 태어나 소박하게
자라온 데다 서민들의 삶에 늘 애정을
지녔던 그의 성품과 밀접한 관련이 있다.
샤르댕은 특히 정물을 그릴 때 서민의
손때가 묻은 기물을 즐겨 그렸다.
주방 정물을 그려도 풍요의
징표로서보다는 애환의 징표로서
그리기를 더 좋아했다.

랑스, 스페인 등 유럽의 주요 미술 중심지에서 꾸준히 인기를 누렸고, 특히 18세
기 프랑스의 경우 장 바티스트 시메옹 샤르댕 Jean-Baptiste-Siméon Chardin, 1699~1779
같은 위대한 정물화가를 배출하기도 했다.[104]

19세기 후반, 정물화는 자신의 미술사적 가치를 새로운 차원으로 올려놓게
되는데, 이는 역사화의 쇠퇴와 더불어 풍경화가 '득세'하게 된 흐름과 무관하지
않다. 산업화시대에 들어와 고대의 덕과 이상, 교훈을 중시한 역사화가 더 이상
영향력을 발휘할 수 없게 되면서 일상과 현실에 대한 관심이 풍경화를 주요 장
르로 격상시킨 것처럼, 정물화 역시 회화의 '탈 교훈' '탈 이야기 흐름'에 부응해
새롭게 각광받았다. 정물화는 또 순수한 조형적·회화적 실험의 장으로서도 새
삼 주목을 받았다. 이는 현대 미술의 전개와 밀접히 관련이 있는 현상으로, 현대
미술의 선구자 가운데 한 사람인 폴 세잔 Paul Cézanne, 1839~1906이 왜 그토록 사과
정물화를 많이 그렸는지 짐작게 한다. 세잔은 "사과 한 알로 파리를 정복하겠다"
라고 했고, 인상파 화가 마네는 "화가는 과일, 꽃, 구름만으로 모든 것을 말할 수
있다. 그래서 나는 꼭 정물화의 대가가 되고 싶다"라고 했다. 특별한 주제나 내용
을 의식하지 않고 그릴 수 있기에 오히려 다양하고 전위적인 실험의 장이 될 수
있었던 정물화는 고전 미술과 현대 미술의 가교 역할을 톡톡히 해냈다.

음식물을 그린 정물화

음식은 고대부터 중요한 정물 소재였다. 앞에서도 언급했듯이 정물화는 물질에 대한 인간의 욕망을 반영한다. 이를 대표하는 사물이 바로 음식물일 것이다. 음식은 인간의 원초적 본능인 식욕과 관련이 있으며, 시각과 후각, 미각, 촉각 등 오감을 자극하는 매우 감각적인 사물이다.

음식물 정물화는, 16~17세기에 시장이나 정육점의 먹거리 그림, 부엌의 음식물 그림 등 사람이나 풍경의 병치로 아직 불완전한 느낌을 주는 정물화풍 그림에서 상차림 그림, 사냥감 그림, 주방 정물 등 분명한 정물화적 특성을 보여주는 그림으로 발달했다. 18세기에는 샤르댕의 그림에서 나타나듯 조리와 관련된 다양한 주방기구가 정물화의 주된 소재가 되기도 했으며, 19세기에는 구스타브 카유보트Gustave Caillebotte, 1848~1894의 〈진열된 과일〉[105]처럼 시장 좌판의

**105 구스타브 카유보트,
〈진열된 과일〉, 1881~1882,
캔버스에 유채, 76.5×100.5cm.**

인상파 화가 카유보트는 파리의 거리 풍경과 정물을 많이 그렸다. 그의 음식 정물은 먹거리로서 식욕을 자극하기보다는 다양한 색의 원천으로서 보는 이의 눈을 즐겁게 한다. 근대인과 옛사람들이 지닌 감각의 차이를 이런 정물화 하나에서도 엿볼 수 있다.

부엌 그림

부엌 그림은 보통 당대 중산층 상층의 가정경제 상황에 토대를 둔 먹거리 그림이라고 할 수 있다. 이 주제의 그림에는 하녀들이 등장함으로써 봉건적 신분질서뿐 아니라, 아직 시장경제가 고도로 발달하지 못한 탓에 자급자족적인 경제 상황이 그대로 드러난다. 때로 과시적인 구성으로 소유주의 부를 과장하는 경향이 있다. 부엌 그림은 어두운 실내를 배경으로 한다는 점말고는 일반적으로 시장 그림과 소재나 구성이 매우 흡사하다. 또 주방의 먹거리 가운데 사냥물이 간간이 등장한다는 점에서 사냥감 그림과도 비슷한 면이 있다.

상차림 그림

상차림 그림은 17세기 초 네덜란드에서 특히 인기가 있었다. 음식의 종류와 형식에 따라 다양했지만, 크게 '풍성한 식탁' 그림과 '간소한 식탁' 그림으로 나눌 수 있다. 전자는 잘 세탁한 깨끗한 식탁보 위에 한 상 가득 음식을 차린 그림이고, 후자는 빵이나 물고기 한 마리 혹은 자잘한 먹거리가 그려진 소략한 밥상 그림이다.

사냥감 그림

사냥감 그림, 특히 고급스런 무기와 함께 그려진 사냥감 그림은 귀족 및 지배 계층의 특권과 여유를 반영하는 정물화이다. 그만큼 계급적 성격이 강한 그림이라 하겠다.

106 프란스 스네이더스,
〈음식물과 주방장〉, 1630년대,
캔버스에 유채, 88.5×120cm.

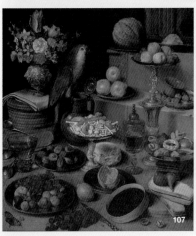

107 헤오르흐 플레헬,
〈큰 식탁 디스플레이〉, 연도 미상,
동판에 유채, 78×67cm.

108 빌렘 반 알스트, 〈죽은 새와
사냥 무기가 있는 정물〉, 1660,
캔버스에 유채, 86.5×68cm.

음식물을 스냅 사진 찍듯 그려 생생한 현장감과 일상의 활기를 불어넣는 그림이 나오기도 했다.

정물화의 형성에는 유럽 사회의 물질적 풍요와 욕망이 크게 작용했지만, 아직 기독교적 윤리관이 강하게 남아 있던 당시에는 이와 같은 물질적 욕망과 추구를 견제하려는 태도 또한 뚜렷이 남아 있었다. 물질적 풍요와 즐거움에 대한 애착과 이를 '육체의 유혹'으로 보는 도덕적 시각 사이에서 화가들은 곧잘 양자를 절충하는 화면을 선보이곤 했다.

아르첸의 〈푸줏간〉[109]에 그 이중적 성격이 잘 나타난다. 이런저런 부위의 고깃덩어리와 돼지 족발, 소시지, 곱창, 가죽이 벗겨진 쇠머리, 방금 잡은 가금류, 생선 등 다양한 식육이 널려 있는 푸줏간은 매우 풍성해 보인다. 바로 행복의 표정이요 낙원의 징표다. 하지만 고기가 되어 푸줏간에 내걸린 동물들은 한편으로 존재의 사멸, 곧 죽음을 나타내는 상징물이기도 하다. 죽음은 동물뿐 아니라 인간도 피할 수 없는, 모든 생명체의 운명이다. 바로 이런 상징성에서 신학자들과 도덕론자들은 음식물 정물화의 도덕적 기능을 찾았다. 17세기 암스테르담에 있던 한 상점의 달력 글귀는 이런 의식을 잘 드러내준다.

"크나큰 즐거움으로 돼지나 송아지를 잡는 자여, 주의 날이 오면 그의 심판대 앞에 네가 어떻게 서 있을지를 생각하라."

육식이 주는 즐거움의 뒷면에는 늘 죽음이 존재하듯 고기(육체)의 유혹에 사로잡혀 인생을 낭비하는 자는 그 대가를 톡톡히 치를 것이라는 메시지이다. 이 같은 푸줏간 그림의 전통은 17세기 네덜란드의 거장 렘브란트의 〈도살된 황소〉[110]에서도 면면히 이어지고 있다. 커다란 고깃덩어리가 자아내는 풍요의 인상과 잔인한 살육의 인상이 기묘하게 결합된 이 그림은 존재의 근원에 대한 심오한 사색을 불러일으킨다. 그래서 매우 철학적인 그림이다(인간의 유한성과 죽음에 대해 다룬 또 다른 중요한 정물 장르가 바니타스 정물화인데, 이 부분은 '상징' 편에서 다루겠다).

아르첸의 〈푸줏간〉을 온전한 정물화로 보기는 어렵다. 뒷면에 등장하는 사람들의 모습이나 풍경화 같은 배경 처리가 정물화로서 이 그림의 독자성을 방해하기 때문이다. 이런 점은 넓은 실내 공간 처리로 정물화라기보다 실내화로 느껴지는 렘브란트의 〈도살된 황소〉 역시 마찬가지이다.

감각을 자극하는 음식물 정물화는 바로 그 이유로 종교적·도덕적 함의를 지

109 피터르 아르첸, 〈푸줏간〉, 1551,
나무에 유채, 124×169cm.

110 **렘브란트 판 레인**, 〈**도살된 황소**〉,
1655, 나무에 유채, 94×67cm.

닌 그림이 됐지만, 감각적 즐거움에 좀더 주안점을 두고 대상을 표현한 상차림 정물화는 분명 그것만의 독특한 세속적 아름다움과 유쾌함을 지니고 있다. 물론 상차림 정물화에서도 예를 들어 우유와 치즈가 '말씀의 젖' '말씀으로서의 예수'를 떠올리게 한다든지, 물고기가 그리스도를 상기시킨다든지 하는 상징과 은유의 표정을 간혹 대면하게 된다. 그러나 때로는 풍성하게, 때로는 간소하게 차려진 맛깔스러운 음식과 예쁜 그릇은 그런 의미보다는 인간이 추구하는 세속적 행복의 가장 순수하고 원초적인 표정을 전하기에 바쁘다. 17세기 네덜란드의 정물화가들은 바로 이 부분에 무게를 둔 정물화를 많이 그렸다.

빌렘 칼프Willem Kalf, 1622~1693의 〈성 세바스티아누스 궁사 길드의 뿔잔과 가재, 술잔이 있는 정물〉[111]은 어두운 배경으로 화려한 상차림이 더욱 인상적인 그림이다. 정물 구성은 간소하지만, 은쟁반과 동방의 카펫, 세공 유리잔, 이국적인 음식 등 하나하나가 매우 값비싼 것들이다. 은세공품으로 받친 무소 뿔잔은 성 세바스티아누스 궁사 길드의 상징물로 네덜란드의 도시적 자유와 자치권을 나타내는 귀한 물건이다. 부유함과 여유, 아름다움을 동시에 느끼게 하는 정물이다. 이런 종류의 정물은 특별한 상징적 의미를 띠지는 않는 것으로 보인다. 그래도 당대의 네덜란드 관객들이 이 그림을 보았을 때는 네덜란드 공화국의 남다른 부와 막강한 해상 패권, 선진적인 경제체제를 금세 떠올렸을 것이다. 그런 국력이 담보되지 않았다면 어떻게 저 이탈리아산 레몬과 중동산 카펫 따위를 그림에서 볼 수 있었겠는가?

칼프보다 더 화려한 정물을 더 많이 동원한 화가들도 있다. 하지만 칼프의 그림만큼 아름답고 인상적인 경우는 드물다. 칼프는 일부러 정물의 숫자를 줄였을 뿐 아니라, 전반적인 미적 효과를 고려해 세련되게 표현하는 데 관심을 기울였다. 화려한 색채 조합과 그 색채들이 사물에 따라 서로 반사하며 자아내는 현란한 효과, 그리고 다양한 질감의 상호 조화는 정물화의 구성과 표현에서 중요한 전형을 이뤘다.

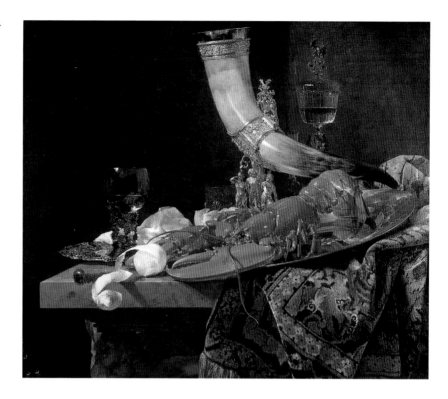

111 빌렘 칼프, 〈성 세바스티아누스 궁사 길드의 뿔잔과 가재, 술잔이 있는 정물〉, 1653년경, 캔버스에 유채, 86×102cm.

오감 정물화

정물화는 그 어떤 회화 장르보다 인간의 감각에 호소하는 그림이었기에 오감을 주제로 한 정물화도 많이 그려졌다. 그림으로 시각·청각·후각·미각·촉각의 의미를 진지하게 되돌아보자는 것이다. 물론 이런 오감 정물화는 바니타스 정물화와 마찬가지로 세상의 부귀영화가 얼마나 허망한지를 강조하는 비판적인 시선을 담고 있다. 육체의 욕망에 집착하지 말고 영적인 성장을 위해 힘쓰라고 격려하는 그림인 것이다. 하지만 오감 정물화는 그런 비판적 시선을 떠나 매우 은은한 느낌을 자아내는 경우가 많다. 감각 하나하나를 음미하다 보면 때로 일종의 명상에 젖게 된다. 루뱅 보갱 (Lubin Baugin, 1610?~1663)의 〈오감〉 역시 우리를 그런 명상의 자리로 초대한다.

112 루뱅 보갱, 〈오감〉, 1630, 나무에 유채, 55×73cm.

이 그림에서 와인과 빵은 미각을 나타내고, 카네이션은 후각을, 류트와 악보는 청각을, 지갑과 트럼프 카드는 촉각을 각각 나타낸다. 그렇다면 시각은 무엇으로 나타내는가? 바로 이 그림 자체다. 따라서 이 그림은 시각이라는 감각을 통해 나머지 감각을 돌아보게 하는 그림이다. 어떤 정물화에서는 그림 속에 일부러 다른 그림을 그려넣기도 한다. 어쨌든 오감 정물화는 사색의 깊이가 충만한 그림임이 틀림없다.

꽃 정물화

꽃은 먹거리와 더불어 정물화의 가장 중심적이고도 지속적인 소재였다. 꽃은 무엇보다 인간에게 아름다움이 무엇인지 가르쳐준 대표적인 사물이다. 그러기에 인간은 일찍부터 꽃다발과 화관, 화병, 꽃무늬 등으로 사람과 옷, 집을 장식했다. 그러나 이렇게 아름다운 꽃은 한번 피면 금세 시든다. 그래서 화가들은 꽃을 열심히 그릴 수밖에 없었다. 꽃의 아름다움을 그림으로 남기면 영원히 즐길 수 있기 때문이다. 꽃은 또 종교적이고도 세속적인 다양한 상징성을 지니고 있다. 아름다움과 함께 많은 의미를 담을 수 있는 까닭에 화가에게는 매우 매력적인 소재가 아닐 수 없었다.

꽃은 채색필사본의 장식으로 그려지는 등 일찍부터 회화의 중요한 모티프로 활용됐지만, 17세기 초 식물학과 원예학이 급속히 발달하고 서유럽에 외국의 새로운 종들이 처음으로 다량 수입되면서 정물 소재로서도 새롭게 각광을 받았다. 이렇게 귀하고 드문 외래종 꽃들은 시장에서 매우 고가로 팔렸으며, 특히 네덜란드에서는 튤립의 구근 하나가 한때 부유한 상인의 1년 매출의 두 배 가격에 팔리는 등 엄청난 투기의 대상이 됐다.[113] 투기가 과열되어 마침내 튤립 가격이 폭락하자 화가들은 튤립을 어리석은 행위와 과욕의 상징으로 표현하기도 했다. 이렇듯 꽃의 높은 값어치는 화가들이 꽃을 식물학적으로 매우 정확하고 정밀하게 표현하도록 만들었다(화가들은 값비싼 꽃의 경우 실물보다는 스케치를 참고 삼아 다른 꽃 그림을 그렸다). 네덜란드의 꽃 그림을 볼 때마다 어쩌면 저렇게 꼼꼼하게 그렸을까 감탄하게 되는 것은 이런 이유 때문이다.

암브로시우스 보스하르트Ambrosius Bosschaert, 1573~1621가 1620년경에 그린 〈화병〉[114]은 진정 화사하기 그지없다. 먼 풍경이 아스라하게 보이는 창은 아치를 이뤄 엄격하면서도 우아한 느낌을 준다. 창 한가운데에 꽃병이 놓여 있는데, 병에는 장미·히아신스·백합·인동초·튤립·작약·아네모네·금잔화·붓꽃 등이 꽂혀 있다. 창턱에는 카네이션과 소라 껍질이 얹혀 있다. 그런데 가만히 살펴보면, 이 꽃들은 같은 계절에 피는 꽃들이 아니다. 사계절에 각기 피는 꽃들이 지금 천연덕스럽게 한 화병을 장식하고 있는 것이

113 야코프 마렐, 〈튤립과 아네모네 스케치〉, 연도 미상, 양피지에 연필과 채색, 34×45cm.

네덜란드에서 튤립 그림은 17세기의 첫 1/4 세기 동안 가장 많이 그려졌다. 이 시기에 튤립 붐이 일어나 튤립 투기는 모든 계층의 투자자를 사로잡았다. 이후 투기의 거품이 빠지자 그림의 수요도 부쩍 줄어들었다. 구근 상태의 튤립을 거래하거나 교환할 때는 그 종을 확인하기 위해 튤립 그림이 반드시 필요했던 까닭에 꽃 한 송이만 그린 튤립 그림도 많았다. '스카이 블루'처럼 아주 비싼 튤립은 극소수의 사람들에게만 완상이 허용되곤 했으므로, 이처럼 종의 확인을 위한 그림을 그릴 때 화가들은 매우 세밀하게 꽃을 관찰하고 스케치함으로써 자신의 꽃 정물화를 위한 밑천으로 삼았다.

114 암브로시우스 보스하르트, 〈화병〉, 1620년경, 나무에 유채, 64×46cm.

얀 브뤼헐의 〈부케〉

얀 브뤼헐Jan Bruegel, 1568~1625은 꽃을 독립된 정물화 장르로 그린 최초의 화가 가운데 한 사람이다. 그는 봄에서 가을까지 세 계절에 걸쳐 이 그림을 그렸다고 한다.

르누아르와 꽃

인상파 화가 르누아르도 꽃 그리기를 좋아했다. 그는 누드의 미묘한 피부 변화를 표현하기 위해 꽃을 그림으로써 그 감각을 익혔다. 그래서일까, 그의 꽃은 대부분 관능적이다. 그가 숨지기 몇 시간 전 간병인에게 화구를 가져다달라고 해서 그리려 했던 것도 꽃이었다.

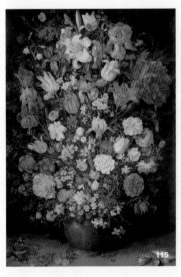 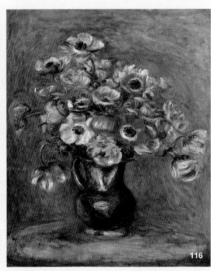

115 얀 브뤼헐, 〈부케〉, 1606,
동판에 유채, 65×45cm.

116 피에르 오귀스트 르누아르,
〈아네모네〉, 1898,
캔버스에 유채, 58.4×49.5cm.

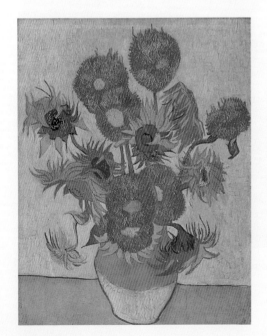

반 고흐의 〈해바라기〉

반 고흐의 정물화 가운데 가장 유명한 해바라기는 '노랑과 파랑의 심포니'라는 개념으로 제작된 연작이다. 한마디로 색채, 특히 노랑을 그리기 위해 그린 정물화라고 할 수 있는데, 반 고흐에게 노랑은 무엇보다 희망을 의미했다. 그래서 노랑으로만 그려진 그의 해바라기 그림은 "빛을 배경으로 한 빛(light against light)"이라고 불린다. 반 고흐는 자신과 같은 이름(빈센트)의 형이 태어나자마자 죽어 묻힌 무덤에서 해바라기를 발견했다고 한다. 그래서 해바라기는 그의 정체성을 나타내는 꽃이기도 하다. 폴 고갱 Paul Gauguin, 1848~1903을 아를에 초대했을 때 그는 자신의 해바라기 그림 가운데 하나를 고갱의 방에 걸어주었다.

117 빈센트 반 고흐, 〈해바라기〉, 1888,
캔버스에 유채, 95×73cm.

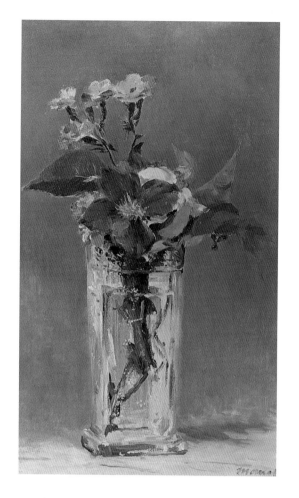

118 에두아르 마네, 〈크리스털 병의
카네이션과 참으아리꽃〉, 1882년경,
캔버스에 유채, 56×35.5cm.

다. 이것은 현실적으로 있을 수 없는 일이다. 그럼에도 화가는 보란듯이 사계절의 꽃을 한자리에 모아놓았다. 꽃에 관한 한 타의 추종을 불허하는 기량을 과시하는 그림이라고 하겠다. 물론 그동안 묘사했던 여러 꽃 그림이 이 꽃 그림을 위한 참조가 됐다. 그 노력이 가상하고 그 연출이 신선하지만, 이는 하나의 이상에 불과하다는 점에서 오히려 덧없다는 인상을 준다. 게다가 화병이 창턱에 놓여 있어 자칫 실수로 건드리면 금세 떨어질 듯 불안해 보인다.

이 구성을 통해 화가는 말한다. 꽃은 잠시 피었다가 사라지는 것이라고. 봄꽃은 가을꽃과 사랑을 나눌 수 없다. 꽃은 피어나기가 무섭게 시들어버리고, 그 아름다움을 자랑하기가 무섭게 추한 몰골로 사라져버린다. 인생이 그와 같다. 사계절의 꽃이 결코 시들지 않고 서로 어우러질 수 있다면 좋겠지만 그럴 수 없는 것처럼, 인생 역시 주어진 시간을 초월해 이 땅에 존재할 수 없다. 그들의 아름다움도 잠시뿐이며 곧 늙고 병들어 흙으로 돌아갈 수밖에 없다. 그러므로 보스하르트의 꽃은 그 불가능한 조합을 통해 인생의 덧없음을 보여준다. 물론 그 덧없음을 알면서도 당시의 관객들은 이런 꽃 그림의 아름다움에 깊이 매료되었을 것이다. 비록 그림일망정 한꺼번에 사계절의 꽃을 본다는 것이 어찌 즐겁고 고마운 일이 아니겠는가.

인상파 화가 에두아르 마네Éouard Manet, 1832~1883의 꽃 그림을 보면, 굳이 사계절의 꽃을 한자리에 모아놓지 않아도 그에 못지않은 아름다움과 덧없음을 느낄 수 있다. 꽃이란 태생적으로 아름다움과 덧없음의 속성을 타고난 것이어서, 표현하기에 따라 이를 얼마든지 부각시킬 수 있다. 더구나 인상파 화가로서 마네는 빛의 찰나성을 누구보다 잘 알고 있었다. 그 찰나와 순간의 이미지가 꽃과 겹칠 때 꽃은 '슬프도록 아름다운 존재' 혹은 '화려한 슬픔'이 될 수밖에 없다. 그의 〈크리스털 병의 카네이션과 참으아리꽃〉[118]에는 이런 단상이 잘 나타나 있다. 그는 우리가 꽃을 아끼고 사랑할 수밖에 없는 이유를 대단히 감각적이면서도 날렵한 필치로 표현하고 있다. 마네는 말년에 병으로 몸이 쇠약해져서

파스텔화와 정물화 몇 점만을 가까스로 그릴 수 있었다고 한다. "화가는 과일과 꽃, 구름만으로도 모든 걸 말할 수 있다"라고 한 그의 말은 이처럼 정물화에만 집중할 수 있었던 경험에서 나왔을 것이다. 꽃 한 송이에서 그는 그렇게 인생과 예술의 모든 의미를 보았다.

정물화의 상징

다양한 사물을 그리는 정물화는 다채로운 상징의 보고이다. 물론 모든 정물화가 상징적 의미를 띠지는 않는다. 특히 근대로 내려올수록 정물화의 상징성은 약해진다. 하지만 기독교미술과 신화미술의 전통은 정물화에 풍부한 상징의 젖줄이 돼주었다. 특히 중세의 성서학자들은 모든 사물에 여러 차원의 의미가 내재돼 있다고 봄으로써 세계를 하나의 상징체계로 의식했다. 예술 표현 역시 여기서 큰 영향을 받았다.

꽃 하나를 놓고 보더라도, 서양 미술에서 꽃은 무엇보다 봄을 상징하는 사물이었다. 또 꽃은 인간의 오감 중에서 후각을 나타냈고, 희망을 상징했다. 일곱 가지의 자유학예 가운데서는 논리학을 의미했다. 꽃은 이처럼 주로 아름답고 소망스러운 것을 표현하는 데 동원됐지만, 앞에서도 보았듯 부정적인 상징으로 쓰이기도 했다. 금세 피었다 지는 특성으로 인생의 덧없음을 의미하는 상징물이 된 것이다. 바니타스 주제는 이런 상징미술로서 정물화의 특징이 잘 살아 있는 대표적인 장르다.

17세기 스페인 화가 프란시스코 데 수르바란(Francisco de Zurbarán, 1598~1664)은 〈레몬과 오렌지, 장미가 있는 정물〉을 통해 정물화의 종교적 상징을 매력적으로 표현했다. 이 그림의 사물들은 모두 성모 마리아와 관련이 있다. 오른쪽부터 보자. 장미는 성모의 꽃이요, 컵의 물은 청결을 의미한다. 오렌지와 그 위에 얹힌, 활짝 핀 꽃은 처녀성과 다산을, 레몬은 믿음을 나타낸다. 비록 성모는 그려지지 않았지만, 성모를 향한 신앙의 열정이 고스란히 전해지는 그림이다.

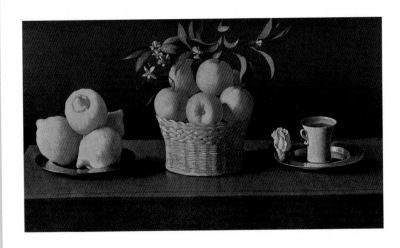

119 **프란시스코 데 수르바란,**
〈레몬과 오렌지, 장미가 있는 정물〉,
1633, 캔버스에 유채, 60×107cm.

120 코르넬리우스 노르베르투스 헤이스브레흐츠, 〈그림의 뒷면〉, 1670, 캔버스에 유채, 66.6×86.5cm.

눈속임 그림은 유머와 조크로 그림을 편안하고 즐겁게 바라보게 한다. 17세기 화가 코르넬리우스 노르베르투스 헤이스브레흐츠는 유쾌한 눈속임 그림으로 많은 인기를 얻었다. 이 그림은 액자가 끼워진 캔버스의 뒷면을 그린 것으로, 관객들로 하여금 그림이 돌려져 있는 것처럼 착각하게 만든다.

움직임이 없는 대상을 오랜 시간 꼼꼼히 관찰해 표현하는 장르인 정물화는 일찍이 눈속임 기술을 고도로 발달시켰다.[120] 정물과 관련한 이런 눈속임의 역사는 고대 그리스의 화가 제욱시스Zeuxis, ?~?에까지 거슬러올라간다.

제욱시스가 포도를 얼마나 실물과 똑같이 그렸는지 새들이 날아와 이를 쪼았을 정도였다고 한다. 그는 눈이 밝기로 유명한 새들을 속일 정도로 환영 창조에 뛰어났던 것이다. 이에 파라시우스Parrhasius라는 화가가 자신도 그에 못지않은 실력이 있다며 제욱시스를 작업실로 초대했다. 제욱시스가 파라시우스의 작업실에 들어가 그림을 보려 하는데 커튼이 그림을 가리고 있어 먼저 이를 치우려 했다. 그러나 그 커튼마저도 파라시우스의 그림이었다. 제욱시스가 파라시우스의 솜씨에 보기 좋게 속아넘어간 것이다. 제욱시스는 새의 눈을 속였지만, 파라시우스는 이 대가의 눈을 속인 셈이다.

정물화를 그리는 화가들은 이처럼 환영의 매력에 곧잘 빠져들었다. 아드리안 반 데르 스펠트Adrian van der Spelt, 1630?~1673와 프란스 반 미리스Frans van Mieris, 1635~1681가 그린 〈화환과 커튼이 있는 눈속임 정물〉[121]은 파라시우스의 이야기를 원용한 그림이다. 그림 한복판에는 꽃들이 있고 오른쪽으로 그림의 일부를

121 아드리안 반 데르 스펠트·프란스 반 미리스, 〈화환과 커튼이 있는 눈속임 정물〉, 1658, 나무에 유채, 46.5×63.9cm.

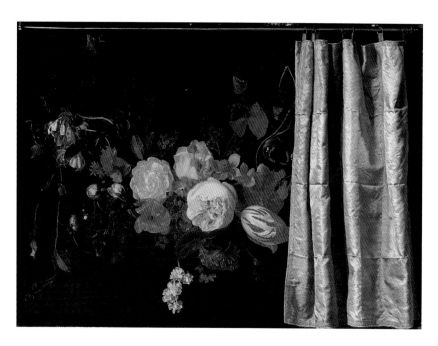

가린 커튼이 있다. 이 커튼은 질감과 양감이 매우 사실적으로 표현되었지만 화환과 마찬가지로 한 화면에 그린 그림이다. 언뜻 보아서는 커튼이 그림에 드리운 것 같지만 사실은 환영에 불과하다. 고대 그리스 시대부터 서양의 화가들은 이처럼 핍진한 사실 표현을 통해 정물이 현실의 사물인 양 사람의 눈을 속이기를 간절히 원했다. 완벽한 모방을 통해 '무에서 유를 만드는' 창조의 기쁨을 누리고 싶었기 때문이다.

아직 정물화라는 장르가 본격적으로 형성되기 전 그림이지만, 일찍이 환영과 관련해 정물이 지닌 매력과 회화적 재미를 잘 표현한 걸작으로 16세기 이탈리아 화가 주세페 아르침볼도Giuseppe Arcimboldo, 1527?~1593의 정물 연작이 있다. 사실 정물화라고 해야 할지 인물화라고 해야 할지조차 명확하지 않지만 말이다.

아르침볼도는 과일이나 채소, 꽃, 책 등을 집합적으로 그려 그것으로 사람의 얼굴을 만들었다. 그러니까 그림 구석구석을 찬찬히 뜯어보면 그 하나하나는 과일이나 채소 같은 사물인데, 그것이 모여 전체를 이루면 갑자기 사람의 얼굴이 되어버리는 그런 그림이다. 그가 1573년에 그린 〈여름〉[122]을 보자. 코는 호박이고, 입술은 앵두, 이빨은 강낭콩, 뺨은 복숭아, 귀는 아직 다 자라지 않아 자그마한 옥수수다. 이렇듯 얼굴 구석구석이 여름에 나는 과일과 채소로 풍성하다. 과일과 채소로 이뤄진 얼굴이어서 조금 징그러운 느낌이 들기도 하지만 매우 흥미롭다. 이 그림에서 우리는 아르침볼도가 환영 효과로 익살스러운 장난을 쳤음을 알 수 있다. 과일과 채소가 어우러져, 있지도 않은 사람의 모습을 만들어내는 일은 아무리 보아도 신기하다. 게다가 이 그림의 환영은 여기서 그치지 않는다. 과일과 채소도 따지고 보면 진짜 과일이나 채소가 아니라 물감 덩어리에 불과한 것이 아닌가. 그림의 화포는 분명 2차원인 평면이다. 그런데 거기에 그려진 과일과 채소는 3차원 입체처럼 보인다. 그러므로 이 작품은 이중 환영 혹은 중복 환영을

122 주세페 아르침볼도, 〈여름〉, 1573, 캔버스에 유채, 76×64cm.

123 폴 세잔, 〈사과와 오렌지〉,
1895~1900, 캔버스에 유채,
74×94cm.

보여주는 그림이라고 할 수 있다. 한번은 물감 덩어리로 과일과 채소의 모습을 생생하게 느끼게 하고, 다음에는 그것들로 사람의 얼굴을 또렷이 느끼게 한다.

후기 인상파 화가 폴 세잔은 정물화를 많이 그렸지만, 이런 눈속임 환영을 창조하고픈 생각은 전혀 없었다. 오히려 그는 움직이지 않는 정물에서 도대체 본다는 것은 무엇인지, 본 것을 그린다는 것은 무엇인지 그 의미를 깊이 연구했다.

세잔의 정물화 〈사과와 오렌지〉[123]를 보자. 언뜻 봐서도 대상을 하나의 환영으로 묘사하겠다는 의식보다는 '그림답게' 그리겠다는 의지를 느끼게 된다. 세잔이 이처럼 조각보를 잇듯 붓 터치를 툭툭 던져 그림을 그린 것은 자기 나름의 지각이론에 입각한 결과였다. 세잔은 우리의 눈이 처음 보는 것은 산이나 들, 나무, 꽃 같은 것이 아니라고 생각했다. 그런 개개의 사물을 인지하기 이전에 우리

눈은 세계를 이러저러한 색채가 어우러진 일종의 '모자이크'로 본다고 생각했다. 붉은색 조각, 노란색 조각, 푸른색 조각 같은 것이 눈에 먼저 들어오고, 뒤이어 그 색조각들의 조합을 기왕의 경험으로 알고 있는 사물의 형태로 '정립'하는 과정이 뒤따른다고 생각했다. 이렇게 해서 아무런 의미도 없던 색조각들이 순식간에 구체적이고 실제적인 사물의 이미지로, 논리적 정합성을 띤 자연의 실체로 우리에게 인식된다. 그러므로 세잔에게는 '보이는 실체'와 '인지되는 실체'가 서로 달랐으며, 화가는 우리의 경험과 기억에 의해 번안된 실체가 아니라, 보는 순간 생생하게 다가오는 감각적 경험, 곧 '날것으로서의 실체'를 그려야 한다고 믿었다.

이렇게 그려진 세계는 우리의 지각에 의해 '통제'되기 전의 실체로 순수한 시각경험만을 전달하게 된다. 이것이야말로 우리의 기억이나 관념 또는 세계를 보는 방식의 변화 따위에 영향을 받지 않는 불변하는 실체다. 이런 원초적인 시각의 구성 요소를 표현함으로써 화가는 '영원히 변하지 않는 회화적 진실'을 그릴 수 있고, 가변적인 물리적 세계의 인상에 매몰되지 않을 수 있다. 이처럼 '순수한 시각 요소'를 표현하려는 세잔의 노력은 자연스레 입체파와 추상파로 이어졌다.

이런 점에서 우리는 왜 세잔이 사과와 같은 정물을 그렇게 좋아했는지 짐작하게 된다. 정물은 화가 마음대로 통제하고 조절할 수 있는 대상이기에 인간을 포함해 모든 대상을 사물로 본 세잔에게는 사물적인 특성을 가장 잘 드러내는 것이었기 때문이다. 모델을 서던 사람이 움찔한다고 "사과를 봐! 사과가 움직이는 것 봤어?" 하고 쏘아붙인 그의 의식에는 모든 대상을 사물로 보고 그 안에서 가장 원초적인 시각질서를 찾으려는 강한 의지가 담겨 있었던 것이다. 그런 의미에서 그의 그림은 풍경화와 인물화조차 정물화라 할 수 있다. 인간을 그릴 때 휴머니즘적인 주제를 생각하거나, 자연을 그릴 때 신의 섭리를 표현하려는 일은 결코 없었다. 그것들은 오직 사물, 그가 그리는 동안 결코 움직여서는 안 되는 정물일 뿐이었다.

서두에서 말했듯이 정물화는 화가로 하여금 고도로 기술을 발휘해 인간의 시각이 갖는 한계와 가능성을 두루 시험하도록 만드는 그림이다. 비록 하위 장르로 치부돼왔지만, 대상을 마음대로 선택하고 배치할 수 있고, 색채와 명암, 질

감, 공간 등 모든 것을 임의로 연출해 그릴 수 있는 까닭에 화가들은 정물화를 꾸준히 사랑해왔다. 정물은 또 다양한 상징의 보고이기도 하다. 정물화 안에는 인간의 희로애락과 관련한 다채로운 메시지를 전달해주는 소재가 있다. 게다가 정물화는 물질에 대한 인간의 욕망을 강력하게 반영하는 장르이다. 이 모든 요소가 오늘날 정물화를 가장 가깝고 편한 그림으로 느끼게 만들었다.

현대 미술의 정물

현대 사회는 기본적으로 대량생산과 대량소비를 축으로 해 돌아가는 물질만능사회다. 그만큼 우리 주위에는 다양한 산업생산물이 거대한 환경을 형성하고 있다. 따라서 미술가들의 작업 속에 산업생산물들이 빈번히 등장하는 것은 매우 자연스러운 현상이라 하겠다.

우리 주위의 산업생산품을 적극적으로 소재로 끌어들인 대표적인 미술이 팝아트다. 1960년대 미국의 미술을 주도한 팝아트는 코카콜라나 음식물 깡통, 기타 백화점 상품을 즐겨 표현했는데, 앤디 워홀(Andy Worhol, 1928~1987)의 예에서 보듯 이들 사물을 마치 진열장의 물건처럼 촘촘히 늘어놓아 현대 사회의 획일적이고 물신적인 성격을 드러내 보이곤 했다. 그런가 하면 관광지의 값싼 기념품이나 금박 장식물, 여러 싸구려 키치 상품에 주목해 대중사회의 저급한 감성을 비판 혹은 찬양하거나 부각시키는 흐름이 오늘날까지도 이어지고 있다. 미국 미술가 제프 쿤스(Jeff Koons, 1955~)가 대표적인 경우다. 과거의 정물화와는 무척 다르지만, 역시 사물을 통해 시대의 정서와 감성을 이야기하므로 이것들 역시 현대의 정물화(그림뿐 아니라 설치미술이나 테크놀로지 아트인 경우도 많은 까닭에 정물미술이라는 표현이 더 옳을지 모르겠다)라고 하지 않을 수 없다.

8

장르화

서양에서 평범한 일상이 회화의 중요한 주제로 다뤄지기 시작한 것은 그리 오래된 일이 아니다. 물론 고대 그리스의 도자기 그림에서 보듯 일상을 표현하는 일은 예전부터 있어왔다. 그렇다고는 해도 이런 일상을 회화의 주변적인 소재가 아니라 조형의 핵심 주제로 삼는 데는 시대적 변화와 인식 전환이 필요했다. 중세에는 그림의 주제가 대부분 종교와 관련됐고, 역사화의 형성 과정에서 보듯이 르네상스 이후에도 오랫동안 『성경』이나 신화 혹은 역사를 다룬 그림이 우월한 위치에 있었다. 일상적인 소재는 독립된 장르를 형성하기보다 이런 그림을 위한 장식이나 배경의 모티프로 차용되는 경우가 많았다. 새로운 이미지를 하나 만드는 것이 철저히 수작업에 의지하는 고된 노동이었고, 그 작품의 구매자가 대부분 교회나 왕후장상, 귀족이다 보니 자연히 거창하고 이상적인 소재를 우선적으로 그릴 수밖에 없었던 것이다.

124 폴과 장 드 랭부르, 〈10월〉, 『베리 공작의 매우 풍요로운 시절』, 1410년경, 채색필사본, 29×21cm.

아직 장르 구분이 명확하지 않았던 15세기 초 랭부르 형제가 그린 채색 필사본 그림. '베리 공작의 매우 풍요로운 시절'이라는 이름이 붙은 이 기도서는 1년 열두 달의 생활풍속을 담은 달력 그림으로, 장면마다 위쪽에는 반원형의 천체 이미지를, 아래쪽에는 사각형의 일상 풍속을 각각 배치했다. 이 무렵 시속과 사람들의 생활 모습을 엿보게 해주는 귀한 자료로, 세월의 흐름과 삶의 순환, 일상과 자연의 영원한 대화를 한결같은 흐름으로 보여준다. 장르화의 모태가 되는 내용과 형식을 담고 있다.

그런데 화가들은 주로 서민 계층 출신이었다. 화가가 자신이 살아온 배경과 서민의 시선으로 사회적 관심을 표현하고 싶어하는 것은 일종의 잠재된 본능이었다. 17세기 이후 회화의 장르 구분이 본격적으로 이루어지고 일상 혹은 풍속 주제를 독립적인 그림으로 그리는 일이 활성화되면서 18세기 들어 서양에서는 이런 그림들을 장르화genre painting라고 부르기 시작했다. 우리로 치자면 풍속화쯤 되는데, 장르화는 풍속뿐 아니라 일상생활과 관련한 좀더 광범위한 주제를 포괄적으로 다루는 미술이라고 할 수 있다.

주지하듯 장르란 예술의 부문·종류·형식·형을 뜻한다. 회화·조각·판화·공예 등 미술 작품의 재료나 조형 형식에 따라 나눈 각 부문을 장르라 부르기도 하고, 역사화·초상화·풍경화·정물화 등 그림의 소재에 따라 나눈 것도 장르라 부른다. 특이한 것은 장르화라는 이름 자체에 이미 장르라는 말이 들어가 있다는 사실이다. 그런데 장르라는 말에는 일상이나 풍속 등의 의미가 내포돼 있지 않다. 장르화는 대체 어떻게 해서 장르화로 불리게 된 것일까?

앞에서도 살펴보았지만, 17세기에 들어와 서양에서는 회화의 주제를 구분하려는 경향이 뚜렷이 나타났다. 그 구분은 애초에 역사화와 비역사화를 그 전보

다 엄밀하게 나누는 양상으로 시작됐다. 이때 비역사화 전체가 '역사화가 아닌 장르', 그러니까 '역사화 이외의 장르'라는 의미로 통칭 장르화로 불리곤 했다. 초상화와 풍경화, 정물화 등 역사화가 아닌 장르의 그림이 포괄적으로 죄다 장르화로 취급된 것이다. 그러다가 나름대로 뚜렷이 분화돼 있던 풍경화, 정물화 등을 더욱 확실하게 구별하는 관행이 정착됐고, 이에 따라 끝내 아무런 이름을 얻지 못한 나머지 '잡스러운' 주제들은 계속 장르화로 남게 됐다. 이런 그림들의 대표적인 주제가 바로 서민들의 일상생활 풍경이었는데, 이 '장르로서의 풍속화' 개념이 완전히 정착된 것은 18세기 말의 일이다.

한마디로 장르화는 끝까지 제 이름을 얻지 못한 장르의 그림이라고 할 수 있다. 이렇게 독특한 이름을 얻게 된 장르화는 그 이름의 역사가 말해주듯 19세기 중반까지 역사화처럼 '고귀한 회화'에 비해 계속 열등한 그림으로 취급됐다. 하지만 부르주아 시민사회의 성장과 더불어 장르화는 갈수록 대중의 인기와 사랑을 얻게 되었고, 팝아트가 등장한 20세기 후반 이후에는 마침내 일상이 미술의 가장 중요한 주제로 자리 잡기에 이른다.

해학이 있는 그림들

피터르 브뤼헐

브뤼헐은 16세기 네덜란드 회화의 거장 가운데 한 사람이다. 브뤼헐이라는 성은 그가 태어난 마을에서 따온 것이다. '농부 브뤼헐'이라는 별명이 붙었던 데서 알 수 있듯 그는 농민의 생활상과 농촌 풍경을 즐겨 그렸다. 그의 그림엔 당시 플랑드르 농민들 특유의 에너지와 신랄한 유머, 기지가 그림에 가득하다. 북유럽의 꼼꼼한 자연주의적 묘사에 이탈리아 유학 뒤 얻은 짜임새 있는 소묘, 거리를 두고 대상을 바라보는 냉철하면서도 해학적인 시선이 일품이다. 스페인 지배에 반항해 일어난 반란과 농민전쟁, 종교적 갈등이 점철된 시대를 살았던 까닭에 나름대로 지배층과 현실에 안주하는 사람들에게 비판의식을 가지고 이를 그림에 반영한 것으로 추측된다. 워낙 대중적인 인기가 높아 그가 죽고 난 뒤에도 그의 후손들이 그의 형식을 답습하는 그림을 많이 그렸다. 후기 플랑드르 회화의 거의 모든 범주를 확립한 화가로 평가된다. 대표작으로는 〈사육제와 사순절 사이의 다툼〉(1559), 〈아이들의 유희〉(1560), 〈바벨탑〉(1563), 〈눈 속의 사냥꾼〉, 〈농가의 춤〉(1567), 〈농가의 혼례〉(1568년경) 등이 있다.

125 피터르 브뤼헐,
〈눈 속의 사냥꾼〉, 1565,
나무에 유채, 117×162cm.

우리의 풍속화는 해학과 풍자, 익살로 충만하다. 서양 장르화에서도 이런 해학과 풍자, 익살의 표정을 만나볼 수 있다. 아직 장르화라는 구분이 명확히 나타나기 전에 활동했지만, 일찍부터 서민의 풍속을 잘 표현한 대가 가운데 한 사람이 16세기 플랑드르의 화가 피터르 브뤼헐Pieter Bruegel the Elder, 1525?~1569이다. 브뤼헐이 그린 〈게으름뱅이의 천국〉[126]을 통해 서양 장르화가 지닌 깊은 해학을 음미해보자.

가운데 나무 한 그루가 있는 언덕이 무대다. 나무 밑에 세 남자가 누워 있고 왼쪽으로는 간소한 지붕 아래에 다른 한 남자가 엎드려 있다. 언뜻 봐서는 평범한 시골 풍경 같은

**126 피터르 브뤼헐,
〈게으름뱅이의 천국〉, 1566,
나무에 유채, 52×78cm.**

데, 자세히 보면 구석구석 의아스러운 장면이 적지 않다. 나무에 웬 둥그런 식탁
이 모자의 챙처럼 끼워져 있는 것도 그렇고, 지붕에 빵이 널려 있는 모습, 돼지
가 허리에 칼을 꽂고 다니는 모습, 다리만 삐죽 나온 달걀이 껍질 윗부분을 깨
뜨린 채 숟가락 같은 것을 얹고 다니는 모습도 신기하다. 이 그림은 과연 무엇
을 그린 것일까?

　브뤼헐이 소재로 삼은 것은 중세 유럽의 민간에서 전승되어온 상상의 나라
코케인(코케뉴, Cockaigne)이다. 이 나라는 아무 일 안 해도 잘 먹고 잘살 수 있는
곳으로, 강은 와인이요 집은 케이크와 보리사탕으로 만들어졌고, 거리는 빵으
로 뒤덮여 있다. 가게는 아무에게나 공짜로 물건을 나누어주고, 구운 거위가 이
리저리 돌아다니며 사람들에게 자기를 먹으라고 유혹한다. 또 하늘에서는 때때
로 버터 바른 종달새가 만나처럼 떨어져 먹을 것을 피하기가 비 피하는 것만큼
이나 어렵다. 이 환상의 땅 코케인의 어원과 관련해서는 논란이 많지만, 대체로
그 뜻이 '케이크의 땅Land of Cakes'에 있지 않겠느냐고 여겨진다. 힘겨운 노동과
굶주림으로 고생한 중세 유럽인들의 꿈과 소망이 절절히 담긴 민간설화가 아

풍자성이 돋보이는 장르화

얀 스테인의 〈의사와 환자〉는 넉넉한 가정의 안주인이 기진맥진해 병을 호소하는 장면으로 구성되어 있다. 이 여인의 병은 외간 남자에 대한 연정으로 생긴 상사병이다. 뒤의 하녀가 자신은 그 병의 원인을 잘 알고 있다는 듯이 멋쩍은 웃음을 짓고 있다. 오로지 앞뒤가 꽉 막힌 의사만이 진지하게 처방전을 쓰고 있는데, 그는 무척 성실하긴 하지만 헛다리를 짚고 있는 셈이다.

장 바티스트 그뢰즈Jean-Baptiste Greuze의 〈말썽꾸러기〉는 어머니가 차려준 음식을 먹지 않고 개에게 주는 아이의 모습을 해학적으로 그린 장르화이다. 세탁일 등으로 생계를 꾸려가느라 바쁜 부인이 잠시 쉬는 모습도 실감나지만, 자기가 싫어하는 음식이라고 어머니 눈치를 보며 개에게 먹이는 아이의 모습도 생생하기 이를 데 없다.

127 얀 스테인, 〈의사와 환자〉, 1665,
나무에 유채, 49×46cm.

128 장 바티스트 그뢰즈,
〈말썽꾸러기〉, 1765, 캔버스에
유채, 67×56cm.

닐 수 없다.

이렇게 배부른 나라이다 보니 이곳 사람들은 자연히 게으를 수밖에 없다. 브뤼헐은 바로 이 부분에 초점을 맞췄다. 먹을 것이 풍성한 나라이므로 먹거리가 잔뜩 쌓인 모습을 그릴 수도 있었을 것이고, 늘 과식할 수밖에 없는 환경이므로 사람들이 둘러앉아 배가 터지도록 음식을 먹는 모습을 그릴 수도 있었을 것이다. 하지만 브뤼헐은 그런 장면보다는 그저 땅에 누워 빈둥빈둥 시간만 죽이는 사람들을 그렸다. 모든 게 무료하고 모든 것에 지친 사람들. 끝없는 나태와 무관심, 지루함 속에서 삶을 이어가는 이상향의 그들. 돼지가 옆구리에 칼을 꽂고 다니는 모습도 재미있고, 다리만 나온 달걀이 만화에서처럼 돌아다니는 모습도 유머러스하지만, 이처럼 나태와 게으름을 질릴 정도로 위트 있게 표현한 모습에서 브뤼헐의 남다른 해학을 읽게 된다.

어리숙해 보이기도 하고 소박해 보이기도 하는 장르화가 사람들에게 널리 사랑받게 된 것은, 브뤼헐의 그림이 시사하듯 삶에 대한 진솔한 이해와 그것을 유머러스하게 드러내는 능력 때문이다. 장르화는 거창하지 않아도 따뜻하고, 고상하지 않아도 진실하다. 그만큼 우리에게 적지 않은 감동을 준다. 물론 그 감동의 밑바닥에서 때로 삶의 하잘것없음과 비참함을 토로하는 광경과 마주하게 되는데, 이로 인해 우리는 현실의 비극에 대해 새삼 깊이 사유하게 된다. 해학은 이런 주제를 인간적인 풍미로 포장해내는 기술이다.

17세기 네덜란드 화가 얀 스테인Jan Steen, 1626?~1679 또한 상당히 해학적인 그림을 그렸다. 그는 여관을 운영해 먹고살았는데, 여러 부류가 드나드는 여관에서 다채로운 인간 군상을 보며 영감을 많이 얻었던 모양이다. 생계를 위해 어쩔 수 없이 하게 된 여관 일이지만, 바로 그 일 때문에 작품의 주제를 자연스레 얻게 됐으니 일석이조였다고나 할까.

스테인이 1663년에 그린 〈사치를 조심하라〉[129]는 일이 잘 풀릴수록, 상황이 좋아질수록 오히려 이를 경계하고 현명하게 대처하라는 권면을 담은 그림이다. 매우 번잡해 보이는 실내에서 한 여인이 앉아서 졸고 있다. 왼쪽의 값비싼 모피 외투를 걸친 여인이 그 주인공이다. 그녀가 조는 사이, 집은 온통 아수라장이 됐다. 소란스럽기가 이루 말할 수 없는데, 여인은 여전히 잠에서 깨어날 줄 모른다. 식탁 위 음식은 개가 먹어치우고, 식탁 앞에 있는 아기는 숟갈은 들었으나 음식에는 전혀 관심이 없는 듯 값비싼 목걸이를 가지고 놀고 있다. 뒤쪽 아

플랑드르
네덜란드 남부에서 프랑스 북동부까지를 아울러 일컫는 말이다. 북유럽과 지중해, 영국과 라인 지방을 잇는 교통의 요지로 통과 무역과 모직물 산업이 발달했다. 15세기 이래 반 에이크 형제, 브뤼헐, 루벤스 등을 배출하는 등 서양 미술사의 거점으로 성가가 높았다. 1830년 독립전쟁으로 오늘날의 벨기에 지역이 네덜란드에서 분리, 독립했다.

129 안 스테인, 〈사치를 조심하라〉,
1663, 캔버스에 유채, 105×145cm.

이는 곰방대를 입에 물고 어른 흉내를 낸다. 그 아이의 아버지인 듯한 남자는 화면 중앙에서 하녀와 시시덕거리며 수작을 벌이고 있다. 이 밖에 다른 등장인물들과 바닥에 떨어진 물건들, 음식물, 음식을 먹는 돼지 등이 뒤죽박죽이 된 이 집안의 형편을 더욱 생생히 드러내준다. 이 그림의 주제와 관련해 화가는 당시 네덜란드의 속담을 원용했다. 그림 오른쪽 아래 귀퉁이에 놓인 석판에 그 속담을 써놓았는데, 그 내용은 이렇다.

"풍족할 때 조심하라. 그리고 회초리를 두려워하라."

사람은 무언가를 성취하기 위해 노력할 때보다 성취하고 난 다음에 오히려 패가망신할 수 있다. 창업보다도 수성이 어렵다고 하지 않던가. 또 호사다마라는 말도 있다. 좋은 일이 있을수록 오히려 스스로 돌아봐 문제가 생기지 않도록 주의를 기울여야 한다. 이 집은 바로 그 교훈을 잊었기에 이처럼 스스로 허물어져 내리고 있다. 스테인은 그 금언을 해학적인 붓길로 넉넉하게 묘사했다. 그 해학과 유머는 천장에 매달린 바구니에 칼과 목발을 얹어놓은 데서 더욱 빛을 발한다. 칼과 목발은 징벌의 상징이다. 집안이 이렇게 돌아가는데 계속 졸고 있으면 징벌을 피할 수 없다는 메시지인 것이다.

비극 속에서 존엄을 찾은 스페인의 장르화

브뤼헐과 스테인의 예에서 보듯 북유럽 장르화는 전통적으로 풍자와 해학 정신이 풍성했다. 이에 반해 스페인의 장르화는 인간에 대한 동정심과 인간의 존엄에 대한 의식이 두드러져 다소 비극적인 냄새를 풍긴다. 이 같은 차이는 물론 두 지역의 문화적 차이에서 온 것이지만, 어쨌든 둘 다 풍속화로서 장르화에 내재한 두 가지 중요한 특성이라고 하겠다.

때로는 어리석고 바보 같은 삶의 단면을 보여주는 북유럽의 장르화는 웃음을 머금고 일정한 거리에서 일상을 바라보게 한다. 판단에 여유를 갖게 하는 것이다. 이런 그림의 구매자였던 부르주아지는 그림의 주요 등장인물인 기층 서민에 대한 우월감, 특히 도덕적 우월감을 만끽했다. '무지렁이'들의 어리석음을 보며 어떻게 사는 삶이 바른 삶인가 하는 교훈을 얻었던 것이다.

반면 벨라스케스나 무리요(Murillo, 1618~1682) 등의 그림에 등장하는 스페인 민중은 비록 가난하고 생활에 찌들었어도 나름의 자존심과 존엄성을 분명히 보여주는 존재들이다. 화가들은 같은 눈높이에서 이들을 바라본다. 어렵지만 묵묵히 현실과 투쟁하는 이들을 웃음거리로 삼는 데 거부감이 있었기 때문이다.

130 디에고 벨라스케스, 〈세비야의 물장수〉, 1619~1620, 캔버스에 유채, 106.7×81cm.

도덕을 그린 그림들

해학과 유머는 사실 일정한 도덕적 관념을 바탕으로 한다. 그만큼 장르화는 도덕이라는 주제와 떼려야 뗄 수 없는 관계 속에서 발달해왔다. 특히 근대에 들어 부르주아 시민사회가 성장하면서 장르화는 시민들의 근면한 생활이나 노동윤리 등 합리적인 생활 태도를 강조하고 허례허식과 부도덕한 삶을 비판함으로써 자본주의적, 시민적 윤리 확산을 도왔다. 이런 작품들은 매우 냉정한 현실 고발 혹은 시사 고발적인 접근으로 사회에 만연한 악을 질타하기도 했다.

영국 화가 윌리엄 호가스William Hogarth, 1697~1764는 특히 도덕에 관련된 주제를 많이 그려 인기를 얻은 화가다. 그의 '탕아의 일대기'1733-1734는 모두 여덟 점으로 이루어진 연작으로, 한 구두쇠의 아들이 어떻게 낭비와 허영, 쾌락에 빠져 파멸의 길로 들어서는지를 생생히 보여주는 작품이다. 이 탕아는 방탕한 생활 끝에 마침내 정신병원에 수용되기에 이르는데, 그 마지막 장면을 그린 〈베들렘(정신병원 이름)〉[131] 편은 현실의 잔혹성을 매우 냉정한 붓길로 형상화했다. 그림은 화면 오른쪽 하단에 벌거벗은 채 누워 있는 탕아를 중심으로 갖가지 인간 군상을 배경처럼 둘러세워 놓았다. 왼쪽의 세 사람은 제정신이 아닌 상태에서

131 **윌리엄 호가스, '탕아의 일대기' 중 〈베들렘〉, 1735, 캔버스에 유채, 62.5×75cm.**

바이올린을 켜거나 노래를 부르거나 멍하니 앉아 있다. 제정신은 아니지만 그나마 비교적 상태가 양호해 보인다. 반면 그림 맨 오른쪽 독방에서 몸을 흔들며 참회 기도를 하는 광신자나 그 옆방에서 왕관을 쓰고 벌거벗은 채 조각 같은 포즈를 취한 미치광이는 상태가 꽤 심각해 보인다. 두 방 사이의 공간에 그려진 여러 정신병자도 제각각 미망에 깊이 빠져 있다.

그러나 우리의 주인공은 이들보다 더 심각한 지경에 처했다. 쓰러진 그는 탈진해 죽어가고 있다. 정신이 나간 데다 기력마저 쇠한 탕아는 방탕의 대가를 톡톡히 치르고 있다. 간수는 그렇게 사위어가는 그에게서 쇠사슬을 풀어줌으로써 마지막 자비를 베푼다. 탕아 옆에는 그의 운명을 슬퍼해주는 단 한 사람이 있으니, 그가 한때 곤경에 빠뜨렸던 하녀다. 이 하녀 외에는 지금 어느 누구도 그의 처지를 동정하지 않는다. 화면 뒤쪽, 잘 차려입은 두 여인은 한때 탕아가 알던

윌리엄 호가스

18세기의 뛰어난 풍자화가이자 혁신적인 색채화가 호가스는 매우 빈한한 가정에서 태어나 정상적인 교육을 받지 못했다. 하지만 주체적인 예술혼과 날카로운 비판정신으로 18세기 영국 문화계를 풍미한 대가가 됐다. 당대의 현실을 풍자극 형식으로 표현한 그의 그림이 대단한 인기를 끌어 화가이면서도 "셰익스피어 다음 가는 희극 작가"라는 평을 들었다. 당시 이탈리아와 프랑스, 네덜란드 등 대륙의 '미술 선진국'을 일방적으로 동경한 영국 애호가들에게 늘 불만이었던 그는 이른바 영국의 감식안들을 멀리하고 평범한 대중들을 사로잡는 그림을 그렸다. 영국 사람들의 타고난 도덕적 기질에 의지해 '권선징악'의 교훈을 모든 사람이 이해할 수 있는 방식으로 그려 감동을 줌으로써 풍자화의 의미를 크게 드높인 대가가 됐다. 대표작으로 '매춘부의 일대기' 연작(1731), '탕아의 일대기' 연작, '유행에 따른 결혼' 연작(1743), 〈새우장수〉(1740년 이후), '선거' 연작(1754) 등이 있다.

132 윌리엄 호가스, 〈단둘이서(결혼 직후)〉, 1743, 캔버스에 유채, 70×90.8cm.

귀족 가문의 아들과 신흥 부자 상인의 딸이 정략 결혼해 흥청망청 살다가 피살과 자살로 인생을 마감한다는 내용을 그린 '유행에 따른 결혼' 연작의 두 번째 작품이다.

이들이지만, 재미 삼아 정신병원을 찾은 듯 벌거벗은 미치광이를 부채 사이로 몰래 쳐다보는 것 외에는 일말의 관심조차 없다. 낙오자는 철저히 무시되고 내동댕이쳐질 뿐이다. 이 모든 것은 인과응보다. 이렇게 냉엄한 현실을 그려 보임으로써 호가스는 사람들이 운명을 좀더 냉정하고 합리적인 판단으로 이끌어가기를 호소하고 있다.

19세기 영국의 낭만주의 화가 오거스터스 레오폴드 에그Augustus Leopold Egg, 1816~1863는 여성의 부정이 초래하는 비극에 초점을 맞춘 '과거와 현재' 연작을 그렸다.[133·134] 빅토리아 여왕 시절 영국은 세계 최강국으로서의 면모를 다졌고 신사도의 나라로서도 명성이 높았지만, 안으로는 도덕적 타락으로 인한 갖가지 문제에 시달렸다. 에그의 그림은 그 가운데서도 여성의 부정에 초점을 맞췄다.

연작의 첫 번째 그림은 아내의 간통 사실이 남편에게 알려진 상황을 주제로 했다. 불륜이 발각되자 아내는 바닥에 엎드려 통곡한다. 그렇게 무너져내린 아내 뒤에는 망연자실한 남편이 보인다. 그의 손에는 편지가 쥐어 있다. 아내의 정부가 아내에게 보낸 사랑 편지다. 그 편지로 아내의 부정을 알게 된 남편은 다른 한 손도 꽉 쥔 채 처연한 심사를 드러내고 있다. 그가 아내에게 취할 행동은 그림 속에 이미 나와 있다. 남편 뒤쪽의 벽에 커다란 거울이 걸려 있는데 그 거울에 맞은편 방문이 비친다. 방문은 열려 있다. 그는 그 열린 문으로 그동안 사랑했던 아내를 내쫓을 것이다. 그런다고 해서 깨진 사랑과 손상된 자존심이 회복될 리는 만무하지만, 불같이 일어난 분노는 오로지 그 길만을 재촉하고 있다.

이런 가정 파탄을 아는지 모르는지 두 딸은 그저 카드 쌓기 놀이에 열중하고 있다. 카드로 쌓은 집은 조금만 흔들려도 와르르 무너져버린다. 서양 회화에서 카드 쌓기는 대부분 인생의 불안정성을 상징한다. 아이들의 어머니는 그 불안정성의 비극적인 사례를 보여주고 있다. 재미있는 것은 아이들이 카드 쌓기의 받침으로 삼은 물건이 발자크Balzac의 소설책이라는 점이다. 소설 속에서는 간통한 여주인공이 비련의 히로인으로 미화될지 모르지만, 현실에서는 차디찬 냉대와 경멸뿐임을 화가는 부러 강조하고 있다. 아이들의 어머니는 이렇듯 발자

133 오거스터스 레오폴드 에그,
〈과거와 현재 1〉, 1858, 캔버스에 유채,
63.5×76.2cm.

134 오거스터스 레오폴드 에그,
〈과거와 현재 2〉, 1858, 캔버스에 유채,
63.5×76.2cm.

쫓겨난 여인이 아버지의 부고를 듣고
다락방에서 언니의 무릎에 기대 슬피
우는 장면이다. 이제 어디에도 의지할
곳이 없다. 언니는 동생의 인생에 아무런
도움을 주지 못해 망연히 달만 쳐다보고
있다. 3부작으로 된 이 그림은 이렇게
여인의 몰락을 추적해간다.

크의 소설같은 허무한 사랑을 좇아 아이들이 쌓은 카드처럼 위기를 맞았다. 이 그림의 나머지 연작들은 그 결과 갈수록 악화되는 여인의 실존을 보여준다. 근대 장르화들은 이처럼 일상에서 역사화 못지않은 장중한 비극성과 도덕적 교훈을 찾곤 했다.

사회적 투쟁을 담은 장르화

평범한 풍속화로서 장르화는 19세기 도미에나 쿠르베, 밀레의 그림에서 큰 변화를 겪게 된다. 단순한 서민 생활상을 넘어 정치적, 사회적 메시지까지 적극적으로 담아낸 것이다. 이렇게 해서 사회의 정치적, 경제적 모순을 극복하기 위해 투쟁하면서 스스로를 역사의 주인으로 자임하는 민중이 장르화의 한 자리를 차지하게 된다. 쿠르베의 〈석공들〉이나 〈오르낭의 매장〉, 밀레의 〈씨 뿌리는 사람들〉에서 보듯 농민들은 더 이상 전원의 평화 속에 묻힌 무지렁이가 아니라 삶과 투쟁하며 현실의 변화를 꿈꾸는 리얼리스트이고, 도미에의 〈삼등열차〉 〈세탁부〉에서 보듯 도시의 서민 역시 소외와 불평등에 대한 잠재적 저항자로서 현실과 투쟁하는 사람들이다.

135 **장 프랑수아 밀레, 〈건초를 묶는 사람들〉, 1850,**
캔버스에 유채, 54.5×65cm.

도시화·산업화의 이미지를 그린 그림들

19세기는 이른바 대도시(메트로폴리스)의 역사가 시작된 시기다. 1810년 런던이 처음으로 인구 100만 명을 돌파했고, 뒤이어 1846년 파리, 1860년 뉴욕, 1880년 베를린이 각각 인구 100만 명의 메트로폴리스 시대에 접어들었다. 이런 대도시화는 곧 엄청난 생활상의 변화를 의미하는 것으로, 화가들에게는 이전과는 다른 삶의 모습을 그릴 수 있는 시기였다. 더구나 도시화는 산업화를 기반으로 이루어졌기에, 단순한 인구 증가로 인한 변화 외에도 경제적, 산업적 이유로 인한 변화도 적지 않았다. 이런 도시화와 산업화의 과정에서 빚어진 중요한 모순 가운데 하나가 '군중 속의 고독'이다. 전통적인 인간관계가 해체되고 개인이 파편화되면서 도시에서는 현대적인 소외가 다양하게 나타났다. 19세기 말 이후의 장르화에서 이 같은 도시화와 소외의 이미지가 뚜렷하게 나타난 것은 지극히 당연한 일이라 하겠다.

도시의 노동

산업사회 이전에는 농부들의 농사가 노동을 표현한 장르화의 대종이 될 수밖에 없었다. 그러나 산업화 이후에는 도시의 노동자들을 표현하는 그림이 급속히 늘어났다. 모네의 〈석탄을 부리는 사람들〉과 카유보트의 〈마루를 깎는 사람들〉은 당대 육체 노동자들의 일하는 모습을 생생히 전해주는 그림이다.

136 클로드 모네, 〈석탄을 부리는 사람들〉, 1875년경, 캔버스에 유채, 55×66cm.

137 구스타브 카유보트, 〈마루를 깎는 사람들〉, 1875년경, 캔버스에 유채, 102×146.5cm.

138 에드가르 드가, 〈카페에서〉, 1876년경, 캔버스에 유채, 92×68cm.

에드가르 드가Edgar Degas, 1834~1917가 그린 〈카페에서〉[138]에서 그 소외의 초기 이미지를 보자. 그림은 단순하다. 카페의 한 구석이 쓸쓸히 그려져 있다. 등장인물은 단 두 사람, 여자 한 사람과 남자 한 사람이 전부다. 두 사람은 서로 나란히 앉았지만 아무 대화도 나누지 않는다. 여자는 멍한 눈초리로 카페 어느 구석인가를 쳐다보고, 남자는 창밖으로 시선을 돌렸다.

때는 이른 아침이다. 이른 아침부터 카페에 나와 술잔을 기울이고 있다면, 이들은 사회나 가정에서 그다지 환영받는 이들이 아닐 것이다. 이 두 사람은 카페에 자주 드나들어 서로 안면이 있는지는 모르지만 그리 친밀한 관계는 아닌 듯하다. 여자는 술을 마시는 만큼 고독을 마시고, 남자는 담뱃대를 물어 자포자기의 심정을 연기로 뿜으려 한다. 여자가 마시는 술은 압상트다. 반 고흐가 즐겨 마셨다는 이 술은 당시 가장 값싼 술로 중독성이 매우 강해 몸에 해로운 술이다. 카페의 여인도 지금 그 값싸고 해로운 도피 속으로 빠져들고 있다.

그림이 전반적으로 녹색조로 물든 것은 압상트의 녹색을 강조하기 위함이다. 온 공간이 알코올의 지배 아래 있음을 선명히 드러내는 장치다. 그리고 인물들을 오른쪽 상단으로 몰아서 처리했는데, 그 덕에 전경의 빈 테이블과 빈 병이 더욱 크게 눈에 들어온다. 이렇게 인물을 주변으로 '몰아내고' 빈 공간을 강조함으로써 도시화, 산업화 시대의 모순과 절망감을 애달프게 전하고 있다.

조지 엘가 힉스George Elgar Hicks, 1824~1914는 19세기 중후반 영국인의 일상을 저널리스트적 시선으로 묘사해 유명해졌다. 그의 시선에 기대 19세기 말 도시 이미지를 생생한 르포르타주로 맛보자. 힉스의 〈중앙우체국, 여섯 시 1분 전〉[139]은 문이 닫히기 전 우편물을 접수하려는 사람들로 아수라장이 된 우체국 광경을 그렸다.

역사적으로 근대에 들어 도시화가 가속화된 데는 무엇보다 교통과 통신 발달이 큰 역할을 했다. 이런 미디어 혹은 미디어 시스템의 발달이 없었다면 대도시가 형성되는 데 상당히 애로가 있었을 것이다. 그런 점에서 우체국은 도시인의 분주하고 복잡한 삶을 지탱하는 중요한 기간시설이었다. 언제나 많은 사람이 드나드는 우체국은 특히 문 닫기 직전이 제일 바쁜데, 이 무렵 런던의 중앙우체국은 그림에서 보듯 보통 번잡한 게 아니었다. 그 이유는 무엇보다 신문 발송 때문이었다. 그림 오른쪽에는 신문을 발송하려고 모여든 신문사 사람들과 한 곳에 엄청나게 쌓인 신문이 보인다. 그림 왼편에는 일반 우편물을 부치려고

139 조지 엘가 힉스, 〈중앙우체국, 여섯 시 1분 전〉, 1860, 캔버스에 유채, 89×135cm.

일상의 행복

꼭 해학이 넘치거나 도덕적 교훈이 담겨야 예술적으로 뛰어난 장르화가 되는 것은 아니다. 일상의 소소한 모습을 아무런 과장 없이, 특별한 가치에 대한 강조 없이, 그저 있는 대로 그려도 살갑고 정다운 풍속도가 된다. 근대에 그려진 장르화들 가운데는 이런 평범하면서도 푸근한 장르화가 많다. 맨발로 뛰놀던 아이가 건초더미 위에서 평화롭게 잠든 모습을 그린 알베르트 앙커Albert Anker, 1831~1910의 〈건초 위에서 잠든 농촌 소년〉, 사랑하는 아이의 몸을 씻는 어머니의 모습을 그린 메리 커샛Mary Cassatt의 〈목욕〉은 일상의 행복을 잔잔하고도 평화롭게 전해주는 그림들이다.

140 메리 커샛, 〈목욕〉, 1891~1892,
캔버스에 유채, 100.2×65.9cm.

141 알베르트 앙커,
〈건초 위에서 잠든 농촌 소년〉,
19세기 말, 캔버스에 유채,
55×71cm.

우체국을 찾은 사람들이 줄지어 차례를 기다리고 있다. 직원으로 보이는 붉은 저고리의 신사가 어린 소녀에게 방향을 알려주는 것으로 보아 이 안에 있는 사람들이 무엇을 어떻게 해야 할지 헷갈릴 정도로 우체국 안은 어수선해 보인다. 그림 오른쪽의 검은 옷을 입은 노인 역시 땀을 닦으며 한숨을 내쉬고 있어 노약자들은 그야말로 이리저리 치이기 십상임을 짐작하게 된다. 하지만 그림 앞쪽, 앞치마를 두른 신문팔이 소년은 이골이 난 듯, 그리고 이제 할 일을 다 해치워 속시원하다는 듯 휘파람을 불며 앞으로 걸어나오고 있다. 참으로 번잡하기 이를 데 없는 근대 도시의 이미지가 잘 포착된 그림이다.

시대의 변화는 그림에도 그대로 나타난다. 시대와는 아무 상관이 없는 듯한 풍경화나 정물화도 양식이나 기법, 구성 변화로 그림이 속한 시대에 대해 발언한다. 그런 점에서 풍속과 일상을 그리는 장르화는 더 말할 나위도 없다. 장르화는 이처럼 시대를 적극적으로 반영하는 미술인 까닭에 애초에는 매우 주변적인 장르로 취급되다가, 19세기 중반 이후 다른 장르 못지않게 중요한 장르로 부상했고 20세기에 들어와서는 장르화의 주제가 미술의 가장 핵심적인 주제로 자리 잡을 만큼 미술사에서 중요한 자리를 차지하게 된다.

레저 활동을 그린 장르화

도시화가 초래한 생활상의 중대한 변화 가운데 하나가 바로 레저 활동 증대다. 과거 농촌 공동체와 달리 일과 놀이가 뚜렷이 분리되면서 사람들은 계획을 세워 여가를 즐기기 시작했다. 또 복잡한 도시에서 탈출하고자 하는 욕구가 커져 여행문화가 확산됐다. 이런 주제를 화가들은 시대의 표정으로 화폭에 생생히 담았다. 특히 인상파 화가들은 빛을 좇아 야외로 즐겨 나갔는데, 이들의 행위는 시민들의 행락문화의 연장선상에

있다. 부댕의 노르망디 지방 해안 풍경, 마네의 투르빌 해수욕장 풍경, 모네와 르누아르의 센 강변 풍경과 선상 파티 풍경, 또 드가의 경마장 풍경, 툴루즈 로트레크(Toulouse-Lautrec, 1864~1901)의 몽마르트르 풍경 등 레저와 여가 활동을 담은 그림은 여가 문화의 급속한 확산만큼이나 많이 그려졌다.

142 **토머스 에이킨스,**
〈경주하는 비글린 형제〉, 1872,
캔버스에 유채, 61×91cm.

9

원근법

사실적인 자연의 표현을 지고의 가치로 추구한 서양 회화는 무엇보다 대상의 형태를 완벽하게 모사하는 기법을 적극적으로 발달시켰다. 형태를 완벽하게 표현하려면 2차원인 평면에 3차원 공간을 눈에 보이는 대로 기록해야 하는 어려움이 따른다. 이를 해결하기 위해 고안해낸 것이 원근법이다. 원근법은 한마디로 눈속임 기술이라고 할 수 있는데, 서양 회화는 투시원근법을 발달시킴으로써 이를 상당히 높은 수준까지 끌어올렸다. 미술이 마술이 된 것이다. 투시원근법은 서양 문명의 회화를 다른 문명의 회화와 구별해주는 가장 대표적인 특징이다. 그러므로 원근법에 대한 이해는 서양인들이 추구해온 회화예술의 본질에 대한 이해와 그 바탕에 깔려 있는 세계관에 대한 이해와 직결된다고 할 수 있다.

원근법의 탄생

15세기 이탈리아 피렌체에 필리포 브루넬레스키 Filippo Brunelleschi, 1377~1446라는 건축가가 있었다. 그는 공간의 용적을 자로 잰 듯이 평면에 옮겨 실제처럼 보이게 하는 원근법을 처음 창안한 이로 꼽힌다. 『르네상스 예술가 열전』을 쓴 조르조 바사리 Giorgio Vasari, 1511~1574는 브루넬레스키에 대해 이렇게 기록했다.

"필리포는 오류가 많아 매우 형편없는 상태였던 원근법에 관심이 지대했다.

그림 1

기차 레일은 서로 평행하지만 지평선을 향하여 나란히 뻗어가면 소실점에서 만나게 된다. 화면이 지면에서 90도 각도로 서 있다고 상정할 때 화면과 직각을 이루는 모든 선은 동일한 소실점으로 수렴된다.

그는 많은 시간을 들여 연구한 끝에 마침내 원근법을 완벽하게 사용할 수 있는 수단을 발견했다. 평면도와 종단면도에서 교차하는 선들로 원근의 변화를 추적하는 것으로, 진정 매우 독창적일 뿐 아니라 디자인 측면에서도 활용가치가 높은 발견이었다."

이 투시원근법에 따라 그리면 그림 속 사물은 멀어질수록 일정한 비율로 줄어드는 양상을 보인다. 이 사실로 브루넬레스키는 투시원근법에는 소실점이 존재하며, 사물의 상이 축소될 때 일정한 수학적 비례에 따라 줄어든다는 사실을 보여주었다.

소실점이란 같은 평면에 있는 두 개 또는 그 이상의 평행선이 관찰자로부터 멀어지면서 한 점으로 집중되는 것처럼 보이는 현상을 말한다. 기차의 레일은 사실 평행선 두 개지만 우리에게서 멀어질수록 서로 점점 더 가까워지고 끝내는 한 점에서 만나는 것처럼 보인다.^{그림1} 바로 이 소실점 현상 때문이다. 이때 멀어지는 거리를, 예를 들어 5m, 10m, 15m 등 일정한 단위로 등분해 재보면, 그 간격이 일정한 비례로 줄어드는 것을 확인할 수 있다.^{그림2} 브루넬레스키는 이 사실을 처음으로 발견한 것이다.

서양에서 공간의 형태를 사실적으로 표현하려는 노력은 고대 그리스 시대부터 나타났다. 로마시대의 저술가 비트루비우스Vitruvius, 기원전 80~서기 15에 따르

그림 2

사물의 크기는 멀어지는 거리에 따라 비례적으로 줄어든다.

면, 고대 그리스인은 무대의 배경 그림 속
건물에 환영과 사실성을 부여하기 위해 이
미지의 후퇴나 투사를 묘사할 줄 알았다고
한다. 심지어 소실점의 존재에 대해서도 알
고 있었다고 한다. 이런 점은 로마시대의 벽
화에도 분명하게 나타나는데, 물론 완벽한
수학적 비례에 따른 이미지의 후퇴 등 과학
적인 투시원근법을 정확하게 표현한 것은
아니다.[143] 하지만 상당히 수준 높은 공간적
환영을 만들어낼 줄 알았던 것만큼은 확실
하다. 이런 시도는 중세에 크게 쇠퇴했다가
르네상스에 와서 본격적으로 재개되었다.
브루넬레스키는 그 대표적인 선구자였으며,
그의 그림을 보고 놀란 눈들은 이제 원근법
적 묘사에 충실한 다른 화가들의 그림을 보
며 경탄에 경탄을 금하지 못하게 된다.

**143 보스코레알레의 실내 벽화,
9세기 이전, 프레스코.**

보스코레알레는(Boscoreale)는
서기 79년 베수비오 화산 폭발로 사라진
도시 폼페이에서 1.6킬로미터 정도
떨어진 곳에 있다. 이 벽화는
보스코레알레의 한 주택 실내 벽면에
그려진 것으로, 네 단계의 폼페이 회화
양식 중 제2단계(기원전 80~20)에
속하는 스타일로 제작됐다.
이 스타일은 뒤로 물러서는 공간 표현 등
재현성이 뛰어난 것이 특징이다. 비록
완벽한 투시원근법을 구사하진 못했지만,
뛰어난 원근 표현으로 3차원 공간감을
잘 살리고 있다.

마사초Masaccio, 1401~1428가 1425년 산타마리아노벨라 교회에 그린 〈성 삼위
일체〉[144]는 원근법의 위력을 유감없이 발휘한 초기의 걸작이다. 당시 이 그림을
본 피렌체의 예술가, 지배층, 교양인 들은 그 탁월한 환영의 힘에 전율을 느꼈
다. 야훼 신을 비롯해 등장인물들이 살아 있는 듯 생생하게 느껴졌을 뿐 아니
라, 무엇보다 뒤로 물러서는 건축적 공간의 느낌이 착각을 불러일으킬 만큼 사
실적으로 다가왔다. 분명 교회의 평평한 벽면에 그려진 것인데도 이 그림은 관
람자를 또 다른 3차원 공간으로 이끌었다. 그림 앞에 선 이들은 눈짐작만으로
도 대충 공간이 얼마나 뒤로 물러섰는지 잴 수 있을 정도였다.

이 그림의 공간을 원근법 이론에 따라 분석해 치수로 환산하면, 기둥 사이의
간격은 213cm, 천장의 궁륭이 만들어내는 반원의 길이는 335cm이다. 궁륭의
반원은 왼쪽에서 오른쪽으로 돌아가며 사각형 소란반자(방이나 마루의 천장을
평평하게 만드는 반자 틀을 '우물 정#' 자를 여러 개 모은 것처럼 맞추어 짜고 구멍마다
네모진 개판蓋板 조각을 얹은 반자) 여덟 개가 이어져 있고, 앞에서 뒤로 소란반자
일곱 개가 이어져 있다(맨 앞의 한 줄은 입구의 아치에 가려 보이지 않는다). 이 소란

144 마사초, 〈성 삼위일체〉,
1425~1428, 프레스코, 667×317cm.

반자는 각각 폭이 30cm이고, 반자 사이의 간격은 10cm이다. 이 척수尺數를 원통형 궁륭의 길이에 적용하면, 궁륭 앞쪽 끝에서 뒤쪽 끝까지 실내의 깊이가 274cm쯤 된다는 것을 알 수 있다.

이렇듯 우리는 그림을 보는 것만으로도 각 인물의 위치를 포함해 그림 속 공간의 정확한 평면도를 그릴 수 있다. 그림 자체가 이처럼 공간의 깊이에 관한 정확한 데이터를 제공한 것은 이 그림이 역사상 처음이다. 이 최초의 경험 앞에서 살 떨리는 느낌을 갖지 않을 인간이 어디 있었으랴. 예수의 십자가 수난과 성부, 성령의 임재를 3차원적인 사실로 목격한 열성 신앙인들 가운데는 주님을 만나러 그림 속으로 풍덩 뛰어들고 싶은 충동마저 느낀 이들도 있었을 것이다. 이런 충격적인 경험의 토대 위에서 서양인들은 원근법적으로 그려진 그림들을 하나의 '창'으로 간주하기 시작했다. 창밖의 공간이 또 하나의 3차원 세계이듯 그림 밖 공간도 또 하나의 3차원 세계라는 인식을 갖게 된 것이다. 이렇듯 원근법은 서양 회화에 뛰어난 마술적 환영의 성취라는 선물을 안겨주었다.

동양의 공간 표현

서양의 원근법은 기본적으로 인간(개인) 혹은 나와 세계를 일대일의 대립구도로 보는 시각에 바탕을 두고 있다. 나는 세계와 대등하다. 그런 까닭에 화면에 나를 기준으로 세계의 질서를 재구성한다. 제아무리 큰 사물이라 하더라도 나에게서 먼 것은 작아지고, 제아무리 작은 사물이라 하더라도 나에게 가까운 것은 커진다. 나는 사물의 크기를 나를 기점으로 한 수학적 계산에 따라 측정해 표현한다. 원근법은 그 수학적 사실의 기록이다. 내가, 인간이 만물의 척도임을

삼원이란?
삼원(三遠)이란 중국 송나라 시대의 화가 곽희(郭熙)가 『임천고치(林泉高致)』에서 제시한 투시법을 말한다. 삼원은 산수를 대상으로 했기 때문에 원근 해석에서 보편적인 공간보다는 산이라는 특수한 공간이 어떻게 보이느냐를 중시했다. 그래서 설색(設色)을 할 때도 거리나 명도에 따른 일반적인 채색법보다는 고원은 청명하게, 심원은 무겁고 어둡게, 평원은 밝고 어둡기가 고르게 나타나야 한다고 강조하는 등 정서적인 채색법을 강조했다.

145 심원법

146 고원법

147 평원법

148 김선두, 〈아버지의 땅〉, 1994, 장지 기법, 97×62.5cm.

역원근법이 적용된 그림의 예이다. 집들과 나무는 그림 맨 아래에 작게 표현된 반면, 뒤로 물러설수록 사물과 공간이 크게 그려져 있다.

증언하는 회화적 법칙인 것이다.

이런 원근법은 서양을 제외한 다른 지역에서는 찾아보기 어렵다. 물론 시선이나 시각의 변화에 따라 사물의 형태가 커지거나 작아지는 등 변화하는 모습을 그린 그림은 대부분의 문명에서 쉽게 볼 수 있다. 그러나 그 변화는 다분히 임의적이다. 서양의 원근법처럼 공간 속 모든 사물이 일관된 수학적 법칙에 따라 규칙적으로, 통일적으로 변하지는 않는다. 그렇다고 비서구권의 공간 표현이 수학적이고 통일적이지 않다고 해서 서양의 원근법보다 열등하다고 생각하면 곤란하다. 심원(深遠, 산 앞쪽에서 산 뒤쪽을 바라보는 시선으로 중첩 효과를 나타내는 구도), 평원(平遠, 앞산에서 뒤쪽의 산을 조망하는 구도), 고원(高遠, 아래쪽에서 산 정상을 쳐다보는 구도) 등 '삼원'을 기초로 한 동양 산수화의 원근법은 서양 원근법처럼 수학적이지는 않지만, 공간 의식이 인간의 정서에 미치는 영향을 서양 원근법보다 훨씬 민감하게 의식한 원근법이다. 이런 표현들은 나름의 조형적 가치와 효용이 있었기에 그토록 오랫동안 광범위하게 사용되고 발달해온 것이다.

비서구권에서 수학적인 투시원근법이 발달하지 않은 데는 인본주의적 가치, 다시 말해 '인간은 만물의 척도'라든가, '세계와 나는 일대일 대응관계'라든가 하는 관념이 서양만큼 뚜렷이 발달하지 않았다는 점이 무엇보다 크게 작용했다. 나를 중심으로 세계를 바라본다는 것은, 특히 동양 사람들에게는 편협하거나 이기적으로 보일 수 있는 사고방식이었다. 문인산수화가 시사하듯이 동양인들은 세계를 늘 나 혹은 개인을 초월하는 어떤 보편자의 눈으로 보려 했다.

우리 전통 회화의 이른바 '역원근법'은 이처럼 서양과 크게 다른 우리의 가치관을 잘 대변해주는 사례라 하겠다. 역원근법으로 그린 그림은 사물이 뒤로 갈수록 커지는 양태를 보인다.[148] 이런 형태는 우리의 시각 경험과 전적으로 배치된다. 그런 까닭에 자칫 매우 서투른 그림으로 폄하하기 쉽다. 물론 용의주도하

149 안견, 〈몽유도원도〉,
15세기, 비단에 수묵담채,
38.7×106.1cm.

지 못해서 그렇게 그린 경우도 있다. 그러나 우리 눈앞에 가까이 있어 제아무리 크게 보인다 해도 그 사물이나 공간이 차지하는 용적은 사실 얼마 되지 않는다. 오히려 우리에게서 멀어질수록 공간의 실제 용적은 커진다. 밤하늘의 별은 우리 눈에 점에 불과하지만, 그것들은 실제로 우리가 살고 있는 지구보다 크다. 역원근법은 이렇듯 시각적 경험을 따르지 않고 '사물의 진실'을 따르려는 경향을 보인다. 내가 세계의 척도나 주인이 아니라는 사실을, 나와 세계가 대립하지 않는다는 사실을 은연중에 시사하는 공간 표현법이라고 하겠다. 한마디로 역원근법에 담긴 세계는 나를 포섭하고 품어주는 존재다.

역원근법을 비롯해 비투시도법적인 공간 표현은 대부분 세계와 나를 일대일 대응관계로 보지 않는다. 비투시도법적 공간에서 인간은 세계의 부분집합일 뿐이다. 세계 혹은 자연은 인간보다 더 큰 무엇이다. 이런 가치관은 동양의 산수화에서 한 화면에 여러 시점이 존재하는 양태로 나타난다. 반면에 서양의 원근법은 한순간, 다시 말해 시간이 정지된 상태에서 특정 장소를 표현한다. 시점이 변하면 사물의 모양도 변하기 때문에 단일시점을 원칙으로 하는 서양의 원근법이 한 화면에 여러 시점을 포괄적으로 보여줄 수는 없다.

그러나 조선 초기의 화가 안견安堅의 〈몽유도원도夢遊桃源圖〉[149]에서 보듯 동양의 산수화는 곧잘 밑에서 본 산, 위에서 본 산, 산 중턱에서 본 산 등 다양한 시점을 한꺼번에 수용하곤 한다. 이는 스냅 사진 찍듯 한순간에 시각적으로 경험된 산이 아니라, 일정한 시간적 여유를 갖고 위아래로 오르내려본, 공감각적

으로 경험된 산이다. 이렇게 시간의 흐름 속에서 산을 경험한다는 것은 결국 내가 산과 대등한 위치에서 대립하기를 포기하고 산에 수렴되고 자연에 귀의하려는 행위라고 할 수 있다. 동양의 원근 표현에서 자연 혹은 세계는 인간의 눈의 지배를 받는 단순한 사물이나 대상으로 전락하지 않고 화면의 진정한 주체가 된다.

서양 원근법의 원리

자, 그러면 여기서 간략하게나마 서양 투시원근법의 원리와 특징을 알아보자. 투시원근법은 선원근법이라고 불리기도 한다. 이런 이름이 붙은 것은 투시도 형식으로 사물의 원근을 잡아가노라면 비례와 공간의 후퇴를 선으로 측정하고 표시하게 되기 때문이다.

원근법에 따라 그림을 그리려면 제일 먼저 화면에 지평선을 그려야 한다. 내가 그리고자 하는 풍경 속에 실제로 지평선이 있는가 없는가와는 상관없다. 실제로 지평선이 보이지 않는다 하더라도 나의 마음속과 화면에 지평선을 상정하면 된다. 이 선은 기본적으로 나의 눈높이와 일치한다고 보면 된다.^{그림3} 평평한 대지(바닥)와 하늘이 무한대로 펼쳐질 때 그 두 부분이 맞닿은 곳이 지평선이며, 그곳이 화면에 설정된 나의 눈높이다. 소실점도 바로 이 지평선 위에 맺힌다. 풍경 혹은 대상의 꼴이 나와 정면으로 마주하느냐, 혹은 약간 왼쪽이나 오른쪽으로 비스듬히 놓여 있느냐에 따라 소실점의 위치가 중앙에 오거나 좌우로 움직일 뿐 소실점 자체는 결코 지평선을 벗어나지 않는다.

17세기 네덜란드 화가 메인데르트 호베마Meindert Hobbema, 1638~1709가 그린 〈미델하르니스의 가로수길〉¹⁵⁰에서 우리는 지평선의 중앙께에 소실점이 맺혔음을 알 수 있다. 길이 나와 거의 정면으로 만난 까닭에 소실점이 지평선의 중앙 가까이에 생겨난 것이다. 선원근법 가운데 이런 식

그림 3

화면에서 지평선은 화가의 눈높이에 맞춰 설정된다.

시각의 중심

시각의 중심선

지평선(눈높이)

일러스트 ⓒ 한지혜

으로 소실점이 하나만 있는 그림을 1점 투시도라고 한다.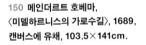그림4

1점 투시도법은 집중도가 높아 보는 이에게 공간의 통일성을 매우 강렬하게 느끼게 해준다. 이런 형식의 그림에서는 메인더르트 호베마Meindert Hobbema, 1638~1709의 작품처럼 아득히 먼 곳에 있는 소실점의 존재를 명확하게 느끼게 하는 경우도 있지만, 소실점 앞자리에 화가가 중요하게 여기는 다른 대상을 놓아 그 대상이 회화의 중심으로서 주변 요소를 확고히 지배하게끔 하기도 한다. 라파엘로가 그린 〈아테네 학당〉39이 대표적인 사례인데, 중앙의 플라톤과 아리스토텔레스가 소실점을 가로막아 주위에 군상이 포진하고 있음에도 우리 시선은 대번에 두 철학자에게 날아가 꽂힌다. 이 그림을 자세히 살펴보면 건물의 경사각이나 바닥의 대리석 무늬 따위가 모두 소실점을 향해 화가가 의도적으로 그림 속 대상들을 1점 투시도법에 맞춰 배치하고 표현했다는 사실을 알 수 있다. 그 결과 밑변만 8.2m에 이르는 대작임에도 이 작품은 통일성이 매우 강하고 집중도가 높다.

1점 투시도법과 달리 소실점이 두 개 생기는 것을 2점 투시도법, 세 개 생기는 것을 3점 투시도법이라고 한다. 2점 투시도법은 건물의 한쪽 모서리를 마주보는 모습으로 그릴 때 생긴다.그림5 그 모서리를 기준으로 좌우로 보이는 두 벽면이 뒤로 후퇴하면서 크기가 줄고 이에 따라 지붕 선과 바닥 선을 계속 잇다 보면 양

150 메인더르트 호베마,
〈미델하르니스의 가로수길〉, 1689,
캔버스에 유채, 103.5×141cm.

그림 4 **1점 투시도법**

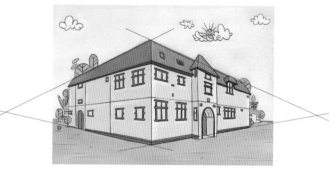

그림 5 **2점 투시도법**

그림 6 **사면 작도의 한 예**

그림 7 **3점 투시도법**

화가가 풍경을 그릴 때 항상 수직이나 수평면만 그리는 것은 아니다. 비탈을 그려야 할 때도 있고, 서로 엇갈리게 놓인 건축물들을 그려야 할 때도 있다. 이때 다양하게 놓인 입면들은 제각각 그들만의 소실점을 갖는다. 이들은 또 그만큼 많은 사면을 만드는데, 화가는 이 사면에 제각각의 원근법을 적용해 사실적인 형태를 찾아야 한다.

쪽으로 소실점이 두 개 생겨난다. 이 경우 소실점은 화면이라는 제한된 평면을 벗어나 멀리 화면 바깥쪽에 형성되기도 하는데, 화면 바깥쪽에 있든 안쪽에 있든 이 두 소실점 역시 지평선상에 존재한다는 데는 차이가 없다. 3점 투시도법은 내가 좀더 낮은 시각에서 건물(특히 높은 건물)의 한쪽 모서리와 마주하고 건물을 볼 때 발생한다.^{그림 7} 2점 투시도법과 마찬가지로 좌우에 소실점이 생겨나고 건물 위쪽이 점점 좁아지면서 건물 모서리들의 외곽선을 연장할 경우 공중의 한 점에서 만나게 된다. 이것이 바로 세 번째 소실점이다. 이러한 투시도법은 사면斜面,^{그림 6} 반영[151] 등의 현상을 표현할 때 상당히 복잡한 기하학적 지식이 요구되었기에 르네상스 시대에는 당대 최고의 수학적 업적으로 평가됐다.

투시원근법이 서양 원근법의 골간을 이루긴 하지만, 대기원근법 역시 서양 원근법의 형성에 매우 중요한 역할을 했다. 대기원근법이란 공기 속 습기와 먼지의 작용으로 물체가 멀어질수록 푸르스름하게 보이고, 채도가 낮아지면서 물체의 윤곽이 흐릿해지는 현상을 표현하는 법칙이다. 대기원근법은 레오나르도 다 빈치에 와서 뚜렷이 나타나기 시작했는데, 〈암굴의 성모〉[152]를 보면, 멀어질수록 바위 색깔이 푸르스름하게 변하고 빛깔도 연해지면서 밝아지고 채도도 떨어지

**151 제임스 에벗 맥닐 휘슬러,
〈흰옷의 소녀〉, 1864, 캔버스에 유채,
76.5×51.1cm.**

화가가 모델보다 낮은 곳의 오른쪽에서
보고 그렸기 때문에 거울에 비친 소녀의
모습은 실제 소녀보다 키가 작게
그려졌고 완전 프로필이 아니라
3/4 프로필로 그려졌다.

**152 레오나르도 다빈치,〈암굴의 성모〉,
1508년경, 나무에 유채, 190×120cm.**

는 모습이 보인다. 이렇게 멀어질수록 색채가 푸른빛을 띤다는 사실에 기초해 서양의 화가들은 역으로 가까워질수록 따뜻한 색채를 사용하는 것이 원근을 표현하는 데 도움이 된다고 생각하게 됐다. 사실 색채는 난색에 가까울수록 가까워지는 느낌이 들고 한색에 가까울수록 멀어지는 느낌이 든다. 〈암굴의 성모〉에서 근경의 바위굴이 갈색 위주로 채색된 것은 그런 이유에서다. 대기원근법과 관련해 색채 의식이 이런 원리주의적인 방향으로 고착되면서 이후 많은 화가가 초록색 나뭇잎이나 들판마저 근경이라는 이유로 갈색조로 칠하는 등 모든 그림을 '갈색 그림'으로 몰아가는 현상이 나타난다. 이런 현상이 완전히 사라진 시기는 빛을 심도 있게 관찰한 인상파 화가들이 출현한 무렵이다. 대기원근법은 앞서 언급한 선원근법과 더불어 서양 회화의 공간을 박진감 넘치는 3차원 공간으로 형상화하는 데 크게 기여했다.

대기원근법의 다양한 효과

대기원근법을 잘 살린 그림은 느낌이 풍부하다. 대기원근법을 의식하거나 강조한 그림들은 대체로 안개나 운무 같은 기상의 변화에 주목해 이를 중점적으로 살린 경우가 많다. 이런 표현 속에서 우리는 아련함이나 적막감, 향수, 그리움 같은 감정을 깊이 느끼게 된다. 대기원근법은 공간의 원근감뿐 아니라 마음의 가깝고 먼 상태, 즉 인간 심리의 다양한 밀도까지 잘 드러내는 표현법이라고 하겠다.

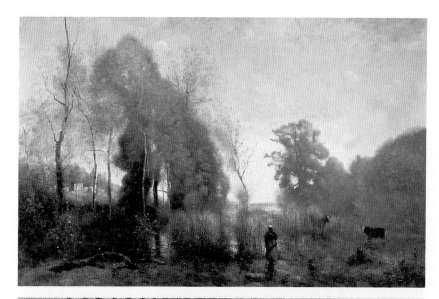

153 장 바티스트 카미유 코로,
〈빌 다브레의 연못 — 아침 안개〉,
1868, 캔버스에 유채,
102×154.5cm.

154 피에르 보나르, 〈야자수〉, 1926,
캔버스에 유채, 114.3×147cm.

여기 그림이 하나 있다. 윌리엄 스크로츠William Scrots의 〈왕자 에드워드 6세〉[155]다. 이 그림은 언뜻 보기에 매우 이상한 초상화다. 사람의 얼굴이라고 그린 것이 크게 왜곡되어 화가가 무척 솜씨 없는 사람처럼 보인다. 그러나 이것은 화가가 재주가 모자라 이렇게 그린 것이 아니고 의도적으로 비틀어 그린 것이다. 이 그림을 오른쪽 옆에서 비스듬히 보면 어느 지점에서 왕자의 얼굴이 정상적으로 보인다. 신기한 노릇이 아닐 수 없다. 이런 그림을 우리는 왜상歪像, anamorphosis이라고 부른다. 어떻게 이런 그림이 가능할까? 그 비밀은 바로 선원근법에 있다.

서양의 화가들은 원근법의 수학적 체계를 이용해 수세기 동안 기묘하게 일그러진 왜상을 그려왔다. 이런 그림을 통해 화가들은 대중에게 원근법이 이 세상의 비밀스런 질서를 반영한다고 주장했고, 미술이 단순히 사물의 모방에 그치는 것이 아니라, 복잡한 학문적 바탕을 요구하는 수준 높은 행위라고 역설할 수 있었다.

어떻게 〈왕자 에드워드 6세〉 같은 그림이 가능한지 살펴보자. 르네상스 시대의 미술이론가 알베르티는 원근법이 철저한 수학적 법칙임을 이용해 어떤 사람이 대상을 볼 때 내가 그 사람의 자리에 있지 않아도 대상이 그 사람에게 원근법적으로 어떻게 보이는지를 그림으로 표현할 수 있다고 했다. 어떻게 그것이 가능할까? 〈그림 8〉을 보자.

한 사람이 서서 바닥 쪽을 내려다본다고 하자. 그 사람의 시야에 들어오는 특정 면적이 A에서 B까지라고 할 경우 그 거리를 여러 등분하고 그것이 서 있는 사람의 눈동자로 수렴되도록 선을 긋는다. 그렇게 하면 전체적으로 이 사람의 눈동자를 꼭지점으로 하는 삼각형이 형성된다. 이때 시야의 제일 밑바닥인 B지점을 통과하는 수직선을 긋고 이 수직선이 앞서의 눈동자로 수렴되는 선들과 교차하게끔 그린다. 이 교차점에서 옆으로 수평선을 그으면 동일한 간격임에도

**155 윌리엄 스크로츠,
〈왕자 에드워드 6세〉, 1546,
나무에 유채.**

오른쪽 도판은 화면을 중앙에서 정상적으로 바라보았을 때의 모습이다. 사람 얼굴이 납작하게 왜곡되어 있다. 이 그림을 오른쪽 가장자리 쪽에서 비스듬히 바라본 것이 왼쪽 도판이다. 빗각으로 보면 이처럼 사람 얼굴이 정상적으로 보인다.

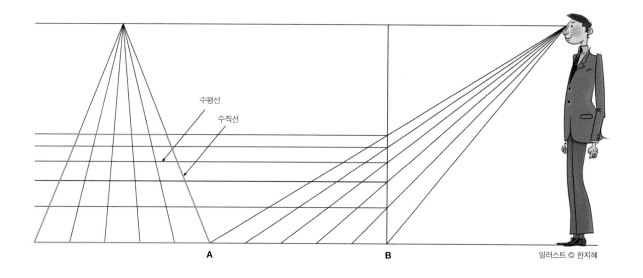

수평선
수직선

A　　　　　　　　　　　　　　　　　　　　B

일러스트 © 한지혜

그림 8 **알베르티의 원리**

뒤로 갈수록 간격이 일정하게 줄어드는 평행선이 나타난다. 여기에 지평선을 설정하고 지평선상의 소실점을 설정하면(지평선은 서 있는 사람의 눈높이에 있으므로 소실점 또한 그 높이에 형성된다), 지금 이 사람이 바라보는 대상의 원근법적 변화가 어떻게 일어나는지 알 수 있다. 예를 들어 그 대상이 정사각형이라면 사각형은 뒤로 물러설수록 가로변이 좁아지는 사다리꼴로 보일 것이다. 따라서 바닥에 이와 반대의 수학적 비례로 사다리꼴을 그려놓고 서 있는 사람이 그 사다리꼴을 보면 이번에는 정사각형으로 보일 것이다. 왜상은 바로 이런 현상을 이용한 것이다. 그러니까 일정한 지점에 있는 사람의 시야에서 멀어질수록 실제보다 크게 그리고 가까워질수록 실제보다 작게 그리면, 다시 말해 수학적으로 정확히 반비례하도록 그리면 이 왜상을 보는 사람에게는 오히려 정상적으로 보일 것이라는 말이다.

　이 왜상을 이용해 매우 유명해진 그림이 한스 홀바인의 〈대사들〉[156]이다. 이 그림은 영국 주재 프랑스 대사와 그의 친구인 라보르의 주교를 그렸다. 잘 차려입은 의상과 서적, 악기, 지구의, 천체의, 각종 기구로 볼 때 두 사람은 매우 부유하고 학식과 교양이 풍부한 사람임을 알게 한다. 그러나 이런 부귀영화도 결국 풀잎의 이슬과 같은 것이다. 인생은 유한하고 덧없다. 그러므로 제아무리 잘나고 훌륭한 사람이라도 늘 스스로를 돌아보고 겸손히 채찍질할 줄 알아야 한다. 바로 그 같은 교훈적 요소를 홀바인은 이 그림에 숨겨놓았다. 십자가상의 예수와 해골 이미지가 그 상징물인데, 십자가상의 예수는 배경의 커튼 맨 왼쪽 끝에

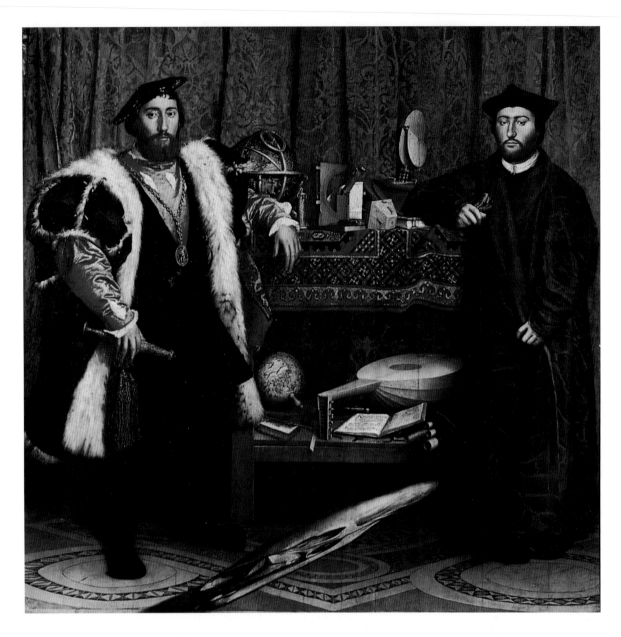

156 **한스 홀바인, 〈대사들〉, 1533,
나무에 유채, 206×209cm.**

회색으로 보일 듯 말 듯하게 그려놓았다. 해골은 어디 있나? 두 사람 앞에 마치 커다란 접시처럼 공중에 빗각으로 떠 있는 것이 바로 해골이다.[157] 이 그림은 애초에 계단 벽에 부착될 목적으로 그려졌다고 한다. 그런 까닭에 오른편에서 계단을 내려오다 일정한 지점에 오면 이 접시 모양이 어느 순간 해골로 둔갑해버리는 것이다. 보이지 않던 해골이 갑자기 나타난 까닭에 관람자는 신기해하는 한편, 삶의 의미를 새삼 깊이 생각해보게 된다.

왜상은 단일한 평면뿐만 아니라 경우에 따라서는 뚜껑이 없는 상자 같은 것

을 만들어놓고 그 상자의 바닥 면과 상자 안쪽의 네 벽면에 걸쳐 복잡하게 왜곡
된 형상을 그린 사례도 있다. 위에서 보면 이상하기만 한 그 그림도 특정 벽면
의 특정한 위치에 뚫어놓은 구멍으로 보면 반듯한 꽃병이 되거나 사람 얼굴 혹
은 가구가 되어버리곤 하는 것이다. 이때 이용되는 원근법상의 작도법을 '박스
그리드' 작도법이라고 한다. 이렇듯 왜상은 서양 회화사의 수학적 특성을 확인
해주는 감초 역할을 톡톡히 했다.

　원근법은 또한 불가능한 세계를 가능한 것처럼 보이게 표현하는 데도 이용
되곤 했다. 그 대표적인 예가 네덜란드의 판화가 마우리츠 에스허르Maurits
Escher, 1898~1972의 그림들이다. 그가 그린 그림들은 도저히 있을 수 없는 세계를
묘사하고 있다. 그런데 언뜻 보아서는 전혀 이상하게 느껴지지 않는다. 우리 눈
이 원근법의 마술에 얼마나 취약한지를 잘 보여주는 사례다. 1960년작인 〈계단
올라가기와 내려가기〉[158]를 보자. 사람들이 성채 상부의 계단을 따라 끊임없이
올라가고, 한편에서는 또 끊임없이 내려가고 있다. 그러나 그들은 계속 순환할

일러스트 © 한지혜

159 작자 미상, 〈찰스 2세〉,
1660년 이후, 캔버스에 유채.

그림 9 왜상으로 그려진 〈찰스 2세〉의
올바른 상을 표현한 삽화.

뿐 결코 올라가지도 내려가지도 못한다. 그림을 따라 사람들의 움직임을 좇다 보면 분명 나선형으로 계속 올라가거나 내려가야 할 것 같은데, 현실에서는 제자리를 뱅뱅 도는 데서 조금도 벗어나지 못하는 것이다. 매우 사실적인 것처럼 보이는 에스허르의 그림이 안고 있는 원근법적 모순 때문이다. 이 그림은 언뜻 보면 원근법적으로 맞는 것 같지만 실은 물러나는 선들이 진정한 소실점을 만들지 못한다. 에스허르는 원근법의 법칙을 교묘하게 왜곡했다. 그래서 그 왜곡이 현실에서도 가능할 것처럼 표현했다. 하지만 이 같은 표현은 2차원에서는 가능할지 몰라도 3차원에서는 불가능하다. 2차원 평면에 3차원 공간을 표현한다는 것이 환각이요 모순이라는 사실을 에스허르는 웅변적으로 드러내 보인 셈이다.

서양의 원근법은 철저히 '인간의 시각으로 본 세계'를 표현하기 위한 조형 법칙이다. 인간이 세계의 중심임을 절대적으로 긍정하는 시선인 것이다. 그것을 묘사하기 위해 비교적 과학적인 관찰과 수단이 동원됐다. 그러나 엄밀히 말해서 서양의 원근법 역시 인간의 눈으로 사물을 보는 방식과는 근본적으로 차이가 있다. 시각 행위에 대한 완벽한 과학적 고찰의 결과는 아니라는 말이다. 인간은 두 눈으로 사물을 본다. 그래서 양쪽 눈에 서로 조금씩 다르게 맺힌 상이 하나로 합쳐져 입체적인 공간의 상이 형성된다. 그러나 원근법은 한쪽 눈으로만 본 것을 전제로 한 법칙이다. 그래서 실제로 우리 눈이 보는 것보다 평면적이다. 게다가 인간의 망막은 오목한 곡면인데, 이런 곡면의 망막에 닿은 사물의 상

은 화포에 그려진 그림처럼 반듯한 평면에 맺힌 상과는 다르다. 우리가 사물을 볼 때 초점 부분이 아니라 주변 부분을 의식해서 보면 그 부분의 상이 광각 렌즈로 찍은 사진처럼 다소 휘어져 있다는 점을 발견하게 될 것이다. 예를 들어 자기 앞에 가로로 긴 탁자가 있다고 할 때 이 탁자의 가로선이 직선임에도 완만하게 휘어진 곡선으로 보인다는 것이다. 망막 위에서는 진정한 직선의 상이 맺힐 수 없다. 현대의 일부 화가들이 이런 한계를 의식해 채택한 원근법이 곡선원근법이다. 곡선원근법은 실제로는 곧게 뻗은 선을 부러 곡선 형태의 투시 체계로 나타냄으로써 우리가 보는 방식과 유사하게 표현하려는 방안이다.

이처럼 모순이 존재함에도 서양의 투시원근법은 인간이 실제로 보는 것과 가장 유사하게 표현하는 법칙으로 인정돼왔다. 그만큼 인본주의적인 공간 표현 체계로 발달해온 것이다. 인간의 시각과 가장 가까운 형태로 사물을 묘사하는 조형 법칙이자 인간을 세계의 지배자로 인정하는 조형 법칙이 된 것이다. 이렇게 서양 미술은 세계에 대한 인간의 우월성 혹은 지배를 확고히 인정하는 법칙으로 세계를 표현함으로써 무엇을 그리든 결국 모든 것이 인간의 드라마로 귀결되는, 지극히 인간 중심적인 이미지를 양산하게 됐다. 서양 미술사에 원근법이 기여한 부분은 기술적인 측면뿐만 아니라 가치관의 측면에서도 매우 지대했음을 이로써 알 수 있다.

10

빛과 색

2차원 평면에 3차원 세계를 재현하기 위해 서양 회화는 원근법을 고안해냈다. 그러나 원근법에 따라 공간을 측정하고 표현한다고 해서 그림이 완벽하게 입체적으로 보이지는 않는다. 공간과 사물을 입체적으로 느끼게 하려면 무엇보다 빛과 그림자가 생생히 묘사돼야 한다. 명암을 합리적으로 표현하지 않고서는 일껏 원근법에 따라 3차원적으로 표현한 공간도 분명한 입체감과 실재감이 생기지 않는다. 그러므로 3차원 세계의 완벽한 재현을 추구한 서양 미술가들이 빛에도 지대한 관심을 갖고 빛 표현과 관련해 다양한 실험을 한 것은 지극히 자연스러운 현상이었다. 사물을 입체적으로 그린다는 것은 결국 그 사물에서 반사되는 빛을 표현하는 것과 다를 바 없기 때문이다. 그런 점에서 우리는 서양 회화를 '원근법의 회화'일 뿐 아니라 '빛과 그림자의 회화'라고도 부를 수 있을 것이다.

동양에서는 빛과 그림자에 대해 이처럼 집요하게 과학적인 관찰과 접근을 시도하지 않았다. 동양에서는 명암을 대상 위에 분명하게 표현하지 않으며, 그림자가 땅 위로 길게 드리워지도록 그리지도 않는다.[160] 이런 그림은 극히 드물다. 동양의 회화는 물리적인 실체로서의 명암을 의도적으로 외면하는 경향이 있다. 빛과 그림자를 통해 그림의 사실성을 높이고 사물의 물리적 실재감을 높이는 것은 동양 회화가 지향하는 초월적인 정신성과 배치되었기 때문이다.

160 **조맹부**趙孟頫, 〈**인기도**人騎圖〉, **1296, 종이에 채색, 30×52cm.**

동양 회화는 사실적인 빛 표현을 기피해왔다. 이 그림에는 말과 말을 탄 사람의 모습이 세밀한 관찰로 생생히 표현되었지만 빛은 포착되지 않았다.

서양화에 나타난 빛의 표현

161 〈복숭아와 유리 단지〉, 50년,
프레스코, 헤르쿨라네움 출토.

서양 회화는 일찍부터 빛과 그림자를 의식적으로 표현하는 경향이 있었다. 선묘 중심의 도기 그림을 제외하고는 거의 남아 있는 것이 없어 정확한 표현 양식을 알 수는 없으나, 플리니우스에 따르면 기원전 5세기 말 그리스 아테네 출신의 학자 아폴로도로스Apollodoros, ?~?가 처음으로 음영 처리법을 창안했다고 한다.

현존하는 로마시대의 벽화나 모자이크에서도 양감이 표현된 점으로 미루어 보아 고대 로마인들도 빛을 의식하고 있었음을 알 수 있다. 회화에서 양감과 덩어리감 표현은 사물의 표면에 밝고 어두운 부분을 동시에 나타냄으로써 이뤄진다. 로마 회화는 양감 표현으로 빛의 존재를 분명히 드러냈다. 가끔 사물의 그림자가 주위 바닥이나 벽에 드리운 모습도 그려넣음으로써 빛을 상당히 적극적으로 인식했음을 엿보게 한다. 헤르쿨라네움에서 출토된 벽화 〈복숭아와 유리 단지〉[161]가 대표적인 사례다. 그러나 빛을 의식적으로 표현했다고는 하나, 빛

162 작자 미상, 〈베드로의 발을
씻어주는 그리스도〉, 『오토 3세의
복음서』, 1000년경.

의 운동이나 법칙에 대한 과학적인 인식은 결여됐다. 〈복숭아
와 유리 단지〉에서 화가는 광원의 정확한 위치나 빛의 각도,
반사광, 사물의 거리에 따른 밝기 차이 등을 제대로 이해하지
도, 또 표현하지도 못하고 있다. 더 많은 관찰과 원리적인 이해
가 필요한 시기였던 것이다.

발달 수준이 다소 낮기는 하나 빛에 대해 보여준 이와 같은
분명한 인식과 표현은 중세에 이르러 급속히 약화된다. 채색필
사본의 삽화나 벽화, 이콘화 등 중세의 그림에서는 양감을 부
각시킨 빛 표현이 잦아들 뿐 아니라, 사물 밖으로 드리워지는
그림자 표현은 더더욱 찾아보기 어렵게 된다. 그 대신 선묘가
중시되고 평면적이고 장식적인 표현이 발달한다. 『오토 3세의
복음서』 삽화 가운데 〈베드로의 발을 씻어주는 그리스도〉[162]를
보면 사람과 사물의 양감이 고대 로마시대의 그림에 비해 매우
퇴보했음을 느끼게 된다.

물리적인 실체로서의 빛을 표현하려는 의식이 희미해졌다는 점에서 중세의
회화와 동양의 전통 회화엔 공통성이 존재한다. 명암 표현에 적극적이지 않은
두 회화는 공히 초월적이고 정신적인 세계에 대한 지향성이 강하다. 기독교는
현세를 저어하고 내세의 구원을 지향하는 종교다. 그런 만큼 현실을 손에 잡힐
듯 생생히 묘사함으로써 대상에 대한 욕망을 추동하는 일은 결코 장려할 바가
못 되었다. 따라서 기독교가 모든 가치를 확고하게 지배했던 중세 유럽에서 사

이콘이란?

이콘(Icon)은 중세에 경배의 대상으로 그려진 성상(聖像)을 말한다. 주로 성모자상이 많이 그려졌다. 이콘이라
는 말은 특히 비잔틴에서 그려진 종교화에 한정해 사용됐는데, 후에 비잔틴의 영향을 받은 러시아의 종교화도
같은 이름으로 불리게 됐다. 비잔틴에서 유래한 러시아의 성상은 구성과 자세에서 양식화된 관습을 그대로 유
지했다. 성상은 숭배의 대상이므로 엄격한 형식과 법칙을 따르지 않으면 안 되었으며, 대대로 반복되는 정형을
중시했다. 유래를 따지자면, 이콘은 초기 기독교 시대의 그리스·로마의 초상 패널에서 발전한 것이다. 하지만
신에 의해 초인적으로 생겨났다는 전설에서 알 수 있듯 그 양식이 엄격하여 예술적 창의성보다는 장인적 기술
을 훨씬 중요하게 취급했다.
미술사가 파벨 플로렌스키(Pavel Florenski)는 "이콘은 천상의 빛을 걸러주는 스크린이며, 그로 인해 관람자의
눈을 보호하는 반투명한 벽이다"라고 정의한 바 있다. 이콘은 천상의 빛을 인간에게 가시적으로 체험할 수 있
도록 '조절'된 상태의 빛이며, 그 이미지를 통해 빛의 다양한 상태를 체험하게 한다. 그러므로 이콘에는 그림자
가 존재하지 않는다. 음영을 소략하게 그려넣었다고 해서 그림자로 보기는 어렵다. 오히려 빛의 또 다른 형태
라고 할 수 있다. 이콘은 세상의 어둠과 불투명함과 물질적인 것에서 떨어져나온 이미지인 것이다.

163 작자 미상, 〈블라디미르의 성모〉, 12세기 초, 비잔티움(이스탄불), 나무에 템페라, 100×70cm.

164 조토 디본도네, 〈옥좌의
마돈나(오니산티의 마돈나)〉, 1310년경,
나무에 템페라, 325×204cm.

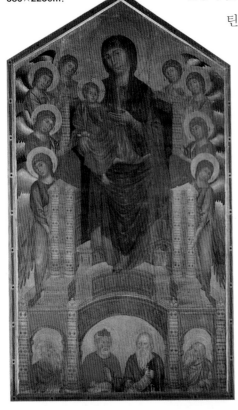

165 치마부에, 〈천사와 예언자들에게 둘러싸인 옥좌의 마돈나(산타트리니타의 마돈나)〉, 1260~1280, 나무에 템페라, 385×223cm.

166 미켈란젤로 부오나로티, 〈도니 성가족〉, 1504~1506, 나무에 템페라, 지름 120cm.

실적인 회화가 자취를 감추고, 어렴풋하게 묘사되던 빛이 그와 함께 사라진 것은 불가피한 일이었다. 중세 회화에 빛이 존재했다면, 그 빛은 오로지 신 혹은 신앙의 빛이었다. 빛은 철저하게 내적으로 추구됐으며, 그 내면의 빛은 비잔틴의 이콘화에서 보듯 회화의 배경에 금박을 입히는 것으로 외화되곤 했다. 이 내적인 빛은 3차원 현실 공간이 아닌, 새로운 초월적 정신 공간을 화면에 창출해내는 역할을 했다. 마치 동양화의 여백이 그러했던 것처럼 말이다.

빛이 물리적인 실체로서 본격적으로 묘사되기 시작한 것은 르네상스기에 들어와서다. 조토의 〈옥좌의 마돈나〉[164]에서 우리는 튼실한 살집을 지닌 여성으로서의 마돈나를 볼 수 있다. 앞서도 이야기했듯 양감이 느껴진다는 것은 빛을 의식했다는 증거다. 조토의 스승이라 전해지는 치마부에Cimabue, 1251~1302의 〈천사와 예언자들에게 둘러싸인 옥좌의 마돈나〉[165]는 조토의 그림보다는 양감 표현이 미진하다. 조토가 르네상스에 앞서 그 여명을 비춘 화가로 평가되는 이유 가운데 하나가 여기에 있다. 이렇게 시작된 빛에 대한 인식은 조토보다 2세기 뒤 작가인 미켈란젤로의 〈도니 성가족〉[166]에서 더욱 명료하게, 사실적으로 나타난다. 광원의 위치나 빛의 각도, 거리에 따른 밝기 차이 등이 이 그림에서는 상세히 묘사돼 있다. 더불어 입체감과 공간감도 실감나게 표현됐다. 르네상스 이후 빛에 대한 이해는 서양화가들에게 이제 필수적인 과제가 됐다.

17세기 바로크 시대에 들어서면 화가들의 빛에 대한 인식이 매우 첨예해진다. 이 시기 빛과 관련해 무엇보다 두드러진 특징은 화가들이 인공광을 즐겨 그리게 됐다는 사실이다. 인공광을 묘사하는 것은 자연광을 묘사하는 것과는 많이 다르다. 자연광은 태양이라는 워낙 거대하고도 아득히 먼 광원에서 발생한 빛이므로 사물의 그림자가 평행으로 도열하고 음영 안에서도 반사광이 풍부해 전반적으로 밝은 인상을 준다.[그림1] 그러나 인공광은 광원이 작고(특히 촛불이나 횃불을 사용하던 당시에는) 대상과의 거리도 짧아 그림자가 광원을 중심으로 부채꼴 모양으로 퍼져나가는 한편, 반사광도 풍부하지 못해 전반적으로 어두

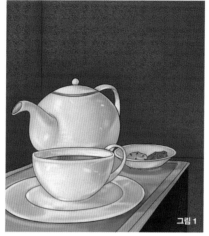
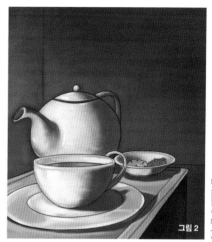

그림1

그림2

일러스트 © 한지혜

운 인상을 준다.^{그림2}

한편, 인공광은 명암의 극단적인 대비를 통해 매우 강하고 극적인 인상을 줄 수 있다. 바로크 화가들은 인공광의 강하고 극적인 인상을 선호했다. 카라바조Caravaggio, 1571?~1610가 그 대표 주자인데, 그의 〈잠자는 에로스〉[167]에서 우리는 인공광의 강렬한 대비가 자아내는 드라마틱한 분위기를 맛볼 수 있다. 이런 양식의 그림에서는 주제가 주변 공간과 확연히 구분되고, 대상이 마치 화면 밖으로 튀어나오는 듯한 핍진감을 느끼게 된다. 이 같은 명암 표현을 미술사에서는 '키아로스쿠로Chiaroscuro, 명암법'라고 부른다.

167 카라바조,
〈잠자는 에로스〉, 1608,
캔버스에 유채, 71×105cm.

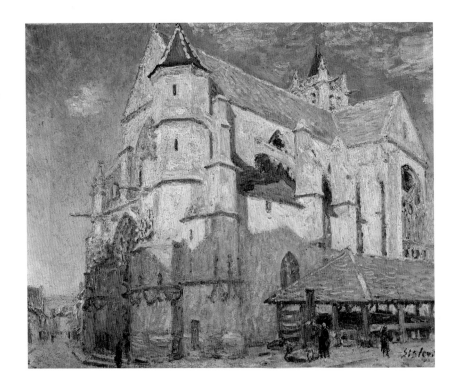

서양 미술사에서 빛과 관련해 또 한 번 중요하고도 새로운 전기가 된 것은 19세기 인상파 출현이다.[168] 잘 알려졌듯 인상파는 '빛의 화파'다. 이들은 광학 지식 발달에 도움을 얻어 우리가 보는 사물의 색이 실은 빛의 반사(그리고 투과와 흡수)에 의해 생긴 것이라는 사실을 알게 되었다. 사물의 색이 빛의 반사에 의한 것이라는 말은 빛의 밝기나 각도, 대기의 흐름에 따라 사물의 색이 얼마든지 변할 수 있음을 의미하며, 나아가 고정 불변하는 사물의 고유색이란 존재하지 않는다는 인식으로 이어졌다. 그러므로 이제 화가가 그리는 것은 사물이 아니라 사물에서 반사된 빛이며, 빛의 운동이 돼버렸다. 이런 의식은 그림자도 결국 빛이라는 생각을 낳았고(직사광은 없으나 반사광은 존재한다는 의미에서), 자연히 검은색이 아니라 다른 색 물감으로 그림자를 표현하게 됐다. 그래서 검은색을 팔레트에서 없앤 르누아르는 동료들 사이에서 '무지개 팔레트'라는 별명을 얻었다.

화가들은 배색을 할 때도 빛의 효과를 극대화하기 위해 혼합색보다는 순수색을 선호했다. 같은 주황이라도 팔레트에서 빨강과 노랑을 섞어 주황을 만드는 것보다는 빨강과 노랑을 각각 화포에 칠해 멀리서 볼 때 섞이게 함으로써(병치 혼합) 훨씬 채도가 높은 주황을 만든 것이다. 또 반대색(보색)을 즐겨 사용해 색의 선명도를 높이는 것을 좋아했다. 이런 배색을 점묘법으로 표현한 부류가

바로 신인상파다. 어쨌든 인상파 화가들은 이처럼 자연을 빛과 대기의 운동에 따른 색채 현상으로 보고 순간적이고 찰나적인 빛 표현에 모든 것을 바침으로써 매우 유동적이고 변화무쌍하며 뉘앙스가 풍부한 그림을 창조해냈다. 글자 그대로 '인상적인' 회화의 길을 연 것이다.

인간 심리를 표현하는 매체로서의 빛

서양화가들은 빛을 사실적으로 표현하기 위해 노력하는 동안 빛이 단순히 사물의 형태와 색채를 식별하게 할 뿐 아니라, 우리의 마음도 움직이는 심리적인 매체임을 깨달았다. 빛과 그림자의 변화에서 감정의 다양한 진폭을 느끼게 된 서양 미술가들은 이를 적극적으로 연구, 표현함으로써 서양 회화를 다채로운 인간 심리의 경연장으로 승화시켰다. 빛으로 형태의 사실성을 구축한 뒤 울림

169 렘브란트 판 레인,
〈목욕하는 밧세바〉, 1654,
캔버스에 유채, 142×142cm.

남편 우리아가 출정 나간 사이 다윗 왕의 구애를 받게 된 밧세바. 목욕하는 그녀의 모습에 반해 다윗 왕이 편지를 보내자 이를 받아들고 앞으로 자신과 남편에게 닥칠 불행에 고뇌하고 있다. 우리아는 결국 다윗 왕의 계략으로 죽고 만다. 렘브란트는 빛과 그림자로 그녀의 고뇌를 절절히 표현했다.

**170 조르주 드 라투르, 〈목수 성
요셉〉, 연도 미상, 캔버스에 유채,
137×102cm.**

이 큰 심리극의 경지를 더한 것이다. 그 대표적인 화가가 렘브란트다.

17세기 네덜란드가 낳은 위대한 천재 렘브란트는 '빛과 혼의 화가'로 불릴
만큼 빛이 지닌 심리적 효과를 탁월하게 묘사한 예술가다. 특히 그의 그림에서
우리는 영혼까지 떨게 하는 깊은 행복감과 좌절감, 그리고 그 저변을 관류하는
특유의 고독까지 풍성하게 맛볼 수 있다.

〈예루살렘의 멸망을 슬퍼하는 예레미야〉[171]는 『성경』에 나온 이야기를 소재
로 인간의 깊은 절망과 고독, 인내를 표현한 그림이다. 어두운 화면 한가운데에
머리를 괴고 앉은 사람이 바로 예언자 예레미야다. 늙은 예언자는 사랑하는 도
시 예루살렘의 멸망을 예언해야 했다. 애절하게 기원했으나 끝내 구원으로부터
멀어진 도시. 그 도시가 지금 그림 왼편에서 불에 타고 있다. 이 불타는 도시를
향해 바빌로니아 왕 느부갓네살이 당당히 진군하고 있다. 한 민족의 멸망과 이
를 슬퍼하는 선지자의 모습이 무척 인상적으로 포착된 그림이다.

예루살렘의 멸망이라는 주제를 다루니만큼 이 그림은 좀더 격정적이고 역동
적인 화면으로 구성될 수도 있었을 것이다. 아비규환의 울부짖음 속에 건물이
무너져내리고 사람이 죽어가는 장면이 생생히 부각될 수도 있었다. 하지만 렘
브란트는 오히려 정적인 화면을 구사했다. 사람이 죽어가는지, 건물이 무너져
내리는지 얼른 보아서는 알 수 없는, 매우 고즈넉한 그림이다. 렘브란트가 이
주제를 통해 표현하고자 한 것은 극단적인 공포나 두려움이 아니었다. 말로 다
할 수 없는 인간의 처연한 심사를 그리고 싶었던 것이다. 그래서 렘브란트는 멸
망해가는 도시가 아니라 예레미야에게 빛을 비추고 있다. 도시의 고통은 암흑
속에 가려져 작고 아련한 메아리로만 남아 있다.

이와 같은 명암 처리는 관람자로 하여금 주인공의 슬픔에 깊이 빠져들게 만
든다. 렘브란트의 빛은 노인뿐 아니라 그의 실존적 고통까지 선명히 비춘다. 예
레미야는 어떤 심경인지 아무런 설명도 하지 않지만, 우리는 그의 마음과 투명
한 영혼까지 보게 되고 마침내 같이 흐느끼며 그를 위로하고 싶어진다. 이처럼
렘브란트의 빛 처리는 서양 회화를 이전 회화보다 한 차원 높은, 더욱 고양된
정신적 호소력을 지닌 예술이 되게 했다.

렘브란트가 빛과 그림자를 통해 인생의 다채로운 파노라마와 그에 얽힌 인
간의 심리적 변화를 표현했다면, 그보다 좀더 이른 시기에 프랑스에 살았던 조
르주 드 라투르Georges de La Tour, 1593~1652는 빛을 명상의 수단으로 삼았다. 그의

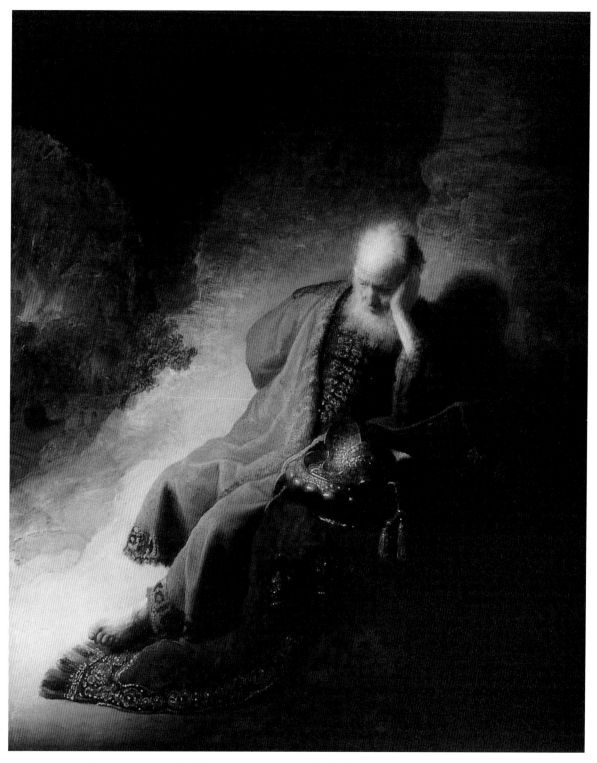

171 **렘브란트 판 레인, 〈예루살렘의 멸망을 슬퍼하는 예레미야〉, 1630, 나무에 유채, 58×46cm.**

172 조르주 드 라투르, 〈두 개의 불꽃 앞의 막달라마리아〉, 1638~1643, 캔버스에 유채, 133.4×102.2cm.

빛 역시 우리의 마음을 움직이는 매체로 기능하지만, 우리의 감정에 격렬한 파동을 만들기보다는 고요한 수면을 바라보듯 우리로 하여금 내면으로 깊이 침잠하게 한다. 〈두 개의 불꽃 앞의 막달라마리아〉[172]는 촛불이 거울에 비쳐 두 개로 보이는 배경 앞에서 성녀 막달라마리아가 해골에 손을 얹고 기도하는 모습을 그린 그림이다. 막달라마리아는 널리 알려졌듯 참회의 성인이다. 그녀의 무릎에 놓인 해골은 언젠가 죽을 수밖에 없는 인간의 유한성과 그 원인이 된 죄를 상징한다. 명상에 잠긴 성녀는 영원히, 아니 최소한 초가 다 탈 때까지는 깨어나지 않을 것만 같다. 그림을 바라보는 관람자도 더불어 시간의 흐름을 잊고 성녀와 함께 깊은 상념에 젖게 된다.

라투르는 전형적인 키아로스쿠로 기법을 활용해 인물과 주제를 사실적으로 선명하게 부각시킨다. 여기까지는 카라바조와 큰 차이가 없다. 하지만 라투르의 빛 그림은 이 시기 다른 예술가들의 빛 그림과 구별되는 독특한 특징을 지니고 있다. 광원 노출이 바로 그것이다. 라투르의 그림에서는 언제나 빛의 근원이 노출된다. 촛불이든 횃불이든 광원이 항상 그림의 핵심적인 위치를 차지하며 관람자와 마주한다. 카라바조가 광원을 되도록 화면 밖에 놓으려 했던 것과 크게 대비되는 부분이다. 그 덕에 빛은 대상을 입체감 있게 사실적으로 구별해주는 기능을 하는 한편, 그 대상 못지않은 또 하나의 '주연'이 되어 시선을 사로잡는다. 물질적인 세계와 영적인 세계를 이어주는 가교 역할을 하는 것이다. 그런 점에서 라투르 역시 렘브란트처럼 서양 회화의 정신적인 차원을 한 단계 높인 화가라고 할 수 있다. 빛은 이렇게 서양 회화의 정신적 깊이와 울림을 확장하는 데 크게 기여했다.

빛과 색

빛이 없으면 색도 존재할 수 없다는 점에서 색은 철저히 빛의 산물이라고 할 수 있다. 서양 회화가 무궁무진한 색의 경연장이 된 것은 빛에 대한 집요한 관찰과 표현의 결과라고 해도 과언이 아니다. 물론 색은 빛에 대한 인식이나 이해와 관계없이 원초적인 호소력으로 사람을 사로잡는다. 그래서 모든 문명의 미술은 빛의 표현 여부를 떠나 일찍부터 색에 민감하게 반응하고 색을 적극 활용해왔다. 서양 미술도 그런 미술이다. 하지만 빛에 대한, 나아가 색에 대한 과학적인 이해가 그 어느 문명보다 폭넓은 색채 구사를 가능하게 했고, 색의 심리적 영향과 관련한 광범위한 연구와 실험을 수행하게 했다는 점에서 분명 다른 문명과는 구별된다. 특히 인상파 이후 표현주의, 야수파, 추상미술로 이어지는 과정에서 서양 회화는 가히 '색 해방'이라고 불러도 좋을 엄청난 색의 향연을 펼쳤다. 오늘날 회화뿐 아니라 디자인, 영상 등의 분야에서도 서양 미술에서 출발한 이 색의 향연은 계속되고 있고, 색은 예술적, 문화적 가치뿐 아니라 경제적 가치의 측면에서도 광범위한 조명을 받고 있다.

앞에서 언급했듯이 서양 미술사에서 빛이 중요하게 인식된 데는 양감, 곧 입체 표현과 관련이 있다. 서양 고전 미술에서는 형태를 색채보다 중시하는 전통이 있었기 때문에 명암법은 형태를 완벽하게 구성하기 위해 우선적으로 필요한 수단으로 여겨졌다. 명암법에 대한 관심은 자연히 색에 대한 관심과 어우러졌다. 빛의 중요성을 강조할수록 색의 중요성도 강조하지 않을 수 없었던 것이다. 그러나 색의 중요성이 제대로 인정받기까지는 시간이 필요했다. 고전 미술의

173 니콜라 푸생, 〈겁탈당하는 사비니 여인들〉, 1637년경, 캔버스에 유채, 159×206cm.

명료하고도 입체적인 형태 표현이 인상적인 작품이다. 전경의 인물에 강한 명암 대조를 줌으로써 더욱 선명한 형태감을 얻고 있다.

174 페테르 파울 루벤스, 〈평화와 전쟁 (평화의 축복에 대한 알레고리)〉, 1629~1630, 캔버스에 유채, 203.5×298cm.

루벤스는 고대의 조각 같은 형태 묘사에서 벗어나 부드럽고 풍성한 형상에 풍부한 색채를 더함으로써 색채가 주는 즐거움을 관능적으로 예찬했다.

'형태 우선주의 원칙'은 쉽게 허물어질 성질의 것이 아니었다. 시간이 흘러 형태를 중시하는 쪽과 색채를 중시하는 쪽이 서양 아카데미즘 안에서 갈등을 일으켰다. 이 갈등을 흔히 '푸생파와 루벤스파 간의 대립'이라고 이야기한다.[173·174] 형태와 색채 표현에서 각각 위대한 성취를 보여준 17세기 화가 푸생과 루벤스를 그 대표로 본 것이다.

색채가 형태에 종속되는 위치에서 벗어나 나름대로 자유를 얻게 된 것은 낭만주의에 들어와서다. 낭만주의의 거장 외젠 들라크루아Eugène Delacroix, 1798~1863는 색채의 야수적인 힘을 보여준 대표적인 화가로 평가된다.[175] 낭만주의 이후에는 인상파가 새로운 차원에서 색채의 잠재력을 보여주었다.

인상파의 관찰이 시사하듯 사물에는 절대적인 고유색이 존재하지 않는다. 빛의 밝기와 각도에 따라 사물의 색채는 수시로 변한다. 그렇다면 역으로 색채

176 **빈센트 반 고흐, 〈빈센트의 화실〉,**
1888, 캔버스에 유채, 72×90cm.

를 어떻게 구사하느냐에 따라 빛이 주는 느낌이나 정서를 새롭게 만들어내거
나 연상시킬 수 있을 것이다. 명암에 따른 사실적인 빛의 변화가 표현되지 않아
도 색채만으로 빛의 느낌은 얼마든지 달라질 수 있다. 빛이 자아내는 심리적 효
과가 얼마나 큰지 렘브란트의 경험을 통해 확인했듯이, 색채 현상으로 표현된
빛 역시 우리에게 빛이 자아내는 것과 유사한 심리적 경험을 하게 한다.

인상파 화가들이 재발견한 색채는 특히 후기 인상파 화가들에 의해 인상파
가 보물처럼 여기던 빛 표현마저 포기하며 추구해야 할 매우 본질적인 조형 요
소로 인식됐다. 반 고흐의 〈해바라기〉[117]나 〈빈센트의 화실〉[176]은 화면을 압도하
는 노란색이 인상적이다. 이 그림들에서 우리는 빛의 각도나 반사광, 광원의 위
치 등을 제대로 알아보기는 어렵다. 반 고흐 자신이 그런 데는 관심이 없다. 그
는 화면 구석구석에 바른 노란색 안료가 스스로 빛을 발하기를 강렬히 원하고

177 폴 고갱, 〈아레아레아(기쁨)〉, 1892, 캔버스에 유채, 75×94cm.

있다. 그렇게 스스로 빛이 된 노란색은, 사람들에게 사랑받고 싶고 인정받고 싶었던 반 고흐의 열망, 남들처럼 행복하게 살아보고 싶었던 그의 열망에 기대 뜨겁고 강렬하게 퍼져나간다. 늘 형태가 불완전하게 느껴지는 반 고흐의 그림에서 색은 가장 중요한 조형 요소이자 그의 심리를 전달하는 가장 효과적인 수단이었다.

　폴 고갱의 타히티 풍경들 역시 근본적인 조형 요소로서 색이 자아내는 힘을 충만하게 경험하게 한다. 고갱이 1892년에 그린 〈아레아레아(기쁨)〉[177]에서 우리가 보는 것은 화사한 원색의 잔치다. 물론 사람과 개, 식물의 형상이 있긴 하지만, 이 형상들은 어쩌면 색을 표현하기 위한 빌미에 불과한지도 모른다. 그 형상들은 입체적이지도 않고 물리적인 명암 현상도 보여주지 않는다. 형상들은 제 나름의 평평한 색면을 이룬 채 서로 어우러져 색의 조화를 이뤄나감으로써

화면에 신선한 빛의 느낌을 자아낸다. 그 빛 역시 물리적인 빛이 아니라 문명을 떠나 원시로 향한 화가의 염원이 반영된 색채 현상으로서의 빛이다. 원시의 빛이자 생명의 빛이다. 그래서 우리는 이 그림 앞에서 약동하는 색채의 힘을 절절히 느끼게 된다.

인상파 이후 현대 미술은 갈수록 추상화하는 경향을 보이면서 색의 역할을 무한히 확장해왔다. 이제 이런 그림에서는 형태가 오히려 색채를 보조하기 위해 등장한 듯한 느낌마저 든다. 추상화에 이르면 형태 자체가 아예 색의 지배에 철저히 묶여 거의 사라진 듯한 인상을 준다.

앙리 마티스Henri Matisse, 1869~1954가 말년에 제작한 색종이 그림들은 바다와 하늘, 자연의 빛을 시적인 울림으로 확산시킨 걸작들이다.[178] 이 그림들은 대부분 매우 단순한 색면으로 이뤄졌지만 그 어떤 복잡한 그림보다도 풍성해 보인다. 마티스는 단 한 가지의 색에서도 무한한 느낌을 길어올린다. 그가 끝내 스테인드글라스를

제작해 빛과 색의 절묘한 조화를 추구한 것은 논리적 흐름으로 볼 때 당연한 귀결이었다고 할 수 있다.

추상화가인 몬드리안이나 칸딘스키의 작품에서 보이는 색채 조화도 매우 인상적이다. 형태가 거의 사라져버린 추상화의 경우 색이 지닌 빛의 특성이 고도로 부각된다. 특히 이런 그림에서는 음악성이 두드러지는데, 이는 미술 작품이 빛으로 인식되면서 빛이 가지고 있는 파장의 의미가 강조되고, 더불어 소리의 파장인 음악의 특질이 상기되어, 그림 자체가 매우 음악적으로 느껴지는 현상을 낳기 때문이다. 고전 회화를 '문학적인 회화'라 부르고 근대 회화를 '음악적인 회화'라고 부르는 데는 바로 이 같은 '색채 = 빛 = 파장' 인식이 자리하고 있다. 추상표현주의의 대가인 미국 화가 잭슨 폴록Jackson Pollock, 1912~1956이나 마크 로스코Mark Rothko, 1903~1970의 대형 그림들도 우리에게 빛의 효과를 흡족히

경험하게 한다. 폴록의 빛은 광활한 우주 혹은 깊은 심연에서 빛나는 무수한 별이나 영혼을 떠올리게 한다.[179] 로스코의 그림을 보면 우리가 살아가는 물질 세계와 저 영적인 빛의 세계의 경계에서 흘러나오는 여명을 보는 듯하다. 그렇게 비물질 세계에서 물질 세계로 새어나온 빛을 통해 우리는 현실 세계와 영적인 세계를 무수히 넘나들며 예술의 무한한 깊이를 체험하게 된다.

지금까지 살펴본 대로, 사실적이고 입체적인 표현을 중시한 서양 회화는 빛에 대한 이해와 묘사를 발달시켜왔다. 그 과정에서 빛이 단순히 물리적인 현상으로서만이 아니라 심리적인 현상으로도 체험된다는 사실을 발견한 예술가들은 관찰과 실험을 통해 서양화의 깊이와 폭을 확장시켰다. 그들은 고전주의적

인 전통과 사실주의적인 전통이 무너진 뒤에도 빛의 효과에 대한 탐구와 실험을 멈추지 않았으며, 인상파 이후 추상화를 비롯한 다양한 회화적 전개로 빛뿐만 아니라 색채의 무궁한 잠재력까지 키워나갔다. 그러므로 빛의 흐름을 따라 서양화를 감상하는 것도 깊은 감동과 환상적인 아름다움의 세계에 젖을 수 있는 훌륭한 방법이다.

　서양 미술의 빛 전통은 오늘날 테크놀로지 아트, 미디어 아트 등에도 그대로 이어지고 있다. 비디오 아트나 레이저 아트, 홀로그램 아트 등 빛을 이용한 미술 작업의 정신적 젖줄은 서양화의 빛 전통이라고 할 수 있다. 이런 예술은 흔히 기계적 과정이 머리에 먼저 떠오르지만 사실은 기계적인 과정보다 빛의 근원

적인 힘을 중시한다. 백남준이나 브루스 노먼 Bruce Nauman, 1941~ 같은 저명한 비디오 아티스트들은 자신들의 예술을 "빛으로 쓴 시"라고 이야기한다. 한마디로 그들의 예술은 단순히 테크놀로지의 발달이 창출해낸 영역이라기보다 빛에 대한 서양 미술의 오랜 탐구가 현대적 표현으로 나타난 양태로 보는 것이 옳다. 따라서 서양 미술의 빛에 대한 탐구와 표현은 지금도 계속되는 '현재진행형' 과제라고 하겠다.

11

상징

미술 작품은 상징의 보고다. 심리학자 데이비드 폰태너David Fontana는 "미술의 역사는 인류의 가장 감동적이고 의미로운 상징에 대한 기록"이라고 말했다. 상징이란 말로는 설명하기 힘든 추상적인 사물이나 개념 따위를 구체적인 사물로 나타내는 일 또는 그 대상물을 통틀어 이르는 말인데, 시각을 통해 방대한 정보를 습득하고 지식을 교환해온 우리 인간에게 미술은 처음부터 중요한 상징의 마당이자 배움터였다. 그런 까닭에 미술 감상에서 보편적인 상징을 이해하고 해석하는 일은 비록 미술 감상의 전부는 아니라 하더라도 여러 가지 깨달음과 즐거움을 주는 일임이 틀림없다.

그러면 여기서 상징이 갖는 근원적인 힘에 대해 잠시 살펴보자. 17세기 화가 푸생의 그림 〈황금 소 경배〉[180]는 이와 관련한 내용을 시사한다. 그림은 『성경』의 「출애굽기」 32장 1~24절을 소재로 했다. 지도자 모세가 시나이 산으로 간 사이에 불안해진 이스라엘 사람들은 모세의 형 아론에게 자신들을 이끌어줄 신을 만들어달라고 요구한다. 이에 아론은 백성들에게 금붙이를 받아 수송아지를 만들어 신으로 모시고 제사를 지내게 했다. 이 사실을 안 모세는 시나이 산을 내려오던 중 분을 못 이겨 신이 준 돌판을 산 아래로 내던져 산산이 깨뜨려 버렸다.

이 이야기에 기초해 푸생은 제사를 지낸 뒤 흥청거리며 뛰노는 이스라엘 백성을 그렸다. 이들을 지휘하듯 서 있는 오른쪽의 흰옷 입은 이가 바로 아론이다. 황금으로 만든 수송아지 상은 한가운데 대좌에 놓여 있다. 그림 왼편으로는 여호수아와 함께 시나이 산을 내려오던 모세가 이를 보고 화가 나 돌판을 던지는 모습이 조그맣게 묘사됐다.

상징의 힘과 관련해 이 그림에서 주목할 부분은 바로 황금 수송아지상이다. 소는 여러 원시 종교에서 일찍부터 중요한 숭배의 대상이었다. 무엇보다 그 힘과 생산력이 소를 신성한 존재로 바라보게 했다. 그림 속 송아지는 바로 그 힘과 생산력, 그리고 거기에 기초한 신성을 상징하는 존재로서 이스라엘 백성들 사이에 우뚝 서 있다. 이 소가 야훼 신을 대신하게 된 것은 모세의 오랜 부재 상태와 밀접히 관련된다. '신적인 지도자'의 부재는 백성들에게 신의 부재로 비쳐졌고, 이는 곧 새로운 신에 대한 요구로 이어졌다. 백성들의 요구를 물리칠 수 없었던 아론은 황금 수송아지로 신을 상징하게 했는데, 이 송아지는 단순한 상징에 그치지 않고 스스로 신이 되는 우상화의 길을 열었다. 이른바 '상징의 절

180 **니콜라 푸생, 〈황금 소 경배〉,**
1634, 캔버스에 유채, 154×214cm.

대화' 현상이 나타난 것이다.

이처럼 하나의 상징을 시각적으로 체험하는 일은 때로 우상화에까지 이르는 막강한 힘을 갖고 있다. 시각적 상징의 호소력이 얼마나 강한지 알게 해주는 대목이다. 특히 옛날 사람들은 자연에 직관적으로 반응했던 까닭에 생물이든 무생물이든 만물은 의식을 지니고 있으며, 상징을 통해 그것들에게 말을 걸 수 있다고 믿었다. 그래서 그런 범자연적 의식뿐만 아니라 정의·진리·지혜·용기·사랑 등 여러 가치에 반응하고 말을 걸기 위해 인간은 수많은 시각적 혹은 조형적 상징을 만들고 발달시켰다.

예술 장르 측면에서 볼 때도 이야기 구조에 의지해 내용을 순차적으로 서술하는 문학과 달리 미술은 대체로 하나의 장면에 전달하고자 하는 주제를 압축적으로 담아야 하기 때문에 상징에 대한 의존도가 높을 수밖에 없었다. 문학적 상징 역시 매우 풍성한 질과 양의 역사를 갖고 있다. 그러나 말로 풀면 얼마든지 평이하게 설명이 가능한 내용도 미술은 빈번히 상징에 의존해 압축적으로

표현할 수밖에 없었던 까닭에 미술의 상징에 대한 의존도는 훨씬 더 커 보인다. 자연히 미술적 상징을 제대로 이해하지 못하면 작품을 이해하기 어렵게 느껴졌고, 그래서 "역시 미술은 어렵다"라는 의식을 낳는 단초가 되기도 했다.

어쨌든 기독교와 그리스·로마 신화에서 보듯 풍성한 상징의 전통을 지닌 서양 문명은 다른 오래된 문명과 마찬가지로 상징성이 풍부한 미술을 발달시켰다. 그러나 시간이 흐를수록 과학과 개인주의가 발달하면서 과거의 상징에 담긴 복잡한 사유가 비합리적이라거나 비과학적이라는 비판 아래 단순화되거나 폐기되는 일이 생겨났다. 그리하여 상징보다는 현실을, 누구나 쉽게 알 수 있는 역사적 상징보다는 개인의 특수한 경험을 반영하는 개인적 상징을 더 선호하는 현상이 나타났다. 어쨌든 상징이 서양 미술에 가져다준 축복은 크고도 광범위했다. 몇몇 인상적인 작품을 통해 서양 미술 속에서 그리스·로마 신화와 기독교 주제의 상징이 전해주는 재미와 특징을 살펴보자.

그리스 · 로마 신화 미술의 상징

흔히 신보다 더 힘이 센 상징은 없다고들 한다. 유일신교인 기독교에 비해 다신교 전통을 지닌 그리스·로마 신화는 무수한 신과 영웅을 통해 서양인들의 심리를 폭넓게 반영했고, 서구 특유의 인본주의적인 가치와 정체성을 확립해주었다. 그러므로 그리스·로마 신화를 주제로 하거나 그 상징을 활용한 미술을 보는 것은 서양인들의 삶에 가장 강렬한 감정을 불러일으킨 에너지의 여러 형태를 보는 행위라고 할 수 있다. 사랑을 주제로 한 〈미와 사랑의 알레고리〉[181]도 그런 그림 가운데 하나다.

〈미와 사랑의 알레고리〉는 16세기 이탈리아 화가 일 브론치노Il Bronzino, 1503~1572가 그렸다. 브론치노는 메디치 가문의 궁정화가였는데, 메디치가에서 프랑스 왕에게 보낼 선물로 이 그림을 제작하게 했다고 한다.

그림을 보자. 아리따운 누드의 여인과 앳돼 보이는 소년이 매우 관능적인 포즈로 사랑을 나누고 있다. 도저히 어울릴 것 같지 않은 조합이다. 이 두 사람은 누구일까? 여인은 미의 여신 아프로디테이며, 소년은 사랑의 신 에로스이다. 어떻게 알 수 있을까? 여인은 왼손에 황금사과를 들었고, 소년에겐 날개가 있는 데다가 화살통을 차고 있기 때문이다. 화살통에 있던 화살 하나가 여인의 오른

> **알레고리란?**
> 미술에서 알레고리(allegory)란 우의(寓意)를 담은 그림을 말한다. 어떤 진리나 의미 혹은 인간의 행위와 경험에 대한 통칙(通則)을 드러내기 위해 상징적이거나 허구적인 형상을 동원해 그린 그림인 것이다. 미의 여신 아프로디테나 사랑의 신 에로스에서 볼 수 있듯 서양 미술에서는 추상적인 개념을 의인화해서 표현하는 형식이 특히 발달했다.

181 일 브론치노, 〈미와 사랑의 알레고리〉, 1540~1550, 나무에 유채, 146×116cm.

손에 들려 있다. 주지하듯 사랑의 활과 화살은 에로스의 대표적인 상징이다. 사과는 아프로디테가 파리스의 심판 때 가장 아름다운 여신으로 뽑혀 파리스에게 받은 선물이다. 그 이야기에 바탕해 사과는 이 그림에서 아프로디테를 나타내는 상징으로 쓰였다. 그런 점에서 아프로디테의 머리에 왕관이 씌운 것 역시 '미의 여왕'의 지위를 상징하는 것이라 하겠다. 이 밖에도 그녀가 아프로디테라는 사실은 맨 왼쪽 구석의 비둘기로도 알 수 있다. 비둘기는 아프로디테의 신조神鳥다. 서로 사랑을 나누는 비둘기 한 쌍이라는 상징으로 우리는 아프로디테의 존재를 확인하고, 이 그림이 사랑과 관련이 있음을 다시 한 번 알 수 있다.

비둘기와 관련해 주목할 만한 사실은, 비둘기는 사랑뿐 아니라 평화도 상징한다는 점이다. 그러나 평화의 비둘기는 아프로디테의 비둘기가 아니다. 마른 감람나무 가지를 물어와 홍수가 끝나고 뭍이 드러났다는 사실을 알려준 노아의 비둘기가 인류에게 다시 평화가 도래했음을 알려준 비둘기다. 이 비둘기는 보통 한 마리로 등장한다. 그러나 사랑의 비둘기는 두 마리를 그리는 것이 보통이다. 사랑은 혼자 할 수 없으니까.

아프로디테와 에로스 다음으로 눈에 띄는 존재는 화면 오른쪽에서 웃고 있는 아이다. 아이는 아프로디테에게 장미꽃을 던지려 하는데, 오른쪽 발이 가시에 찔렸다. 어리석음의 상징이다. 아이 뒤에는 사람 얼굴을 하고 있으나 몸통은 파충류인 변덕이 있다. 맨 왼쪽에서 머리를 쥐고 고통스러워하는 이는 질투 혹은 미움의 상징이다. 비너스의 발 언저리에 놓인 가면은 기만과 불성실을 의미한다. 아프로디테와 에로스를 둘러싸고 이런 부정적인 상징들이 놓여 있는 데서 우리는 에로스적 사랑이 불러올 재난이 어떨지 짐작할 수 있다. 그래도 시간이 흐르면 사랑의 불장난으로 인한 고통도 저절로 사라지지 않을까? 그런 염원을 반영하듯 뒤통수가 없는 여인이 푸른 천으로 이 모든 것을 덮으려 한다. 망각이다. 하지만 그녀의 행동을 막는 기운 센 노인이 있다. 바로 시간이다. 그의 어깨 위에 놓인 모래시계가 그가 '아버지 시간'임을 가르쳐준다. 이 같은 상징들로 미뤄볼 때 이 그림은 '맹목적인 사랑은 시간이 지나면 어리석음을 드러내게 마련'이라는 교훈을 담은 그림이라고 할 수 있다.

물론 이 그림의 의미가 이런 내용이라고 단정할 수는 없다. 상징의 의미는 시간이 지나면서 조금씩 변하기 때문에 사실 이 그림에 대한 해석은 시대에 따라, 사람에 따라 조금씩 다를 수 있다. 어쨌든 이 그림은 신화와 관련된 상징을 사용

해 사랑의 몽매성과 후환을 효과적으로 전한다. 재미있는 점은 상징 자체가 아주 사실적이면서도 관능적으로 그려져 도덕적인 교훈을 설파하는 그림인데도 그에 못지않게 일탈적인 욕망을 적극적으로 부추긴다는 점이다. 바로 이런 관능성이 그리스·로마 신화를 바탕으로 한 상징 표현의 주된 특징이다. 상징 자체를 매우 감각적으로 그림으로써 잠재된 욕망을 적극적으로 표출하는 것이다.

그러면 여기서 그리스·로마 신화의 대표적인 신과 영웅에 관련된 회화적 상징 혹은 주제를 잠시 훑어보자. 신화 관련 상징과 주제는 엄청나게 많으므로 그것을 전부 살핀다는 것은 이 글의 목적과 한계를 넘어서는 일이다. 일부나마 그 특징을 알아봄으로써 이해의 기초로 삼자.

사랑 이야기가 나왔으니만치 먼저 에로스와 관련된 상징을 알아보자. 그의 활과 화살은 잘 알려져 있듯 사랑을 촉발하는 도구다.[182] 횃불 또한 사랑을 상징하는데, 에로스가 주인공 옆에서 횃불을 들고 서 있으면 그림의 주인공은 사랑

182 니콜라 푸생, 〈에코와 나르키소스〉, 1630년경, 캔버스에 유채, 74×100cm.

나르키소스와 에코의 이야기를 소재로 한 작품으로 에코의 불타오르는 짝사랑을 횃불을 든 에로스로 표현했다.

에 몸이 달아오른 상태다. 에로스가 천으로 눈을 가리고 나타나면 맹목적인 사랑 혹은 사랑이 초래하는 죄나 어두운 측면 따위를 시사한다. 에로스가 잠에 빠져 있으면 사랑이 깨지고 있거나 주인공 중 하나가 다른 데에 마음이 쏠렸음을 뜻한다. 에로스가 지구의를 타고 앉아 있으면 '사랑은 모든 것을 정복한다' 혹은 사랑의 보편성을 의미하며, 에로스가 책을 보면 학문에 대한 사랑, 특히 르네상스 이후 고전 부흥에 대한 서양인들의 열의를 나타낸다. 에로스는 또 둘 이상 복수로 그려지곤 하는데, 이는 안테로스(에로스의 형제)의 존재에서도 나타나듯 사랑이란 주고받을수록 좋다는 의미에서 풍성한 사랑과 평화, 행복을 표현하려는 것이다.

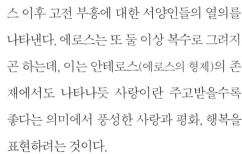

미와 사랑의 여신 아프로디테를 상징하는 사물도 많다.[183] 먼저 백조와 비둘기는 그녀의 신조다. 조개껍질과 돌고래는 그녀가 바다에서 태어났음을 나타내고, 마법의 띠와 불타는 횃불은 사랑의 불을 붙이는 도구다. 붉은 장미 역시 그녀를 나타내는 꽃이다. 아프로디테가 워낙 누드로 그려지다 보니 서양 미술에서는 꼭 아프로디테가 아니더라도 누드로 그려진 여인들은 죄다 '비너스(아프로디테의 영어식 이름)'라고 부르는 관습이 생겨났다. 이런 작품 가운데는 화가가 자기 아내나 정부 혹은 후원자의 아내나 정부를 누드로 그리고는 비너스라는 제목을 붙인 예가 적지 않다. 누드 미술로서 비너스 그림은 차츰 정형화된 몇 가지 자세를 개발해냈는데, 그중에 대표적인 것이 바로 '베누스 푸디카(정숙한 비너스)'이다. 한 손으로는 가슴을 가리고 다른 한 손으로는 사타구니를 가린 자세이다. 아프로디테를 쌍둥이로 그려 하나는 세속적인 사랑을, 다른 하나

183 〈카피톨리노의 비너스〉,
그리스 조각의 로마시대 모각, 대리석.
전형적인 '베누스 푸디카' 자세를
보여준다.

는 신성한 사랑을 상징하기도 했는데, 이때 전자는 옷을 잘 차려입은 여인으로, 후자는 벌거벗은 여인으로 표현했다. 벌거벗은 아프로디테가 신성한 사랑을 상징하는 이유는 신성한 사랑은 순수하므로 옷을 걸쳐 스스로를 꾸밀 필요가 없다고 생각했기 때문이다.

헤라클레스는 그리스·로마 신화의 영웅 가운데 가장 인기 있는 존재다.[184] 헤라클레스는 무엇보다 힘과 용기를 상징한다. 그리고 그가 치러낸 저 유명한 열두 가지 난사難事는 악에 대한 선의 위대한 승리 혹은 불의에 대항하는 정의의 위대한 승리를 상징한다. 미술 작품에서 그를 드러내는 상징물로는 곤봉과 사자 가죽이 대표적이다. 곤봉은 때로 덕德을 상징한다. 사자 가죽은 그가 첫 난사에서 물리친 네메아의 사자한테서 취한 것으로 정의의 승리를 나타낸다. 때로 활이나 화살, 화살통을 들고 있기도 한데, 이것들은 곤봉 다음으로 그가 즐겨 쓴 무기이다. 헤라클레스는 황금사과를 든 채 쉬고 있는 우람한 남자로도 곧잘 표현됐다. 황금사과는 그가 일몰의 님프들인 헤스페리데스에게서 얻은 것으로 역시 열두 가지 난사에서의 승리를 상징한다. 지혜의 여신 아테나와 함께 있는 모습으로 형상화되는 경우도 가끔 있는데, 아테나가 그의 후원자이기 때문이기도 하지만, 힘과 용기를 보완하려면 지혜가 따라야 하기 때문이기도 하다.

신들의 사자인 헤르메스는 미술 작품 속에서 주연보다는 조연의 역할로 더 많이 나오지만, 가장 식별이 잘 되는 신이라고 할 수 있다.[185] 그의 상징물이 워낙 독특하게 생겼기 때문이다. 보통 젊고 우아한 운동선수처럼 그려지는 헤르메스는 날개 달린 샌들과 날개 달

린 모자, 뱀 두 마리가 합쳐진 날개 달린 지팡이카두케우스, Caduceus를 들고 있다. 사자使者의 역할과 지위를 나타내주는 상징물이다. 특히 평화의 상징인 지팡이는 잠을 불러오는 능력이 있다. 로마시대에는 헤르메스가 상업의 신으로 신봉된 까닭에 돈주머니를 든 모습으로 형상화되기도 했고, 목자의 보호자로서 양과 함께 있는 모습으로 형상화되기도 했다. 워낙 머리가 명민한 신이라 웅변과 이성의 신으로 그려지기도 했는데, 주로 가르치는 역할로 표현되곤 했다.

기독교 미술의 상징

그리스·로마 신화를 표현한 미술적 상징이 주로 사랑과 욕망, 영웅심, 도전 등 인간적 추구와 갈등을 반영하고 있다면, 기독교 미술의 상징은 경배의 대상을 표현하거나 그 대상을 설명하는 수단 혹은 신과 인간, 우주의 관계를 드러내거나 구원을 전파하는 수단으로 많이 그려졌다. 그래서 이런 상징들은 특히 글을 모르던 옛 대중에게 『성경』에 나오는 이야기와 신앙의 전통, 경험, 신비를 가르치는 중요한 도구가 됐다. 명상의 힘과 따뜻한 위로를 함께 가져다주는 성모자聖母子상 그림을 보며 그 상징의 풍부한 깊이를 체험해보자.

모자상은 예수의 십자가 고난상과 더불어 기독교 미술에서 가장 선호해온

주제다. 동일인을 표현한 미술이 무척이나 행복한 아기 시절의 모습과 그럴 수 없이 비참한 최후의 순간을 양대 주제로 삼았다는 사실은 예수가 펼친 인류 구원사가 얼마나 드라마틱한가를 잘 보여준다. 메시아의 고난과 희생의 의미를 강렬하게 전달하고 싶었던 화가들은 어린 시절의 예수를 되도록 최고로 사랑스럽고 행복한 아이의 모습으로 그리려 했다. 아기 예수의 행복과 순진무구함이 강조될수록 훗날 예수의 수난이 갖는 의미가 더욱 큰 울림으로 와닿을 것이

187 산치오 라파엘로, 〈로레토의 마돈나〉, 1509~1510, 나무에 유채, 120×90cm.

피지올로구스

『피지올로구스(Physiologus)』는 사람들의 입에서 입으로 전해오던 내용을 서기 200년경에 처음으로 문자화한 기독교의 자연 상징 사전이다. 현존하는 판본 가운데 가장 오래된 것은 5세기 무렵에 간행된 에티오피아 판본이다. 이 판본은 모두 48장으로 구성되어 있었는데 세월이 흐르면서 새로운 상징이 첨가되었다. 『피지올로구스』는 사자, 독수리, 금강석처럼 실재하는 동물, 식물, 광물뿐 아니라 피닉스, 일각수 같은 상상의 피조물까지 두루 우의적으로 해석한다. 중세 화가들이 십자가 주제의 그림에 펠리컨을 그려넣곤 한 것은, 펠리컨이 제 옆구리 상처의 피로 새끼를 살리는 새라는 『피지올로구스』의 상징 해석을 원용한 탓이다. 이처럼 중세 미술과 건축의 각종 도상 전개에는 『피지올로구스』가 큰 영향을 끼쳤다. '자연에 박식한 자'라는 뜻의 '피지올로구스'는 애초에는 익명의 저자를 지칭하는 말이었지만, 여러 언어로 판본이 늘어나면서 차츰 책과 저자를 동시에 가리키는 말로 사용됐다.

라 생각했기 때문이다. 그래서 한스 발둥 그린 Hans Baldung-Grien, 1485?~1545도 〈앵무새와 함께 있는 성모자〉[186]를 무척 귀엽고 아름다운 아이와 아이의 행복의 원천인 어머니의 모습으로 그렸다.

성모는 온화하면서도 정숙한 표정으로 관람자를 바라보고 있다. 아기 예수도 어머니의 젖을 문 채 관람자를 바라보고 있다. 젖을 먹는 아기 예수는 성모자 주제 가운데서도 가장 오래된 주제로 3세기 로마의 카타콤에 그려진 프레스코에도 등장한다. 수유 장면은 행복한 정경을 그리기 위해 선택된 소재로 볼 수도 있지만, 종교미술에서 성모의 젖은 무엇보다 신의 말씀을 상징한다. 그녀의 젖은 아기 예수뿐 아니라 온 인류가 섭취해야 할 생명의 양식이다. 성모의 푸른 옷은 그녀가 단순한 어머니가 아니라 하늘의 여왕임을 의미한다. 그러므로 그녀의 젖은 하늘의 양식인 것이다. 성모 곁에 있는 아기 천사가 성모의 투명한 베일을 들춰 성모의 얼굴을 드러내고 있다. 천사의 그런 행동은 성모의 얼굴을 관람자에게 더 잘 보여주려는 배려이기도 하지만, 도상학적으로 해석하면 진리 혹은 진실을 드러낸다는 뜻도 있다. 이 그림에서 천사는 단지 성모를 드러낸다기보다 성모의 수유 장면을 드러냄으로써 말씀과 진리를 밝게 드러내 보이는 것이다.

라파엘로가 그린 〈로레토의 마돈나〉[187]에도 유사한 장면이 있는데, 이 작품에서는 마리아가 친히 아기에게서 베일을 걷어냄으로써 아기 예수가 진리임을 좀더 직접적으로 표현하고 있다. 발둥 그린의 그림에는 성모자 주위에 앵무새 두 마리가 있는데, '기독교 동물 상징 사전'이라고 할 수 있는 『피지올로구스』에서 앵무새는 찬양 또는 의로운 행위의 모방을 상징하는 존재다. 사람의 말을 따라하는 동물인 까닭에 그런 의미가 부여된 것이다. 이로써 우리는 이 그림에서 말씀을 사모하고 말씀에 따라 의를 실천하며 살아야 한다는 종교적 가르침을 얻게 된다.

성모는 주로 옥좌에 앉아 있지만 간혹 바닥에 앉은 경우도 있다. 슈테판 로흐너 Stefan Lochner, 1410?~1451의 〈장미 넝쿨 아래의 성모〉[188]에서 바닥에 앉아 있는 성모를 만날 수 있다. 그녀는 왕관을 쓰고 있다. 왕관은 푸른 옷과 더불어 하늘의 여왕임을 상징하는 지물이다. 그런데 옥좌를 마다하고 풀밭에 앉아 있다. 이는 성모의 겸손을 나타내는 자세다. 그녀는 처녀의 몸으로 아기를 가질 것이라는 신의 말씀에 무조건 순종한 여인이 아닌가. 풀밭은 뒤쪽 장식물과 천사들에

슈테판 로흐너 Stefan Lochner, 1410~1451

15세기 독일 화가 로흐너의 삶에 대해서는 알려진 것이 거의 없다. 단지 매우 유려하고 서정적인 그림을 그
려 일찍부터 찬미자들이 많았다는 사실은 잘 알려져 있다. 그 가운데는 알브레히트 뒤러도 있었다. 로흐너
의 그림은 다소 거친 편인 기존의 독일 회화와 달리 매우 부드럽고 평화롭고 고요하다. 볼수록 종교적인 평
화와 순수함 속으로 깊이 빨려들게 된다. 대표작으로 〈장미 넝쿨 아래의 성모〉 외에 〈성 마태오와 알렉산드
리아의 카타리나, 사도 요한〉, 〈수태고지〉(1440~1445년경) 등이 있다.

189 슈테판 로흐너, 〈성 마태오와 알렉산드리아의 카타리나, 사도 요한〉,
1445년경, 나무에 유채, 69×58cm.

복음서 저자인 성 마태오는 글을 쓰는 모습으로, 알렉산드리아의 공주로 알려진 성녀 카타리나는
황금관과 그녀의 순교와 관련이 있는 수레바퀴와 칼로, 사도 요한은 독수리와 독사가 든 성배로
자신의 정체를 드러내고 있다.

의해 닫혀 있다. 『성경』 「아가서」에 "나의 누이, 나의 신부는 문 잠긴 동산, 덮어놓은 우물, 막아버린 샘"(4장 12절)이라는 말이 나온다. 닫힌 정원은 처녀를 상징하는 것으로, 이 그림에서는 마리아가 동정녀임을 뜻한다. 마리아가 동정녀라는 사실은 마리아 뒤쪽의 흰 장미와 백합, 마리아의 가슴에 달린 장신구로도 알 수 있다. 흰 장미와 백합은 순결을 뜻한다. 마리아는 '가시 없는 장미'로도 불린다. 그녀의 가슴 장신구에는 유니콘이 새겨져 있는데, 전설에 따르면 유니콘은 처녀만이 그 뿔을 잡을 수 있는 동물이라고 한다. 흰 장미보다 더 많이 핀 붉은 장미는 순교자의 피를 상징한다. 예수 그리스도의 희생을 예언한다 하겠다. 훗날 그 모든 희생의 고통을 감내할 아기 예수는 천사들이 건네준 사과를 왼손에 쥐고 있다. 아담과 하와의 원죄를 상징하는 선악과가 예수의 손에 쥐어짐으로써 인류의 죄가 씻기고 구원을 얻게 된 것이다.

성모상은 기독교 도상 가운데 가장 인기 있는 도상이었기에 상징 표현도 매우 다채로웠다. 앞서 언급한 상징들 외에 성모자상에 빈번히 등장한 대표적인 상징물을 알아보자. 포도는 예수의 피 혹은 성찬식의 포도주를 의미한다.[190] 아기 예수가 포도와 곡물을 함께 들고 있는 경우도 있는데, 이때 곡물은 성찬식의 떡, 곧 예수의 몸을 뜻한다. 체리는 '하늘의 과일'이므로 신자들에게 약속된 천국을, 석류는 그 신맛으로 예수의 수난 혹은 부활을 상징한다.[191] 엉겅퀴를 먹는 새로 알려진 황금방울새는 장차 예수가 감당해야 할 수난을 상징하기도 하고, 예수가 구원할 인간의 영혼을 상징하기도 한다. 새가 영혼을 뜻하는 것은 기독교 밖 전통에서 온 것이지만, 새는 하늘을 나는 존재이므로 매우 자연스럽고 보편적인 상징이라 하겠다.

성모자 그림에서 이런 상징들을 보노라면 우리는 이 종교적 메시지를 전하기 위해 오랜 세월 동안 수많은 사람이 고민하고 노력한 흔적을 발견하게 된다. 사실 모든 종교미술에는 이처럼 아름다운 노력이 배어 있다. 이런 작품을 제작하면서 그들은 깊은 종교적 체험을 했고 보는 사람도 그런 체험을 할 수 있도록 도움을 주었다. 그런 까닭에 작품 자체의 아름다움뿐 아니라 역사의 두터운 퇴

190 피에르 미냐르, 〈포도를 든 마돈나〉,
1640년경, 캔버스에 유채,
121×94cm.

191 산드로 보티첼리, 〈석류를 든
마돈나〉, 1485, 나무에 템페라,
지름 143.5cm.

어린 예수가 장차 다가올 수난을
상징하는 석류를 들고 있으며, 좌우의
천사는 마돈나를 나타내는 백합과
장미를 들고 있다.

192 페루지노, 〈예수 그리스도의 세례〉(부분), 1500년경, 나무에 유채, 30×23.3cm.

자신의 상징인 갈대 십자가를 들고 예수에게 세례를 하는 세례 요한.

적층을 이루며 진행된 그 같은 노력은 우리에게 훌륭한 명상의 기회를 제공한다. 현세의 차원을 넘어선 거룩함과 진실을 드러내기 위해 그들이 감내한 순수하고도 정성스러운 헌신이 선명히 느껴지기 때문이다.

그리스·로마 신화 관련 상징과 마찬가지로 기독교의 상징 역시 무궁무진하다. 이번에는 몇몇 성인들과 관련된 상징과 독특한 기독교 상징미술인 바니타스 그림을 간략하게 훑어보자.

세례 요한은 성모자 그림에도 곧잘 조연으로 등장하는 성인이다. 그는 보통 갈대 십자가를 지팡이처럼 들고 있다.[192] 예수 그리스도의 희생과 구원의 역사를 전하는 예언자 역할을 드러내는 상징물이다. 어린 양을 들 때도 있는데, 이 역시 예수의 오심을 상징하는 것이다. 비잔틴 미술에서는 요한에게 천사의 날개를 그려주는 경우가 있다. 이는 세례 요한 역시 천사처럼 '메신저'이기 때문이다. 벌집이 상징물로 표현되는 경우도 있다. "요한은 낙타털옷을 입고, 허리에 가죽띠를 메고, 메뚜기와 들꿀을 먹고 살았다(「마가복음」 1장 6절)"라는 내용에서 비롯된 전통이다.

막달라마리아[193]는 '참회의 성인'으로서 오랫동안 기독교인들의 사랑을 받았다. 막달라마리아의 이미지는 중세 때부터 애호됐는데, 특히 종교개혁이 일어난 후 가톨릭 교회의 교리와 전통이 크게 위협받자 일곱 가지 성사, 특히 고해성사의 중요성을 강조하면서 그녀에 대한 관심도 자연스레 높아졌다. 막달라마리아는 보통 참회의 성인답게 긴 머리를 늘어뜨리고 명상에 잠긴 모습으로 그려지며, 주변에 작은 십자가와 해골, 채찍, 가시관 등을 두는 경우가 많다. 긴 머리는 그녀가 예수 앞에 울며 나아가 머리칼로 예수의 발을 닦은 행위를 상기시키는 것으로 통절한 참회를 상징하는 이미지다. 십자가는 예수의 희생을, 해골은 인간의 죄와 죽음을, 채찍과 가시관은 예수의 수난을 상징한다. 간혹 기름 담는 그릇이 등장하기도 하는데, 이것은 그녀가 소중한 옥합을 깨뜨려 예수의 발에 향유를 바른 사실을 상기시키기 위함이다.

초기 기독교 교회에서는 복음서를 기록한 복음서 저자들을 날개 달린 피조

193 **안니발레 카라치로 추정,**
〈풍경 속에서 기도하는 막달라마리아〉,
1585~1586, 캔버스에 유채,
73.6×90.5cm.

머리를 풀어헤친 채 나무 십자가를
바라보는 막달라마리아. 깍지 낀 손
아래로 『성경』과 해골, 옥합이
희미하게 보인다.

물로 표현하기도 했다. 마태오는 날개 달린 사람으로, 마가는 날개 달린 사자로, 누가는 날개 달린 황소로,[194] 요한은 독수리로 그려지곤 했다. 마태오는 그의 복음이 "아브라함은 이삭을 낳고, 이삭은 야곱을 낳고…" 식으로 족보 이야기로 시작하기 때문에 사람이 상징물이 됐고, 마가는 그의 복음이 '광야에서 외치는 소리', 곧 세례 요한 이야기로 시작하기 때문에 광야에서 포효하는 사자를 상징물로 삼게 됐다. 누가는 제사장 사가랴가 분향하는 내용으로 시작하기 때문에, 또 요한은 복음서뿐 아니라 「계시록」의 저자라는 점에서 각각 황소와 독수리를 상징물로 삼게 됐다.

종교개혁이 단행된 이후 유럽의 개신교 지역에서는 성화가 많이 그려지지

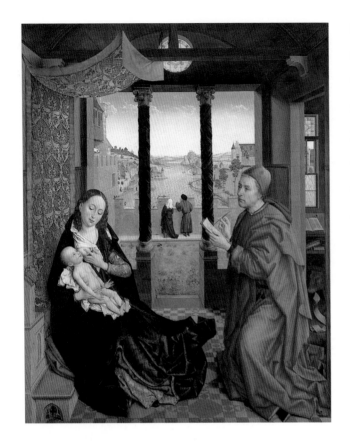

**194 로히르 반 데르 바이덴,
〈동정녀를 그리는 성 누가〉, 1450년경,
나무에 유채, 138×110cm.**

누가가 성모자 상을 그리고 있다.
오른쪽에 그의 서재가 보이는데, 테이블
위에는 『성경』 집필과 관련된 기물이,
테이블 아래에는 그의 상징인 소가
그려져 있다.

않았다. 교회를 성화로 장식하는 것이 기피됐고
귀족의 몰락으로 풍경이나 정물 등 소박하고 서
민적인 미술이 유행했기 때문이다. 그러나 이런
지역에서도 기독교 미술의 오랜 전통은 그 자취
가 쉽게 사라지지 않았다. 성화에 빈번히 쓰인
상징이 새롭게 부상한 정물화에 적극적으로 차
용된 경우가 대표적인 사례인데, 특히 바니타스
를 주제로 한 정물화에서 이런 흐름을 뚜렷이 엿
볼 수 있다.[195·196]

바니타스vanitas란 라틴어로 '허영' '덧없음' '무
상' '허무' 등을 뜻한다. 바니타스를 주제로 한 정
물화는 인생의 허무함을 정물 소재로써 상징적
으로 드러낸 그림을 말한다. 사물이나 소품을 그
저 뜻없이 동원하지 않고, 삶과 죽음, 신앙을 통
한 구원이라는 대주제 아래 적절히 의미를 부여
해 알레고리로서 표현한 그림이다.

바니타스 정물화는 특히 17세기 네덜란드에서 많이 그려졌다. 바니타스의
시발점은 르네상스 이래 긴긴이 화면에 등장하던 해골이었다. 인간의 유한성을
상기시키는 이 이미지는 애초 초상화의 화포 뒷면에 일종의 신앙고백처럼 그
려지던 것이 점차 화포 앞면으로 위치를 옮기게 됐고, 16세기경에는 그림의 중
심적인 주제가 됐다. 이렇듯 해골은 바니타스 그림에서 가장 비중이 컸으나, 후
대로 갈수록 해골이 없는 그림이 늘어났다. 죽음이나 허무를 상징하는 다른 사
물이 그 역할을 충분히 대신해주었기 때문이다. 대표적인 바니타스 상징들을
알아보자.

책과 지구의, 기타 과학 도구는 배움과 지식의 유한함을 뜻한다. 피리 같은
악기나 그림, 트럼프는 세상의 즐거움에 내재한 허무를 나타내는 상징물이다.
불 꺼진 램프, 시계, 모래시계, 촛불은 삶에 주어진 유한한 시간을 의미한다. 왕
관과 홀, 보석, 지갑, 기타 희귀물은 죽음이 가져갈 세속의 권력이나 부를 나타
내며, 갑옷이나 투구, 창 같은 무기는 그것으로도 막지 못할 죽음의 무서운 힘을
상징한다. 아름답고 화사한 꽃은 그 짧은 피어남으로 역시 인생의 유한함을, 그

195 피터르 클라스, 〈바니타스 정물〉,
1630, 캔버스에 유채, 39.5×56cm.

196 피터르 불, 〈대형 바니타스 정물〉,
1663, 캔버스에 유채, 207×260cm.

리고 그 흉한 시듦으로 죽은 뒤 육체의 부패를 의미한다. 깨어지기 쉬운 도기
그릇은 인생이란 이런 그릇에 물을 담아 나르는 것과 다를 바 없음을 의미했다.
기독교적인 메시지가 좀더 강조된 소품으로는 잔이나 병에 담긴 포도주와 빵
이 있는데, 이는 성찬을 의미하며, 담쟁이덩굴의 언제나 푸른 빛은 구원받은 이
의 영생을 나타냈다. 영생의 상징은 또 그릇에 불사조나 예수의 십자가상 혹은

묵주를 그려넣는 것으로 대신하기도 했다. 앞서 성모자상 부분에서 언급한 여러 가지 상징도 원래의 위치에서 떨어져나와 바니타스 정물화에 편입되는 경우가 많았다.

이렇게 바니타스 정물화는 풍성한 상징으로 죽음과 허무를 잘 차려놓은 '잔칫상'이 됐다. 이런 그림을 벽에 걸어놓고 감상하던 당시 네덜란드 시민들은 부담 없는 일상적인 표현 속에서 신의 뜻을 읽고 스스로를 일깨우면서 근면하게 살고자 노력했다. 한편으로는 예술과 세속적인 아름다움을 즐기면서 다른 한편으로는 도덕적이고 규범적인 생활을 추구한 그들의 태도가 절묘한 균형을 이루어 탄생한 것이 바로 바니타스 정물화인 셈이다.

앞에서 살펴보았듯이 기독교 주제와 신화 주제는 서양 미술에서 가장 풍성한 상징의 보고다. 이 모든 상징의 종류와 내용을 다 알고 그림을 감상하는 것은 이 방면의 전문가가 아니고서는 불가능한 일이다. 그런 점에서 오래된 상징이 많은 그림일수록 추상화 못지않게 오늘날의 우리에게는 난해하게 다가오게 마련이다. 하지만 몇 가지 상징만 알아도 그림을 감상하는 데 큰 도움을 얻을 수 있다. 또 그 지식에 기초해 어떤 상징은 우리 스스로 '해석'해낼 수도 있다. 이런 비밀스럽고 막막한 상징 앞에서도 중요한 것은 우선 자신이 얻은 느낌을 존중하는 것이다. 상징은 분명 느낌과 관련이 있다. 느낌과 상징의 의미를 나중에라도 공부하며 맞춰보는 일은 마치 퍼즐을 푸는 것처럼 재미있는 게임이 될 수 있다. 예술의 진정한 의미와 감동은 퍼즐 맞추는 아이를 바라보는 어머니의 미소처럼 그림 저 너머에서 불현듯 우리에게 다가올 것이다.

12

모델

서양 미술은 동양 미술에 비해 인간을 표현하는 데 더 많이 노력을 기울여왔다. 인도를 제외하면 다른 지역에서는 그다지 찾아보기 어려운 나체상이 많은 것도 인간 표현에 집착해온 서양 전통의 소산이다. 이렇듯 인간을 주된 소재로 묘사하고 사실적이고 과학적인 형식을 중시해온 탓에 서양 미술에서는 모델life model이라는 존재가 매우 중요한 역할을 했다. 사람이 등장하는 그림을 그릴 때는 늘 모델을 통해 구체적이고 사실적인 묘사를 실현하는 미술이 된 것이다. 물론 동양에서도 초상화를 그릴 때는 대상을 보면서 그리는 것이 원칙이었다. 그러나 초상화 이외의 그림을 그릴 때에도 사람을 동원해 내용에 걸맞은 의상을 입고 포즈를 취하게 하는 서양식의 체계적인 모델 전통을 발달시킨 흔적을 찾아보기는 어렵다. 무엇보다 동양에는 인간 군상의 드라마를 표현한 역사화에 해당하는 장르가 존재하지 않았다. 그러므로 회화에서 모델의 역할을 이해하는 것은 서양 미술의 특징을 이해하는 중요한 방편이라 하겠다.

서양에서 모델을 활용한 전통은 고대 그리스까지 거슬러올라간다. 그리스 조각의 정확한 인체 표현은 어떤 양태로든 모델을 참고하지 않고는 성취가 불가능한 수준이다. 예술가에 따라서는 해부까지 했을 가능성이 높다. 고전기 그리스의 조각 수준에 이르려면 뼈와 근육의 구조, 움직임 따위를 정확히 이해해야 하기 때문이다. 석조로는 이런 표현이 쉽지 않기 때문에 조각가가 모델에 기초해 흙으로 소조塑造를 만들면modelling, 조수들이 이에 기초해 대리석을 깎아 조각을 만들었을 것으로 보인다.

중세 기독교 문화에서는 영혼과 육체를 대립되는 것으로 보았다. 그런 까닭에 사실적인 인체상, 특히 누드를 표현하는 전통이 많이 사그라졌다. 르네상스 들어 다시 살아난 사실주의 전통은 16~17세기 들어 이탈리아, 프랑스 등지의 아카데미에서 모델을 사용하는 관행을 뿌리내리게 했다. 누드 모델을 통해 인체를 완벽하게 표현하는 기술이 화가가 아카데미에서 습득해야 할 가장 핵심적인 과제가 됐고, 미술학도들은 그 과제를 달성하기 위해 전력을 기울였다. 재미있는 것은, 19세기 중반까지 아카데미에서의 누드 습작은 대부분 남성 모델을 대상으로 이뤄졌다는 사실이다.[197] 여성 누드 모델을 그리는 것은 아카데미가 아니라 아틀리에에서 행해졌다. 이런 차이 때문에 전통적으로 여성 모델은 남성 모델에 비해 직업적인 측면에서 사회적 인정을 충분히 받지 못했다. 그러다 19세기에 중반에 이르러 여성 모델의 활용 빈도가 매우 높아지고 파리의 살

롱전에서 여성 누드가 전시장 벽면을 압도하게 되면서 마침내 '모델' 하면 대부분 여성 모델을 의미할 정도로 시대적 조류가 바뀌었다.

여성 모델에 대한 관심이 최고조에 이른 19세기에 여성 모델의 인종적 주류는 유대인에서 이탈리아인, 이탈리아인에서 프랑스인으로 점차 변했다. 유대인이나 이탈리아인은 파리의 화가들이 볼 때 오리엔트를 연상시킨다는 점에서 역사화 모델로 적극 선호됐다. 19세기 전에도 '아름다운 유대인 여자'는 하나의 전형으로서 프랑스인들의 뇌리에 박혀 있었다. 특히 모성의 상징으로 긍정적으로 평가받았는데, 이는 성모 마리아가 유대인이라는 사실과 밀접한 관련이 있는 듯하다. 어쨌든 이런 긍정적인 이미지에 힘입어 유대인 여성 모델은 1830~1840년대에 가장 애호되었다. 그러나 19세기 중반 이후 이들은 매독과 매춘 등 현대 도시와 관련된 부정적인 이미지를 뒤집어쓰고 퇴출되기 시작한다. 아마도 점증하는 반유대주의가 한 요인으로 작용했을 것이다.

1850~1870년대 파리 화단에 집중적으로 진출한 이탈리아인 여성 모델은 까만 머리, 까만 눈동자 등 오리엔트적인 용모와 아름다움으로 유대인 모델을 대체해나갔다. 이들은 르네상스의 발원지 출신이라는 점에서 특히 고전주의 미술과 역사화의 모델로는 타고난 존재로 평가받았다. 1870년 프랑스-프러시아 전쟁이 일어나자 파리의 이탈리아인들이 전란을 피해 영국으로 빠져나가 영국 미술의 새로운 자극제가 되기도 했다. 이탈리아인들은 온 가족이 모델업에 나

197 **작자 미상, 〈모델 실기〉,
1890년대, 종이에 콩테 크레용과
화이트 하이라이트.**

전형적인 아카데미 고급반의 풍경으로
자가에 매달린 예수 주제를 위해 모델이
실제로 십자가에 누워 포즈를 취하고
있다.

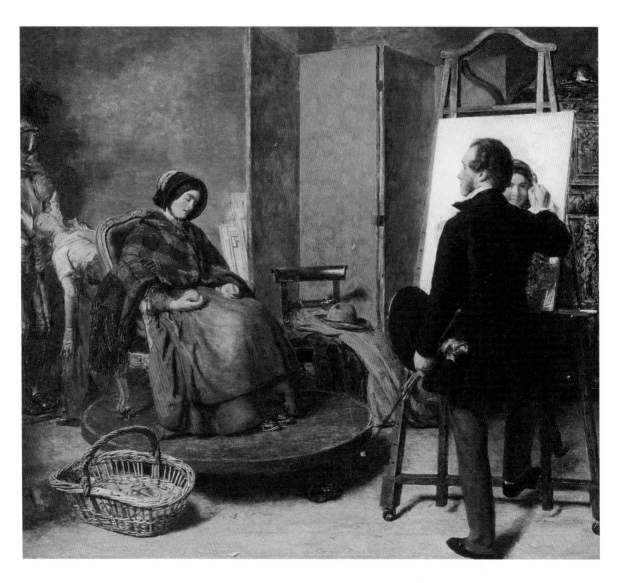

**198 윌리엄 파월 프리스,
〈잠자는 모델〉(부분), 1853,
캔버스에 유채.**

오랫동안 움직이지 않고 포즈를 취한다는
것은 사실 매우 힘겨운 일이다.

서는 경우도 흔해서, 예를 들어 엄마는 아프로디테, 아이는 에로스, 할아버지는
고대 시인 역할을 전문으로 맡곤 했다. 그러나 이들도 곧 더럽고 구질구질한 존
재로 낙인찍혔다. 주지하듯, 19세기 말은 민족주의가 강력히 대두된 시기다. 이
제 파리 화가들은 외국인 모델보다는 파리지엔을 찾았다. 게다가 역사화나 고
전주의 미술이 급격히 퇴조하기 시작했고, 인상파처럼 일상과 현실을 그리는
화가들이 늘어났다. 아카데미는 20세기 초까지도 여전히 이탈리아인 모델을
고집했지만, 화가들의 붓끝은 이미 거리에 널린 풋풋한 파리지엔을 향하고 있
었다.

　전통적으로 모델은 수입이 매우 낮은 편이었다. 게다가 사회적 인식도 그다

지 좋지 않았다. 대다수 모델의 삶은 그렇게 화려하지도 매혹적이지도 않았다. 19세기에 붐을 이룬 여성 누드를 생각하면 화가들이 되도록 아름다운 모델을 선호했으리라 짐작하겠지만, 사실 모델 일은 누구나 할 수 있는 일이었고, 다양한 사람을 표현해야 하는 미술의 속성 때문에 남녀노소 여러 모델이 필요했다. 20세기 이전까지 미술가의 모델이 된다는 것은 하인이나 침모 같은 하층 계급의 일로 취급되었다. 심지어 미술가들도 자신의 사회적 지위와 품위를 지키기 위해 모델과는 일정한 거리를 두곤 했다. 그러다 19세기 말 이후 전위예술가들 사이에 일종의 보헤미아니즘이 퍼지면서 비로소 평등한 관계가 형성되기 시작했다.

20세기에 들어서는 직업 모델에 대한 사회적 인식이 꽤 긍정적으로 개선됐다. 이른바 '스타 모델'도 배출됐다. 그러나 추상미술 등 전위적인 예술의 등장에서 보듯, 20세기 미술가들은 더 이상 모델을 앉혀놓고 그리는 데 흥미를 느끼지 못했다. 졸지에 모델의 입지가 크게 좁아진 것이다. 심지어 미술학교도 갈수록 모델 실기를 주요 교육과정에서 배제해나갔다. 모델 없이는 단 한 점도 그릴 수 없을 것 같던 유럽 화단에서 이제 모델은 있으나마나한 존재가 돼버린 것이다. 오랜 세월 음지에서 묵묵히 서양 미술의 역사를 떠받쳐오던 모델이 비로소 양지로 나오게 된 순간, 그들의 시대는 노을을 맞은 것이다.

누드 미술과 모델

모델 하면 흔히들 벌거벗은 젊은 여자를 떠올리지만, 사실 옛 서양 화가들은 다양한 사람을 모델로 그렸으며 옷을 벗은 모델보다는 입은 모델을 그리는 경우가 더 많았다. 그럼에도 서양 미술에서 누드 실기는 인간 표현의 가장 기본적이고 필수적인 과정이었고, 서양 미술에서만 유독 고도로 발달한 장르라는 점에서 문화사적으로 매우 의미 있는 연구 대상이 되고 있다.

벌거벗은 몸을 부끄러워하는 것은 서양도 동양과 크게 다르지 않다. 벗은 몸을 수치스럽게 생각하는 것은 르네상스 이후 고전 미술이 부흥한 뒤에도 계속됐고 지금도 마찬가지다. 하지만 르네상스 이후 서양 미술은 벌거벗은 몸을 연구하고 표현하는 것이 예술가들의 중요한 과제라는 사실을 인식시키는 데 성공했고, 결국 미술 교육 과정에서도 누드 습작을 핵심 과목으로 채택하게 했다.

199 에두아르 마네, 〈올랭피아〉, 1863,
캔버스에 유채, 130×190cm

200 베첼리오 티치아노,
〈우르비노의 비너스〉, 1538년경,
캔버스에 유채, 119×165cm.

벌거벗은 몸을 보는 것이나 보이는 것을 부끄럽게 생각한 서양 사람들이 어떻게 그림을 통해서는 벌거벗은 몸을 보이거나 보는 것을 부끄러워하지 않게 됐을까? 그 배경에는 무엇보다 '누드nude'와 '네이키드naked'는 다르다는 의식이 짙게 깔려 있다. 누드와 네이키드 둘 다 벌거벗은 몸을 뜻하지만, 서양 미술의 전통은 둘 사이에 커다란 차이를 두었다. 『네이키드와 누드The Naked and the Nude』를 쓴 케네스 클라크Kenneth Clark, 1903~1983에 따르면, 네이키드는 그냥 옷을 벗은 인간의 몸뚱어리를 가리킨다. 말 그대로 벌거벗은, 아무런 보호를 받지 못하는 몸이다. 그러나 누드는 순수하게 벌거벗은 몸이 아니라 '예술이라는 옷'을 입었기에 개선되고, 균형이 잡히고, 자랑스러우며, 자신만만한, 그만큼 이상적인 나체다. 그러니까 네이키드와 달리 누드는 문화적 의미, 즉 품위와 격이라는 옷을 덧입은 나체인 셈이다.

이 차이가 갖는 의미는 마네의 〈올랭피아〉[199]가 불러온 스캔들을 통해 쉽게 확인할 수 있다. 마네의 〈올랭피아〉는 발표 당시 엄청난 비난과 반발을 샀다. 마네는 이 작품을 그리기 위해 티치아노의 〈우르비노의 비너스〉[200]를 참조했다. 〈우르비노의 비너스〉는 이상적인 여인 누드상으로 오랫동안 사람들에게 칭송받아온 작품이다. 옆으로 비스듬히 누운 모습이나 발치에 애완동물이 등장하는 모습 등 두 작품은 여러 면에서 비슷하다. 이렇듯 고전적인 걸작을 적극 참조했는데도 마네의 〈올랭피아〉는 신랄한 비판을 받아야 했다. 왜 그랬을까? 그것은

티치아노의 작품이 전형적인 누드의 이미지를 간직한 반면, 마네의 작품에서는 그것이 상당히 결핍됐기 때문이다. 쉽게 말해 마네의 여인은 누드라기보다 네이키드에 가까웠던 것이다.

두 그림을 좀더 면밀히 비교해보자. 티치아노의 여인은 매우 이상화된 몸매다. 이 여인이 비너스라는 호칭을 얻은 것도 후대 사람들이 여인의 이상적인 누드미에 감탄해서 그렇게 불렀기 때문이다. 반면 마네의 여인은 얼굴 생김새나 몸매가 현실의 여인에 가깝다. 이상화한 흔적이 별로 없다. 알몸에 신발만 걸친 모습은 '캐주얼'한 인상을 줘 이 여인이 현실의 여인이라는 느낌을 더욱 강하게 한다. 게다가 여인의 목에 두른 띠는 당시 카바레 무희나 창부가 즐겨 하던 패션이며, 흑인 하녀가 받아 든 꽃다발은 여인에게 지금 남자 손님이 찾아왔음을 의미한다. 이런 여인 곁에 검은 고양이 한 마리가 꼬리를 세우고 있음으로써 성적인 연상이 더욱 짙어진다. 티치아노의 강아지가 배우자에 대한 충성의 상징으로 조신하게 그려진 점과 크게 대비되는 부분이다. 이렇듯 마네의 여인은 현

201 **에른스트 루트비히 키르히너,**
〈바다로 걸어 들어가는 사람들〉, 1912,
캔버스에 유채, 146.5×200cm.

202 자크 루이 다비드, 〈테르모필라이의 레오니다스〉, 1814, 캔버스에 유채, 395×531cm.

카다무르(Cadamour)가 스파르타의 영웅 레오니다스로 그려진 그림이다. 가운데 투구를 쓴 인물이 레오니다스이다. 남성 모델이 유럽 아카데미 모델 수업의 중심을 이루었을 때 명성을 날린 모델이 카다무르이다. 그는 잘생긴 용모와 완벽한 몸매, 분위기 있는 포즈로 다른 모델들을 압도해 '모델의 왕'이라 불렸다. 이탈리아인이었던 카다무르는 프랑스의 디종에서 댄서로 일하다가 파리에 와서 모델이 됐다. 1830년께부터 '모델의 왕'이라 불렸으며, 스스로도 명함에 그렇게 적고 다녔다. 다비드를 비롯해 제리코, 그로, 들라로슈, 들라크루아 등 당대 최고의 화가들이 그를 모델로 그렸다.

실의 여인, 나아가 직업적으로 사람들의 '혐오감'을 살 만한 여인으로 그려졌다. 이 그림 앞에서 전통적인 누드의 이상미를 기대한 관객들은 예상이 산산이 깨지는 것을 경험하면서 극도로 불쾌해졌고, 이 그림을 그린 화가를 격렬히 성토하지 않을 수 없었다. 그 비난이 얼마나 심했던지 당시 한 신문의 만평은 전시장 앞에 경찰을 배치해 임산부는 출입하지 못하게 한다는 그림을 선보였다. "마네의 작품을 보면 놀라서 애가 떨어지니 들어가지 말라"라는 뜻이었다.

이처럼 서양 미술은 나체를 그려도 철저히 누드의 미학을 추구했다. 마네의 그림에서 보듯 나체를 네이키드로 표현하는 것은 실제 사람이 벗은 것만큼 혐오스러운 일이었다. 하지만 시간이 흐를수록 나체를 누드로 표현하지 않고 네이키드로 표현하는 예술가들이 늘어갔다. 누드의 미학이 나름의 격조와 품위를 가지고 있음에도 그 안에는 성차별과 같은 불평등성, 세계를 이분법적으로 보는 권위주의가 내재했기 때문이다. 이것은 근대가 깨어버려야 할 전통이었다.

203 리시포스,
〈몸을 닦는 운동선수〉(기원전 4세기)를
로마시대에 대리석으로 모각한 작품.

체육으로 단련된 멋진 몸매가 늘씬하게
잘 표현된 작품이다. 벌거벗었음을
오히려 자랑하는 듯하다.

204 작자 미상, 〈승리의 여신〉, 기원전
408, 대리석, 높이 106cm.

샌들을 고쳐 신는 승리의 여신을
형상화했다. 고전기 말기의 작품으로
이전의 조각에 비해 여체가 관능적으로
표현되긴 했지만 여전히 몸 전체에
옷을 두르고 있다.

자연히 근대 예술가들 사이에서는 나체에 굳이 '예술의 옷'을 입히기보다 있는 그대로의 나체를 그리는 것이 훨씬 순수하다고 생각하는 경우가 늘어났는데, 〈바다로 걸어 들어가는 사람들〉[201]을 그린 에른스트 루트비히 키르히너Ernst Ludwig Kirchner, 1880~1938가 대표적인 사례라 하겠다. 재미있는 사실은 누드의 미학이 압도하던 시절, 모델은 벌거벗은 사물처럼 취급됐으나 네이키드로 표현되기 시작하면서 그들의 지위도 향상됐다는 사실이다. 앞에서 언급했듯이 전위미술의 시대가 도래하면서 그런 기간도 금세 끝나게 됐지만 말이다.

누드 미술에 내재된 성차별 의식은 누드 미술의 역사만큼이나 뿌리가 깊다. 미술사적으로 보면 고대 그리스 시대까지 거슬러올라간다. 그리스 시대의 누드 조각은 대부분 남성상이었다.[203] 여성 누드상은 주인공이 위기에 처해 그 연약함을 강조해 드러낼 때 정도 외에는 거의 만들어지지 않았다.[204] 헬레니즘 시대와 로마시대에 가서야 비로소 여성 누드 조각이 빈번히 만들어진다. 그리스인

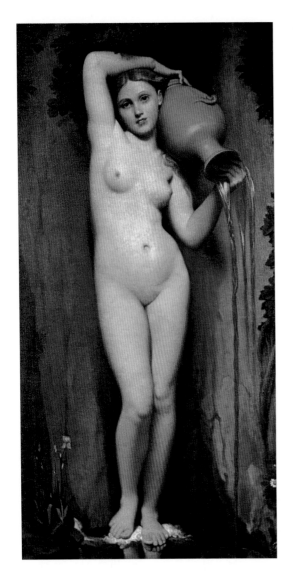

205 **장 오귀스트 도미니크 앵그르, 〈샘〉,**
1820~1856, 캔버스에 유채,
161×80cm.

들은 왜 남성 누드를 주로 만들었을까?

그리스인들이 남성 누드상을 집중적으로 제작한 이유는 우주의 중심은 인간이고 인간 가운데 가장 완벽한 존재가 성인 남자라고 믿었기 때문이었다. 그러므로 8등신이니 7등신이니 하는 인체 비례론을 거론할 때도 애초에 척도가 된 대상은 여성이 아니라 남성이었다. 이처럼 완벽한 존재인 남자는 그 무엇으로 가릴 필요 없이 누드로 표현되는 것이 가장 바람직했다. 파르테논 신전의 조각상들 가운데 남성인 디오니소스가 완전한 누드로 표현된 반면, 여신들은 옷을 입은 상태로 표현된 것은 이와 같은 관행의 결과다. 여자가 옷을 입은 상태로 표현된 이유는 '여자는 불완전한 인간'이기 때문이었다. '불완전한 남성' 혹은 '거세된 남성'인 여자가 옷을 벗어 그 불완전성을 노출하는 것은 부끄러움을 자초하는 행위였다.

그러나 헬레니즘 시대와 로마시대에는 여성 누드가 다수 제작됐다. 르네상스 이후에도 여성 누드는 많이 제작됐는데, 특히 19세기 들어 앵그르 같은 걸출한 누드 화가가 나타나면서 여성 누드에 대한 선호가 극대화된다. 이처럼 여성 누드가 늘어났다고 해서 누드 미술에 깔린 성차별 의식이 해소된 것은 아니다. 여성을 남성과 같이 우주의 중심이자 완벽한 존재로 생각하게 되어 여성 누드를 많이 제작한 것은 아니라는 이야기이다.

앵그르의 〈샘〉[205]을 보자. 여인의 육체는 사람인지 조각인지 구분이 안 될 정도로 매끄럽고 완벽하다. 매우 아름답지만 포즈는 그리스 조각에서 보이는 영웅이나 올림픽 경기의 우승자처럼 득의만만하고 자신감 넘치는 자세는 아니다. 그리스의 남성 조각은 비록 나신이지만 강한 카리스마를 발산해 부러움과 존경의 시선으로 바라보게 한다. 이에 반해 〈샘〉의 여인은 다소곳한 태도와 살짝 비튼 포즈로 스스로 연약한 존재임을 드러낸다. 더불어 매우 관능적인 느낌을 불러일으킨다. 그림의 주인공이 관객, 특히 남성 관객에게는 어떻게 해서든 손에 넣고 싶은 아름다운 소유물임을 암시하고 있다.

모델과 사진과 드가

인상파 화가 드가는 눈이 좋지 않아 밝은 야외에서 그림을 자주 그릴 수 없었다. 그래서 발레 하는 여인들이나 실내에서 목욕하거나 몸단장하는 여인들이 그림의 주된 소재가 됐다. 이때 드가는 모델들을 직접 사진으로 촬영해 이를 참고했다. 모델들을 오래 세우지 않고도 인체의 표정을 충분히 살필 수 있을 뿐 아니라 스냅 효과를 통해 누드를 감각적으로 표현하는 데도 도움이 됐기 때문이다. 세월이 흐른 뒤에도 반복해서 활용할 수 있다는 점 역시 그가 누드 사진을 선호한 이유였다.

부유한 금융업자의 아들로 태어나 전형적인 부르주아 교육을 받고 자라난 드가는 인상파 화가들과 가까웠지만 근본적으로 고전적인 형식을 선호했다. 그래서 인상파의 이론에는 동조하지 않으면서도 인상파 화가들과 함께 전시를 하는 독특한 행보를 보였다. 고전적인 조형어법과 인상파적인 감각이 절충된 세련된 그림을 많이 남겼다. 파스텔화와 조각에서도 일가를 이루었다.

206 에드가르 드가,
〈목욕 뒤 몸을 말리는 여인〉, 1896.

207 에드가르 드가, 〈목욕 뒤 몸을
말리는 여인〉, 1896, 캔버스에 유채,
89×116cm.

코스튬

코스튬(costume)은 누드와 대립되는 말이다. 원래 복장을 가리키는 말이 미술에서는 옷 입은 사람을 모델로 그린 그림을 뜻한다. 앞에서 언급했듯이 서양 미술이 제아무리 누드 미술을 발달시켰다 하더라도 그림에는 벗은 사람보다 입은 사람이 더 많이 등장한다. 그러므로 미술학도들은 누드 못지않게 코스튬도 많이 그려봐야 했다. 옷의 주름이나 재질, 장식 등을 표현하려면 매우 세심하게 공부하고 노력해야 했다. 그러나 기본적으로 옷은 사람의 몸에 걸치는 것이기에 인체에 대한 이해가 선행되지 않으면 코스튬도 제대로 그리기 어렵다. 옷 주름은 뼈와 근육의 형태에 따라 모양이 달라지므로 코스튬과 누드를 병행해 공부해야 한다. 옛 서양화의 대가들은 옷 입은 사람이 등장하는 그림을 그릴 때 모델에게 옷을 벗고 제스처를 취하게 한 뒤 스케치를 해 이를 기본 자료로 삼곤 했다. 위대한 조각가 오귀스트 로댕(August Rodin, 1840~1917)도 항상 나신으로 모델링을 한 뒤 그 위에 옷을 입혀 조각을 만들었다.

208 오귀스트 로댕, 〈칼레의 시민〉 가운데 피에르 드 위상의 누드 입상, 브론즈.

209 오귀스트 로댕, 〈칼레의 시민〉(부분), 1884~1895, 브론즈.

코스튬 상태의 피에르 드 위상으로, 최종 완성작이다.

여기서 알 수 있듯이 여성 누드의 제작 배경은 남성 누드와 근본적으로 다르다. 여성 누드는 에로티시즘에 대한 남성적 욕구가 예술 속에서 강하게 관철되면서 나타난 표현이라고 볼 수 있다. 이때 여성 누드는 남성 누드처럼 완벽함의 상징이 아니라 성적 욕망의 대상으로 전락한다. 누드로 제작되든 그렇지 않든 여성은 서양 미술에서 내내 '제2의 성'으로, 타자로 인식된 것이다. 이런 현상은 서양의 미술 아카데미에서 왜 19세기에 이르기까지 여성 누드 모델을 기피하고 남성 누드 모델을 썼는지 이해하게 해준다. 아카데미와 같은 권위 있는 공식 기관에서 정색하고 여성 누드를 공부한다는 것은 뭔가 품위에 손상을 준다고 느껴진 것이다. 여성 누드는 사적인 공간인 아틀리에에서 다룰 일이었고, 그만큼 위계가 '낮은' 일이었다.

뮤즈로서의 모델

남성 모델들이 아카데미와 같은 공식 영역을 차지한 데 반해 여성 모델들은 화가의 아틀리에라는 사적인 영역에 묶여 있었음은 앞서 지적한 바대로다. 그 결과 일반인들은 예술가와 여성 모델 사이를 매우 관능적이고 로맨틱한 것으로 상상하게 됐다. 그러니까 아틀리에의 여성 모델은 단순한 모델일 뿐 아니라 영감을 주는 뮤즈요 연인이자 반려자, 나쁘게 말하면 성적 노리개나 소유물 같은 존재라는 환상을 사람들에게 심어준 것이다.

그러나 실제로 예술가와 모델은 무엇보다 '비즈니스' 관계로 만난 사이였으며, 여성 모델 가운데는 꼭 젊고 아름다운 여인만 있었던 것은 아니다. 모델들은 가난하고 어려운 환경 출신이 많았고 병이 들거나 곤궁한 생활에 지친 경우도 적지 않았다. 물론 나이가 많거나 몸매가 '엉망'인 사람들도 허다했다. 그런데 화가는 다양한 모델이 필요했다. 돈을 주고 여러 모델을 고용할 정도의 화가라면 아무래도 경제적인 측면에서 모델보다 꽤 우월한 처지였을 터이므로 그런 경우 둘 사이에는 주종관계에 가까운 불평등이 존재하기도 했다. 그런 관계가 일반인들에게 막강한 힘을 가진 제우스와 그에게 꼼짝 못하는 님프의 관계와 같은 에로틱한 환상을 심어주곤 했지만, 설령 그런 환상적인 관계가 존재했다 하더라도 예술가와 모델 사이에는 다른 무엇보다 금전 거래와 비즈니스 관계가 최우선이었다.

이런 현실을 놓고 볼 때 모델과 예술가 사이의 관계가 보통 사람들이 생각하는 것처럼 로맨틱하고 환상적인 것만은 아니었다. 단지 19세기 말 이후 모델에 대한 사회적 인식이 나아지고 진취적인 예술가들이 보헤미안적인 태도를 보이면서 '사회에서 일탈한 자'라는 동류의식으로 둘 사이가 연인 혹은 부부로 발전하는 경우가 자주 발생했다. 이런 모델들은 단순히 연인에 그치지 않고 자연스레 예술가에게 상당히 영감을 주는 '뮤즈'의 역할을 하곤 했다.

물론 옛날부터 화가에 따라 부인이나 정부, 연인을 지대한 영감을 준 뮤즈로 그리는 이도 있었다. 사랑하는 여인이 화가에게 뮤즈로 인식되는 것은 지극히 당연한 일이다. 하지만 이런 경우 그 여인들은 직업 모델이었다가 화가의 뮤즈가 된 경우가 아니다. 보헤미아니즘을 타고 화가가 모델을 연인으로 삼은 19세기 말 이후의 풍속과는 분명히 구별할 필요가 있다. 그러나 뮤즈였다가 모델이

210 산치오 라파엘로, 〈라 포르나리나〉,
1518~1520, 캔버스에 유채,
85×50cm.

됐든, 모델이었다가 뮤즈가 됐든 화가가 모델을 뮤즈로 그린 그림을 보면 매우
독특한 낭만주의적 정서가 동반되는 것이 사실이다. 물감 사이에 스며든 뮤즈
의 추억이 보는 사람에게도 애틋한 감정을 일으키기 때문이다.

　르네상스의 거장 라파엘로에게도 뮤즈가 있었다. 여인의 이름은 라 포르나리
나였다. 원이름은 마르게리타 루티였지만, 아버지가 제빵사여서 '제빵사의 딸'
이라는 뜻의 '라 포르나리나'로 불렸다. 그녀는 〈라 포르나리나〉[210]로 알려진 그
림 외에도 〈성 체칠리아의 황홀경〉〈시스티나의 마돈나〉[211] 등의 모델을 했다.

　〈라 포르나리나〉에 그려진 모습은 다소 고혹적이다. 〈시스티나의 마돈나〉에
서 마리아로 등장해 우아하고 순결한 아름다움을 보여준 것과는 차이가 있다.
가슴이 그대로 드러나고 배를 가린 천도 속이 비쳐서 관능적인 인상을 준다. 마
돈나의 모델을 많이 선 순결한 여인이 갑자기 에로틱한 모습으로 나타나서일
까, 그녀의 미소가 왠지 비밀스럽고 수수께끼 같다. 관람자들에게 자신이 이렇
게 나타난 이유를 알아맞혀보라고 하는 것 같다. 이 그림 이전에 라파엘로가 이
런 형식의 누드 그림을 그린 적이 없다는 점과 당시의 관행으로는 이런 표현이

일반적이지 않았다는 점에서 이 그림을 그린 라파엘로의 의도가 매우 궁금해진다. 비평가에 따라서는 고상하고 정숙한 마리아만 그리던 화가가 품위를 저버리고 도덕적으로 타락한 모습을 보여준다고 평가하기도 했다. 이런 '속된' 초상화의 모델이든 또 거룩한 마리아상의 모델이든 어쨌거나 라 포르나리나는 라파엘로의 가장 소망스러운 뮤즈로 그의 화포를 사로잡았다.

사실 라파엘로와 라 포르나리나의 관계를 구체적으로 증명하는 자료는 별로 없다. 하지만 라파엘로가 로마에 체류하는 동안 라 포르나리나가 그의 정부였다는 사실은 오랫동안 별다른 의심없이 믿어져왔다. 이 그림의 여인이 라 포르나리나로 여겨진 것도 왼쪽 팔 상박에 두른 팔찌에 라파엘로라는 이름이 새겨져 있고, 왼손 넷째 손가락에 반지가 있어 기왕의 소문을 확인해주는 그림으로 받아들여졌기 때문이다. 이렇게 볼 때 이 그림은 다른 주문 그림과 달리 화가와 모델이 사랑을 확인하고 기록하기 위해 그린, 아주 사적인 그림이라고 할 수 있겠다. 그래서인지 따뜻한 온기가 느껴진다.

19세기 영국 화가 단테이 게이브리얼 로세티Dante Gabriel Rossetti, 1828~1882는 원래 모델이던 여인을 사랑하게 되고 그녀를 뮤즈로 삼아 여러 걸작을 남긴 대표적인 화가다. 로세티가 속한 라파엘 전파 화가들은 직업 모델보다는 일반인들 가운데서 모델을 찾는 경향이 강했는데, 그런 과정에서 라파엘 전파의 모델이 되어 친구처럼 어울리다가 결국 로세티의 뮤즈가 된 여인이 엘리자베스 시덜이다.

'리치'라고 불린 시덜은 라파엘 전파 회원들 모두에게 인기 있는 모델이었다. 라파엘 전파 화가들이 그녀를 발견하기 전 그녀는 모자 상인의 조수로 일하고 있었다. 비록 어려운 환경 출신이었지만 기품 있는 그녀를 보고 로세티는 한눈에 반했다. 그래서 자신만을 위한 모델로 삼았고, 이후 10년가량 그녀를 꾸준히 그렸다. 이렇게 오랜 세월 동안 그녀를 사랑하고 독차지해 그리면서도 로세티는 그녀와 결혼하지는 않았다. 로세티가 리치와 결혼을 결심한 시기는 그녀의 건강이 나빠진 1860년이었다. 결혼한 이듬해에 아이를 사산한 리치는 아편에 손대기 시작했는데, 1862년 남편과 외식을 다녀온 뒤 아편 과다 복용으로 숨졌다. 그녀가 숨질 당시 로세티는 집에 없었다. 아마도 '파니'라는 정부를 만나러 간 것으로 추정된다. 로세티가 왜 집을 비웠는지 잘 알던 리치는 배신감과 좋지 않은 건강, 아이 사산 등 여러 가지 불행에 지친 나머지 자살을 택한 것 같다. 로

212 단테이 게이브리얼 로세티, 〈베아타 베아트릭스〉, 1863, 캔버스에 유채, 86×66cm.

213 레미기우스 가일링, 〈'학부' 연작 중 '철학'의 밑그림을 그리는 클림트〉, 1902년경, 종이에 수채, 44×29cm.

모델들이 작업을 돕는 조수 역할까지 하는 모습이 이채롭다.

세티는 10여 년가량 뮤즈로서 그녀에게 예술적 영감의 빚을 졌으면서도 이처럼 불행한 결혼 생활로 뮤즈를 떠나보냈다.

로세티가 리치를 모델로 그린 대표적인 걸작은 그녀의 사후 일종의 송가頌歌로 그린 〈베아타 베아트릭스〉[212]이다. 녹색조와 갈색조가 두드러진 화면에 기도하듯 조용히 눈을 감고 앉은 여인이 보인다. 역광으로 떨어지는 빛으로 머리에는 후광처럼 적황색 아우라가 생겼다. 실루엣 속의 푸르스름한 목, 반쯤 열린 입술, 반듯한 코, 살포시 감은 눈, 어디선가 본 듯한 아련한 인상 등 모든 이미지가 사춘기적인 감상의 물결을 진하게 흘려보낸다. 인상적인 것은 뒤쪽 풍경으로, 난데없이 런던이 아닌 피렌체 시가지가 등장한다. 피렌체는 시인 단테와 구원의 여인 베아트리체의 고향이다. 화가는 자신과 리치의 사랑을 단테와 베아트리체의 사랑에 빗대고 있다. 왼편의 붉은 옷을 입은 여인이 베아트리체이고 오른쪽의 녹색 옷을 입은 남자가 단테이다. 단테와 베아트리체의 사랑 역시 베아트리체의 죽음으로 이승과 저승으로 갈렸다. 로세티는 그 이야기를 풍경으로 둘러 자신과 리치의 애달픈 사랑을 노래한 것이다. 붉은 새 한 마리가 다가와 죽음의 상징인 양귀비꽃을 리치의 손에 떨어뜨려 그 종말을 장식하고 있다. 이렇게 뮤즈는 갔지만, 화가는 그동안 그녀에게 얼마나 큰 영감을 빚졌는지 이런 애도화哀悼畵로 안타깝게 고백했다.

모델에 대해 상당히 분열적인 태도를 보인 화가도 있다. 어떤 여인에게서는 구원의 여인상을 보고, 또 어떤 여인에게서는 마력적인 요부상을 보면서 예술적 영감을 얻은 오스트리아 화가 구스타프 클림트Gustav Klimt, 1862~1918가 대표적인 경우다. 클림트는 에밀리 플뢰게를 비롯해 사교계 혹은 상류층의 우아한 여성에게 정신적 사랑을 느껴 그들을 고상한 이미지로 그리는 한편, 직업 모델들은 대부분 요부상으로 그려 자신의 육체적 욕망을 투사했다.[214·215] 그런 까닭에 그는 에밀리의 몸에 평생 손을 대지 않았으면서 자신의 임종을 지켜줄 구원의 여인으로 그녀를 불렀는가 하면, 아이들을 낳아준 미치라는 모델은 끝내 자신의 여인으로서 어떤 공식적인 인정도 해주지 않았다. 그저 생활비만 도왔을 뿐이다. 이런 모델들은 클림트에게 관능과 에로티시즘의 대상으로서만 의미가 있었고, 성적 욕망의 대상으로서만 필요했다. 이상적이고 우아한 뮤즈는 직업 모델보다 높은 신분이어야 했던 것이다.

서양 미술에서는 모델들이 이처럼 예술가에게 영감을 불어넣는 뮤즈의 기능

214 **구스타프 클림트,**
〈에밀리 플뢰게의 초상〉, 1902,
캔버스에 유채, 184×84cm.

215 **구스타프 클림트, 〈다나에〉,**
1907~1908, 캔버스에 유채,
77×83cm.

여성에 대한 클림트의 이중적인 태도는
그들을 대상으로 그린 그림의 분위기
차이에서도 금세 느낄 수 있다. 모델을
향한 시선 자체가 크게 다름을 알 수
있다.

을 하곤 했다. 육신으로서 그들은 화가들이 어떻게 그려야 하는가에 대한 답을
주었고, 영혼으로서 그들은 화가들이 무엇을 그려야 하는가에 대한 답을 주었
다. 모델로서 그들은 가장 이상적이고 궁극적인 존재였던 것이다. 그러나 예술
가, 창조자는 남자이며, 모델, 뮤즈는 여자라는 이 이분법적 관점 역시 근본적으
로 서구 가부장 사회의 뿌리 깊은 성차별의 역사를 반영하며, 남성을 주체, 여성
을 타자로 놓는 불평등과 억압, 소외의 역사를 반영하고 있다. 오늘날엔 더 이상
여성이 이런 뮤즈로 그려지는 경우가 드문 이유도 그만큼 시대와 가치관이 바
뀌었음을 뜻한다.

모델 작업이 한국 미술가들에게 익숙하지 않았던 이유는 무엇보다 모델은
'주체로서의 인간'이 아니라, '대상화된 인간' 혹은 '사물화된 인간'이라는 사실
때문이었다. 이는 서양에서 해부학이 발달한 데 비해 우리에겐 그런 전통이 미
약한 점과도 비슷하다. 설령 죽은 사람일지라도 인간인 이상 사물로 객체화하
거나 대상화할 수 없다는 생각이 우리 의식 저변에 짙게 깔려 있었던 것이다.
따지고 보면 그림을 그리려고 동료를 벌거벗겨놓고 물건 바라보듯 바라보는

**216 윌리엄 맥타가트 경,
〈두 여성 누드 모델 습작〉, 1855년경,
캔버스에 유채, 61×58cm.**

사람을 벗겨놓고 관찰하는 서양의
모델 회화 전통은 인간을 사물화하는
듯한 느낌이 없지 않다. 처음 모델 실기를
하는 미술학도들 가운데는 모델을 보며
정육점의 고기를 연상하는 경우도
심심찮게 있다.

것은 자연스러운 경험이 아니다. 목욕탕이든 침실이든 벗을 때는 너나없이 다 함께 벗는 것이 정상이다. 벗은 사람과 벗지 않은 사람이 나뉘고, 벗은 사람이 벗지 않은 사람에게 수동적으로 관찰당해야 할 때 수직적인 권력관계가 생겨난다. 관찰하는 자는 주인이 되고, 관찰당하는 자는 대상, 객체 혹은 사물이 되는 것이다. 옷을 입었다고 해도 이런 관계가 형성되면 그 위계는 크게 달라지지 않는다. 비록 현대 이전의 신분제 사회에서도 인간을 사물화하는 이런 의식이 용납될 수 없었기에 우리 사회에서는 모델 전통이 발달하지 않은 것이다.

그러나 서양에서는 과학과 객관성, 사실적 표현이라는 명목으로 모델 전통을 발달시켰다. 그렇다고 그 밑바탕에 단순히 타자를 사물화해도 무방하다는 생각만이 존재했던 것은 아니다. 서양 문명에는 모델 전통뿐 아니라 해부학 등 제반 '인간의 사물화' 과정을 통해 얻은 과학적이고 합리적인 지식을 인간의 삶을 개선하고 아름답게 하는 데 선용하겠다는 훌륭한 목적이 있었다. 하지만 그런 과정이 지닌 잠재적인 '비인간화'의 부작용이 언제든지 부정적으로 작용할 가능성은 있다. 오늘날 인간 복제 논란이나 인간의 배아 줄기 세포를 실험 대상으로 삼아야 하느냐 말아야 하느냐 하는 논란에는 바로 모델 전통을 발달시켜온 이 문명의 정신 사적 고뇌가 배어 있다. 우리가 서양의 모델 전통에서 보게 되는 것은 서양의 예술가들이 과학자들 못지않게 이런 고뇌와 고민을 통해 갈등하고 성취하면서 나름대로 의미 있는 미학을 만들어왔다는 사실이다. 의미가 있을 뿐 아니라 과학적인 만큼 막강한 힘을 가진 미학이라 하지 않을 수 없다. 우리가 그들의 미술 작품을 통해 감상하게 되는 것은 바로 그 아름다움과 힘이다.

13

고전주의

고전주의Classicism 미술은 고대 그리스와 로마의 미술에서 역사적 전통이나 미학적 규범을 찾는 미술을 말한다.[217·218·219] 그러니까 예술적 가치 판단의 최종 기준을 고대 그리스와 로마에 둔 것이다. 따라서 고대 그리스와 로마시대의 미술이 고전주의의 시작이며, 이 고대 미술에서 직접적인 세례를 받은 후대 미술을 통틀어 고전주의 미술이라 부른다.

고대 로마에서는 세금 납부 대상을 다섯 단계로 구분했는데, 최상위의 시민 계층을 'Classis'라고 불렀다. 고전Classic이라는 말은 이 단어의 형용사형인 Classique('일류의'라는 뜻)에서 비롯되었다. 단어의 의미에서 보듯 '고전'이라는 말은 최고를 지칭하는 용어로도 쓰인다. 책이나 예술품, 건축물 등에서 그 분야의 최고 사례나 전범을 고전이라고 부르는 것은 그런 연유에서다. 물론 이런 의미로 쓰였을 때 그 대상이 반드시 그리스나 로마와 관련이 있는 것은 아니다. 예를 들어 『홍길동전』은 우리 소설의 고전이지만 그리스나 로마와는 전혀 관련이 없다. 우리가 전통적인 미인을 일컬어 "고전미가 있다"라고 말할 때도 마찬가지다. 그러므로 우리에게는 고전도 있고 고전적인 것도 있지만, 고전주의

217 작자 미상,
〈아르테미시온의 제우스(포세이돈)〉,
기원전 460~450, 브론즈,
높이 209cm, 폭 210cm.

218 페이디아스 지휘 감독, 〈파르테논의 디오니소스〉, 기원전 438~432, 대리석,
등신대가 넘는 크기.

219 〈폴리클레이토스의 디아두메노스(머리띠를 묶는 사람)〉,
기원전 430년경(로마시대 모각),
대리석, 높이 195cm.

기원전 5세기에 본격적으로 꽃핀 그리스 고전주의 미술은 사실적이면서도 매우 이상적인 조각을 탄생시켰다. 그 전에는 세계 어디에서도 볼 수 없던 종류였다. 그리스 고전주의가 신고전주의로 대변되는 후대의 고전주의와 구별되는 점은 "절도와 질서를 추구하는 노력 못지않게 자연에 충실하고자 하는 경향이 강하다"(하우저)라는 것이었다. 역사상 처음으로 실물 같은 조상이 만들어진 시기이니 당연한 현상이었을 것이다. 그리스 고전기의 조각들은 잘 잡힌 균형미와 함께 뒤로 갈수록 점점 사실성이 강해지는 모습을 볼 수 있다.

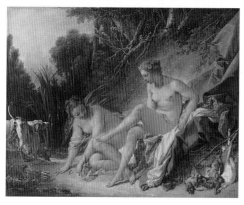

220 산치오 라파엘로, 〈정원사로서의 마돈나〉, 1507, 나무에 유채, 122×80cm.

자유롭고 자연스럽게 모든 부분의 조화를 추구한 르네상스 고전주의의 성격이 잘 나타난 작품이다.

221 프랑수아 부셰, 〈목욕 후의 디아나〉, 1742, 캔버스에 유채, 57×73cm.

로코코 고전주의의 대표적인 걸작이다. 로코코 고전주의는 귀족들의 사치스럽고 우아한 취향이 반영되었다.

는 존재해본 적이 없다고 하겠다. 다시 말해 고전이라는 말과 달리 고전주의라는 말은 곧바로 그리스·로마와 연결되므로 서양 문명 밖 다른 문명에서 고전주의를 논한다는 것은 원천적으로 불가능하다. 물론 미술가 가운데는 대부분의 미술 양식이 일정한 주기를 갖는다고 보고 그 정점을 고전주의라 지칭하는 경우도 있다. 그러나 이는 엄밀한 의미의 고전주의 개념과는 거리가 있는 표현이다.

고대 이후 서양의 고전주의가 본격적으로 형성되기 시작한 시기는 르네상스 때부터다. 물론 중세라고 해서 그리스·로마의 전통을 완전히 잊은 것은 아니지만, 고전 부흥의 물결이 드높이 일어난 르네상스기가 고대 이후 고전주의가 철저히 구현된 첫 시대인 것만은 분명하다. 고전주의 전통은 17세기까지 이탈리아를 중심으로 전개됐으나, 17세기 이후부터는 프랑스를 중심으로 펼쳐졌으며 영국 등 유럽 여러 나라에 굳건하게 뿌리내렸다. 르네상스 고전주의[220]에 뒤이어 바로크 고전주의, 로코코 고전주의,[221] 신고전주의 등 여러 고전주의 미술이 19세기까지 부침을 거듭하며 그 맥을 면면히 이어간 것이다.

물론 고전주의 전통이 줄기차게 이어졌다고 해서 시대마다, 또 지역마다 그 특징이 한결같을 수는 없다. 그만큼 각 시대의 고전주의는 동시대의 다양한 가치와 관심의 영향을 받아 크고 작은 차이를 보인다. 일례로, 르네상스 고전주의는 개성이 만발한 시대답게 당대 건축가이자 이론가 알베르티가 말했듯이 "모든 부분의 조화"를 자유롭고 자연스럽게 추구한 반면, 바로크 고전주의는 절대주의의 영향을 받아 모든 주관주의와 예술적 자유를 억압하며 예술이 국가처럼 통일적 성격을 갖고 군대의 움직임처럼 완벽한 형식을 갖추려는 경향이 강했다. 더불어 이런 엄숙주의와 함께 모든 것을 거창하고 화려하게 꾸미려는 모순된 야심을 드러내기도 했다. 18세기 로코코 고전주의는 당시 귀족들의 사치스럽고 우아한 생활의 영향으로 고전주의적 양식과 기교적인 장식이 혼합된, 매우 우유부단한 모습을 보여준다. 한마디로 절충적 고전주의라 할 수 있다. 신고전주의는 이런 절충주의를 비롯해 모든 혼합 양식을 비난

하면서 지금까지의 어떤 고전주의보다 더 엄격하고 냉철하며 전형성과 규범성이 강조된 고전주의를 추구했다. 더욱 합리적이고 계획적인 고전주의를 시도한 것이다.

이와 같은 부침이 있었음에도 어쨌든 각 시대의 고전주의는 미학적인 측면에서 조화와 명료성, 규율과 규범, 보편성과 전형, 완벽성과 이상주의를 추구한다는 점에서 공통성을 유지했다. 양식적인 측면에서도 색채보다는 선, 정면성, 그리고 그 자체로서 완결된 닫힌 구성을 추구했다. 어떤 종류의 고전주의든 고전주의 미술은 알베르티가 말했듯이 "더 나빠지게 만들려는 것이 아닌 한 더할 수도, 뺄 수도 없는 상태"를 최고의 이상으로 삼았다.

고전주의의 이러한 면모에서 우리는 서양 미술의 오랜 역사를 관통하는 핵심적인 뼈대가 바로 고전주의임을 알 수 있다. 한마디로 고전주의는 서양 미술의 출발점이자 기본 틀이다. 따라서 다른 양식이나 사조는 고전주의를 어떻게 받아들이느냐, 혹은 얼마만큼 긍정하느냐 부정하느냐, 또 고전주의에서 얼마나 가까우냐 머냐에 따라 그 성격이나 위치가 결정되곤 한 것이다. 그런 점에서 서양 취미의 역사, 서양 미술 애호의 역사는 원칙적으로 고전주의의 흥망사라고 해도 과언이 아니다.

도덕적 체계로서의 고전주의

어느 시대, 어느 지역에서나 과거, 그것도 먼 옛날은 늘 아름다운 시대로 기억되게 마련이다. 이런 점은 어느 시대든 '지금 이 시점'이 항상 말세로 여겨지는 것과 대비된다. 그런 점에서 고대에 뿌리를 둔 고전주의가 르네상스 이후 고대의 미의식을 부활시킴과 동시에 고대의 덕과 도덕을 이상화해 찬양하고 스스로 하나의 도덕적 체계가 된 것은 결코 낯선 일이 아니다.

하나의 도덕체계로서 고전주의는, 미술은 진실하고 교훈적이어야 하며, 미술가는 도덕과 정의를 사랑하는 '선한 사람'이어야 한다고 말해왔다. 고전주의 미술은 형식 못지않게 주제를 중시했고, 그 주제는 언제나 고상하고 고귀했다. 사실 명료성과 규범성, 이상주의를 고전주의의 핵심적인 미학 원리로 추구하기 위해서도 이 같은 도덕주의는 꼭 필요했다. 고전주의의 기치 아래서 '위대한 양식'이라고 불리는 역사화가 발달하고, 역사화가 모든 장르 가운데 최고의 장르

로 대접받게 된 것도 고전주의의 도덕주의에 힘입은 바가 크다. 고전주의 화가들은 고대의 역사나 신화, 전설 속에서 도덕적 메시지를 찾았고 이를 완벽한 규범으로 표현하려 애썼다.

17세기 프랑스 고전주의의 원조 푸생이 그린 〈포키온의 매장 풍경〉[222]은 도덕적 원리로서 고전주의의 미학을 잘 구현한 대표적인 걸작이다. 이 작품은 고대 아테네의 포키온 장군 이야기를 소재로 했다. 포키온Phocion, 기원전 402?~318은 매우 강직하고 합리적인 사람으로, 그가 활동할 당시는 마케도니아의 알렉산드로스 대왕이 인더스 강에서 나일 강에 이르기까지 대대적인 정복전쟁을 벌일 무렵이었다. 포키온은 아테네인들이 알렉산드로스 대제에게 반란을 일으키면 그의 지배를 벗어날 수 없다고 판단했다. 그런 무모한 짓으로 아테네가 잔인하게 파괴되느니 차라리 마케도니아와 지혜롭게 협상을 벌여야 한다고 생각했다. 협상은 평화를 가져왔다. 그러나 그의 주장에 불만을 품은 반대 세력은 무력 투쟁을 피한 포키온을 배신자로 여겨 언젠가는 처단하리라 마음먹었다.

223 니콜라 푸생, 〈성 바울의 환희〉, 캔버스에 유채, 연도 미상, 148×120cm.

푸생은 종교적인 주제를 다룬 이 작품을 그릴 때 성스러운 감정을 전해주는 음악 선법인 히폴리디아 선법을 떠올렸다고 한다.

그러던 중 알렉산드로스가 갑자기 죽고 혼란이 일어나자 이들은 포키온을 반역자로 몰았다. 사태는 포키온에게 불리하게 돌아갔고, 마침내 죽임을 당했다. 그에게 내린 형벌이 얼마나 가혹했는지는 그의 주검조차 아테네에 묻힐 수 없도록 한 데서 잘 나타난다. 조국에서조차 추방된 포키온의 주검이 버려진 곳은 메가라라는 곳이었다. 거기에 버려질 때도 유해는 화장된 뒤 흙바닥에 뿌려졌다. 영혼마저 안식을 얻지 못하고 공중에 떠돌게 하려는 조치였다고 한다.

그림에서 전경에 두 장정이 들것에 올려 실어가는 것이 바로 포키온의 주검이다. 뒤로는 매우 평화로운 풍경이 펼쳐진다. 이 그림에서 푸생은 목숨을 바치면서까지 조국을 지키려 한 인간의 영웅적인 행위를 기리고 있다. 언뜻 보기에 영웅의 모습이 너무 작아 그를 제대로 기리고 있는지 미심쩍어 보일 수도 있다. 그렇다면 풍경으로 시선을 돌려 그림 전체를 차분히 살펴보자. 이 풍경은 어디 빈 구석이 없다. 다시 말해 허투루 표현된 부분이 전혀 없는 이상적인 풍경이다. 수평 들판과 수직 산, 건물 등 구성이 매우 절도 있고 짜임새 있으며, 더 나아가 고결하고 숭고하다는 인상마저 준다. 전반적으로 사물의 형태와 윤곽이 엄격하게 처리된 반면 색채는 상대적으로 차분히 가라앉아 있다. 결코 화려하지도, 격정적이지도 않다. 하지만 그 '정연함'과 '숙연함'으로 인해 이 그림은 매우 '엄숙한 풍경', 나아가 '도덕적인 풍경'으로 우리에게 다가온다. 푸생은 죽은 영웅의 위대성을 이렇듯 조화롭고 규범적이며 이상적인 풍경의 형태로 표현했다.

라파엘로가 그린 〈발다사레 카스틸리오네〉[224] 역시 고전주의의 이상이 잘 드러난 작품이다. 이 그림에 나타난 이상은 선미 善美, Kalokagathia이다. 선미란, 고대 그리스에서 육체적인 요소와 정신적인 요소의 조화로운 균형을 중시하면서 나타난 이념으로, 위대한 개인 혹은 평균 이상의 고귀한 인간에게서 볼 수 있는 이상적인 미와 선의 결합을 가리킨다. 도덕과 예술이 하나가 되는 경지인 것이다.

발다사레 카스틸리오네 Baldassare Castiglione는 밀라노, 만토바, 우르비노 등지의 궁정을 위해 일한 궁정인이다. 그는 『정신론 廷臣論』이란 책을 썼는데, 이 책은 자신의 활동을 바탕으로 해 이상적인 궁정인의 처신이란 어떤 것인지 문답 형식으로 정리한 것이다. 여러 나라 말로 번역돼 당시 유럽 상류사회의 교양을 형성하는 데 크게 영향을 미쳤다고 한다. 궁정인의 이상으로서 카스틸리오네의 인간상은 다재다능하고, 육체와 정신이 조화롭게 발달하고, 숙달된 무술과 사교술을 갖추었고, 음악과 문학·회화·학문 등에 교양이 높은 모습이다. 이런 사

224 산치오 라파엘로, 〈발다사레 카스틸리오네〉, 1514년경, 나무에 유채, 75.5×66.3cm.

람은 늘 고상하며 평정심을 잃지 않는다. 허식과 과장을 일체 멀리하고 매사에 꾸밈이 없으며 경직되지 않는다. 바로 이런 인간상을 카스틸리오네 스스로 추구했고 또 그렇게 될 수 있다고 믿었다. 르네상스 시기의 고전주의 미술은 이런 인간상을 예술적 표현의 표준으로 삼았다. 고전주의자가 형상화해야 할 가장 대표적인 인간의 모습이었다. 라파엘로는 이러한 이상과 지향의 현현으로서 카스틸리오네의 초상을 그린 것이다.

그림 속 카스틸리오네는 매우 올곧으면서도 온화한 모습이다. '외유내강'이라고, 얼굴 전체에는 푸근하고 따사로운 빛이 돌지만, 눈빛이 예사롭지 않고 코는 반듯하며 입술은 의지로 가득 차 있다. 형상의 완벽함은 본질의 완벽함을 의미한다. 내용에 군더더기가 없다면 형식도 그러할 것이요, 형식에 군더더기가 없다면 내용도 그러할 것이다. 고전주의의 선미는 이런 완벽한 균형을 추구한다. 라파엘로는 르네상스 고전주의의 정수로서 모든 조화와 질서, 품위와 격조를 실어 카스틸리오네를 형상화했다. 요한 빙켈만Johann Winckelmann, 1717~1768이 고대 그리스 미술을 일러 표현한 "고귀한 단순성과 고요한 위대성"이 르네상스의 선미를 포착한 이 그림에서도 선명히 느껴진다.

아카데미와 고전주의

프랑스에 왕립 회화·조각 아카데미가 창설된 것은 1648년이다. 아카데미는 미술의 법칙과 규범을 강화하는 역할을 했다. 관변 미술 기관인 아카데미는 단순히 실기 교육을 시행하는 데서 한발 더 나아가 이론 교육을 실시하고 보편타당성을 지닌 규칙을 공식화하는 데 관심을 쏟았다. 이 같은 노력은 결국 초기부터 미술을 전체주의적 원칙에 따라 지도, 관장하는 현상으로 나타났다. 그만큼 아카데미 안에 획일적인 가치가 팽배하게 됐다. 고전주의 미술은 무엇보다 이 아카데미를 통해 배타적인 지위를 확보했는데, 공직과 공적 주문, 칭호, 로마상 등 상과 연금이 모두 아카데미를 통해 주어졌기에 아카데미의 핵심 강령인 고전주의를 따르지 않고는 출세에 커다란 장애가 있을 수밖에 없었다. 물론 고전주의에 대한 태도도 시대나 파벌에 따라 차이가 있고 이설들도 토론의 대상으로 삼곤 했지만, 어쨌든 아카데미는 오랜 세월 고전주의의 아성으로서 큰 몫을 했다.

225 샤를 르브룅Charles Le Brun, 〈대법관 세기에〉,
1660~1661, 캔버스에 유채, 295×357cm.

프랑스 왕립 회화·조각 아카데미의 창립 멤버이자 학장이었던 르브룅은 정치적인 감각이 뛰어나 왕실을 등에 업고 출세했으며, 프랑스의 국가 미학을 정립하는 데 기여했다. 그림 속 주인공은 르브룅의 최대 후원자였던 대법관 세기에이다.

자연의 이상화로서의 고전주의

고전주의는 규범적이고 이상주의적이지만, 그 토대는 어디까지나 자연이었다. 자연을 모방하는 것은 오래 전부터 미술의 가장 중요한 기능 가운데 하나였다. 실물은 실물답게 묘사해야 했다. 그러나 서양인들은 자연을 불완전하다고 보았다. 기독교적 시각에서 실낙원 이후의 자연은 '죄로 물든' 세계였고, 플라톤적인 시각에서는 이데아의 불완전한 모방이었다. 그러므로 훌륭한 미술이란 자연을 모방하되 이를 이상적으로 표현한 것이어야 했다. 자연에서는 볼 수 없는, 완전함과 우아함을 담은 고대의 미술품들을 보면서 고전주의 화가들은 고대 미술의 이상미를 구현하려 애를 썼다.

미켈란젤로의 〈다비드〉[227]에서 우리가 보는 것도 바로 이 '이상화한 자연의 모방'이다. 미켈란젤로는 선배 조각가 아고스티노 디 두초Agostino di Duccio, 1418~1481?나 안토니오 로셀리노Antonio Rossellino, 1427~1479가 덤벼들었다가 포기한, 5m가 넘는 대리석으로 이 멋진 남자 누드상을 만들었다. 이 조각상에서 우리가 보는 것은 단순히 멋진 인체가 아니라 이상적으로 멋진 인체다. 그러니까 현실에 존재하는 인체라기보다 이상 속에 존재하는 인체인 셈이다. 미켈란젤로가 이상적인 인체를 만들려 했다는 사실은 그가 그 전까지 피렌체에서 제작되던 다비드 조각의 전통을 훌쩍 벗어난 데서 잘 알 수 있다. 이전의 조각가들은 다비드를 『성경』에 나오는 대로 소년이나 청소년의 모습으로 표현했다. 하지만 미켈란젤로는 과감하게 젊은 성인으로 형상화했다. 이렇게 해야 고대 조각에서 엿볼 수 있는 이상적인 남자의 인체상을 충실히 반영할 수 있기 때문이었다. 이렇듯 '역사적인 사실'보다 '이상적인 아름다움'을 우선적으로 선택한 부분에서 우리는 미켈란젤로가 '자연의 이상화'를 얼마나 중시했는지 알게 된다.

널리 알려졌듯, 다비드는 거인 골리앗을 돌팔매로 무너뜨린 이스라엘의 목동이다. 다비드의 일화는 구약 『성경』「사무엘」(상) 17장에 나오는데, 미켈란젤로는 다비드가 골리앗에게 돌팔매질을 하기 전 그를 꼬나보는 듯한 모습으로 작품을 제작했다. 따라서 팽팽한 긴장감이 느껴지는 한편, 수직으로 우뚝 선 모습은 더할 수 없이 고요하고 평온하기까지 하다. 이 믿음의 영웅이 승리자가 될 것이라는 사실에 기초해 곧 월계관을 받을 올림픽 경기의 우승자 이미지를 다비드에게 덧씌웠기 때문이다. 사실 이 작품에 다비드라는 이름이 주어지지 않

미켈란젤로 부오나로티
다빈치, 라파엘로와 더불어 르네상스 3대가의 한 사람인 미켈란젤로는 서양 미술사에서 가장 영향력 있는 미술가로 꼽힌다. 『르네상스 예술가 열전』을 쓴 바사리는 미켈란젤로의 성취를 "조토 이후 이어져온 미술의 영광의 정점"이라고 평했다. 당대 미술가들에게 미켈란젤로는 단순한 예술가의 차원을 넘어 '거룩한 미켈란젤로'였다. 그의 조각은 고전에 대한 충실한 이해 위에 인생의 고뇌와 개인적인 투쟁의 의지를 반영한 것으로, 이후 모든 서양 조각의 모범이 됐다. 조각적인 표현과 탁월한 데생이 돋보이는 그의 회화는 괴테로 하여금 "시스티나 예배당의 벽화를 보지 않고는 인간이 무엇을 성취할 수 있는지 제대로 알 수 없다"라는 말을 남기게 했다. 대표작으로 〈피에타〉(1498년경), 시스티나 천장 벽화 〈천지창조〉(1508~1512), 〈모세상〉, 시스티나 벽화 〈최후의 심판〉 등이 있다.

**226 미켈란젤로 부오나로티,
〈모세 상〉, 1513~1515, 대리석,
높이 235cm.**

았다면 우리는 이 작품에서 기독교보다는 고대 그리스와 로마의 냄새를 훨씬 더 강하게 맡았을 것이다. 그렇게 고전 고대의 이상은 이 기독교 주제의 작품을 머리 끝에서 발 끝까지 사로잡고 있다.

자연을 이상화해 그리는 일이 사람의 몸에만 국한되지는 않았다. 풍경 역시 마찬가지였다. 앞서 〈포키온의 매장 풍경〉에서 보듯, 푸생의 풍경화에서 그 자취를 아주 진하게 맛볼 수 있지만, 동시대 화가인 클로드 로랭 또한 자연의 이상화와 관련해 주목할 만한 작품을 많이 남겼다.

클로드가 그린 〈타르소스에 도착한 클레오파트라〉228는 역사의 한 장면을 풍경화로 녹여낸 그림이다. 클레오파트라가 타르소스를 찾은 이유는 안토니우스를 만나기 위해서였다. 카이사르(시저)가 암살된 이후 안토니우스와 가까워진 클레오파트라는 마침내 안토니우스와 결탁해 권력을 공고히 하게 된다. 그림은 두 연인이 석양빛이 물드는 항구에서 만나 운명적인 결합을 이루는 장면을 형상화한 것이다. 역사 주제를 다루었기에 풍경 역시 고대의 이미지를 진하게 풍긴다. 그런데 클로드는 현실의 풍경을 그릴 때조차 고대를 연상하게 하는 스타일을 고수했다. 원래 프랑스 태생이지만 이탈리아를 제2의 고향으로 삼은 그는, 고대의 위대한 인상을 전해주는 장엄한 유적들, 신화와 전설이 툭 튀어나올 것 같은 로마 근교의 언덕과 들판을 주로 그렸다. 이 회고적이고 과거지향적인 풍경에서 우리는 마치 그 옛날에 미뤄두었던 꿈을 꾸는 듯 목가적인 감상 속으로 깊이 침잠하게 된다. 특히 은빛이나 금빛으로 온 화면을 물들이는 로랭의 독특한 빛 표현은 화면의 풍경을 현실이 아니라 환상으로 느끼게 만든다. 그의 화폭에서 자연과 풍경은 끝없이 고대로 돌아가고 이상화되어 일종의 '모범 답안' 같은 이미지로 변한다.

비슷한 고전적 풍경화를 그렸음에도 지식인들은 클로드를 지적인 측면에서 푸생보다 열등하게 평가해 푸생을 더 선호했다. 그러나 바로 그런 점 때문에 그의 풍경에서는 영웅적인 이상화보다는 목가적인 이상화가 더 눈에 띈다. 그래서 더 감각적이고 분위기에 민감했으며, 귀족들이 그의 그림을 선호하는 이유가 됐다. 특히 훗날 영국 사람들이 클로드의 풍경을 매우 좋아하게 되면서 공원이나 정원을 클로드의 그림처럼 '이상화'하

227 미켈란젤로 부오나로티, 〈다비드〉,
1501~1504, 대리석,
높이 408.9cm.

228 **클로드 로랭,**
〈타르소스에 도착한 클레오파트라〉,
1643, 캔버스에 유채, 119×170cm.

려는 집단적인 노력을 낳기도 했다. 〈타르소스에 도착한 클레오파트라〉는 원래 〈이스라엘 왕 다윗을 성별聖別하는 사무엘〉이라는 『성경』을 바탕으로 한 풍경 화와 한 쌍이었다고 한다.

고전주의에 나타난 수학적 이상

고전주의가 자연을 모방하되 이상적으로 모방한다는 원칙을 세우자, 과연 '불완전한 현실'에서 어떻게 이상화된 자연의 이미지를 이끌어낼 것인가 하는 문제가 제기됐다. 이론적으로야 가장 이상적인 아름다움을 선택해 표현한다고 하면 그만이지만, 실제로 적용할 때는 자연의 여러 가지 아름다움을 어떤 기준으로 선택해야 할 것인가 하는 문제가 뒤따랐다. 이에 예술가들이 선택한 원리가 수학이었다. '8등신'이니 '7등신'이니 하는 비례 법칙이 대표적인 예다. 레오나르도 다빈치가 그린 유명한 〈인체 비례도〉에 그런 의식이 잘 나타나 있다. 이 그림은 로마시대 건축가 비트루비우스가 쓴 『건축 10서』에 나오는 인체 비례를 원용한 것이다. 그림 위아래로는 "손가락 네 개가 모여 손바닥의 너비가 된다"라든지 "사람이 두 팔을 벌렸을 때 그 폭은 그 사람의 신장과 같다" "턱 끝에서 정수리 끝까지 머리 길이는 신장의 8분의 1이다" 같은 비트루비우스의 설명이 적혀 있다. 이렇듯 고전주의는 수학을 미술적 사고의 출발점으로 삼았다. 색채처럼 수학적 규명이 어려운 조형 요소는 바로 그 이유 때문에 부차적이고 주변적인 요소로 밀려나기도 했다. 우리가 고전주의 미술 작품을 볼 때마다 정연하고 규칙적이라는 인상을 받는 이유는 이러한 수학적 원리가 작용하고 있기 때문이다.

229 레오나르도 다빈치, 〈인체 비례도〉, 1490년경, 펜, 잉크, 실버 포인트, 34.4×24.5cm.

고전주의의 완성 — 신고전주의

고대 그리스와 로마의 고전주의 미술을 제외하면, 르네상스 고전주의를 포함해 후대의 모든 고전주의는 사실 신고전주의라고 부를 수 있다. 모두 '원조' 고전주의를 새롭게 재해석한 것이니까. 그러나 일반적으로 신고전주의라는 말은 18세기 중반, 폼페이와 헤르쿨라네움 등지의 고대 유적이 발굴된 이후 새롭게 일어난 근대적 고전주의 흐름을 지칭하는 데 쓰인다. 신고전주의는 1780~1790년대에 절정에 이르렀고, 1840~1850년대까지 지속됐다. 이전의 고전주의 미술에 비해 훨씬 더 명료하고 눈에 띄는 윤곽 묘사와 선묘를 강조했고, 당시의 고고학적 열정에 따라 고증 측면에서도 정확하고 사실적인 표현을 중시했다.

신고전주의가 미술사에서 주목받은 이유는 이전의 어떤 고전주의도 이 고전주의만큼 명확한 성격을 띤 적이 없었다는 점 때문이다. 다시 말해 고전주의의 규칙성과 규범성이 가장 두드러진 미술이었다는 점 때문이다. 이와 관련해 예술사회학자 아르놀트 하우저 Arnold Hauser, 1892~1978는 이렇게 말한 바 있다.

"이 새로운 고전주의는 지금까지의 어떤 고전주의보다 더 엄격하고 더 냉철하며 더 계획적이었고, 종래의 어떤 고전주의보다 더 철저하게 형식 압축과 직

선적인 것, 구성적인 의미를 추구했으며, 또 어느 때보다 더 전형적인 것과 규범적인 것을 강조했다."

재미있는 것은 이처럼 엄격하고 규범적인 신고전주의가 프랑스 혁명과 맞물려 급성장했으며, 진보적이고 혁명적인 시민 계급의 대표적인 미술 양식으로 자리 잡았다는 사실이다. 고전주의는 일반적으로 매우 보수적이고 권위적인 미술로 간주되는데, 바로 이 엄격성 때문에 당시 사회의 지배 계층이던 귀족의 낭비적이고 탐미적인 생활감정과는 일정한 거리가 있었다. 특히 18세기 로코코 시대는 귀족의 호화로움이 극에 달한 시기다. 반면, 자본주의의 발달과 더불어 성장한 시민 계급은 매우 근면하게, 즉 규범적이고 합리적으로 생활하는 한편, 단순하고 명료한 미적 가치를 중시하는 태도를 보였다. 그러니 혁명을 통해 권력을 장악한 시민 계급이 규범과 합리성을 중시하는 신고전주의를 자신의 미술 양식으로 삼은 것은 자연스러운 일이었다 하겠다.

신고전주의는 자크 루이 다비드라는 걸출한 화가가 주도했는데, 그의 〈호라티우스 형제의 맹세〉[230]는 이 미술 양식의 초기를 대표하는 걸작이다. 그림은 고대 건축물의 실내를 배경으로 남자들이 무리를 지어 무엇인가를 맹세하고, 한쪽 구석에서는 여자들이 모여 괴로운 표정을 짓고 있다. 맨 왼쪽 세 남자는 저마다 손을 앞으로 뻗었는데, 아마도 맞은편 남자가 들고 있는 칼을 나눠 받으려는 듯하다. 구성 측면에서 보면, 배경은 매우 어둡지만 등장인물들이 꽤 밝게 처리되어 인물에 대한 집중도가 높은 편이다. 이런 표현은 마치 연극 무대의 한 장면처럼 상당히 드라마틱한 분위기를 자아낸다. 게다가 서 있는 남자들이나 앉아 있는 여인들의 자세가 고대 그리스·로마시대의 부조를 연상시켜 고전적 규범미가 그림에 도도한 권위와 무게를 더해준다. 배경 또한 명료하다. 불필요한 장식이 모두 제거됐다. 거의 청교도적이라고 할 만한 단순함과 냉철함이 돋보인다. 의미심장하고 장엄한 형식이라 하겠다.

다비드는 이 그림의 주제를 고대 로마시대의 역사가 티투스 리비우스Titus Livius의 글에서 가져왔다. 역사적 사실이라기보다 전설에 가까운 이 이야기는, 아직 작은 도시국가였던 로마가 이웃의 알바롱가와 전쟁을 벌일 당시를 배경으로 했다. 계속된 분쟁에 지친 두 라틴 도시의 수장은 마침내 양쪽에서 각각 삼형제를 내보내 결투를 벌이게 한 후, 그 결과에 무조건 승복하자고 합의를 보았다. 그렇게 해서 로마를 대표해 나서게 된 삼형제가 호라티우스 가문의 형제

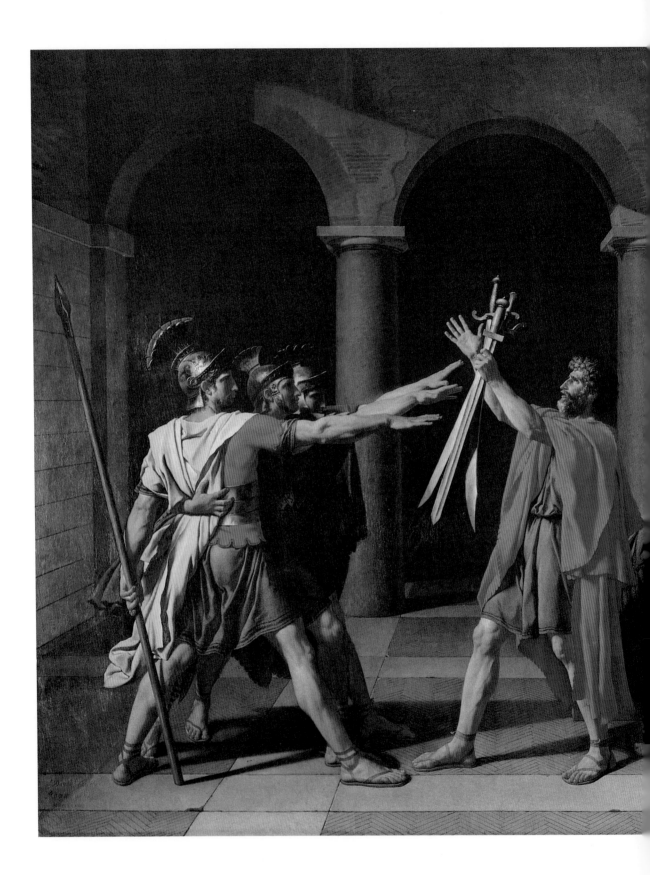

230 자크 루이 다비드,
〈호라티우스 형제의 맹세〉, 1784,
캔버스에 유채, 330×425cm.

들이다. 알바롱가 쪽에서는 쿠리아티우스 삼형제가 나섰다. 결투 초반에는 알바롱가 쪽이 우세했다. 호라티우스 삼형제 가운데 두 명이 금세 쓰러져버린 것이다. 마지막으로 남은 호라티우스는 도망가는 체하며 뒤쫓아오는 쿠리아티우스 삼형제를 차례대로 베어버렸다. 초반의 불리함을 딛고 최후의 승자가 된 것이다. 이렇게 해서 승리는 로마로 돌아갔다.

다비드는 이 이야기에서 호라티우스 삼형제가 조국을 위해 목숨을 바치기로 맹세하는 장면에 초점을 맞춰 그림을 그렸다. 싸우는 장면이나 승리의 영광을 나누는 장면도 눈길을 끌 만하지만, 죽음조차 두려워하지 않고 조국을 위해 분연히 일어선 사나이들의 모습만큼 멋진 것은 없다고 보았기 때문이다. 그림에서 이들 삼형제에게 칼을 나눠주는 이는 그들의 늙은 아버지인데, 아들을 피의 제단에 바치는 그 또한 어떤 망설임도 보이지 않는다. 단지 그들 형제의 누이를 비롯한 여인네들은 '여성인 만큼' 충분히 슬퍼할 권리를 부여받고 있다. 누이들 가운데 하나가 쿠리아티우스 형제의 한 사람과 약혼한 사이라는 사실을 관람자가 안다면 이들의 슬픔을 동정 어린 눈길로 보지 않을 수 없을 것이다.

이 그림이 그려질 당시, 왕정을 무너뜨리려는 프랑스의 공화주의자들이 로마 공화정을 동경하고 있었고, 또 시민혁명의 분위기를 드높이려면 애국심 고양이 무엇보다 중요했다는 점 등을 고려하면, 이 작품이 당시 사람들에게 어떤 느낌으로 다가왔을지 짐작하기 어렵지 않다. 실제로 이 작품은 우선 예술적 성취 면에서 대단히 찬사를 받았지만(역설적이게도 이 작품은 단두대의 이슬로 사라질 루이 16세가 구입했다), 공화주의적 가치관의 선명한 흔적 때문에도 매우 광범위한 호응을 얻었다. 이 모든 성취의 바탕에 신고전주의의 이념이 자리 잡고 있었다. 다비드는 이 흐름의 주도자이자 미술사에서 거의 유례가 없는 '문화권력자'로서, 신고전주의를 '다비드의 혁명'이라 불리게 할 만큼 큰 족적을 남겼다.

다비드의 뒤를 이어 신고전주의의 제사장으로 군림한 화가가 장 도미니크 앵그르다. 앵그르가 등장할 무렵 신고전주의는 한동안 침체를 면치 못했다. 다비드가 활발히 활동할 당시, 그러니까 반세기 전만 해도 혁명적인 양식이던 것이 이제는 엄격한 교의로 화석화해 권력층과 보수주의자들의 주문呪文처럼 돼버렸기 때문이다. 앵그르가 47세 때 그린 〈호메로스 숭배〉[231]는 흔들리던 다비드의 원리를 다잡아주며 신고전주의에 새 바람을 불어넣은 작품이다.

〈호메로스 숭배〉는 고전주의에 바치는 앵그르의 신앙 고백과도 같다. 배경

**231 장 오귀스트 도미니크 앵그르,
〈호메로스 숭배〉, 1827, 캔버스에 유채,
386×512cm.**

건물과 그 앞 사람들이 대칭구도를 이룬 가운데 호메로스가 중앙 보좌에 앉아 승리의 여신에게서 월계관을 받고 있다. 엄격한 대칭구도는 앵그르가 지극히 존경한 라파엘로의 〈아테네 학당〉[39]을 연상케 하는데, 어쨌든 호메로스를 정점으로 그에게 빚진 후대의 수많은 지성과 예술가가 정연하게 도열했다. 그림 왼편의 비극작가 아이스킬로스가 두루마리를 펼친 모습과 오른편의 합창대가合唱大歌 작사자 핀다로스가 그의 리라를 들어올리는 모습이 서로 반향하는 데서도 알 수 있듯, 대칭의 조화는 구도뿐 아니라 제스처나 색채에서도 선명히 나타난다. 아이스킬로스 옆에 있는 화가 아펠레스가 푸른 옷을 입은 반면, 핀다로스 옆 조각가 페이디아스가 붉은 옷을 입은 것도 이 같은 지향의 발로다. 호메로스의 발 아래로는 그의 작품『일리아드』와『오디세이아』를 상징하는 두 여인이 앉아 있는데, 각각 주황색과 초록색 옷을 입은 그네들은 두 이야기를 상징하는 칼과 노를 지니고 있다. 그림 맨 아래 왼쪽에는 푸생을 중심으로 프랑스 비극작

다비드의 제자들

다비드의 신고전주의는 많은 추종자를 낳았다. 그들 가운데는 다비드의 엄격성을 견고히 유지하려는 이들도 있었는가 하면, 좀더 우아하고 여유로운 양식, 나아가 낭만주의적 요소를 드러낸 이들도 있었다. 아래 장 제르맹 드루에Jean Germain Drouais, 1763~1788와 피에르 나르시스 게랭Pierre-Narcisse Guérin, 1774~1833의 작품은 고대 로마의 역사를 소재로 삼은 것이며, 지로데트리오종의 작품은 그리스·로마 신화를 소재로 한 것이다. 지로데트리오종의 작품은 고전주의적 균형감각과 함께 초기 프랑스 낭만주의의 분위기를 전해준다.

**232 장 제르맹 드루에, 〈민투르나이의 마리우스〉,
1786, 캔버스에 유채, 271×365cm.**

고대 로마의 전쟁 영웅인 마리우스는 정적 술라와의 갈등으로 민투르나이의 한 농가로 피신했다. 그에게 내려진 사형선고를 실행하기 위해 한 암살자가 투입됐으나 그는 어둠 속에서 형형하게 빛나는 마리우스의 눈동자에 질려 암살을 포기했다. 그림은 비무장 상태이지만 오히려 당당한 마리우스와 칼을 들었으나 두려움에 떠는 암살자를 극명하게 보여준다.

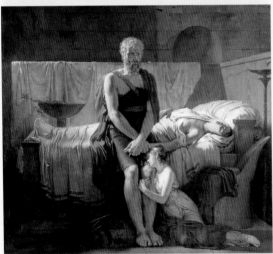

**233 피에르 나르시스 게랭, 〈마르쿠스 섹스투스의 귀환〉,
1799, 캔버스에 유채, 217×243cm.**

고대 로마의 망명 정객 마르쿠스가 타향에서 돌아와 보니 아내는 죽고 딸은 그 곁에서 슬피 울고 있었다. 역사의 수레바퀴에 무참히 짓밟힌 한 가족의 모습을 조명한 그림이다. 당시 프랑스 혁명으로 국외로 도피했다가 돌아온 망명 귀족들의 현실과 맞물려 큰 반향을 일으켰다.

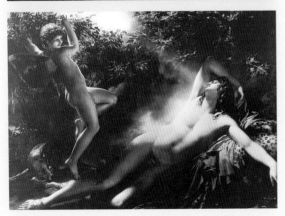

**234 안루이 지로데트리오종, 〈엔디미온의 잠〉,
1793, 캔버스에 유채, 198×261cm.**

처녀신 아르테미스는 연애라면 질색인 여신이다. 그러나 그녀도 남자에게 마음을 빼앗긴 적이 있다. 엔디미온이라는 미남 청년이 자는 모습을 보았을 때였다. 달의 여신인 그녀로서는 달빛을 받아 잠든 아름다운 남자를 외면하기 어려웠을 것이다. 일설에 따르면 제우스가 엔디미온의 미모와 젊음을 지켜주기 위해 그에게 영원한 잠을 선사했다고도 한다. 달빛에 비친 엔디미온의 나신이 무척 아름다운 그림이다.

가 코르네유와 우화작가 라퐁텐이, 오른쪽에는 희극작가 몰리에르를 중심으로 비평가 부알로와 비극작가 라신이 각각 호메로스를 비롯한 옛 대가들을 찬양하고 있다.

이렇듯 엄격한 구성으로 고대에 대한 지극한 존경심을 표현한 이 작품은 신고전주의가 전열을 재정비해 고대의 영웅적 미술을 다시금 확립하도록 이끌었다. 모델을 사생할 때 조금도 어긋남이 없어야 한다고 외쳤던 앵그르는 그 형태의 탁월성과 구도의 명료성으로 심지어 그를 비난하고 미워했던 낭만주의자들에게도 "참으로 완벽한 기교"라는 평가를 받았다. 그러나 앵그르 사후 그의 제자들은 스승과 같은 재능과 지도력을 보여주지 못했다. 그로 인해 앵그르 생전에 이미 나타나기 시작한 신고전주의와 낭만주의의 절충적 양상이 더욱 심화됐으며, 마침내 고전주의의 유구한 역사는 종장에 이르기 시작한다.

한국의 아카데미즘 미술

한국에 서양화가 도입된 것은 20세기 초다. 보통 춘곡 고희동이 1915년 일본 도쿄 미술학교를 졸업하고 귀국한 사건을 출발점으로 잡는다. 이렇듯 일본을 거쳐 간접적으로 유입된 서양 미술은 초기에는 주로 고전주의 화풍과 인상파 풍이 뒤섞인 양태를 보이다가 야수파, 표현주의, 입체파, 추상주의 등 다양한 사조가 뒤죽박죽 섞여 들어오게 된다. 이처럼 체계 없이 유입된 서양 미술사조는 조선총독부 전람회와 국전이라는 관전을 통해 우리 나름의 아카데미즘으로 정립된다. 이 무렵엔 여인 좌상을 비롯해 노인이나 소년·소녀가 앉아 있는 인물화가 가장 중요한 소재였고, 이를 꼼꼼하고 성실하게 처리한 학구적인 양식이 환영받았다.

그러나 말이 아카데미즘이고 고전주의 화풍이지 이런 그림 속에서 서양의 고전주의나 아카데미즘의 전통을 찾기란 쉽지 않다. 일단 고전주의와 아카데미즘의 이름 아래 인물화를 그린다고 하면 무엇보다 역사화가 최우선 장르여야 하고, 고대 그리스·로마 문명과 예술에 대한 이해가 선행돼야 하는데, 우리의 서양화에서 이런 자취를 찾는다는 것은 거의 불가능하다. 서양화의 외형적인 양식만 차용했지, 왜 그런 양식이 발달했는지, 그에 대한 작용과 반작용이 어떤 양태로 나타나고 전개됐는지에 대해서는 무지한 채 서양화를 수입하고 토착화했기 때문이다. 이 같은 미술사의 진공은 우리 대중이 서양 미술과 서양의 전통에 반발해 나타난 현대 미술을 이해하는 데 어려움을 가져오는 등 여러 부작용을 낳았다.

14

낭만주의

낭만주의는 신고전주의에 반발해 생긴 예술사조다. 신고전주의뿐 아니라 이성 중심의 사고 전반에 대한 거부의 몸짓으로 형성된 예술사조라고 하겠다. 객관보다는 주관, 지성보다는 감성을 존중하며, 상상과 꿈, 무의식, 도피, 망명, 덧없음 등의 정서를 앞세운다. 이런 정서는 사실 낭만주의가 형성되기 이전에도 개인의 기질이나 성벽의 형태로 나타나곤 했다. 하지만 하나의 뚜렷한 예술사조로 부상한 시기는 18세기 말에서 19세기, 좀더 구체적으로 말하면 본격적인 혁명을 앞두고 시민의식이 성장하기 시작한 1760년경부터 파리 코뮌으로 혁명의 한 세기가 마감되는 1870년경까지로 잡는다.

미술사에는 수많은 양식과 사조의 변천이 나타나지만, 그 원형은 크게 세 가지로 요약할 수 있다. 바로 고전주의와 자연주의(사실주의), 그리고 낭만주의이다. 인간은 조형적 표현을 하나의 규범으로 양식화·형식화하려는 본능을 갖고 있다. 서양에서는 그 본능이 그리스·로마의 전통에 토대를 둔 고전주의로 나타났다. 이 같은 형식주의는 세계를 하나의 항구적인 질서와 규칙으로 보는 태도와 밀접하게 관련된다. 자연주의는 사물을 있는 그대로, 본 그대로 재현하려는 조형적 태도를 말한다. 이것은 경험과 관찰을 중시하는 태도다.

이에 반해 낭만주의는 세계의 규칙이나 객관적인 대상에 대한 이해보다 주체의 내면과 감정을 더 중시한다. 그러다 보니 고전주의와는 원천적으로 대립적인 성향을 띤다. 낭만주의는 사실 낭만주의가 아닌 모든 것에서 독립하거나 멀어지려는 의지가 강하다. 그런 점에서는 자연주의와도 팽팽한 긴장을 유지한다. 하지만 고전주의와 자연주의, 낭만주의는 그 지향점이 서로 다르기 때문에 같은 땅을 놓고 싸우는 병립적인 조형 원리는 아니다. 그것들은 서로 다른 세계에 속하며, 필요에 따라 서로 중첩되기도 하고 대립되기도 하면서 다채로운 미술사조나 양식을 낳았다.

앞에서 언급했듯이, 낭만주의적 정서는 서양 미술에서 오래 전부터 개인의 기질이나 성벽의 형태로 나타나곤 했다. 하지만 일찍부터 하나의 양식을 형성해온 고전주의에 비해 조형사조로서는 뒤늦게 분출되었다. 낭만주의는 기본적으로 '개인'에 의지하기 때문이다.[235] 역사적으로 개인이 주체로서 자율성과 독립성을 갖게 되기까지는 오랜 세월이 필요했다. 근대에 들어 신분제 사회가 붕괴되고 시민 계급 해방이 이루어지면서 마침내 창조적 개성을 지닌 인간의 존재가 확고히 인식됐다. 낭만주의가 도도한 흐름으로 꽃필 수 있는 토대가 비로

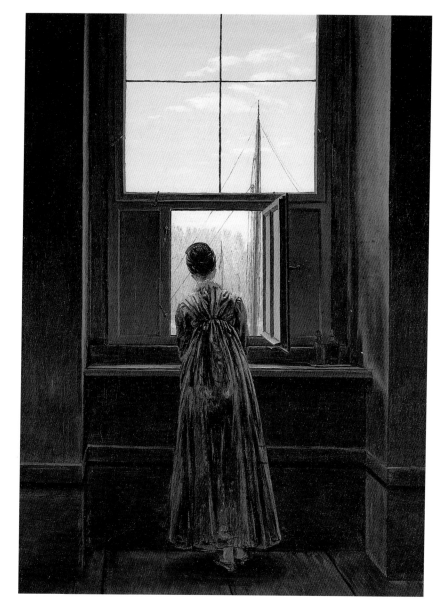

**235 카스퍼 다비드 프리드리히,
〈창가의 여인〉, 1822,
캔버스에 유채, 44×37cm.**

낭만주의는 세계에 대한 객관적인
이해보다 주체의 내면을 더 중시한다.
낭만주의 미술이 '개인'을 발견한
미술이라고 불리는 것은 그런
이유에서이다. 홀로 창밖을 바라보며
무언가를 그리워하는 여인의 뒷모습에서
우리는 낭만주의적 개인의 이미지를
느낄 수 있다.

소 마련된 것이다. 이렇듯 독립된 주체로서 자신을 무한히 주장할 수 있게 됨으
로써 창조적인 개인이 기존의 모든 억압과 구속으로부터 벗어나려는 몸부림을
격렬히 보인 것이 낭만주의다. 그래서 낭만주의는 고전주의처럼 결코 한 가지
양식으로 설명할 수 없다. 특정한 양식으로 귀결되지 않기 때문이다. 낭만주의
는 무엇보다 시대정신이자 심적 태도인 것이다.

주제나 소재, 관심사의 측면에서 보면 낭만주의 미술은 매우 복잡하고 다채
로운 양상을 띤다. 이전까지 중시된 고대 그리스·로마의 역사나 신화 대신 중

세 고딕시대의 주제, 민족주의적 정서가 담긴 자국의 역사·민요·전설, 지금 이 땅에서 멀리 떨어진 시공간 이야기, 이국적 주제, 단테나 바이런, 괴테의 작품 주제 등이 낭만주의 화가들의 화포를 수놓게 된다.

낭만주의(독일어로는 Romantik)란 말은 'romant', 곧 라틴어 방언인 로망어로 쓰인 이야기라는 말에서 유래했으며, 영어로 낭만적romantic이라는 말은 영국에서 중세의 목가牧歌 혹은 기사 이야기를 재구성한 것, 또는 그것을 토대로 창작된 괴담 등을 야유하는 의미로 지칭되다 그 의미가 확장된 것이다. 여기서 우리는 낭만주의의 폭넓은 문학적 상상력을 짐작할 수 있다.

끝없는 흐름과 지속적인 투쟁

낭만주의는 서양사에서 처음으로 고전 고대를 극복하려는 의식이었다. 르네상스 이래 근대의식이 지속적으로 이어져오긴 했으나 근대를 고대보다 우월한 위치에 놓고 고대를 초월하려는 의지를 보인 적은 없었다. 고대는 늘 완벽한 모범이었다. 르네상스가 근대의식을 연 것도 고전 고대의 부활을 추구함으로써 가능했다. 고전주의는 이 '온고지신' 전통을 지속적으로 지켜왔다. 그러나 낭만주의는 자기 시대를 고전 고대보다 '진화'한 시대로 여겼다. 이는 사람들이 비로소 이 시대에 와서 인간과 사회의 본질을 근본적으로 진화적이고 동적인 것으로 느끼기 시작했음을 의미한다. 낭만주의자들은 인간과 사회를 역사주의의 관점에서 보게 되면서 인간과 문화가 끝없는 흐름과 지속적인 투쟁 속에 있다고 여기게 됐으며, 인간도 역사도 현실도 하나의 과도기적 과정이라는 생각을 갖게 됐다. 이에 따라 고정되지 않는 현실, 끝없이 흐르는 현실과 그 현실의 총체로서 역사를 형상화할 때 예술가들은 늘 꿈틀거리며 뜨겁게 요동치는 드라마로 표현하게 됐다.

낭만주의의 현실 인식과 역사 인식이 잘 표현된 초기의 대표적인 걸작으로는 테오도르 제리코Théodore Géricault, 1791~1824의 〈메두사 호의 뗏목〉[52]이 꼽힌다. 이 작품만큼 크지는 않지만 〈돌진하는 경기병 장교〉[236] 역시 힘찬 동세와 격정적인 상황 묘사가 일품이다.

그림은 말을 탄 기병 장교의 뒷모습을 크게 클로즈업하고 있다. 날뛰는 말의 동작이나 뒤돌아서 칼을 휘두르는 장교의 모습에서 목숨이 오가는 전장의 공

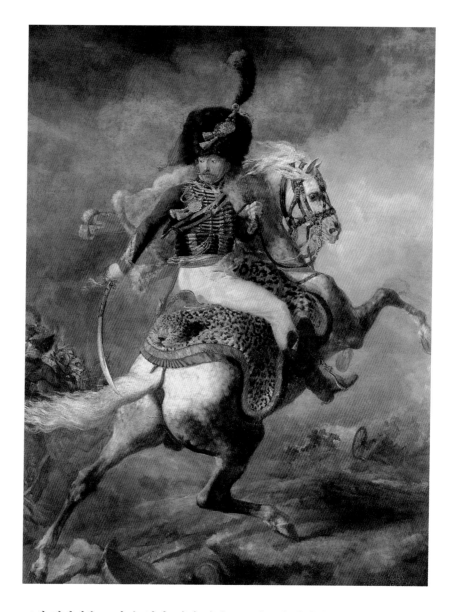

포와 긴박감을 느낄 수 있다. 화면 왼편으로 일군의 기병이 보이고, 화면 저 뒤쪽으로는 기병들 외에도 포대 같은 것이 화염 속에 뒤엉킨 모습이 보인다. 하늘은 포연으로 뒤덮여 낮인지 밤인지조차 분간할 수 없을 정도다. 고전주의 회화의 기마상이 보여주는 정적이고 균제된 균형은 찾아볼 수 없고 지축을 뒤흔드는 듯한 혼란만이 생생하다. 이 작품으로 당시 무명이었던 제리코가 파리 화단의 스타로 떠올랐다고 하니 당시 관객들이 이 작품에서 얼마나 강렬한 인상을 받았을지 짐작이 가고도 남는다.

낭만주의 이전에 전쟁화는 대체로 아군의 승리를 과장되리만치 기념비적으

외젠 들라크루아

들라크루아는 프랑스 낭만주의의 거장으로서 한 시대를 풍미했다. 회화뿐 아니라 판화, 미술비평에서도 큰 업적을 남겼다. 피에르 게랭 밑에서 공부한 뒤 에콜데보자르를 나왔으며, 제리코와 절친하게 지냈다. 1822년 〈지옥의 단테와 베르길리우스〉가 살롱에 선보인 뒤 이름을 얻기 시작했고, 1831년에는 레종 도뇌르 훈장을 받았다. 들라크루아는 컨스터블이나 그로, 제리코 등 당대 화가들뿐 아니라 미켈란젤로, 루벤스 등 옛 거장들의 화법을 적극적으로 받아들여 소화했으며, 자연과 현실을 집요하게 관찰했다. 특히 문학적 소재에 매료되어 풍부한 문학적 상상력으로 자신의 화풍을 펼쳤고, 색채야말로 회화의 가장 중요한 요소라고 판단하여 색채가 용트림하는 그림을 많이 그렸다. 대표작으로 〈사르다나팔루스의 죽음〉(1827), 〈민중을 이끄는 자유의 여신〉, 〈알제리의 여인들〉 등이 있다.

237 외젠 들라크루아,
〈민중을 이끄는 자유의 여신〉,
1830, 캔버스에 유채,
260×325cm.

로 표현하는 게 대부분이었다. 피아를 구별하지 않고 죽음과 파괴가 덮치는, 극한의 공포와 고통이 묻어나는 그런 전쟁화를 그리는 경우는 극히 드물었다. 그러나 제리코의 그림은 바로 그 공포와 파괴, 격정을 가장 핵심적인 이미지로 부각시켰다. 말을 탄 기병이 크게 클로즈업됐지만, 고전주의 회화에서 보듯 사람과 말의 육체적 아름다움이나 정연하게 정돈된 색채에는 관심이 없다. 얼마나 강렬한 인상을 추구했는지, 그림에서 기병과 말이 보여주는 자세는 사실 해부학적으로 상당히 불안하고 어색하다. 화가는 격렬한 동세와 색조, 거친 붓놀림으로 오히려 그 긴장감과 불안감을 화면 전체로 확대하고 있다. 마치 종군기자가 '스냅 샷'으로 현장을 포착한 듯한 인상을 주는 그림이라고 하겠다. 전쟁의 유령이 유럽을 배회하던 나폴레옹 시절, 화가는 이처럼 전쟁을 역동적이고 생동감 넘치는 드라마로 생생히 재현해 대중의 눈앞에 들이밀었다.

외젠 들라크루아Eugène Delacroix, 1798~1863가 약관 26세 때 그린 〈키오스 섬의 학살〉238 역시 매우 드라마틱한 작품이다. 들라크루아가 이 작품을 발표했을 때 고전주의자들은 "이건 키오스 섬의 학살이 아니라 회화 학살이다"라고 비난했다. 심지어 "들라크루아는 파리 시를 불태워버릴 사람"이라는 비방도 했다. 그의 낭만주의적 지향이 초장부터 얼마나 격렬한 반발을 샀는지 잘 보여주는 대목이다. 추하고 비참하고 잔인한 것을 그대로 드러내 보이는 것이 오히려 아름다울 수 있다고 주장한 이 화가는 견고한 고정관념과 온몸으로 부딪치며 치열한 투쟁을 벌여야 했다.

'키오스 섬의 학살' 사건은 1822년 그리스가 독립전쟁을 벌였을 때 키오스 섬 주민들이 식민 종주국인 오스만 튀르크의 잔인한 진압으로 수없이 학살되고 노예로 팔려간 사건이다. 유럽인들의 공분을 산 이 '인종 청소' 소식에 들라크루아 역시 격분했으며, 마침내 그림으로 표현해 살롱전에까지 출품하기에 이르렀다. 그는 순도 높은 상상을 통해 뒤쪽으로는 약탈과 방화, 진압, 처형 장면이 이어지고 앞에서는 포로로 잡힌 민중이 처형을 기다리는 장면을 구성했다. 피를 흘리고 몸부림치며 자포자기한 주민의 모습은 공포와 동정심을 불러일으킬 뿐 아니라 상당히 선동적이기까지 하다. 문제는 비극적인 현실을 이렇듯 적나라하게 표현한 그림을 거의 본 적이 없던 당대의 미술애호가들이 이 그림에 상당히 저항감과 반발심을 느꼈다는 것이다. 비록 단두대가 피를 부르는 격동의 역사를 살고 있었지만, 고전주의자들의 시각에서는 예술이란 여전히 고상하

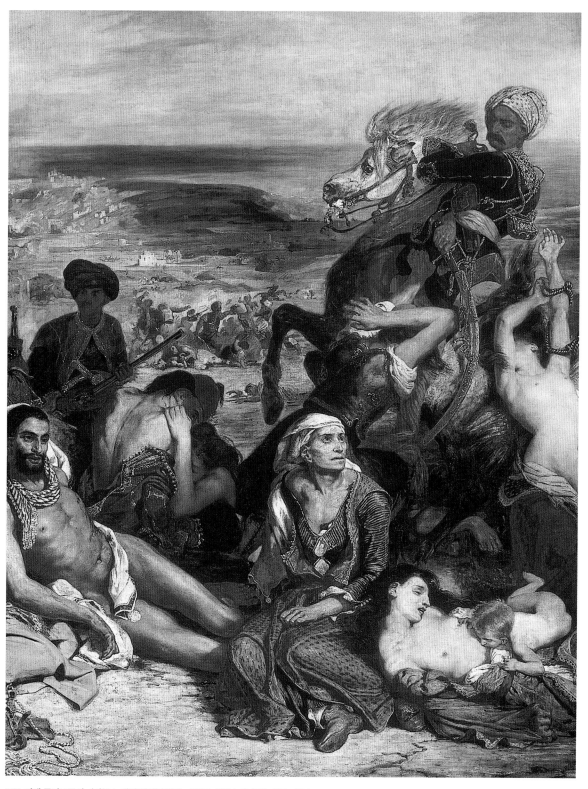

238 외젠 들라크루아, 〈키오스 섬의 학살〉(부분), 1824, 캔버스에 유채, 417×354cm.

고 품위 있는 그 무엇이어야 했다. 그들에게 이 그림은 일종의 모욕이고 도발일 뿐이었다.

"이 그림 이후 19세기 미술은 다시는 그 이전으로 돌아갈 수 없었다"라는 후대 미술사가들의 평가에서 알 수 있듯, 〈키오스 섬의 학살〉은 시간이 흐르면서 서양 미술사의 중요한 분수령으로 우뚝 서게 된다. 낭만주의의 위대한 외침으로 자리 잡게 된 것이다.

늘 자신의 미학과 대립적인 관계에 있던 신고전주의 미학을 들라크루아는 이렇게 비판했다고 한다.

"차가운 정확성은 예술이 아니다. 그런 기술은 완성된 기교를 보여주지만 거기에는 표현이 없다. …불행하게도 그 기교를 보고 있으면 내 마음이 냉각되고 내 공상은 날개를 접는다."

들라크루아는 애써 음악을 즐겨 들었는데, 바로 자기 안의 '위대한 열정'을 일깨우기 위해서였다고 한다. 낭만주의자로서 그는 "우울증 환자였고, 언제나 불만에 찬 사람이었으며, 영원히 미완성인 사람"(아르놀트 하우저)이었다.

프랑스의 낭만주의 미술

프랑스의 낭만주의 화가들은 프랑스 대혁명의 영향으로 당대의 사건을 형상화하는 데 관심이 많았다. 자기 시대의 극적인 순간을 표현하는 일에 크게 고무된 것이다. 다비드의 신고전주의 유산을 물려받았지만 기질적으로는 낭만주의적 요소가 강했던 앙투안 장 그로 (Antoine-Jean Gros, 1771~1835)는 〈자파의 페스트 치료소를 찾은 나폴레옹〉 등 나폴레옹을 낭만적 영웅으로 묘사한 역사화를 여러 점 그렸다. 특히 그의 그림에 나타난 참혹한 전장의 모습 또한 생생한 표현으로 사람들에게 충격을 주었다. 들라크루아는 모로코 여행 경험도 작품에 반영했는데, 이런 작품은 프랑스 미술가들이 북아프리카 관련 주제를 화폭에 담는 흐름을 촉발하기도 했다. 역사화의 낭만주의적 변화는 폴 들라로슈의 중세를 향한 감상적이고 멜로드라마적인 시선에 잘 나타난다. 낭만주의가 잦아들고 사실주의가 부상했을 때도 낭만주의적 정서는 도미에나 밀레의 그림에서 보듯 여전히 남아 전형적인 프랑스인의 기질로 통하게 된다.

239 앙투안 장 그로, 〈자파의 페스트 치료소를 찾은 나폴레옹〉, 1804, 캔버스에 유채, 523×715cm.

무서운 전염병에 걸린 병사들을 찾은 나폴레옹을 그림으로써 전염을 두려워하지 않음은 물론 병사들에게 깊은 애정을 지닌 지도자로 그를 형상화했다. 나폴레옹이 한 병사의 가슴에 손을 대고 있는데, 마치 그리스도가 병자를 고치는 모습을 연상시킨다. 실제로 황제의 손이 닿으면 낫는다는 소문도 있었다고 한다.

도피 혹은 망명

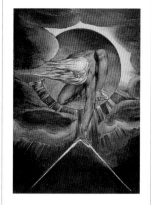
낭만주의는 '개인'이라는 의식을 역사상 최고도로 고조시켰다. 따라서 사회와 개인의 분리가 이때만큼 심해진 적도 없었다. 특히 많은 지식인과 예술가들은 혁명을 비롯한 여러 가지 근대적 갈등으로 요동치는 사회에서 시간이 갈수록 그 어떤 확실한 대안도 내놓을 수 없는 자신에게 무력감을 느꼈다. 물론 현실로 뛰어드는 낭만주의자도 없지 않았으나, 이는 주로 초기에 나타난 양태이고, 많은 이가 내적인 도피, 곧 '내적 망명'을 감행했다. 이들은 스스로를 사회에서 불필요한 존재, 고향을 상실한 고독한 존재로 여겼다. 이런 감정이 예술에서는 과거 혹은 유토피아의 세계, 꿈, 광기, 신비한 것, 무시무시한 것, 무의식과 상상의 세계 등을 일종의 도피처 혹은 피난처로 그리는 경향으로 나타났다. 더 나아가 정신병적 현상이 생산적인 결실을 맺는 독특한 양상이 빚어졌다.

영국의 시인이자 화가인 윌리엄 블레이크William Blake, 1757~1827는 어느 범주로도 분류할 수 없는 매우 독창적이고 개성적인 주제와 화풍을 선보인 화가다. 그는 광기의 극을 달린다는 이야기를 들을 정도로 보편적인 상식과 관념을 거부했다. 그는 광기의 극단에서 내면의 강렬한 환상을 펼쳐 보는 이들의 눈을 단번에 사로잡는 독특한 시각적 조형을 달성했는데, 그것들은 모두 자기 안으로 망명하지 않고는 창조가 불가능한 환상의 세계다.

블레이크의 〈뉴턴〉[241]은 인간의 타락상을 묘사했다. 깊은 바닷속 같은 어둠을 배경으로 한 남자가 몸을 구부리고 앉아 있다. 그는 손에 컴퍼스를 들었다. 남자는 미지의 영역을 그 작은 도구로 헤아려보겠다는 듯 계산에 몰두하고 있다. 이 남자는 유명한 물리학자 뉴턴이다. 컴퍼스는 이성의 상징이다. 뉴턴과 컴퍼스는 블레이크에게 타락의 한 단면을 뜻했다. 낭만주의자답게 블레이크는 이성의 맹점을 혐오했을 뿐 아니라, 이성 자체를 사악한 지혜로 보았다. 컴퍼스 역시 이성과 과학을 대표하는 도구라는 점에서 우매함의 상징에 불과했다. 어떻게 메마른 이성으로 이 광활한 우주를 측량하겠다는 것인가? 어떻게 보이는 것만을 가늠하는 이성으로 보이지 않는 미지의 세계를 다 파악하겠다는 말인가? 블레이크에게 이성의 무모한 전체주의는 인간에게서 시의 생명력을 앗아가는 도구일 뿐이었다.

이처럼 이성으로 건설된 문명을 거짓되고 타락한 실체로 본 블레이크는 스

스로 예언자가 됐다. 그의 말에 따르면 하늘의 사자가 자신을 규칙적으로 방문했다고 한다. 선악 관념에서도 블레이크는 전통적인 가치관과 다른 관점을 갖고 있었다. 선과 악, 천국과 지옥, 천사와 악마, 영혼과 육체의 이분법은 기성 종교가 만들어낸 것이며, 이는 이성과 에너지의 역동적인 관계 속에서 사라져야 할 역사의 잔재라고 보았다.

그 독특한 상상력의 어둠 속에서 블레이크가 본 수많은 초현실적 이미지 가운데 하나가 〈벼룩의 유령〉[242]이다. 매우 기괴하면서도 재미있게 생긴 이 벼룩의 유령은 그의 꿈과 환상 속에 나타난 수많은 피조물 가운데서도 동화적인 매력을 강하게 풍기는 존재다. 그가 친구들에게 정색을 하고 엄숙하게 얘기했다는 기록에 따르면, 그는 이 벼룩의 유령을 직접 봤고 그림은 그 환영을 그대로

241 **윌리엄 블레이크, 〈뉴턴〉,
1795~1805, 채색판화, 46×60cm.**

242 윌리엄 블레이크, 〈벼룩의 유령〉, 1819~1820, 나무에 템페라, 22×17cm.

묘사한 것이라고 한다. 벼룩은 마치 공연을 끝내고 무대의 커튼 뒤로 사라지려는 배우처럼 보이는데, 아마도 이 커튼은 그의 침대 덮개나 이불이 무의식적으로 연상되어 나타난 사물일 것이다. 침대 덮개나 이불만큼 벼룩의 거처로 '인기 있는' 게 어디 있을까.

이 독특한 벼룩의 유령은 시대와 끝내 엇박자로 산 사람만이 그릴 수 있는 도상이 아닐까 싶다. 블레이크는 사람들에게 광인 취급을 받았고 광인처럼 살다 갔지만, 시대와의 불화로 영국 낭만주의의 진정한 비조가 될 수 있었다.

이처럼 광인은 현실의 모든 질서와 규범을 철저히 무시한다는 점에서 현실 도피의 가장 극단적인 형태를 보이는 존재라고 할 수 있다. 제리코가 광인들에게 흥미를 느끼고 이들의 내면에 밀착해 '광인' 연작을 제작한 것도 금기와 규칙을 넘어서고자 하는 욕망이 있었기 때문이다.

블레이크와 동시대 사람인 헨리 푸젤리Henry Fuseli, 1741~1825 역시 환상적인 망명 세계를 선보인 화가다. 스위스 출신으로서 영국에 귀화한 푸젤리는 셰익스피어와 밀턴, 단테, 호메로스, 중세 전설 등에서 영감을 받았으며, 페스트와 관련된 잔혹한 이야기와 묵시록적인 이야기에도 관심이 많았다. 그는 "예술에서 가장 탐사되지 않은 부분은 꿈"이라고 언급할 정도로 인간의 내면에 끝없는 호기심을 지닌 화가였다.

그의 대표작 가운데 하나인 〈악몽〉[243]은 바로 그 미지의 영역을 소재로 했다. 이 작품은 특정 문학 작품에서 모티프를 얻은 것 같지는 않지만 당시 영국의 유령 이야기를 참고했음이 틀림없다.

그림을 보자. 하단에 여인이 누워 있다. 자세는 그리 편안해 보이지 않는다. 목은 바닥 쪽으로 제쳤고 팔도 뒤로 넘어갔다. 긴 다리는 화면에서 잘리지 않으려는 양 잔뜩 구부리고 있다. 이렇게 불편한 그녀의 가슴께에 웬 작은 괴물이 앉아 있다. 아주 영악해 보이는 괴물은 음흉하게 미소 지으며 여인의 몸을 굽어보고 있다. 이 여인의 꿈속에 들어가보지 않아도 지금 얼마나 흉악한 악몽을 꾸는지 짐작이 가고도 남는다. 배경에는 백마가 커튼을 헤치고 머리를 내밀고 있는데, 눈동자가 없는 장님 말이다. 그 인상이나 나부끼는 갈기가 불길한 느낌을

243 헨리 푸젤리, 〈악몽〉 1790~1791, 캔버스에 유채, 76.5×63.5cm.

자아낸다. 여인은 지금 사악한 기운에 겹겹이 둘러싸여 있다.

　이 그림에서처럼 우리도 악몽을 꾼다. 그러나 우리의 악몽에 출몰하는 기괴한 존재들을 현실에서는 만날 수 없다. 그것들은 우리 안에 있다. 의지가 약해지고 확신이 무너질 때 그것들은 감옥에서 탈옥한 범죄자들처럼 우리의 꿈속을, 우리의 무의식 속을 헤집고 다닌다. 푸젤리의 그림은 의지와 확신을 잃거나 포기할 수밖에 없는 상황이 되었을 때 악몽이 우리 영혼을 낚아채는 장면을 포착했다고 할 수 있다. 이런 상황은 누구에게나 일어날 수 있는 일이지만, 특히 이런 공포를 조장하는 시대가 있다. 푸젤리는 자신의 시대에서 이런 징조를 보았고, 거기서 느낀 전율을 이렇게 표현했다.

보헤미안으로서의 예술가

예술가들 중에는 기인이나 이단아가 많다. 옛날 유럽의 점성학에 따르면 예술가를 비롯해 창조적인 능력을 지닌 사람들은 토성의 지배를 받는데, 그 결과 광기의 경계에 있는 우울한 성격을 지닌다고 한다. 그래서 심한 낙담에 빠지거나 창조적 격정에 휩싸여 보통 사람과는 다른 행동을 보이게 된다는 것이다. 이런 기인이나 이단아로서의 예술가상에 보헤미안의 이미지가 덧붙은 것은 낭만주의시대에 들어와서다. 특히 과거의 귀족 지배체제가 무너지고 자본주의의 발달로 부르주아 지배체제가 확고해지면서 부르주아지의 물신주의와 황금만능주의, 위선에 환멸을 느낀 예술가들은 가난하지만 정직하고 일체의 구속과 인습, 허위에 저항하는 예술가상을 이상으로 삼았다. 예술가 하면 흔히 떠오르는 독특한 의상과 머리 모양, 반항적인 태도, 거침없는 독설 같은 상투형은 이때 형성된 것이다. 도피나 망명의 태도가 나름의 이상적인 인간상을 형성해 사회로부터의 분리를 합법화한 것, 그것이 바로 보헤미아니즘이다.

244 이폴리트 플랑드랭, 〈젊은 남자 누드〉,
1855, 캔버스에 유채, 98×124cm.

낭만주의 시기에 예술가는 현실에서 일탈한 보헤미안이 됐다.
이 그림은 세계와 절연된 고독한 남자의 모습을 그린 작품이다.

풍경 저 너머

19세기 독일과 영국의 낭만주의 미술은 그 최대 성과를 풍경화에서 이루었다. 동시대 프랑스 화가들이 현실과 역사의 격동과 함께 부침하면서 그 속에 흡수되기도 하고 반발하기도 하는 등 휴머니즘적인 드라마를 선호했다면, 독일과 영국의 화가들은 풍경을 통해 우주의 절대적인 신비와 숭고미를 추구하고 찬양했다. 낭만주의 화가들에게 풍경은 인간을 위한 단순한 무대나 배경이 아니라 우리 내면의 솔직한 반영이자 신의 장려한 예술 행위였다. 이 위대한 자연과 풍경을 창조한 신에게 테오필 고티에 Théophile Gautier, 1811~1872는 "세계 최초의 시인"이라는 별명을 선사하기도 했다.

독일 최고의 낭만주의 화가로 꼽히는 프리드리히가 1809년에 그린 〈해변의 승려〉[245]는 자연의 광대함을 매우 웅장한 스케일로 보여주는 걸작이다. 과연 이 세상에 이 작품보다 광활하면서도 쓸쓸한 느낌을 주는 풍경화가 있을까. 보이는 것이라고는 온통 하늘과 바다와 불모의 땅뿐이다. 거기 승려가 있다는 사실이 결코 그 쓸쓸함을 지우지는 못한다. 오히려 고독의 정서를 더욱 고취할 뿐이다.

구름이 흐릿하게 몰린 하늘은 무언가가 아직 생성되기 전의 혼돈처럼 느껴지고, 검은 바다는 저승을 향한 통로인 양 끝없는 심연으로 가라앉는다. 풀 한 포기, 꽃 한 송이 없는 땅은 도저히 마음 붙일 수 없을 만큼 삭막하기만 하다. 도대체 이곳은 어디일까? 저 외로운 승려는 무엇 때문에 이 쓸쓸한 풍경 속으로 자신을 내던졌을까? 그가 승려라는 사실은 이 공간이 구도자적 지향과 밀접히 연관된 곳이라는 점을 부각시킨다. 예수도 광야에서 시험을 받았다. 하지만 신이 아닌 바에야 누가 이 삭막한 광야에서 제정신을 유지한 채 온갖 극단적인 시험을 전부 이겨낼 수 있을까. 프리드리히가 이 그림에서 드러내 보이고자 한 것은 그런 낙관적인 승리의 이야기가 아니라, 어쩔 수 없는 인간의 고독과 쓸쓸함, 그리고 그것의 신비에 관한 이야기이다.

이 커다란 우주에 비해 인간은 얼마나 작은 존재인가. 이렇듯 작은 인간이 무한한 우주와 늘 일대일로 마주한다. 인간은 자신이 이 광활한 세계에 던져진 길 잃은 어린아이임을 잘 안다. 그렇기에 늘 쓸쓸하고 외로운 존재다. 하지만 그는 '거대한 죽음의 땅에서 타오르는 유일한 생명의 불꽃'이다. 누구를 향한 빛인지는 몰라도 그는 그 빛을 비춘다. 그래서 이 광활한 세상은 더 넓어 보이고, 인간

은 더욱 외로워 보인다. 외로움이 커질수록 우주의 신비도 커진다.

풍경에 종교적 상징이나 승려의 모습을 빈번히 동원했지만, 프리드리히가 미술사에 미친 영향은 단순히 풍경으로 현대적 종교화를 그렸다는 데 있지 않다. 그보다는 풍경에 고독과 신비를 담음으로써 낭만주의 풍경의 가장 중요한 특징인 숭고미를 매우 잘 표현했다는 사실과, 그 결과 숭고미가 당시 낭만주의 미술 운동의 핵심 관심사로 자리 잡게 됐다는 사실이다.

낭만주의 풍경의 숭고미와 관련해 빼놓을 수 없는 또 다른 화가가 윌리엄 터너다. 터너의 풍경화는 1842년 왕립 아카데미에 출품한 〈눈보라: 하버 만의 증기선〉[246]처럼 언뜻 보아서는 무얼 그렸는지 도무지 알 수 없는 경우가 대부분이다. 하늘과 바다조차 구별하기 어려운 화면에는 오로지 세상을 뒤흔들며 요동치는 힘만이 존재할 뿐이다. 화면 중앙에 증기선 같은 것이 어렴풋이 보이긴 하지만 이리저리 부대껴 해체되는 듯한 인상을 주어 화면은 곧 절대적인 추상 속으로 잠길 참이다. 추상화에 대한 개념조차 없던 시대에 이런 그림을 그렸으니 비평가들이 "이것도 그림이냐"고 힐난한 것도 무리가 아니다. 폭풍과 눈보라가 몰아치는 바다는 이렇듯 카오스의 격렬한 운동으로 터너의 화포를 충혈시켰다. 이는 낭만주의 미술의 궁극적 지향인 장엄의 세계를 열어 보이기 위함이었다. 웅혼한 자연과 그 울림에 맞춰 함께 떠는 인간의 영혼….

비록 당대의 비평가들이 그의 거칠고 개성적인 표현에 시비를 걸 때가 많았지만, 사후 97년 뒤인 1948년 베니스 비엔날레에서 그의 특별전이 열렸을 때 전 세계적으로 '터너 바람'이 일어난 데서 알 수 있듯, 터너의 풍경화는 늘 후대의 미술가들에게 영감과 자극을 주는 원천이 됐다. 그의 작품에는 낭만주의의 가장 강력한 파장인 숭고미와 장엄미가 유달리 풍성하게 녹아 있었기 때문이다. 물론 우리는 그 숭고함이 꼭 격정으로만 표출되는 것은 아님을 〈노럼 성, 일출〉[247]에서 볼 수 있다. 이 그림은 무척이나 평온한 일출로 명상에 잠기게 한다. 세상의 첫 아침 같다고나 할까, 터너는 광풍을 잘 아는 화가인 만큼 광풍이 지나간 뒤의 고요도 누구보다 잘 알았다. 이 싱그러움과 고요의 표정만으로도 그는 우리에게 우주의 신비를 체험하게 만든다.

어릴 때부터 워낙 수줍음이 많고 비사교적이며 비밀스러웠다는 터너는 젊은 시절에 어머니가 정신질환으로 죽은 뒤 더욱 괴팍해졌다고 한다. 어쩌면 바다의 광풍을 즐겨 그린 그의 예술혼 속에는 타고난 수줍음과 슬픈 경험이 녹아들

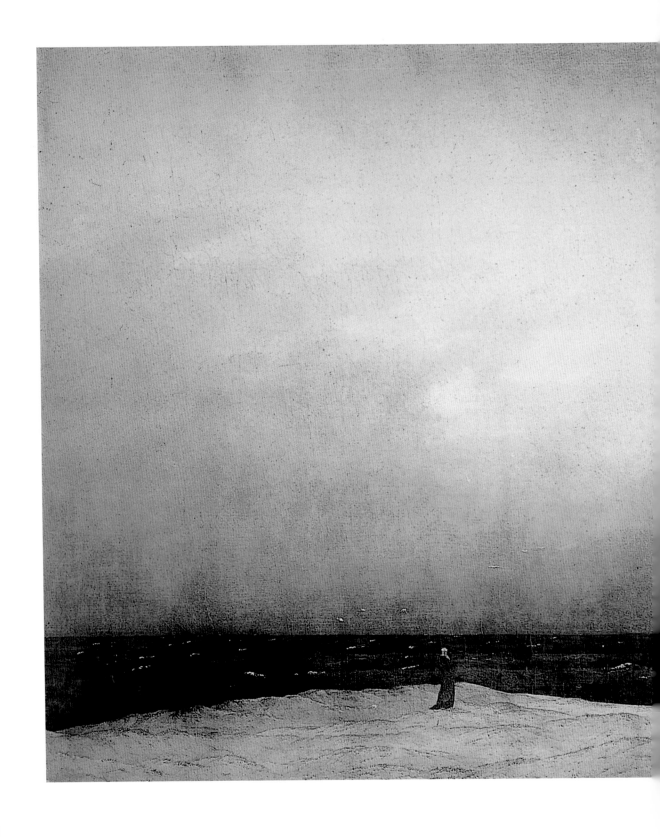

245 카스퍼 다비드 프리드리히,
〈해변의 승려〉, 1809,
캔버스에 유채, 110×172cm.

246 윌리엄 터너, 〈눈보라: 하버 만의 증기선〉, 1842, 캔버스에 유채, 92×122cm.

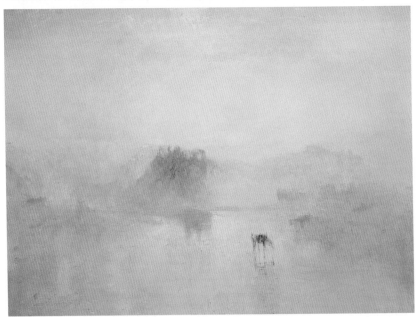

247 윌리엄 터너, 〈노럼 성, 일출〉, 1835~1840, 캔버스에 유채, 91×122cm.

어 있는지도 모른다. 이렇듯 내성적인 그는 한 여자와 사귀어 두 아이를 두었으나 합법적인 가정을 꾸리지는 않고 그림에만 매달렸다고 한다. 일종의 자폐에 빠져 자신의 예술을 철저한 낭만의 세계로 몰아간 것이다.

자연의 위로와 계시

풍경 속에서 숭고미를 찾은 낭만주의 화가들은 자연을 거대한 신비로 이해했다. 우리에게 평화와 공포를 동시에 가져다주는 자연, 그것은 곧 위로와 계시의 신비로운 현현체이다. 이처럼 하나의 신비로 풍경화를 그린다는 것은 결국 인간 존재의 유한함과 나약함을 인정하는 행위이며, 낭만주의가 발견한 개인이 얼마나 불확실한 토대 위에 서 있는가를 확인하는 행위이다.

248 카를 로트만, 〈아일 호수 풍경〉, 1825, 캔버스에 유채, 76×99.5cm.

견고하고 안정된 구도에 드라마틱하고 다채로운 표정을 더한 독일 화가 로트만의 이 작품은 고전주의적 명료성과 낭만주의적 웅혼함이 어우러져 인상적인 장엄미를 펼쳐 보이고 있다.

249 존 마틴, 〈팬더모니엄〉, 1841, 캔버스에 유채, 123.2×184.1cm.

영국 화가 마틴의 으스스한 이 묵시록적 풍경은 밀턴의 『실낙원』에 나오는 사탄의 궁전 팬더모니엄을 소재로 한 상상 속의 풍경이다. '블랙 로맨티시즘(Black Romanticism)'이라고 불리는 어둡고 음울한 낭만주의가 장엄한 환상을 빚어내고 있다. 재난을 표현한 부분에서 터너의 영향을 읽을 수 있다.

15

바로크 · 로코코

고전주의가 르네상스 이후 19세기까지 서양 미술의 근간을 이뤘다는 사실은 앞 장에서 살펴보았다. 신고전주의에 반발해 낭만주의가 일어나기 전, 서양 미술사에서는 전형적인 고전주의에서 벗어난 흐름이 몇 가지 있었는데, 대표적인 것이 17세기의 바로크 미술과 18세기의 로코코 미술이다. 바로크 시기와 로코코 시기에도 고전주의 양식이 지속되었기 때문에 바로크 고전주의, 로코코 고전주의 같은 용어가 사용되기도 하지만, 바로크와 로코코 미술은 사실 고전주의와 구별되는 나름의 고유한 성격을 갖고 있다. 그러면 어떤 미술을 바로크 혹은 로코코 미술이라고 하는가?

'바로크baroque'라는 말은 포르투갈어 '바로코barroco'에서 왔다. 바로코는 '비뚤어진 모양을 한 기묘한 진주'라는 뜻이다. 진주는 아름다운 물건이지만, 형태가 일그러지면 그 아름다움이 반감될 수밖에 없다. 그래서 바로크는 "불규칙한, 그로테스크한, 무절제한, 혼란스러운" 등을 뜻하게 됐다. 후대의 미술사가들이 바로크 미술을 비판적으로 평가하면서 이 용어를 사용하게 됐다지만, 오늘날에는 그처럼 부정적인 의미로만 쓰이지는 않는다. 단지 그 말뜻에서 풍기듯이 바로크 회화의 시각적인 인상은 전통적인 고전주의 미술에 비해 상당히 강렬하고 과장된 느낌을 주는 것이 사실이다. 역동적이고 극적인 조형을 선호했기 때문이다. 인물은 에너지가 넘치는 표정과 제스처로 상황을 압도하고, 풍성한 톤과 색채는 고도의 생동감을 느끼게 하며, 복잡하고 장중한 구성과 연출은 남성적인 격정을 느끼게 한다.

바로크 회화는 나라와 문화권에 따라 다양한 양태로 나타났으나, 크게 가톨릭적·궁정적 바로크와 프로테스탄트적·시민적 바로크 두 가지 범주로 나눌 수 있다. 16세기의 종교개혁과 여기에 따른 반종교개혁의 열기는 미술에도 적잖이 영향을 미쳤다. 개신교의 침투에 맞서 가톨릭은 트리엔트 공의회1545-1563 이후 미술을 종교의 선전 수단으로 삼겠다는 의지를 명확히 드러냈다. 이에 따라 교회는 나름의 예술적 프로그램을 진행시켜 감성적이고 감각적인 호소로 신앙과 교리를 설파했다. 이 프로그램에 의지해 진화한 바로크 회화는 한편으로는 영적이면서도 다른 한편으로는 감각적인 이중적 특성을 지니게 됐다. 영성과 세속성의 절묘한 결합을 이뤄낸 것이다. 이러한 현상은 회화에서 무엇보다 빛과 어둠의 강렬한 대비로 구체화된다. 또한 바로크 회화의 궁정적 특성은 당시 절대주의의 부상과 맞물려 화려하고 장중하면서도 공적인 성격이 강조된,

250 **안니발레 카라치,**
〈그리스도의 죽음을 슬퍼하는 마리아〉,
1599~1600, 캔버스에 유채,
156×149cm.

카라바조와 더불어 이탈리아
바로크의 문을 연 화가로 평가되는
카라치. 그 역시 빛을 통해 드라마틱한
요소를 강조하고 감정에 직접적으로
호소하지만 카라바조에 비해 훨씬
온화하고 경건한 인상을 준다.

이른바 '위대한 양식grande manière'을 낳았다. 한마디로 남성적 위엄과 에너지로 충만한 그림들이 그려졌다.

가톨릭적·궁정적 바로크는 이탈리아를 중심으로 프랑스, 스페인 등 구교권에서 나타난 데 비해 프로테스탄트적·시민적 바로크는 네덜란드와 같은 개신교권에서 나타났다. 널리 알려졌듯이, 개신교 교회는 전통적으로 교회가 미술작품에 별반 관심이 없었다. 게다가 자치공화국이 된 네덜란드에서는 궁정적 전통이 이식될 수 없었다. 이 지역의 바로크 미술은 이렇듯 교회와 궁정의 구속에서 벗어났기에 자연스레 시민적 성격이 강했다. 이런 환경에서 가톨릭적 전통이 다분한 종교화나 이른바 '위대한 양식'의 역사화가 양산되기는 어려웠다. 오히려 장르화, 초상화, 풍경화, 정물화, 실내화 등 일상을 소재로 한 소박한 형식의 그림이 집중으로 제작됐다. 이런 소재는 시민들의 합리주의적 정신에 힘입어 대체로 매우 사실적인 형태, 그러니까 자연주의적인 양식으로 그려졌고,

그만큼 자율적이고 자주적인 성격이 강했다. 물론 바로크 특유의 강렬하고 생동적인 인상을 선명하게 담은 것 또한 사실이다.

로코코 미술은 바로크에 뒤이어 나타난, 매우 경쾌하고도 귀족적이며 부르주아적인 미술 양식이다. 로코코라는 말은 자갈이나 조약돌을 뜻하는 프랑스어 '로카유rocaille'에서 유래했다. 로코코는 자갈이나 조개 껍데기 세공으로 건축물이나 가구 따위를 장식하는 것을 지칭하는 데 쓰이기 시작했으며, 곧 이 시대의 프랑스 미술, 나아가서는 유럽 미술 전반에 걸친 양식을 지칭하게 된다. 바로크가 영웅적인 기풍을 숭상하고, 근엄하고 장중한 색조, 싸늘한 대리석과 육중한 청동의 재질감, 위압적인 금빛 따위를 선호했다면, 로코코는 사치스럽고 우아한 분위기를 추구하는 한편, 유희적이고 변덕스러운 색조, 섬세한 목조 가구와 화려한 장신구의 재질감, 은은한 은빛 따위를 선호했다.

로코코 회화는 루벤스와 베네치아파의 화려한 색채를 적극적으로 받아들이고 더욱 풍요롭게 만들었을 뿐만 아니라, 감성적이고 감각적인 세계를 열정적으로 추구했다. 궁정의 신사숙녀가 우아하고 화려한 연회를 즐기는 모습이나, 경쾌한 에로티시즘을 신화나 현실의 여인을 통해 표출하는 그림들, 또 소시민의 삶을 정겹게 드러내는 그림이 많아졌다. 그림 속 여성들도 바로크시대에는 성숙하고 풍만한 여성이 환영받은 반면, 로코코시대에는 아담하고 앳된 소녀가 선호됐다. 로코코 회화는 그런 점에서 경제적으로는 풍요롭지만 권태로운 향락가들을 위해 제작된 일종의 '에로틱한 예술'이었다고 할 수 있다.

기독교적·궁정적 바로크

르네상스가 그랬듯이 바로크도 이탈리아에서 시작됐다. 비록 교회는 가톨릭과 프로테스탄트로 분열됐지만, 로마는 전통적인 기독교 세계의 중심으로서 그 영광을 되살리기 위해 미술에 대규모 지원을 아끼지 않았고 자연스레 뛰어난 화가들의 집결지가 됐다. 카라바조Caravaggio라 불리던 미켈란젤로 메리시 Michelangelo Merisi, 1571~1610 역시 그렇게 배출된 위대한 화가 가운데 한 사람이다.

전통적인 관념에서 볼 때 카라바조는 고상한 예술가는 아니었다. 민중적인 정신과 자연주의적인 색채가 강한 카라바조의 작품은 당대 사람들에게 천박하고 품위가 없어 보였다. 그러나 카라바조는 보편적 가치로서의 위대함과 영웅

적 정신의 진정한 의미를 잘 알았다. 그는 주로 민초들을 다루었는데, 그의 화폭에서 그들은 삶의 거친 파도와 투쟁하는 진정한 영웅으로 묘사되었다. 그 시대 사람들에게 그것은 '볼 수 있는 눈을 가진 자'만이 볼 수 있는 경지였다. 그의 그림에서 민초들의 이미지는 무엇보다 강렬한 빛과 그림자의 대조를 통해 부각됨으로써 바로크가 추구한 극적인 효과를 매우 잘 드러내준다. 비록 궁정적인 웅장함이나 화려함은 없지만, 남성적인 힘과 격렬함, 장중함 등 바로크의 전형적인 느낌이 잘 살아나는 그림이다. 그럼에도 기층 서민의 모습이 등장하고 세속적인 자연주의의 효과가 강조된 데에 불만을 느낀 일부 주문자와 고위 성직자는 그의 그림에 퇴짜를 놓곤 했다.

〈성 마태오의 소명〉[252]은 카라바조가 산루이지데이프란체시 교회의 예배당을 위해 제작한 작품이다. 바로크 회화의 대표적인 걸작 가운데 하나로 꼽히는 이 그림은 『성경』에 나오는 세리 마태오와 그를 제자로 삼으려는 예수를 그린 그림이다. 그림은 두 무리의 사람들로 구성돼 있다. 왼편의 한 무리는 마태오와 그의 동료들이다. 오른편의 작은 무리는 예수와 제자들이다. 배경은 음식점이나 술집처럼 보인다. 마태오와 동료들은 좋은 옷을 입었고, 예수와 제자는 누추한 옷을 입었다. 이런 '리얼'한 대상 표현이 두드러질 뿐, 이 그림 어디에서도 세속성과 구분되는 전통적인 성화의 거룩하고 영광스러운 분위기를 찾아보기는 어렵다. 아니, 종교적인 특성이라는 것 자체가 전혀 없어 보인다고 해도 과언이 아니다. 예수의 머리를 둘러싼 후광도 아주 가느다란 선이어서 눈썰미가 좋은 사람이 아니면 예사로 지나치기 쉽다. 평범한 사람들을 평범한 구성으로 그린

251 카라바조, 〈엠마오에서의 저녁식사〉,
1601, 캔버스에 유채, 141×196cm.

카라바조
이탈리아 바로크 회화의 거장인 카라바조는 매우 가난하고 어려운 환경 속에서 견습기를 보냈다. 그 시절에 이미 전과 기록에 올랐을 정도였다. 25세 때인 1596년 프란체스코 델 몬테 추기경이 그의 그림을 여러 점 구입하고 산루이지데이프란체시의 콘타렐리 예배당에 대형 종교화를 주문받아 그리면서 극적으로 형편이 폈다. 그러나 성공의 정점에서 살인사건에 휘말려 로마에서 도망쳐야 했던 그는 몰타와 시칠리아 등지를 떠돌다가 객사했다. 르네상스의 고전적 모델을 따르지 않고 자연에서 직접 배우기를 원했으며, 거룩한 종교화에도 빈민이나 서민들의 모습을 생생하게 집어넣어 전통과 충돌했다. 이런 사실성과 함께 명암의 극단적인 대비로 극적인 효과를 자아냄으로써 많은 추종자를 얻었다. 스페인의 벨라스케스, 프랑스의 라투르, 네덜란드의 렘브란트가 모두 그의 영향을 받았다. 대표작으로는 〈병든 바쿠스〉(1590~1595), 〈그리스도의 매장〉(1602~1604), 〈성모의 죽음〉(1605~1606), 〈로사리오의 성모〉(1606~1607) 등이 있다.

부활한 예수가 빵을 나누어주는 모습을 보고 스승임을 비로소 알아본 제자들이 깜짝 놀라고 있다. 죽은 사람이 되살아났다는
사실이 믿기지 않는 것이다. 카라바조는 이 그림에서 예수의 제자들과 여관의 주인에게 당시 이탈리아 서민의 옷을 입히는 등 사실적으로 표현했다.

키아로스쿠로chiaroscuro

회화에서 3차원 세계를 표현하기 위한 명암 대비법을 가리킨다. 이 탈리아어 'chiaro'는 빛, 'oscuro'는 어둠을 뜻한다. 고대 그리스와 로마의 미술가들도 이 기법을 어느 정도 이해하고 활용했으나, 서양 미술사에서 이것의 잠재력을 본격적으로 일깨운 이는 레오나르도 다빈치이다. 그의 〈동방박사의 경배〉에 그 효과가 잘 나타나 있다. 이후 서양화가들의 필수적인 기법이 된 키아로스쿠로는 17세기 들어 카라바조의 전례 없이 강렬한 표현으로 매우 드라마틱한 효과를 가져왔고, 렘브란트의 붓을 통해서는 깊은 정서적 울림을 자아내게 됐다. 카라바조풍의 날카로운 명암 대비는 테니브리즘(Tenebrism)이라고 구별해 부르기도 하는데, 이렇게 날카로운 명암 대비는 긴장감과 극적인 효과를 일으켜 주제에 집중하게 한다. 프랑스의 라투르, 스페인의 수르바란의 그림에서도 테니브리즘 효과를 볼 수 있다.

253 **레오나르도 다빈치,**
〈동방박사의 경배〉, 1481,
나무에 템페라, 유채, 래커,
143×246cm.

듯하다. 그러나 우리는 이 그림을 보는 순간 강렬한 종교적 인상을 받는다. 그 이유가 무엇일까?

그 원인은 바로 빛에 있다. 카라바조의 빛은 대개 일직선으로 날아든다. 이 그림에서는 빛이 창을 통해 들어와 마태오를 '조명'하고 있다. 이처럼 강렬하게 날아드는 빛은 하늘의 거룩한 의지와 관련이 있는 것처럼 느껴진다. 게다가 예수가 그 빛 쪽으로 손을 내밀고 있다. 빛과 조화를 이룬 이 행동을 통해 그림을 보는 우리는 그가 보통 사람이 아니라는 사실을 깨닫게 된다. 마태오 역시 그런 느낌이 들어 지금 고개를 들었고, 예수가 자신을 부르고 있다는 사실을 깨닫고 있는 것이다. 탁월한 연출 효과를 가져다주는 카라바조 특유의 빛과 그림자, 이 위대한 대위법의 드라마는 곧 이탈리아뿐만 아니라 여러 나라의 미술가들에게 영향을 미치게 된다.

바로크의 궁정적 웅장함과 화려함을 잘 표현한 대표적인 화가는 루벤스다. 플랑드르 출신인 루벤스는 국제화한 바로크 양식을 회화적이고 생동감이 넘치는 스타일로 소화해 서양 미술사의 중요한 이정표가 됐다. 루벤스의 그림에서

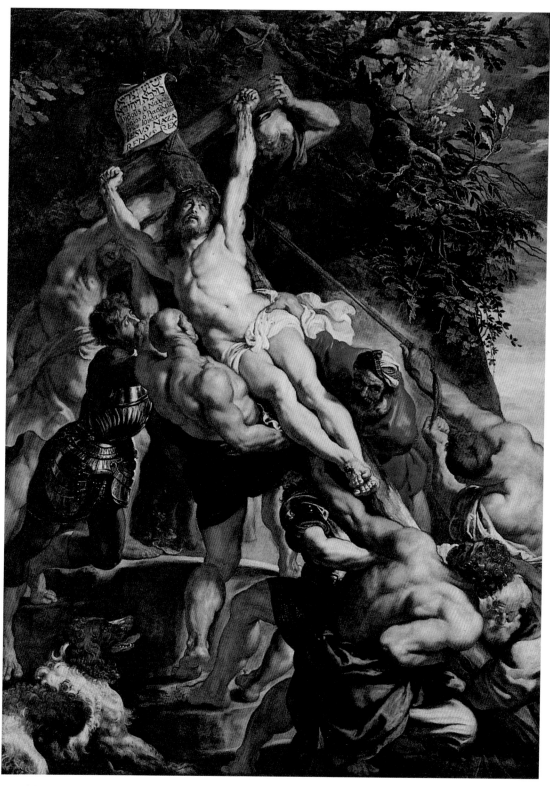

254 페테르 파울 루벤스, 〈십자가를 세움〉, 1610, 캔버스에 유채, 38×28cm.

화려한 궁정적 특징이 강하게 나타난 것은 무엇보다 그가 망명 정객의 아들로
태어나 어릴 때 좋은 교육을 받고, 평생 동안 궁정생활을 하며 궁정외교에까지
활동 영역을 뻗쳤던 점과 밀접히 관련된다. 게다가
타고난 성격이 따뜻하고 낙천적이어서 늘 넉넉하고
화사한 화면을 선호함으로써 기질적으로도 궁정적
인 바로크에 잘 어울렸다.

젊은 시절 8년 동안 이탈리아에서 고전 미술과 바
로크 미술의 조류를 공부하고 돌아온 루벤스는 이전
의 어떤 북유럽 출신 화가들보다 철저히 이탈리아의
전통을 받아들였다. 루벤스가 귀국하자마자 처음으
로 제작한 그림 가운데 하나가 〈십자가를 세움〉[254]인
데, 이 그림에서 우리는 이탈리아 미술의 전형적인
특질을 여실히 느낄 수 있다. 잘 짜인 3차원적 공간
구성과 완벽한 해부학적 묘사, 카라바조의 흔적을 선
명하게 느끼게 하는 빛과 그림자 표현은 루벤스가 이
탈리아 미술에 힘입은 바를 생생하게 드러낸다.

이 그림에서 가장 인상적인 부분은 힘의 표정이
다. 이 그림에는 힘이 넘친다. 우선 등장하는 사람들
이 죄다 근육질이다. 하나같이 울퉁불퉁하고 차돌
같은 근육을 소유하고 있다. 심지어 예수 그리스도
마저 우람한 근육을 자랑한다. 이런 사람들이 모여
지금 하는 일이 힘을 쓰는 일이다. 예수의 십자가를
세우기 위해 한편에서는 줄을 힘껏 잡아당기고 다
른 한편에서는 용을 쓰며 십자가를 떠받친다. 마침
그림의 장면이 십자가 아직 수직으로 세워지지
않고 비스듬히 누인 상태인 까닭에 화면 전체가 사
선구도를 이루어 운동감이 매우 강하게 느껴진다.
이런 피라미드 구도는 꼭지점을 향해 저변의 모든
힘이 솟구치도록 이끄는데, 이 힘으로 그림의 틀마
저 파괴될 것 같은 느낌을 준다. 참으로 박력이 넘치

255 페테르 파울 루벤스, 〈마리 드 메디치의 마르세유 상륙〉,
1622~1625, 캔버스에 유채, 394×295cm.

이탈리아 메디치 가문 출신의 프랑스 왕비 마리 드 메디치가 마르세유에
상륙하는 장면을 화려하고 역동적인 화면으로 그렸다. 바다의 신
포세이돈과 트리톤, 님프가 왕비의 도착을 환영하고 있다.

는 그림이다. 여기에 플랑드르의 전통적인 세밀 묘사가 뒤따라 갑옷이나 나뭇잎, 개의 털 등을 섬세하게 묘사하고 색채를 풍성하게 사용함으로써 루벤스는 웅장하고도 화려한 바로크 회화의 한 전형을 창조했다.

루벤스의 이와 같은 역동적인 스타일은 유럽 궁정들이 다투어 구하고 싶어 하는 대표적인 회화 양식으로 성장하게 되는데, 1620년대에 이르면 궁정과 교회 장식을 위한 최고의 양식으로 각광받게 된다. 루이 13세의 어머니 마리 드 메디치의 주문으로 제작한 '마리 드 메디치의 생애' 24부작이 대표적인 사례다. 이렇듯 루벤스의 화려함은 당시 중앙집권화하던 유럽 궁정에서 크게 환영받았으나, 절대주의가 강해질수록 더욱 엄격한 형식을 추구하는 양태가 나타남으로써 루벤스 이후 바로크 회화는 고전주의적인 성격을 더욱 분명히 띠는 단계로 넘어가게 된다.

바로크 미술과 영화

미술사가 하인리히 뵐플린(Heinrich Wölfflin, 1864~1945)은 "바로크가 궁극적으로 지향하는 바는 화면을 그 자체로서 존재하는 독립적인 세계가 아니라, 그냥 스쳐 지나가는, 그러나 관객이 한순간이나마 참여할 수 있는 영광을 주는 장면으로 보이게 하려는 것"이라고 말했다. 이 지적은 바로크 미술뿐 아니라 영화에도 그대로 적용된다. 영화를 볼 때 사람들은 '실재 같은 시공간'에 깊이 몰입하지만 영화가 끝난 뒤 그 시공간은 스쳐 지나가는, 허망한 환영 세계가 되고 만다. 고전주의 미술은 화면을 일정한 의도에 따라 정연하게 구성하고 인물 배치나 표현에서도 계산된 연출의 흔적을 보인다. 이렇게 구성된 화면은 마치 잘 짜인 연극 무대와 같다. 하지만 바로크 회화는 지나가다 우연히 본 것 같은 생생한 현장감과 사실성이 느껴지는 찰나의 장면을 묘사한다. 그런 찰나성과 우연성, 즉흥성을 우리는 영화에서 일상적으로 체험한다. 보는 사람의 눈앞에 인물을 들이대는 점이라든지, 배경의 사물을 원근법적으로 급속하게 축소시키는 점, 빈번한 오버랩, 대충대충 배치한 듯한 소품들, 보는 사람의 시점을 화면 가까이로 잡아끄는 방식 등은 바로크 회화와 영화가 공유하는 중요한 특징이다. 빛과 그림자의 대비를 강조하는 점 또한 두 예술에서 중요한 특징인데, 카라바조와 렘브란트의 빛이 현대 영화의 거장들에게 큰 영향을 미친 것도 바로크 회화와 영화가 얼마나 유사한 특질을 갖고 있는지를 잘 보여준다.

256 루카 조르다노,
〈페르세포네 겁탈과 관련한 신화적 장면〉,
1682~1685, 캔버스에 유채, 121.6×193cm.

스펙터클한 영화의 한 장면을 연상시키는 역동적이고 감각적인 화면이 인상적인 작품이다.

개신교 바로크의 중심지였던 네덜란드는 상공업자가 지배계급이 됨으로써 유럽 전체에 퍼진 궁정 문화의 테두리 속에서도 시민정신을 유지할 수 있었다. 이러한 특징은 회화에서 단순하고 솔직하면서도 사실적인 묘사로 나타났다. 특히 이탈리아에서 수입한 강렬한 명암 대비가 렘브란트에 오면 영혼을 뒤흔드는 호소력을 지니는가 하면, 할스나 얀 페르메이르Jan Vermeer, 1632~1675 같은 화가들을 통해서는 밝고 화사하거나 안온한 빛으로 귀결된 것이 인상적인데, 이 같은 변화 역시 시민사회의 자신감과 낙천성을 반영하는 현상이다.

렘브란트는 네덜란드 바로크 미술의 최고 거장일 뿐 아니라 네덜란드가 낳은 최고의 예술적 천재다. 이 천재가 1636년에 그린 〈눈먼 삼손〉[257]은 네덜란드 바로크 회화 양식의 절정을 이룬 작품이라고 하겠다.

배경은 어두운 천막이다. 머리카락이 잘린 삼손이 등 뒤에 깔린 남자에게 목을 졸리고, 화면 오른쪽 위에서는 투구와 갑옷으로 무장한 병정들이 쇠줄로 그를 얽어매고 있다. 왼편으로는 아랍풍 옷을 입은 다른 병정이 삼손에게 창을 겨눈 채 상황을 예의주시하고, 화면 중앙에서 왼편 위쪽으로는 오른손에 가위를 쥐고 왼손에 삼손의 잘라낸 머리카락을 쥔 델릴라가 천막 밖으로 빠져나가려 한다. 『성경』에 나오는 삼손과 델릴라의 이야기를 소재로 한 것이다. 이 사랑과 배신의 드라마는 왼편에서 들어오는 빛과 주인공들을 감싼 그림자 대비로 더없이 강렬한 회화적 이미지로 표출된다. 렘브란트 역시 카라바조처럼 빛과 그림자의 용트림으로 바로크적 장려함과 역동성을 표현했다.

삼손과 병정들이 다투는 폭력성도 그렇거니와 어둠 속에서 빛나는 이들의 화려한 무구와 장식은 바로크의 극단적인 표현 관습을 충실히 보여준다. 난폭함과 잔혹함 속에서 돋보이는 화사함이라고나 할까, 도발적이면서도 매혹적인 이국 정서, 폭력적인 아름다움 같은 것이 병존한다. 이 무렵 렘브란트는 오리엔트의 갖가지 의상과 장신구, 세간 따위를 열심히 수집했다고 하는데, 그림용 소품으로서 어느 정도 갖출 필요가 있었다고는 하지만, 과도하게 수집한 까닭에 훗날 파산의 빌미가 된다. 렘브란트는 그림뿐만 아니라 낭비적인 생활 습관을 통해서도 바로크의 과장되고 극단적인 인상을 충실히 보여준 셈이다.

하를렘의 위대한 초상화가 프란스 할스Frans Hals, 1585?~1666도 위트레흐트 지

257 **렘브란트 판 레인**, 〈눈먼 삼손〉,
1636, 캔버스에 유채, 206×276m.

방의 화가들을 통해 카라바조의 화법을 넘겨받았다. 테르브뤼헨Ter-brugghen, 혼토르스트Honthorst, 바뷔렌Baburen 등 당시 위트레흐트 화파를 이끌던 화가들은 로마에 유학해 카라바조와 만프레디Manfredi 등의 작품에서 크게 감화를 받았다. 할스의 그림은 굉장히 빨리 그려진 듯한 인상을 준다. 재기 넘치는 화가가 아무런 계산도 하지 않고 그저 붓 가는 대로 몇 분 만에 휙휙 그려낸 듯하다. 이런 인상은 꼼꼼하고 끈기 있게 그려진 그때까지의 다른 초상화들과 선명히 구별되는 것이어서 당대 사람들에게는 매우 파격적으로 느껴졌을 것이다. 할스가 이처럼 파격적으로 표현할 수 있었던 것은 카라바조의 빛을 개성대로 소화해 인물을 밝은 부분 위주로 대담하게 처리한 데 있다. 어둡고 무거운 부분이 상대적으로 축소되고 밝은 부분이 강조된 데다 속필로 시원시원하게 처리했으니

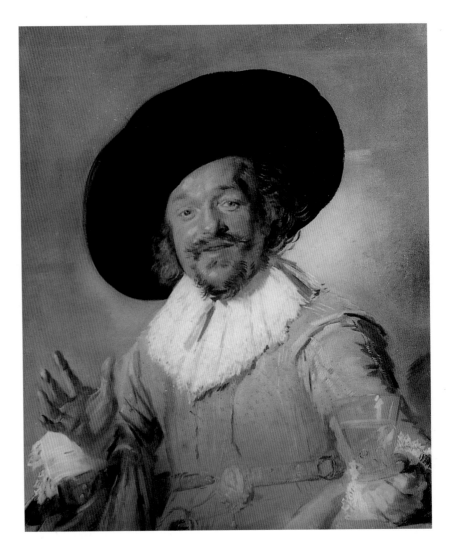

오늘날의 스냅 사진 같은 찰나성이 빚어진 것이다.

그러나 이렇게 속 편하게 그린 듯 보이는 할스의 그림도 사실은 진중한 계획과 세심한 배려에 따라 완성된 것이다. 할스는 치밀한 계산과 노력으로 자연스러운 우연을 가장했다. 그런 까닭에 미술사가 곰브리치는 "바로크 시기의 다른 거장과 마찬가지로 할스는 어떤 규칙에 따르는 것처럼 보이지 않으면서도 훌륭하게 균형감을 이룩하는 법을 알고 있었다"라고 평했다. 바로크의 대가답게 할스 역시 '비틂과 균형의 조화'를 잘 알고, 잘 구사한 화가였다.

할스의 〈유쾌한 술꾼〉258에서 우리는 그 절묘한 조화를 생생히 엿볼 수 있다. 그림 속 인물은 거나하게 취했다. 불그스레한 얼굴에 약간 풀린 눈동자, 왼손에 술잔을 든 모습이나 오른손의 개방된 손짓까지 지금 이 사람의 호방한 태도는

시민사회의 자신감과 낙천성

바로크 시기 네덜란드 화가들의 그림에 나타난 자신감과 낙천성은 시민사회의 힘을 반영하고 있다. 이탈리아에서 받아들인 명암법에서도 주로 밝은 부분 위주로 소화되는 양상을 볼 수 있다.

당시 네덜란드의 상인들은 자신의 초상을 남기는 데 관심이 많았기 때문에 초상화는 화가들에게 훌륭한 돈벌이 수단이 되었다. 할스의 초상화들은 이런 현실에 대한 적극적인 응답이었으나 그의 경제적 상태는 늘 불안했다고 한다.

베르메르는 중산층의 여유롭고 넉넉한 실내풍경을 즐겨 그렸다. 〈부엌의 하녀〉는 그 풍요에 관한 따뜻한 기록이다. 얀 스테인은 떠들썩한 시민들의 일상을 즐겨 그렸는데, 바로크 시대 시민사회의 역동성이 선명하게 나타나 있다.

259 프란스 할스, 〈피터르 반 덴 브루케〉, 1633년경, 캔버스에 유채, 71.2×61cm.

260 얀 페르메이르, 〈부엌의 하녀〉, 1660년경, 캔버스에 유채, 45.5×41cm.

261 얀 스테인, 〈세례 잔치〉, 1664, 캔버스에 유채, 88.9×108.6cm.

마주보는 관람객을 순식간에 술자리로 끌어들인다. 격식과 허례의 무거운 짐일 랑 벗어버리고 유쾌하게 한잔 걸치자는 술꾼의 주문은 시공을 초월해 타고난 온혈동물인 인간의 더운 피를 새삼 상기시킨다. 그림의 내용이 밝다 보니 붓길 또한 경쾌하기 이를 데 없다. 오밀조밀한 디테일에 매달리기보다는 '일필휘지' 하듯 치고 내달린다. 술 취한 듯 건듯건듯 돌아가는 붓길은 자신감과 충족감에 차 있다. 이 개방적이고 찰나적인 기법으로 인해 그림은 스케치와 같은 즉흥성 을 드러내고, 마침내 인상파의 전조마저 느끼게 한다. 부르주아지의 '세계에 대 한 낙관'이 프로테스탄트적·시민적 바로크의 한 정점에서 힘찬 에너지로 표출 된 그림이다.

스페인의 바로크

스페인의 바로크 미술은 이탈리아와 네덜란드의 바로크 미술에서 자극을 받아 형성됐다. 카라바조의 명암 대비는 스페인 화 가들에게도 깊은 발자취를 남겼으며, 네덜란드와 플랑드르 지방의 정물화나 장르화는 스페인만의 독자적인 정물화와 장르화 가 형성되는 데 큰 영향을 미쳤다. 이 두 장르의 스페인 바로크 회화는 대개 슬프면서도 고귀한 삶의 모습이나 금욕적일 정도 로 절제된 정물을 주로 표현했다. 외국인인 엘 그레코를 제외하면 16세기까지 이렇다 할 화가를 내놓지 못한 스페인은 이 시 기에 들어 벨라스케스를 비롯해 수르바란, 후세페 데 리베라(Jusepe de Ribera, 1591~1652) 등 대가들을 다수 배출했다. 벨라 스케스는 카라바조와 루벤스의 영향을 바탕으로 빛과 대기의 생동하는 느낌을 생생히 포착해 서양 미술사에서 손꼽히는 화 가가 됐다.

262 디에고 벨라스케스, 〈바쿠스〉, 1629, 캔버스에 유채, 165.5×227.5cm.

옷을 반쯤 벗은 술의 신 바쿠스를 농부들이 둘러싼 모습이다. 술잔을 들기도 하고 정담을 나누기도 하는 그들은 지금 흥건히 취해 있다. 와인의 재료인 포도도 농부들이 쏟은 땀의 결실이다. 무릎을 꿇은 한 농부에게 월계관을 씌워주는 데서 알 수 있듯 이 술의 신은 공동체의 생산과 번영을 위해 힘겹게 노력한 기층 서민들을 치하하고 있다. 왕이 원해서 그리게 된 그림으로, 흥겨운 주제인데도 왠지 쓸쓸하게 가라앉은 듯한 느낌이 인상적이다. 이것이 바로 스페인의 정서이다.

로코코 회화

프랑스는 대체로 르네상스에서 바로크에 이르기까지 이탈리아에서 발생한 미술 흐름을 받아들이기만 했다. 그런 프랑스가 18세기에 들어와 철저히 프랑스적인 로코코 미술을 꽃피운 뒤 유럽 여러 나라에 영향을 미치기 시작한다. 문화수입국에서 문화수출국으로 변모한 것이다. 로코코 미술은 유럽 미술사에 '영광스러운 프랑스의 세기'가 도래하고 있음을 알리는 신호탄이었다.

프랑스가 유럽 예술의 주도권을 쥐기 시작하게 된 데는 당시 활짝 피어난 프랑스의 귀족문화가 한몫했다. 17세기 태양왕 루이 14세 치하에서 유럽 최고의 강국으로 위세를 떨친 프랑스는 이 '제왕의 시대'가 지나자 억눌려 있던 귀족들이 백화제방百花齊放 식으로 예술적 욕구를 펼치는 '귀족의 시대'를 맞게 된다. 더불어 점점 역량을 키워가던 부르주아와 지식인이 문화의 향유자 대열에 합류해 두터운 저변을 이룸으로써 프랑스 미술은 농익은 발효를 시작한다. 이런 시대를 배경으로 로코코 회화는 가장 프랑스적이면서도 가장 감미로운 회화로

263 **앙투안 바토**, 〈시테라 섬의 순례〉,
1717, 캔버스에 유채, 129×194cm.

264 **앙투안 바토, 〈사랑의 음계〉,**
1717년경, 캔버스에 유채, 51×60cm.

젊은 남녀가 음악으로 서로의 마음을
전하고 있다. 남자의 등 뒤쪽으로
호메로스의 조각상이 서 있어 이 동산이
시적 감흥으로 충만한 곳임을 암시한다.
화면 오른쪽으로 보이는, 밀담을 즐기는
남녀나 나들이 나온 가족 모두 로맨틱한
정취에 휩싸여 있다.

미술사의 새 장을 연 것이다.

프랑스 로코코의 첫 장을 연 화가는 앙투안 바토Antoine Watteau, 1684~1721이다. 그의 아카데미 회원 가입 추천작 〈시테라 섬의 순례〉263는 로코코 회화의 초기 걸작으로 꼽힌다. 연인들의 사랑을 주제로 한, 당시로서는 워낙 감각적인 그림 이었기에 동료 아카데미 회원들은 이 신입회원에게 "페트 갈랑트(fête galante, 우아한 연회, 사랑의 연회)의 화가"라는 별명을 붙여주었다. 그 뒤에도 바토의 그 림에는 내내 '페트 갈랑트'란 수식어가 따라다녔다. 이와 유사한 주제를 계속 그 렸기 때문이다. 그의 그림은 그만큼 우아하고 향락적인 느낌을 주는 한편, 왠지 인위적이고 덧없다는 인상을 준다.

시테라 섬은 미와 사랑의 여신 아프로디테를 섬기는 신전이 있다는 환상의 섬이다. 이 섬에 가면 누구나 사랑의 기쁨을 충만히 누리게 된다고 하는데, 지금 그림 속의 선남선녀는 그 꿈같은 사랑의 밀회를 즐기고 이제 막 섬을 떠나려 한 다. 오른쪽 조각은 아프로디테 상이다. 그 조각 아래 무기가 쌓인 것은 전쟁 혹 은 무력조차 발치에 무릎 꿇리는 위대한 아프로디테의 힘, 곧 사랑의 힘을 드러 내는 것이다. 조각 바로 옆 연인들은 여전히 사랑의 밀어를 나누기에 여념이 없 고, 다른 한 쌍은, 남자는 일어서려 하는데 여자는 아직 미련이 남았는지 미적대

는 모습이다. 왼편 하늘로 날아오르는 포동포동한 아기 천사들은 이들이 나눈 사랑의 순수함과 진솔함을 보증하는 존재로 화면의 밝고 아름다운 느낌을 더욱 증폭시킨다.

이렇듯 바토는 대부분의 그림에서 이처럼 감미로운 사랑 이야기를 끝없이 펼쳐놓았다. 〈사랑의 레슨〉〈이탈리아 풍의 세레나데〉〈정원에서의 모임〉〈사랑의 음계〉[264] 등 그가 그린 남녀는 늘 티 없이 아름다운 사랑에 도취돼 있다. 그들의 정원에는 언제나 비 한 방울 내리지 않는다. 늘 소풍을 가거나 음악회에 참석하는 꿈같은 나날이다. 이런 전원적이고 시적인 행복의 표현으로 바토는 삶에 대한 기대를 끝없이 높여주었다.

바토가 로코코 회화의 발원지가 된 것은 시대의 흐름이 그쪽으로 흘러간 탓도 있지만, 타고난 기질 자체가 로코코 미술에 매우 적합했기 때문이기도 하다. 발랑시엥 태생인 바토는 서른일곱 살에 폐결핵으로 요절했다. 어릴 때부터 병약해서 그다지 행복을 느끼지 못하고 자랐으며, 자연히 감수성이 예민하고 기분 변화가 심했다. 소설을 읽고 음악을 감상하는 것이 최고의 즐거움이었다는 대목에서 바토의 정서적 특징을 어렵지 않게 읽어낼 수 있다. 이런 내성적이고 탐미적인 취향에 따라 그는 그리움과 동경, 달콤쌉쌀한 사랑의 추억, 삶의 아름다움과 덧없음 등이 어우러진 특유의 감각적인 그림을 그려냈다. 로코코가 첫 대가로 바토를 점지할 수밖에 없는 조건을 두루 갖춘 셈이다.

프랑수아 부셰 François Boucher, 1703~1770
부셰는 로코코의 문을 연 바토와, 종장을 장식한 프라고나르 사이에서 절정기 로코코 스타일을 선보였던 화가이다. 1740년대에 루이 15세의 정부 마담 퐁파두르의 후원을 받아 출세가도를 달리기 시작했고, 1765년 루이 15세의 수석 궁정화가가 됐다. 부셰의 그림은 주제나 표현에서 피상적인 측면이 없지 않으나 매우 우아하고 미묘한 색조와 다소 경박한 듯하면서도 경쾌하고 창조적인 형식으로 시대의 미감을 사로잡았다. 주로 목가적이고 신화적인 주제를 많이 다뤘다. 프라고나르는 그의 제자이다.

265 프랑수아 부셰, 〈큐피드를 달래는 비너스〉, 1751, 캔버스에 유채, 107×84.8cm.

사실 여부를 확인할 길은 없지만, 비너스의 관능적인 자세를 위해 마담 퐁파두르가 모델이 되어주었다는 이야기가 전해 내려오기도 한다. 부셰의 여인들은 이 그림의 비너스처럼 늘 상앗빛 피부에 발그스레한 볼을 하고 있다.

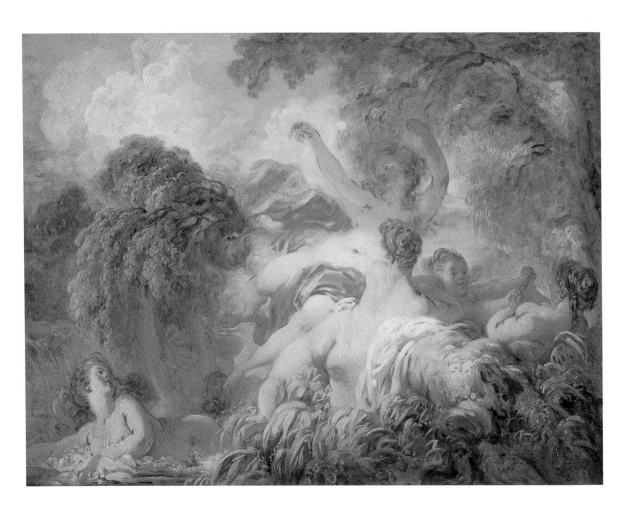

바토가 로코코 회화의 빗장을 열었다면 장 오노레 프라고나르Jean-Honoré Fragonard, 1732~1806는 로코코 회화의 종장을 장식한 화가다. 프라고나르의 그림은 바토에 비해 훨씬 생동감 있고 유려하며 오밀조밀한 재미가 넘친다. 꾸밈이 심하고 지나치리만치 가벼운 느낌을 주며 관능미가 돋보인다. 이런 프라고나르의 인물들에게는 끝없이 흘러넘치는 쾌락적인 우아함이 있다. 하지만 바토에게서 맛볼 수 있는 정서적 깊이를 느끼기는 어렵다. 바토의 쓸쓸함이나 그리움 같은 것이 프라고나르의 그림에는 보이지 않는다. 그만큼 더욱 밝고 향락적인 시대상을 담고 있다고 하겠다.

에로티시즘 표현에서도 프라고나르는 바토보다 훨씬 더 관능적이다. 바토는 노골적으로 성을 연상시키는 그림은 피했다. 이런 차이는 두 사람의 성격이나 기호에서 기인한 측면도 있겠지만, 시간이 흐를수록 사회 분위기가 더욱 관능적으로 변하고 미술에도 좀더 개방적인 방향을 요구한 탓이 컸다. 그래서 여인

누드를 그릴 때에도 프라고나르는 그의 선배 화가들에 비해 훨씬 더 세속적인 이미지를 덧입힌 것이다.

그의 〈목욕하는 여인들〉²⁶⁶을 보면, 이 여인들이 비너스나 님프 같은 신비로운 존재라는 느낌은 들지 않는다. 그들은 그저 한때를 즐겁게 보내며 서로의 아름다움을 희롱하는, 관능으로 충만한 세속의 여인들이다. 음탕한 농담이라도 주고받을 것 같고 젊은 날의 아름다움을 그런 농담으로라도 연소하지 않으면 삶이 무의미하게 느껴질 것 같은, 그런 순수한 육체의 아름다움과 욕망으로 충만하다. 프라고나르는 그 아름다움을 다른 누구도 빚어낼 수 없는 무한한 밝음과 화사함으로 그려냈다. 그러나 불행하게도 이런 감각과 관능의 시대가 그리 오래 가지는 않았다. 프랑스 대혁명 발발과 함께 '앙시앵 레짐'이 허물어지면서 새로운 규범과 질서에 대한 전 사회적인 요구에 밀려 프라고나르는 퇴영적인 작가로 잊히게 되고, 결국 붓을 놓고 쓸쓸히 죽었다. 이와 함께 로코코도 그 감미로운 빛을 잃고 낙엽처럼 역사의 뒤안으로 사라졌다.

로코코시대의 장르화

로코코시대라고 해서 모든 화가가 귀족적인 우아함과 향락적인 관능만 표현한 것은 아니다. 로코코적인 부드러움을 유지하면서도 중산층이나 기층 서민의 삶과 애환을 그린 화가들도 있었다. 대표적인 사례가 샤르댕과 그뢰즈다. 귀족풍 몽환경을 화면에서 쫓아낸 샤르댕은 서민들의 소박한 생활이나 다양한 가정사를 시정(詩情)과 따뜻한 공감을 담은 붓길로 온화하고 은근하게 표현했다. 샤르댕에게서 로코코의 자취를 찾자면 바로 그 온화함과 은근함이 등불이 되어줄 것이다. 그뢰즈는 도덕적인 교훈을 담은 기층 서민의 모습을 활달하면서도 유려한 붓질로 정감 넘치게 표현했다. 로코코 미학의 영향을 적잖이 받았으면서도 서민에게로 시선을 돌린 그는 성장하는 시민사회의 기운과 정신을 작품에 뚜렷이 반영했다.

267 장 바티스트 그뢰즈, 〈마을의 약혼식〉, 1761,
캔버스에 유채, 92×117cm.

약혼식을 올린 예비 신부가 약혼자와 함께
친족을 찾아가 작별인사를 나누고 있다. 그들은 가난하지만
따뜻한 인정과 서로에 대한 믿음으로 끈끈히 이어져 있다.
루소가 지적했듯이 "가난한 사람들은 부도덕한 귀족들보다
오히려 '자연의 미덕'과 정직한 마음으로 가득 차 있다"라는
사실을 드러내 보이려 한 작품이다.

16

사실주의

19세기 사실주의는 낭만주의의 지나친 주관주의와 감성적 접근에 거부감을 느끼고 사실을 객관적으로 재현하려 한 유파다. 이 유파는 자연주의라고 불리기도 하는데, 사실주의와 자연주의의 개념 차이를 명쾌하게 구분하는 것이 쉽지는 않다. 자연주의는 19세기에 한참 세를 얻던 다윈주의적 자연관이 반영된 사실주의로 이해하면 좋을 듯하다.

넓은 의미에서 사실주의는 단순히 19세기 중반의 사실주의 유파만을 지칭하는 데 쓰이지 않고, 외부 세계를 충실하게 재현하려는 모든 미술적 시도에 다 적용된다. 라스코 동굴벽화 같은 선사시대의 동물 그림에서 그리스·로마시대의 조각들, 르네상스 이후 사실적인 표현을 발달시켜온 다빈치, 미켈란젤로, 카라바조, 렘브란트, 다비드, 앵그르, 들라크루아 등의 그림에는 사실주의의 정신이 면면히 깔려 있다. 자연을 감각이 경험한 대로 모방하는 행위에 대해 사실주의라는 말이 광범위하게 쓰일 수 있고 또 쓰여온 것이다. 그런가 하면 형상을 추구하느냐, 아니면 형상을 거부하느냐를 놓고 추상미술과 대립하는 위치에 있는 까닭에 형상미술 일반을 가리켜 사실주의 미술이라고 부르기도 한다. 그만큼 사실주의의 폭은 매우 넓다.

19세기 중반 도미에, 쿠르베, 밀레 등의 그림에 처음으로 사실주의라는 이름이 사조로서 주어진 것은 이들의 작품이 이전 작품들과 달리 외부 세계를 객관적으로 묘사하되, 그것을 수단이 아니라 최고의 목표로 삼았기 때문이다. 사실주의 화가들은 고전주의가 추구한 이상이나 규범을 거부하고 낭만주의가 추구한 주관과 감정의 세계와도 맞서며 오로지 눈으로 보고 경험한 세계를 객관적으로 묘사하는 데 심혈을 기울였다. 자연히 그림의 대상은 객관화가 가능한 당대의 현실이 됐다. 이 무렵의 사회 현실은 사회적 격변과 민주주의 확대, 기계 발달, 다윈주의에 기초한 과학적 결정론 확산 등을 내포해 예술 작품에서도 다분히 자연주의적인 요소가 두드러지게 나타났다. 자연주의를 사실주의와 엄밀히 구별하는 사람들은 "자연주의는 과학적 결정론을 신봉해 도덕적이거나 교훈적인 가치에는 신뢰를 갖지 않고 세계를 오로지 우연적이고 생리적이며 물리적인 실체로만 이해하고 접근하려는 태도"라고 말한다. 과학의 급속한 발달을 이룬 근대의 유물론적 가치가 반영된 태도라는 뜻이다. 이런 시각에서 보자면 쿠르베와 밀레, 도미에 세 사람의 사실주의자 가운데서 쿠르베가 가장 자연주의적인 특징이 강한 화가라고 하겠다.

사조로서 19세기 사실주의는 그리 오래 존속하지 못했다. 그러나 사실주의의 영향은 이후에도 상당히 오래 지속되었다. 현대인의 합리적이고 이성적인 세계관과 잘 어울리는 까닭에 '거짓과 허황됨이 없는 미술'의 표본으로 받아들여졌고, 더불어 더 이상 종교나 신화, 역사적인 교훈, 주관적인 감상이나 정념에 기대지 않고 과학적으로 관찰하고 객관적으로 표현하는 미술의 길을 열어주었다. 미술이 현실을 비판하는 기능을 수행하도록 새 지평을 열어준 셈이다.

이렇게 과학적이고 객관적인 가치를 중시한 사실주의는 19세기 말에서 20세기 초에는 사회적 사실주의social realism와 사회주의 사실주의socialist realism 같은 새

로운 사실주의 운동의 뿌리로 기능한다. 사회적 사실주의란 도시화, 산업화 등 현대 사회의 여러 문제를 비판적으로 혹은 냉소적으로 다룬 미국과 영국 쪽의 미술을 지칭하며, 사회주의 사실주의란 사회주의 혁명의 시각에서 현실 속에 '역사적 구체성'을 담아 표현한 옛 공산권의 미술을 가리킨다. 여기서 역사적 구체성이란 노동계급을 사회주의 정신으로 교화하고 개조하는 일을 적극 고무·찬양하는 제반 시도를 가리킨다. 사회주의 사실주의는 이렇듯 철저히 이념 지향적인 미술을 추구했다. 그러나 이념에 대한 과도한 집착은 사회주의 사실주의가 사실주의 미술로서 실패하는 원인이 된다. 사실주의의 힘은 이념이 아니라 사실 그 자체에서 나오는 것이기 때문이다.

쿠르베의 사실주의

269 구스타브 쿠르베, 〈석공들〉, 1849~1850(1945년에 망실), 캔버스에 유채, 159×259cm.

예부터 화가는 주로 서민 계층 출신이었다. 그러나 왕후장상과 교회, 귀족 들을 위해 봉사하면서 자기 출신 계층의 관심사나 이해를 대변하기보다는 지배 계층의 취향과 이해, 지배 이념을 표현하는 데 모든 노력을 쏟아야 했다. 근대적인 시민사회가 움트고 형성되자 낭만주의 화가들은 지배 계층의 이해와 이념에서 벗어나 개인의 내면에 자리한 주관과 감정을 적극 표출하기 시작했다. 그러나 그것 또한 서민 일반의 계층적인 이해나 관심사와는 거리가 있었다. 그런 면에서 구스타브 쿠르베 Gustave Courbet, 1819~1877는 프롤레타리아의 관점에서 예술 작품을 제작한 최초의 화가라고 할 수 있다. 그는 꽤 넉넉한 농촌 집안 출신이었는데, 경제적 환경이야 어떻든 농투성이의 아들이라는 자각과 자긍심 속에서 귀족이나 부르주아의 범절과 이상을 철저히 경멸했다. 서민 출신으로서 서민의 생활을 작품의 주제로 삼고, 서민을 중심으로 광범위한 대중에게 호소력을 갖는 그림을 그리고자 했다. 그런 그에게 가장 중요한 것은 지배 이념에서 벗어나 사실을 사실대로 표현하는 것이었다. 그러기 위해서는 나름의 정치적 견해를 확실히 피력할 필요가 있었다.

"나는 사회주의자일 뿐 아니라 민주주의자요 공화주의자다. 한마디로 말해 혁명 지지자이며, 무엇보다 사실주의자, 곧 진실의 참다운 벗이다."

이렇듯 쿠르베에게 사실주의란 회화적 진실을 표현하는 수단이자 정치적 반항을 드러내는 수단이었다.

서민들의 삶의 현장을 생생히 묘사한 그의 역작 〈석공들〉[269]은 제2차 세계대전 당시 폭격으로 망실되어 현재는 사진만 남았다. 아깝게 사라져버리긴 했지만, 사실주의자 쿠르베의 면모가 잘 드러난 작품 가운데 하나다. 등장인물은 단 두 사람이다. 왼편 어린 석공과 오른편 나이 든 석공. 어린 석공은 아직 이 일을 하기에 힘이 딸려 보이고, 나이 든 석공은 이 일을 하기에 힘이 부쳐 보인다. 그럼에도 두 사람은 뜨거운 뙤약볕 아래서 열심히 일하고 있다. 쿠르베는 두 사람을 고향인 오르낭 근처 메지에레 마을로 마차를 몰고 가다가 발견했다고 한다. 큰 돌을 깨뜨려 건축이나 도로 포장에 쓰는 작은 돌로 만드는 일은, 당시 농사로는 생계가 어려운 최하층 농민들이 주로 하던 일이다. 힘겨운 노동에 깊은 인상을 받은 쿠르베는 그들을 화실로 불러 모델로 서게 했다. 그러니까 이 그림의 모델들은 관련 없는 일을 위해 자세를 취한 것이 아니라 지금까지 해오던 일을 위해 자세를 취한 것이다. 그만큼 이 그림에서는 현실과 투쟁하는 가난한 서민의 모습이 생생히 되살아난다. 당시 프롤레타리아의 냉엄한 현실이 정확히 포착된 그림이라고 하겠다. 고전주의를 지지하던 비평가들이 이처럼 정치의식이 뚜렷한 그림을 좋아할 리 만무했다. 한 비평가는 다음과 같이 비꼬았다.

구스타브 쿠르베

쿠르베는 오르낭에서 태어나 브장송과 파리에서 미술 수업을 거쳤다. 〈오르낭에서의 매장〉을 발표한 이후 예의 사실주의적 시선으로 시골 풍경, 바다, 꽃, 동물, 누드, 장르화 대작 등을 그렸으나 그리는 족족 신랄하게 비판받았다. 이에 대한 쿠르베의 반응은 매우 거만하고 반항적이었는데, 오히려 이로 인해 유명인사가 됐다. 1855년에는 만국박람회 행사장에서 철수해 인근에 독자적인 전시 공간을 확보하고 개인전을 열었고, 1867년에도 만국박람회장 근방에서 개인전을 가졌다. 훗날 인상파 화가들은 이 일을 그대로 답습하게 된다. 1871년 파리 코뮌이 세워졌을 때는 코뮌 편에 서서 미술관 관리 책임을 맡았고 나폴레옹의 군대를 기념하여 세운 방돔 기둥을 철거하는 데 발벗고 나섰다. 그러다 코뮌이 무너지자 옥에 갇히고 과중한 벌금을 선고받았다. 결국 스위스로 망명해 거기서 죽었다. 아카데미 교육을 비판하고 독자적이고 독립적인 예술가의 길을 간 그의 사례는 두고두고 파리의 예술가들에게 큰 영향을 미쳤다. 대표작으로 〈오르낭에서의 저녁식사 뒤〉, 〈장에서 돌아오는 플라제의 농부들〉(1850~1855), 〈화가의 아틀리에〉(1854~1855), 〈세계의 기원〉(1866), 〈파도〉(1870) 등이 있다.

270 구스타브 쿠르베, 〈오르낭에서의 저녁식사 뒤〉, 1848~1849, 캔버스에 유채, 195×217cm.

화면 왼쪽에서 두 번째 인물이 쿠르베이다. 고향 마을 친구의 집에서 저녁을 먹은 뒤 한 친구의 바이올린 연주를 듣고 있다. 고된 농삿일 뒤의 한가함을 생생하게 포착한 이 그림을 보고 들라크루아는 이렇게 말했다고 한다. "이런 그림 본 적 있나? 이렇게 강하고 독자적인 그림을. 여기 개혁자, 아니 혁명가가 있네."

271 구스타브 쿠르베,
〈오르낭에서의 매장〉, 1849~1850,
캔버스에 유채, 315×668cm.

"그 어떤 예술가도 이렇게 대단한 거장의 솜씨로 예술을 빈민굴에 처넣을 수 없을 것이다."

그러자 쿠르베는 다음과 같이 응수했다고 한다.

"아무렴, 예술은 빈민굴에 처넣어야지."

지금까지 미술이 지배 계층을 즐겁게 하는 수단에 불과했다면, 이제부터는 서민의 목소리가 가감 없이 반영되는 통로가 돼야 한다는 것이 쿠르베의 생각

이었다.

〈석공들〉과 비슷한 시기에 그려진 〈오르낭에서의 매장〉²⁷¹ 또한 사실주의자 쿠르베의 면모가 잘 드러난 걸작이다. 이 작품은 오르낭의 고향집 다락방에서 제작한 대작으로, 이를테면 사실주의의 선언서와도 같다. 원제가 '군중도, 오르낭에서의 매장에 대한 역사적 평가'인 이 작품은 평범한 시골 사람들의 일상을 위대한 역사화 형식으로 그렸다는 점에서 당시 미술 애호가들에게 큰 충격을

주었다. 6m가 넘는 길이만으로도 뭔가 위대하고 거창한 혹은 이상적인 이야기를 전해주리라 지레 짐작하게 했다. 역사화라는 것이 전부 종교적, 신화적 혹은 역사적 영웅들의 활약상을 그린 것이 아닌가? 그러나 이 그림을 마주한 당시 프랑스 관람객들은 알고 있거나 기릴 만한 영웅이 그림에 등장하지 않을 뿐 아니라, 내용 자체가 평범한 촌부들의 평범한 일상사라는 것을 알고는 분노를 금치 못했다. 죽은 사람이 뭔가 위대한 일을 하다 죽었다든지, 죽은 영혼이 하늘로 들려 올라가 신의 영광을 찬미한다든지 하는 것이 아니라, 사람이 죽었으니 묻고 슬퍼한다는 평범한 내용이었기에 배신감을 느낀 것이다. 이렇게 현실을 냉철하게 묘사하면서 쿠르베는 이렇게 말했다고 한다.

"사실주의란 다른 그 무엇이 아니다. 오로지 이상을 거부하는 것일 뿐이다."

죽음이라는 자연적 현상과 그것을 슬퍼하는 사회적 현상을 넘어 이상화, 신비화하거나 도덕적 교훈부터 찾는 것은 현실을 올바르게 이해하는 데 방해가 된다는 것이 쿠르베의 생각이었다. 촌부의 죽음이 영웅의 죽음보다 못하다고 볼 이유가 없다고 생각했던 것이다. 그에게 화가란 경험한 사실을 정직하게 그리는 이였다. 이처럼 전통적인 관념의 예술가가 아니라 냉정한 해부학자의 시선으로 사실을 표현한 까닭에, 그가 죽은 뒤 〈오르낭에서의 매장〉이 루브르 박물관에 들어갈 때 "이 그림을 루브르에 들이는 것은 모든 미학에 대한 부정"이라는 격렬한 반발이 있었다. 하지만 오늘날 미술사가들은 쿠르베의 태도를 자기 시대의 진실을 표현하기 위해 애쓴, 진실로 근대적인 투쟁으로 보고 있다.

도미에와 밀레의 사실주의

쿠르베가 자연주의 정신에 입각해 현실을 냉철하게 표현했다면, 도미에와 밀레는 여기서 더 나아가 각각 주관적인 풍자 정신과 서사시적 시정을 담은 작품을 만들었다. 이 두 사실주의자는 과학적이고 합리적인 표현을 중시하면서도 낭만주의의 주관성을 나름의 방식으로 이어받은 셈이다. 사실주의가 낭만주의에 대한 거부에서 나왔다고 하나, 낭만주의를 완전히 극복했다고 할 수 없는 이유가 바로 이들의 그림에 깔려 있는 이런 낭만주의적 요소 때문이다.

오노에 도미에 Honoré Daumier, 1808~1879의 풍자정신은 당시 사회의 중심 세력이 된 부르주아의 법과 제도, 행정, 관습 따위를 희극적으로 폭로한 데서 그 진

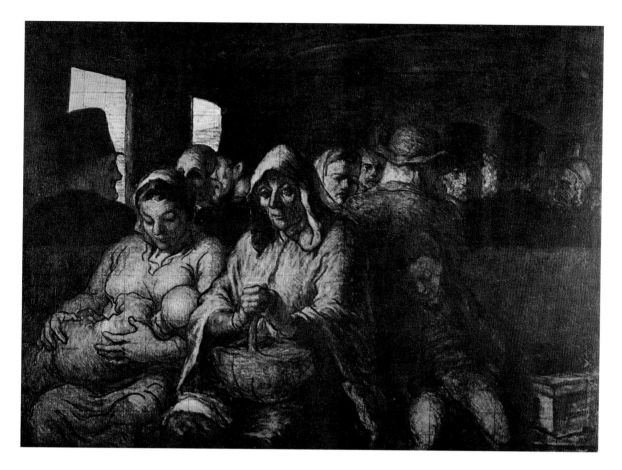

272 오노레 도미에, 〈삼등열차〉,
1862년경, 캔버스에 유채, 65×90cm.

가를 발휘했다. 그 역시 쿠르베처럼 작품에 의도적으로 정치적 발언을 담았는데, 스스로 석판화로 시사만화라는 새로운 길을 개척했다는 점에서 그 직접성과 노골성이 훨씬 더 두드러졌다. 그런 까닭에 그의 그림에서는 사실성 표현보다는 현실을 비트는 풍자의 태도가 더 중요하게 취급되곤 했다.

장 프랑수아 밀레Jean-François Millet, 1814~1875는 무엇보다 고난과 역경 속에서도 삶을 포기하지 않고 꿋꿋하게 살아가는 기층 농민들을 찬미하는 그림으로써 인간애와 휴머니즘을 담아낸 화가다. 정치적 의도를 직접적으로 표현한 적은 없지만, 가난한 사람들의 정직함과 소박함을 노래한 그의 예술은 당시 보수적인 비평가들에게 성토의 대상이 되곤 했다. 한 번도 영웅으로 표현된 적이 없는 익명의 농부들이 예술을 통해 서사시적 영웅성을 획득한 것 자체가 사회에 대한 반항으로 여겨졌기 때문이다. 그러나 밀레의 작품이 담고 있는 인간에 대한 외경과 인간 존엄에 대한 찬미는 오늘날까지 많은 이에게 감동을 주고 있다.

먼저 도미에의 대표작 가운데 하나인 〈삼등열차〉272를 보자. 이 작품은 판화

처럼 선묘가 매우 뚜렷해 언뜻 보면 채색한 만평처럼 보인다. 그림 구석구석에서 오래 갈고 닦은 만평가의 손맛이 드러나지만 만화적 유머에 경도된 그림은 아니다. 시대의 무거운 그림자가 장중한 곡조로 퍼져나가면서 깊은 문학적 울림을 전해준다. 가난한 이들로 가득 찬 열차의 무거운 분위기와 그들의 침묵이 자아내는 우울한 시대의 울림은 도미에가 아니고선 도저히 표현할 수 없는 탁월한 경지다. 바로 이 탁월한 시대의 표현이 두려워서 당대의 비평가들은 부러 그를 폄하했는지 모른다.

흔들리며 기차를 타고 가는 승객들은 모두 말이 없다. 아기를 안은 젊은 어머니는 오로지 아기에게만 신경을 쓰고, 그 곁의 노파는 허공에 시선을 고정한 채 기도하듯 손을 모으고 있다. 노파에게 기댄 소년은 많이 지쳤는지 조용히 잠에 빠졌다. 뒤로 보이는 손님들도 하나같이 입을 굳게 다문 채 서로의 시선을 피한다. 이곳에는 교감도 나눔도 없다. 이들이 함께 나누는 것이라고는 오로지 같은 기차를 타

273 오노레 도미에, 〈세탁부〉,
1860년경, 나무에 유채, 49×34cm.

도시는 밝은 빛을 받는 데 반해 가난한 세탁부와 그의 딸은 검은 그림자에 싸여 있다. 평생을 좌파 풍자화가로 산 도미에의 휴머니즘이 진하게 녹아 있다. 비록 그림자에 싸여 있더라도 기념비처럼 굳건하게 선 여인에게서 미래에 대한 희망을 읽게 된다.

고 함께 가고 있다는 사실뿐이다. 이들의 머리 속에는 각자의 관심과 걱정거리만이 스치고 지나간다. 그들은 서로에게 외로운 섬이다. 이렇게 서로에게서 소외되고 서로를 소외시키면서 승객들은 이른바 '군중 속의 고독'으로 빠져든다. 그런 까닭에 도미에의 그림에 그려진 대상은 가난한 서민들이지만, 그림의 실질적인 주제는 이들의 소외를 조장하는 사회이다. 누가 이들을 이처럼 외롭고 쓸쓸하게 만들었는가? 사회를 향한 비판의 칼날이 만평 못지않게 날카롭게 살아 있는 작품이다.

도미에는 집안이 가난해 제대로 교육을 받을 수 없었다. 어려서부터 법률 사무소의 사원으로, 서점의 점원으로 돈벌이에 발벗고 나서야 했고, 냉엄한 현실에 일찍부터 눈떠야 했다. 1830년 『라 카리카튀르』라는 잡지 창간과 더불어 시

274 장 프랑수아 밀레, 〈씨 뿌리는 사람〉, 1850, 캔버스에 유채, 102×83cm.

장 프랑수아 밀레

밀레는 널리 알려진 바와 달리 아주 가난한 집안 출신은 아니었다. 집은 아들 하나쯤 화가로 키워도 좋을 만큼 충분히 재력이 있었다. 그의 라틴어 실력과 독서 수준은 그가 좋은 교육을 받았음을 보여준다. 하지만 파리에서 활동하던 시절 그는 극심한 빈곤에 시달려 결국 바르비종으로 이주할 수밖에 없었고, 그곳에서 〈만종〉(1858~1859)을 비롯해 농민 주제의 걸작을 여러 점 탄생시켰다. 독실한 신앙을 바탕으로 자연에 대한 농민들의 단순하고 정직한 헌신을 표현하는 데 모든 노력을 쏟았다. 고전주의와 사실주의를 화해시켰다고 평가받기도 한다. 특히 반 고흐가 그에게 영향을 많이 받았다. 대표작으로 〈이삭 줍기〉(1857), 〈양치기 소녀〉(1862~1864), 〈송아지의 탄생〉(1864), 〈키질하는 사람〉 등이 있다.

275 장 프랑수아 밀레, 〈키질하는 사람〉, 1847~1848, 캔버스에 유채, 100.5×71cm.

사만화가로서 고정적으로 기고를 하게 된 그는 물고기가 물을 만난 듯 탁월한 석판화 작품을 양산했다. 1832년에는 국왕 루이 필리프를 풍자하는 그림을 그렸다가 옥살이를 하기도 했는데, 비판과 휴머니즘이 절묘하게 결합된 그의 작품은 당시 서민들의 마음을 통쾌하게 뚫어주었고, 그들이 역사의 진정한 주인임을 선포했다.

밀레의 그림 〈씨 뿌리는 사람〉[274]은 낮음을 통해 높음을, 천함을 통해 귀함을, 고통을 통해 평화를 노래하는 작품이다. 밀레는 "노동은 순교"라고 말했다. 따라서 밀레의 그림이 죄다 힘겹게 노동하는 농민들에게 초점이 맞춰졌음을 감안한다면, 그의 그림은 순교자로서의 농민상을 그린 것이라고 할 수 있다. 우리가 밀레의 농민들을 볼 때마다 왜 거룩하고 고귀한 인상을 받는지, 왜 잔잔한 평화를 느끼는지 이로써 알 수 있다.

그림은 다소 경사가 진 밭을 배경으로 하고 있다. 밭의 경사와 같은 각도로 한 농부가 터벅터벅 걸으며 씨를 뿌리고 있다. 해는 뉘엿뉘엿 져가는데, 농부는 아직 할 일이 많아 보인다. 거칠고 남루한 옷은 그가 얼마나 가난하고 사회적으로 천대받고 있는지 잘 보여준다. 저 넓은 땅은 그에게 힘겨운 노동의 장이지만, 그는 그 땅을 단순히 고통의 깊이로 계산하지 않는다. 땅은 그에게 숭고한 어머니이며 존재 근거다. 그는 땅을 사랑하고 땅을 아낀다. 지금 씨를 뿌리면 이 땅은 씨를 품었다가 풍성한 결실로 되돌려줄 것이다. 설령 자기 몫이 얼마 되지 않는다 해도 그렇게 끝없이 되갚아주는 땅이 고맙고 고마울 뿐이다. 이 땅이 이 세상에서 가장 사랑하는 자식이 자신임을 알기에 농부는 힘겨운 노동 속에서도 이렇게 힘찬 발걸음을 내딛는 것이다.

밀레의 작품에서는 도미에와 달리 사회에 대한 비판적 시선이 선명하게 느껴지지 않는다. 그가 그리는 농부가 왜 어려운 처지가 됐는지, 그런 조건이 사회의 구조적 모순이나 문제와 관련이 없는지, 밀레는 그다지 세심하게 묻지 않는다. 밀레의 주인공들은 결코 외부를 탓하지 않는다. 그 모든 것을 인내와 의지, 신앙으로 극복하려 한다. 처절한 가난이나 노동의 힘겨움은 오히려 이런 농부들의 태도를 더욱 위대해 보이게 할 뿐이다. 갈등이 심했던 당시 프랑스 사회에서는 이런 가난과 고통의 솔직한 표현과 그 안에 숨은 휴머니즘 표현마저 시빗거리가 되곤 했다. 그래서 보편적인 인간애를 감동적으로 펴올린 밀레의 그림도 정치적으로는 의혹과 비판의 대상이 된 것이다.

살롱의 자연주의

쿠르베의 〈오르낭에서의 매장〉이 불러온 파장에서 알 수 있듯 자연주의는 엄청난 저항을 받으며 출발했다. 그러나 한 세대쯤 지나자 공식적인 국가적 전람회인 살롱이 마침내 자연주의 미술에 문을 열기 시작했다. 역사나 신화 주제 그림, 상류층의 초상화와 더불어 노동자 계층을 그린 그림도 공식적인 행사에서 당당히 한자리를 차지하게 된 것이다. 쿠르베가 작고한 지 5년 된 해에 프랑스의 최고 명문 미술학교인 에콜데보자르에서 그의 회고전이 열린 것 또한 변화하는 시대상을 보여준 상징적인 사건이었다. 살롱으로 입성한 자연주의자들은 쿠르베나 도미에보다 밝고 온화하며 정형화된 그림들을 선보였다.

276 쥘 바스티앙 르파주,
〈건초 만들기〉, 1877,
캔버스에 유채, 180×195cm.

쿠르베나 밀레의 농촌에 비해 좀더 근대적인 인상이 돋보이는 농촌 풍경이다. 인상파에서 밝은 색채와 다소 거친 붓 터치를 차용했다.

277 알베르트 앙커, 〈마을 학교〉, 1896,
캔버스에 유채, 104×175.5cm.

자연주의는 프랑스 이외의 지역으로도 급속히 퍼져나갔다. 네덜란드, 덴마크, 스위스, 독일 등에서 특히 환대를 받았다. 스위스의 '농민 화가'로 불리는 앙커는 노동 현장의 농민을 그린 밀레와 달리 농부들이 일하러 떠난 사이에 남은 사람들, 그러니까 아이들이나 노인들, 마을의 학교 풍경 등을 즐겨 그렸다.

풍자화의 전통

도미에는 서양 풍자화의 정점에 선 화가다. 풍자화는 도미에 이전에도 제작됐고 도미에 이후에도 제작됐지만, 그는 근대 이전의 풍자 전통을 근대적 풍자 전통으로 끌어올린 핵심적인 대가라고 할 수 있다. 풍자화는 기지와 냉소 등을 섞어 사회 일반이나 특정한 개인의 실수, 결함, 죄악 등을 풍자하는 것이 목적인 그림을 말한다. 비판정신이 중요하므로 특정한 양식으로 구별된다기보다 주제 의식과 제작 의도에 따라 구별되는 그림이라고 할 수 있다. 자연히 만화와 같은 장르에서 흔히 볼 수 있지만, 순수 회화나 판화, 일러스트레이션 등의 장르에서도 어렵지 않게 찾아볼 수 있다. 장르 측면에서 보면, 장르화 발달이 풍자화 발달을 크게 도왔음을 알 수 있다. 대표적인 장르화가 히에로니무스 보스(Hieronymus Bosch, 1450?~1516), 피터르 브뤼헐, 호가스 등은 대표적인 풍자화가이기도 했다. 풍자화는 근대에 들어서 저널리즘 발달에 힘입어 시사만화 형태로 발전했으며, 글로 표현하기 어려운 정치 현실이나 정치권력의 배후에 작용하는 여러 가지 모순과 문제점을 신랄하게 비판함으로써 쉽게 대중적 공감을 얻어내는 수단이 됐다.

278 피터르 브뤼헐, 〈하품하는 사람〉, 16세기, 나무에 유채.

풍자적 시선과 유머를 적절히 구사한 브뤼헐의 작품이다. 만화적인 표정 묘사가 일품이다.

바르비종파Barbizon派

밀레가 그린 유명한 농민화들은 대부분 바르비종이 배경이다. 파리 근교에 있는 바르비종은 퐁텐블로 숲과 샤이 들판 사이에 있는 한적한 시골 마을이다. 파리에서 가까우면서도 경치가 좋아 19세기 중반부터 화가들이 많이 몰려들었다. 특히 1830~1875년 이곳에서는 밀레를 비롯해 앙리 루소(Henri Rousseau, 1812~1867), 디아즈 드 라 페냐(Diaz de La Peña, 1808~1876), 장 바티스트 카미유 코로(Jean-Baptiste-Camille Corot, 1796~1875), 샤를 자크(Charles-Emile Jacque, 1813~1894), 바리(Barye, 1796~1875), 도비니, 콩스탕 트루아용(Constant Troyon, 1810~1865) 등이 활발히 작업 활동을 펼쳤다.

바르비종 화가들이 그린 숲이나 바위, 들판의 풍경은 무척 친숙하고 평범해서 어떤 때는 너무나 '비시적(非詩的)'으로 보인다. 대단할 것도 없고 내세울 것도 없는 그런 풍경인 것이다. 이는 인물을 즐겨 그린 쿠르베가 영웅이 아니라 범인들을 그린 점과 일맥상통한다. 여기엔 인물이든 자연이든 일상적인 것을 택하는 일종의 민주적인 정신이 담겨 있다.

279 디아르 드 라 페냐, 〈장드파리 언덕(퐁텐블로 숲)〉, 1867, 캔버스에 유채, 84×106cm.

사회적 사실주의

현대 도시사회는 사람들의 관계를 매우 계산적이고 이해타산적으로 만드는 경향이 있다. 더불어 계층 사이의 불화와 이로 인한 갈등이 늘 긴장을 불러온다. 과거의 온정주의는 점차 설자리를 잃고 첨예한 이해 대립만이 판을 친다. 사회적 사실주의는 이런 현대 도시사회의 문제점을 사회악과 부정의의 차원에서 이해하고 이를 비판적으로 묘사한 회화다. 앞에 '사회적'이라는 수식어가 붙었듯, 개인의 불행이나 고통을 개인적인 차원이 아니라 사회적인 차원에서 바라보며, 이를 사실적, 객관적으로 표현한다는 것이 예술적 목표다.

19세기 후반 영국에서 사회적 사실주의 그림이 많이 그려진 것은 당시 영국이 산업화와 근대화, 도시화의 최선봉에 선 점과 무관하지 않다. 루크 필즈Luke Fieldes, 1843~1927가 그린 〈노숙자 수용소 입소 지원자들〉[280]은 도시 빈민들의 혹독한 현실을 묘사한 그림이다. 이 그림은 한 잡지에 실을 삽화로 그렸던 판화를 다시 유화로 옮긴 것이다. 필즈는 판화가 실린 잡지에 어떤 경로로 소재를 얻었는지 직접 소개하는 글을 게재했다.

"1863년 런던에 온 첫해 겨울, 밤거리를 걷다가 이 장면을 발견하고는 스케치를 했다. …디너 파티에 간 걸로 기억하는데, 어찌어찌하다 경찰서 앞을 지나 되돌아오게 되었다. 그때 마침 경찰서 앞에는 노숙자 수용소 입소 허가를 얻으려고 빈민들이 장사진을 치고 있었다. 우선 그 자리에서 그 모습을 기록하고는 그 후로도 그곳에 자주 찾아갔다. 경찰들과는 친구가 됐고, 빈민들과도 이야기를 많이 나누게 됐다. …이 그림 속 사람들은 실제로 최근에 입소 허가를 받은 이들이다."

그림은 벽에 기대 길게 늘어선 사람들의 비참하고 고통스러운 모습에 초점을 맞췄다. 바닥에 눈이 쌓인 몹시 추운 겨울날, 습도마저 높아 사람들은 뼛속까지 스며드는 한기를 오로지 인내심 하나로 견디고 있다. 어른도 하나같이 움츠러들었는데, 추위와 배고픔에 발을 동동 구르는 아이들은 얼마나 괴로울까. 그림 맨 왼쪽 아래에서 몸을 낮추고 으르렁거리는 개는 이런 빈민들의 삶을 외면하고 저주하는 냉혹한 현실을 상징하는 듯하다. 개 뒤로 경찰의 안내를 받는 노인이 있는데, 아마도 입소 허가를 막 받은 듯하다. 두 손을 꼭 쥐고 거의 동태가 되다시피 한 몸을 추스르는 노인 곁에서 경찰이 허가증을 들고 안내를 한다. 그

280 **루크 필즈, 〈노숙자 수용소 입소 지원자들〉, 1874, 캔버스에 유채, 137.1×243.7cm.**

앞 모녀는 노인에 앞서 막 설명을 들었는지 이제 지친 몸을 이끌고 수용소를 향해 힘겹게 걸어가고 있다. 몸을 붙일 곳이 생겼다는 안도감과 더불어 헤어나올 길 없는 궁핍으로 어머니는 거의 심신이 해체 상태에 이른 것처럼 보인다. 아무런 죄도, 잘못도 없는 딸은 나이에 어울리지 않는 서글픈 표정으로 어머니의 걸

음을 쫓는다.

빈민의 비참한 현실을 강조하다 보니 감상적인 느낌이 크게 부각됐는데, 화가는 벽면의 게시판에도 그런 요소를 의도적으로 삽입했다. "미아 찾음. 2파운드 사례"라는 글이 적힌 벽보와 "발발이 개 찾음. 20파운드 후사"라고 적힌 벽

보를 나란히 배치해 강아지 한 마리보다 못한 인간의 몸값을 고발하는 것이다. 이렇듯 가치가 전도된 사회에서 우리는 과연 무엇을 기대할 수 있을까? 화가는 인간성 상실이 현대 사회의 문제이자 가진 자들에게 돌아갈 부메랑이 될 것임을 통렬히 꼬집고 있다.

20세기 서양 문명의 새로운 강자로 떠오른 미국 역시 다양한 사회적 갈등을 겪었고 이를 사실주의적인 미술로 표현했다. 미국의 사회적 사실주의는 나름의 지역적 색채를 짙게 풍기는데, 애시캔 화파가 주도적인 역할을 했다. 재떨이 혹은 쓰레기통을 뜻하는 애시캔은 이 화파 화가들이 도시생활의 추하고 혐오스러운 모습을 즐겨 표현해 붙은 이름이다. 존 슬론John Sloan, 1871~1951, 로버트 헨리Robert Henry, 1865~1929, 조지 벨로스George Bellows, 1882~1925, 조지 룩스George Luks, 1867~1933 등이 대표적이다. 물론 이들은 화파의 이름에 걸맞게 사회의 부조리를 신랄하게 비판하는 그림도 그렸지만, 그저 평범하고 일상적인 미국 도시민의 생활을 미국적인 색채로 표현하기도 했다.

조지 벨로스는 20세기 초 미국 서민층의 활력과 에너지를 가장 잘 표현한 화가다. 오하이오 주 콜럼버스의 매우 보수적인 가정에서 태어났으나 붓끝은 늘 사회의 그늘진 곳을 향했다. 그의 대표작 〈뎀시와 피르포〉[281]는 격렬하게 요동

281 조지 벨로스, 〈뎀시와 피르포〉, 1924, 캔버스에 유채, 129.5×160.6cm.

치는 미국 사회의 어두운 그늘을 권투 시합으로 묘사했다. 링에서 흰 트렁크를 입은 선수 뎀시가 보라색 트렁크를 입은 아르헨티나인 피르포의 주먹에 맞아 링 밖으로 떨어지는 장면을 그린 것이다. 벨로스는 이 시합을 제대로 관람하려고 앞자리에 앉아 있었는데, 마침 뎀시가 맞고 떨어지면서 벨로스를 덮쳤다고 한다. 화가 난 벨로스는 욕을 한마디 하고는 다시 뎀시를 떠밀어 링 안으로 돌려보냈다. 뎀시는 그 전까지 피르포를 일곱 차례나 다운시켰기 때문에 링 밖으로 떨어져나간 것은 놀라운 반전이었다. 그런데 다시 정신을 가다듬은 뎀시가 다음 라운드에서 피르포를 케이오시켜버렸다. 반전에 반전을 거듭한 셈이다. 어쨌든 벨로스는 뎀시가 떨어지는 장면을 그림의 소재로 택해 매우 역동적인 장면으로 재현했다.

당시 뉴욕에서 권투 시합에 돈을 거는 것은 불법이었다. 하지만 일부 클럽에서는 공공연하게 이런 시합이 벌어졌다. 이때는 오로지 남자들만 관전할 수 있었다고 하는데, 죽일 듯이 싸우는 선수들의 모습에서 관객들이 본 것은 당시 미국 사회에서 벌어진 처절한 생존경쟁의 이미지가 아니었을까? 신문에 그림을 기고하던 벨로스도 바로 이 처절함을 잡아내려 클럽을 찾았으며, 1907~1924년 권투 시합 그림을 여러 점 그렸다. 이 무렵 미국에서는 강력한 이민 규제법이 있었음에도 수백만의 값싼 노동력이 이탈리아와 동유럽에서 쏟아져들어와 너저분한 빈민촌을 형성했다. 뉴욕은 바로 이들의 노동력에 의지해 교량과 터널, 지하철 등 도시 교통망을 확장하고 의류 산업과 인쇄업, 가내공업 등에 기반을 둔

경제 붐을 일으킬 수 있었으나, 격렬한 노동 운동과 급진주의의 몸살 또한 앓아야 했다. 벨로스가 그리려 한 것은 이런 환경에서 "두 사나이가 서로를 죽이려고 처절하게 싸우는 장면"이었다. 이전까지는 예술 작품의 소재로 그려지지 않던 권투 시합이 20세기의 새로운 시대상으로서 화포를 채우게 된 것이다.

신즉물주의(신객관주의)

사실을 객관적으로 묘사하는 사실주의의 전통은 1920~1930년대 독일에서 신즉물주의 운동을 낳았다. 신즉물주의는 대상을 즉물적으로 파악해 현실을 감각적인 실체처럼 느껴지도록 제작하는 경향을 말한다. 명료하고 세부적이고 고도로 사실주의적인가 하면, 때때로 그로테스크하고 풍자적이기도 하다. 사회적 사실주의의 변형이라고 할 수도 있는데, 그 즉물성이 워낙 강렬해 마술적 사실주의라고도 불린다. 용어 자체는 1923년 만하임 미술관의 관장 하르트라우프(Hartlaub)가 기획한 전시회 이름에서 유래했다. 제1차 세계대전 이후 혼란한 독일 사회를 비판하거나 인간의 추악하고 비참한 단면들을 주로 묘사했다. 대표적인 화가로는 막스 베크만(Max Beckmann, 1884~1950), 오토 딕스(Otto Dix, 1891~1969), 게오르그 그로츠(George Grosz, 1893~1953) 등이 있다.

283 **막스 베크만, 〈시에스타(낮잠)〉, 1947, 캔버스에 유채, 140.5×130.5cm.**

벌거벗은 몸을 스스럼없이 드러낸 여인들은 아무래도 창부 같다. 망중한을 즐기는 모습에서 현대 도시사회의 음울한 그림자를 엿보게 된다.

17

인상파

인상 써서 인상파?

인상파라는 이름은 1874년 사진가 나다르의 스튜디오에서 일군의 화가들이 가진 '화가·판화가협회'전에 르루아라는 비평가가 조롱조로 붙여준 이름이다. 이 전시에 출품된 모네의 〈인상―해돋이〉가 작명의 근거가 됐다. 이 전시를 시작으로 인상파 화가들은 1886년까지 여덟 차례의 전시를 열었는데, 세 번째부터는 화가들 스스로도 인상파라는 이름을 사용했다. 총 8회 개최된 이 화가의 전시회에 한 번도 빠지지 않고 출품한 사람은 오로지 피사로뿐이었으며, 드가와 모리조가 7회, 기요맹이 6회, 모네와 고갱이 5회, 시슬레와 르누아르가 4회, 세잔이 2회 출품했다. 인상파는 공식적으로 1874년에 첫 전시를 가졌지만 인상파 스타일의 작품이 처음 선보인 것은 1863년 낙선전 전람회에서였다. 1870년대에 세를 이뤄 활동했는데, 초기에는 격렬한 반대에 부딪혔으나, 1890년대에 이르자 유럽 전역에서 인정받게 됐다.

튜브 물감과 평붓

튜브 물감은 영국에 살던 미국 화가 존 랜드가 1841년에 발명했다. 이전에 야외 사생을 할 때는 돼지 방광에 물감을 집어넣어 사용했는데, 부피가 크고 번거로운 데다 물감을 짜려고 송곳 같은 것으로 잘못 찌르면 터지는 경우도 있어 제약이 많았다. 튜브 물감은 이런 제약으로부터 화가를 해방시켜주었다.
평붓을 주석과 같은 금속을 붓대와 털의 이음 부위에 두른 다음, 붓 부위에서 납작하게 눌러 만든 19세기의 발명품이다. 이런 넓적붓이 나옴으로써 인상파의 거칠고 대담한 붓 터치가 가능해졌다.

인상파 회화는 서양 회화 가운데 전 세계 대중에게 가장 사랑받는 장르다. 마네와 모네, 르누아르, 드가, 피사로, 모리조 등 인상파 화가들이 그려놓은 세계는 밝고 찬란하며 행복하다. 누가 이 밝음과 행복을 거부하랴. 인상파의 빛은 우리의 눈과 마음을 환하게 밝힌다. 그런데 인상파의 이런 밝음은 과연 어디서 온 것일까?

인상파 미술은 객관적인 사물 묘사를 중시하는 사실주의 전통을 계승했다. 인상파가 빛에 관심을 갖고 빛의 효과에 의지해 대상을 표현하려 한 것은 사실주의 전통과 무관하지 않다. 그러나 결과적으로 인상파의 시도는 매우 주관적인 회화를 창출하는 데로 나아간다.

19세기의 과학, 특히 광학 발달은 사람들로 하여금 사물을 인식하는 데 빛이 하는 역할에 크게 주목하게 했다. 최초의 성공적인 사진술인 다게레오타입의 카메라가 시판된 것이 1839년인데, 이후 카메라 기술은 발전에 발전을 거듭했다. 카메라 발명이 시사하듯, 빛을 통해 사물을 본다는 인식은 곧 '사물을 그리는 것'에서 '빛을 그리는 것'으로 관심을 이동시켰다. 그래서 빛의 효과에 대한 광범위한 이해와 성찰이 뒤따를 수밖에 없었다. 빛의 운동이 화면의 주된 주제가 됐고, 더불어 빛의 표정에 변화를 주는 대기의 움직임도 섬세하게 관찰되고 표현됐다. 그리하여 마침내 인상파가 탄생한 것이다. 인상파의 그림에서 사물 표현은 빛과 대기의 운동을 확인해주는 보조 장치에 불과했다. 중요한 것은 빛과 대기의 표현이었다.[284] 사람의 이목구비도 과거 고전주의 회화처럼 꼼꼼히 그리지 않고 마구 뭉갰다. 빛과 대기의 효과를 실감나게 표현하려 하면 할수록 이런 현상은 심해졌다. 자연주의를 향한 과학적 지향이 자연주의에서 멀어지는 결과를 낳은 셈이다.

인상파 화가들은 자연스레 화실에서 벗어나 야외로 나갔다. 그전에는 풍경화도 어두컴컴한 실내에서 그렸는데, 이제는 직접 야외 현장에서 그렸다. 그러자 화면이 과거에 비해 엄청나게 밝아졌다. 튜브 물감 발명 등 산업화로 인한 작업 환경 변화 또한 야외 작업 발달에 한몫했다. 1841년에 발명돼 1850년대부터 상용화된 튜브 물감에 르누아르는 "튜브 물감이 없었다면 모네도, 세잔도, 피사로도 없었을 것"이라고 말했을 정도다. 그 전에는 물감을 들고 나가는 일 자체가 번거로웠으나 이제는 야외에서 간편하게 그림을 그리게 된 것이다. 기차가 발달해 도시에서 야외로 나가기 수월해진 것도 중산층의 여가 활동과 맞

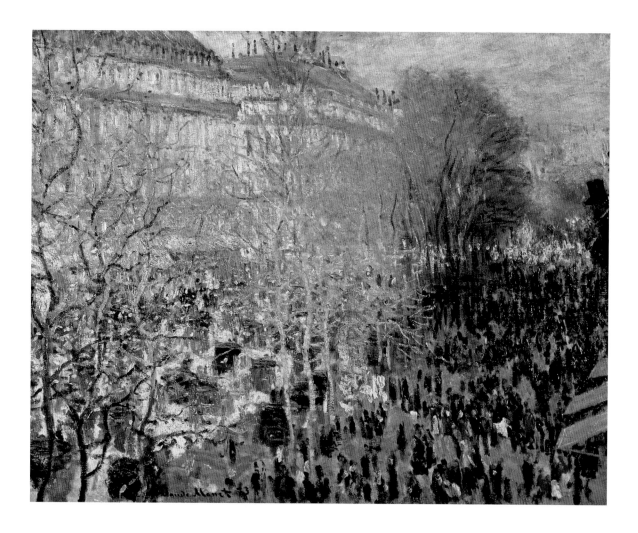

284 **클로드 모네, 〈카퓌신 거리〉, 1873, 캔버스에 유채, 79.4×60.6cm.**

빛과 대기 표현을 중시한 인상파 회화는 거친 붓놀림으로 밝고 경쾌한 그림을 탄생시켰다. 화사한 햇빛과 그림자, 거리를 가득 메운 사람들이 재빠른 필치로 표현된 그림이다.

물려 인상파 화가들의 발길을 야외로 이끈 중요한 요인이었다. 쥘 클라르티의 『파리인의 여행』(1865), 아돌프 조안의 『파리 주변 도해』(1878) 같은 여행 관련 서적 출간 붐은 이 같은 시대상을 반영한다.

이런 시대적 변화를 겪으면서 화가들은 소재도 되도록 현실에서 찾게 되었다. 과거의 고전주의 회화처럼 신화나 종교 이야기 혹은 위대한 역사적 사실 등은 더 이상 매력적인 소재가 못 됐다. 개인의 상상이나 정념 혹은 정치적, 사회적 주제를 표현하는 사례도 드물었다. 도시의 일상적인 풍경, 사교 모임, 소소한 생활 정경, 관광지, 여가 활동 등 근대 중산층 시민의 밝고 낙천적인 생활상이 주로 화포에 올랐다. 이러한 소재 변화는 당시의 급격한 도시화와 맞물려 새것과 유행, 속도에 대한 감각을 급속히 발달시켰다. 그 결과 화면이 매우 찰나적이면서 감각적인 방향으로 흐르고, 표현성과 추상성이 풍부해지는 양상이 나타났

다. 이와 관련해 미술사회학자 하우저는 다음과 같이 말했다.

"인상파는 작품에 묘사된 것이 곧 현실 자체와 같다는 착각을 자연주의보다 덜 일으킨다. 인상파는 대상의 그런 환영 대신에 대상의 요소들을 보여주며, 경험의 전체적인 상이 아니라 경험을 구성하는 재료들을 보여준다."

인상파가 지닌 이러한 특질은, 세계는 움직이고 변화한다는 의식과 세계의 모든 현상은 어쩌다 일시적으로 그렇게 놓여 있을 뿐이라는 느낌, 현실이란 존재가 아니라 생성이요, 결정된 상태가 아니라 움직이는 과정이라는 의식의 반영이다. 한마디로 근대인의 실존의식이 담긴 세계인 것이다.

도시의 정서를 표현한 그림들

인상파가 세계를 끝없는 변화의 연속으로 본 것은 기본적으로 도시적인 감성에 기인한 것이다. 도시는 변화무쌍하다. 과거 소규모 공동체에서 보던 안정되고 끈끈한 인간관계는 더 이상 찾아보기 어렵다. 더구나 산업화 이후에 형성된 거대도시는 그 복잡성과 큰 규모로 대부분의 관계를 순간적이고 가변적으로 만들었다. 인상파 화가들은 현대 도시가 빚어내는 삶의 불연속성을 매우 감각적으로 포착해냈다. 그런 까닭에 인상파 회화는 근본적으로 도시적인 감각의

285 마르칸티노 라이몬디, 〈파리스의 심판〉(부분), 1517~1520, 목판화, 29.2×43.3cm.

산물이라고 할 수 있다.

　에두아르 마네의 〈풀밭 위의 점심식사〉[287]는 당시 커다란 스캔들을 일으켰다. 마네가 당대의 도시적 감성을 이 작품에 노골적으로 녹여놓았기 때문이다. 센 강변의 호젓한 숲에 벌거벗은 여자가 있고 그 맞은편과 뒤쪽에 깔끔하게 차려입은 두 남자가 앉아 있다. 그들 뒤로는 속옷을 대충 걸친 여인이 몸을 씻고 있다. 남녀 두 쌍이 여가를 즐기려고 교외로 나들이를 나온 것 같은데, 이들의 관계가 부부나 연인인 것 같지는 않다. 그런 정숙한 관계라면 어떻게 여성들이 이토록 대담하게 옷을 벗을 수 있겠는가? 이처럼 '뻔뻔스러울' 수 있다면 그림 속의 여성들은 아마도 몸을 파는 여인들일 것이다. 이런 정황이 당시 관객들을 매우 분노하게 만들었다. 전통적으로 누드란 미의 총화요 아름다움의 상징이었다. 하지만 이 그림에서는 단순한 관능과 행락을 위한 이미지로밖에 보이지 않는다. 남자들의 깔끔한 옷차림에서 볼 수 있듯 순간의 쾌락을 위해 돈 좀 있는 도시의 신사들이 유쾌하게 성을 소비하는 장면으로 다가오는 것이다.

　물론 마네는 성 소비를 작품 주제로 삼지는 않았다. 마네는 옛 그림을 참조해 이 그림을 그렸다. 그가 참조한 그림은 마르칸토니오 라이몬디Marcantonio Raimondi, 1480?~1534?의 목판화 〈파리스의 심판〉[285]과 조르조네와 티치아노 합작의 〈전원의 합주〉[286]다. 이 두 그림을 가만히 살펴보면 전원을 배경으로 남녀가

286 조르조네·티치아노,
〈전원의 합주〉, 1510년경,
캔버스에 유채, 105×137cm.

287 에두아르 마네,
〈풀밭 위의 점심식사〉, 1862~1863,
캔버스에 유채, 208×264cm.

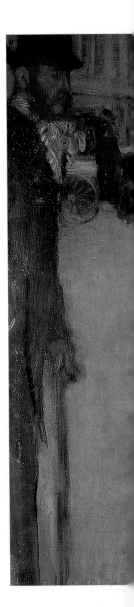

어우러진 모습이 마네의 〈풀밭 위의 점심식사〉에 직접적으로 영향을 미쳤음을 알 수 있다. 마네는 이런 고전 작품을 참고하면서 그 미학적 전통은 잇되 이제는 더 이상 과거와 같은 목가적이고 이상적인 정경이 그려질 수 없는 시대임을 드러내려 했다. 다시 말해 회화의 미학에서 영원과 이상 같은 가치는 버려야 하며, 오히려 현세와 찰나의 가치를 중시해야 한다는 시각을 드러낸 것이다. 비록 마네가 의도하지 않았다 하더라도, 이런 태도는 자연히 그림 속 남녀를 유흥가의 여성과 고객으로 규정하는 역할을 할 수밖에 없었다. 산업화, 도시화시대의 전원 누드란 이런 사람들을 통해서나 비로소 가능하기 때문이다. 이 작품은 격렬한 비난과 비판을 받으며 살롱전에서 낙선했다. 당시의 비평가와 애호가들은 아직 자기 시대의 솔직한 감성을 받아들일 준비가 안 돼 있었던 것이다.

에드가르 드가가 그린 〈뤼도비크 르피크 자작과 그의 딸들(콩코르드 광장)〉[289]에서도 우리는 인상파가 그 누구보다 예민하게 감지한 도시의 감수성을 생생히 느낄 수 있다. 소재는 콩코르드 광장으로 산책을 나온 르피크 자작 가족이다. 자작은 겨드랑이에 우산을 끼고 그림 오른쪽 방향으로 걸어가고 있다. 단정하게 쓴 실크 해트며 입에 문 시가, 말끔한 차림새가 품위를 돋보이게 한다. 두 딸은 자작과 반대 방향을 바라보고 있는데, 그들 역시 말끔한 차림새여서 여유 있는 집안의 자녀라는 인상을 준다. 아버지와 딸의 시선이 서로 엇갈린 걸로 보아 이 가족은 어디론가 가는 것이 아니라 광장 이곳저곳을 내키는 대로 어슬렁대는 것이 분명하다. 맨 왼쪽의 키다리 신사는 무언가에 끌려 이 가족을 바라보고 있다. 하지만 그의 호기심도 그리 대단한 것 같지는 않다. 그저 흘끗 본 다음 자기 갈 길을 재촉할 태세다.

이 그림을 이전까지의 그림과 비교할 때 매우 특이한 점은 바로 구도의 불안정성이다. 주인공인 자작은 중심에서 한참 벗어나 오른쪽으로 치우쳤고, 맨 왼쪽 키다리 신사는 머리와 등, 다리가 화면 가장자리에 잘렸다. 자작의 다리도 화

289 에드가르 드가, 〈뤼도비크 르피크 자작과 그의 딸들(콩코르드 광장)〉, 1875, 캔버스에 유채, 79×118cm.

면 아래 경계에서 거의 다 잘려나갔고, 두 딸은 허리까지 잘려 마치 공중에서 둥둥 떠다니는 것 같다. 이런 불안정성은 이 장면이 철저한 계산과 계획에 따라 그린 것이 아니라 순간적으로 스쳐 지나가면서 본 장면, 곧 '스냅 사진'으로 포착된 장면 같다는 인상을 준다.

드가는 이것이 도시의 시선임을 또렷이 드러낸다. 도시는 바쁘고 분주하다. 그 환경에서 돌아다니는 사람은 결국 이런 바쁜 시선, 곧 찰나의 시선을 던질 수밖에 없다. 그렇게 설정된 관람자의 시선은 단순히 관람자만의 시선에 그치지 않고, 르피크 가족을 바라보는 키다리 신사의 시선이 되기도 하고, 또 어딘가

를 바라보는 르피크 자작의 시선이 되기도 하다. 그런 점에서 이 그림의 진정한 주제는 자작의 가족이나 광장 풍경이 아니라 바로 이 근대 도시인들의 시선이 아닐까 싶다. 마네의 〈풀밭 위의 점심식사〉에도 나오는 도시의 세련되고 넉넉한 한량들—플로베르는 이들을 일컬어 '플라뇌르(Flâneur, 슬슬 거니는 사람)'라 했다—이 서로 주고받는 분주한 시선을 통해 우리는 그들의 안주하지 못하는 욕망, 순간과 찰나를 영원보다 더 중시하는 새로운 가치관을 엿볼 수 있다.

인상파와 사진

근대 도시인들의 가치관은 기본적으로 유물론적이다. 이상과 모호함, 환상보다는 박진감이 넘치는 현실과 사실성을 선호한다. 그런 유물론적 관심이 사진을 발명하는 데 중요한 계기가 된 것은 두말할 나위 없다. 사진이 인상파 화가들에게 준 자극 가운데 하나는 외광이 매우 밝다는 점이었다. 사진으로 찍힌 풍경 속의 빛은 그림에서 보던 빛보다 훨씬 밝게 느껴졌다. 화가들은 여기서 영향을 받아 그림을 지속적으로 밝게 표현했다. 또 그림을 그릴 때는 주제와 소품을 적당히 배치해 사물이 잘려나간 듯한 인상을 거의 배제할 수 있었으나, 사진으로 찍다 보면 그런 일이 불가피한 경우가 많았다. 이런 사진들은 경계 밖으로 계속 이어지는 이미지의 일부분처럼 보였고, 그 장면이 찰나적이고 순간적이라는 인상을 주었다. 구도도 불안정해 보일 때가 많았으나 오히려 그것이 사진에 역동성을 부여했다. 사진의 이런 특성은 회화에 새로운 시대감각을 더해주었다. 〈막시밀리언 황제의 처형〉의 경우, 마네가 직접 현장에 가지 않고 사진을 토대로 제작되었다고 한다.

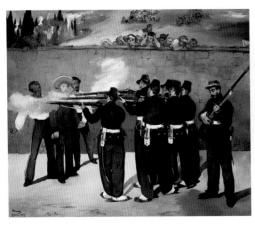

290 에두아르 마네, 〈막시밀리언 황제의 처형〉, 1867,
캔버스에 유채, 252×305cm.

291 자크 앙리 라르티그, 〈파리 불로뉴 숲 거리〉,
1911, 젤라틴 실버 프린트, 29.5×39.4cm.

도시를 향한 인상파 화가들의 시선

**292 피에르 오귀스트 르누아르,
〈물랭 드 라 갈레트의 무도회〉, 1876,
캔버스에 유채, 131×175cm.**

르누아르에게 도시는 즐겁고 유쾌한 사교의 장이다.
야외 무도장에서 춤추는 도시의 젊은 남녀에게 인생은
그저 순간의 즐거움이요, 현실의 기쁨일 뿐이다.

**293 구스타브 카유보트, 〈창가의 젊은 남자〉,
1875, 캔버스에 유채, 116.2×81cm.**

인상파 화가들의 도시는 밝지만, 이 그림에서 보듯
때로 쓸쓸한 곳이다. 빛이 강할수록 그림자가 짙듯이
근대의 도시는 시끌벅적한 가운데서도 군중 속의
고독을 느끼게 한다.

**294 카미유 피사로, 〈몽마르트르의 밤거리〉,
1897, 캔버스에 유채, 53.3×64.8cm.**

도시는 사람들에게 새로운 장관을 선사했다.
그것은 바로 야경이다. 화려한 야경은 어둠
속에서도 결코 쉬지 않고 활발히 살아 움직이는
현대 도시의 실존이다.

풍경을 그린 그림들

외광을 즐겨 그린 인상파 화가들은 자연스레 교외로 빈번히 나가게 됐고, 풍경화는 그들이 가장 선호하는 장르가 됐다. 인상파가 풍경을 선호하게 된 배경에는 역사상 최초로 여가를 계획적으로 활용한 근대 행락객의 발자취가 반영됐다. 인상파 화가들은 근대 도시 중산층의 시선으로 자연을 바라봤고, 도시 중산층의 감성으로 자연을 표현했다. 서양 미술사에서 자연이 도시 중산층의 시선으로 표현된 것은 이때가 처음이다.

오랫동안 특권층의 휴양지였던 프랑스 북부의 노르망디 해변도 이제 더 이상 그들만의 전유물이 아니었다. 철로가 놓이고 제2제정하에서 경제가 급속히 성장하자 파리의 중산층은 센 강에서 노르망디 해변에 이르기까지 해수욕과 선상 파티를 수시로 즐기게 되었다. 인상파 화가들은 이 경로를 따라 사생을 떠났는데, 아르장퇴유, 베퇴유, 지베르니, 베르농, 루앙, 퐁투아즈, 오베르, 트루빌, 알바트르 해안 등이 주된 무대였다. 인상파 화가들은 여기에 머물지 않고 브르타뉴 지방이나 남쪽 지중해 일대로 점차 시야를 넓혀나갔다. 중산층이 즐겨 찾는 관광지 역시 그쪽으로 확산됐다.

클로드 모네는 1870년대에 아르장퇴유에 살았다. 집세와 물가가 싸다는 장점도 있지만, 무엇보다 공기가 맑고 풍광이 좋아 그림을 그리기에 딱 좋은 곳이었다. 모네는 이곳에 살면서 주로 센 강변의 풍경을 화폭에 담았다. 맑은 날 잔잔한 물결 위에 돛단배가 떠 있는 모습이 인상적인 그런 그림들이다. 그 가운데 〈아르장퇴유의 뱃놀이〉[295]는 중산층이 꿈꾸는 가장 행복한 여가 생활을 담은 그림이라 하겠다.

이 무렵 돛단배는 여유 있게 행락을 즐기려는 파리 중산층의 욕망을 대변했다. 그들의 마음을 유혹하는 돛단배가 지금 그림 왼편에 서너 척 떠 있다. 오른편으로는 강둑과 그 위에 얹힌 붉은 건물이 보인다. 탁 트인 하늘과 푸른 강물은 보는 이의 마음을 평화롭게 풀어놓는다. 태양은 밝은 빛을 선사하고, 부드럽게 흘러가는 공기는 우리의 솜털을 쓰다듬는다. 이 자유와 해방을 축복하기라도 하듯 모네의 붓은 거침없이 화면을 내달린다. 붓길의 폭은 넓고 간격도 벌어졌다. 흔들리는 수면은 대담한 수평 붓질로 대충대충 그려져 오히려 분위기가 생생하게 살아난다. 어떻게 보면 환각이나 마술에 빠진 듯한 느낌이 들기도 한

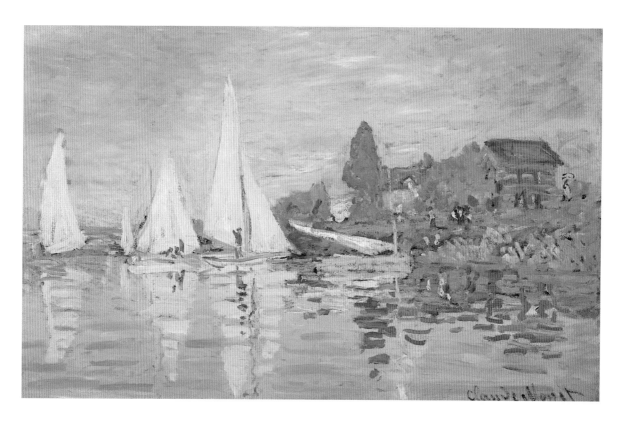

295 **클로드 모네, 〈아르장퇴유의 뱃놀이〉**, 1872, 캔버스에 유채, 48×75cm.

다. 이렇게 디테일이 다 뭉개지고 정확한 묘사라곤 전혀 없는데, 어떻게 그림이 볼수록 실감나고, 우리 또한 이 자유와 해방의 즐거움에 동참하게 되는 걸까?

엄밀히 말해 모네는 본 대상을 기록하지 않았다. 느낀 감각을 기록했다. 그는 어느 찬란한 휴일, 요트를 타며 느끼는 삶의 즐거움을 핵심적인 주제로 삼았다. 그것을 마치 인생 최고의 목표인 양 표현했다. 만약 농부가 이 소재로 그림을 그렸다면, 순간의 즐거움으로 표현하지 않고 밀레처럼 노동의 존엄성과 삶의 고통에 더 정감 어린 시선을 보냈을 것이다. 하지만 도시인은 이곳을 스쳐 지나 갈 뿐이다. 자유와 해방의 시간을 위해. 모네는 야외의 행락 풍경을 통해 그런 시선과 감각을 그렸다.

모네뿐 아니라 많은 인상파 화가가 이런 도시 행락객의 눈으로 교외를 그렸 지만, 카미유 피사로Camille Pissarro, 1830~1903만은 예외였다. 피사로에게 전원은 소박하고 근면한 삶의 원천이었다. 다시 말해 거쳐갈 곳이 아니라 머물 곳이었 다. 그만큼 피사로의 풍경화는 정적이고 질박하다는 인상을 준다. 그렇다고 밀 레처럼 농촌 풍경에 감상적인 휴머니즘을 담은 것은 아니다. 이제 그런 순수한 농촌은 사라졌다. 농촌 역시 산업화와 근대화에 휩쓸리고 있다. 피사로는 풍경

화 속에 간혹 공장을 선명히 그려넣곤 했는데, 이는 자신의 시대를 솔직한 눈으로 본 진보주의자의 일면이라고 하겠다. 산업 생산력 확대에 힘입어 부의 증가와 여가 활동 활성화라는 긍정적인 결실을 얻게 됐지만, 이를 위해선 또 다른 희생과 수고가 있었음을 인식한 것이다.

피사로가 1877년에 그린 〈예르미타시의 코트데뵈프〉[296]에서 우리는 그가 즐겨 그린 농촌의 전형적인 이미지를 보게 된다. 회갈색이 화면을 지배한다. 가을이거나 겨울인 듯 빈 나뭇가지와 색 바랜 초목이 그림을 뒤덮고 있다. 푸른 하늘에 흰 구름이 떠다니지만, 모네나 르누아르의 그림에 보이는 밝은 햇살은 자

296 **카미유 피사로,**
〈예르미타시의 코트데뵈프〉,
1877, 캔버스에 유채, 115×87cm.

취를 감췄다. 나무들 뒤로 언뜻언뜻 집이 보이고 왼편 약간 아래쪽으로 두 모녀가 초목을 비집고 나타난다. 스산하고 쓸쓸한 느낌을 지울 수 없는데, 바로 이런 정서가 전원을 행락이 아닌 생활의 대상으로 여긴 피사로의 시각을 잘 전해준다. 어느 여행객이 이 평범하고 쓸쓸한 시골 구석까지 찾아오겠는가? 그림에선 생활인의 숨결과 발걸음이 느껴진다.

그럼에도 이 그림은 인상파적인 요소를 뚜렷이 지니고 있다. 비록 생활인의 시선으로 전원을 그렸다고는 하나 그 생활인이 평범한 농부가 아니라 진보적인 지성인이고, 그런 지성인으로서의 시선은 산업화, 근대화시대의 찰나적 정서를 어떤 양태로든 드러낼 수밖에 없기 때문이다.

외광파

외광파란 자연광선 아래 드러난 대상을 그리기 위해 야외에서 그림을 그린 화파를 일컫는다. 인상파는 기본적으로 외광파에 속한다. 야외의 자연광을 광원으로 삼아 그림을 그렸기 때문이다. 인상파 화가들 중에는 드가처럼 주로 실내에 머물며 자연광을 멀리한 화가도 있다. 그러나 대부분은 자연광을 선호했다. 외광파는 19세기 중반 프랑스에서 본격적으로 형성되기 시작했다. 인상파 이전부터 샤를 프랑수아 도비니(Charles-François Daubigny, 1817~1878), 부댕 등 야외로 나가 그림을 그리는 화가들이 나타나기 시작했는데, 풍경화 분야에서도 우수한 화가에게 로마 국비유학생 자격을 주는 로마상 제도가 1817년부터 시행되고 1824년 파리에서 자연을 실경으로 생생하게 포착한 터너, 컨스터블 등 영국 풍경화가들의 전시가 열려 화가들을 자극하면서 자연스레 형성됐다. 외광파 이전 화가들은 풍경화도 광선 변화가 적은 실내에서 그리는 것을 당연하게 생각했다. 인상파 이후 야외에서 풍경을 그리는 것은 풍경화가 대부분이 필수로 생각했는데, 인상파에 속하지 않더라도 외광에 의한 밝은 색채 표현을 중시한 당시 풍경화가들은 모두 외광파로 불린다.

**297 샤를 프랑수아 도비니,
〈우아즈의 저녁놀〉, 1865,
캔버스에 유채, 39×67cm.**

인상파와 여성

인상파 화가들은 인물화를 그릴 때 특히 여성을 많이 그렸다. 인상파 화가들이 즐겨 그린 여성상은 중산층의 넉넉함과 여유를 가진 매우 푸근하고 화사한 모습이다. 산업혁명에 따른 경제적 풍요의 꽃으로 주로 책을 읽거나 신문을 보고 오페라를 감상하며 아이들과 소풍을 즐긴다. 무거운 가사노동에서 해방되고(드가의 여성들은 여전히 이런 노동에 시달리지만) 귀족들의 가식적이고 허풍스런 생활의식과도 거리가 먼 이들은 근대의 이상적인 행복을 누리는 인물들이라고 할 수 있다.

물론 빛을 추구한 인상파 화가들이 색채를 화사하게 구사하면서 남성보다는 여성을 더 많이 그리게 된 측면도 있을 것이다. 하지만 도시의 풍요와 감수성을 형상화하는 데 멋진 패션과 다채로운 여가 활동을 즐기는 중산층 여성만큼 효과적인 소재도 없었다. 순간의 즐거움과 아름다움을 그들만큼 잘 드러내주는 이미지도 드물었기 때문이다.

그렇다고 해서 여성의 성 역할이 과거와 달라진 것은 아니었다. 그들은 여전히 전통적인 여성의 영역에 묶여 그저 가사와 여가 활동에만 매달렸다. 그들이 행사 때마다 화려하게 치장한 것도 여성으로서의 자기 표현이 오로지 그런 쪽으로만 제한돼 있었기 때문이며, 더불어 남편의 사회적 위신을 손상시키지 않기 위해서였다. 스스로의 사회적 성취와는 아무 상관이 없었다. 단지 미술과 관

피에르 오귀스트 르누아르

르누아르는 화가가 되기 전에 도자기 화공으로 일한 적이 있다. 윤기 있고 매끌매끌한 붓 터치는 화공 시절 도자기에 그림을 그리면서 습득한 기법이다. 샤를 글레르 화실에서 배우던 시절 모네와 바지유, 시슬레 등을 알게 된 르누아르는 자연스레 인상파의 주도자 가운데 한 사람이 됐고, 특히 모네와는 서로 직접적인 영향을 주고받는 관계로 발전했다. 작품 활동 초기에 개양귀비 꽃밭이라든지 강변 풍경 등 유사한 주제의 그림이 두 사람 모두에게서 나온 것은 이런 이유에서이다. 르누아르가 평생 가장 선호했던 주제는 여성이다. 감각적인 누드에서 귀부인의 초상에 이르기까지 수많은 여성상

을 그렸는데, 특히 초상화 주문을 많이 받아 초상화를 가장 많이 남긴 인상파 화가가 됐다. 상업적으로 성공한 후 살롱으로 돌아갔고, 이로 인해 1878년 인상파전의 출품 자격을 박탈당했다. 후기로 갈수록 선과 형태를 중시하는 양상을 보였다. 대표작으로 〈특별석〉, 〈독서〉(1876), 〈햇빛을 받은 누드〉(1876), 〈우산〉(1879), 〈선상 파티〉(1881), 〈목욕하는 여인들〉(1884~1887) 등이 있다.

298 피에르 오귀스트 르누아르, 〈특별석〉, 1874, 캔버스에 유채, 80×63.5cm.

"그림에 대한 욕망과 여성에 대한 욕망이 한 점으로 모인 작품"이라는 평가를 받는 그림이다.
여인의 화려한 치장과 아리따운 용모에서 소비와 관능의 미학을 느낄 수 있다.
이렇듯 당시의 여성이 자신을 드러내는 방법이란 지극히 외형적이고 장식적이며 유한부인적인 것이었다.
이런 여성상 또한 근대의 부가 있었기에 가능한 것이었다.

련해 눈에 띄는 점이 있다면, 튜브 물감과 조립식 이젤이 상품화되고 야외에서 그림을 그리는 풍조가 생기면서 이 시기 여성들도 아마추어로서 그림을 그릴 기회가 많아졌고, 그 결과 갑작스레 여성화가가 늘어났다는 사실이다. 그들은 여성 특유의 경험과 통찰력으로 여성의 시각과 감수성을 생생히 표현했고, 특히 여성을 그릴 때 탁월한 솜씨를 발휘했다. 그 가운데는 때로 남성들의 규범을 의도적으로 거부하는, 자의식이 뚜렷한 작품도 있었다. 하지만 그들 역시 페미니스트의 시각에서 가부장적 전통에 도전한 것은 아니다. 여전히 전통적인 역할에 만족한 것이다.

피에르 오귀스트 르누아르는 여성을 많이 그려 유명해졌다. 그가 그린 여성들은 매우 아름답고 관능적이지만, 바로 그런 이유로 상당히 보수적인 시각을 드러낸다. 〈샤르팡티에 부인과 아이들〉[299]은 상층 부르주아 여성의 행복한 모습

299 **피에르 오귀스트 르누아르,**
〈샤르팡티에 부인과 아이들〉, 1878,
캔버스에 유채, 153×189cm.

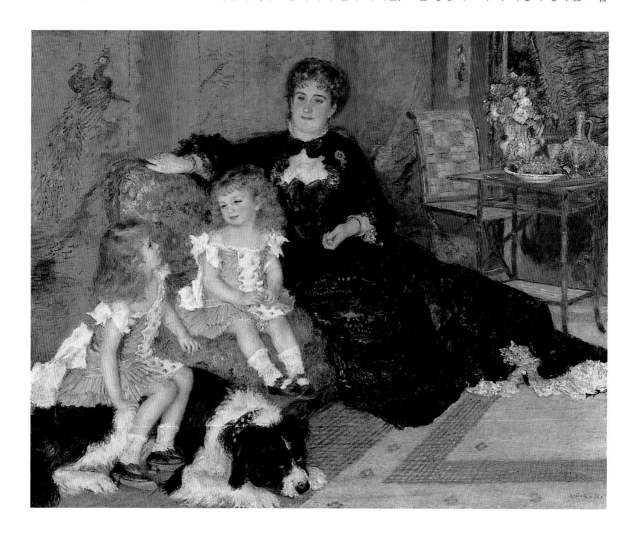

300 메리 커샛, 〈오페라 극장의 검은 차림의 여인〉, 1880, 캔버스에 유채, 79.9×64.7cm.

을 표현한 그림이다. 검은 옷을 입은, 우아하면서도 교양 있어 보이는 여성이 귀하게 자라는 아이들과 함께 포즈를 취했다. 그녀가 얼마나 넉넉한 집안의 여성인지는 벽에 걸린 값비싼 동양풍 발과 장식품으로 쉽게 알 수 있다. 포즈는 여유가 넘치며, 자녀들을 향한 애정과 배려가 눈에 보일 듯 선명하다. 두 아이는 똑같이 푸른색 원피스를 입었는데, 작은아이가 딸인 조르제트, 큰아이가 아들인 폴이다. 폴은 당시 풍습에 따라 머리를 길게 길렀고 여아 옷을 입었다. 사내아이가 여자아이처럼 꾸민다는 것이 지금은 좀 어색해 보이겠지만, 그로 인해 그림은 한결 더 부드러워진 느낌이다. 사내아이라 생각하니 이 아이가 개의 등에 털썩 주저앉은 것이 그런 대로 자연스럽게 다가온다.

마르그리트 샤르팡티에 부인은 출판업자 조르주 샤르팡티에의 부인이다. 보석상의 딸로 여유롭게 자라 역시 부유한 집안의 여주인이 된 그녀는 공화파 정치인과 문인, 화가, 배우 등을 자주 초대해 담소를 나누곤 했다. 르누아르도 그 집에 자주 불려간 화가 가운데 하나였다. 샤르팡티에 부인은 자신의 초상을 그에게 부탁했을 뿐 아니라 뛰어난 사교력으로 르누아르에게 고객을 많이 소개해주었다. 〈샤르팡티에 부인과 아이들〉은 1879년 살롱전에 선보여 대단히 호평을 얻었다. 이 작품에는 당시 평자들의 찬사만큼이나 르누아르와 당대 일반 시민들이 소망스럽게 여긴 부르주아 여성의 이상적인 삶이 잘 드러난다.

메리 커샛은 인상파가 낳은 중요한 여성화다. 커샛은 피츠버그의 부유한 가정에서 태어난 미국인인데 프랑스로 건너와 인상파 그룹에 합류한 뒤 밝고 현대적인 감각의 여성상을 많이 그렸다.

커샛의 〈오페라 극장의 검은 옷차림의 여인〉[300]에서 우리는 여가를 즐기되 진지하게 관심을 갖고 작품을 감상하는 여인을 보게 된다. 검은 옷을 입고 쌍안경을 든 이 여인은 그다지 관능적이지도, 호사스러워 보이지도 않는다. 같은 검은 옷이어도 샤르팡티에 부인의 옷은 매우 화려하고 풍요로운 느낌을 주는 반면, 이 여인의 옷은 방패처럼 '타이트'하게 몸을 둘러싸 자세에서 긴장감이 흐른다. 왼손의 부채는 접힌 채 무릎에 놓여 있다. 부채로 얼굴을 가리며 다소 허풍스럽게 예의를 차리는 사교계 여성들의 태도는 사라진 지 오래다. 그녀는 자기 관심과 흥미에만 전적으로 몰입했다. 오페라 비평을 쓰라고 해도 잘 쓸 것 같은 인상이다. 이 여인에게서 우리는 새롭게 자의식을 형성해가는 근대의 진취적인 여성상을 본다. 재미있는 것은 발코니 저편에서 한 남자가 오페라는 보지 않고

쌍안경으로 이 검은 옷의 여인을 훔쳐보는 모습이다. 어쩌면 그의 훔쳐보기는 일상적인 취미인지도 모른다. 때로는 깊이 팬 옷 속의 젖가슴을 확대해보며 킥킥댔을 이 남자는 이번에는 조금의 빈틈도 없이 몰입한 이 여성을 보고 흠칫 놀랐을지도 모른다. 그 사실을 아는지 모르는지 미동도 하지 않고 오페라를 즐기는 검은 옷의 여성, 그런 태도는 남자만 득실대는 화단에서 커샛이 나름의 생존 비법으로 깨달은 삶의 자세인지도 모른다.

인상파와 자포니즘

인상파의 밝고 화사한 색깔은 빛에 대한 관심뿐만 아니라, 일본 목판화가 유럽에 유입된 이후 일본 미술에 대한 관심이 급격히 높아진 점과도 관련이 있다. 유럽에 일본 미술의 영향이 나타나기 시작한 것은 1853년 일본이 개항한 직후부터다. 만국박람회로 소개된 일본 미술품은 금세 유럽인의 흥미를 끌었다.

유럽 미술에 미친 일본 미술의 영향은, 처음에는 일본 미술품의 장식적 요소를 차용하는 형태로 나타났으나, 나중에는 그 원리와 규범을 적극적으로 수용하고 표현하는 양태로까지 나아갔다. 19세기 말 유럽의 내로라하는 미술가 가운데 일본 미술의 영향을 받지 않은 사람이 없을 정도로 일본 미술이 유럽 미술에 미친 영향은 지대하다. 모네는 집 벽을 일본 판화로 장식했다. 마네는 〈에밀 졸라〉를 그릴 때 일본 병풍과 그림을 소품으로 썼다. 르누아르의 〈샤르팡티에 부인과 아이들〉에서도 우리는 동양풍 발을 보았다. 드가는 일본 선면화(扇面畫) 형식으로 발레 그림을 그리기도 했다. 반 고흐와 그의 동생 테오는 400여 장에 이르는 일본 판화를 모았으며, 피에르 보나르(Pierre Bonnard, 1867~1947)는 '자포나르'라는 별명이 붙을 정도로 일본 미술에 심취했다. 이런 흐름 속에 자포니즘(Japonisme)이라는 용어가 생겼는데, 이 말을 처음 쓴 사람은 미술평론가 필리프 뷔르티(Philippe Burty)이다. 화면 중심에 주제를 놓는 것을 피하고, 위에서 조감하는 구도를 사용하고, 중경을 없앤 뒤 원경과 근경만으로 공간을 처리하고, 평평한 색면으로 공간을 구성하는 일본 회화(특히 판화)의 구성 기법은 인상파 회화에 그대로 전수됐다.

301 에두아르 마네, 〈에밀 졸라〉, 1868, 캔버스에 유채, 146×114cm.

세잔의 죽마고우인 졸라는 소설가이면서 미술평론가로도 활동했다. 그는 1860~1870년대 마네와 쿠르베, 인상파 화가들을 글로써 적극 옹호했다. 하지만 인상파의 지향과 예술적 관심을 정확하게 이해하지는 못했다. 그로 인해 '루공 마카르 총서'의 일환으로 당시 파리 화단의 모습을 그린 소설 〈작품〉(1886)을 썼을 때, 자신들을 비하했다고 생각한 인상파 화가들과 큰 마찰을 일으켰다. 특히 세잔은 졸라와의 30년 우정을 끊을 정도로 격분했다.

302 에드가 드가, 〈발레〉, 1879년경, 비단에 수채, 먹, 금분과 은분, 15.4×53.8cm.

18

후기 인상파

인상파가 화단에서 인정받고 그 선구자들이 경제적으로도 안정을 찾아가던 1880년대, 인상파는 후배 화가들에 의해 그 전통이 새롭게 계승되기도 하고 극복되기도 한다. 신인상파와 후기 인상파가 그 주역이다. 신인상파가 빛에 대한 인상파의 관심을 이어가 빛 표현을 좀더 과학적으로 추구했다면, 후기 인상파는 인상파의 영향에서 점차 벗어나 빛의 법칙과는 관계없이 독자적이고 개성적인 작품 세계를 열어갔다.

신인상파는 점묘법을 선보였기에 점묘파 혹은 분할묘법파分割描法派라고도 불린다. 쇠라에서 비롯돼 시냐크와 피사로가 적극적으로 시도한 점묘법은 반 고흐와 툴루즈 로트레크, 마티스까지 이어졌다. 점묘법은 팔레트에서 물감을 섞는 대신 화포에 원색 점을 찍어 어느 정도 떨어져서 보면 보는 사람의 망막에서 색채가 혼합되는 원리를 이용한 화법이다. 이렇게 하면 색채가 더욱 신선하고 풍부한 느낌이 든다. 예컨대 화면에 빨간색과 노란색 점을 여러 개 찍으면 팔레트에서 빨간색과 노란색을 섞어 만든 주황색보다 훨씬 더 신선한 주황색으로 다가오는 것이다. 신인상파는 형태나 구도에서 황금분할 등의 규칙을 이용해 고전주의 회화에서 보이는 균형미와 안정감을 추구했다. 쇠라가 죽은 뒤에는 시냐크가 이런 경향을 대표하는 화가로 손꼽혔다.

쇠라는 색채 이론과 광학을 바탕으로 인상파의 빛 표현법을 고도로 과학화하고 이론화하는 데 관심을 쏟았다. 그래서 한때 자신의 작품 스타일에 '크로모루미니즘chromo-luminism'이라는, 과학적인 느낌이 나는 이름을 붙이기도 했다. 그는 슈브뢸Chevreul과 헬름홀츠Helmholtz 등의 이론을 기초로 색채 이론을 정립했다.

후기 인상파Post-impressionism는 1910년 영국의 그래프턴 갤러리에서 열린 전시회를 보고 영국 비평가 로저 프라이Roger Fry, 1866~1934가 붙인 이름이다. 이 전시에 출품한 화가는 세잔, 앙드레 드랭André Derain, 1880~1954, 마티스, 피카소, 조르주 루오Georges Rouault, 1871~1958, 쇠라, 반 고흐 등이었다. 이 명칭은 인상파 이후 프랑스에서 전개된 미술의 양상을 다소 포괄적이긴 하나 매우 적절히 표현한 것이었는데, 우리나라에서 후기 인상파라고 번역함으로써 의미에 다소 혼란이 왔다. 후기 인상파라고 하면 마치 인상파 운동의 후기에 해당하는 미술 흐름처럼 보이기 때문이다. 세잔이나 반 고흐 등의 면면에서 알 수 있듯 이들은 인상파의 영향을 받았으나 인상파를 계승했다기보다 인상파에서 일탈하거나

인상파를 극복한 이들이었다. 그들은 양식 면에서는 서로 닮은 점이 없었지만, 빛과 외양에 대한 인상파의 집착을 포기했다는 점에서는 일치했다. 그러므로 '탈脫 인상파'라는 이름으로 번역하는 것이 더 정확하지 않을까 싶다. 하지만 기왕의 이름이 워낙 보편적으로 사용되고 있으므로 관행에 따라 이 책에서도 후기 인상파로 부르기로 한다.

　내면을 분출한 반 고흐, 조형의 구조를 파헤친 세잔, 순수의 종합을 추구한 고갱을 일컬어 흔히 후기 인상파의 3대 화가라고 부른다. 지향도 양식도 제각각인 그들의 미술이 지금까지 주목받는 이유는 한마디로 그들의 예술이 각양각색으로 뻗어나갈 현대 미술의 뿌리가 되었기 때문이다. 반 고흐는 표현주의의 길을 열었고, 고갱은 상징주의를, 세잔은 입체파와 추상미술의 길을 열었다.

신인상파

조르주 쇠라

1877~1879년 에콜데보자르에서 교육을 받았다. 그러나 곧 아카데미 풍의 전통적인 회화에서 벗어나 인상파의 빛과 대기에 매혹됐다. 시간이 갈수록 파리라는 도시의 삶, 특히 향락적인 삶을 현대적인 방식으로 표현하는 데 관심을 쏟았다. 슈브뢸의 색채이론에서 영향을 받았으며, 1885~1886년경 점묘법을 확립했다. 천재적인 화가로 손꼽히지만 광기나 기벽과는 전혀 무관했고, 명석한 두뇌로 미술을 과학적으로 탐구하는 데 열정을 쏟았다. '앙데팡당(독립미술가협회)전'에 정기적으로 참여했으며, 1886년에 열린 마지막 '인상파전'에도 출품했다. 이 전시는 본격적인 신인상주의 회화가 처음 선보였다는 점에서 최초의 신인상파 전시로 평해지기도 한다. 서른한 살에 후두염에 걸려 죽어 이론을 완성하지는 못했지만, 시냐크를 비롯해 여러 화가들이 그의 유산을 계승함으로써 신인상주의의 선구자로 자리매김되었다. 대표작으로 〈아니에르에서의 목욕〉, 〈포즈〉(1888), 〈서커스 퍼레이드〉(1888), 〈서커스〉(1890~1891) 등이 있다.

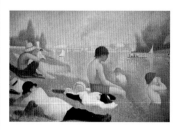

303 조르주 쇠라, 〈아니에르에서의 목욕〉, 1883~1884, 캔버스에 유채, 201×300cm.

쇠라의 초기의 걸작인 이 작품은 수많은 스케치와 유화 습작을 거쳐 완성된 것이다. 아직 점묘법의 효과가 뚜렷이 보이지 않으나 촘촘한 붓 터치와 빛에 대한 선명한 인식이 다가올 점묘법을 예고한다.

인상파가 찰나성이나 유동하는 느낌 등 빛의 정서적 측면을 강조했다면, 신인상파의 창시자 조르주 쇠라Georges Seurat, 1859~1891는 이를 과학적으로 분석했다. 그래서 전자를 '낭만적' 인상주의, 후자를 '과학적' 인상주의라 부르기도 한다. 빛에 대한 관심을 공유한다는 점에서 '낭만적' 인상주의와 '과학적' 인상주의 사이에는 분명 연속성이 있지만, 낭만적 추구와 과학적 추구 사이에는 그 현격한 시각 차이에 따른 단절이 존재할 수밖에 없다.

　쇠라는 특히 삼원색과 색채 대비, 보색에 관해 심혈을 기울여 공부했고, 연구 성과를 적용해 들라크루아의 작품을 분석함으로써 미술계 안팎에서 화제를 모으기도 했다. 열성적인 탐구 끝에 나온 그의 독특한 조형법에 점묘법이라는 이름이 붙었다. 쇠라는 과학자처럼 집요하게 빛과 색의 성질을 탐구함으로써 매우 개성적인 조형 세계를 열게 됐고, 마침내 현대 미술의 중요한 선구자 가운데 한 사람이 됐다.

304 조르주 쇠라, 〈그랑자트 섬의 일요일 오후〉, 1884~1886, 캔버스에 유채, 206×305cm.

305 쇠라의 〈그랑자트 섬의 일요일 오후〉에서 표시한 부분을 확대한 사진.

색점이 모여 있다. 멀리서 보면 이 색점들이 병치혼합을 일으켜 신선하고 풍부한 톤을 만들어낸다.

〈그랑자트 섬의 일요일 오후〉[304]는 쇠라가 점묘법으로 그린 대작이다. 어느 일요일의 한가한 오후, 그랑자트 섬에서 여가를 즐기는 파리 시민을 소재로 했다. 그림은 여러 계층 사람들이 산책을 하거나 풀밭에 앉아 쉬는 모습을 차분하게 담았다. 한가롭기 그지없는 풍경이다. 안개가 낀 듯 뿌연 느낌이 없지 않지만, 색조가 무척 신선한 인상을 주고 표면 역시 상당히 매끄럽게 느껴진다. 인상파 화가들의 그림과 다른 점이 있다면 인상파의 빛과 그림자는 찰나의 인상을 주는 반면, 쇠라의 빛과 그림자는 영속적이고 영구적인 느낌을 준다는 것이다. 평범한 일상의 한순간이 장중하고 영구적인 기념비로 남은 듯하다.

쇠라의 그림이 주는 독특한 인상은 찰나가 과학적 관찰 대상이 되면서 영원으로 고정됐기 때문이다. 이를 위해 붓을 휘두르지 않고 작은 점을 고르게 찍어 표현하는 점묘법을 사용했다. 병치혼합이라고 불리는 '시각적 마술'이 화면에 독특한 안정감과 기념비성을 더해준다. 이처럼 견고한 그림이 원숙한 노대가가 아니라 불과 서른한 살 나이로 죽은 젊은 예술가에 의해 탄생했다는 사실이 신기할 따름이다. 그는 젊음의 에너지를 격렬하게 분출하기보다 이처럼 냉철하고 이지적인 시선으로 사물의 질서를 깔끔하게 드러내는 것을 더 선호했다.

그러나 빛을 그린 그림인데도 점묘법에 뿌리를 둔 그의 그림이 1886년 인상파 전시회에 출품되자 몇몇 인상파 화가들은 이 모임에서 탈퇴해버렸다. 그의 빛과 그림자가 기왕의 인상파의 빛과 그림자와는 다르다고 보았기 때문이다.

306 폴 시냐크, 〈콩카르노 항구〉, 1925, 캔버스에 유채, 73×54cm.

307 폴 시냐크, 〈베네치아의 초록색 돛단배〉, 1904, 캔버스에 유채, 65×81cm.

이 그림도 시냐크의 다른 그림처럼 모자이크 형식으로 화면이 장식되어 있다. 〈콩카르노 항구〉보다 색점이 덜 두껍고 밀도가 낮지만, 반짝이는 물결과 어우러져 그림에 더욱 윤기가 돈다.

반 고흐와 마티스의 점묘법

쇠라가 점묘법을 창안한 이후 점묘법은 여러 화가들에게 새로운 영감을 주었다. 애초 광학 법칙을 연구한 끝에 나온 화법이지만, 후배 화가들, 특히 반 고흐와 마티스에 와서는 빛에 대한 관심보다 밝은 화면과 원색에 대한 관심을 끌어내는 계기가 됐다. 점묘법을 시도하기 전 반 고흐의 화면은 매우 어두웠다. 반 고흐의 뜨거운 색채와 마티스의 화려한 배색이 등장한 데에는 이렇듯 점묘법이 기여한 바가 크다.

308 빈센트 반 고흐,
〈레피크 가(街)의 빈센트 방에서 본 풍경〉,
1887, 캔버스에 유채, 46×38cm.

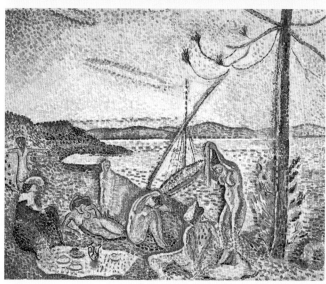

309 앙리 마티스, 〈호사, 정적, 관능〉,
1904~1905, 캔버스에 유채,
99×118cm.

그들은 빛이 그처럼 고정적이고 영속적인 이미지로 나타나는 것을 참아 넘기지 못했다.

신인상파의 '제2인자'인 폴 시냐크Paul Signac, 1863~1935 역시 쇠라처럼 점묘법을 사용했다. 〈콩카르노 항구〉[306]를 보면 모자이크 같은 색점이 온 화면을 뒤덮은 것이 보인다. 그러나 그의 점은 쇠라의 점과 다르다. 시냐크의 점은 매우 굵어서 서로 분명히 구별되는 까닭에 우리 망막에서 잘 섞이지 않는다. 병치혼합의 효과가 반감되는 것이다. 그 결과 빛을 과학적으로 표현한다는 애초의 구호가 무색할 지경이 됐다. 우리는 이 그림을 보는 동안 광학 법칙에 따라 표현된 사실적인 자연이 아니라, 유채로 그린 모자이크 혹은 타일화를 보는 것 같은 느낌을 얻게 된다. 색점이 큰 만큼 색들이 저마다 튀어 평면성과 장식성이 더욱 두드러져 보인다. 과학을 앞세웠던 신인상파는 이렇게 다시 과학에서 멀어졌다. 그러나 애초에 과학의 이름으로 엄격하게 접근했으니만큼 시냐크의 그림에서도 영속적이고 영구적인 느낌이 화면의 질서에서 그대로 유지되고 있다.

반 고흐와 고갱

후기 인상파 화가 빈센트 반 고흐와 폴 고갱의 예술이 지닌 가장 중요한 특징은 현실과의 불화 혹은 시대와의 불화가 작품에 그대로 나타났다는 점일 것이다. 그 이전의 어떤 예술가도 환경과의 불화를 이들만큼 강렬하게 표출한 적은 없었다. 그런 점에서 이들의 작품을 이해하려면 어떤 삶을 살았는지 어느 정도 알 필요가 있다.

이들에게 인상파의 의미는 대상의 객관적인 표현과는 거리가 멀었다. 빛과

빈센트 반 고흐
네덜란드 목사의 아들로 태어났다. 서점 점원, 화랑 직원, 교사, 전도사 등의 직업을 전전했으며, 1880년에 화가가 됐다. 미술 교습을 조금 받기는 했으나, 엄밀히 말해 독학으로 일가를 이룬 예술가의 전형이라고 할 수 있다. 1886년 네덜란드를 떠나 파리로 갔으며, 거기서 화상으로 있던 동생 테오와 함께 생활했다. 테오는 당시 드가, 고갱, 쇠라, 로트레크 등 화단에서는 인정받지 못했지만 진취적인 예술세계를 열어가던 미래의 대가들을 후원했다. 그로 인해 반 고흐도 새로운 흐름과 쉽게 친숙해질 수 있었다. 〈감자 먹는 사람들〉처럼 네덜란드 시절 빈센트의 작품은 매우 어둡고 무거웠으나, 파리 시절 이후 인상파·신인상파와 일본 판화의 영향으로 매우 화사하고 역동적인 양태로 전개됐다. 동생 테오에게 보낸 편지는 감동적인 휴머니즘의 기록으로 평가되고 있다. 대표작으로 본문에 언급된 작품 외에 〈이젤 앞의 자화상〉(1888), 〈가셰 박사의 초상〉, 〈오베르의 교회〉(1890) 등이 있다.

310 빈센트 반 고흐, 〈자화상〉, 1890, 캔버스에 유채, 65×54cm.

311 빈센트 반 고흐,
〈꽃이 핀 아몬드 나무〉, 1890,
캔버스에 유채, 73.5×92cm.

대기의 사실적인 표현은 이들에게 관심 밖 문제였다. 그보다는 인상파가 빛과 대기를 표현하기 위해 전통적인 회화 양식과 기법을 철저히 깨부숨으로써 생긴 틈, 구체적으로 말하면 색채를 마음껏 사용하고 개성적이고 주관적인 표현도 자유롭게 펼칠 수 있게 된 상황을 이들은 적극 활용했다. 그리하여 두 사람은 회화의 모든 것을 주관적 관심 속에 넣고 자기만의 방식으로 화면을 전개함으로써 근대적인 개성과 잠재된 야성을 마음껏 표출했다. 대도시화와 산업화가 한창 진행되던 당시, 날이 갈수록 위축되고 소외되는 개인과 인간의 영혼을 위해 이들은 일종의 '주체를 위한 투쟁'을 벌인 셈이다.

〈꽃이 핀 아몬드 나무〉[311]는 생레미에서 동생 테오가 아들을 낳았다는 소식

**312 빈센트 반 고흐, 〈구두〉, 1886,
캔버스에 유채, 37.5×45cm.**

노동자의 구두를 그린 이 그림은
100킬로미터도 넘는 먼 거리를 걸었던
자신의 경험이 반영된 작품이다.
반 고흐는 좋아했던 화가 쥘 부르통을
만나고 싶어 120킬로미터가량을 걸어서
그의 집앞까지 갔으나 용기가 나지 않아
문도 두드려보지 못하고 돌아온 적이
있다. 이 그림에는 고되게 노력했으나
보람 없는, 삶의 비통함이 배어 있다.

을 듣고 그린 그림이다. 그의 그림 가운데서는 드물게 부드럽고 따사롭다. 〈해
바라기〉처럼 반 고흐의 그림 중에는 밝고 화사한 그림이 적지 않지만, 이처럼
은근하고 다감한 그림은 흔치 않다. 조카가 생겼다는 소식이 봄바람 같은 기쁨
을 가져다주었음을 짐작할 수 있다. 그는 동생에게 보내는 편지에 이렇게 썼다.

"드디어 네가 아버지가 되고, 조(테오의 아내)도 아이도 어려운 고비를 넘기고
무사하다는 반가운 편지를 받았다. 그 소식에 말로 다할 수 없이 기쁘다. 브라
보! 어머니도 얼마나 기뻐하실까!"

동생 테오는 "형이 그린 볼이 둥근 아이처럼" 아들 역시 파란 눈을 가졌다고
반 고흐에게 편지를 했다. 그래서 반 고흐는 아이의 눈동자 색을 따라 자랑스러
운 아이 부모의 방을 장식하도록 푸른 하늘을 배경으로 아몬드 꽃이 활짝 핀 그
림을 그린 것이다.

이 그림에서 우선 눈에 띄는 점은 평면성이다. 나무를 그리되 특정 나뭇가지
부분만 클로즈업하고, 배경은 오로지 푸른 하늘인 까닭에 원근감이 명확하게
느껴지지 않는다. 마치 기모노의 옷감 무늬라든지 꽃무늬 벽지처럼 평평한 느
낌을 준다. 그림이 매우 밝은 것은 인상파의 영향 때문이지만, 인상파의 빛 해석
이나 공간 해석과는 아무 관련이 없다. 이렇듯 반 고흐는 평면성을 강조한 뒤

색과 빛을 마음대로 구사했다. 공간의 사실성에 아무런 구애를 받지 않게 되자 원하는 대로 색과 빛을 구사하게 된 것이다.

그렇게 자의적으로 표출된 밝은 색과 현란한 꽃무늬는 반 고흐의 내면 심리를 전달하는 역할을 한다. 이 그림은 그의 내면 표현이며, 기분 표현이다. 이 그림뿐 아니라 다른 그림에도 그의 심리가 적극적으로 반영되어 있다. 〈해바라기〉에서는 예술가의 뜨거운 열정을 느낄 수 있고, 〈까마귀 나는 밀밭〉에서는 죽음의 공포와 거기에 맞서는 삶의 의지를 느낄 수 있다. 〈노란 집〉은 희망과 꿈, 〈구두〉[312]는 절망과 우울 그리고 인내를 전해준다.

따라서 우리는 반 고흐의 그림은 모두 그의 자화상이나 마찬가지라는 사실을 인정하지 않을 수 없다. 반 고흐는 그림으로 자신을 적극적으로 드러냈으며 어떻게 해서든 세상과 소통하려 한 것이다. 문제는 "그는 세상을 향한 사랑이었지만, 세상은 그를 향한 사랑이 아니었다"라는 데 있다. 곧잘 성을 내고 과격한 행동을 하고 남과 원만하게 사귀지 못했던 반 고흐. 열과 성을 다했으나 결국 내쳐진 이의 소외감, 이것은 사실 반 고흐만이 아니라 현대 사회의 수많은 개인이 느끼는 감정이다. 반 고흐는 현대인의 실존적 부조리를 가장 앞장서서 표현한 예술가인 셈이다.

고갱은 문명을 버리고 원시로 간 화가다. 그는 근원으로 돌아가고자 한 방랑자였다. 고갱은 외형 세계를 재현하기보다 상상과 실제의 경험이 종합된, 보이지 않고 감춰진 세계의 의미를 회화적 언어로 표현하고자 했다. 주지하듯, 인상파와 신인상파 모두 자연을 관찰하고 분석하는 데 많은 땀을 쏟았다. 서양 근대 문명은 이성과 논리에 기반해 이처럼 세계를 나누고 분석해 지식을 얻고 기술을 발달시켜왔다. 고갱은 거꾸로 세계를 아우르고 종합하는 방향으로 나아가고자 했다. 문명의 타락은 분리와 나눔 때문에 생겨났다고 보았기 때문이다.

〈우리는 어디서 왔으며, 무엇이며, 어디로 가는가?〉[314]는 그런 근원의 세계, 종합의 세계를 잘 담은 그림이다. 그림 오른쪽 아래에는 잠든 아기와 쪼그리고 앉은 세 여인이 있다. 저 뒤편에서는 주홍색 옷을 입은 두 여인이 담소를 나누며 오른쪽으로 걸어가고 있다. 그림 가운데의 인물은 과일을 따고 있다. 그 왼쪽에 있는 소녀는 과일을 먹는다. 저 뒤로 보이는 푸른 신상은 샤머니즘적인 세계와 내세를 연상시킨다. 그림 왼쪽 아래에는 두 여인이 있는데, 그 가운데 한 사

폴 고갱

파리에서 태어나 유년기를 페루에서 보냈다. 젊은 시절 상선과 프랑스 군함을 타고 세계 여러 곳을 여행했으며, 파리의 주식 중개인으로 성공했다. 인상파 화가들을 알게 되어 그들의 작품을 열심히 수집했으나, 1883년 금융 위기가 닥치자 화가로 전업했다. 피사로, 세잔과 함께 작업했으며, 인상파전에도 출품했다. 1880년대 인상파가 한계에 봉착했다고 느끼고, 상징주의적인 접근을 시도하는 등 독자적인 세계를 펼쳐나가기 시작했다. 브르타뉴 퐁타방의 예술인 촌에 머물며 지도자로 인정받다가 마르티니크 섬과 타히티 섬으로 떠나 원시와 근원에 대한 탐구에 들어갔다. 남태평양의 원주민들을 소재로 풍부한 색감과 상징적인 걸작을 다수 남겼다. 대표작으로 〈예배 뒤의 환상〉(1888), 〈황색 그리스도〉, 〈이아 오라나 마리아(아베마리아)〉(1891~1892), 〈타 마테테(장터)〉(1892), 〈아레아레아(기쁨)〉, 〈마나오 투파파우(저승사자가 지켜본다)〉(1892) 등이 있다.

313 폴 고갱, 〈**황색 그리스도**〉, 1889, 캔버스에 유채, 92×73cm.

고갱은 타히티로 향하기 전에 이미 브르타뉴에서 야만과 원시를 발견했다. 산업화된 파리와 달리 풍습을 지키고 있던 브르타뉴는 신앙의 모습조차 순수하고 원시적이었다. 그 원시성의 이미지를 그린 그림이다.

314 폴 고갱, 〈우리는 어디서 왔으며, 무엇이며, 어디로 가는가?〉, 1897, 캔버스에 유채, 139.1×374.6cm.

람은 노파다. 노파는 손을 머리에 대고 무언가를 생각하고 있는 듯하다. 이 그림은 매우 상징적이다. 의미 하나하나를 구체적으로 알기는 어렵지만, 전체적으로 인생의 의미를 깊이 명상하는 그림이라는 인상을 얻게 된다. 맨 오른쪽 아기와 맨 왼쪽 노파는 인생의 시작과 끝을 알리는 상징임이 틀림없다. 가운데 과일을 따는 인물은 선악과에 손댄 아담과 하와를 떠올리게 한다. 과일을 먹는 소녀의 모습에서는 선악과를 먹은 이후 '타락'의 길로 접어든 인류의 운명, 삶이 지닌 불가측성과 희로애락의 드라마를 연상하게 된다. 이렇듯 이 그림은 이해하기 어려운 인생의 근원과 행로에 관해 우리에게 깊은 생각거리를 전해준다.

고갱이 원시와 근원을 추구한 것은 무엇보다도 순수성에 대한 그의 애착에서 기인한다. 이 그림에서는 원시와 야만을 배경으로 불교적인 이미지와 기독

교적인 요소가 함께 나타난다. 어떤 그림에서는 이집트적인 이미지까지 엿볼 수 있는데, 이런 원시와 고대에 대한 그리움은 순수의 세계로 나아가려는 그의 의지를 반영하고 있다. 현대 문명은 복잡하고 가식적이다. 그러나 원시와 야만 은 순수하다. 그 순수함을 통해 세계의 내적 진실이 더욱 선명히 드러나는 까닭 에 화가는 모름지기 순수의 세계를 그려야 한다고 고갱은 믿었다. 그는 문명과 불화를 겪었지만, 그 불화를 통해 갈수록 비인간화하는 시대에 원시와 순수의 의미를 새롭게 되새겨주었다.

나비파

당시 젊은 화가들은 순수와 원시를 추구하는 동시에 단순한 원색과 평면적인 구성으로 장식적이면서도 개성적인 미의식을 선보인 고갱에게 푹 빠져들었다. 폴 세뤼시에(Paul Sérusier, 1863?~1927)라는 화가가 그들과 고갱을 잇는 징검다리가 됐으며, 보나르, 에두아르 뷔야르(Édouard Vuillard, 1868~1940), 모리스 드니(Maurice Denis, 1870~1943), 펠릭스 발로통(Félix Vallotton, 1865~1925) 등이 그와 함께 '나비'라는 미술 그룹을 만들었다. 나비란 히브리어로 예언자라는 뜻인데, 이 이름에서 시대를 이끌어가겠다는 이들의 지향을 읽을 수 있다. 1891~1900년에 활발히 활동한 이 그룹에 고갱이 미친 영향은 "회화는 군마나 누드 혹은 어떤 일화이기에 앞서 색채로 뒤덮인 평면"이라는 드니의 주장에 잘 나타난다. 자유로운 색채와 평면감을 강화시키는 선이 그들의 공통적인 조형 요소다. 일본 판화, 이집트 벽화, 중세 스테인드글라스 등이 주된 참고 대상이 됐다. 장식미술에도 관심이 많아 벽지, 태피스트리, 무대 장식, 유리 미술, 포스터 등에서도 나름의 성과를 얻었다.

315 폴 세뤼시에, 〈부적〉, 1888, 나무에 유채, 27×21.5cm.

세뤼시에는 퐁타방에서 고갱을 만나 고갱의 직접적인 가르침에 따라 그린 것이다. 고갱은 세뤼시에에게 이렇게 말했다고 한다. "저기 나무가 어떻게 보이나? 녹색? 그러면 자네 팔레트에서 가장 아름다운 녹색을 바르게. 이 그림자는? 좀더 파래 보이나? 그러면 겁내지 말고 푸른색을 처바르게." 사실관계를 따져 그리려 하지 말고 느낌대로 자유롭게 색을 구사하라는 고갱의 지도는 해방의 메시지였다. 고갱의 영감이 전통과 고정관념에 도전하는 자신들에게 큰 힘을 주리라 믿은 나비파 화가들은 세뤼시에가 고갱의 가르침대로 그린 이 그림에 '부적'이라는 이름을 붙였다.

316 피에르 보나르, 〈흰 고양이〉, 1894, 종이에 유채, 51×33cm.

보나르는 색채를 매우 잘 구사한 대표적인 나비파 화가이다. 이 그림에서도 녹색과 황토색을 조화롭게 사용하여 인상적인 이미지를 남겼다. 그는 전체 색면의 조화를 위해 고양이의 다리를 길게 왜곡했다. 뒤의 땅과 나무는 수평으로 경계가 구분되어 평면적인 느낌이 들며 장식성이 돋보인다.

세잔

고갱이 순수성을 추구한 화가라면 폴 세잔은 불변성을 추구한 화가다. 세잔의 그 집요한 불변성 추구와 관련해 현상학자 메를로퐁티는 다음과 같이 말했다.

"그는 정물화 하나를 완성하기 위해 100번 작업했고, 초상화를 그릴 때는 모델을 150번이나 자리에 앉혔다. 우리가 세잔의 작품이라고 부르는 것은 사실 그에게는 실험이었고 '그림으로 나아가려는 노력'이었다."

진정한 그림으로 나아가려는 노력, 곧 불변의 법칙을 알고자 한 노력이 세잔의 예술적 목표였다는 지적이다. 그 이론적 개요는 '정물화' 편에서 이미 언급했으니, 여기서는 생략하기로 하고 이른바 불변성이 그의 그림에 어떻게 나타나는지 살펴보도록 하자.

세잔이 즐겨 그린 소재 가운데 하나가 생트빅투아르 산이다. 세잔이 그린 '생트빅투아르' 연작은 유화가 44점, 수채화가 43점에 이르는데, 세잔이 이 산에 그토록 집착한 이유는 그 유구함과 변함없는 풍모에 매료됐기 때문이다. 세잔의 눈에는 그 유구한 산이 '항구적인 진실'에 대해 이야기하는 듯했던 것이다.

해발 1000m인 생트빅투아르 산은 프랑스 엑상프로방스에서 북동쪽으로 평원을 가로지르며 솟아오른 연봉連峰이다. 프로방스 지방에서 가장 높은 산은 아니지만, 가장 험준한 산으로 꼽힌다. 바위가 석회암질이어서 맑은 날에는 광채가 느껴지고, 둔중한 덩어리감과 웅장한 봉우리로 일대 주변을 압도하는 장관을 보여준다. 태백산에 환웅의 신시가 세워지고 올림포스 산에 그리스 신들의 처소가 마련되었듯이, 주위를 압도하는 큰산은 태곳적부터 그 신성을 만천하에 드러내는 법이다. 생트빅투아르 산 역시 프로방스에서는 그런 신령스러운 산이었다.

세잔은 이 산을 그리면서 그 신비와 교감했다. 그의 그림을 보고 리처드 버디Rechard Verdi는 다음과 같은 감상을 쏟아냈다.

"후기 생트빅투아르 산 그림 가운데 가장 인상적인 것은 평원에 무중력 상태로 떠 있는 듯한 모습이다. 마치 사람과 신 사이에 정신적인 거간꾼으로 존재하는 것 같다고나 할까, 그 그림들에서 땅의 색채는 모두 하늘을 향해 분출된다. 세잔은 그 색깔에서 모든 불순물을 제거해 그것이 하늘로 상승할 때 인간의 열망과 우주의 질서가 이룬 황홀한 결합을 노래하게 한다. …그래서 시인 릴케는

폴 세잔
엑상프로방스에서 부유한 금융업자의 아들로 태어났다. 좌고우면하지 않고 자신의 예술세계에 철저히 몰입하고 헌신한 대표적인 화가이다. 이런 헌신은 아버지의 오랜 경제적 뒷받침이 있었기에 가능했다. 1861년 파리에 올라와 어릴 적 친구인 소설가 에밀 졸라를 비롯해 인상파 등 많은 예술가들과 어울렸다. 특히 초기에는 피사로의 영향을 많이 받았다. 전시회를 자주 열지 않고 은둔자처럼 그림과 대결해 인상주의를 '박물관의 유물' 같은 영속적이고 항구적인 조형의 결정체로 정착시키려 노력했다. 세잔의 구성에는 프로방스 출신으로서 가진 자연에 대한 남다른 사랑과 고전 대가들에 대한 존경이 투영되어 있다. 1895년 화상 볼라르가 개인전을 열어줘 평단의 호평 속에서 본격적인 평론 대상이 되기 시작했다. 〈대수욕〉 같은 작품이 시사하듯 리얼리티와 추상의 종합을 이뤄냈다고 평가되며, 입체파에도 길을 열어주었다. 대표작으로 〈맹시 다리〉(1879?), 〈카드놀이 하는 사람〉, 〈사과와 오렌지〉 등이 있다.

317 폴 세잔,
〈레로브에서 본 생트빅투아르 산〉,
1904~1906, 캔버스에 유채,
60×72cm.

'이 풍경에서 세잔은 종교를 그려냈다'라고 말했다."

　세잔이 1902~1906년에 그린 〈레로브에서 본 생트빅투아르 산〉³¹⁷을 보자.
초록빛 좁은 평원이 전경에 있고, 그 뒤 두툼한 수풀 지대가 중경으로, 생트빅투
아르 산이 원경으로 그려져 있다. 맨 뒤에는 하늘이 전경의 평원처럼 길게 수평
으로 누워 있다. 단순한 구성의 이 그림은 어지럽게 흩날리는 붓자국 때문에 상
당히 흔들리는 듯한 인상을 준다. 마치 덜커덩거리는 기차를 타고 가며 그린 그
림 같다고나 할까. 왼쪽 맨 아랫부분처럼 붓질이 성긴 곳도 있고, 산봉우리처럼
선과 터치가 떨리듯 '오버랩'된 부분도 있다. 이런 흩날리는 터치를 보고 버디는

318 폴 세잔, 〈카드놀이 하는 사람〉,
1890~1895, 캔버스에 유채,
47.5×57cm.

마치 벽돌을 쌓아가듯 색과 면을
하나하나 쌓고 겹친 느낌이 뚜렷하다.
이런 방식은 인물을 그리든, 풍경이나
정물을 그리든 일관되게 나타나는
세잔의 조형 방식이다. 자연은 구와
원뿔, 원기둥의 단순한 기하학적 꼴로
이뤄졌다는 그의 생각이 이런 덩어리
표현에 유용한 수단을 발달시켰다.
그리하여 일상의 평범한 카드놀이가
영속적이고도 기념비적인 장면이 되었다.

색채가 하늘을 향해 분출된다고 했을 것이다. 여기서 우리는 세잔이 자연의 외양을 그대로 묘사하려는 의도가 전혀 없음을 눈치챌 수 있다. 이렇게 그려가지고서야 어디 코앞에 있는 나무 한그루, 꽃 한송이조차 제대로 분간할 수 있겠는가? 그러나 세잔은 사실적인 형상에는 관심이 없었다. 이러저러한 색면이 어우러진 일종의 '모자이크'를 만든 뒤 이 상태가 우리의 지각으로 '통제'되기 전의 순수한 시각 경험이라고 보고 이것을 재구성하는 것, 이것이 화가의 임무라고 여겼다.

다시 말하면 우리가 고정관념으로 색채와 형상을 파악하기 전에 우리 눈에 들어온 순수한 색 모자이크가 어떤 조형적 가능성과 잠재력을 갖고 있는지 알아내 모든 미학적 가능성을 탐구하고 그것의 법칙성을 알아내는 것을 자신의 평생 과업으로 삼은 것이다. 이렇게 해서 열린 새로운 회화의 가능성은, 널리 알려졌듯 후배 화가들에 의해 집중적인 탐구 대상이 됐다. 세잔 역시 인상파에서 영향을 받았지만 이렇게 찰나와 순간의 미학에서 영원과 불변의 미학으로 나아가게 된 것이다.

유명한 '수욕' 연작에서도 이와 같은 경향은 뚜렷이 나타난다. 이 연작은 유화, 수채화, 드로잉 등 무려 200점이 넘는다. 어릴 때 아르크 강에서 졸라, 장 바티스트 바유Jean Baptiste Baille 등 친구들과 수영을 즐긴 세잔은 그때의 추억에서 자연과 인간이 하나가 되는 '해방의 풍경'을 길어올렸다. 하지만 여기서도 우리는 구체적인 개인은 만나볼 수 없다. 어릴 적 추억의 정서도 찾아볼 수가 없다. 그림의 인간들은 사물이 되어 자연과 평등한 대상물로, 특정한 색면의 집합체로서만 기능할 뿐이다. 이 누드를 동반한 대연작을 그리면서도 그가 구체적인 인간에게는 별로 관심이 없었다는 사실은, 모델의 이목구비도 제대로 그리지 않았을 뿐 아니라 살아 있는 누드 모델을 동원하지 않고 옛날에 그린 드로잉이나 사진 따위를 토대로 이미지만 참고한 데서 잘 드러난다.

1895~1904년에 제작된 〈대수욕〉[319]을 보면, 모델들의 육체가 해부학적으로 전혀 맞지 않는다는 것을 알 수 있다. 앞줄 맨 오른쪽 여인은 종아리가 어디로 사라졌는지 보이지 않는다. 그 옆에 엎드린 여인은 다리가 너무 짧고 등골 부분이 왼쪽 엉덩이와 기형적으로 이어졌다. 뼈와 근육의 구조를 전혀 고려하지 않은 이 인물들은 그저 살색 면들로 기능하면서 동세에 따라 배경의 나무와 평행을 이루거나 반대의 대각선을 만들어 화면에 운동감을 주도한다. 마치 초점이

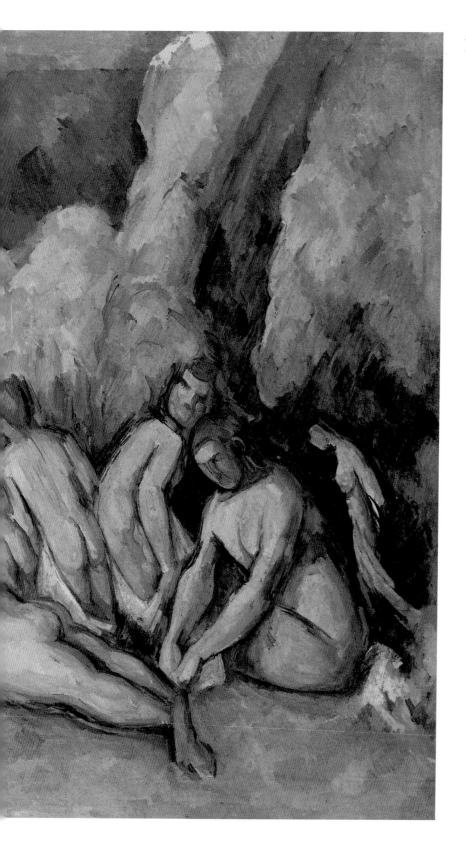

319 폴 세잔, 〈대수욕〉, 1895~1904,
캔버스에 유채, 127×196cm.

맞춰진 운동선수를 제외하고는 주변이 흐릿하게 나온 스포츠 사진처럼 디테일은 채 파악이 되지 않고 전체의 색채와 흐름만이 대충 잡힌 듯한 인상을 준다. 이렇듯 그의 그림은 대상을 사실적으로 묘사하는 데서는 멀어졌지만, 사물을 인지해 그것을 묘사하는 행위를 매우 분석적으로 관찰하고 이론화하는 작업과 실험을 낳았다. 그 과정에서 우리는 이미지를 보고 예술적인 느낌을 얻기까지 우리의 정신 속에 얼마나 신비롭고 복잡한 현상이 일어나는지 새삼 깨닫게 된다. 나아가 미술의 본질은 대상을 정확하게 묘사하는 데 있지 않고 이 현상들을 효과적으로 표현하는 데 있음을 다시금 확인하게 된다.

조각에서의 인상주의

조각은 회화와 달리 색채를 사용하는 예술도 아니고 빛을 직접적으로 묘사할 수 있는 예술이 아니므로 인상주의와는 상당히 무관해 보인다. 그러나 로댕의 조각 작품은 곧잘 인상주의적 요소를 지닌다고 평가된다. 로댕의 조각은 표면이 매끄럽게 다듬어지지 않고 면과 굴곡이 많아 빛의 반사가 다양한 양태로 나타나고, 비교적 빠른 터치로 표면을 마무리해 마치 인상파 회화의 거친 붓질과 유사한 느낌을 주기 때문이다. 그러니까 섬세한 세부 묘사를 건너뛰어 전체를 빠른 호흡으로 대범하게 마무리한 것이 오히려 생명감과 생동감을 고양시킨다는 점에서 공통성이 있는 것이다. 이런 이유로 로댕이 첫 출세작 〈청동시대〉를 완성했을 때 "로댕이 직접 제작한 작품이 아니라 살아 있는 사람에게 거푸집을 씌워 떠낸 작품"이라는, 사실과 무관한 비난이 제기되기도 했다. 동시대의 다른 조각가들에 비해 생동감이 무척 뛰어난 작품이기에 생긴 어이없는 오해였다. 이 같은 인상주의적 요소는 로댕의 제자 카미유 클로델(Camille Claudel, 1864~1943)의 〈왈츠〉 등에도 그대로 나타나는 등 후대의 조각 작품에서도 빈번히 볼 수 있다.

320 오귀스트 로댕, 〈청동시대〉, 1876, 청동, 171.2×59×59cm.

321 카미유 클로델, 〈왈츠〉, 1893, 청동, 43.2×23×34.2cm.

19

상징주의

상징주의는 자연주의와 인상주의의 객관적인 대상 관찰과 묘사, 실증적 표현에 반발해 일어난 19세기 말의 미술사조다. 상징주의 미술은 보이는 세계보다는 보이지 않는 세계, 곧 초자연적이고 관념적이며 내적인 세계를 상징이나 알레고리우의, 寓意 등으로 드러내는 데 우선적인 관심을 두었다. 이렇듯 내면의 표현을 중시한다는 점에서 낭만주의의 전통을 이었다고 할 수 있는데, 어쨌든 그 같은 주관적 지향이 상징이나 상징적 표현을 통해 늘 불확실하고 모호한 세계로 귀착된다는 점에서 낭만주의와 구별된다. 한마디로 낭만주의의 주관주의가 좀더 급진적으로 표현된 미술이 상징주의 미술이라고 할 수 있다. 이렇듯 상징주의 미술가들은 늘 '사물을 보기'보다는 '사물을 통해 다른 무언가를 보기'를 원했다.

문학에서 확고히 자리매김된 상징주의라는 용어를 특정 미술 작품을 지칭하는 데 처음 사용한 사람은 비평가 알베르 오리에Albert Aurier이다. 오리에는 1891년 고갱과 반 고흐의 그림을 일컬어 상징주의 작품이라고 평했다. 하지만 엄밀한 의미에서 고갱과 반 고흐의 작품을 상징주의의 대표적인 사례로 꼽기는 어렵다. 단지 당시 새롭게 대두된 상징주의의 요소를 어느 정도 띤다고는 할 수 있다. 어쨌든 오리에가 고갱의 작품을 평하며 정의한 상징주의 미술의 특징은 지금도 상징주의 미술 일반을 이해하는 데 도움이 되고 있다.

오리에에 따르면, 상징주의 미술은 우선 관념을 표현한다는 점에서 관념적

322 구스타브 도레, 〈수수께끼〉, 1871,
캔버스에 유채, 130×195.5cm.

1870년의 프랑스-프러시아 전쟁과
파리 코뮌을 겪은 프랑스 화가 도레는
잔혹한 참화의 풍경을 매우 환상적인
이미지로 표현했다. 불타는 파리를
배경으로 파리 시민과 군인의 주검이
여기저기 널려 있고, 프랑스를 상징하는
날개 달린 여인이 스핑크스를 부여잡고
울고 있다. 신화에 따르면 스핑크스가
질문을 하고 인간이 대답을 해야 하지만,
이 그림에서는 오히려 여인이
스핑크스에게 질문하는 듯하다. 왜 이런
재난이 우리에게 닥쳐야 하느냐고.
상징주의의 심연이 느껴지는 작품이다.

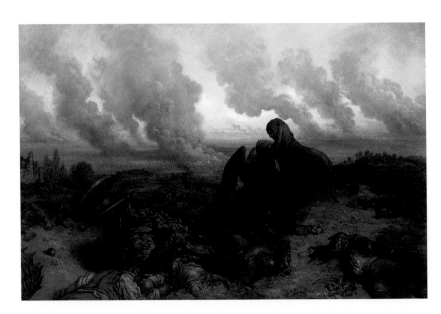

이며, 그 관념을 형태로 표현한다는 점에서 상징적이다. 상징주의 미술은 말로 설명하기 어려운 우리 내면의 관념을 구체적인 형태나 이미지로 표현하는 미술이라는 것이다. 그리고 그런 형태나 표지가 일반적으로 이해할 수 있는 방식으로 표현된다는 점에서 종합적이며, 대상이 단순히 객체로 간주되지 않고 주체에 의해 일종의 관념을 띤 징후로 해석된다는 점에서 주관적이다. 그리고 고래로 이런 성향을 띤 미술이 대체로 장식적이라는 점에서 장식적이다.

상징주의가 극단적인 주관주의의 한 형태라고 볼 때, 상징주의 미술이 고도로 난해하고 신비스러운 공상과 상상의 세계로 나아간 것은 지극히 자연스러운 행로였다고 하겠다. 이런 양상은 급기야 부르주아적 가치나 중산층적 가치를 세속적인 물신주의로 폄하하고, 철저한 엘리트주의와 배타주의를 추구하는 모습으로 나타나기도 했다. "예술을 위한 예술"이라는 말은 상징주의의 배타적 성격을 잘 드러내주는 대표적인 구호라 하겠다. 이런 바탕 위에서 상징주의 미술은 갈수록 이국적이고 비의적이며 신비하고 환영적인, 나아가 몽상적인 양태로 흘러갔다.

프랑스의 상징주의

상징주의가 문학에서 싹텄고 그중에서도 프랑스 문학이 선도적 역할을 맡았다는 사실을 감안한다면, 중요한 상징주의 미술가들이 주로 프랑스에서 나온 점 또한 지극히 자연스러운 현상이라 하겠다. 고전적인 인물들이 낙원 같은 풍경에서 시적인 드라마를 펼치는 그림을 그린 피에르 퓌비 드샤반Pierre Puvis de Chavannes, 1824~1898이 그 선구적 역할을 수행했는데, 그 뒤를 이어 구스타브 모로Gustave Moreau, 1826~1898와 오딜롱 르동Odilon Redon, 1840~1916이 프랑스 상징주의의 절정을 이뤘다.

구스타브 모로가 그린 대상은 한마디로 내면의 환상에 갇힌 고독한 영혼이었다. 그는 평생 현실세계에서 멀리 떨어져 환상과 신화의 화려함 속에서 예술혼을 불살랐다. 특히 그리스·로마 신화를 즐겨 다뤘는데, 어릴 적에 아버지가 고전에 대한 교양을 풍성히 심어준 것이 든든한 밑거름이 됐다고 한다. 이렇게 그는 신화를 예술로 실어 나르면서 결혼도 하지 않고 어머니와 단둘이 살았다. 그러나 가까이한 여자가 전혀 없었던 것은 아니다. 알렉상드린이란 여성을 집

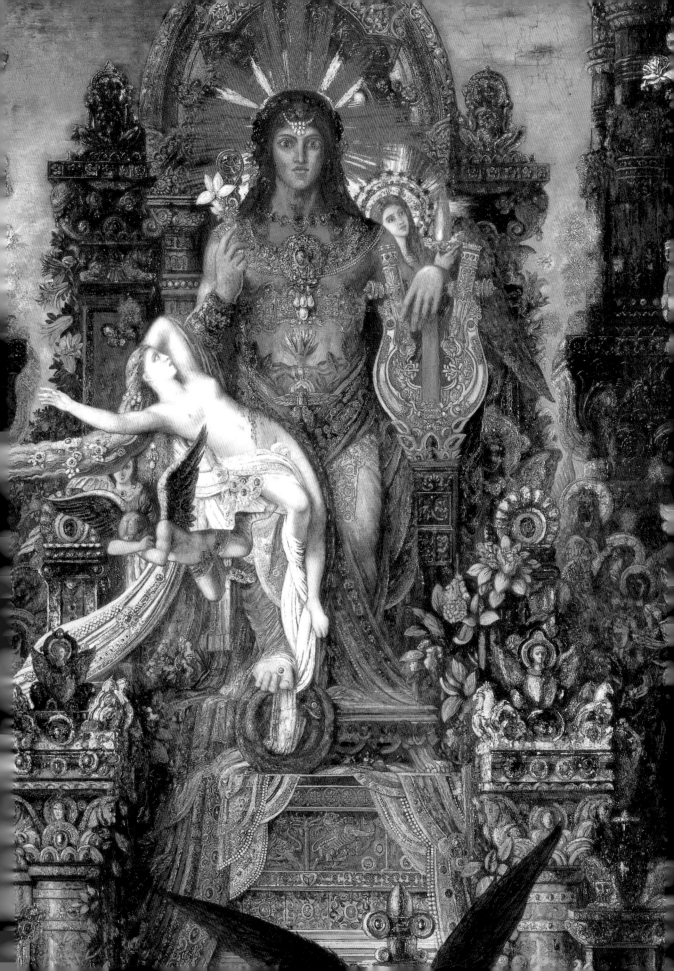

근처의 아파트에 살게 했는데, 그녀가 죽기까지 25년 동안 두 사람의 관계를 아는 사람은 극소수였다고 하니, 모든 것을 사적이고 내밀한 방식으로 추구한 그의 성향을 이로써 미루어 짐작할 수 있을 것이다. 이렇게 평생 비밀스러웠던 그는 작품도 미완성인 상태로 남겨두는 경우가 많았다. 그래서 모로의 그림의 상징성은 더욱 두드러져 보인다. 볼수록 몽롱한 정서가 강하게 느껴진다.

모로의 대표작으로 꼽히는 〈제우스와 세멜레〉[323]는 드물게 완성된 그림 가운데 하나다. 신화에 따르면 세멜레는 제우스의 애첩이었다. 어느 날 세멜레는 헤라 여신의 꾐에 빠져 제우스에게 본모습을 보여달라고 요구했다. 남편의 연애질에 화가 난 헤라가 변장하고 몰래 세멜레에게 찾아가 당신의 남자가 진짜 제우스가 아닐 수 있으니 진짜 제우스라면 헤라 여신에게 보여줄 때와 같은 모습을 보여달라고 하라고 충동질한 것이다. 세멜레의 부탁이라면 뭐든지 들어주겠다고 사전에 스틱스 강을 걸고 약속한 제우스는 그녀의 부탁을 듣고는 기겁을 했다. 자신의 본모습을 보일 경우 인간은 누구나 다 타죽고 말기 때문이다. 아무리 달래도 세멜레가 말을 듣지 않았고, 스틱스 강을 걸고 한 맹세는 신이라도 지켜야 한다는 불문율 때문에 마침내 제우스는 본모습을 세멜레에게 드러내고 만다. 제우스는 엄청난 광채와 벼락을 내뿜으며 나타났고 그 순간 세멜레는 새카맣게 타죽고 말았다. 슬픔에 싸인 제우스는 세멜레의 뱃속에 있던, 둘의 사랑의 결실인 태아를 꺼내 자기 허벅지에 넣고 달을 채워 이 세상에 태어나게 했으니 그가 바로 디오니소스다.

이 이야기를 토대로 그린 모로의 〈제우스와 세멜레〉는 매우 화려하면서도 음울한 그림이다. 올림포스 궁전과 보좌의 화려함은 마치 거대한 연극 무대를 떠올리게 한다. 비잔틴의 모자이크화와 인도의 세밀화를 연상시키는, 온갖 이국적인 장려함과 기괴함을 다 모아놓은 듯한 배경 속에서 제우스가 염라대왕처럼 앉아 있다. 그의 머리에서 나오는 광채는 벼락처럼 번쩍인다. 그로 인해 제우스 자신이 거대한 보석이 돼버렸다. 그의 무릎께에 누운 세멜레는 이미 이 세상 사람이 아니다. 그녀는 놀란 자세 그대로 굳어버렸다. 허리에서 흐르는 피로 우리는 그녀의 종말을 확인하게 된다. 보좌 밑으로 보이는 각양각색의 피조물과 장식은 제우스의 힘과 영광을 드러내는 상징물들인데, 이 이미지를 통해 우리는 화려함의 극은 기괴함이라는 사실을 새삼 확인하게 된다. 어쨌든 모로의 환상은 이처럼 우리의 깊고 어두운 심연을 흔들며 불안과 고독의 그림자를 길게

오딜롱 르동

보르도 출생. 어릴 때 가족과 떨어져 산 데다 병약한 탓에 일찍부터 시와 음악, 미술, 철학에 심취했다. 1874년 파리에 온 뒤 1878년까지는 쿠르베와 코로의 영향을 받아 유화와 파스텔 풍경을 즐겨 그렸다. 그러다 점차 목탄 드로잉과 석판화에 깊이 매료된 르동은 실제 풍경 대신 독자적인 상상의 세계를 펼쳐나갔다. 화업을 시작한 중반 무렵에는 말라르메 등의 영향으로 유화와 파스텔화로 신비주의적, 상징주의적 표현이 풍부한 그림을 제작했다. 만년에는 꽃과 소녀를 주제로 은근하고 부드러운 세계를 표현했다. 대표작으로 〈감은 눈〉, 〈초상〉(1904), 〈부처〉(1905~1910), 〈아폴론의 전차〉(1905~1914), 〈다빈치에 대한 경의〉(1908), 〈바다 조개〉(1912) 등이 있다.

324 오딜롱 르동, 〈감은 눈〉, 1890, 캔버스에 유채, 44×36cm.

때로는 눈을 감는 것이 뜨는 것보다 세계를 더 멀리, 더 깊이 보게 한다. 상징주의자들은 르동의 이 그림처럼 눈을 감고 세계를 바라보았다. 눈을 감은 사람의 모습은 우리에게 꿈과 관조, 신비를 향한 열망을 떠올리게 한다. 르동은 그 고요 속의 영원한 움직임을 그렸다.

드리운다.

모로의 그림과 달리 르동의 그림은 매우 밝고 화사하다. 그러나 두 사람은 지독한 공상가 혹은 환상가라는 점에서 닮았다. 단지 색채가 밝고 분위기가 화사한 르동의 환상은 따뜻한 동화 혹은 우화처럼 보인다는 차이가 있지만 말이다. 바로 그 온기에 기대 르동은 세상에서 가장 무서운 괴물조차 부드러운 존재로 바꿔놓았다. 〈키클롭스〉[325]라는 작품이 그 그림이다.

키클롭스는 그리스 신화에 나오는 외눈박이 괴물이다. 몸집이 거대한 데다 힘이 아주 센 야만인 키클롭스. 르동은 그중에서도 님프 갈라테이아를 사랑하게 된 폴리페모스라는 키클롭스를 그렸다. 그는 지금 산등성이 너머로 고개를 불쑥 내밀고 있다. 커다란 외눈으로 다정스레 바라보는 대상은 바로 아리따운 님프 갈라테이아이다. 괴물은 이 님프에게 사랑을 고백하고 싶어 죽을 지경이다. 남부럽지 않은 용기와 힘, 박력은 어디다 두었는지 그저 설레는 마음에 무쇠 같았던 심장이 바람에 흔들리는 갈대보다 더 나긋나긋하다.

폴리페모스의 표정을 보자. 행복과 두려움, 기쁨과 설렘, 희망과 불안이 교차하는 그 얼굴은 거짓을 모른다. 속내를 결코 숨길 수 없다. 어쩌면 야수가 이리도 사근사근한 천사로 변할 수 있을까? 부드럽게 번지는 하늘의 푸른 색조도 그의 마음처럼 다정다감하다. 괴물도 사랑에 빠지면 이렇듯 부드러워질 수 있다는 것, 이것이 바로 우리가 늘 사랑에 커다란 환상을 품는 근거다.

르동의 상징주의는 신화라는 문학적인 소재를 택했으나 문학적이라기보다 회화적이다. 이야기 자체를 충실히 전달하는 데는 별로 관심을 두지 않고 여러 회화적 장치를 통해 시각적인 환상을 자극하는 데 힘을 쏟고 있다. 그런 까닭에 우리는 이 그림의 내용이 폴리페모스 이야기이든 다른 괴물의 이야기이든 그것은 그리 중요하지 않다는 것을 알 수 있다. 세계에 존재하는 어떤 야수적·괴물적 성질이 사랑이라는 달콤한 힘에 이끌려 만발한 꽃처럼 형형색색의 화려한 이미지를 분출해낸다는 사실이 중요한 것이다. 이와 관련해 르동은 다음과 같이 말했다.

"나의 독창성은 있음직하지 않은 존재에 인간적인 방식으로 생명을 입히고 그 존재가 가능성의 법칙에 따라 살아가게끔 하는 것이다. 비가시적인 것의 요구에 따라 가시적인 것의 논리를 활용하는 것이다."

저 심연의 무의식을 화려한 환상으로 피워낸 이 '비가시적인 것의 가시화'가

325 오딜롱 르동, 〈키클롭스〉, 1898, 캔버스에 유채, 62.5×50cm.

19세기 말의 '데카당'한 지식인들과 예술인들을 사로잡는 것은 그리 어려운 일이 아니었다. 화가 모리스 드니는 그래서 "르동은 우리의 말라르메이다"라고 예찬했다. 르동은 색과 형태로 시를 쓴 위대한 '그림의 시인'이었던 것이다.

상징주의와 초현실주의

상징주의의 극단적인 주관성은 인간의 내면과 무의식을 자유롭게 표출하는 데 큰 힘이 됐다. 무의식에 대한 상징주의의 깊은 관심은 20세기 들어 초현실주의의 탄생으로 이어진다. 특히 모로의 몽롱한 내적 정서는 내면으로 여행을 떠나 다양한 상상의 세계에 잠기게 한다는 점에서 초현실주의자들에게 중요한 자극제가 되었다. 초현실주의의 교황이라 불린 시인 앙드레 브르통(André Breton)은 모로 미술관을 빈번히 드나들며 무의식에 포로가 된 이 예술가의 진솔한 초상에 매료됐다고 한다.

프로이트의 정신분석학에서 영향을 받은 초현실주의는 1924년 브르통의 주도로 시작됐다. 미술보다는 문학에 더 적합한 운동으로 평가되곤 하지만, 르네 마그리트(René Magritte, 1898~1967)나 살바도르 달리(Salvador Dali, 1904~1989) 같은 대가들의 등장으로 문학보다는 미술을 통해 더 많이 알려졌다. 인간의 내면에 잠재한 무의식과 꿈의 세계를 표현하려 노력한 초현실주의 예술가들은 공상과 환상의 세계를 자유롭게 펼쳐 보이고자 했다. 형식에서 초현실주의와 상징주의의 가장 큰 차이점은, 초현실주의는 상징주의가 쉽게 떠나려 하지 않았던 보편적인 형태와 상징의 세계를 훌쩍 벗어나 매우 추상적이고 수수께끼 같은 형태와 해독 불가능한 모티프를 즐겨 취했다는 점이다.

초현실주의는 크게 두 가지 흐름으로 나눌 수 있는데, 하나는 달리나 조르조 데 키리코(Giorgio de Chirico, 1888~1978)처럼 전통적이고 사실적인 기법으로 환상적인 이미지를 표현한 것이고, 다른 하나는 막스 에른스트(Max Ernst, 1891~1976)나 앙드레 마송(André Masson, 1896~1987)의 작품에서 볼 수 있듯 프로타주, 데칼코마니 등 즉흥적이고 창의적인 기법으로 낯선 이미지를 만들어내는 것이다. 이 중에 전자의 형식이 상징주의와 더 유사해 보인다.

영국과 벨기에의 상징주의

뛰어난 낭만주의 예술가를 많이 배출한 영국에서도 상징주의는 중요한 역할을 했다. 라파엘 전파의 후기 작품들에서 두드러지게 나타나기 시작한 상징주의의 흐름은 로제티와 에드워드 번존스Edward Burne-Jones, 1833~1898의 그림에서 특히 선명하게 분출됐다. 번존스의 영향을 받은 오브리 비어즐리Aubrey Beardsley, 1872~1898와 조지 프레더릭 와츠George Frederick Watts, 1817~1904, 월터 크레인Walter Crane, 1845~1915, 찰스 매킨토시Charles Mackintosh, 1868~1928 등도 대표적인 영국 상징주의 화가로 꼽힌다.

번존스는 보티첼리, 만테냐 같은 이탈리아 화가들의 영향을 많이 받았다. 특히 유려한 선 묘사는 보티첼리 못지않게 관능적이다. 하지만 그는 보티첼리의 영향을 기계적으로 수용하지 않고 나름의 개성으로 관능성에 신비로움을 더했다. 〈황금 계단〉[326]에서 우리는 이 독특한 선묘가 주는 신비로움을 체험할 수 있다.

326 에드워드 번존스, 〈황금 계단〉,
1872~1880, 캔버스에 유채,
277×117cm.

그리스 신화와 제프리 초서(Geoffrey Chaucer)의 시, 『아서 왕의 죽음』을 쓴 토머스 맬러리(Thomas Malory)의 낭만적인 산문에서 주제를 빌려와 상징성과 문학성이 풍부한 그림을 그렸다. 신비주의적이고 낭만적인 그림은 19세기 산업화로부터의 도피를 의미한다고도 한다. 잘 통제된 색채와 유려한 선묘는 아르 누보에도 영향을 미쳤다. 옥스퍼드 대학 시절의 친구인 윌리엄 모리스와 더불어 중세의 공예미술 전통을 되살리는 데 중요한 역할을 했으며, 스테인드글라스와 일러스트레이션 작업에도 힘을 기울였다. 대표작으로 〈판과 프시케〉(1872~1874), '피그말리온과 조각상' 연작(1868~1878), 〈운명의 수레바퀴〉, 〈용서의 나무〉(1881~1882), 〈코페투아 왕과 거지 소녀〉(1884), 〈바다의 심연〉(1887) 등이 있다.

327 에드워드 번존스, 〈운명의 수레바퀴〉, 1877~1883, 캔버스에 유채, 200×100cm.

운명을 상징하는 여인이 수레바퀴를 돌린다. 바퀴의 상단에 있는 사람은 노예이고, 가운데 사람은 왕, 맨 아래 사람은 시인이다. 번존스는 한 지인에게 이런 편지를 보낸 적이 있다.
"내 〈운명의 수레바퀴〉는 진실한 이미지라오. 우리의 차례가 오고, 우리는 그렇게 바퀴에 들러붙고 말지요."

그림 속 계단은 반원을 그리며 둥그렇게 돌아간다. 계단의 두께가 얇은 것도 그렇지만, 그 위를 거니는 소녀 열여덟 명도 한결같이 창백하고 가뿐해 보여 도무지 무게나 중력이 느껴지지 않는다. 그래서인지 그림에 등장한 사람과 사물은 그저 패턴 혹은 장식을 이루기 위해서 있을 뿐 현실을 전혀 반영하지 않은 듯한 인상을 준다.

화면에서 소녀들의 포즈는 다양하지만 그 다양함에 비해 활동성이 느껴지지 않는다. 그들은 움직이고 있지만, 그림은 매우 정적이다. 사람과 사물을 철저히 장식적인 수단으로 묘사했기 때문이다. 꽃무늬가 복잡하고 다채롭다고 해서 그림이 동적으로 보이지 않는 것처럼, 이 소녀들은 부단히 제스처를 취하고 있으나 옷감의 꽃무늬 정도 역할만 할 뿐이다. 소녀 열여덟 명을 그리는 데 화가는 아끼던 모델 안토니아 카이바 한 사람만 썼다. 다채로운 동작이 비슷비슷하게 보이는 이유는 모든 동작이 한 모델에게서 나온 탓도 크다. 그 대신 얼굴은 친지들로부터 제각각 따왔다. 어쨌든 이렇게 우아한 동작을 펼치는 모델을 화면에 꼼꼼히 옮기고 특히 옷주름 등 선묘를 섬세하게 살리면서 화가는 회화가 얼마나 근사한 장식품이 되는지를 잘 보여주었다. 상징주의 회화는 장식적이라는 오리에의 말마따나 번존스의 그림은 그 두드러진 장식성으로 상징주의의 아련한 환상 속으로 관객을 이끈다.

'황금 계단'이라는 제목은 단테의 시구에서 따왔지만, 이 그림은 계단과 관련된 특정한 이야기나 신화, 전설과는 아무런 관련이 없다. 단지 화가가 이런 시각적 상황을 그리고 싶어 설정했을 뿐이다. 그럼에도 당시 관객들은 이 그림의 내용이 무엇인지, 그 의미가 무엇인지 매우 궁금해했다고 한다. 그러나 아무리 화가에게 추궁해도 화가는 특별한 이야기를 내놓을 수 없었다.

이러한 의미의 불확정성 또한 이 그림을 상징주의 미술

로 꼽게 하는 대표적인 특징이다. 오리에는, 상징주의 미술은 일반적으로 이해할 수 있는 형태나 표지로 그려지므로 종합적이라고 했지만, 대개의 상징주의 미술은 언뜻 보면 무엇을 그렸는지 알 것 같아도 자세히 뜯어보면 그 의미가 불확실한 경우가 상당히 많다. 모로나 르동의 그림이 신화를 소재로 했음에도 신화의 내용을 있는 그대로 전달하기보다는 거기에 인간의 내면과 무의식의 몽롱한 그림자를 덧씌운 것처럼, 상징주의 회화는 종국적으로 '알 수 없는 그 무엇', 그러나 '인간의 내면을 움직이는 그 무엇'을 향해 줄달음질친다. 번존스의 그림도 이 경향에서 예외는 아니다.

번존스의 특징을 가장 잘 물려받은 사람은 요절한 화가 오브리 비어즐리이다. 비어즐리는 책에 삽화로 그린 기묘한 흑백 선그림으로 널리 알려졌는데, 데카당하면서도 에로틱한 분위기로 장식미술의 대가이자 아르 누보 미술의 선구자로 자리매김되었다.

비어즐리의 〈살로메〉[328]에는 무중력 공간에서 살로메가 세례 요한의 머리를 든 모습이 기이한 이미지로 담겨 있다. 매끄러운 곡선과 장식적인 문양, 동양화의 여백과 같은 빈 공간은 세련된 댄디의 면모를 느끼게 하는데, 이런 댄디즘 속에 잠재한 엽기적이고 환상적인 세계가 우리를 전율케 한다.

상징주의는 유럽 전역에서 성행했지만, 그 추동력을 제공한 곳은 프랑스와 같은 '산업화된 가톨릭 국가'였다. 벨기에 역시 일부에서 프랑스어를 쓰는 '산업화된 가톨릭 국가'라는 점에서 상징주의의 중심이 될 자격을 충분히 갖추고 있었다. '산업화된 가톨릭 국가'에서 산업화가 요구하는 합리적이고 유물론적인 가치관과 가톨릭이 추구하는 중세적이고 신비주의적인 가치관이 충돌할 때 양자의 어느 한 편에도 설 수 없었던 예술가들이 택할 수 있는 가장 손쉬운 탈출구 혹은 절충점이 바로 상징주의의 세계였다. 벨기에 출신의 유명한 상징주의 화가로는 페르낭 크노프Fernand Khnopff, 1858~1921, 장 델빌Jean Delville, 1867~1953, 윌리엄 드구브 드넝크William Degouve de Nuncques, 1867~1935, 제임스 엔소르James Ensor, 1860~1949, 레옹 프레데리크Léon

328 오브리 비어즐리, 〈살로메〉, 1894년경, 잉크 드로잉.
오스카 와일드의 희곡집 『살로메』에 삽입된 삽화이다.

329 페르낭 크노프, 〈기억〉, 1889,
파스텔, 127×200cm.

Frederic, 1865~1940 등이 있다.

크노프는 주로 누이 마르그리트를 모델로 삼아 그림을 그렸다. 마르그리트는 누이였을 뿐 아니라 실은 연인이기도 했다. 이런 점은 윤리적으로 비난받아 마땅한데, 일탈적인 행위와 그로 인한 윤리적 갈등 때문인지 그의 그림에서는 정신적 긴장과 마력 같은 것이 느껴진다.

삶과 예술에 대한 크노프의 모토는 "인간이 가진 것이라고는 오직 자기 자신뿐(One has only oneself)"이라는 것이었다. 자기 지향성 혹은 내면 지향성이 유달리 강했음을 알게 해주는 좌우명이다. 그가 피를 나눈 누이를 연인으로 삼은 것도 자기 지향성을 뚜렷이 반영하는 증거가 아닌가 싶다. 크노프 역시 의미를 찾으려 자신의 내부로 망명한 전형적인 상징주의자였던 것이다.

크노프가 1889년에 그린 〈기억〉[329]은 누이 마르그리트를 모델로 그린 유명한 그림이다. 황혼 무렵 테니스 게임을 마치고 돌아서는 중산층 여인들을 소재로 그렸다. 그런데 여인들은 모두 마르그리트다. 여러 사람이지만 사실은 한 사람을 그린 이 그림은, 그 묘한 분열적 정체성과 무의식의 침전물을 흔드는 듯한 황혼의 감상이 보편적인 관념으로서 기억의 이미지를 인상 깊게 전해준다. 어

374 서양화 자신 있게 보기

330 **페르낭 크노프**, 〈나는 나를 가둔다〉,
1891, 캔버스에 유채, 72×140cm.

쩌면 우리의 기억이라는 것은 이렇듯 저물어가는 의식 속에 분열적으로 남아 있는 자아의 파편들일지도 모른다.

크노프 특유의 이런 희미함과 모호함은 〈나는 나를 가둔다〉[330]와 같은 작품에서도 잘 나타난다. 고혹적인 여인이 고독에 깊이 젖어 있다. 전경의 꽃이나 배경의 장식 모두 쓸쓸함과 아련함을 전해준다. 이렇게 스스로에게 침잠하는 고독의 끝은? 그것은 다름 아닌 잠이다. 더 이상 현실을 수용하지 않으면서도 영원한 망각으로 빠져들지도 않는 것, 그것은 바로 잠이다. 그래서 크노프는 여인 뒤쪽에 잠의 신 히프노스의 두상을 그려놓았다. 머리에 날개가 달린 그 조각상을 보노라면 그림 속 여인이 이렇게 말하는 것 같다.

'당신은 진정으로 고독한가? 그렇다면 나와 같이 저 깊은, 영원히 깨어나지 않을 잠의 자비를 구하자.'

이번에는 장 델빌의 그림[331]을 보자. 남녀의 나신이 한데 뒤엉켜 있는 그림이다. 잠을 자는 듯하기도 하고 의식을 잃은 듯하기도 한 그들은 마치 개미에 의해 갈무리되는 진딧물처럼 한 남자에게 통제되고 있다. 짙푸른 배경으로 보아 이곳은 깊은 바닷속 같다. 혹은 그런 심연을 연상시키는 미지의 땅 같기도 하

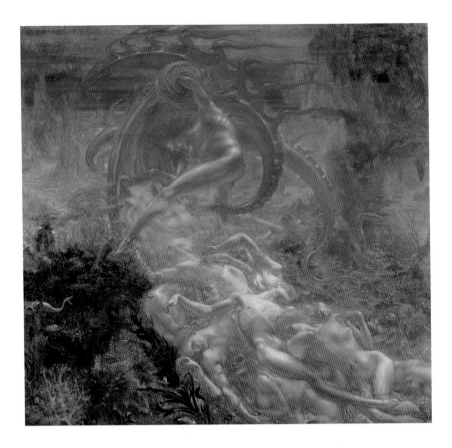

다. 해초와 산호가 어우러진 풍경은 기암절벽을 그린 동양의 산수화처럼 보이기도 한다. 낯설고 으스스한 느낌마저 든다.

프로이트가 "낯선 것은 비밀리에 익숙한 것"이라고 말했다던가. 이 낯선 풍경이 문득 전혀 낯설지 않고, 심지어 익숙하게 느껴지는 이유는 뭘까? 낯섦과 익숙함이 어떻게 서로 공존하는 것일까? 하기야 우리가 꿈에서 처음 본 풍경도 전혀 생소하지 않게 느껴질 때가 있다. 이 그림은 꿈처럼 의식과 무의식의 경계를 흐리며 우리의 뇌세포 사이를 비집고 들어온다.

그림 위쪽 가운데의 한 남자는 춤을 추는 듯 혹은 내를 건너뛰거나 말을 타는 듯 역동적인 포즈다. 머리는 붉게 타오르고 등 쪽에는 문어발 같은 것들이 후광처럼 뻗어 있다. 왼손은 마치 고삐를 틀어쥔 것처럼 사람들과 연결된 천을 감아쥐고 있다.

델빌은 이 그림에 '사탄의 보물들'이라는 제목을 달았다. 그러니까 남자는 사탄이고, 뒤엉킨 나신들은 그의 보물인 것이다. 인간의 영혼을 사로잡은 악의 화신은 전통적인 악마의 이미지에서 벗어나 다소 관능적이기까지 한 매끈한 형상

을 하고 있다. 게다가 그는 폭력이나 공포가 아니라 유혹과 도취로 영혼들을 사로잡고 있다. 델빌의 사탄은 이렇듯 지능적이고 마력적이다. 그는 결코 인간에게 공포를 일으켜 굴복시키지 않는다. 사로잡고 도취시켜 자발적으로 품에 안기게 한다. 세기말의 전환기에 델빌이 본 악마성은 이처럼 흔들리는 시대의 감수성에 잘 용해된, 그래서 더욱 위력적인 악마성이었다.

델빌은 신성한 힘의 존재와 부활, 그리고 텔레파시처럼 다가오는 악의 존재를 믿었다. 비밀 종교의식에 참여해 깊이 심취하고 이와 관련된 책 『우리 사이의 대화: 신비적·불가해적·유심론적 논쟁들』을 펴내기도 했다. 그러한 지향이 바로 〈사탄의 보물들〉 같은 그림을 낳은 것이다. 신비로운 영적 세계와 농도 짙은 관능의 세계를 교묘히 결합한 그의 상징주의는 산업화 이후 더욱 풍요로워진 유럽의 물질적 조건과 그 세속성의 증대에 갈수록 흔들리며 부유하는 영혼의 갈등을 드러내 보인다.

상징주의와 아르 누보

비어즐리를 보듯 상징주의 미술가들은 아르 누보에 적잖은 영향을 미쳤다. 아르 누보는 1890~1900년대에 유럽을 풍미한 장식미술과 건축 스타일이다. 1896년 파리에서 개관한 인테리어 갤러리의 이름(메종 드 라르 누보)에서 이름을 땄는데, 독일에서는 유겐트슈틸(Jugendstil), 이탈리아에서는 플로레알레(Floreale) 등으로 불렸다. 이 스타일의 주된 모티프는 휘감아 올라가는 식물의 비정형적 형태였다. 파리의 지하철 역사 장식물이나 가구, 유리 공예품 등이 큰 인기를 얻었다. 종래의 건축과 공예가 그리스·로마 또는 고딕에서 모델을 구했다면 아르 누보는 모든 역사적인 양식을 부정하고 자연에서 영감을 얻어 새로운 표현을 시도했다. 전통을 따르기보다는 영감을 중시하는 한편, 장식성이 강한 상징주의 미술이 유용한 참고가 됐다. 영국의 매킨토시, 벨기에의 헨리 반 데 벨데(Henry van de Velde)와 빅토르 오르타(Victor Horta), 프랑스의 헥토르 기마르(Hector Guimard)와 외젠 가야르(Eugène Gaillard), 이탈리아의 라이몬도 다론코(Raimondo D'Aronco) 등이 중요한 작가다. 오스트리

332 질 라비로트, 라프 거리 29번지, 1901.

라비로트는 이 아르 누보 양식의 건물 파사드로
1901년 개최된 파리 건물 외관 콩쿠르에서 1등을 수상했다.

333 엑토르 기마르, 지하철 입구, 1905.

기마르는 당시로서는 새로운 재료인 철과 유리로
식물적인 곡선의 극치를 선보였다.

아에서 분리파를 이끈 클림트 역시 중요한 상징주의 미술가이자 아르 누보 미술가라고 할 수 있다. 뭉크, 로트레크, 나비파 화가들도 아르 누보와 크고 작은 영향 관계에 있다.

다른 여러 나라의 상징주의

**334 구스타프 클림트, 〈유디트 1〉,
1901, 캔버스에 유채, 84×42cm.**

상징주의적인 성향을 보인 미술가들은 프랑스와 영국, 벨기에 외에도 독일어권과 슬라브권, 지중해권 등 유럽 여러 지역에서 다양하게 배출됐다. 오스트리아 화가 구스타프 클림트는 죽음과 성, 곧 타나토스와 에로스의 관계에 집착했다는 점에서 정신분석학자 프로이트와 공통 관심사를 지닌 화가였다. 이 관심은 사실 크든 작든 모든 상징주의자에게 공통적으로 나타나는 현상이었다. 클림트가 타나토스와 에로스의 관계를 의식하며 그린 대표적인 작품이 '유디트' 연작이다.[334]

유디트는 유명한 이스라엘의 애국 여걸로, 서양 회화사에서 오랫동안 중요한 소재로 다뤄져왔다. 유대인 여성 유디트는 아시리아의 군대가 쳐들어오자 조국을 구하기 위해 적장을 유혹한 뒤 암살했다. 그런데 클림트는 이 애국 여걸을 마치 마약에 취한 듯 몽롱한 표정의 요부 혹은 남자에 굶주린 악녀로 표현했다. 애국이라는 가치에 초점을 맞추기보다 에로스와 타나토스의 비밀스러운 '공생관계'를 회화적으로 파헤치는 데 더 관심을 가졌기 때문이다.

클림트의 유디트는 눈동자가 몽롱하게 풀려 있고, 속이 비치는 옷을 걸친 데다 앞가슴까지 드러내놓고 있다. 게다가 손에 들린 적장의 머리는 적이라기보다는 연인의 머리 같다. 마치 사체애 환자처럼 죽은 남자의 머리를 애무하고 있는 것이다. 이렇게 보면 도착적 욕망을 도발적으로 표현한 그림에 불과해 보인다. 그러나 이 그림은 그 관능의 이면에 죽음이라는 피할 수 없는 인간의 운명이 있음을 이야기하고 있다. 죽음의 출발점이 생명의 탄생에 있고 생명은 성을 통해 실체화된다는 점에서 타나토스와 에로스는 떼려야 뗄 수 없는 관계다. 사랑은 곧 죽음이요 죽음은 또 사랑이라는, 이 해석 불능의 방정식을 인간은 영원한 미스터리로 안고 살아야 하는 것이다. '유디트' 연작은 바로 그 미스터리의 추동력인 관능을 우리에게 새삼 확인해주는 그림이다.

죽음에 대해 남다른 관념을 품었던 상징주의 화가 가운데 스위스 출신의 페르디난트 호들러Ferdinand Hodler, 1853~1918 역시 인상적인 작품을 많이 남겼다. 그의 그림에서 죽음의 이미지가 자주 등장한 것은 불행했던 가족사와 관련이 있다. 호들러는 가난한 목수의 아들로 태어났다. 어려서 아버지를 폐결핵으로 여읜 그는 열다섯 살이 되기 전에 어머니와 형제자매 다섯 명을 모두 같은 병으로 잃었다. 그 이후 죽음에 대한 관념이 머릿속을 떠나지 않았고, 죽음을 의식하며 예술 작업과 일상을 꾸려나갔다. 그러나 그렇게 두려워하고 조심스러워했는데도 1913년 그에게 딸을 낳아 안겨준 반려자는 이미 몸 안에 암세포가 퍼져 있었고, 불행히도 얼마 못 가 숨을 거두었다. 이렇게 비극적인 배경에서 호들러는 붓을 들 때마다 삶과 죽음의 수수께끼에 깊이 침잠할 수밖에 없었던 것이다.

호들러는 제네바의 에콜데보자르에서 미술 공부를 했다. 처음엔 사실적이고 아카데믹한 화풍을 견지했으나 상징주의 시인 두코잘Duchosal과 우정을 나누면서 상징주의의 세계에 빠져들었다. 호들러는 사실적인 풍경이나 인물을 꾸준히 그리는 한편, 형식적인 측면에서는 대칭구도와 등장인물의 반복된 동작으로 초자연적인 힘의 존재를 암시하는 방식을 즐겨 사용했다. 〈낮 1〉[335]이 대표적인 사례다.

이 작품에서는 다섯 여인이 신비한 종교적 제의를 치르는 듯 무념무상 상태로 천천히 몸을 움직이고 있다. 동작은 반복적이며 대칭적이다. 무념무상 상태인데도 반복성과 대칭성이 집단적으로 유지된다는 점에서 우리는 개체의 의식을 초

335 **페르디난트 호들러, 〈낮 1〉,**
1899~1900, 캔버스에 유채,
160×340cm.

월하는 외부의 존재를 선명히 느낄 수 있다. 호들러는 인간의 운명이란 개인이 어떻게 할 수 없는 거대한 초자연적 힘의 통제 아래 있다고 본 것이다. 이럴 때 지혜란 그 사실을 깨닫고 그 힘에 순종할 때 비로소 생겨난다고 할 수 있다.

호들러는 다음과 같이 말했다.

"예술가의 사명은 자연의 외적인 요소, 즉 아름다움에 표현의 길을 터주는 것이다. 다시 말해 자연에서 아름다움을 추출해 보여주는 것이다."

호들러는 그런 근원적인 아름다움과 더불어 초자연적인 외부의 힘을 생생히 드러내려 애썼다. 호들러에게 보이지 않는 것의 의미와 초자연적인 힘은 동의어였던 셈이다. 1904년경에 제작한 〈밤의 침묵〉[336]은 그 두 가지가 조화롭게 만

슬라브 상징주의

체코와 슬로바키아는 한동안 오스트리아-헝가리 제국의 지배를 받았다. 이곳 출신의 미술가들이 빈 화단의 조류에 쉽게 영향을 받은 것은 당연한 일이다. 알폰스 무하Alphonse Mucha, 1860~1939와 프란티셰크 쿠프카František Kupka, 1871~1957는 대표적인 슬라브계 상징주의자이다.

폴란드의 남부 지방 역시 오스트리아-헝가리 제국의 지배를 받았다(폴란드는 1795~1919년 프러시아, 러시아, 오스트리아에 의해 삼분할 지배를 받아 공식적으로 국가가 존재하지 않았다). 예술이 때로 망명정부 구실을 해야 하는 이유가 여기 있었다. 전통과 서구화 사이에서 갈등을 겪은 러시아는 상징주의를 상처받은 영혼을 담는 그릇으로 삼았다. 미하일 브루벨Mikhail Vrubel, 1856-1910이 대표적인 상징주의 화가이다.

337 예체크 말체프스키, 〈무장을 한 자화상〉, 1914, 캔버스에 유채, 65×54cm.

말체프스키는 다양한 분장을 한 자화상을 많이 그렸다. 무장을 한 이 자화상에는 옛 폴란드의 영광을 떠올리게 하려는 의도가 다분히 담겨 있다. 당시 조국의 비극적인 상황과 자전적 상황이 주된 관심사였기에 말체프스키는 상징주의적 표현으로 조국의 독립을 염원했다.

338 알폰스 무하, 〈슬라비아〉, 1908, 캔버스에 유채, 154×72.5cm.

여인이 왼손에 든 고리는 영원을 상징한다. 무릎 위의 검은 불복종을 의미한다. 수리는 오스트리아-헝가리 제국의 문장이므로 그 지배를 물리치고 독립을 얻겠다는 의지가 담긴 그림이다. 무하는 당시 자신을 도와준 미국 외교관 부인을 슬라브 민족의 여신인 슬라비아로 그렸다. 풍부한 곡선과 식물 장식이 매우 화려하고 아름답다.

나 매우 인상적인 무의식의 풍경을 우리 앞에 펼쳐놓는다.

그림 왼쪽 전경에 흰옷을 입은 여인이 걸어간다. 꿈속을 거니는 듯한 여인의 모습 자체가 매우 상징적이다. 그러나 이 여인만이 아니라 그림 속 모든 요소가 나름의 깊은 의미를 지닌 듯한 인상을 풍긴다. 외롭게 뻗은 길은 두 굽이 작은 언덕을 만든다. 그 언덕을 넘어가면 어떤 풍경이 펼쳐질까? 마냥 흰 하늘은 그리움과 동경으로 가슴 부풀게 하지만은 않는다. 백지장처럼 하얀 하늘이 시사하는 시작 혹은 종말의 예감은 이 언덕길을 삶과 죽음에 대한 사색의 대상으로 만든다.

그나마 푸른 방초 동산이 언덕길 좌우로 넓게 펼쳐져 신선하고 온화한 기운이 부담감을 덜어준다. 드문드문 하얗게 핀 꽃들도 다소 쓸쓸해 보이기는 하지만 사랑스럽고 정겹다. 단지 여인의 시선이 꽃들을 향하지 않아서인지 여인의 외로움을 완전히 씻어주지는 못한다.

여인을 좀더 자세히 보자. 표정은 마치 명상에 잠긴 사람 같다. 맑은 호수처럼 그윽하다. 손은 깍지를 꼈는데, 손바닥을 위로 향하고 있다. 배에 손을 모은 자세가 스스로를 가다듬는 듯한 인상을 주고, 위로 향한 손바닥은 무언가를 받쳐든 듯한 느낌을 준다. 자신의 영혼을 받쳐든 것일까. 아무런 장신구도 없고, 무늬 없는 흰옷을 입은 데서 우리는 그녀의 영적, 정신적 고귀함을 느낄 수 있다. 이 여인은 과연 누구일까? 인생의 슬픔을 알고, 스스로를 가다듬을 줄 알며, 자신의 정신을 고귀하게 고양시킬 줄 아는 이 여인은 누구일까?

일찍 가족을 잃고 외로움과 두려움의 밤을 보낸 화가 호들러에게 가장 소중한 사람은 어머니 같은, 구원의 여인 같은 영원한 동반자였을 것이다. 그의 슬픔과 고귀한 지향을 아는 그런 동반자. 이 여인이 바로 그 여인 같다.

상징주의와 매너리즘

매너리즘은 르네상스 고전주의가 융성한 직후 나타난 16세기 이탈리아의 미술 양식으로 영국과 프랑스에도 영향을 미쳤다. 흔히 과장되고 상투적인 양식 일반에 이 이름을 붙이곤 하는데, 미술사에서 16세기의 매너리즘은 그렇게 비판받을 이유가 없다. 17세기에 바로크가 등장하기 전까지 매너리즘은 성기 르네상스 이후의 중요한 양식으로서 나름대로 시대의 감성을 형상화했다. 조화보다는 부조화, 안정감보다는 긴장감, 명료성보다는 모호성을 더 중시한 매너리즘은 특히 사람을 길게 왜곡한 파르미자니노(Parmigianino, 1504~1540)의 그림이나 미켈란젤로풍 인물상에 과장된 근육을 더한 로소 피오렌티노(Rosso Fiorentino, 1494~1540)의 그림에서 그 특성이 두드러지게 나타났다.

상징주의와 매너리즘 사이엔 300여 년이라는 세월이 있지만, 둘 다 미술 엘리트들이 주도하고, 예술과 대중 사이의 거리를 강조한 흐름이라는 점에서 공통성을 띠고 있다. 다시 말해 예술은 닫힌, 특별한 세계이며, 자신만의 규칙과 언어에 의지해 움직이는 자율적인 세계라는 점을 강조함으로써 대중을 의도적으로 소외시켰다.

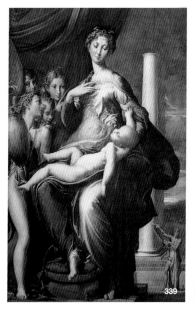

339 파르미자니노, 〈목이 긴 성모〉, 1534, 나무에 유채, 219×135cm.

마리아도 아기 예수도 뱀처럼 신체가 길다. 미완성 상태인 배경이 현실적인 느낌을 준다.

340 로소 피오렌티노, 〈이드로의 딸들을 지키는 모세〉, 1523년경, 캔버스에 유채, 160×117cm.

남자 누드를 영웅적으로 묘사하려다 보니 부조화와 불균형이 빚어졌다.

20

표현주의·야수파

1905년은 20세기 미술의 출발을 알리는 중요한 해다. 바로 이 해에 표현주의와 야수파가 공식적으로 세상에 모습을 드러냈다. 독일 드레스덴에서 표현주의 그룹 다리파Die Brücke가 결성됐고, 파리의 '살롱 도톤Salon d'Automne' 전에서 강렬한 색채의 작품을 선보인 화가들에게 야수파라는 이름이 붙었다. 인간 내면의 정념과 에너지를 자유롭게 표출하거나 색 해방을 꿈꾼 이들은 주관적이고 개성적인 조형어법으로 현대 미술의 진로를 선도했다. 특히 이들을 사로잡은 것은 공통 강령이나 단일한 미학 이론이 아니라 모든 구속으로부터의 해방과 끝없는 실험정신이었다는 점에서 현대 미술의 행보를 전위적으로 보여줬다고 할 수 있다.

표현주의

341 마티아스 그뤼네발트, 〈십자가형〉, 1510년경, 나무에 유채, 269×307cm.

서양 미술사에서 이 그림만큼 예수의 고통을 처절하게 묘사한 그림은 찾기 힘들다. 예수는 혹독한 전기 고문을 당한 듯 온몸이 뒤틀려 있고 뼈와 근육도 어긋나 있다. 16세기 독일 화가인 그뤼네발트는 이처럼 충격적인 표현으로 표현주의 정신의 비조로 꼽는다.

표현주의는 객관적인 외부 세계를 묘사하는 것보다는 주관적인 감정과 내면에서 일어나는 현상을 표현하는 데 관심이 많았다. 그리고 형식적인 측면에서 왜곡되고 과장된 형태, 원시적이고 즉흥적인 표현, 거칠고 다듬어지지 않은 색채 등을 선호했다.

표현주의는, 넓게는 음울한 기후와 민족적 기질이 반영된, 독일과 인근 북유럽 지역의 전통적인 미학적 특질로 이해되기도 하고, 좁게는 제1차 세계대전을 전후해 독일을 중심으로 형성된, 서양의 이성중심주의와 합리주의에 대한 미학적 반발로 이해되기도 한다. 전자와 관련해서는 15~16세기 화가 뒤러와 마티아스 그뤼네발트Matthias Grünewald, 1455?~1528? 등이 대표적인 선구자로 꼽히는데,[341] 이들에게서 나타난 강렬하고도 주관적인 표현이 19세기 말 반 고흐와 에드바르 뭉크Edvard Munch, 1863~1944, 엔소르 등의 작품에서 새롭게 분출됐으며,[342] 20세기 표현주의 화가들에게까지 직접적인 영향을 미쳤다고 본다. 후자와 관련해서는 산업화와 근대화, 대도시화가 낳은 부작용에 대한 반발이 정형적이고 형식적인 예술을 거부하는 현상

342 제임스 엔소르, 〈죽음과 마스크들〉, 1897, 캔버스에 유채, 78.5×100cm.

엔소르는 해골과 가면을 즐겨 그렸다. 이 그림에서도 으스스한 죽음의 카니발을 통해 인간 내면의 불안과 걱정, 욕망을 강렬하게 표출하고 있다. 어두운 주제와 화려한 원색이 격렬하게 충돌하고 있다.

으로 나타났으며, 원시와 야만에 대한 관심, 나체주의 풍조의 유행 등도 이와 밀접히 관련이 있는 것으로 본다.

표현주의의 물꼬를 튼 이는 에른스트 루트비히 키르히너Ernst Ludwig Kirchner, 1880~1938 등 다리파 그룹에 속한 화가들이다. 이외에 에리히 헤켈Erich Heckel, 1883~1970, 카를 슈미트로틀루프Karl Schmidt-Rottluff, 1884~1976 등이 주요 멤버였고, 곧 에밀 놀데와 막스 페히슈타인Max Pechstein, 1881~1955, 오토 뮐러Otto Müller, 1874~1930 등이 이 그룹에 가세했다. 오스트리아의 오스카어 코코슈카Oskar Kokoschka, 1886~1980, 에곤 실레Egon Schiele, 1890~1918도 이들과 관심을 공유한 표현주의 성향의 화가들이며, 추상화의 창시자 바실리 칸딘스키Wassily Kandinsky, 1866~1944가 주도한 청기사 그룹의 프란츠 마르크, 아우구스트 마케August Macke, 1887~1914 등도 표현주의 화가들로 분류된다.

거칠고 원색적인 표현주의의 형식적 특징은 분노와 좌절, 환멸, 폭력성의 분출에서 기인했다고 할 수 있는데, 이는 그만큼 예술가들이 느낀 시대의 심리적 억압이 컸음을 의미한다. 표현주의자들이 때로 세련됨과는 거리가 먼 아프리카의 원시 미술에 심취해 즐겨 소재로 삼곤 한 것도 이런 분노 혹은 좌절감의 표출과 밀접히 관련되어 있다.

키르히너

표현주의를 거론할 때 가장 먼저 언급하는 화가는 다리파의 지도자 키르히너다. 키르히너는 전형적인 중산층 가정에서 태어났다. 건축을 공부하다 미술로 방향을 튼 키르히너는 강한 내적 긴장과 노골적인 에로티시즘이 어우러진, 격렬한 그림을 그렸다. 그의 그림에 나타나는 내적 긴장은 독일의 후기 고딕 미술, 특히 뒤러의 영향을 보여주는 요소다. 그만큼 뒤러의 예술은 그에게 평생 귀중한 사표였다. 한편 키르히너의 에로티시즘은 당시 반문명 혹은 반근대화의 일환으로 유럽 일대를 휩쓴 나체주의(네이처리즘)의 영향을 보여준다. 그는 문명을 극복하고자 하는 의지를 벌거벗은 군상을 통해 표현했다.

다리파의 근거지인 드레스덴은 당시 자연 휴양지로 이름이 높았는데, 처음에는 일반 휴양지였으나 어느덧 자연 속에서 벌거벗고 생활하며 정신적, 육체적 질병을 털어버리려는 이들이 모여들면서 급기야 키르히너와 그의 동료들도 이 흐름에 동참하게 됐다. 키르히너와 그의 동료들은 여자친구나 모델들을 데리고 드레스덴의 자연 속에 머물며 나체의 삶이 주는 해방의 기쁨을 만끽했고, 이를 열심히 작품으로 남겼다. 그 가운데 〈모리츠부르크의 목욕하는 사람들〉[344]은 그런 해방 욕구가 잘 표현된 작품이다.

그림 속 푸른 강물과 신록은 자연의 건강한 생명력을 느끼게 한다. 이를 배경으로 벌거벗은 남녀가 어우러져 자연이 선사한 생명과 자유의 축복을 한껏 즐기고 있다. 이들은 다름 아니라 화가와 친구들이다. 키르히너는 자신이 누리고 즐긴 모습 그대로를 이렇게 진솔한 붓길로 화폭에 담았다. 마치 만화처럼 인체의 해부학적 특징을 무시하고 마음 내키는 대로 대상을 묘사한 데서 우리는 화가가 느낀 자유와 해방의 깊이를 짐작할 수 있다. 사람들은 벌거벗었으면서도 부끄러워하거나 감추려 하지 않는다. 그런 그들의 모습에서 삶은 드러낼수록 건강하다는 생각을 읽을 수 있다.

344 에른스트 루트비히 키르히너,
〈모리츠부르크의 목욕하는 사람들〉,
1909, 캔버스에 유채, 151×199cm.

키르히너는 1904년 이래 아프리카와 폴리네시아의 원시 조각에 깊이 매료
됐는데, 이 그림에서도 그 흔적이 짙게 남아 있다. 키르히너뿐 아니라 다른 표현
주의 화가들도 기왕의 비너스형 미인보다는 젖가슴이 처지고 배가 불룩 튀어
나온 원시적인 여성상을 선호했다. 그런 여인들이 순수한 자연미를 더 잘 보여
준다고 생각했기 때문이다. 다리파 화가들에게 전통적인 서구의 미의식은 가공
된 것이었고, 그런 인위적인 아름다움은 문명의 사술邪術에 불과했다.

여성 누드 그림 외에 키르히너가 즐겨 그린 소재로는 거리의 모습이 있다. 자
연에서 생명과 해방을 본 그가 문명의 거리에서 그와 반대되는 이미지를 보았
다고 해서 이상할 게 없다. 그가 그린 거리는 잠재된 증오와 냉소, 진부함이 가
득한 곳이었고, 가면 같은 얼굴을 한 사람들로 붐비는 곳이었다. 거리의 사람들

가운데 창부도 빈번히 등장하는데, 도시의 타락에 비해 그들의 타락은 오히려 타락이 아닐지 모른다. 키르히너의 거친 붓놀림과 조화롭지 못한 색채, 격렬한 표현은 바로 타락한 도시를 역으로 고발하는 창부의 타락과 일맥상통한다고 하겠다.

1913년 다리파가 해체된 뒤에도 표현주의 경향의 그림을 계속 그린 키르히너는 나치의 등장과 함께 대표적인 '퇴폐 미술가'로 지목된다. 이로 인한 엄청난 심리적 압박과 곤경을 견디지 못한 그는 1938년 스스로 목숨을 끊었다.

놀데

1906년 다리파 그룹 화가들이 드레스덴의 한 갤러리에서 에밀 놀데Emil Nolde, 1867~1956의 그림을 보았을 때 그들은 놀데가 같은 피를 가진 동족임을 직감했다. 폭풍이 몰아치는 듯한 색채에서 동질감을 느낀 슈미트로틀루프가 놀데에게 편지를 보내 다리파에 동참할 것을 요청하자 놀데는 그들보다 연배가 높고 화단에서 어느 정도 평판이 난 화가였음에도 이에 적극 화답했다. 개인주의적 성향이 강한 놀데가 이들과 오랫동안 한길을 갈 수 없으리라는 것은 이미 예견된 일이었지만, 짧은 시간이나마 표현주의 예술에 대한 관심을 함께 나눈 것은 서로에게 큰 이득이 됐다.

놀데는 티치아노와 렘브란트, 드가, 마네 등 색채가 풍부한 화가를 좋아했다. 표현주의의 선구자인 반 고흐와 뭉크, 고갱의 그림에도 깊이 공감했다. 때문에 그의 화포는 충만한 색채와 붓놀림의 경연장이 되었다. 기질적으로 그는 조울이 심했다. 흥겹게 작품을 대량으로 생산하다가도 붓을 꺾고 깊은 회의와 자기부정에 빠지곤 했다. 이럴 때면 간혹 작품을 없애버리거나 찢어버리는 일도 있었는데, 그러고 나서는 왜 그런 짓을 했는지 후회에 빠지곤 했다. 한마디로 정서적으로 불안정한 인물이었다.

이런 놀데가 즐겨 다룬 소재 가운데 하나가 예수를 중심으로 한 『성경』 이야기이다. 물론 표현주의 화가로서 그의 종교 주제는 정통적인 신앙의 표현과는 거리가 있다. 표현주의 화가들과 마찬가지로 놀데 역시 어떤 소재를 다루든 내면의 깊은 정서적 체험을 그림에 투사했다. 그가 즐겨 다룬 또 다른 소재인 꽃과 해변 풍경도 이런 내면 투사의 반영물이다. 그는 본질의 세계, 근원의 세계를 추구했으며, 소재뿐 아니라 색채를 통해서 이를 구현하려 노력했다. 그에게 색

채는 어쩌면 소재나 주제보다 더 중요했다. 그는 색채 자체가 세계의 본질을 담고 있다고 확신했다. 색채에 대한 이 같은 집착은 야수파를 연상시키는데, 어쨌든 거칠게 표현된 기독교 주제도, 그 위에 칠해진 강렬한 색채도 모두 근원을 향한 집념의 소산이라고 할 수 있다. 그리고 그의 중세적, 독일적 기독교에 대한 배타적인 선호는 유럽이 추구한 모든 보편적인 이념과 가치에 대한 일종의 도전이라고 할 수 있다.

놀데의 1910년 작 〈황금 소를 돌며 추는 춤〉[346]은 〈오순절〉[345]처럼 좁은 화면에 사람들이 빽빽이 들어차 강박감마저 들게 하는 그의 다른 종교화와는 일단 구성 면에서 차이가 난다. 훨씬 개방적이고 풀어진 느낌을 준다. 그러나 좀더 자세히 살펴보면 이 그림 역시 근원적인 세계, 합리성을 넘어서는 원초적 세계에 대한 욕구가 표현되었음을 알 수 있다.

화면 뒤에는 푸른 하늘을 배경으로 황금 소가 다소곳이 서 있다. 그 앞에는 여인 네 명이 벌거벗거나 짧은 치마만 입은 채 격렬하게 춤을 춘다. 그들 양 옆으로 사람들이 보인다. 종교 의식을 치르는 이스라엘 백성들이다. 이 그림은 모세가 십계명을 받기 위해 시나이 산으로 올라간 뒤 아직 내려오지 않았을 때 이스라엘 백성들이 모세의 형 아론에게 요구해 황금 소를 만들어놓고 그것을 섬

345 에밀 놀데, 〈오순절〉, 1909,
캔버스에 유채, 87×107cm.

중세 독일의 음울한 분위기는
내적인 가치를 중시하는 놀데의 미술과
잘 맞아떨어졌다. 독일 고딕 성당과 그
안의 투박한 조각에 깊이 매료된 놀데는
이런 말을 하기도 했다. "이탈리아
르네상스나 독일 르네상스의 적당히
마음에 들게 그려진, 달콤한 분위기의
『성경』 그림에 익숙해진 이들은 내적으로
타오르는 나의 그림과는 전혀
어울릴 수 없는 사람들이다."

346 에밀 놀데, 〈황금 소를 돌며
추는 춤〉, 1910, 캔버스에 유채,
88×105.5cm.

기며 제사를 지낸 사건을 그린 것이다. 말이 제사지, 난잡한 향연이나 축제의 모습마저 엿보인다. 벌거벗은 채 춤을 추는 여인들은 거의 이성을 잃고 무아경에 빠져든 듯한데, 그 모습에서 경건한 예배 의식 같은 것은 찾아볼 수 없다. 오로지 격렬한 움직임을 통해 육체와 영혼을 분리시키고, 규범이나 억압에서 해방되려는 강한 욕망만 두드러진다. 그림의 색채도 빨강, 노랑, 파랑 등 기본적인 원색만 구사해 매우 자극적이고 원초적이라는 인상을 준다.

그림 속 여인들이 격렬해지면 격렬해질수록, 즐거워하면 할수록, 관객은 섬뜩하거나 불길한 느낌을 지울 수 없다. 이 여인들이 우상을 숭배하기 때문이 아

니다. 이 여인들의 격렬함과 환호는 사실 그들의 절망과 분노, 고통과 어우러졌기 때문이다. 그래서 그들의 웃음은 울음의 또 다른 표현으로, 그들의 환호는 비명의 또 다른 표현으로 다가온다. 이렇게 명료하게 분리되지 않은 감정은 한마디로 복합적이고 원초적인 감정이다. 온갖 감정의 씨앗을 품은 그런 감정이다. 게다가 그림에서는 성聖과 속俗이 한데 어우러졌고, 신앙적인 열정과 퇴폐적인 향락이 혼란스럽게 뒤섞여 있다. 놀데는 이런 원초적인 비합리성에 깊은 매력을 느꼈고, 그것을 강렬하게 표현함으로써 일종의 '근원을 향한 열정'으로서 표현주의의 입지를 다졌다.

마르크

청기사파 출신인 프란츠 마르크Franz Marc, 1880~1916는 세계에 내재한 순수의 표현을 지상 과제로 삼았다. 표현주의 화가인 그 역시 체제와 규범에서 벗어나려는 의지가 강했는데, 그에게는 인간 자체가 부정적인 세계의 원천이었기에 인간이 바로 일탈의 대상이었다. 후일 생각이 다소 바뀌지만, 어쨌든 그는 동물은 인간과 달리 진정한 순수의 상징이라고 보고 동물을 많이 그렸다.

"전체적으로 보아 본능은 나를 인도하는 데 실패한 적이 없다. …본능은 나로 하여금 삶에 대한 인간의 의식에서 벗어나 순수한 동물의 의식으로 향하게 했다. 내 주위의 신을 경외하지 않는 사람들, 특히 남성이라는 종족은 나를 별로 고무하지 못했지만, 삶에 대한 동물의 순수한 의식은 내 안의 모든 선한 것으로 거기에 응답하게 만들었다."

마르크의 〈작고 푸른 말〉[347]을 보자. 동물을 즐겨 그리긴 했지만, 마르크는 결코 동물의 모습을 있는 그대로 그리지는 않았다. 표현주의자답게 매우 단순한 형태로 표현한 뒤 임의적인 색채로 처리했다. 그래서 이 세상에 존재하지 않는 푸른 말이 등장하게 됐다.

색채를 자유롭고 독립적인 요소로 사용했다는 점에서 색채에 대한 마르크의 관념은 야수파와 유사한 면이 있다. 그는 나름의 연구를 통해 색채의 성격을 정리했다. 그에 따르면 푸른색은 남성성을 띠고 엄격하며 지성을 대변한다. 노란색은 여성성을 띠며 상냥하고 관능적이다. 빨간색은 물질성을 드러내며 '야수적인 무거움'이 있다. 따라서 이 색을 극복하려는 다른 색들과의 싸움이 불가피하다. 마르크는 이처럼 자신만의 색채 이론에 근거해 계시적으로 색채를 구사

347 **프란츠 마르크,〈작고 푸른 말〉,**
1911, 캔버스에 유채, 61×101cm.

348 **프란츠 마르크,〈말—꿈꾸기〉,**
1913, 종이에 수채, 39.4×46.3cm.

1912년 파리에 갔다가 프리즘처럼
색채를 분할한 들로네의 추상회화와
연속 필름의 이미지 같은 미래파 회화에
매료된 마르크는 색면을 나누는 실험에
들어갔다. 1913년부터는 동물과 자연의
순수함에도 회의를 품게 돼 결국 색면
실험은 자연과 동물의 완전성을 해체하는
수단이 돼버렸다. 이렇듯 해체의 양상이
과격해지면서 마침내 추상회화의 길로
들어설 수밖에 없었지만, 전쟁에서
전사하는 바람에 그의 실험은
미완성으로 끝나고 말았다.

했다.

　그의 이론에 따르면, 푸른 말은 순수함과 더불어 남성성과 엄격성, 지성 따위
를 나타내는 존재가 된다. 자연 안에는 남성성도 있고 여성성도 있다. 자연은 그
본질을 이렇게 순수한 동물이나 순수한 색채를 통해 우리에게 묵시적으로 드
러낸다. 다만 인간이 부정직하고 불순한 까닭에 그 메시지를 제대로 이해하지

나체주의Naturism

누디즘(Nudism)으로도 불리는 이 관습은 문명을 버리듯 거추장스러운 옷을 훌훌 벗고 자연으로 돌아가자는 주장이다. 자연과의 친화가 인간에게 건강을 가져다준다는 관념에 산업화에 대한 반발이 보태져 이런 관습을 낳았다. 20세기 독일을 중심으로 활발히 전개돼 제1차 세계대전 후 유럽 전역으로 퍼졌고, 1930년대에는 미국과 캐나다에서도 자리를 잡았다. 원시 미술에서 새로운 활력을 찾고 내면의 감정을 여과 없이 털어내려던 다리파 화가들에게 적극적으로 환영받아 무수히 그려졌다.

349 에리히 헤켈, 〈갈대밭에서 목욕하는 사람들〉, 1909, 캔버스에 유채, 71×81cm.

350 카를 슈미트로틀루프, 〈세 누드〉, 1913, 캔버스에 유채, 98×106cm.

못할 뿐이다. 그러므로 마르크의 그림은 이 혼탁한 세상을 밝히는 순수의 빛이 며, 선지자의 비전 같은 것이다. 마르크 예술의 이런 특징을 접하다 보면, 그가 미술에 투신하기 전에는 신학에 뜻을 둔 젊은이였다는 사실이 그의 예술에 영향을 미쳤으리라는 점을 인정하지 않을 수 없게 된다. 그리고 제1차 세계대전이 발발했을 때 어째서 전쟁을 거부하지 않고 오히려 전쟁이 세상을 깨끗이 씻어주리라는 믿음으로 군대에 자원 입대했는지도 이해할 수 있게 된다. 그는 1916년 서부 전선의 베르 전투에서 전사했다.

다리파와 청기사파

다리파의 '다리'는 니체의 『차라투스트라는 이렇게 말했다』 가운데 "인간이 위대한 것은 그가 목적이 아니라 다리이기 때문이다"라는 글귀에서 딴 것이다. 다리파가 '반문명'과 '원시 지향'의 성격을 띠게 된 데는 니체의 비합리주의가 적잖이 영향을 미쳤다. 기성 질서를 뛰어넘으려는 다리파의 노력이 니체의 해체적 사고와 맞아떨어진 것이다. 그래서 다리파 화가들은 정기적으로 모여 니체의 글을 읽었다고 한다. 다리파는 또 그룹 이름처럼 진정한 창조자들을 이어주는 다리와 통로가 되기를 희망했다. 내면 해방을 예술 해방과 문명 해방으로 잇고자 했던 것이다.

같은 표현주의 그룹이지만, 청기사 그룹은 다리파와는 지향이 다소 달랐다. 감정을 격하게 드러내기보다는 부드럽고 서정적으로 표현하는 것을 선호했으며, 색채와 형식의 조화 등 조형적인 부분에 다리파보다 신경을 많이 썼다. 이는 입체파 등 동시대 프랑스 미술의 영향을 반영하는 것이다. 조형에 대한 이런 관심은 자연히 추상회화의 발달에도 적잖이 기여하게 된다. 청기사 그룹은 1911년에 결성됐으며, 이 그룹의 주요 지도자인 칸딘스키와 마르크가 파란색과 말, 기사를 좋아한 데서 연유한 이름이라고 한다.

351 에른스트 루트비히 키르히너, 〈다리파 화가들〉,
1926~1927, 캔버스에 유채, 168×126cm.

왼쪽에 앉아 있는 사람부터 뮐러, 키르히너, 헤켈, 슈미트로틀루프이다.

추상표현주의와 신표현주의

표현주의는 제2차 세계대전 이후의 미술에도 영향을 미쳤다. 추상 형식으로 자의적이고 격정적인 표현을 추구한 미국의 전후 추상에 추상표현주의라는 명칭이 붙은 것 자체가 표현주의의 지속적인 영향을 잘 보여준다고 하겠다. 전통적인 기하학 꼴의 추상을 벗어나 물감과 붓의 유희를 자유롭게 추구한 이 추상은 액션 페인팅으로도 불리며, 잭슨 폴록과 빌렘 드 쿠닝(Willem De Kooning, 1904~1997)이 대표적인 화가다. 1970~1980년대 독일을 중심으로 미국, 이탈리아 등지에서 추구된 신표현주의는 한마디로 표현주의의 '재림'이라고 할 수 있다. 대량생산시대의 물질만능주의와 동서 분열을 낳은 냉전체제가 또 다른 억압으로 작용한 20세기 후반, 베이비 붐 세대의 젊은 예술가들이 이에 저항하며 개인의 주관과 정념을 새롭게 표출한 흐름이다. 그 거칠고 격정적인 표현이 눈에 거슬린다 해 '나쁜 미술(Bad Art)'이라고도 불린다.

352 바실리 칸딘스키, 〈집들이 있는 풍경〉, 1909, 캔버스에 유채.

1910년 이후 칸딘스키는 대상의 재현을 완전히
포기하게 되지만, 그 이전의 그림에서는 화려한 색채가
돋보이는 표현주의풍의 그림을 그렸다.

잭슨 폴록Jackson Pollock, 1912~1956

추상표현주의는 세계를 주도한 최초의 미국 미술이다. 이전까지 서양 미술의 중심이었던 유럽에서 큰 충격을 받았음은 물론이다. 추상표현주의가 낳은 가장 위대한 예술가는 잭슨 폴록이다. 그는 물감을 붓으로 칠하는 대신 붓거나 뿌려서 화면에 광활한 공간감과 역동적인 에너지를 조성했다. 그 역동성으로 그의 회화는 액션 페인팅으로 불리기도 한다. 그의 예술의 뿌리는 칸딘스키의 비대상적(非對象的) 표현주의와 현실주의의 우연의 효과 등에 있다고 하겠다. 폴록은 제2차 세계대전 이전에는 낭만적 사실주의 혹은 사회적 사실주의풍의 그림을 그렸는데, 그때부터 거칠고 두터운 채색으로 강렬한 표현주의 지향성을 보여주었다. 추상표현주의의 대표 주자로 미국 미술의 융기에 큰 공헌을 한 그는 교통사고로 갑작스레 사망함으로써 전설적인 인물이 됐다.

야수파

프랑스 야수파는 거칠고 강렬한 표현을 선호했다는 점에서 독일 표현주의와 유사한 면이 있다. 그러나 표현주의가 좌절, 분노 등 주로 주관적인 감정이나 내면의 에너지를 표출하기 위해 거친 표현을 적극적으로 구사했다면, 야수파는 원색적이고 화려한 색채로 '색의 폭발'을 형상화하느라 화면이 거칠어진 것이다. 다시 말해 표현주의 화가들에게는 인간 내면의 표현, 즉 존재론적 위기의 표현이 중요한 과제였다면, 야수파 화가들에게는 색의 해방, 곧 조형적 관심의 표출이 더 중요한 과제였던 것이다. 어쨌든 야수파의 그림에서 표현주의적 지향

353 앙드레 드랭, 〈춤〉, 1906, 캔버스에 유채, 185×209cm.

전원에서 춤을 추는 사람들의 모습이 매우 원초적이다. 옷을 벗거나 몸매가 드러나는 옷을 입음으로써 욕망에 충실하다는 인상을 준다. 그들의 발을 감고 있는 초록색 뱀이나 우거진 수풀 등은 인간의 통제를 벗어난 자연을 대변한다. 그런 주제에 강렬한 원색을 평면적으로 사용함으로써 색채의 힘을 강하게 확장하고 있다. 드랭이 마티스의 영향을 받을 무렵에 그린 그림이다.

이 드러나고, 표현주의 작품에서 야수파적 지향이 나타나곤 했다.

야수파라는 이름은 1905년 미술비평가 루이 보셀Louis Vauxcelles이 처음으로 사용했다. 보셀은 이 해에 열린 '살롱 도톤' 전의 한 전시실에 들어갔다가 알베르 마르케Albert Marquet의 고전적 양식의 조각을 벽에 걸린 원색 그림들이 둘러싼 것을 보고는 "야수들에게 둘러싸인 도나텔로(르네상스 초기의 대표적인 조각가)"라고 평했다. '야수파'라는 이름 또한 인상파처럼 다소 비꼬는 의미로 사용되기 시작한 것이다.

야수파의 지도자는 단연 앙리 마티스였다. 쇠라, 고갱 등의 영향을 받은 마티스는 꾸준한 회화적 실험 끝에 전통적인 3차원 공간 표현에서 벗어나 색의 운동으로 충만한 화면을 창조했고, 색을 근간으로 한 이런 화면 전개는 앙드레 드랭과 모리스 드 블라맹크Maurice de Vlamink, 1876~1958에게로 이어졌다.[353] 이들과 함께 라울 뒤피, 조르주 브라크Georges Braque, 1882~1963, 케이스 판 동언Kees van Dongen, 1877~1968, 조르주 루오Georges Rouault, 1871~1958 등이 야수파의 조형적 목표를 적극 추구했다.

마티스

"당신의 그림을 아이에게 어떻게 설명하겠는가?" 하고 한 기자가 묻자 마티스는 다음과 같이 대답했다.

"즐겁거나 즐겁지 않거나 둘 중 하나."

마티스에게 예술은 위대한 그 무엇이거나 우리에게 도덕적 교훈이나 가르침을 주는 것이기 이전에 무엇보다 우리를 즐겁게 해주기 위해 존재하는 것이었다. 그러므로 자신의 예술이 아이의 마음에 들었다면 그것은 '즐거운 것'이요, 그렇지 않다면 '즐겁지 않은 것'일 따름이었다. 호불호를 떠나 아이에게 예술의 의미를 복잡하게 설명하는 것은 부질없는 일이라고 본 그는, 어른들을 향해서도 크게 다를 바 없는 견해를 갖고 있었다.

사람들은 예술을 즐기거나 그렇지 않거나 둘 중 하나일 뿐, 예술에 그 이상을

354 앙리 마티스, 〈모자를 쓴 여인〉, 1905, 캔버스에 유채, 81×60cm.

355 앙리 마티스, 〈크리스마스 이브〉,
1952, 종이에 과슈, 322.6×135.9cm.

기대하지 않는다. 사실 그 이상을 기대한다고 해도 예술이 해줄 수 있는 것은 많지 않다. 그러므로 좋은 그림이란 무엇보다 사람을 즐겁게 해주는 것이어야 한다. 그 즐거움은 어디서 오는가? 마티스는 사람들이 무엇보다 색을 통해 즐거움을 얻는다고 보았다. 마티스가 색채의 마술사가 된 이유가 여기에 있다.

마티스는 이렇듯 우리를 즐겁게 해주는 원초적인 힘으로서 색의 중요성을 일찌감치 간파했다. 그러나 마티스가 색 해방을 추구했을 때 주위의 반응은 그렇게 우호적이지 않았다. 색이 형태의 종속적인 요소가 아니라 그 자체로서 조형의 주체가 되는 것을 당시 애호가들은 매우 낯설게 여겼다. 그와 그의 동료들이 야수파란 이름을 얻은 것도 결국 그런 몰이해의 산물이었다.

그의 〈모자를 쓴 여인〉[354]을 보자. 옷을 잘 차려입고 그럴듯하게 포즈를 취한 여인이 크게 클로즈업됐다. 이런 구성이야 기왕의 회화 작품에서도 무수히 보아온 것이다. 그러나 이 여인을 표현하기 위해 칠한 색채를 보노라면 우리는 마치 불협화음만으로 이루어진 음악처럼 생소한 배색을 경험하게 된다. 사람 얼굴에서 이른바 살색은 별로 보이지 않고 녹색, 하늘색 등 전혀 관계없는 색깔이 뒤덮고 있는가 하면, 그 색들이 배경에도 버젓이 칠해져 있다. 사물의 고유색 개념은 어디에도 존재하지 않고, 형태는 다만 이 색의 잔치를 위한 방편으로 사용된 듯하다. 화가 모리스 드니는 이 그림을 보고 "고통스러울 만큼 현란하다"고 평했다. 또 이 그림을 구입한 레오 스테인 Leo Stein은 "어떤 그림보다 거칠고 추하지만 강하고 밝은 그림"이라고 경탄을 표시했다.

이 그림이 추하게 보인다면 그것은 마티스의 색이 고정관념과 배치되기 때문이다. 이 그림이 밝고 아름답게 보인다면 그것은 색이 형태에서 해방되어 그 잠재력을 드러내 보였기 때문이다. 이처럼 사람들의 시선을 형태에서 색채로 옮기게 한 마티스는 이후 소재와 관심은 다양하게 바뀌었지만 죽을 때까지 색

채의 힘과 가능성을 집요하게 추구했다. 말년의 작품인 〈크리스마스 이브〉[355]에서도 우리는 색의 잠재력, 색과 형태의 변증법적 관계를 파헤치려는 마티스의 끈질긴 시선을 느낄 수 있다.

이 작품은 스테인드글라스 제작을 염두에 두고 만든 색종이 그림이다. 별, 나뭇잎 등의 원초적인 형태가 강렬한 원색과 어우러져 크리스마스 이브의 들뜨고 기쁜 마음을 잘 전해준다. 불과 몇 가지 색채만으로 세상이 환희에 잠긴 듯한 분위기를 연출하고 있다. 마티스는 "색은 단순할수록 내면의 감정에 더 강렬하게 작용한다"라고 말한 바 있는데, 이 작품은 그런 견해를 단순한 색과 순수한 형태로 잘 드러내준 작품이다. 이렇게 성실히 추구한 마티스의 색은 순전히 안료의 빛깔에 그치지 않고 저 지중해와 우주의 파장으로까지 확대되며, 우리에게 무한한 세계에 대한 기대를 불러일으킨다. 색의 마술사라는 별칭이 결코 과장이 아님을 깨닫게 해주는 작품이다.

뒤피

라울 뒤피 Raoul Dufy, 1877~1953는 야수파 화가 가운데서 가장 폄하된 화가일지도 모른다. 유명한 미국의 컬렉터 거트루드 스타인 Gertrude Stein이 "뒤피는 즐거움이다(Dufy is pleasure)"라고 말했듯이, 워낙 달콤하고 감각적인 작품을 많이 제작해 대중적이고 상업적인 화가로 과소평가된 측면이 있다. 게다가 출판이나 섬유, 패션 쪽에서 그의 재능을 높이 사 일러스트레이션과 디자인을 할 기회가 빈번히 찾아왔고 이에 적극 부응한 까닭에, 아직 응용미술에 편견이 존재하던

356 라울 뒤피, 〈보트 경주〉, 1938, 캔버스에 유채.

선묘 자체도 경쾌하지만, 원색 위주로 배색된 색채들도 밝고 환하다. 윤곽선 안팎으로 삐져나오거나 채 다다르지 못한 색채들이 윤곽의 의미를 반감시키며 색의 해방과 자유를 노래한다. 주제와 형식이 무척 잘 어울리는 그림이다.

357 **라울 뒤피, 〈창이 열린 실내〉,**
1928, 캔버스에 유채, 66×82cm.

당시 이른바 순수미술 쪽에서 그의 업적을 평가하는 데 인색했던 것이 사실이다. 그러나 뒤피는 욕구에 정직하기를 원했고, 누가 뭐라고 하든 가볍고 유려한 선과 밝고 화사한 색채로 자신이 목격한 '빛과 색의 축제'를 정열적으로 표현하려 했다. 그 밝은 색채를 빚어내며 그는 말했다.

"내 눈은 못난 것을 지우도록 돼 있다."

가난하지만 예술을 사랑하는 가정에서 태어난 뒤피는 파리의 에콜데보자르에서 그림을 배웠다. 인상파와 신인상파에 심취했다가 곧 야수파의 세계에 빠져들었으며, 입체파가 세를 얻자 입체파에 경도됐다. 일러스트레이션과 디자인 제작에 한동안 몰두한 그는 입체파의 세례를 받은 뒤 자신의 진정한 욕구가 야수파적인 색채 중심 회화라는 사실을 새삼 깨닫고, 밝고 장식적인 색채와 스케치하듯 편하게 그은 선들로 이루어진, 독특한 색채 회화를 창조하게 된다. 그의

대표작은 대부분 이 무렵, 즉 1920~1930년대에 그려졌다.

뒤피의 그림 소재는 매우 다양하다. 여성 누드, 목욕하는 사람들, 가든 파티, 연회, 뱃놀이, 경마 풍경, 요트, 서커스, 투우, 오케스트라, 새, 꽃, 해변, 밀밭 등 모두 그 당시 일상에서 쉽게 접할 수 있는 소재들인데, 어떤 형태로든 삶의 즐거움과 평화, 행복이 배어 있다는 것이 특징이다. 거기에 일종의 음악적인 경쾌함이 깔려 있어 누구든 그의 그림 앞에서는 금세 심신이 편안해진다. 그가 "자동차시대의 바토"라고 불리는 것도 그런 이유에서다.

그의 〈창이 열린 실내〉[357]를 보자. 경쾌하기 그지없다. 방금 전까지 세상의 온갖 고민으로 찌들었던 사람도 이 그림을 보면 금세 고민이 달아날 것만 같다. 어두컴컴한 복도에서 문을 열었을 때 이 그림과 같은 실내 풍경이 환하게 펼쳐진다면, 방문객에게 그곳은 낙원처럼 화사하게 다가올 것이다. 화가는 이 그림으로 우리를 멋진 휴식으로 초대하고 있다. 방 가운데 있는 테이블에는 흰 꽃이 활짝 피어 우리를 반갑게 맞이하고, 양쪽의 우아한 의자는 우리에게 한번 앉아보라고 유혹한다. 붉은 양탄자며 아름다운 오렌지색 벽지가 우리 심장에 활력을 불어넣는가 하면, 양쪽으로 열린 창으로는 시원한 해변과 바다의 경치가 들어온다. 이곳에서는 그 어떤 번민도, 그 어떤 고뇌도 다 털어버려야 한다. 이곳은 휴양지이고 낙원이다. 색채의 하모니와 선의 밝은 율동이 우리에게 순수하고 해맑은 자유를 선사한다.

야수파 화가들은 이처럼 색을 해방시켜 우리의 영혼까지 해방시키고자 했다. 마음의 무거운 짐에서 벗어나고자 하는 이들이 야수파 화가들의 그림을 찾는 이유가 여기에 있다.

한국의 야수파

흔히 이중섭은 한국의 야수파로 꼽힌다. 그러나 이런 분류가 정확하지는 않다. 앞에서도 보았듯, 야수파 화가는 색채와 형태의 해방을 꿈꾼 이들이다. 그러나 이중섭에게는 색채 해방이 가장 큰 과제가 아니었다. 오히려 '소' 연작을 비롯해 그의 그림은 대체로 내적 절망과 분노의 표현이라는 점에서 표현주의 회화로 분류되는 것이 합당하다. 그의 그림에 야수파라는 이름이 붙은 것은 격정적인 표현이 야수라는 단어와 잘 어울린다는 생각에서 나온 듯하다. 그러니까 야수파에 대한 충분한 이해 없이 단어의 사전적인 의미에만 집착해 이뤄진 분류라고 하겠다.

한국의 현대 미술이 가운데 굳이 야수파적인 경향을 보인 화가를 꼽으라면 색채 표현에 주력한 임직순이나 유경채, 유영국, 김종학 등을 꼽을 수 있겠다. 이들은 물론 구상에서 추상까지 다양한 경향을 추구했으므로 전적으로 야수파로 정의하기는 힘드나, 프랑스의 야수파 화가들이 추구한 색의 잠재력을 집요하게 탐구했다는 점에서 어느 정도 공감대가 있는 셈이다.

21

추상파

콜라주란?

콜라주(Collage)란 하드보드나 줄, 천, 신문, 사진 등 여러 물질을 캔버스 같은 화포에 접합해 작업한, 일종의 구성작품을 말한다. 이런 재료 외에도 페인팅이나 드로잉이 함께 동원되는 경우가 많다. 피카소를 비롯한 입체파, 다다이스트, 현실주의자 들이 즐겨 사용한 기법이다. 마티스의 색지 작업처럼 평평한 종이를 화포에 오려붙여 작업하는 경우는 특별히 파피에 콜레(papier collé)라고 부른다.

표현주의와 야수파에서 보았듯이 20세기 들어 미술은 외부 대상의 사실적 표현보다는 회화의 조형적 특징을 강조하는 방향으로 흘러갔다. 미술은 갈수록 추상화됐다. 대상을 사실적으로 표현할 때에는 3차원적인 공간감이나 입체감, 해부학적 표현 등이 중요하지만, 색채나 마티에르, 점, 선 등 회화의 기본적인 조형 요소를 강조하다 보면 아무래도 화면이 평면화되고 내용은 추상화되게 마련이다. 그렇게도 오랜 세월 집요하게 사실성을 추구하던 서양 미술이 20세기 들어 급격히 추상미술의 세계로 빠져든 것은 이처럼 외부 대상 묘사보다 회화의 조형적 특질을 강조하는 흐름이 대두됐기 때문이다.

회화의 조형 요소는 어떤 면에서는 음악의 가락이나 리듬, 박자 등과 비슷하다. 가사가 있는 노래도 있지만, 음악의 큰 뼈대는 추상적인 가락이나 리듬, 박자로 구성되고 그것만으로도 우리에게 커다란 감동을 준다. 미술 역시 주제나 내용 없이 색이나 선만으로도 얼마든지 아름답게 구성할 수 있고, 그 구성으로 우리에게 큰 즐거움을 줄 수 있다. 추상미술은 마치 노래에서 가사를 없애듯 그림 속에서 스토리나 사실적인 표현을 제거하고 순수한 조형 요소에만 의지해 제작한 작품이다. 이 점을 의식해 비평가에 따라서는 추상미술 이전의 서양 미술을 문학적인 미술로, 추상미술 이후의 서양 미술을 음악적인 미술로 나누기도 한다. 어쨌든 추상미술의 발견은 서양 미술로 하여금 미술의 새로운 가능성과 잠재력을 개척하고 현대적인 감수성의 길을 여는 중요한 계기로 작용했다.

입체파와 오르피즘

피카소

추상화가 본격적으로 그려지기 전 추상의 길을 예비한 중요한 흐름으로 흔히 입체파와 오르피즘이 꼽힌다. 입체파는 1907~1914년 파블로 피카소Pablo Picasso, 1881~1973와 조르주 브라크, 후안 그리스Juan Gris, 1887~1927 등이 주도한 미술 운동이다. 입체파는 회화의 2차원성, 곧 평면성을 강조하면서 과거의 원근법적 공간을 전면적으로 거부했다. 마치 도자기를 떨어뜨려 박살낸 뒤 그 파편을 화면에 고루 붙이듯, 한 사물의 여러 면이 동시에 보이게 하는 독특한 그림을 창안한 것이다. 입체파는 서양 고전회화의 전통인 동일시점同一視點을 거부한 다시점多視點 회화로서 서양 미술의 가장 중요한 자산인 원근법을 청산하

고 시간과 공간의 통일성을 해체해버렸다.

입체파는 무엇보다 세잔의 시각에서 영향을 많이 받았다. 세잔은 세계가 구와 원뿔, 원기둥으로 이루어진다고 보았다. 입체파 화가들은 세잔의 영감을 이어받아 세계를 단순한 입방체 등 기본적인 입체형으로 환원했으며 평면적으로 해체하는 데까지 나아갔다. 쉽게 말해서 종이 공작 가운데 건물 만들기를 생각해보면, 완성된 입체 모형을 갈갈이 찢어 파편이 된 부분들을 한데 모아 커다란 도화지에 대충 붙여놓은 상태를 연상하면 된다. 입체파의 이런 시도는 2차원 평면에 3차원 세계를 묘사함으로써 더 이상 '거짓 환영'으로 우리의 눈을 속이는 일을 하지 않고도 얼마든지 미술적, 조형적 창조가 가능함을 확실하게 보여준 기념비적인 사례가 됐다.

입체파의 첫 장을 연 대표적인 작품으로 흔히 피카소의 〈아비뇽의 아가씨들〉이 꼽힌다. 이 시기의 입체주의를 초기 입체주의라고 하고, 뒤이어 분석적 입체주의(1910~1912), 종합적 입체주의(1913~1914) 시기가 나타난다. 이 가운데 분석적 입체주의 시기의 작품들은 화면이 고도로 추상화되면서 뭐가 뭔지 모를 지경에까지 이른다. 피카소의 〈아마추어〉[359]를 보면, 눈에 들어오는 것이라고는 부서진 판자들이 수북이 쌓인 듯한 모습이다. 이 그림은 과연 무엇을 그린 것일까? 우선 제목이 '아마추어'인 것으로 보아 무언가를 순수하게 즐기는 사람을 모델로 그린 그림 같지만, 보는 이가 그 대상을 밝혀내기는 그리 쉬울 것 같지 않다.

다소 어지럽기는 하지만 구체적인 대상을 연상시키는 이미지들을 한번 찾아보자. 맨 위에 중절모 같은 것이 보인다. 그 아래 남자의 수염과 입술이 보이고, 칼라가 높은 셔츠와 나비 넥타이 같은 것도 보인다. 거기서 화면 왼쪽으로 조금 아래를 보면 'TOR'라는 글자가 언뜻 보일 것이다. 이 글자는 불어 'toréador(투우사)' 혹은 'toréer(투우하다)'와 관련이 있는 것 같다. 그 글자 아래로 기타의 몸체에 있는 울림구멍 같은 것이 보여, 그 위로 기타의 목이 이어짐을 알 수 있다. 기타의 몸체 부분에서 오른쪽으로 약간 이동하면 투우사들이 소의 목을 찌를 때 쓰는 작은 창이 나타난다. 거기서 더 오른쪽으로 시선을 이동하면 약간 아래쪽에 술병이 보이고 상표 부분에 'MAN'이라는 글자가 어렴풋이 보인다. 아마도 'manade(말떼 혹은 소떼)'라는 단어의 일부분일 것이다. 그림 왼쪽 맨 아랫부분에는 'LE TORERO'라는 글자가 인쇄된 흰 종이가 눈에 띄는데, 이 단어는

후안 그리스

스페인 출신인 그리스는 브라크처럼 거의 동등한 위세로 피카소에 필적하려 했던 화가는 아니다. 분석적 입체파 시절 피카소와 브라크는 같은 로프에 매달려 산을 오르는 산악인과 같았다. 이 시기 그들은 서로 적극적으로 동화돼 어느 것이 누구의 작품인지 구별이 안 될 만큼 가까웠다. 그러나 그리스는 그들보다 연배도 아래이고 일찍 죽은 까닭에 그들만큼 대대적인 조명을 받지 못했다. 하지만 정작 입체파의 미학을 끝까지 순수하게 지키려 노력했던 화가는 그리스이다. 그의 작품은 사물을 단순화한 형태로 구성하는 데에서 시작해 기념비적인 형태, 나아가 평평한 색면의 건축물 같은 구성으로 전개됐다. 건축적 구성에 대한 관심은 평면을 넘어 다색의 입체파적인 조각 작품을 만드는 데까지 이르렀다. 하지만 마흔 살에 천식으로 요절하고 말았다.

358 후안 그리스, 〈의자 위의 정물〉, 1917, 나무에 유채, 100×73cm.

그리스는 사물을 해체하는 것은 새롭게 재구성하기 위함이지, 해체 자체로 끝나서는 곤란하다고 생각했다. 그 결과 그의 그림은 사소한 사물을 대상으로 했음에도 새로운 기념비 혹은 구조물 같다는 느낌을 준다.

359 파블로 피카소, 〈아마추어〉, 1912,
캔버스에 유채, 135×82cm.

투우사를 뜻하는 동시에 투우 신문의 이름이기도 하다. 그림 왼쪽 맨 윗부분에 적힌 'Nîmes'라는 글자는 남프랑스에 있는 투우 명소를 가리킨다.

이렇게 퍼즐 맞추듯 조각들을 찾다 보니 이 그림은 남자를 그렸고, 남자는 투우와 관련된 사람임을 알게 되었다. '아마추어'라는 제목은 아마도 남자가 투우를 꽤 좋아하고 아마추어로서 즐기는 데서 비롯된 듯하다. 기타가 있으니 아마추어 기타리스트라고 생각할 수도 있겠지만, 어쨌든 주변 사물들이 대체로 투우와 관련이 있다는 점에서 아마추어 투우사쯤 되지 않을까 하는 생각이 드는 것이다. 이렇듯 이 그림이 무엇을 그렸는지 그 정체를 더듬어볼 수 있는 근거는 꽤 있다. 그러나 정작 이 사람이 누구인지는 그다지 중요하지 않다. 이 작품은 공간과 사물을 해체해 서로 뒤죽박죽으로 만든 것 자체에 의미를 둔 그림이기 때문이다.

우리는 사물의 위계를 나누는 버릇이 있다. 사람이 동물보다 위고, 동물은 식물보다 위다. 남자와 여자 중에서는 남자가 우위에 있다. 문명과 자연 중에서는 문명이 더 우월하다. 이 같은 구분법이 일부나마 깨지기 시작한 것은 20세기에 들어서다. 위계의식은 미술에서도 중요한 역할을 해왔는데, 역사화, 초상화, 풍경화 등 장르별로 그림의 중요도를 달리해 위계를 나누고, 그림의 구성과 구도에서도 위계의식에 따라 배치를 달리하는 관행 등이 그것이다. 피카소는 바로 그 위계의식을 해체함으로써 화면의 중심이 사라지고 사물들, 심지어 사물과 공간이 서로 뒤섞여 색이나 면, 선 등 순수한 조형 요소가 평등하게 어우러진 그림을 창조했다. 그 결과 사물 모방에 불과했던, 그러니까 위계로 볼 때 현실보다 열등했던 미술이 독립적인 사물이 되어 현실의 다른 사물들과 어깨를 나란히 하는 단계까지 이르게 되었다.

들로네

오르피즘Orphisme은 입체주의가 좀더 추상화된 양태라고 할 수 있다. 오르피즘이란 명칭은 1911~1914년경 제작된 로베르 들로네Robert Delaunay, 1885~1941와 그의 부인 소냐 테르크 들로네Sonia Terk Delaunay, 1881~1974의 작품에 시인 아폴리네르Apollinaire가 붙였다. 들로네 부부의 작품은 페르낭 레제Fernand Léger, 1881~1955와 프랑시스 피카비아Francis Picabia, 1879~1953, 마르셀 뒤샹Marcel Duchamp, 1887~1968, 피카소, 브라크의 작품 일부와 연관이 있다.

페르낭 레제

프랑스 화가 페르낭 레제 역시 처음에는 들로네처럼 입체파 화가로 출발했다. 그러나 제1차 세계대전에 참전해 전쟁의 참상을 목격한 후 사회주의로 경도되어 한편으로는 추상적이고 다른 한편으로는 재현적인 구성 속에 기계적 이미지가 융해된 독특한 그림을 그렸다. 노동자와 기계가 주요 모티프가 된 점은 그의 사회주의적 지향을 뚜렷이 보여준다. 1912~1913년경에는 작품이 거의 추상화됐으나, 이후에 기계적 이미지가 뚜렷해지는 양상을 보였다. 검고 굵은 윤곽선과 대담하고 원색적인 색채를 즐겨 사용했다. 애초에는 건축 설계를 공부했으나 회화에 투신한 뒤 세잔을 발견하고 입체파의 세계로 빠져들었다.

360 페르낭 레제, 〈형태의 대비〉, 1913, 캔버스에 유채, 100×81cm.

원기둥과 같은 기하학적 형태가 해체되어 뒤섞인 듯한 작품이다. 묵직한 덩어리들의 중량감과 해체로 인한 활발한 운동성이 동시에 느껴진다.

361 로베르 들로네, 〈돼지들의 마술馬術〉, 1922, 캔버스에 유채, 248×254cm.

수없이 겹쳐진 원이 말들의 움직임을 현란하게 증폭시킨다. 서커스 장면을 그린 듯한데, 이처럼 들로네의 오르피즘은 곧잘 도시와 현대적 삶에 바치는 송시가 되곤 한다.

들로네는 애초에 스스로 입체파 화가라고 생각했다. 형태를 해체한 입체파의 지향에 적극 동조한 그는 거기서 한발 더 나아가 색채 해체에도 깊은 관심을 가졌다. 프리즘에 빛을 통과시키면 분광되어 무지개 빛을 띠듯이, 그는 세계의 색채를 해체된 원색으로 표현하고 싶어했다. 이렇게 표현된 들로네 부부의 그림은 마치 아름다운 화음을 이룬 음악처럼 느껴지는데, 바로 이런 특성 때문에 오르피즘이라는 이름이 붙었다. 알다시피 오르페우스는 그리스·로마 신화에 나오는 유명한 시인이다. 그가 류트를 타면서 노래를 부르면 말 못 하는 짐승들까지 감명을 받았다고 한다. 고갱의 원색이 '오르픽orphic'하다는 평가를 받은 바 있었는데, 들로네에 와서는 아예 오르피즘이라는 신조어가 탄생한 것이다.

마치 색채로 음악을 연주하는 듯한 들로네의 작품 세계를 〈동시에 열린 창들〉[362]을 통해 살펴보자. 제목에 창이라는 단어가 들어 있지만, 언뜻 보아서는 구체적인 창의 이미지를 찾을 수 없다. 그저 사각형 혹은 삼각형의 색면만 화면에 가득하다. 그러나 이 그림도 피카소의 〈아마추어〉처럼 실제 대상에 기초해 그린 것이다. 가만히 보면 그림 가운데께 윗부분에 녹색으로 된 삼각형이 도드라지는데, 이 삼각형은 에펠 탑을 형상화한 것이다. 화가는 개선문에 올라가 거기서 바라본 에펠탑의 모습을 그림에 담았다.

산봉우리처럼 높은 곳에 올라가 세상을 굽어보는 것만큼 우리 가슴이 탁 트이는 일도 없다. 세상이 우리의 열린 마음에 들어오기 때문이다. 들로네는 높은 곳에서 바라보는 느낌에 창을 열어젖히고 풍경을 바라보는 느낌을 덧붙였다. 세계의 밝은 표정을 강조하기 위해서다. 작은 창을 열어 어두운 방에 빛을 들이는 것만으로도 우리는 금세 마음이 밝아진다. 들로네는 그런 창을 생각했다. 모든 창이 열려 빛으로 충만한 세상, 그 창들이 밝은 빛을 굴절시키거나 반사하는 풍경…. 마치 프리즘을 통과한 빛처럼 수많은 유리창이 서로에게 맺힌 이미지를 다 토해놓을 때 세상은 풍성한 색의 하모니로 아름다움의 극치를 선사할 것

362 로베르 들로네, 〈동시에 열린 창들〉, 1912, 캔버스에 유채, 46×37cm.

이다. 밝고 아름다운 세계에 대한 들로네의 환상은 빛과 색채에 집착하게 만들었으며, 특히 에펠 탑을 주요 모티프로 삼게 했다. 에펠 탑은 당시 파리 관광의 중요한 상징물이었다. 여기서 우리는 들로네가 관광객의 심리처럼 정체되지 않고 항상 들뜬 세상을 선호했음을 짐작할 수 있다. 빛과 색채로 충만한 세상은 결코 고정될 수 없다. 형태는 그렇게 해체되고 색채는 그렇게 충만해진다.

미래파

미래파는 시인인 필리포 마리네티(Filippo Marinetti, 1876~1944)가 이끈 이탈리아의 전위예술 운동이다. 표현의 측면에서 미래파 역시 피카소와 브라크의 입체주의에서 상당히 영향을 받았다. 특히 단일시점이 아니라 다시점으로 사물을 보는 태도는 전형적인 입체파의 시선인데, 미래파는 이를 연속적인 동작으로 표현했다. 마치 동영상으로 움직임을 잡듯이 사물의 다단계 움직임을 한 화면에 그린 것이다. 입체파 그림이 마치 보는 사람이 움직이면서 본 사물의 이곳저곳을 표현한 것과 같다면, 미래파 그림은 보는 사람은 가만히 있는데 사물이 그 앞에서 움직이는 모습을 표현한 것과 같다고 하겠다.

이처럼 움직임, 나아가 속도를 중시하는 미래파의 태도는 자동차 발명 등 당대 기계문명의 특징을 민감하게 포착한 미술이다. 산업사회로서의 미래를 낙관적으로 보고 그런 희망을 표출한 것이다. 속도를 포착하고자 하는 노력은 빛에 대한 관심을 더욱 고조시켰는데, 이런 요소들이 어우러져 미래파의 그림은 해체의 이미지가 강해지고 추상적인 양상을 띠게 됐다. 주요 미술가로는 움베르토 보초니(Umberto Boccioni, 1882~1916), 자코모 발라(Giacomo Balla, 1871~1958), 지노 세베리니(Gino Severini, 1883~1966), 루이지 루솔로(Luigi Russolo, 1885~1947), 카를로 카라(Carlo Carra, 1881~1966) 등이 있다.

363 **루이지 루솔로, 〈자동차의 역동성〉, 1912~1913, 캔버스에 유채.**

"폭주하는 자동차가 루브르 박물관의 명품 〈사모트라케의 승리의 날개〉보다 아름답다"라고 외친 미래파의 지향이 잘 드러난다. 공간을 가르는 자동차가 다중노출 촬영으로 잡힌 것 같기도 하고, 속도가 자아내는 청각적 파장이 시각적 파장으로 전화한 듯한 인상을 주기도 한다.

추상회화

추상회화의 흐름은 제1차 세계대전이 발발하기 직전부터 전쟁이 진행되는 동안 형성됐다. 이런 사실은 추상회화의 속성과 관련해 중대한 의미가 있다. 추상회화의 가장 큰 특징은 서양 미술의 사실주의 전통을 거부했다는 점이다. 과학적인 원근법과 광학 법칙, 해부학의 이해 등 수백 년 동안 내려온 중요한 전통을 추상회화는 모두 부정했다. 화면이 비구상적이고 비재현적으로 변해버린 까닭에 비합리적이며 심지어 신비주의적인 느낌마저 자아낸다. 한마디로 추상회화는 서양 문명의 이성 중심적이고 합리주의적인 전통에서 초연히 떠난 미술이 돼버렸다.

주지하듯 제1차 세계대전은 서양 문명의 모순이 한꺼번에 폭발한 전쟁이었다. 전쟁 직전의 유럽 사회는 산업화를 통해 물질적으로는 풍요로워졌지만 빈부 격차가 극심해 계급 갈등이 심화되고 있었다. 자연히 혁명이 빈발했다. 또 대도시화로 생활환경이 나빠지고 인간 소외 현상이 확산됐다. 제국주의로 성장한 서구 자본주의는 저개발 식민지를 수탈하는 한편, 열강들끼리도 식민지를 놓고 다투는 무한 경쟁에 뛰어들었다. 이런 상황에서 마침내 유럽을 뒤흔든 제1차 세계대전이 발발한 것이다. 이 모든 모순의 바탕에는 이성의 도구화와 문명의 비인간화가 있었다.

계몽주의 이래 서양은 이성과 합리주의의 발달로 과학기술이 발달하고 물질생활이 풍요로워졌다. 유토피아가 곧 건설될 듯한 확신마저 갖게 했다. 그러나 바로 그 이성과 합리주의가 문명의 파괴와 대학살이라는 엄청난 재앙을 불러왔고, 심각한 회의와 반성의 대상이 되고 만 것이다. 미술 또한 자기 반성을 하지 않을 수 없었다. 자연히 원근법과 광학 법칙 등 이성과 합리주의에 근거한 전통이 거부되거나 폐기되는 양상이 나타났다. 고갱의 원시로의 도피, 표현주의의 좌절감의 표출, 입체파의 형태 해체 등도 이런 양상의 표출이었다. 그리고 그 정점에 추상회화가 자리하고 있다.

그러나 여기서 한 가지 간과할 수 없는 사실은, 추상회화가 서양 문명과 서양 미술 전통을 전면적으로 거부하려고는 했으나 막상 추상회화 안에는 기계문명시대, 산업화시대의 미학도 어느 정도 담겨 있다는 점이다. 다시 말하면 대량생산으로 단순한 디자인이 선호되면서 기하학적 이미지가 지닌 아름다움을 새롭

게 발견한 측면이 있다는 말이다. 특히 기하학적 추상의 경우 이런 시대적 미감, 나아가 미래지향적인 미감에 상당히 영향을 받았다. 단순하고 장식이 없는 물건이나 이미지일수록 더 순수하고 도덕적이라는 인상을 준다. 그런 절제의 미학까지 더해짐으로써 기하학적 추상은 시대의 미감을 선도했을 뿐 아니라, 나아가 디자인 분야에도 적잖이 영향을 미치게 된다.

칸딘스키

추상회화의 가능성과 필요성을 작품 제작과 이론을 통해 최초로 정당화한 이는 러시아 출신 화가 바실리 칸딘스키다. '추상의 아버지'로 불리는 칸딘스키는 색채의 힘을 깨닫게 해준 모네의 작품을 접하고는 미술의 길로 들어섰다. 청기사 그룹을 주도한 데서 알 수 있듯, 표현주의를 비롯해 다양한 실험을 거쳐 1910년대부터는 마침내 추상의 길을 열었다. '추상의 발견'과 관련해 그는 유명한 에피소드를 남겼다.

"데생을 멈추고 생각에 잠겼다. 그리고 작업실 문을 열었는데, 그때 형언하기 어려울 정도로 아름다운 그림 한 폭이 눈에 띄었다. 너무도 놀란 나머지 그 자리에 멈춰섰다. 그 그림은 어떤 특별한 주제도, 식별할 수 있는 어떤 대상도 담고 있지 않았다. 화면에는 단지 찬란한 색채의 얼룩이 만개했을 뿐이었다. 가까이 다가가서야 나는 비로소 그것이 무엇인지 알게 됐다. 그것은 이젤 옆에 비스듬히 세워둔 내 그림이었다."

자기 그림인데도 제대로 놓이지 않아 주제와 형상을 전혀 알아보지 못한 까닭에 오히려 형언하기 어려운 아름다움으로 다가왔다는 칸딘스키의 이 고백은, 미술이 주는 감동이 이야기나 형상을 넘어 순수한 조형 요소만으로도 가능함을 토로한 것이다. 이런 점은 물론 이전에 여러 화가들이 어느 정도 감지하고 시도하긴 했지만, 그들 중 누구도 외부 세계의 구체적인 이미지를 화면에서 완전히 추방하

364 바실리 칸딘스키,
〈붉은 점이 있는 회화〉, 1914,
캔버스에 유채, 130×130cm.

칸딘스키는 바그너의 〈로엔그린〉을 듣다가 이 원초적인 선들이 떠오르고, 바이올린, 콘트라베이스, 기타 관악기들의 음색이 온갖 종류의 색채로 연상되는 체험을 했다고 한다. 바깥 세계에 대한 체험이 '내적 동요'로 인해 순수한 조형 요소로 탈바꿈할 수 있다는 사실을 이 그림은 인상적으로 증언하고 있다.

려고 하지는 않았다. 하지만 칸딘스키는 그것이 가능하며, 그런 그림이 오히려 미술의 순수한 힘을 선명하게 드러내 예술가와 관객 사이에 진솔한 소통이 이루어질 수 있다고 보았다.

칸딘스키는 색채와 선, 면 등 조형 요소가 일상의 배면에 감춰진 깊은 정신적 진리를 실어다줄 수 있다고 믿었으며, 그것은 결코 말이나 글로 표현될 수 있는 성질의 것이 아니라고 생각했다. 그런 시각에서 그는 추상미술이 우리에게 감동을 주는 과정을 음악에 비유해 설명했다.

"색채는 건반이며 눈은 (줄을 때리는) 해머다. 영혼은 현이 많은 피아노라고 할 수 있다. 미술가는 우리 영혼이 울림을 얻도록 의도적으로 이 건반, 저 건반을 두드리는 (피아니스트의) 손이다."

이런 측면에서 칸딘스키는 철저히 느낌을 중시한 예술가라 할 수 있다. 느낌은 말로 설명하기 어렵다. 느낌이란 내면 저 깊은 곳에서 솟아오르기도 하고 외부 세계의 자극으로부터 오기도 한다. 마치 피아니스트가 건반을 두드리면 해머가 줄을 때려 소리가 울리는 것처럼 자극은 느낌을 자아내게 한다. 그 과정을 말로 설명할 수는 있겠지만, 느낌 자체를 말로 설명하기는 어렵다. 미술은 이 과정을 설명하는 예술이 아니라 바로 그 느낌을 즉각적으로 자아내는 예술이 되어야 한다. 그러므로 현대의 미술가는 피아니스트의 손이 지닌 의미를 좀더 진중히 되새길 필요가 있다. 이와 관련해 칸딘스키는 자신이 어떻게 자신의 조형세계를 추구하는지 세 가지 단계로 나눠 설명한 바 있다.

1. 외부 세계에서 오는 즉각적인 느낌, 이것을 나는 인상이라 부른다.
2. 대개 무의식적이고 자동발생적이며 내재적이고 비물질적인 정신적 특성을 지닌 표현, 이것을 나는 즉흥이라 부른다.
3. 오랜 작업으로 서서히 형성된, 현학적이기까지 한 느낌 표현, 이것을 나는 구성이라 부른다. 여기서는 이성, 의식, 확실한 목표가 중요한 역할을 한다. 그러나 이것 역시 계산이 아니라 느낌으로 이뤄진다.

이 말을 정리하면, 칸딘스키의 예술은 결국 외부 세계를 그린 것이 아니라 내부 세계를 그린 그림으로 요약된다. 외부의 형상을 제아무리 열심히 모방하고 잘 표현해봐야 별 의미가 없다. 화가의 내면에서 일어나는 느낌, 화가의 내적 필

365 **바실리 칸딘스키,**
〈첫 번째 추상 수채〉, 1910,
종이에 수채, 50×65cm.

연성에 따라 발생하는 그 느낌을 얼마나 잘 전달하느냐가 중요하다. 이런 미술은 다른 것을 반영하는 거울이 아니므로 자신의 존재 이유를 자기 안에서 찾는 미술이라고 할 수 있다.

흔히 최초의 추상수채화로 꼽히는 칸딘스키의 〈첫 번째 추상 수채〉[365]를 보면 그가 이런 느낌을 얼마나 열정적으로 구현하려 했는가를 생생히 느낄 수 있다. 특정한 형상이나 의미를 지니지 않은 형태와 색채로만 이뤄진 구성에서 우리는 아무런 의미 있는 설명을 들을 수 없다. 하지만 어떤 느낌을 가질 수는 있다. 다소 어지러울 정도로 움직이는 덩어리들, 자유롭게 풀어진 터치와 무리 지어 맴도는 색채로부터 우리는 규칙이나 규범에서 벗어나 무정부적으로 항해하는 영혼의 율동을 느낀다. 유럽이 극단적인 모순과 갈등으로 엄청난 고통을 겪을 때 칸딘스키는 이렇듯 인간의 내면으로 눈을 돌려 인간 내면의 울림을 지키려 했다.

몬드리안

칸딘스키와 더불어 유럽 추상회화의 진운을 개척한 또 다른 화가로는 피터르 몬드리안이 있다.[366·367] 칸딘스키가 외부 세계에서 내부 세계로 눈을 돌려 추상회화를 개척했다면, 몬드리안은 외부 세계를 그리되 그것을 극단적으로 단순화해 자연의 형태를 벗어남으로써 순수 구성의 추상회화를 개척했다.

몬드리안이 어떻게 수평선과 수직선, 빨강·노랑·파랑 삼원색과 흑백 무채색만으로 그림을 그리게 됐는지는 시간이 흐를수록 단순하게 표현된 '나무' 연작에서 잘 드러난다. 우뚝 선 나무가 갈수록 단순화되면서 줄기와 가지는 점점 선처럼 변하고 가지 사이 공간은 평면으로 전환된다. 마침내 나무는 오로지 수평선과 수직선, 그리고 그것이 교차하면서 생긴 사각형만 남게 된다. 이렇게 극단적으로 단순화한 구성을 반복해 그리면서 그는 결국 모든 주제는 같은 결론에 이른다는 사실을 깨닫게 된다. 아무리 복잡해 보여도 사물의 근원은 오직 하나라는 것이다. 이런 관점에서 그는 다음과 같은 말을 남겼다.

"자연은 그렇게 활기차게 끊임없이 변하지만, 근본적으로는 절대적인 규칙에 따라 움직인다."

**366 피터르 몬드리안,
〈빨강·노랑·파랑이 있는 구성〉,
1927, 캔버스에 유채, 61×40cm.**

몬드리안의 회화는 어쩌면 서양 회화사에서 가장 '청렴결백한' 회화라고 할 수 있다. 그의 가장 큰 소망은 예술과 삶 모두에서 진정한 순수성을 얻는 것이었다. 흥미로운 것은 그런 엄숙주의 속에서도 이 단순한 그림에서조차 왠지 감미롭고 서정적인 운율이 느껴진다는 점이다.

몬드리안이 제2차 세계대전 기간에
뉴욕에서 제작한 작품이다. 예의 검은
수직선과 수평선이 사라지고 노란색 띠에
작은 색면들이 스타카토 식으로 더해진
이 그림은 기왕의 스타일에서 꽤
벗어나긴 했지만, 그래도 수직과
수평으로만 움직인다는 점에서 여전히
그의 엄격한 구도자 의식을 반영한다.
브로드웨이의 소란함조차 몬드리안에
와서는 이렇듯 근원의 질서로
귀결되었다.

몬드리안의 이런 생각은 그림을 그리는 도중에 더욱 뚜렷해진다. 나무를 그
려도, 도자기나 건물을 그려도, 그 어떤 것을 그려도 단순화하다 보면 그것들의
최종적인 모습은 늘 수직선과 수평선, 그리고 그 선들이 만든 면들로 귀결된 것
이다. 세계를 이렇게 단순화해서 표현하는 것이 몬드리안만의 전매 특허는 아
니다. 옛사람들은 일찍이 하늘을 점(·)으로, 땅을 수평선 (—)으로, 사람을 수직
선(ㅣ)으로 간단하게 표현했다. 사물의 겉모습을 계속 단순하게 생략해가다 보
면 결국 남는 것은 수직선과 수평선뿐이다.

수평선은 우리에게 바탕과 휴식의 느낌을 준다. 대지와 바다는 수평선을 지
니고 있다. 이것들은 바탕이다. 어떤 것이 자리할 토대다. 사람과 동물, 식물이
살아가려면 땅이나 바다 같은 수평 공간이 필요하다. 수직선은 서 있는 모든 것
을 상징한다. 사람이나 나무가 대표적인 예다. 이처럼 서 있다는 것은 살아 있다
는 것이요, 살아 있다는 것은 의지를 갖고 있다는 것을 뜻한다. 사람들은 "뜻을
세운다"라는 말을 즐겨 쓴다. 뜻을 세운다는 말은 의지를 갖는다는 말인데, 삶

에서 가장 중요한 것은 바로 삶의 의지를 올곧게 세우는 일이다.

온갖 활동의 바탕이 되는 수평선과 삶의 의지를 담은 수직선이 만나면 존재의 좌표가 된다. 몬드리안은 평생 수평선과 수직선만으로 그림을 그렸다. 그러므로 그의 단순한 그림은 바로 우리의 실존적 좌표 혹은 우리가 살아가는 세상의 본질적인 형태가 된다.

물론 가장 단순한 조형 요소만으로 근원을 형상화한다 하더라도 몬드리안의 그림 가운데 어느 하나도 같은 것은 없다. 간단한 수평선과 수직선, 색채 몇 가지가 전부지만, 그의 그림은 끝없이 변모한다. 이는 근원으로 돌아가더라도 그것이 정지나 종말이 아니라, 정연하고도 조화로운 운동과 전개임을 보여주는 행위다. 몬드리안이 벗어나고자 한 것은 무질서였다. 근원과 본질에 대한 이해 없이 무작정 변하는 것은 무질서일 뿐이다. 세계는 이 무질서로 충만하다. 그는 무질서에서 인간을 해방시키기를 원했다. 그가 돌아가고자 한 질서는 작품이 보여주듯 끊임없이 변하면서도 근원과 본질을 놓치지 않는 것이었다. 그는 이처럼 미술이 지닌 초자연적인 힘을 믿었다.

"미술은 초인적인 것이어서 인간이 가진 초인적인 요소를 개발해냄으로써 종교와 마찬가지로 인간성을 고양시키는 수단이 될 수 있다."

몬드리안 역시 자기 파멸의 공포로 흔들리던 20세기 초의 유럽에 추상회화를 통해 우주의 신비를 새롭게 확인시켜주며 영속적인 가치와 의미에 대해 이야기하려 한 예술가였다.

한국의 추상미술

한국의 추상미술은 1930년대에 도쿄에서 유학 중이던 김환기, 유영국 등 젊은 미술학도들로부터 시작됐다. 순수한 구성을 추구한 이들의 시도는 나름대로 미술사적 의미를 지니지만, 화단 여건이 아직 성숙되지 않아 사회적 파급 효과는 크지 않았다. 일반인에게도 추상이라는 말이 오르내리는 등 추상미술이 본격적으로 대두된 시기는 1950년대 말 이후다. 김창열, 하인두, 박서보, 정상화 등이 참여한 현대미술가협회는 반국전선언과 함께 이른바 앵포르멜 미학에 바탕을 둔 뜨거운 추상 운동을 벌여 추상에 대한 화단의 인식을 새롭게 했다. 1960년대에는 추상화가가 많이 배출되고 추상미술 운동도 활성화됐다. 또 1969년부터는 추상화가 국전의 독립 부문으로 자리 잡음으로써 제도권 안에서도 확실한 영향력을 갖게 됐다. 김환기, 유영국, 남관, 문신, 유경채, 이항성 등이 한국의 대표적인 추상화가들이다.

데 스틸

데 스틸은 1917년 피터르 몬드리안, 테오 반 두스뷔르흐Teo van Doesburg, 1883~1931 등 추상예술을 목적으로 한 화가들과 조각가들이 결성한 네덜란드의 미술 그룹으로 이들은 같은 이름의 예술 잡지를 발행했다. 데 스틸 예술가들은 입방체나 수직·수평선 같은 아주 기초적인 형태로 예술 작품을 제작했다. 몬드리안은 이런 추상이야말로 깊은 정신적 가치를 보여준다고 보았다. 회화와 조각뿐 아니라, 디자인과 건축을 통합하는 종합 예술을 지향했으며, 이 같은 지향은 후일 바우하우스와 1930년대의 기하학적 추상 흐름에 영향을 끼치게 된다.

368 테오 반 두스뷔르흐, 〈구성(암소)〉, 1917년경, 캔버스에 유채, 38×64cm.

두스뷔르흐는 몬드리안의 영향을 받아 추상의 길로 들어섰다. 그 역시 직선과 원색의 색면 구성으로 작품을 제작했으나, 1920년대 들어 몬드리안의 엄격한 추상예술 이론을 좀더 완화하고 사선과 사면을 도입한 원소주의를 제시했다. 그만큼 그의 예술은 더욱 활동적이고 불안정한 구성을 추구했다. 이런 조형 이념을 바탕으로 건축가와 디자이너로서도 활발하게 활동했다. 〈구성(암소)〉는 아직 사선을 등장시키기 전, 몬드리안처럼 엄격한 양식을 추구할 때의 그림으로, 암소를 여러 단계에 걸쳐 추상화한 것이다.

절대 순수―말레비치

칸딘스키, 몬드리안과 더불어 대표적인 추상회화의 개척자인 카지미르 말레비치Kazimir Malevich, 1878~1935는 러시아 키예프에서 태어났다. 후기 인상파에서 큰 영향을 받은 뒤 세잔, 마티스, 피카소와 더불어 러시아 민속예술을 열정적으로 탐구했으며, 1915년에는 흰 바탕에 검은 사각형 그림으로 잘 알려진 절대주의를 제창했다. 절대주의는 입체파적인 사고를 깊이 파고들어 "절대적으로 순수한 기하학적 추상"을 추구한 미술이다. 말레비치는 후에 원, 십자가, 삼각형 등을 추가하기도 했으나 기본적으로 사각형을 중심으로 한 추상화를 그렸다. 사각형은 대상의 부재를 알려주는 가장 순수한 형태라고 생각했기 때문이다. 전통적인 그림이 사물을 재현하거나 대상을 그리는 것이었다면, 절대주의는 그것을 철저히 부정하기 위해 대상의 부재를 나타내는 사각형을 가장 핵심적인 요소로 삼은 것이다. 이렇게 그려진 사각형은 그 형태를 초월하여 비대상적·비재현적인 순수 감각을 그린 것 외에 아무것도 아니다.

369 카지미르 말레비치, 〈여덟 개의 붉은 직사각형〉, 1915, 캔버스에 유채, 57.5×48.5cm.

370 카지미르 말레비치, 〈검은 사각형〉, 1914~1915, 캔버스에 유채, 80×80cm.

22

판화

371 작자 미상, 〈헤롯 왕 앞에 선 그리스도〉, 15세기 초, 목판화, 39.5×28.5cm.

현존하는 유럽 초기 목판화 가운데 하나이다. 9세기경 중국에서 세계 최초로 고안된 목판화 기술은 이슬람 세계를 거쳐 유럽으로 수입됐다. 이때가 13세기경이다. 애초에는 천에 무늬를 인쇄하는 데 주로 이용됐는데, 이는 당시까지도 목판 인쇄에 필요한 값싼 종이가 유럽에 보급되지 못했기 때문이다(이탈리아에 최초의 종이 공장이 세워진 시기는 13세기 말엽이다). 목판으로 찍어낸 종이 판화가 유럽에 처음 등장한 것은 14세기 후반쯤으로 추정된다. 15세기 초에 제작된 이 판화는 장식적인 선묘와 상세한 디테일 묘사로 유명한 국제 고딕 양식의 흐르는 듯한 선이 인상적이다.

판화는 나무나 금속, 돌 등의 평면에 이미지를 새겨 이를 인쇄하는 복제 예술을 가리킨다. 판화는 동일한 이미지를 복수로 제작해 많은 사람이 보게 하려는 목적에서 제작된 미술이므로 일찍부터 대중성과 소통성이 중시됐다.

판화의 기원과 관련해서는 종교 경전을 인쇄하면서 그것의 이해를 돕기 위해 삽입된 목판 그림에서 시작됐으리라는 것이 일반적인 견해다. 현존하는 세계 최고最古의 판화는 서기 868년 중국에서 만들어진 목판『금강반야경』변상도變相圖의 〈석가설교도〉이다. 지금까지 남아 있는 가장 오래된 서양 판화는 14세기 말경에 제작된 프랑스의 '프로타 판목Bois de Protat'인데, 특이하게 판화가 아니라 판목 자체가 전한다.

판화의 종류와 기법

판화의 종류나 기법은 매우 다양하다. 판에 따라 크게 볼록판화, 오목판화, 평판화, 공판화 등으로 나뉜다. 볼록판화는 가장 오래된 판화 형식으로, 도장처럼 찍을 부분을 볼록하게 남기고 나머지는 모두 파낸 뒤 인쇄한 판화다. 목판화, 고무판화, 리놀륨 판화가 여기 속한다.

오목판화는 파낸 부분에 잉크를 집어넣은 뒤 압력을 가해 밀려나온 잉크가 종이에 묻게 하는 판화다. 드라이포인트나 에칭, 애쿼틴트, 메조틴트 등의 금속판화가 오목판화에 속한다.

평판화에는 물과 기름이 서로 반발하는 성질을 이용해 석판(요즘은 징크판 같은 금속판) 위에서 이미지를 인쇄하는 리소그래프 양식이 있으며, 공판화에는 판의 바깥쪽에서 잉크를 밀어넣어 안쪽으로 이미지를 새기는 실크스크린 등이 있다. 티셔츠에 그림이나 글자를 새기는 방식이 바로 실크스크린 방식이다.

주요 판화의 개념과 제작 방식

인그레이빙

라인 인그레이빙(line engraving)이라고도 부른다. 뷰린(뷔랭)이라는 음각 도구로 동판 같은 금속판에 섬세하게 선묘를 한 뒤 찍어내는 오목판화다. 에칭처럼 산酸 같은 화학약품을 이용하지 않고 있는 그대로 찍어낸다. 금속판으로는 철, 아연, 은판이 쓰이기도 하나 흔히 동판을 사용한다. 도구로 금속판을 어느 정도 파서 새긴 선이 그대로 인쇄되어 화면에 나타나게 하는 것이 특징이다. 명암과 농담 효과를 낼 수도 있으나, 본질적으로는 금속성의 힘, 명쾌함, 정확성을 느끼게 하는 것이 특징이다.

드라이포인트

인그레이빙처럼 금속판에 음각을 한 뒤 찍어내는 오목판화다. 매우 날카로운 강철제 바늘로 음각하기 때문에 선묘한 곳 주위의 표면이 깨져 결이 생긴다. 이 결에도 잉크가 배어 찍혀 나오므로 확대해보면 마치 한지에 붓이 지나간 것처럼 선 주위에 톤이 생기는 것이 드라이포인트의 매력이다.

에칭

금속판 위에 밀랍이 주성분인 그라운드를 바른 후 날카로운 도구로 긁어 그라운드를 벗기고 판을 노출시킨다. 이 판을 산성 용액에 넣어 부식시키면 긁힌 부분, 곧 선을 그은 부분만 움푹 들어가는데, 거기에 잉크를 괴어 판을 찍는 방식이다.

애쿼틴트

에칭의 일종으로, 완성된 작품이 'aqua(물)' 효과, 곧 수채화 같은 효과를 내는 기법이다. 판에 송진 가루를 떨어뜨리고 뒷면에 열을 가하면 가루가 판에 정착된다. 그 상태에서 판을 산에 부식시킨다. 송진 가루가 정착된 부분은 부식되지 않고 그 틈새만 부식되는데, 여기에 잉크를 넣고 판을 찍으면 마치 사진 입자처럼 작은 점들이 부드럽게 톤 변화를 보이며 종이에 인쇄된다.

메조틴트

중간 색조를 뜻하는 이탈리아어 'mezza tinta'에서 유래한 말이다. 금속판을 로커라는 조각칼로 무수히 긁으면 판에 엄청나게 많은 자잘한 홈이 생긴다. 이 홈에 잉크를 넣어 찍으면 검은 화면이 나온다. 이렇게 만들어진 판에 스크레이퍼라는 끌로 요철을 제거하면 잉크가 들어갈 틈이 없어 인쇄할 때 백색 부분이 되고, 버니셔라는 주걱으로 눌러 평평하게 만들면 중간 색조가 나온다. 이 기법만으로는 선묘가 어렵기 때문에 에칭 등의 기법을 이용해 보완하는 경우가 많다.

실크스크린

원하는 이미지로 스텐실(stencil, 평면 형판)을 만든 후 그 위에 실크를 올려놓고 실크 망사로 잉크가 새어나가도록 하면 스텐실의 구멍난 부분만 종이에 인쇄된다. 요즘은 실크에 감광제를 바른 뒤 사진 필름을 얹고 빛에 노출시켜 음영의 차이에 따른 화학반응을 일으키는 기법을 주로 사용한다. 감광제에 빛이 닿아 화학반응이 일어난 부분은 물을 뿌려도 그대로 있지만, 필름의 어두운 부분 때문에 빛이 닿지 않은 부분은 물을 뿌리면 감광제가 씻겨나간다. 이렇게 처리된 천을 판화지 위에 올려놓고 잉크를 바르면 감광제가 씻겨나간 부분으로 잉크가 투과되어 인쇄가 된다.

리소그래프

물과 기름이 섞이지 않는 성질을 이용한 판화다. 기름을 주원료로 한 크레용 등으로 석판 표면에 그림을 그린 후 판 위에 물을 떨어뜨리면 그림이 없는 부분에만 물이 스민다. 석판은 물을 흡수해 촉촉이 젖는 돌을 써야 한다. 이 석판 위로 잉크를 묻힌 롤러를 굴리면 잉크 역시 기름이므로 그림이 그려진 부분에만 묻고 여백에는 묻지 않는다. 그 위에 종이를 올려놓고 프레스로 찍으면 석판화가 된다. 적당한 돌 구하기가 힘들고 거추장스러운 까닭에 요즘은 금속판을 가공해서 쓴다.

372 아브라함 보세, 〈오목판화 인쇄〉, 1642, 에칭.

17세기 한 판화 공방에서 판화를 제작하는 과정을 묘사한 그림이다. 오목판화를 찍고 있는데, 맨 뒤에 있는 사람은 완성된 판에 잉크를 먹이고, 그 앞사람은 잉크가 묻은 판을 깨끗이 닦고 있다. 맨손바닥으로 닦는 이유는 잉크가 손에 묻어나지 않을 만큼 깨끗이 닦였나 확인하기 위해서이다. 이렇게 홈에만 잉크가 묻은 판을 프레스 대에 올려놓고 인쇄할 종이와 담요를 그 위에 덮은 다음, 프레스기의 키를 돌려 인쇄한다. 맨 오른쪽에 있는 사람은 손과 발을 모두 사용하여 힘껏 프레스기에 압력을 가하고 있다.

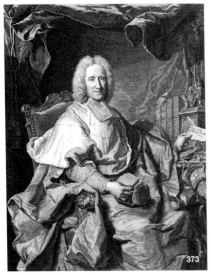

판화 감상의 포인트

판화는 용이하고 효과적인 복제를 위해 노력해온 장르인 만큼 무엇보다 기술과 장인적인 완성도를 가장 눈여겨봐야 한다. 그러므로 판화를 감상할 때는 세세한 부분까지 작품의 기술적인 성취도를 가늠해보고 그 장인적인 솜씨를 상상해보는 것이 감상에 큰 보탬이 된다.

　판화는 또 소통을 중시하는 예술인 만큼 일찍부터 대중성, 민중성을 선도했다. 특히 근대 이후 계급 갈등과 혁명의 역사 속에서 판화가 저항 계층의 선전·선동 수단으로 적극 활용된 측면을 염두에 둔다면, 판화가 갖는 정치적 의미가 만만치 않음을 느낄 수 있을 것이다.

판화의 기술적·예술적 아름다움

멜랑

17세기 프랑스의 판화가 클로드 멜랑Claude Mellan, 1598~1688이 제작한 동판화 〈거룩한 얼굴(베로니카의 천)〉[375·376]은 나선형으로 돌아가는 선 하나만으로 예수 그리스도의 얼굴을 표현한 작품이다. 선은 코 끝에서 시작해 시계방향으로 계속 도는데, 위치에 따라 선의 두께가 달라지면서 밝고 어두운 명암 차이와 굴곡진 형태 차이가 선명하게 나타난다. 그 결과 얼굴의 입체감이 사실적으로 드러나고, 수난으로 괴로워하는 예수의 표정도 생생하게 포착되어 있다. 심지어 천

375 **클로드 멜랑,**
〈거룩한 얼굴(베로니카의 천)〉, 1649,
인그레이빙(뷰린 기법).

376 〈거룩한 얼굴(베로니카의 천)〉의
세부.

의 올이 자아내는 파상波狀 효과(가는 선이 겹쳐 보여 물결 무늬로 보이는 효과)까지 완벽하게 표현돼 화가가 사전에 얼마나 세심하게 이미지를 계획하고 판을 새겼는지 알 수 있다. 이런 판화를 제작하려면 선의 변화에 대한 정확한 판단과 한치의 오차도 없이 정교하게 이를 새기는 기술이 필요한데, 이런 능력은 결코 하루아침에 얻을 수 없는 것이다. 장인으로서 고도의 훈련과 경험이 뒷받침돼야 비로소 가능한 경지로, 판화라는 장르에서만 맛볼 수 있는 묘미라 하겠다. 오늘날로 치자면 기능올림픽에 나가 금메달을 받는 수준쯤 된다고나 할까.

〈거룩한 얼굴〉의 주제는 '베로니카의 천 Sudarium, 聖布' 이야기다. 십자가를 들고 골고다 언덕을 힘겹게 올라가던 예수를 본 여인이 안타까운 마음에 수건으로 예수의 얼굴을 닦았더니 수건에 예수의 얼굴이 새겨졌다고 한다. 이 여인의 이름이 베로니카였다고 하는데, 이 이름은 'vera icon', 곧 '진실된 이미지'라는 라틴어에서 유래한 것이다. 이처럼 순수하고 헌신적인 신앙심으로 '진실된 이미지'를 얻은 베로니카 이야기는 서양화가들 사이에서 오랫동안 사랑받아온 주제였다. 이 전통을 잘 알고 있던 멜랑은 베로니카의 구도자적 경건함과 집념으로 뷰린(동판화의 판각 도구)을 들고 판을 새겼음이 틀림없다. 그 정교함의 수준이 거의 종교적인 명상의 경지에 이르렀으니 말이다.

피라네시

선의 정교한 맛을 잘 살린 판화 대가로는 18세기의 조반니 바티스타 피라네시Giovanni Battista Piranesi, 1720~1778가 특히 유명하다. 그의 에칭 판화들을 보노라면 탄성이 절로 나온다. 그는 강도와 방향, 길이가 제각각인 선들을 매우 복잡하게 배열하고, 수차례에 걸쳐 적절히 부식시켜 매우 풍부하고 다채로운 질감을 만들어냈다. 빛과 그림자의 효과도 탁월해 대기원근법에 따른 아련한 빛의 느낌까지 자아낸다. 그의 기술은 웬만한 사람은 도저히 이를 수 없는, 거의 신기에 가까운 수준이다.

피라네시가 1756년에 제작한 '로마의 유물' 연작 가운데 '바니타스' 주제는 탁월한 선묘의 맛을 매우 잘 드러낸 작품이다.[378] 깨진 항아리와 해골, 불 꺼진 램프 등 인간의 유한함을 드러내는 전형적인 바니타스 소품으로 그는 모든 인간적인 수고와 노력의 허망함을 이야기한다. 이 메시지를 그리기 위해 극단적인 인내와 노동이 필요한 기법을 부러 동원했다는 것이 자못 역설적이다. 그는 "인생은 짧고 예술은 길다"라는 잠언을 그 누구보다 마음 깊이 새긴 예술가인지도 모른다. 파리네시는 평생 2000여 점의 판본을 제작했다.

이처럼 판화는 정교한 기술이 주는 미적 즐거움이 매우 큰 예술이다. 물론 초기의 판화는 단순한 선묘 정도가 전부였겠지만, 좀더 많이, 좀더 빨리 찍는 기술

**377 조반니 바티스타 피라네시,
〈카르체리 14〉, 1750년경,
에칭(제2판), 40×52.5cm.**

피라네시는 기술적으로 탁월한
판화가였을 뿐 아니라 뛰어난 상상력의
소유자이기도 했다. 카르체리라는
상상의 감옥을 그린 연작이 그 증거이다.
거대하고 음산한 형벌의 공간, 그 닫힌
공간 안에는 쇠사슬과 톱니바퀴, 이동용
다리, 계단 등이 끝없이 이어져 있다.
왠지 우리가 사는 세상이 바로 이런 감옥
같다는 은유처럼 느껴진다. 재미있는
것은 이 으스스한 상상력이 로코코 미술,
계몽주의와 공존했다는 사실이다.
단순한 흑백 판화가 얼마나 인상적인
장관을 연출할 수 있는지
잘 보여주는 작품이다.

력이 지속적으로 발달하고 이왕이면 회화에 가까운 예술적 효과를 원하는 소비자와 판화가의 욕망이 어우러져 다양한 기법과 효과가 꾸준히 생겨났다. 르네상스 시기엔 주로 화가의 원화를 판각으로 단순하게 복제하는 장인으로 취급되던 판화가가 판화 융성기인 17세기를 거쳐 19~20세기에 이르러서는 판화가 아니면 도저히 표현하기 어려운 독립된 작품을 생산하는 예술가로 지위 상승한 것은 판화 기술의 진보를 잘 말해주는 사례다.

툴루즈 로트레크

19세기 들어 사진술과 동력인쇄기가 출현하는 등 현대적인 인쇄 기술이 발달해 판화는 이미지 복제 수단으로서의 독점적인 지위를 잃게 됐다. 이런 변화 앞에서 판화는 그 가치를 복제 능력이 아니라 좀더 오리지널한 표현 효과와 예술성을 높이는 쪽에 둠으로써 이른바 '창작 판화'의 시대를 열게 된다. 19세기 프랑스 화가 툴루즈 로트레크의 석판화들은 바로 이 '창작 판화'의 뛰어난 예술적, 기술적 효과를 잘 보여주는 사례다.

378 조반니 바티스타 피라네시, 『로마의 유물』 제3권 표지 그림, 1756, 에칭, 39.9×25.2cm.

툴루즈 로트레크가 1891년 물랭 루즈를 위해 제작한 석판화 포스터 〈물랭 루즈: 라 굴뤼〉[379]는 당시 수집가들이 벽에 붙은 것을 떼어가려고 안달할 정도로 판화와 포스터의 가치에 대해 새로운 인식을 심어준 걸작이다. 오늘날 우리에게는 이런 이미지가 매우 익숙해 그 아름다움과 장점을 잘 느끼지 못하지만, 당시에는 매우 충격적이어서 사람들의 시선을 사로잡은 명작이다.

툴루즈 로트레크는 유화에서 볼 수 없는 담백하면서도 신선한 색채, 대담한 평면성, 단순명료한 선묘와 진취적인 구성으로 판화 예술의 독특한 경지를 개척했다. 판화라는 것이 원래 평면을 깎거나 파내서, 혹은 또 다른 방법으로 판에 이미지를 새겨 종이에 찍는 예술이니만치 평면성을 강조하는 것은 어쩌면 판화다운 특성을 가장 잘 드러내는 일일 것이다. 툴루즈 로트레크는 이 점을 이전의 어떤 판화가보다 예민하게 깨닫고 적절히 활용함으로써 판화 미학의 진수를 보여주었다.

379 **툴루즈 로트레크,**
〈물랭 루즈: 라 굴뤼〉, 1891,
리소그래프(4도), 191×117cm.

툴루즈 로트레크

툴루즈 로트레크는 프랑스
알비의 귀족 가문 태생이다.
그러나 어릴 때부터 병약해
1878~1879년에 사고로 두
다리가 부러져 평생 장애를
안고 살았다. 로트레크의 집
안은 근친 결혼사로 유명한
데, 그로 인한 유전적 결함으
로 추정되기도 한다. 인상파
를 잘 알고 있었지만, 인상파
풍의 그림을 그리기보다 경
마장이나 뮤직홀, 카바레 등
근대 도시인들의 여가나 여
흥과 관련된 주제에 탐닉했
다. 스스로 "매일 작업하러
술집에 갔다"라고 말했듯, 그
의 예술은 유흥가 출입과 불
가분의 관계다. 드가처럼 여
러 가지 재료를 실험했고 혼
합해 사용하기도 했다. 이런
와중에 그의 초기 석판화 포
스터가 예술가로서 명성을
확고히 해주었다. 루오, 쇠라,
반 고흐 같은 화가들에게 영
향을 미쳤다. 말기에는 건강
이 급격히 악화되어 작품 제
작에도 애로가 있었으며, 결
국 36세 나이로 죽었다.

툴루즈 로트레크의 작품에서 평면성 강조는 곧잘 실루엣으로 구현되었다.
〈물랭 루즈: 라 굴뤼〉에서도 가운데 춤추는 무희 라 굴뤼를 제외하고는, 맨 앞

380 **툴루즈 로트레크,**
〈디방 자포네〉, 1893,
리소그래프(4도), 81×61cm.

'디방 자포네'는 파리의 한 카페
콩세르(café concert)의 이름이다.
카페 콩세르란 오늘날로 치면 음악
다방으로, 먹고 마시면서 음악 감상을
할 수 있는 곳이다. 그림 속에서는
디방 자포네의 인기 가수이자 무회인
잔 아브릴이 공연을 하지 않고 다른 이의
공연을 감상하고 있다. 옆에 있는 나이 든
이는 평론가 에두아르 뒤자르댕이다.
로트레크 판화의 뚜렷한 평면성은
일본 판화 우키요에의 영향을 받은
측면도 있다.

381 **툴루즈 로트레크, 〈앙바사되르〉,**
1892, 리소그래프(6도), 141×98cm.

이 작품은 포스터가 독자적인 예술성을
지닌 미술 장르임을 보여준 대표적인
걸작의 하나로 꼽힌다. 앙바사되르
극장의 지배인이 이 공연 포스터를 보고
불만스러워 다른 포스터 작가를 찾았으나
공연자인 브뤼앙이 이 포스터를 쓰지
않으면 공연을 취소하겠다고 하여 세상에
알려진 작품이다.

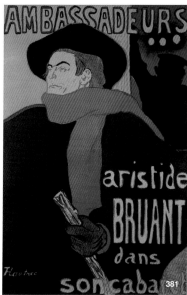

의 실크 해트를 쓴 발랭탱 르 데조세라는 이의 코믹한 모습과 뒤쪽 관객의 모습
을 각각 잿빛과 검정 실루엣으로 표현했다. 이 같은 표현은 〈디방 자포네〉[380]
〈앙바사되르〉[381]에서도 반복적으로 나타난다.

툴루즈 로트레크가 이처럼 평면성을 극대화할 수 있었던 데는 석판화 기술
발달 덕이 컸다. 평판화인 석판화는 다색의 시원시원한 평면을 어떤 판화 기법
보다 잘 보여주며, 볼록판화나 오목판화에 나타나는, 압력으로 종이에 생기는
미세한 요철도 거의 없다. 석판화는 18세기 말 악보를 싸게 대량으로 인쇄하려
던 알로이스 제네펠더 Alois Senefelder라는 이가 창안해 1820년경부터 실용화되었
는데, 툴루즈 로트레크가 활동할 무렵에는 판화나 포스터뿐 아니라 풍자화 발
달에도 크게 영향을 미쳤다.

렘브란트의 에칭

'빛의 마술사'로 통하는 17세기 네덜란드 바로크 미술의 거장 렘브란트는 유화뿐 아니라 판화 쪽에서도 위대한 성취를 보인 대가다. 웬만한 에칭 기술은 렘브란트가 완성했다고 할 정도로 렘브란트는 판화사에 거대한 족적을 남겼다. 부식 없이 판을 파들어가는 뷰린 기법, 부식하는 에칭 기법, 에칭 기법 위에 다시 부식 없이 선을 새기는 드라이포인트 기법, 잉크를 닦는 정도에 따라 톤이 변하는 표면 톤 기법, 한번 프린트한 판화지의 잉크가 마르기 전에 아직 찍지 않은 다른 판화지를 그 위에 얹어 찍어내는 카운터프루프 기법 등 렘브란트는 아주 다양한 기법을 구사했다. 주제도 종교, 신화, 자화상, 초상화, 풍경, 풍속, 동물 등 매우 다채로운데, 이 모든 작품이 빛과 그림자의 절절한 울림으로 관객의 마음을 사로잡는 힘을 지닌다. 설령 렘브란트가 유화를 한 점도 그리지 않았다 하더라도 에칭만으로 유럽 회화사에서 최고의 대가 가운데 한 사람으로 꼽혔을 것이라는 미술사가들의 평가가 결코 과장이 아님을 알게 된다.

382 렘브란트 판 레인, 〈나사로의 부활〉, 1632년경, 에칭과 뷰린(제8판), 36.6×25.8cm.

죽은 나사로를 부활시키는 예수의 모습을 인상 깊게 표현한 기념비적 걸작이다. 빛이 부활하는 나사로를 향해 내리쬐고 그 주위로 어둠이 화면을 감싸 긴장과 조화의 리듬이 느껴진다. 서 있는 예수의 견고한 이미지와 그 수직성을 강조하는 아치 형태의 화면이 신과 인간의 위대한 교류를 증언해준다.

판화의 민중성과 대중성

복제미술인 판화는 시간이 흐를수록 대중성과 민중성이 강해졌다. 특히 근대에 들어 주제와 소재가 갈수록 대중적이고 민중적인 지향을 보이는데, 이런 현상은 유럽에서는 20세기 초반까지, 우리나라에서는 20세기 후반까지 계속됐다. 판화가 복제미술이라고는 해도 옛날에는 시민 가운데서도 여유 있는 계층이 구입했지만, 산업화 이후 유럽 사회가 물질적으로 더욱 풍요로워지면서 수요자 계층의 폭이 급속히 확대됐다. 특히 프랑스의 경우 1812년 45종이던 신문이 1845년에는 440종에 이를 정도로 저널리즘이 발달하면서 신문 인쇄와 풍자판화가 함께 성장해 판화의 정치적 영향력이 극대화되었다.

도미에

19세기 프랑스 화가 오노레 도미에의 석판화 〈1834년 4월 15일 트랑스노냉 거리〉[383]는 강한 정치적 메시지를 담고 있다. 한가운데는 잠옷을 입은 남자의 주검이 보인다. 그의 등 아래에는 아기가 피를 흘린 채 깔려 있다. 화면 오른쪽, 얼굴만 보이는 노인 역시 주검으로 변했다. 화면 왼편 저 뒤쪽으로 어두운 그림자 아래 쓰러진 여인은 남자의 아내이자 아이의 엄마로 보인다. 그녀 또한 비극을 피할 수 없었다. 도미에는 한 가족의 몰살이라는 매우 끔찍한 주제를 판화로 제작했다. 판화라는 매체가 갖는 복제성에 의지해 최대한 빨리, 최대한 많은 사람에게 보여주기 위해 그는 이 그림을 그렸다.

　이 작품의 배경이 된 사건은 시민왕 루이 필리프 치하에서 있었던 1834년의 노동자 폭동이다. 정부가 노동자의 단결권을 위협하는 법률을 내놓자 가뜩이나 경제적으로 궁핍한 처지이던 노동자들은 4월 9일 폭동을 일으켰다. 노동자들과 군인 사이에 시가전이 며칠 동안 이어지다 마침내 4월 15일 새벽, 군인들이 파리 트랑스노냉 거리의 노동자들을 학살하는 만행을 저질렀다. 학살 대상은

383 **오노레 도미에,**
〈1834년 4월 15일 트랑스노냉 거리〉,
1834, 리소그래프, 28.6×44cm.

전투를 벌이던 노동자들이 아니라 아파트에서 잠을 자던 노동자들과 그 가족들이었다. 이 사건을 접하고 격분한 도미에는 현장을 못 보았으면서도 마치 현장에 가본 사람처럼 그 비극을 생생하게 묘사했다. 도미에의 표현에 감동을 받은 보들레르는 "단순한 풍자화가 아니라 역사이고 사실이자 놀라운 현실의 재현"이라고 평했다. 이 작품이 당대의 프랑스 사람들에게 준 시각적 호소력은 실로 위력적이어서 정부가 압류 처분을 내릴 정도였다. 이 작품 이전에 도미에는 루이 필리프를 비판하는 풍자화를 그려 이미 6개월간 투옥된 경력이 있었다. 판화가로서 그의 저항정신이 꽤나 집요했음을 보여주는 에피소드다. 도미에뿐 아니라 당시 많은 판화가가 이런 정신을 공유했는데, 이는 매체의 속성으로 볼 때 자연스러운 현상이었다.

콜비츠

민중의 저항정신과 정치적 입장을 형상화하고 거기서 영원한 감동을 퍼올린 최고의 판화가는 누구니 누구니 해도 케테 콜비츠Käthe Kollwitz, 1867~1945일 것이다.

"나의 작품 활동에는 목적이 있다. 구제받을 길 없는 자들, 상담도 변호도 받을 수 없는 사람들, 도움을 절실히 필요로 하는 이 시대의 인간들을 위해 한 가닥 책임과 역할을 담당하려 한다."

이 문구는 콜비츠의 예술관을 보여주는 단적인 예다. 콜비츠는 1867년 7월 8일 동프로이센의 쾨니히스베르크에서 태어났다. 집안은 매우 진보적인 가정이었다. 외조부 율리우스 루프Julius Rupp는 기성 교회의 권위와 배타적인 복음주의를 거부하고 합리주의와 윤리의식을 강조한 자유신앙 운동을 펼친 이였으니, 콜비츠가 어떤 환경에서 자랐을지 유추할 수 있을 것이다. 아버지 역시 자유주의적 사상을 지닌 사람으로 법조인의 출세 길을 포기하고 장인을 도와 자유교회운동과 통일민주시민운동에 헌신했다. 콜비츠가 자라 배필로 맞은 카를 콜비츠Karl Kollwitz는 조합의 의사로서 주로 빈민을 상대로 의료 행위를 펼친, 이타적이고 희생적인 지식인의 표본이었다.

콜비츠는 무엇보다 인도주의적이고 박애주의적인 정신으로 삶과 예술을 본 예술가였다. 그런 의식의 바탕에는 생명을 낳고 기르는 '어머니 - 여성'으로서의 따뜻한 본능이 가장 크게 작용했다. 그녀의 그림에서 극단적인 고통과 희생을 강요당하는 이도 어머니 - 여성이고, 잘못된 현실을 진정한 용기로 타파하는

384 케테 콜비츠, '직조공의 봉기' 중 〈궁핍〉, 1893~1897, 리소그래프, 15.5×15.2cm.

385 케테 콜비츠, '직조공의 봉기' 중 〈죽음〉, 1893~1897, 리소그래프, 22×18cm.

386 케테 콜비츠, '직조공의 봉기' 중 〈폭동〉, 1893~1897, 동판, 24×30cm.

387 케테 콜비츠, '직조공의 봉기' 중 〈결말〉, 1893~1897, 동판, 25×31cm.

이도 어머니 – 여성이다. 그 여성의 이미지가 잘 나타난 걸작 가운데 하나가 '직조공의 봉기' 연작의 〈궁핍〉[384]이다.

화면은 어둠에 잠겼다. 맨 먼저 눈에 들어오는 것은 그림 하단에 몸져누운 아이와 그 옆에서 머리를 감싸고 앉은 여인이다. 아이는 창백하다 못해 곧 연기처럼 사라질 것만 같다. 죽어가는 아이, 아무런 잘못도 없이 운명의 잔인한 칼날에 스러져가는 아이. 아이를 바라보는 어머니는 괴롭기 그지없다. 할 수 있는 일은 아무것도 없다. 그저 아이가 죽어가는 모습을 바라보는 것밖에는. 그 고통의 무

거움이 배경에 깔린 어둠으로 더욱 증폭된다. 배경에는 여인의 뒤로 더 이상 돌
아가지 않는 옛날식 방적기가 보이고, 왼편에는 아이의 형제를 안고 있는 아버
지가 보인다. 무겁게 허물어져내리는 노동자 가정의 스산한 풍경이다.

이 그림은 콜비츠가 극작가 하우프트만Hauptmann의《직조공들》이라는 연극
을 본 뒤에 거기서 얻은 감동을 표현한 연작의 첫 작품이다. 하우프트만의《직조
공들》은 그의 고향인 실레지엔에서 1840년대에 발생한 노동자 봉기를 극화한
것인데, 자본가들이 효율성과 경제성이 높은 직조기를 다투어 도입하면서 생활
이 급속히 어려워진 수공업 노동자들의 비참한 실상을 적나라하게 표현했다. 콜
비츠의 〈궁핍〉이 보여주는 장면은 원래 하우프트만의 연극에는 나오지 않지만
회화적 전개에 필요해 첫 그림으로 그렸다. 궁핍으로 결국 아이의 〈죽음〉[385]을
목도하게 된 노동자들은 〈회합〉을 갖고 〈직조공의 행진〉을 조직해 〈폭동〉[386]을

일으킨다. 그러나 그들은 결국 패배해 집으로 돌아오는 비참한 〈결말〉[387]을 맞는다. 이 여섯 장의 판화 드라마는 매우 간명하지만 더할 수 없는 감동을 준다. 부지불식간에 그들의 고통에 깊이 동참하게 만드는 힘이 있기 때문이다.

콜비츠의 판화는 중국혁명 당시 루쉰魯迅, 1881~1936에게 영향을 미쳐 중국 목판화운동의 불씨가 됐으며, 이어서 1980년대 우리나라 민중미술에도 영향을 미쳐 현실비판적인 젊은 판화가들이 나오는 데 크게 기여했다.

오윤과 한국의 민중목판화

1980년대 정치적 격변 속에서 한국의 민중미술은 오윤을 비롯해 이철수, 홍성담 등 뛰어난 판화가들을 배출함으로써 예술적 성취를 높였다. 판화 이외 장르에서는 확고한 정치적 입장에 비해 형식과 조형의 미성숙이 문제가 될 때가 있었지만, 목판화 분야만큼은 개성적이면서도 수준 높은 작품이 많았다. 그 중심에 오윤이라는 선구자가 있었다. 오윤의 판화는 산업화시대 한국 서민의 애환을 민족적인 정서로 녹여낸 작품들이 대부분이다. 선은 대체로 단순하고도 날카로우며, 이미지는 쉽고 친근하다. 그래서 언뜻 보면 제작이 수월했을 것 같지만 그렇게 단순화하는 데에는 고도의 기술과 안목이 필요했다. 단원 김홍도의 풍속화와 조선 민화, 신라 예술품에서 영향을 많이 받았으며, 둔황 벽화와 멕시코 혁명 벽화, 루쉰이 이끈 중국 목판화운동으로부터도 적잖은 영향을 받았다. 근대 판화의 민중성과 한국의 민족적 정서가 매우 성공적으로 결합된 탁월한 작품으로는 〈애비〉, 〈할머니 II〉(1983), 〈귀향〉(1984), 〈석양〉(1985), 〈칼노래〉(1985), 〈무호도〉(1985) 등이 유명하다.

390 오윤, 〈애비〉, 1983, 목판, 35×36cm.

오윤의 작품에 나오는 주인공들은 익명의 민중이다. 평범하고 세상에 자랑할 것이 별로 없는 사람들이지만, 삶의 의미와 법도, 행복에 대해 누구 못지않게 잘 아는 사람들이다. 노동으로 다져진 몸으로 아들을 지키는 〈애비〉는 진정한 부정이 무엇인지 말 없는 웅변으로 표현하고 있다.

현대 판화의 다양한 경향

전통적으로 판화는 종이 등 평평한 바탕에 형을 새긴 판을 잉크나 안료로 찍어내는 것을 의미했다. 하지만 현대에 들어서는 이런 개념에 도전하는 판화가 다양하게 제작되고 있다. 이런 현상에는 "어떤 형이든 형으로 찍어내는 것은 모두 판화"라는 생각이 바탕에 깔려 있으며, 판화의 복제성을 적극적으로 해석한 결과라고 하겠다.

대량생산이 일상화되고 복사기나 팩스, 컴퓨터 프린터, 스캐너 등 복제 수단이 발달하면서 기계 복제 혹은 전자 복제시대의 미학을 대변하는 장르로서 판

화의 가치가 새롭게 인식된 것이다. 그러나 이런 시도는 때로 "판화의 전통적인 개념을 흐린다"는 비판을 받기도 한다. 판화의 폭을 지나치게 확대하다 보면 기성복의 패턴 프린트나 자동차의 차체와 부품까지 모두 판화로 봐야 하는 자가당착에 빠진다는 것이다. 그럼에도 판화의 영역을 확대하려는 진취적인 예술가들의 시도는 지금도 계속되고 있다. 스테인리스 스틸 강판을 큰 포크 모양으로 떠 작품으로 내놓는다거나, 컴퓨터로 디지털 동영상을 만들고 그 장면 중 몇몇을 프린터로 뽑는 등 기존 관념으로는 도저히 판화로 볼 수 없는 작품들이 판화의 영역으로 들어오고 있다. 이런 일은 미술이 유화나 수채화, 조각 등 전통적인 매체의 영역에 얽매이지 않고 갖가지 기술과 오브제(사물)를 동원하는 현실에서 판화만 과거의 관념을 고집할 수는 없다는 의식을 반영하고 있다. 더구나 판화가 지닌 복제성은 앞에서 언급했듯이 테크놀로지에 의지하는 현대 사회의 고유한 특성과 맞물리므로 판화의 가능성과 가치를 확대하는 것은 의미 있는 일이라 하지 않을 수 없다.

예술은 늘 새로운 영역을 탐험하고 무수한 실험의 경로를 거친다. 그런 점에서 현대 판화의 다양한 변신은 빠르게 변하는 시대의 정서와 욕구를 반영하는 불가피한 과정이라고 할 수 있다. 흥미진진한 판화 감상을 위해서는 고정관념에서 탈피해 늘 여백을 마련해두는 것이 좋다.

현대 판화의 사례—박광열

우리나라 판화가 박광열의 〈공간의 기억〉은 종이와 목판을 이용했다는 점에서 전통적인 판화의 제작 방식을 활용한 작품이다. 그러나 잉크나 물감을 전혀 사용하지 않았고, 작품이 입체라는 점에서 기왕의 판화와는 크게 차이가 난다. 게다가 경첩 같은 것을 틀에 끼워넣어 판화를 찍을 때마다 녹물이 종이에 배게 했다는 점에서(젖은 펄프를 틀에 채워넣어 말렸다), 매 프린트마다 녹물이 다르게 번지는 까닭에 과연 동일한 복제 효과를 요구하는 판화의 정의에 부합하느냐 하는 의문이 제기될 수 있다. 그러나 작가는 요철이 있는 나무 틀로 찍은 종이 작품이라는 점에서 이 작품은 엄연히 판화라고 주장한다. 그리고 색다른 요소들은 판화의 잠재력과 가능성을 확장시키는 것일 뿐이라고 말한다. 본질은 바뀌지 않았다는 것이다.

박광열이 이 작품을 제작하게 된 계기가 있다. 집을 새로 지으면서 나무 판으로 콘크리트 외벽을 뜨는 모습을 보았는데 그 효과가 무척 호소력 있게 다가왔다고 한다. 판화를 하는 사람으로서 콘크리트가 나무 판의 결에 따라 텍스처를 지니게 되는 모습을 무심코 보아넘길 수 없었다는 것이다. 한편, 지하 계단을 만들면서 삶의 통로 혹은 진행 방향을 깊이 생각하게 됐고, 이런 입체적인 공간과 그 공간이 전해주는 무의식적인 메시지를 형상화해보면 어떨까 생각하게 되었다고 한다. 그 결과 이런 입체 판화가 탄생했다. 녹물을 제외하면 모든 것이 백색인 그의 작품에서 우리는 우리가 사는 공간과 그 공간이 규정하는 우리의 모습 혹은 좌표, 그리고 그 한계 속에서 끊임없이 오르내리는 우리의 실존을 떠올리게 된다.

391 박광열, 〈공간의 기억〉, 1999,
종이 캐스팅, 60×50×3cm.

23

조각

조각은 회화와 함께 오랫동안 인간의 조형 욕구를 충족시켜온 대표적인 시각예술이다. 조각은 어쩌면 회화보다 일찍 탄생했을지도 모른다. 특별한 도구나 연장이 없던 시절, 그림을 그리는 것은 조각을 하는 것보다 훨씬 불편하고 소비적인 일이었을 것이다. 바탕이 될 평면과 채색 재료를 확보하기는 상당히 어렵지만 그렇게 제작된 그림의 실용성은 그다지 크지 않기 때문이다. 그런 반면, 무언가를 깎고 다듬는 일은 미적 만족을 주는 동시에 실용적인 측면에서 상당히 의미 있는 일이었다. 석기시대의 연장들에서 인간의 탁월한 생존력을 엿보게 되는 한편, 나름의 미적 추구 또한 생생히 느낄 수 있는 것은 이 때문이다. 선사인들은 이 연장들로 나무나 돌, 동물의 뼈 따위를 손질하며 무언가를 만드는 즐거움이 얼마나 큰지를 배웠을 것이다. 그리고 무언가를 만드는 행위의 미적 결정체인 조각예술, 그 예술의 아름다움과 특질도 어렴풋이 느꼈을 것이다.

조각예술의 특질

19세기 프랑스 화가 장 레옹 제롬Jean-Léon Gérome, 1824~1904이 그린 〈피그말리온과 갈라테이아〉[392]는 그리스 신화를 소재로 한 작품이다. 이 그림과 함께 조각의 특질을 알아보자.

신화에 따르면 키프로스의 왕 피그말리온은 현실의 여성을 대단히 혐오했다고 한다. 그래서 인간과 꼭 닮은 상아 여인상을 만들어놓고 그 조각상을 사랑하게 됐다. 아프로디테 여신을 기리는 축젯날, 피그말리온은 나지막한 목소리로 여신에게 기도를 올렸다. 저 상아 처녀와 같은 여인을 아내로 달라고 말이다. 사정을 눈치챈 사랑의 여신 아프로디테는 상아 여인상을 인간으로 탈바꿈시켜주었다. 아프로디테 여신의 축복을 아직 눈치채지 못한 피그말리온은 축제가 끝난 뒤 집으로 돌아와 제일 먼저 조각상에 입을 맞췄다. 그 순간 피그말리온은 화들짝 놀랐다. 조각의 입술에서 사람의 체온과 숨결이 느껴졌기 때문이다. 다시 입술을 갖다대고 가슴을 더듬어보았다. 소녀는 더 이상 차가운 돌이 아니었다. 불그레한 뺨과 따뜻한 체온을 지닌 소녀는 사랑스러운 눈길로 그를 품어 안아주었다. 감격에 겨운 피그말리온은 그녀에게 갈라테이아라는 이름을 지어주었다.

제롬은 이 축복의 장면을 격정으로 들뜬 조각가가 소녀의 허리춤을 와락 껴안고, 소녀는 그에게 따뜻한 입맞춤을 선사하는 모습으로 그렸다. 소녀가 무릎

392 장 레옹 제롬, 〈피그말리온과
갈라테이아〉, 1890년경, 캔버스에 유채.

을 채 굽히지 못하고 허리만 숙인 것은 아직 다리가 사람의 것이 아니기 때문이
다. 무릎 위의 따뜻한 살색과 구분되는, 여전히 창백한 대리석 다리는 소녀가 아
직 완전히 사람이 되지 않았음을 알려준다. 지금 막 소녀에게 기적이 일어나고
있는 것이다.

　이 작품을 통해 우리는 조각이란 본질적으로 무생물에 생명을 부여하려는
인간의 욕망, 곧 생명의 창조자가 되려는 욕망에서 비롯되었음을 알 수 있다. 회
화도 물론 이런 욕망을 반영하지만, 조각은 그것을 3차원 공간 속에서 입체로
구현하는 예술인 만큼 '창조의 환각'을 더 강하게 느낄 수밖에 없다. 그래서 옛
이집트에서는 조각가를 "살아 있게 하는 자"라고 불렀다. 진정으로 살아 움직이

는 대상을 만드는 것은 아닐지라도 어쨌든 조각은 우리가 살아가는 공간의 일부를 인간의 손으로 재구성해 새로운 현실을 창조하므로, 공간에 새 생명의 기운을 불어넣는 작업인 것만은 틀림없다. 그러므로 조각을 감상하는 것은 항상 '새롭게 창조된 공간'과 구체적으로 만나는 행위라고 할 수 있다.

제롬의 작품에서 또 하나 우리가 눈여겨볼 점은 인간이라는 주제다. 물론 조각가는 세상 모든 사물을 형상화할 수 있다. 하지만 조각예술이 역사적으로 가장 중요하게 다뤄온 소재는 인간이다. 서양 회화 역시 인간을 중심적인 주제로 다뤄왔으나 회화에서 이 주제가 차지하는 비중은 조각과 비교가 되지 않는다. 조각에서 인간 형상이 차지하는 비중은 거의 절대적이다. 이 점은 조각이 생명 창조에 대한 열망을 담은 매체라는 점과 밀접하게 관련이 있다. 만약 당신이 아무 생명체나 하나 만들 수 있다면, 무엇을 만들겠는가? 단연 인간일 것이다. 피그말리온이 그랬던 것처럼 아마 당신이 가장 소망하는 상을 지닌 사람이 아니겠는가?

조각의 특질과 관련해 제롬의 그림은 또 조각이 '촉각예술' 혹은 '가장 물질적인 예술'임을 확실히 일깨워준다. 그림에서 피그말리온은 여인의 부드러운 살결과 체온을 느끼고 있다. 소녀가 사람으로 변하기 전, 피그말리온은 차가운 대리석을 수없이 만지며 언젠가는 그녀에게서 따뜻한 체온을 느끼기를 바랐을 것이다. 사실 우리는 조각을 볼 때마다 만지고 싶은 충동을 느낀다. 눈으로 보는 것만으로는 결코 만족하지 못한다. 이렇듯 촉각의 유혹이 생기는 것은 조각에서 재료 혹은 물질이 차지하는 비중이 그만큼 크다는 사실을 의미한다. 따라서 조각 감상은 재료의 미학을 체험하는 것과 떼려야 뗄 수 없는 관계에 있다. 이것은 곧 이런 재료를 낳은 물질 세계, 나아가 자연과의 깊은 교감을 소망하는 것과 통한다. 이런 점들을 고려하면 조각 작품을 감상한다는 것은 결국 새롭게 창조된 공간을 체험하고, 인간을 기리며, 물질 혹은 자연과 합일되는 경험을 얻는 일이 된다.

공간의 창조

우리는 흔히 조각을 덩어리로만 보는 경향이 있다. 어떤 공간에 조각이 놓이면 그것이 차지하는 용적만을 작품으로 이해하는 것이다. 그러나 그것은 편견이

393 아폴로니우스로 추정,
〈벨베데레의 토르소〉, 기원전 1세기,
대리석, 높이 159cm.

**394 〈밀로의 비너스〉,
기원전 200년경, 대리석, 높이 202cm.**

이 조각은 비너스 조각으로서는
전 세계에서 가장 유명하지만 정말로
비너스를 형상화한 것인지는 확실하지
않다. 1820년 멜로스 섬에서 출토됐을
때 뚜렷한 근거 없이 비너스로 명명됐고
지금껏 그렇게 불린다. 팔이 잘려나간
까닭에 실제의 모습과 관련하여 여러
가지 설이 제기됐으나 명확하게 증명된
바는 없다. 단지 왼팔은 들고 있고,
오른팔은 반대쪽 엉덩이께로 나아갔을
것으로 추측될 뿐이다. 팔이 없는 까닭에
오히려 몸매가 더 뚜렷이 살아난다.

다. 조각이 특정한 공간에 놓이면 그 주위 공간 모두가 조각의 영향권 아래 들
어온다. 공간 전체에 새로운 성격과 특질이 부여되는 것이다. 그래서 조각가들
은 구멍이나 파인 부분도 그저 '빈 곳'이 아니라 '네거티브 볼륨negative volume'이
라고 불러 작품의 구성 요소에 포함시킨다. 물질과 공간이 서로 길항작용을 일
으키며 공간 전체에 새로운 성질, 새로운 기운을 창조해내기 때문이다. 그러므
로 조각가는 근본적으로 공간의 창조자라고 할 수 있다. 공간 창조 행위로서의
조각의 특질을 잘 보여주는 대표적인 사례가 이른바 토르소, 즉 팔다리 따위가
절단된 인체 형상이다.

고대 조각을 보면 사람 형상은 대부분 전신상이다. 연극이나 의식에 사용하
는 마스크 외에 본격적인 두상이나 흉상이 제작된 것은 고대 로마시대에 들어
와서인데, 이는 죽은 사람의 데스마스크를 떠서 보관하던 습관이 흉상 조각으
로 발전한 것이다. 어쨌든 이런 특별한 경우를 제외하면, 고대 이래 인물 조각은
오랫동안 머리 끝부터 발 끝까지 전체를 온전하게 표현하는 것이 원칙이었다.

그러다 변화가 생기기 시작한 것은 르네상스 이후 미술가들이 파손된 채 발
굴된 고대 조각에 관심을 가지면서부터이다. 바티칸 박물관이 소장한 〈벨베데레
의 토르소〉[393]는 이때 발굴된 대표적인 유물이다. 미켈란젤로에게 큰 영감을 주
었다는 이 조각은 근대 조각가들이 파손된 고대의 작품에서 얼마나 신선한 아
름다움을 느꼈는지를 어렵지 않게 짐작하게 해준다. 많이 파손됐지만 이 작품
에선 강한 힘과 에너지가 느껴진다. 이와 같이 미완성의 미학을 발견한 이후 서
양 조각가들은 조각에서 의도적으로 머리나 팔, 다리를 제거한 토르소를 조각
의 장르로 인정하는 현상이 나타났다.

토르소는 단순히 몸통 자체의 아름다움만을 보여주는 조각이 아니다. 다양
한 표정의 절단으로 인체의 볼륨과 선이 주위 공간과 어떤 조화 혹은 긴장을 자
아내는지, 그로써 공간이 어떤 성격을 띠고 어떤 미학적 특질이 형성되는지 압
축적으로 보여준다. 공간의 역할과 의미가 고도로 강조된 조각인 것이다.

그런 점에서 심지어 세월의 풍화로 신체 일부가 떨어져나간 일부 토르소 작
품들도 사지가 제대로 붙어 있었다면 그 느낌이 오히려 훨씬 못했을 것이라는
인상을 주는 것은 참으로 시사적이다. 유명한 〈밀로의 비너스〉[394]나 〈사모트라
케의 승리의 날개〉[395]는 팔이나 머리가 온전히 붙어 있었다면 아마도 우리가 지
금 느끼는 것만큼 강렬한 감동을 주지 못했을지도 모른다. 일부분이 떨어져나

간 까닭에 오히려 더 아름답게 느껴지는 조각이라고 하겠다.

〈사모트라케의 승리의 날개〉는 사모트라케 섬의 성소 경내에 설치됐던 헬레니즘기의 조각이다. 뱃머리에 사뿐히 내려앉은 승리의 여신. 그 우아하면서도 웅장한 자태는 아마도 전쟁에서의 승리를 기념하기 위해 만든 것일 게다. 한쪽 발을 앞으로 내밀며 다소 비튼 몸통과 그 몸을 감싸고 휘날리는 옷자락은 진정 위대한 대가만이 형상화해낼 수 있는 인상적인 이미지라 하겠다. 이 조각에서 압권은 뒤로 시원스레 쭉 뻗은 커다란 날개인데, V자로 꺾인 날개와 휘날리는 옷자락이 거센 바닷바람, 곧 도전을 상기시킨다면, 수직으로 우뚝 선 몸통은 어떤 어려움 속에서도 오로지 승리만을 위해 앞으로 나아가려는 여신의 의지, 곧 응전을 보여준다.

395 〈사모트라케의 승리의 날개〉,
기원전 190년경, 대리석,
높이 328cm.

만약 이 조각의 머리와 다른 한쪽 팔이 그대로 남아 있었다면 어땠을까? 앞서 언급한 시각적 인상이 고스란히 느껴졌을까? 어느 정도는 그랬을 것이다. 하지만 새로운 운동 각도를 만들어내는 머리와 팔이 주변 공간을 복잡하게 만들어 지금의 단순한 역 'ㄱ'자 꼴이 자아내는 대담한 인상을 크게 약화시켰을 것이다. 조각가가 뜻한 것은 아니지만, 이렇게 토르소가 된 까닭에 이 조각은 조각가의 원래 솜씨보다 더 뛰어난 작품이 되었다. 조각이 심지라면, 공간은 불과 빛이 되어 우리 마음을 타오르게 한다. 뛰어난 토르소는 이 사실을 너무도 잘 전해준다. 이렇듯 조각가는 공간에 생명을 불어넣는, 곧 새로운 공간을 창조하는 사람이다. 그러므로 우리 눈앞에 있는 조각이 기존 공간에 대한 지각에 거의 변화를 주지 못한다면 그 작품은 결코 좋은 조각 작품이 아니라고 할 수 있다.

근대 조각가들은 고대 조각가들에 비해 공간을 더 깊이 이해하면서 자연스레 빈 공간 자체를 덩어리 못지않은 조형 대상으로 인식했다. 때로는 빈 공간을 조각보다 우선적인 조형 요소로 취급하는 경향도 나타났다.

396 오귀스트 로댕, 〈칼레의 시민〉,
1884~1886, 브론즈,
252×283×223cm, 칼레 시청 광장.

397·398 〈칼레의 시민〉 부분.

이 작품의 주위를 천천히 돌아보면
덩어리와 공간의 넘나듦이 그럴 수 없이
리드미컬하고, 그 공간의 표정이 주제에
걸맞게 강한 긴장감을 조성한다는 사실을
확인할 수 있다. 손을 묘사한 부분만
보더라도 마치 손이 심지처럼 공간에
빛을 더하여 새로운 표정과 감정을
만들어내는 장면을 목격할 수 있다.

399 오귀스트 로댕, 〈대성당〉, 1908, 석고, 높이 64.1cm.

로댕의 손 작품 중 대표적인 걸작이다. 손의 형태도 아름답지만 그 사이의 공간을 이 작품만큼 아름답게 묘사한 조각이 과연 얼마나 있을까. 그 공간은 기도하는 인간의 염원으로 가득 찬 곳이다.

오귀스트 로댕Auguste Rodin, 1840~1917의 유명한 조각 〈칼레의 시민〉[396·397·398]은 인물 하나하나도 덩어리로서 중요한 의미를 갖지만, 여섯 명이 자아내는 공간의 다양한 표정 역시 작가가 철저하게 계산하고 의도한, 뛰어난 조형적 성취를 보여준다. 적의 침략으로부터 동료를 구하기 위해 자원해서 목숨을 내놓은 칼레의 시민들, 로댕은 이 위대한 영웅들을 표현하면서 기왕의 기념비 조각이 그랬듯이 조각대 위에 피라미드 구조로 인물들을 배치하지 않고 낮은 바닥에 평등하게 분산 배치했다. 그리하여 수직적인 피라미드 군중상이 자아내는 인물과 공간의 투박한 일대일 대립을 피하고 인물들 안쪽과 사이사이에 빈 공간을 만들어냄으로써 정서적 파장을 더욱 증폭시켰다. 칼레 시민들의 비극과 위대성은 허물어지는 듯한 주변 공간의 느낌과 태풍의 눈처럼 강한 구심점 역할을 하는 중심 공간을 통해 공포와 한탄, 숭고함과 영웅성의 기묘한 이중주로 나타난다. 이런 작품을 대할 때 우리는 자연히 이 흥미진진한 공간을 해석하게 되고, 그 위대한 공간에 대한 감흥으로 진한 카타르시스를 경험하게 된다. 손을 주제로 한 로댕의 소품들만 한자리에 놓고 봐도 우리는 그 작은 조각들이 얼마나 큰 울림으로 자신의 공간에 독자적인 표정을 부여하는지 금세 알 수 있다.[399]

20세기에 들어와서는 구멍 뚫린 치즈 같은 와상臥像으로 유명한 영국 조각가 헨리 무어Henry Moore, 1898~1986의 작품과 나무젓가락처럼 바싹 마른 인간상으로 유명한 실존주의 조각가 알베르토 자코메티Alberto Giacometti, 1901~1966의 작품에서 역시 공간 구성을 중시하는 현대 조각가들의 지향을 보게 된다. 또 끊임없이 변하는 공간의 모습을 표현한 알렉산더 콜더Alexander Calder, 1898~1976의 모빌 조각에 오면 덩어리 자체보다 중요해진 공간의 위상을 절감할 수 있다. 이렇듯 조각의 역사는 단순한 덩어리를 만드는 데서 공간을 만드는 것으로 '진보'했고, 그에 따라 조각가 역시 형상의 창조자에서 공간의 창조자로 '진화'해왔다.

인간을 기리는 예술·조각

조각이 공간을 창조하는 예술이고 공간에 생명을 불어넣는 예술이라고 할 때 중요한 감상 포인트 가운데 하나는 그 공간이 자연의 공간이 아니라 인간의 공간이라는 것이다. 즉 조각은 주어진 공간에 인간의 냄새를 배게 하는 예술이다. 독일 조각가 빌헬름 렘브루크Wilhelm Lehmbruck, 1881~1919는 "조각이란 모든 사물과 자연에 들어 있는 영원토록 인간적인 것들의 진수"라고 말했다.

특정한 공간을 '인간의 장'으로 만들려면 인체 조각을 설치함으로써 공간에 인간의 자취를 뚜렷이 하는 방법이 우선적으로 고려될 수 있다. 서양 조각이 그 어떤 예술보다 누드를 적극 선호한 것은 이와 밀접한 관련이 있다. 그러나 설령 인간의 형상이 아니더라도 조각은 공간에 인간의 숨결을 부여하고 인위의 자취를 남긴다. 조각은 자연으로서의 물질과 공간을 인간의 의지로 '인간화'한 것이기 때문이다.

사실 조각에는 다른 어떤 예술보다 자연과 인간의 대립, 갈등, 긴장 따위가 강렬하게 배어 있다. 일례로 돌에 정과 망치를 들이대고 힘을 가할 때 인간은 자연과 작은 물리적 전투를 벌이게 된다. 그런 투쟁으로 태어난 형상이니만큼 인간의 향기를 진하게 풍기게 마련이다. 미켈란젤로의 걸작 '노예(포로)' 연작은 이처럼 '인간의 장'으로 거듭난 공간과 '인간화'한 물질로서의 조각, 그리고 인간을 찬양하는 예술로서의 조각 등에 대한 심도 있는 고찰을 불러일으키는 서양 조각사의 대표작이다. 이 작품을 잘 관찰하는 것은 한마디로 서양 조각의 핵심적인 과제와 조우하는 것이라고 할 수 있다.

'노예' 연작은 교황 율리우스 2세가 자기 영묘靈廟를 장식할 목적으로 미켈란젤로에게 주문한 조각품의 일부분이다. 이 가운데 루브르 박물관에 있는 〈죽어가는 노예〉[400]는 괴로움에 몸을 뒤트는 모습이 아주 인상적이다. 이 작품의 의미에 대해서는 여러 가지 해석이 있지만, 가장 의미심장하고 인기 있는 해석은 인간의 영혼이 육체의 구속으로부터 해방되기 위해 투쟁하는 모습을 담았다는 해석이다. 또 단순한 물질이 되기를 거부하고 '지성적인 형태'가 되기 위해 투쟁하는 예술을 의인화했다는 해석도 있다.

미켈란젤로가 정말 이런 생각으로 이 작품을 만들었는지는 알 도리가 없다. 중요한 것은 서양 미술사에서 이런 해석과 평가가 적극적으로 수용되고 인정

**400 미켈란젤로 부오나로티,
〈죽어가는 노예〉, 1513~1516,
대리석, 높이 228cm.**

돼왔다는 사실이다. 이는 아마도 미켈란젤로의 다음과 같은 언급과 밀접한 관련이 있을 것이다.

"위대한 예술가는 대리석 덩어리 안에 무엇이 숨어 있는지 알고 있다. 능숙한 손이 이를 끄집어낸다."

인신의 구속에 괴로워하고 해방을 꿈꾸는 노예의 모습이 미켈란젤로의 언급과 맞물려 이 조각을 '인간의 투쟁'과 '인간 해방'의 관점에서 바라보게 한 것 같다. 이 지점이 서양 조각의 본질적인 지향점이라는 점에서 우리는 이 작품이 서양 조각 전체의 상징이 되었음을 본다.

그런데 여기서 좀더 주목할 점은 미켈란젤로의 '노예'를 둘러싼 서양의 사고가 영혼과 육체, 물질과 지성 등 세계를 이분법적인 대립구도로 나눈다는 점이다. 이 대립구도의 양자는 결코 평등하지 않다. 영혼이 육체보다 우위에 있으며, 지성이 물질보다 우위에 있다. 영혼과 지성이 인간을 대변한다면, 육체와 물질은 자연을 대변한다. 이 비대칭적 대립관계에서 육체와 물질은 자연스레 우리가 투쟁하고 극복해야 할 무엇이 된다. 그렇다면 자연 역시 우리가 싸워 극복해야 할 대상이다. 그 싸움은 무엇을 목표로 하는가? 자연을, 물질을 인간화하는 것이다. 다시 말해 자연을, 물질을 인간의 뜻대로 지배하는 것이다. 이는 지성의 법칙을 물질에 적용하는 것이며, 이에 대한 물질의 복종을 받아내는 것이다. 조각 작품이 완성된다는 것은 지성의 작용으로 물질의 껍데기를 떼어내고 그 안에 있는 인간을 끌어내는 것이다. 자연에 지성이 순조롭게 작용하도록 질서를 부여하는 것이다. 조각예술은 바로 그 인간의 추구와 투쟁, 이 투쟁의 당위성을 박진감 넘치는 드라마로 생생히 드러낸다.

17세기 이탈리아의 조각가 잔 로렌초 베르니니Gian Lorenzo Bernini, 1598~1680가 만든 〈페르세포네의 겁탈〉401 역시 인간적 투쟁의 이미지를 높은 미적 성취로 표현한 조각사의 대표적인 걸작이다. 주제는 지하 세계의 왕 하데스가 데메테르 여신의 딸 페르세포네를 납치한 신화 이야기에 바탕을 두었다. 베르니니는 인생에서 벌어지는 온갖 투쟁과 격정을 압축적인 이미지로 승화해 주제를 표현했다. 건장한 하데스가 페르세포네를 가볍게 들어올린다. 페르

401 **잔 로렌초 베르니니,**
〈**페르세포네의 겁탈**〉, 1621~1622,
대리석, 높이 223.5cm.

세포네가 왼손으로 그의 얼굴을 밀치지만, 이 우악스러운 남자에게서 벗어날 가망은 없어 보인다. 하데스의 발 뒤에는 머리가 세 개 달린 개 케르베로스가 삼엄한 경계를 펼치며 주인을 돕고 있다. 이 역동적인 장면에서 베르니니는 욕망에 충실한 남자의 육체와 절망과 공포에 떠는 여자의 육체, 차돌 같은 남자의 근육과 뒤틀림마저 우아해 보이는 여자의 근육을 강렬하게 대조해 보여준다. 이런 조형적 표현 아래로는 정복과 탈주, 억압과 해방, 통제와 자유, 도전과 응전, 사랑과 미움 등 다양한 휴먼 드라마적 갈등이 짙게 깔려 있다. 한마디로 우리 삶에 출몰하는 모든 파토스와 그로 인한 투쟁의 이미지가 농축돼 표현된 작품이라고 할 수 있다.

이 작품을 보노라면 우리 앞에 놓인 바로크시대의 이 돌덩어리가 얼마나 우리와 가까운 존재로 탈바꿈하는지 실로 놀라지 않을 수 없다. 돌은 더 이상 돌이 아니며, 우리 인생의 진실을, 그것도 그 정수를 비추는 삶의 거울이 된다. 이 작품이 놓인 공간에 발을 들여놓는 순간 관객은 모두 이 조각이 자아내는 인간적 추구와 갈등의 포로가 돼버린다. 서양 조각은 이처럼 인간의 혼이 깊이 스며든 물질의 파노라마라고 할 수 있다.

동양의 조각 역시 물질과 자연에 인간의 자취를 남기지만 서양 조각처럼 그렇게 노골적으로 인간을 앞세우지는 않는다. 철저히 인간의 이야기로 전개된 서양 조각은 그만큼 뚜렷하게 인간의 냄새를 물질에 부여했다. 인간과 자연의 관계를 주체-객체 혹은 지배-피지배로 철저히 이분화해서 본 서양의 조각이 근원적으로 늘 '휴먼 드라마'로 귀착될 수밖에 없었던 이유, 그리고 근대로 내려올수록 그 드라마의 주제가 불안과 공포, 좌절, 풍자 등 '비극의 냄새'를 풍길 수밖에 없었던 이유를 이로써 짐작할 수 있다.

서양 조각의 축

'축(axis)'의 표현이라는 측면에서 서양 조각을 비서구권의 조각과 비교해보는 것도 서양의 '인간 중심주의'를 음미하는 좋은 방법이다. 예부터 인체 조각은 보통 육면체의 돌을 깎아 만들었다. 그러다 보니 인체가 앞, 뒤, 좌, 우로 네 평면을 가진 딱딱한 형상으로 만들어지곤 했다. 실제로 사람의 몸은 등뼈가 'S'자 형으로 만곡을 이루고, 목뼈는 앞으로 기울어졌으며, 다리뼈도 대퇴골과 종아리뼈가 서로 엇비슷하게 놓이는데, 이런 특징은 깡그리 무시되고 90도 수직축만 존재하는 경직된 형태가 되고 만 것이다. 이렇게 제작된 조각은 당연히 사실성이 떨어지지만, 엄격성과 규칙성을 띠어 불변하는 힘과 명상적인 깊이를 느끼게 한다. 석굴암 본존불상도 이런 특징을 갖추고 있다.

그러나 고대 그리스에서는 네 개의 평면을 의식한 이 같은 조형 원리를 극복하고 인체의 실제 축을 중심으로 조각의 형태와 동세를 살피는 시도를 시작했다. 차려 자세로 직립했을 때도 인체의 수직축에는 굴곡이 있는데, 한쪽 발에 무게중심이 옮겨가면 골반이나 어깨의 수평축도 다양하게 기울어 안면이나 가슴, 배, 대퇴부 등 몸의 각 면이 제각각 엇갈리는 복잡한 양상이 나타난다. 고대 그리스에서는 바로 이 현상을 정확하게 관찰해서 묘사함으로써 이른바 '콘트라포스토(contraposto)'라 불리는 자연스러운 직립 자세를 형상화했다. 콘트라포스토란 이탈리아어로 '대립물' '대조적인 것' 등을 뜻한다. 기원전 7세기부터 200여 년간 이뤄진 이 자세의 형성 과정은 서양 사실주의의 뿌리로서, 이 시기의 작품들을 시대순으로 늘어놓고 보면 그 변천 과정이 쉽게 눈에 들어온다. 이후 서양 조각이 서 있는 자세뿐 아니라 복잡하게 움직이는 자세까지 자연스럽게 표현할 수 있게 된 것은 바로 이 축의 움직임을 완전히 이해한 덕분이다.

402 〈수니온의 자이언트 쿠로스〉, 기원전 7세기 말, 대리석, 높이 305cm.

403 〈볼로만드라의 쿠로스〉, 기원전 570~560, 대리석, 높이 179cm.

404 프락시텔레스, 〈헤르메스와 어린 디오니소스〉, 기원전 340년경, 대리석, 높이 213cm.

물질과의 합일

우리나라의 조각가 최종태는 다음과 같이 말한 적이 있다.

"그리스의 조각은 조형 논리로 성립된 것이고, 로마로 오면서 만든다는 의식이 너무 강해졌다. 그래서 돌을 다루는 데 애정이 없고 만들고자 하는 욕심이 두드러지게 느껴진다. 중세의 조각이나 르네상스 또 바로크에 이르는 형태들에서 재료가 너무 잔인하게 취급된 서글픔을 느낀다. 그들의 돌을 바라보고 있으면 인간의 정복욕으로 혹사당하는 아픔의 소리가 들린다."

최종태의 언급에서 기본적으로 재료를 지배 대상으로 보는 서양의 전통에 대한 저항감이 드러난다. 동양, 특히 우리나라에서는 전통적으로 재료가 인간과 동격으로 취급되는 경우가 많았다. 아이를 하나 희생시켜 만들었다는 에밀레종의 전설에는 재료라는 것이 우리 마음대로 취급해도 좋은, 단순한 물질만은 아니라는 의식이 깔려 있다. 만약 재료를 살아 있는 생명이라고 본다면, 권위와 물리력으로 나의 뜻을 강요하기보다는 정성을 들여 잘 대화하고 어울림으로써 비로소 소망하는 결과를 뽑아낼 수 있을 것이다. 예술가는 재료가 스스로 발언할 수 있도록 동등한 시각에서 기회를 줄 줄 알아야 한다. 이것이 우리의 전통적인 조형관이다. 그래서 최종태는 이렇게 말했다.

"아기를 다루듯 형태를 다룬다. 망치를 들고 돌을 때리고 칼을 들고 흙을 도려내지만 조각가의 마음은 엄마와 같다. … 조각가의 역할은 형태가 스스로 생명의 힘을 발휘할 수 있도록 정성을 다해 돕는 일이 아닌가 싶다."

최종태의 대리석 조각 〈얼굴〉[405]에서 우리는 최종태가 추구한 재료와 작가와의 관계가 어떤 것인지 선명히 느낄 수 있다. 사람의 얼굴은 매우 간략한 형태로 소박하게 표현되고, 명료한 윤곽은 무척 단정하면서도 싱그러운 표정을 공간에 부여한다. 다듬어진 돌은 매끈한 표면과 끌 자국이 느껴지는 거친 면을 동시에 보여주는데, 이렇듯 자신에게 가해진 외력에 적극적으로 반응하는 모습에서 우리는 이 돌이 충분히 제 기질을 드러내고 있음을 감지하게 된다. 묵직함, 강고함, 수더분함, 관용, 인내, 소박함의 정서가 느껴지는 동시에, 사람이 사유하는 게 아니라 돌이 사유하는 것 같다고 할까. 이 작품의 돌은 인간의 손길로 마음대로 요리되는 재료가 아니라, 오랜 침전과 풍화의 내밀한 역사를 스스로 발산하는 세계의 또 다른 주체로 나타난다. 돌 자체가 지닌 생명력이 이렇듯 조

각가의 '협력'으로 우리에게 순수한 기운으로 다가옴으로써 우리는 이 조각을 통해 자연과 만나게 된다. 자연과의 작은 합일을 경험하게 되는 것이다.

재료에 대한 이 같은 접근은 다분히 애니미즘적인 성격을 띠고 있다. 서양 문명은 인간과 자연을 지배-피지배 관계에 놓음으로써 예술에서 애니미즘적인 요소를 상당 부분 제거했다. 부정적인 시각에서 보면 애니미즘적인 미술은 원

405 **최종태,〈얼굴〉, 2000,
대리석, 75.5×46×27cm.**

406 **미켈란젤로 부오나로티,**
〈브루투스〉, 1540년경, 대리석,
높이 74cm.

로마시대의 흉상 조각 전통을 참조해
만든 작품이다. 카이사르를 암살한
브루투스를 형상화한 것인데,
이 주제에는 정치적 의도가 내포돼
있다고 미술사가들은 본다. 1536년
피렌체를 지배하던 알레산드로 데 메디치
공작을 암살한 로렌치오 데 메디치의
행위를 카이사르를 죽인 브루투스에 빗대
독재자를 제거한 영웅적 행위로
칭송했다는 것이다. 이 작품의 의뢰인이
알레산드로에게 적대적이었던 리돌피
추기경이었다는 사실이 이 같은 추정을
뒷받침해준다. 그러자 훗날 메디치가의
정신들은 리돌피의 그런 의도를 알고
있던 미켈란젤로가 일부러 조각을 거칠게
마무리했다는 자의적인 주장을 폈다.
혐오감의 발로였다는 것이다. 사실이야
어떻든 미켈란젤로는 이 작품을 거친
상태로 마무리함으로써 재료의
미학을 잘 드러내고 있다.

시적이고 비합리적이다. 하지만 애니미즘은 기본적으로 자연과 인간의 적극적인 조화를 전제로 하기에 평화지향적이고 생태지향적이다. 동양 예술에서 이런 요소가 좀더 뚜렷한 이유는 서양인보다 덜 이성적이거나 미신에서 헤어나지 못해서가 아니라, 자연과의 조화를 함부로 깰까봐 두려웠기 때문이다. 문명으로 인한 환경 파괴가 극에 달한 오늘날, 물질에 대한 동양의 이 같은 태도는 우리에게 많은 것을 시사해준다. 바위에 새긴 마애석불이나 미륵불, 돌하르방, 장승과 솟대 등 우리의 전통 조각에서 느껴지는 아름다움은 모두 인간과 자연이 조화를 이루도록 하려는 진솔한 노력이 있었기에 가능했던 것이다.

동양의 전통과 비교했을 때 상대적으로 재료를 지배하려는 의지가 두드러졌다는 말이지, 서양 조각도 물론 재료 이해에 오랜 세월 깊은 관심과 애정을 쏟아왔다. 제롬의 〈피그말리온과 갈라테이아〉에서 보았듯이 재료의 촉각적 호소력은 매우 강력하다. 그러나 그 촉각의 유혹이 늘 사실적인 이미지가 자아내는 환영의 유혹과 겹쳐 재료 자체의 촉각보다는 이미지의 촉각이 더 강한 경우가

407 **오귀스트 로댕, 〈신의 손〉,**
1897~1898, 대리석, 높이 61.8cm.

신의 손이 솟아오른 바탕 부분의 돌이
다듬어지지 않은 채 거칠게 마무리됐고,
신의 손에서 사람이 창조되는 부분도
거친 모습이 일부 그대로 남아 있다.

408 **진 하이시타인,**
〈발 하나〉, 1992, 대리석,
121.9×121.9×121.9cm.

많았던 것이 사실이다. 서양 조각에서 재료 자체의 성질을 적극적으로 드러내기 시작한 것은 근대에 들어와서부터인데, 그 선두에는 조각의 거장 로댕이 자리하고 있다.[407]

로댕의 돌조각은 대체로 다듬어진 인간 형상과 거칠게 놓아둔 덩어리로서의 돌이 함께 있다. 그래서 관람자는 그 매끄러운 인간 형상이 거친 돌에서 나왔음을 분명히 인식하게 된다. 사실적인 환영을 보여주면서 재료의 본성도 함께 보여주는 것이다. 이러한 접근 방식의 기원은 말년의 미켈란젤로에게 닿는다.

앞서 '노예상'에서도 그랬듯이 미켈란젤로가 말년에 제작한 작품들은 미완성으로 놓아둔 경우가 적지 않다. 완성작 중에서도 〈브루투스〉[406]처럼 일부러 거친 끌 자국이 드러나게 해 재료의 성질을 살려준 경우도 있다. 위대한 거장답게 재료의 본성이 지닌 호소력을 민감하게 의식한 것이다.

로댕은 여기서 한발 더 나아가 서양 조각이 더 이상 인간이나 사물을 사실적으로 혹은 이상적으로 묘사하는 데서만 예술적 성취를 찾지 않고, 세계의 물질성과 입체 및 공간을 더욱 폭넓게 인식해 예술적 성취를 얻도록 이끌었다. 그 결과, 현대 조각에 이르러서는 미국의 조각가 진 하이시타인 Jene Highstein, 1942~ 의

대리석 조각 〈발 하나〉[408]에서 보듯이 환영을 창조하기보다는 재료 자체를 심도 있게 고민하는 작품들이 나타났다. 동양과 서양은 이렇게 다시 만나고 있다.

조각과 에디션

조각이라는 말이 폭넓게 쓰이곤 하는데, 엄밀히는 재료를 깎고 새겨 만든 입체 작품을 가리켜 조각이라고 한다. 다시 말해 돌, 나무, 상아 따위에 형태를 새기는 작품에만 해당하는 용어다. 흙으로 빚어 만드는 것은 소조라고 부른다. 어쨌든 이런 구분과 관계없이 일반적으로 조각이라는 용어는 입체로 상을 만든 모든 미술 작품에 사용되고 있다. 그런데 소조 작품은 원작을 토대로 틀을 만들어 주물로 찍어내면 원재료보다 훨씬 튼튼한 작품이 나온다. 브론즈와 철조 작품이 그렇다. 이렇게 주형을 떠 제작하면 똑같은 작품을 여러 개 찍어낼 수 있다. 따라서 브론즈나 철조는 오리지널이 여러 개 있을 수 있다. 일례로 서울의 삼성미술관 플라토에서 전시했던 〈칼레의 시민〉은 열한 번째로 제작된 오리지널이다.

조각에 오리지널이 여러 개 있을 수 있다는 사실에 고개를 갸우뚱거릴 수도 있는데, 이것은 오로지 흙으로 원형을 만드는 작품에 한해서 가능하다. 나무나 돌을 깎아 만든 작품은 원작이 오로지 하나다. 물론 이 경우에도 그 작품을 토대로 틀을 떠서 브론즈로 제작할 수도 있다. 아래 그림은 브론즈의 제작 과정을 보여준다.

일러스트 © 한지혜

1. 모델링(성형)을 끝내고 난 뒤의 점토 혹은 석고 모형.

2. 모형을 토대로 만든 틀의 반쪽 틀은 실리콘 같은 것을 모형에 씌워 만든다. 말랑말랑하게 굳으므로 떼어내기 좋다. 이렇게 만들어진 틀 바깥에는 보강재를 씌워 튼튼하게 한다.

3. 틀 속에 내화물질을 넣어 만든 모형과 동일한 모양의 내화심. 심을 만드느라고 붙였던 틀의 반쪽을 떼어낸 상태이다.

4. 심의 표면을 긁어내 틀과의 사이에 빈 공간이 생기게 한다. 이 공간에 액체 상태의 밀랍을 부어 굳힌다.

5. 밀랍이 굳은 뒤 틀을 떼어내고 남은 모습. 원래의 모형과 같은 모양이다. 속에 아직 내화심이 있다. 이 단계에서 표면에 세세한 손질을 가하거나 수정을 한다.

6. 밀랍 모형에 밀랍으로 혈관 같은 관들을 만들어 붙인다. 이 관들은 나중에 청동주물이 흘러 들어갈 길이 된다.

7. 내화재를 밀랍 모형과 관 주위에 바르고 단단히 굳힌다. 그다음 가열해 밀랍 모형과 관을 녹여 밀랍을 빼낸다. 내화재와 내화심 사이의 밀랍 녹은 부분이 청동주물이 들어갈 자리이다.

8. 주형을 고온으로 가열한 다음 두터운 막을 입힌다. 청동주물의 압력을 견디기 위한 것이다.

9. 1200°C의 청동주물을 부어 빈 공간을 메운다. 그림은 청동이 굳은 뒤 틀을 부수어 나온 청동조각의 모습이다.

10. 청동 관을 잘라내고 표면을 다듬는다. 속의 내화심도 제거한다. 청동 표면에 냉온 산화제를 입혀 얇은 부식층을 만든다. 이렇게 녹을 입히면 오래도록 청동의 표면이 부식되지 는다.

데이비드 핀이 권하는 조각 감상 요령

평생 세계의 유명한 조각을 찍어온 사진작가 데이비드 핀(David Finn, 1921~)은 『조각 감상의 길잡이』라는 책에서 조각과 벗해온 경험을 친절하게 소개했다. 조각 감상에 도움이 되리라 생각해 이 책에 나온 조각 감상 요령을 정리해보았다.

1. 조각은 바라보는 것이 아니라 탐사하는 것이다.
조각은 회화와 달리 공간에 존재하기 때문에 사방팔방에서 보아야 한다. 그렇다고 단순히 위치만 바꿔서 볼 게 아니라, 등산할 때 바위, 나무, 동굴, 개간지, 계곡 등 새로운 경관을 만나 온몸으로 체험하는 것처럼 작품 구석구석을 돌아다니듯, 탐사하듯 살펴보아야 한다. 그럴 때마다 작품의 느낌이 달라지는 것을 체험할 것이다.

2. 광선을 의식하며 작품을 보아야 한다.
빛이 들어오는 방향이 오른쪽이냐 왼쪽이냐, 혹은 위냐 아래냐에 따라 작품의 형태가 결정적으로 달라진다. 은은한 불빛은 정교하게 이뤄진 기복을 더욱 효과적으로 표현해주는 반면에, 강하고 직접적인 빛은 세부를 더욱 극적으로 강조해준다. 조각과 빛의 대화를 의식하면 할수록 더욱 풍부한 뉘앙스를 느낄 수 있다.

3. 가능하면 작품을 만져본다.
전시장에서는 대부분 조각을 만지지 못하게 하지만 조각은 직접 만질 때 훨씬 진한 감동을 받게 된다. 조각은 덩어리를 갖기 때문에 시각적이면서도 촉각적인 예술품이다. 그만큼 공감각적 진폭을 느끼면서 감상할 필요가 있다. 공공장소에 있어 만지기 어려운 작품은 '눈으로 만진다'. 실제 손으로 만지는 것처럼 눈으로 바라보는 훈련을 할 필요가 있다. 조각은 그림과 같은 환영이 아니라 실체다. 만지듯 보노라면 애인의 몸을 애무하는 듯한 감흥을 느낄 수 있을 것이다.

4. 형태가 지닌 위대함을 느껴야 한다.
위대한 조각 작품에는 반드시 강렬하고도 지속적인 인상을 심어주는 형태가 내재돼 있다. 그런 인상은 그 작품을 보면 볼수록 더 강렬해지고 더 오래 지속된다. 위대한 형태는 충격적으로 다가오기도 하고 영원히 잊을 수 없는 추억으로 남기도 한다. 이런 형태가 작품에 불멸성을 더해준다. 옛날부터 조각가들이 돌이나 청동 같은 재료를 사용한 것은 이런 불멸성과 영원성을 추구했기 때문이다. 형태에 이 위대함이 들어 있다. 그것을 의식하며 바라보자.

5. 오래, 세밀하게 바라보자.
조각은 금세 지나치며 봐서는 제맛을 알 수 없다. 관광객들은 유명한 조각 작품을 스쳐 지나가며 확인만 하는 까닭에 그 가치를 제대로 못 느낀다. 오래, 세밀하게 바라봐야 조각의 진정한 맛을 느낄 수 있다. 이것이 바로 조각가가 작품에 시간을 정지시켜놓은 이유이다. 무용은 어떤 면에서 보면 조각과 매우 가까운 예술 장르다. 무용은 어느 한순간 우리의 시각과 정서를 아름다움으로 채워 영원히 잊지 못하게 하는 반면, 조각은 그런 순간을 언제라도 볼 수 있고 또 그때마다 더욱 새롭게 느낄 수 있도록 영원히 고정시킨 것이다. 의식의 시간도 그렇게 정지해놓고 천천히 음미할 때 우리는 심지어 조각가가 작품을 만들면서 제대로 보지 못한 부분까지 볼 수도 있다. 그런 시선은 감상자를 한 사람의 진정한 창조자로 거듭나게 한다.

24

미술관

많이 개선됐다고는 하지만 아직도 미술관에 가는 것을 부담스러워하는 사람들이 적지 않다. 입장료가 비싸거나 입장 조건이 까다로운 탓이 아니다. 일반인들에게는 미술관이라는 곳이 왠지 '고고해' 보이고 문화적으로 이질감이 느껴지기 때문이다. 미술관 문화가 아직 일상화되지 않았다는 뜻인데, 비록 유럽에서 발원했다고 하나 미술관의 기능과 역할, 역사를 좀더 알면 이런 태도는 많이 바뀔 것이다. 사실 미술관은 대중 혹은 공중이라는 존재를 인식하면서 비로소 생겨난 것이다. 미술관의 역사와 기능을 이해함으로써 부담 없이 미술을 즐기는 방법을 알아보자.

미술관의 어원

미술관art museum 혹은 museum of art은 회화, 조각, 공예 등 미술품을 수장하고 전시하는 공공시설이다. 영문 표기로 보듯 박물관museum의 일종으로서 미술과 관련된 자료만 모아놓은 곳이다. 박물관을 뜻하는 영어 'museum'은 그리스어 무세이온museion에서 왔다. 그리스 신화에 나오는 아홉 가지 학예의 여신 무사뮤즈, muse들의 전당을 가리키는 말이다. 디드로가 편찬한 『백과전서』에는 무세이온이 기원전 3세기 이집트 알렉산드리아에 설치된 프톨레마이오스 1세의 학술자료 진열관이라는 내용이 나온다. 무세이온이 무사들의 전당이라는 관념을 넘어 자료 보관 시설의 개념으로 쓰인 것은 기록상 이때가 처음이다. 하지만 당시의 무세이온도 요즘의 박물관이나 미술관과는 거리가 있었다.

미술관의 역사

미술관 혹은 박물관은 기본적으로 자료를 수집, 보존하고, 전시 행사로 이를 평가, 해석하는 기관이다. 인간이 특정 사물을 수집하는 행위는 석기시대부터 있었다. 당시 부장품이 이를 말해준다. 그러나 미술관이나 박물관 개념과는 거리가 멀었다. 바빌로니아의 우르에서 발굴된 기원전 6세기 유물 가운데는 그 당시로서도 골동품에 해당하는 물건들이 왕의 수장품 창고에 수집되어 있었다. 사원의 교육시설에 딸린 건물에서는 여러 골동품과 더불어 기원전 21세기경의 비문이 발견되기도 했다. 한마디로 박물관 자료에 해당하는 것들이 교육적 목

아크로폴리스의 서쪽 입구인 프로필라이아의 북쪽 익관, 그러니까 사진 중앙에서 왼쪽으로 튀어나온 기둥 딸린 벽체가 피나코테케 건물이다. 건물이 세워질 당시에는 벽 안쪽에 그림이 걸려 있었고, 실내에는 카우치가 있어서 올라오느라 수고한 사람들이 쉬었다 갈 수 있었다고 한다.

적으로 수집된 것이다. 이는 박물관의 원시적 형태를 보인 사례라고 하겠다.

고대 그리스·로마시대의 신전도 일종의 소장 기능을 했다. 신전과 성소의 보고寶庫는 사람들이 바친 봉헌물들로 가득 찼는데, 각종 진귀한 물건과 전리품, 예술품 등 그 종류가 매우 다양했다. 이런 장소는 일정한 조건 아래 대중에게 개방되곤 했다고 한다. 이 가운데 특히 눈길을 끄는 장소는 기원전 5세기 아테네의 아크로폴리스에 세워진 피나코테케인데, 이곳에는 신을 찬미하는 그림들이 수장돼 있었다. 오늘날의 미술관과 비슷한 역할을 했다 할 수 있다. 뮌헨의 알테 피나코테크와 노이에 피나코테크, 로마 바티칸의 피나코테카 등은 회화만 수장한 훌륭한 미술관들로, 그 이름을 모두 아크로폴리스의 피나코테케에서 따왔다.

중세 유럽의 컬렉션은 제후나 교회에 집중됐다. 특히 성인들의 유해와 성유물은 수많은 순례자를 불러모으는 한편, 많은 헌금을 유도했기 때문에 교회와 수도원의 집요한 수집 대상이 됐다. 르네상스시대에 들어서는 고전에 대한 관심과 문예부흥에 따라 각종 고대 유물과 고금의 미술품이 적극 수집되면서 이

전에는 보기 힘든 거대한 컬렉션들이 나타났다. 15세기에 피렌체의 코시모 데 메디치 Cosimo de' Medici, 1389~1464가 시작해 18세기까지 이어진 메디치 가문의 컬렉션이 대표적인 사례인데, 오늘날 이 컬렉션은 우피치 미술관의 주요 전시 품목을 이루고 있다.

16세기에 들어서면 왕이나 귀족의 컬렉션이 새로운 문화 현상으로 보편화되고, 캐비닛, 카비네, 카비네트cabinet, Kabinett, 쿤스트카머 Kunstkammer, 분더카머 Wunderkammer 등으로 불리게 된다. 영국에서는 복도나 긴 방에 미술품이 전시된 경우 갤러리gallery라고 불렀는데, 이 용어는 이탈리아어 갈레리아galleria에서 온 것으로, 오늘날에는 회화 미술관이나 상업 화랑을 가리키게 됐다. 왕이나 귀족이 소유한 컬렉션은 보존이 잘 되고 간혹 주인과 가까운 사람들에게 공개되곤 했다 하더라도 대중을 상대로 한 공공 공간이 아니었기 때문에 박물관 또는 미술관의 기능을 기대하기는 어려웠다.

본격적인 박물관이 나타나기 위해서는 공공 컬렉션이 형성되어야 했다. 초기 박물관의 사례 가운데 하나가 1523년 베네치아 공화국의 도메니코 그리마니 추기경과 그의 동생 안토니오가 공화국에 자신들의 컬렉션을 유증한 사례다. 베네치아는 이로 인해 기록상 최초의 공공 컬렉션을 보유한 국가가 됐다. 한 세기 뒤인 1662년 스위스의 바젤 시는 아머바흐 가문의 수준 높은 컬렉션이 다른 곳으로 팔려나가 흩어지는 것을 막으려고 시 예산으로 이를 구입했다. 회화 49점, 드로잉 1866점, 판화 3881점이 당시 구입한 컬렉션 내역인데, 9년 뒤 바젤 대학교 도서관에서 이것들을 전시했다.

공공 컬렉션을 갖고 있어도 대중이 이 컬렉션에 쉽게 접근할 수 없다면, 미술

왼쪽 알테 피나코테크.

중세부터 18세기까지의 유럽 명화 소장.

대표 소장품: 루벤스의 〈겁탈되는 레오키포스의 딸들〉, 푸생의 〈미다스와 디오니소스〉, 무리요의 〈포도와 멜론을 먹는 아이들〉.

오른쪽 노이에 피나코테크.

18~20세기의 유럽 명화 소장.

대표 소장품: 포이어바흐의 〈메데이아〉, 마네의 〈아틀리에에서의 식사〉, 세잔의 〈자화상〉, 고갱의 〈그리스도의 탄생〉.

피렌체 우피치 미술관.

종탑이 보이는 시뇨리아 궁 오른편으로
보이는 'ㄷ'자 형태의 건물이다. 피렌체를
중심으로 한 중세 말 이후의 이탈리아
회화와 소수의 플랑드르·독일 회화,
고대의 조각, 화가들의 자화상 등 소장.

대표 소장품: 보티첼리의 〈봄〉,
〈비너스의 탄생〉, 미켈란젤로의 〈도니
성가족〉, 티치아노의 〈우르비노의
비너스〉, 뒤러의 〈아담과 이브〉.

관·박물관으로서 제 기능을 했다고 할 수 없다. 공공 컬렉션을 위한 독립된 건물과 관리 주체를 갖추고 항구적으로 대중과 만나는 체제를 작동시킬 때 비로소 근대적인 미술관·박물관의 역사는 시작된다. 바젤 미술관과 더불어 본보기가 될 만한 최초의 사례 가운데 하나가 옥스퍼드 대학교의 애슈몰린 박물관이다. 1677년 엘리어스 애슈몰 Elias Ashmole, 1617~1692이 기증한 미술과 고고학, 자연사 자료를 토대로 설립된 이곳은 영국 최초의 근대적 박물관으로 1683년에 개관했다.

18세기에 와서는 계몽주의 사상이 꽃피고 백과전서식 정신이 확산되면서 마침내 모든 박물관과 미술관의 본보기가 될 만한 대규모 박물관이 생겨났다. 1759년에 개관한 영국박물관과 1793년에 개관한 프랑스의 루브르 박물관이 선구적인 사례다. 영국박물관은 한스 슬론 경 Sir Hans Sloane, 1660~1753을 비롯한 몇몇 기증자의 기증품을 토대로 세워졌으며, "교양층이나 특별히 흥미를 가진 소수의 관람과 즐거움을 위해서뿐 아니라 대중의 일반적인 활용과 이익을 위해" 존재하는 것을 목적으로 했다. 루브르 박물관은 프랑스 대혁명 뒤 국민공회가 왕실 컬렉션을 몰수해 루브르 궁을 중앙미술관으로 선포함으로써 탄생한 혁명의 소산이다. 프랑스에서는 혁명 이전부터 계몽주의 사상의 영향으로 왕실 컬렉션을 일반에게 공개해야 한다는 압력이 높았는데, 혁명으로 그 목적을 이루었다. 영국박물관과 루브르 박물관의 소장품 내역을 살펴보면 두 나라의 문화적 차이를 엿볼 수 있다. 영국박물관은 역사적, 학술적 자료에, 루브르 박물관은 미학적, 예술적 자료에 주안점을 두고 문화재를 수집, 전시한다.

19세기에는 신분제 사회의 붕괴와 시민사회의 대두, 민족국가 형성 등 새롭게 전개된 근대적 흐름으로서 유럽 전역에서 경쟁적으로 미술관과 박물관이 설립되었다. 마드리드의 프라도 미술관(1819), 베를린의 국립회화관(1830), 뮌

런던 영국박물관.

고대 이집트·아시리아·그리스·로마
미술과 선사시대의 유럽 및 켈트족 유물,
로마시대의 영국과 중세에서
20세기까지의 서구 문화재,
한국·중국·일본·이슬람 등
오리엔트 문화재 소장.

대표 소장품: 로제타 스톤,
람세스 2세상, 파르테논 신전 조각상,
네레이드의 제전 건축물,
마우솔레움 조각상.

파리 루브르 박물관.

이집트·메소포타미아·이슬람·
그리스·로마 미술과 14～19세기
프랑스·이탈리아·플랑드르·독일·
스페인 회화, 판화, 프랑스 왕가의 왕관,
보석 등 소장.

대표 소장품: 다빈치의 〈모나리자〉,
다비드의 〈나폴레옹 대관식〉,
들라크루아의 〈민중을 이끄는 자유의
여신〉, 제리코의 〈메두사 호의 뗏목〉,
〈밀로의 비너스〉〈사모트라케의
승리의 날개〉.

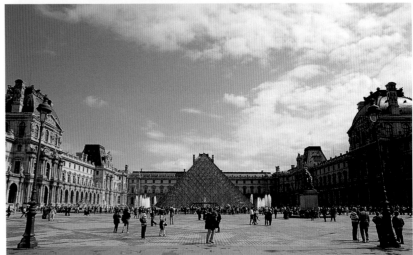

**루브르 박물관의 19세기 프랑스
대형 회화 전시실.**

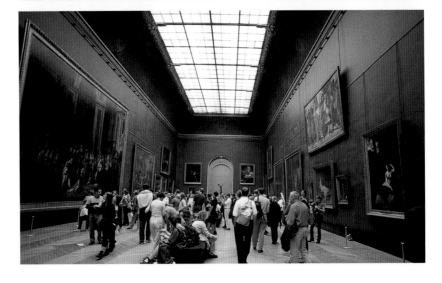

마드리드의 프라도 미술관.

중세 말부터 근대 스페인,
이탈리아, 플랑드르의 회화 소장.

대표 소장품: 고야의 〈1808년 5월 3일〉,
벨라스케스의 〈시녀들〉, 무리요의
〈성모의 무원죄 잉태〉, 뒤러의 〈아담과
이브〉, 티치아노의 〈비너스와 아도니스〉.

베를린 국립회화관.

18~19세기 독일과
유럽 여러 나라의 회화와 조각 소장.

대표 소장품: 뵈클린의 〈자화상〉,
리버만의 〈암스테르담의 고아〉, 멘첼의
〈제철 공장〉.

브뤼셀 왕립미술관.

14세기말~17세기의 플랑드르·네덜란드
회화와 19세기 유럽 여러 나라의 근대
회화와 조각, 벨기에를 중심으로 한
20세기 세계 현대 미술 작품 소장.

대표 소장품: 브뤼헐의 〈이카루스의
추락〉, 루벤스의 〈갈보리 언덕을 오르는
예수〉, 다비드의 〈마라의 죽음〉, 크노프의
〈기억〉, 마그리트의 〈빛의 제국〉.

헨의 알테 피나코테크(1836), 상트페테르부르크의 예르미타시 미술관(1852), 브뤼셀의 왕립미술관(1801), 런던의 내셔널 갤러리(1824), 테이트 갤러리(1897), 빈 미술사 박물관(1891) 등 유럽의 주요 미술관들은 대부분 이 시기에 탄생했다. 특히 19세기 후반은 미술관·박물관 설립 붐이 최고조에 이른 시기로, 1870~1880년대에 영국에서만 100개가량이 설립됐고, 독일의 경우 1876년부터 5년 동안 무려 50여 개가 문을 열었다.

미술관의 역할과 기능

수장과 보존

미술관의 가장 중요한 역할은 뭐니뭐니 해도 수장과 보존이다. 공공미술관 대부분 공공기관이 개인 컬렉션을 기증받아 이를 보존하고 관리하기 시작한 데서 탄생했다. 따라서 수장과 보존은 미술관의 핵심적인 업무였다.

그러나 기성 컬렉션을 기증받는 데서 비롯된 미술관 설립 양태가 현대에 와서는 스스로 컬렉션을 만들어가는 형식으로 바뀌고 있다. 기성 컬렉션을 기증받을 경우 초기 자료를 구입하는 데 드는 비용을 대폭 줄일 수 있으나, 컬렉션의 성격에 제한을 받아 이후의 작품 수집이 기성 컬렉션의 빈자리를 메우거나 기성 컬렉션과 연관된 방향으로만 흐르게 된다. 이 같은 한계에서 벗어나 새로운 영역을 개척한다 하더라도 미술관 전체의 성격은 백과전서식이 될 수밖에 없다. 웬만큼 재정이 풍족하지 않고는 이런 '종합 미술관'을 운영하는 것은 현실적으로 불가능하다. 그래서 현대에 새로 생긴 미술관들은 컬렉션 방향을 애초부터 명확히 하는 한편, 자체의 경제적 능력 안에서 일관되게 수집하려는 양태를 보이고 있다.

컬렉션을 확보하는 방법으로는 크게 직접적인 것과 간접적인 것 두 가지가 있다. 발굴이나 탐사 등 현장 작업으로 획득하는 경우는 전자에 속하고, 구입이나 기증, 유증, 영구 임대 등으로 획득하는 경우는 후자에 속한다.

박물관이나 미술관의 자료는 오래된 것이 많고, 시간이 흐를수록 자료의 상태가 나빠지기 때문에 보존에 노력을 많이 기울여야 한다. 그래서 생겨난 학문이 보존과학이다. 박물관·미술관에서 보존 처리를 담당하는 인력은 온도와 빛, 습도, 기타 화학적·생물학적 요인에 의한 자료 변질을 막고 손상된 것을 수복

빈 미술사박물관 전시실에서
브뤼헐의 작품을 모사하는 화가.

한다. 하지만 모든 박물관과 미술관이 이런 인력과 시설을 완벽하게 갖출 수는 없으므로 서로 돕는 경우가 많다.

연구·전시·교육

앞에서도 언급했듯이 미술관은 자료를 대중에게 공개하고 대중이 이를 즐길 수 있을 때 비로소 존재하는 의미가 있다. 수장과 보존이 박물관·미술관의 가장 기본적인 업무이기는 하지만, 이 자료를 어떻게 대중들에게 내놓을 것인가 역시 중요한 일이 아닐 수 없다. 연구와 전시, 교육 등의 기능이 이와 밀접히 관련되는데, 이 모두를 아울러 미술관의 해석 기능이라고 할 수 있다.

미술관과 박물관의 자료는 우선 역사적이고 문화적인 가치가 있다. 그러나 그것들은 대부분 실질적인 기능을 발휘했던 애초의 시공간에서는 벗어나 있다. 자연히 그 자료들의 역사적 맥락을 복원하고 재구성하고 해석하는 일은 관람객의 이해를 도모하는 측면에서 매우 중요한 일이 될 수밖에 없다. 미술관에서 미술관 자료를 연구하는 첫 번째 목적이 바로 여기에 있다. 또 이 자료들이 한 시대의 다양한 측면을 입체적으로 증언한다는 점에서 여러 학문 분야의 요긴한 연구 대상이 된다. 그래서 미술관이나 박물관은 자체 연구 인력뿐 아니라 외부 학자들이나 학생들에게도 자료를 개방해 학문의 발달을 돕는다.

미술관의 전시는 크게 상설전과 기획전으로 나뉜다. 상설전은 소장 자료 가

409 **윌리엄 파월 프리스,**
〈1881년 왕립 아카데미의 대전〉,
1881~1882, 캔버스에 유채,
102.9×195.6cm.

전시장을 가득 메운 19세기의 부르주아
관람객들. 전시회에서 미술품을 일반에
공개하기 전에 유관 인사들을 초대해
보여주는 행사 장면이다. 진지하면서도
다소 엄숙한 관람 태도가 인상적이다.

운데 대중 공개에 의미가 있는 것들을 골라 상시적으로 전시하는 것이며, 기획
전은 특별한 주제 아래 자체 소장품 혹은 외부 대여품으로 여는 한시적인 전시
를 말한다. 큰 박물관이나 미술관은 대체로 상설전 공간이 절대적인 부분을 차
지하지만, 소규모 미술관의 경우 소장품 부족 등 여러 가지 한계로 기획전 위주
로 운영되는 경우도 적지 않다. 전시는 소장품이 대중과 직접적으로 만나는 가
장 중요한 통로이므로 주제와 자료 선택, 디스플레이, 조명 등 준비의 전 과정에
세심한 주의가 필요하다. 요즘에는 각 과정마다 관련 전문가를 고용해 문제를
해결해나가는 추세다. 전시 도록은 전시의 이해를 돕는 한편, 그 전시가 이뤄지
기까지 쌓아올린 담당 큐레이터 혹은 외부 전문가의 연구 성과를 발표하는 주
된 매체로 기능하기에 중요하다.

현대의 대중은 교육 수준이 매우 높다. 그런 까닭에 미술관도 과거에 비해 상
당히 높아진 대중의 지적 수준과 문화적 욕구에 맞춰 다양한 서비스를 제공할
필요성을 느끼고 있다. 전시 주제가 갈수록 대중의 관심사와 밀접해지거나 대
중문화와 연계되는 현상도 변화의 양상이지만, 무엇보다 미술관의 교육 기능이
강화되는 추세 또한 이런 변화와 무관하지 않다. 대중을 위한 책자 발간, 전시
내용을 대중에게 설명하거나 안내하는 도슨트docent의 설명회를 위시해 각종
강좌와 갤러리 투어, 현장 학습 등은 이런 노력의 일환이다. 이 밖에 각급 학교

와 연계해 학생들의 미술관 학습을 고무하고, 미술관 쪽에서 교사들을 훈련시켜 미술관 내에서 유관 분야의 수업이 진행되도록 하는 제도는 미국과 유럽 쪽에서 오랫동안 유지해온 전통으로 우리에게도 도입이 시급한 제도라 하겠다.

미술관·박물관의 명칭과 전시회의 명칭

미술관은 박물관의 하위 개념이다. 박물관博物館은 한자에서도 알 수 있듯 역사적, 문화적, 학술적 가치가 있는 자료를 폭넓게 수장한 전시 시설을 일컫는다. 다시 말해 여러 분야의 전시 자료가 종합적으로 모인 곳이 박물관이다. 수준 높은 유럽 회화와 조각 작품으로 유명한 루브르도 미술 분야뿐 아니라 각종 역사적, 학술적 자료를 두루 포괄하기 때문에 일반적으로 미술관이라 부르지 않고 박물관이라고 부른다. 영국박물관 역시 마찬가지다.

미술관은 박물관 자료 가운데 미술 자료만 중점적으로 모아둔 곳을 지칭한다. 우피치 미술관, 프라도 미술관 등이 좋은 예다. 제아무리 큰 곳이라 하더라도 미술관에서는 미술 분야 이외의 문화재를 볼 수 없다. 'museum of art'를 가끔 미술박물관으로 번역하는 경우가 있는데, 이런 용어는 관행상 거의 쓰이지 않으므로 미술관으로 번역하는 것이 좋겠다.

미술관 외에도 특정 분야의 자료만을 중점적으로 모아 전시하는 곳이 있다. 예를 들어 의학 자료, 민속 자료, 무기 자료, 생활사 자료 등을 전시하는 시설이다. 이런 시설들을 미술관처럼 의학관, 민속관 등으로 부를 수도 있겠으나, 이런 명칭은 공간의 성격을 모호하게 만들므로 일반적으로 의학박물관, 민속박물관, 무기박물관, 생활사박물관 등 박물관이라는 이름을 붙인다. 비록 분야를 넘나드는 자료를 두루 갖추고 있지는 않더라도 한 분야의 자료가 종합적으로 구비돼 있다는 점에서 관례적으로 그렇게 부른다.

갤러리는 미술관 가운데서도 오로지 회화와 조각 또는 회화나 조각 한 종류만을 수장하고 전시하는 시설을 말한다. 런던의 내셔널 갤러리, 베를린의 나치오날갈레리가 그런 곳이다. 갤러리라는 용어는 공공미술관뿐 아니라 미술품을 거래하는 상업화랑에도 쓰인다. 이럴 때 갤러리는 화랑으로 번역된다. 갤러리 가운데는 미술관도 있고 화랑도 있으므로 세심하게 구분할 필요가 있다. 미술관으로서의 갤러리 가운데 회화만 전시된 경우에는 우리말로 회화관으로 번역하기도 한다. 런던의 내셔널 갤러리를 국립회화관이라 번역하곤 하는 것은 이

1999년 베니스 비엔날레의
야외 전시장 풍경.

런 관례를 따른 것이다. 그리고 뮌헨의 피나코테크는 회화 한 종류만 전시하는 미술관이므로 회화관으로 번역하고, 조각만 전시하는 글립토테크는 조각관으로 번역한다. 뮌헨의 글립토테크는 고대 그리스와 로마의 조각만을 전시하는 시설이다.

과거에는 미술 전시를 대부분 미술관에서 주관했으나 요즘은 미술관 이외의 기관과 단체, 지방자치단체에서도 대규모 기획전을 연다. 주최 구분과 관계없이 이러한 대규모 전시 가운데 2년마다 한 번씩 열리는 것을 비엔날레 biennale, 3년마다 한 번씩 열리는 것을 트리엔날레 triennale라고 한다. 독일 카셀에서 주관하는 도쿠멘타 Dokumenta처럼 5년마다 한 번씩 열리는 전시도 있다. 아트 페어는 화랑들이 집단적으로 여는 일종의 미술 견본시장을 가리킨다.

컬렉션의 심리적 동기

미술관의 발달 과정에서 보았듯이 개인 컬렉션은 미술관이나 박물관이 태어나기 훨씬 전부터 존재했다. 이런 개인 컬렉션은 과연 어떤 심리적 동기에서 기인했을까?

『컬렉팅』을 쓴 정신분석학자 베르너 뮌스터베르거 Werner Münsterberger는 인간의 수집 행위는 상실과 박탈에 대한 보상물로서 대체물을 찾는 행위라고 설명

한다. 그는 컬렉팅을 "주관적인 가치를 갖는 물건을 고르고 모으고 지키는 행위"라고 규정한 뒤, "진정으로 헌신적인 컬렉터에게 그가 모은 '물건들'은 구별된 의미를 지니며 실제로 (그를) 사로잡는 잠재적인 힘을 지닌다"고 했다.

뮌스터베르거의 견해에 따르면, 성장 과정에서 겪는 여러 가지 상실과 박탈 경험은 어른이 된 뒤 특정한 사물을 모으려는 욕구로 나타날 가능성이 높다. 특히 신흥 부자들의 경우 경제적, 사회적 지위의 변화에 맞춰 자부심과 우월성을 표현하는 수단으로 미술품 같이 사회적으로 인정받는 '물건'을 수집하려는 욕구가 강하게 나타난다. 이 경우 컬렉션은 일종의 정체성 확립 혹은 확인 방편이 된다.

컬렉션의 품목이 다양하고 그 가치도 주관성을 띠므로 컬렉션의 심리적 동기를 설명할 때 미술품에 한정해서 이야기하는 데는 한계가 있다. 그러나 많은 컬렉션 품목이 인간의 손으로 만든 물건이고, 그런 인공물이 대부분 미적 가치를 지닌다는 점, 그리고 컬렉션 대상은 일반적으로 사회적 명예를 가져다주는 경우가 많다는 점에서 미술품은 가장 흡인력이 강하고 매력적인 컬렉션 대상이 된다. 미술품은 한마디로 주관적인 동기와 사회적 인정이 함께 어우러져 빛을 발하는 대표적인 문화적 전리품인 셈이다.

상실과 박탈에 대한 보상 심리로서의 컬렉션은 개인적 차원을 넘어 사회적,

410 **다비드 테니르스,
〈브뤼셀에 있는 갤러리를 둘러보는 레오폴트 빌헬름 대공〉, 1650년대, 캔버스에 유채.**

합스부르크 가문의 컬렉터 가운데 회화 수집에 중요한 역할을 했던 레오폴트 빌헬름 대공의 컬렉션 풍경이 담긴 그림이다.

411 요한 조파니, 〈웨스트민스터 파크 스트리트의 자택 서재에서 친구들과 함께한 찰스 타운리〉, 1781~1783, 캔버스에 유채, 127×99cm.

영국의 컬렉터 찰스 타운리(Charles Townley)가 로마 조각 컬렉션이 들어찬 서재에서 친구들과 즐거운 한때를 보내는 장면이다. 이 컬렉션은 1805년 2만 파운드에 영국박물관으로 귀속됐다.

집단적 행동으로 나타나기도 한다. 그 대표적인 사례가 17세기 네덜란드의 미술품 수집 열기이다. 네덜란드는 한동안 스페인의 지배를 받았다. 외국의 지배와 억압으로부터 독립하자 네덜란드 시민들은 안정과 번영을 추구했으며, 그만큼 현실적이고 세속적인 사물에 소유욕을 강하게 드러냈다. 정물화나 풍경화 같은 '눈에 보이고 손으로 만져지는 세계'를 전 국민적인 열기로 수집한 것은 안락하고 풍요로운 삶에 대한 네덜란드인들의 강렬한 보상 욕구를 생생히 드러내는 행위였다. 이로 인해 네덜란드는 서양 미술사에서 정물화와 풍경화의 가치를 역사화나 초상화 못지않게 높이는 업적을 이뤘다.

컬렉션은 상실과 보상이라는 추동력으로 움직이는 인간의 욕망 활동이다. 그런 점에서 컬렉션이 국가나 공공기관에 기증되고 미술관이나 박물관으로 거듭나는 것은 이 활동의 가치를 순식간에 몇 차원 높이는 일이 된다. 컬렉션은 인간의 원초적인 욕망이 어떻게 정신적 가치가 있는 문화 활동으로 승화할 수 있는지를 보여주는 가장 인상적인 사례라고 할 수 있다.

즐거운 미술관 관람

1. 목표를 정하고 관람한다. 미술관이나 전시에 아무런 사전 지식 없이 불쑥 찾는 것보다 기본적인 정보를 얻은 뒤 어디에 초점을 맞추고 무엇을 볼지 정하고 방문하는 것이 좋다. 유럽의 큰 미술관은 일주일을 보아도 다 볼 수 없는 데가 허다하다.

2. 감동과 느낌이 있는 작품은 오래 음미한다. 전시 내용을 꼭 다 봐야 하는 것은 아니다. 한 작품만 보고 나와도 영원한 감동으로 남을 수 있다. 미술 감상은 양이 아니라 질이다. 반 고흐는 암스테르담 국립미술관에서 렘브란트의 〈유대인 신부〉를 하루 종일 보고도 모자라 밤새 볼 수 있게만 해주면 수명의 10년을 빼주겠다고 했다. 어느 한순간의 영원한 만남, 그 만남을 위해 감상은 존재한다.

3. 전시 내용이 많지 않은 경우라면 빠른 속도로 한 바퀴 둘러본다. 그다음에 눈길을 사로잡은 작품만 집중적으로 본다. 유명한 미술관에 걸린 그림이라고 모두 명화는 아니며, 유명한 미술가의 작품이라고 모두 걸작은 아니다. 제한된 시간에 의미있는 작품과 집중적으로 만나는 것이 중요하다.

4. 큰 미술관 관람이 익숙하지 않은 초보 관람자라면 적당한 도록을 하나 사서 대조해가며 본다. 도록에 수록된 작품은 그 미술관의 대표작을 선별한 것이다. 따라서 도록과 비교해 보노라면 객관적으로 인정된 주요 작품을 놓치지 않고 감상할 수 있다. 또 애써 찾아가면서 본 까닭에 그림에 대한 기억도 오래 남는다.

5. 작품 설명은 참조하되 거기에 크게 구애받지 말아야 한다. 미술관에 따라 작품 설명문을 붙이거나 안내판, 이어폰을 비치

하는 경우가 있다. 설명문은 기본 지식을 전달하는 수단일 뿐이다. 그것을 읽는 것은 좋지만, 거기에 얽매여서는 곤란하다. 감상은 내가 나의 주인이 되는 시간이다. 나만의 느낌을 가지려고 노력하는 것이 좋다.

6. 사진 촬영을 원할 경우 촬영이 가능한지, 플래시를 써도 좋은지 등을 미리 확인한다. 우리나라 미술관은 대부분 촬영을 허락하지 않지만, 유럽은 허락하는 경우가 많다. 그러나 플래시는 대부분 사용을 금지한다. 촬영이 허락되도 회화는 찍지 않는 것이 좋다. 복잡한 조명 시설과 알맞은 카메라를 갖추지 않으면 좋은 사진이 나오기 어렵다. 조각은 기량에 따라 그런대로 괜찮은 사진을 촬영할 수 있다. 삼발이는 못 쓰게 돼 있으니 필요하면 외발이를 갖고 간다. 이런 도구들이 작품에 닿아 피해를 입히지 않도록 사용하지 않을 때는 꼭 목이나 어깨에 두른다.

7. 유아를 동반했을 때는 유모차를 대여한다. 대여비는 대체로 무료다. 단 여권이나 주민등록증 등 신분증을 맡겨야 한다. 미술관은 대부분 물품보관소를 갖추고 있다. 편안한 감상을 원한다면 무거운 짐과 외투 등은 물품보관소에 맡기는 것이 좋다. 미술관 관계자들 또한 도난이나 작품 손상을 우려해 관람객들이 짐을 물품보관소에 맡기기를 원한다.

8. 음식물을 전시장에 반입해서는 절대 안 된다. 음식물이 튀어 작품에 손상을 줄 수 있기 때문이다. 유럽의 큰 미술관은 대체로 식당이나 카페를 갖추어 간단하게 요기할 수 있다.

9. 어린아이와 함께 감상할 때는 조용히 작품만 보기보다는 서로 끊임없이 대화하도록 한다. 단 무엇을 가르치려 하지 말고 아이들의 생각이나 상상을 고무하는 것이 좋다. 어른들의 생각과 달라도 반드시 "훌륭한 관찰이다" "너는 상상력이 참 뛰어나구나" 하고 칭찬을 해준다. 미술 감상에 정답은 없다. 아이들은 자신들의 생각이 부모에게 100퍼센트 수용된다는 사실에 무척 만족할 것이며, 미술 작품을 매우 친근하게 느낄 것이다. 미술 작품을 가깝게 느끼게 하는 것, 그것이 어린 시절의 가장 중요한 미술 교육이다.

10. 가족이나 가까운 사람과 함께 관람할 경우에는 가능하면 미술관 안팎에 있는 식당에서 함께 식사를 한다. 문화를 즐기는 것은 다른 말로 표현하면 여유를 즐기는 것이다. 꼭 비싼 식당에 갈 필요는 없다. 음식을 먹으면서 자연스레 관람 소감을 나누다 보면 예술을 즐기는 것이란 이렇게 주어진 시간을 즐기고 맛을 즐기고 사람을 즐기는 일이라는 사실을 깨닫게 된다. 그러면 더욱 풍요로운 감상이 될 것이다.

25

미술 시장

미술품은 예술 작품인 동시에 상품이기도 하다. 예술에서 소통 기능만큼 중요한 것도 없다고 하지만, 이 소통도 유통을 거쳐야 비로소 가능한 것이 현실이다. 생산·분배·소비의 과정을 거치지 않고는 미술품이 감상 대상으로 대중에게 다가서기조차 어렵기 때문이다. 많은 사람들에게 작품 감상의 기회를 주는 화랑의 전시도 실은 유통을 촉진하기 위한 상행위다. 이처럼 미술품이 유통되는 장을 우리는 미술 시장이라 부른다. 미술 시장은 과연 어떻게 발달해왔으며, 어떤 기능을 하며, 미술의 창작과 감상에 어떤 영향을 미칠까?

미술 시장의 발달 과정

당연히 선사시대에는 미술 시장이 존재하지 않았다. 선사인들이 만든 동굴벽화는 주술적인 의도로 만든 것이므로 거래 대상이 아니었다. 설령 동굴벽화로 이익이 발생했다 하더라도(예를 들어 덕분에 사냥감이 잘 잡힌다고 믿는 등) 그것은 작품을 매매해서 얻은 대가와는 상관없으며 순전히 벽화의 주술적인 힘 덕분이었다.

서양에서 오늘날과 같은 미술 시장이 본격적으로 나타난 것은 로마시대다. 고대 그리스에서도 미술품 거래가 있긴 했지만 매우 제한된 시장으로 공적 구매가 주를 이뤘다. 구체적으로 말하면 신상이나 기념상처럼 국가가 공공장소나 공공시설에 설치하려고 미술가에게 작품을 의뢰해 구입하는 것이 대부분이었다. 예외적으로 올림픽 경기의 우승자는 자신의 조각상을 주문할 자격이 있었지만, 이때도 공공장소에 설치하거나 봉헌물로 바치는 형식으로 구매하는 것이 관례였으므로 결국 사적 거래의 형태를 띤 공적 거래일 수밖에 없었다. 한편, 무덤 조형물이나 생활미술품은 사적 거래가 가능했다. 그러나 정부가 호화사치 분묘 풍습에 제재 조처를 취하는 등 제한이 많았다. 게다가 작품 규모도 작고 주변 장르에 속하는 것이 대부분이었다. 그리스 미술 시장이 지닌 중요한 특징 또 하나는 거래의 대부분이 직거래였다는 점이다. 그러니까 미술품이 미술가와 구매자 사이에서 직접 거래됐고 미술상이라는 중개자는 거의 눈에 띄지 않았다는 말이다.

그러나 로마시대에 오면 미술상의 존재가 뚜렷해질 뿐 아니라 그들의 역할 자체가 매우 중요해진다. 미술상 외에도 미술 무역상, 수복 전문가, 모사가 등

아테네의 미술품 거래는 공적 거래가 주종을 이루었다. 사적 거래는 무덤 조형물처럼 규모가 작았는데, 그나마 그것마저 국가 정책의 제한을 받았다. 사진은 고대 아테네의 공동묘지인 케라메이코스의 한 무덤 조형물이다.

미술품 거래와 관련된 직업이 다양하게 등장해 당시 미술품 거래가 꽤 활성화됐음을 알 수 있다. 어쨌든 미술상의 존재는 미술품 거래에서 다양한 양태의 사적 거래가 활발히 이뤄졌음을 보여주는 확실한 징표다. 그러므로 진정한 의미의 미술 시장은 이때 형성된 것이다.

로마에 미술 시장이 크게 발달한 것은, 로마인들이 정복과 팽창으로 그리스 미술품의 가치를 새롭게 인식한 데서 비롯됐다. 그리스의 아프로디테 상과 헤르메스 상 등 아름다운 조각상을 선호한 로마인들은 이런 주제의 그리스 걸작을 너나없이 원했고, 공급의 한계는 곧 걸작을 모방해 공급하는 체계를 발달시켰다. 원작과 모작을 현대처럼 뚜렷하게 구별하려는 의식이 없던 로마인들은 질 높은 모각만으로도 아주 만족스러워했다. 그래서 그리스 미술품이나 그리스 걸작 모각품을 소유하는 것은 상류 로마인의 상징이 됐다. 그들은 또 그리스인들과 달리 자신이나 조상의 모습을 조각한 초상조각을 적극적으로 구입해 초상조각 시장을 크게 발달시켰고, 개인의 집을 벽화나 모자이크로 장식하는 풍습을 발달시켜 미술 시장의 외연을 크게 확대했다.[412]

중세 유럽에서는 고대 로마와 같은 역동적인 미술 시장이 자취를 감췄다. 예술가들은 직인의 신분으로서 도시 산하의 길드에 소속되었다. 자연히 도시의 울타리를 벗어나는 거래와 주문은 길드의 배타성과 폐쇄성 때문에 크게 제한됐고, 장인으로 성장하는 과정도 길드의 이해 안에서 폐쇄적으로 진행됐다. 중요한 거래는 도시와 교회, 귀족이라는 극히 한정된 후원자에 의한 주문 생산 방

412 로렌스 앨머 태디머, 〈조각품 사이에 있는 미술상(조각 갤러리)〉, 1867, 나무에 유채, 62.2×47cm.

서양에서 본격적인 미술품 컬렉터가 등장한 시기는 고대 로마 공화정 말기에서 제정 초기 사이이다. 그때의 거래 양태가 19세기 화가 앨머 태디머의 이 그림과 꼭 같지는 않겠지만, 이런 자극은 화가나 조각가로 하여금 사적인 미술 시장을 위해 작품을 만들도록 부채질했음이 틀림없다.

식으로 나타났고 자연히 자유로운 미술 시장은 기대하기 어려웠다. 길드의 배타성과 폐쇄성이 허물어지기 시작한 것은 르네상스기에 미켈란젤로, 라파엘로, 티치아노 등 더 이상 직인의 울타리에 가둘 수 없는 위대한 예술가들이 나타나면서부터다. 이들은 한 도시에 국한되지 않고 국경을 넘나들며 활동했으며 미술품에 대한 인식을 수공예품에서 예술품 수준으로 끌어올렸다.

본격적인 자유 시장으로서 미술 시장이 다시 등장한 것은 17세기 네덜란드에서다. 종교 개혁의 영향과 스페인으로부터의 독립으로 네덜란드는 개신교도 중심의 시민자치공화국이 됨으로써 주변 여러 나라와는 다른 환경과 조건이 미술 시장에 영향을 미쳤다. 우선 가톨릭 교회와 귀족의 몰락으로 전통적인 고객 층이 사라졌다. 따라서 화가들은 부와 권력을 가진 소수가 미술품을 대규모로 주문하는 것을 더 이상 기대할 수 없게 됐다. 안정적인 후원자들이 증발해버린 것이다. 이 틈을 비집고 들어온 사람들이 시민 계층이다. 스페인에서 독립한 이후 네덜란드는 경제적으로 상당히 풍요로워졌고 돈 많은 사람이 늘어났다. 넉넉해진 시민들은 집도 장식하고 투자도 하기 위해 미술품을 사들였다. 그러나 이들의 구매 행태는 기존 후원자들과 크게 달랐다. 이들은 주문 제작이 필요한 큰 그림이나 조각은 원하지 않았고 구입할 능력도 없었다. 안목도 그다지 높지 않았다. 정물, 풍경, 실내 따위를 소재로 한 작은 그림이 장터에 나오면 익명의 소비자가 되어 화가와 접촉하지 않고 직접 원하는 것을 골라 샀다.

이처럼 자유 시장에 의지해 그림이 유통되자 '보이지 않는 소비자'를 놓고 화가들 사이에 경쟁이 치열해졌다. 마침내 공급 과잉 사태까지 벌어졌다. 그러자 화가들은 경제적으로 엄청난 곤경에 빠지기도 했는데, 예술가의 과잉 배출과 예술 프롤레타리아트의 등장은 서양 미술사에 처음 있는 일이었다. 아직 길드가 남아 있기는 했지만, 길드의 철저한 통제 아래 고객의 주문을 받아 안정적으로 작품을 생산하던 시절은 완전히 추억이 되고 말았다. 과거에는 창작의 자유는 빈약했을지 몰라도 예술가들의 직업적 안정성은 높았다. 그러나 이제는 그 반대 현상이 생겨났다. 빈곤에 지친 화가들은 부업까지 해야 했다. 얀 반 호엔Jan van Goyen, 1596~1659은 튤립 장사를 했으며, 에사이아스 반 데 벨데Esaias van de Velde, 1590?~1630는 옷감 가게를, 얀 스테인은 여관을 운영했다.[413] 페르메이르는 남의 그림을 파는 화상 노릇을 했다. 화가가 먹고살기 위해 그림 그리는 것 말고 다른 일을 해야 하는 초유의 현상이 벌어진 것이다.

413 얀 스테인, 〈즐거운 가족〉, 1670년경, 캔버스에 유채, 110.5×141cm.

자유 미술 시장은 화가들에게 주제 선택의 자유를 가져다주었지만, 생계의 불안정성 또한 초래했다. 여관을 운영해 수입을 보충했던 스테인은 그 경험으로 '인간극장'의 다채로운 표정을 포착할 수 있었다. 그림은 "노인이 노래를 부르면 젊은이는 장단을 맞춘다"라는 당시 네덜란드 속담을 주제로 한 작품이다. 젊은 세대는 결국 기성 세대를 모방하게 마련이라는 뜻이다. 스테인은 즐겁게 먹고 마시며 음악을 즐기는 가족을 통해 이 속담을 형상화했다.

19세기에 오면 미술 시장은 오늘날과 같은 체제로 정착된다. 길드 제도가 완전히 사라지고 사회의 모든 부문을 장악한 시민 계층이 미술품 구매의 전면에 나선다. 17세기 네덜란드에서 나타난 현상이 전 유럽으로 확산되면서 심화된다.

19세기 미술 시장의 발달과 관련해 눈여겨볼 부분은 화상의 역할이 매우 커졌다는 사실이다. 그들은 르네상스 무렵 고미술품을 발굴하고 거래하는 과정에서 옛 로마시대의 미술상과 비슷한 역할을 하기 시작해, 17세기 네덜란드의 활발한 상거래를 거쳐, 19세기 고도로 발전한 유럽 자본주의 사회에 확고히 뿌리를 내렸다. 이제 화상은 과거와 달리 거래를 책임질 뿐 아니라 미술사의 전개에도 직접적인 영향을 미치는 매우 중요한 존재가 됐다. 시장의 규모가 커지고 당대의 미술품 가격이 급격히 오르자 미술과 관련된 일에 투기적인 요소가 개입되었고 이로 인해 능력 있는 화상과 그렇지 않은 화상이 뚜렷이 갈리는 현상이 나타났다. 능력 있는 화상은 시대를 앞서가는 안목으로 재능 있는 미술가를 발굴해 애호가들에게 다가올 커다란 행운을 안겨주는가 하면, 미술사가 앞으로 어떻게 쓰여야 할지 예고해주는 이정표 역할을 하기도 했다. 인상파 미술을 옹호한 폴 뒤랑뤼엘Paul Durand-Ruel, 1831~1922, 후기 인상파를 후원한 앙브루아즈 볼라르Ambroise Vollard, 1865~1939 같은 이들이 그 대표적인 면면이라 하겠다. 이 두 화상을 통해 현대 미술 시장에서 화상이 차지하는 비중과 역할에 대해 잠깐 살펴보자.

뒤랑뤼엘은 바르비종파와 인상파의 작품을 주로 수집했다. 바르비종파의 작품은 한동안 그 혼자 구입했다고 해도 과언이 아닐 만큼 다른 화상들에게는 혹독하게 냉대받았다. 뒤랑 뤼엘은 바르비종파의 수장인 루소의 작품을 한때 대량으로 구입했으나, 20년이 지나도록 그 가운데 단 한 점도 팔지 못하는 곤경을 겪기도 했다. 그럼에도 그는 결코 바르비종파에 대한 믿음을 버리지 않았다. 바르비종파의 또 다른 거장인 밀레의 작품도 그 혼자만 구입하던 시절이 있었다. 인상파가 등장해 많은 비평가들에게 비판을 받자 이번엔 인상파 작품을 대대

적으로 수집했다. 그 작품들 역시 판로를 찾지 못해 고전하다가 1886년 뉴욕에서 개최된 전시에서 열광적인 반응을 얻어 뉴욕에 지점을 내야 할 정도로 극적인 전기를 맞았다. 오늘날 프랑스 인상파의 그림이 미국에 많이 소장된 것은 그의 남다른 안목 덕이 크다. 어쨌든 인상파 미술이 세계적으로 공인받고 평가받는 데 일등공신 역할을 함으로써 그는 서양 근대 미술사에서 집념과 통찰력의 승리자로 기록되는 영예를 안았다.

볼라르 역시 눈앞의 반응에는 무관심한 화상이었다. 1893년 화랑을 열면서 당시 대중의 취향에 철저히 역행하는 작가들의 작품만을 전시했는데, 세잔과 피카소, 마티스가 대표적인 사례다. 그가 연 전시회들은 이 화가들의 첫 번째 개

414 폴 세잔, 〈볼라르의 상〉, 1899,
캔버스에 유채, 103×81cm.

인전이기도 했다. 그러니까 현대 미술의 진로를 바꿀 대가들의 역사적인 첫 전시가 그의 손을 거친 것이다. 이들 외에도 블라맹크, 루오, 보나르 등의 그림을 그들이 아직 무명일 때 대거 사들여 훗날을 기약했다. 현대 자본주의 사회의 변화에 민감했던 그는 출판과 복제에도 관심을 기울여 저명 미술가들의 삽화뿐 아니라 판화 작품을 출판해 다각적으로 경영 성과를 올렸다. 세잔, 피카소 등이 그의 초상을 그려 경의를 표할 정도로 화상으로서 그의 역할과 영향력은 지대했다.[414]

이렇듯 미술품 거래는 현대에 와서 철저히 시장과 화랑, 화상을 중심으로 이뤄지는 형태를 띠게 됐다. 시장경제 발달에 따라 예술품 역시 그 생산과 분배, 소비의 구조에 부합하는 짜임새 있는 구조를 갖게 된 것이다.

경매

경매는 동산이나 부동산을 공개 입찰로 거래하는 상행위다. 미술품 역시 경매를 통해 거래하는 관행이 일찍부터 발달했으며, 오늘날에는 경매에서 미술품 가격의 기준 지표를 얻는 등 경매가 미술 시장에서 차지하는 비중은 적지 않다. 여러 분야의 경매 중에서도 20세기 들어 미술품 경매는 대중적인 인지도가 가장 높은 분야이자 이윤이 가장 많이 남는 분야로 자리 잡았다.

경매는 일반적으로 입찰자들이 경쟁해 높은 가격을 제시한 입찰자에게 낙찰하는 방식으로 진행된다. 그러나 역으로 원매자가 순차적으로 가격을 낮춰 그 제안에 응하는 사람이 있을 때 낙찰하는 방식으로 진행하는 경우도 있는데 이런 방식을 더치 옥션Dutch auction이라고 한다.

미술품 경매는 미술 시장이 발달하기 시작한 17~18세기 무렵에 함께 발달하기 시작했다. 초기에는 조합에서 시행한 경매가 주류를 이뤘지만, 차츰 옥션 하우스(경매회사)를 통해 이뤄졌다. 그 전통 속에서 솟아오른 미술품 경매의 양대 산맥이 바로 크리스티와 소더비이다. 이 두 경매회사는 모두 런던에서 생겨나 오늘날 전 세계 여러 도시에 사무실과 지사를 두고 있다.

크리스티의 원래 이름은 'CHRISTIE, MANSON&WOODS LTD.,'로 해군 장교 제임스 크리스티James Christie the Elder가 1766년 문을 열고 첫 경매를 시작했다. 18세기부터 오늘에 이르기까지 크리스티에서는 역사적인 경매가 여러

415 **빈센트 반 고흐, 〈가셰 박사의 상〉,
1890, 캔버스에 유채, 67×56cm.**

1990년 크리스티 경매에서 기록적인
가격으로 낙찰된 그림이다.

차례 있었는데, 화가 레이놀즈 경의 작업실 내용물 경매(1794), 해밀턴 궁전 회화 경매(1882), 포드 컬렉션의 인상파 회화 경매(1980), 빈센트 반 고흐의 〈가셰 박사의 초상〉[415] 경매(1990) 등이 그것이다. 〈가셰 박사의 초상〉은 8250만 달러라는 기록적인 가격에 낙찰됐다.

소더비의 원래 이름은 'SOTHEBY'S HOLDINGS, INC.,'이다. 1744년 서점업자인 새뮤얼 베이커 Samuel Baker가 런던에 세웠으나 1983년 미국인 알프레드 토브먼 Alfred Taubman이 인수하면서 미국인 소유 회사가 됐다. 소더비는 19세기와 20세기 초에는 주로 책과 원고, 판화 경매에 치중했으며, 미술품은 제1차 세계대전 이후 본격적으로 다루기 시작했다. 미술품에 눈을 돌린 건 크리스티보다 늦었지만, 1958년에 있었던 공격적인 골트슈미트 컬렉션 경매는 당시로

서는 엄청난 매출을 올려 20세기 회화 경매 붐의 선구가 됐다. 소더비가 강점을 보인 미술 분야는 19~20세기 회화, 특히 인상파 분야다.

시장경제와 미술품

미술품의 가격과 예술적 가치가 꼭 일치하지는 않는다. 예술적 가치는 높지만 가격이 낮은 경우도 있고, 예술적 가치는 낮지만 가격이 높은 경우도 있다. 반 고흐의 작품이 박수근의 작품보다 200배가량 비싸다고 해서 반 고흐의 작품이 꼭 그만큼 더 예술적으로 가치 있는 것은 아니라는 말이다. 작품의 예술적 가치는 예술적 성취로 평가되지만, 작품 가격은 수요와 공급이라는 경제적 법칙에 따라 결정되기 때문이다. 그러나 예술적 가치와 가격이 따로 논다고 해서 가격에 의한 미술품 평가를 무조건 무시하거나 폄하해서는 곤란하다. 한 작품의 가격이 결정되고 또 그 가격에 따라 교환되는 데는 나름의 사회적, 문화적 배경이 있고, 그런 경제적 평가의 과정은 인간의 경제 활동이 계속되는 한 멈출 수 없는 '인간적 활동'이기 때문이다.

시장경제는 기본적으로 일반 시민의 삶과 예술을 통합하는 기능이 강하다. 그러니까 그 어떤 경제체제보다 많은 사람이 다양한 예술을 즐기게 하는 경제체제인 것이다. 하지만 시장경제는 중앙통제경제보다 예술적 성취 면에서 덜 생산적인 경우가 많다. 절대주의 왕정과 같은 중앙통제경제 체제에서는 예술가들이 극소수의 부유한 고객을 위해 봉사하는 까닭에 질적인 측면에서 일정한 수준 이상의 작품을 생산하게 된다. 수준 낮은 작품이 다량으로 생산될 여지가 매우 적은 것이다. 예술가들은 넉넉히 보상을 받고 작품 제작 경비를 충분히 지원받으며, 미학적으로도 까다로운 요구에 부응하는 작품을 생산해야 하기 때문에 전반적으로 작품의 예술적 성취가 높을 수밖에 없다. 하지만 누구나 나름대로 예술을 소비할 수 있는 시장경제에서는 예술이 일반인의 삶에 쉽게 스며드는 장점이 있는 반면, 예술 작품의 질은 평균적으로 떨어질 가능성이 높다. '이발소 그림'처럼 싼값에 거래되는 싸구려 취향 작품이 많이 생산되는 것이다.

이런 현상으로 시장경제에서는 상품으로서의 예술을 구분할 때 크게 여흥이나 오락을 파는 예술과 명성이나 평가를 파는 예술, 두 가지로 나눈다. 전자는 대중 시장popular market 상품이고, 후자는 엘리트 시장elite market 상품이다. 그러

416 찰스 코프, 〈왕립 아카데미의 전시 출품작 심사위원회〉, 1876, 캔버스에 유채, 145×220cm.

비평가 같은 전문가 집단과 매스 미디어가 화단과 미술 시장에 본격적으로 영향을 미치기 시작한 것은 19세기 중반부터이다. 이 그림은 영국 왕립 아카데미의 여름 전시 출품작을 심사하는 장면이다.

나 대중 시장이라고 해서 엘리트 시장의 요소가 전적으로 배제되지는 않으며, 엘리트 시장이라고 해서 대중 시장의 요소를 무조건 외면하지도 않는다. 엘리트 시장의 상품 가운데서도 대중적 감성에 부응하거나 이를 재해석한 작품을 생산하는 미술가들이 적지 않다. 그러나 순수미술은 어찌 됐든 그 명성과 평가가 작품의 경제적 수준을 결정짓는 중요한 잣대로 작용하기 때문에 이에 영향을 많이 받는다. 우리가 미술 감상의 대상으로 삼는 작품은 대부분 이 순수미술과 엘리트 시장의 영역에 속한다.

엘리트 시장의 현실이 이렇다 보니 이 시장에 영향을 미치는 가장 중요한 집단이 바로 전문가 집단과 매스 미디어다. 비평가와 미술관, 화랑 관계자 등 전문가 집단의 평가는 일반적으로 미술품의 내적 가치에 대한 최종판결로 인정된다. 그런가 하면 그 평가의 내용을 대중에게 전달하는 매스 미디어는 나름의 통

제, 조절 기능으로 예술가와 전문가 집단, 대중에게 고루 막강한 영향을 미친다. 예술가는 경쟁 속에서 자신을 드러내기 위해 매스 미디어의 조명이 필요하고, 취향을 만들어가는 비평가나 미술관, 화랑 관계자 들은 자기들의 취향을 확산시키기 위해 매스 미디어가 필요하다. 엘리트 시장으로서 미술 시장은 이처럼 매스 미디어를 중요한 지배 요소로 삼는다.

이런 엘리트 시장에서 예술가가 명성을 얻는 과정은 매우 지난할 수밖에 없다. 무명 예술가가 명성을 획득하려면 지극한 노력도 있어야 하지만 운도 따라야 한다. 천재적인 예술가가 무시와 냉대를 당하다가 마침내 늙거나 죽은 뒤에 대대적으로 인정받는다는 일화는 이런 시장 구조와 밀접하게 관련된다. 오늘날에는 스타의 존재를 요구하는 매스 미디어의 생리에 맞춰 시장과 전문가 집단이 '합작'해 스타를 만들어내는 일종의 '스타 시스템'이 작동하기도 한다. 이 시장은 결국 예술가보다는 투자자 혹은 자본가가 중심이 되는 시장이라고 할 수 있다. 현대에 와서 작품의 예술적 평가와 가격이 어긋나는 일이 잦은 데는 어느 정도 이런 시장 구조에 원인이 있다. 그러나 엘리트 시장이 이른바 순수미술의 '보호막'이라는 성격을 어느 정도 띠기 때문에 이런 어긋남이 있어도 엘리트 시장은 여전히 그 권위와 역할을 흔들림 없이 인정받고 있다

예술에 소비하는 비용과 예술적 성취

일반적으로 예술에 관심이 높은 사회가 미술품 구매에도 지출을 많이 한다. 그러나 예술과 관련한 지출의 절대 규모는 예술에 대한 흥미보다는 부의 영향을 더 많이 받는다. 예술과 관련한 지출의 절대 규모와 미술품의 가격이 정비례한다는 사실이 이를 뒷받침한다. 반면 예술에 관심이 높은 사회는 수입에서 미술품 구매에 쏟는 비용이 차지하는 비율이 높으며, 이것은 지출의 절대 규모와 관계없이 그 사회의 예술적 창의성을 높이는 결과를 낳는다. 요컨대 미술품 구매에 사용하는 지출의 절대 규모가 큰 사회에서는 미술품 가격이 올라가고, 수입에서 미술품 구매에 사용하는 지출의 비율이 높은 사회에서는 미술품의 예술적 성취가 높아지는 현상이 빚어진다.

도판 목록

1 미술 감상, 어떻게 할 것인가?

1 야코포 틴토레토(Jacopo Tintoretto), 〈은하수의 기원〉, 1570년대, 캔버스에 유채, 148×165cm, 런던, 내셔널 갤러리(The National Gallery).

2 야코포 틴토레토, 〈자화상(Self Portrait)〉, 1588년으로 추정, 캔버스에 유채, 65×52cm, 파리, 루브르 박물관(Musée du Louvre).

3~5 〈은하수의 기원〉 세부.

6 〈황소의 방〉, 1만 7000~1만 2000년 전, 라스코 동굴.

7 얀 반 에이크(Jan van Eyck), 〈아르놀피니 부부(조반니 아르놀피니와 조반나 체나미의 결혼)〉, 1434, 나무에 유채, 81.8×59.7cm, 런던, 내셔널 갤러리.

8 〈아르놀피니 부부〉의 거울 부분.

9 피터르 몬드리안(Piet Mondrian), 〈구성(Composition)〉, 1929, 캔버스에 유채, 52×52cm, 바젤(Basel), 미술관(Kunstmuseum).

10 카스퍼 다비드 프리드리히(Caspar David Friedrich), 〈안개 바다를 굽어보는 방랑자(Wanderer Watching a Sea of Fog)〉, 1817년경, 캔버스에 유채, 98.4×74.8cm, 함부르크, 함부르크 미술관(Hamburger Kunsthalle).

11 클로드 모네(Claude Monet), 〈개양귀비꽃밭(Coquelicots: near Argenteuil)〉, 1873, 캔버스에 유채, 50×65cm, 파리, 오르세 미술관(Musée d'Orsay).

12 장 프랑수아 밀레(Jean François Millet), 〈마거리트 화병(Le Bouquet de marguerites)〉, 1871~1874, 종이에 파스텔, 68×83cm, 파리, 오르세 미술관.

13 모리스 드니(Maurice Denis), 〈뮤즈들〉, 1893, 캔버스에 유채, 171.5×137.5cm, 파리, 오르세 미술관.

14 에드가르 드가(Edgar Degas), 〈경마들의 행진〉, 1866~1868, 캔버스에 유채, 46×61cm, 파리, 오르세 미술관.

15 윌리엄 홀먼 헌트(William Holman Hunt), 〈우리 영국의 해안(Our English Coasts)〉, 1852, 캔버스에 유채, 43.2×58.4cm, 런던, 테이트 갤러리(Tate Gallery).

2 본다는 것

16 클로드 모네, 〈센 강가에서(On the Seine at Bennecourt)〉, 1868, 캔버스에 유채, 81.5×100.7cm, 시카고, 시카고 아트 인스티튜트(The Art Institute of Chicago).

17 외젠 부댕(Eugène Boudin), 〈슬라보니아의 베네치아 부두(Venise-quai des Esclavons)〉, 1895, 캔버스에 유채, 50×74cm, 파리, 오르세 미술관.

18 카날레토(Canaletto), 〈베네치아: 대운하에서의 보트 경주(Venice: A Regatta on the Grand Canal)〉, 18세기, 캔버스에 유채, 런던, 내셔널 갤러리.

19 에른스트 페르디난트 외메(Ernst Ferdinand Oehme), 〈겨울 성당(Cathedral in Wintertime)〉, 1821, 캔버스에 유채, 127×100cm, 드레스덴, 드레스덴 국립미술관(Staatliche Kunstsammlungen Dresden).

20 자크 루이 다비드(Jaques-Louis David), 〈앙투안 로랑 라부아지에와 그의 부인(Antoine-Laurent Lavoisier and his Wife)〉, 1788, 캔버스에 유채, 286×224cm, 뉴욕, 메트로폴리탄 미술관(The Metropolitan Museum of Art).

21 시아신트 리고(Hyacinthe Rigaud), 〈태양왕 루이 14세(Louis XIV)〉, 1701, 캔버스에 유채, 277×194cm, 파리, 루브르 박물관.

22 한스 홀바인(Hans Holbein), 〈헨리 8세(Portrait of Henry VIII)〉, 1536년경, 나무에 유채, 28×20cm, 마드리드, 티센 보르네미차 푼다치온 컬렉션(Thyssen-Bornemisza Fundación Colección).

23 니콜라스 힐리어드(Nicolas Hilliard), 〈엘리자베스 1세(Queen Elizabeth I)〉, 1575년경, 나무에 유채, 79×61cm, 런던, 국립 초상화 미술관(National Portrait Gallery).

3 서양화란 무엇인가?

24 조지프 라이트(Joseph Wright), 〈코린토스의 소녀(The Corinthian Maid)〉, 1782~1785, 캔버스에 유채, 106.3×130.8cm, 워싱턴, 내셔널 갤러리, 폴 멜런 컬렉션(National Gallery of Art, Paul Mellon Collection).

25 김정희(金正喜), 〈세한도〉, 1844, 종이에 수묵, 23.3×108.3cm, 개인 소장.

26 예찬, 〈유간한송도(幽澗寒松圖)〉, 원말 명초, 종이에 수묵5, 9.7×50.4cm, 베이징, 고궁박물원.

27 피마준 예(황공망의 〈부춘산거도(富春山居圖)〉 중에서).

28 미점준 예

29 소부벽준 예.

30 하엽준 예.

31 페테르 파울 루벤스(Peter Paul Rubens), 〈삼손과 델릴라(Samson and Delilah)〉, 1609, 나무에 유채, 185×205cm, 런던, 내셔널 갤러리.

32 미켈란젤로 부오나로티(Michelangelo Buonarroti), 〈목욕하는 사람들을 위한 습작(Study for the 'Bathers')〉, 1504~1505, 펜과 잉크, 화이트, 42.1×28.7cm, 런던, 영국박물관.

33 조르주 쇠라(George Seurat), 〈카페 콩세르(Café concert)〉, 1887~1888, 콩테와 크레용, 과슈, 30.5×25.5cm, 로드 아일랜드 디자인 스쿨 미술관(Museum of Art, Rhode Island School of Design).

34 피에르 폴 프뤼동(Pierre-Paul Prud'hon), 〈등을 보이고 서 있는 여성 누드(Standing Female Nude, Seen from the Back)〉, 1785~1790, 푸른 종이에 흑백 초크, 61×34.9cm, 보스턴, 미술관(Museum of Fine Arts).

35 아드리안 반 니외란트(Adriaen van Nieulandt), 〈주방(Kitchen Scene)〉, 1616, 캔버스에 유채, 194×247cm, 브라운슈바이크(Braunschweig), 헤르초크 안톤 울리히 미술관(Herzog-Anton-Ulrich Museum).

36 토머스 게인즈버러(Thomas Gainsborough), 〈아침 산책(윌리엄 핼릿 부처)[The Morning Walk, Mr. and Mrs. William Hallett]〉, 1785, 캔버스에 유채, 236.2×179.1cm, 런던, 내셔널 갤러리.

37 토머스 게인즈버러(Thomas Gainsborough), 〈앤드루스 부처(Mr. and Mrs. Andrews)〉, 1752, 캔버스에 유채, 69.8×119.4cm, 런던, 내셔널 갤러리.

38 알렉상드르 카바넬(Alexandre Cabanel), 〈비너스의 탄생(The Birth of Venus)〉, 1863, 캔버스에 유채, 132.5×225cm, 파리, 오르세 미술관.

4 역사화

39 산치오 라파엘로(Sanzio Raffaello), 〈아테네 학당(School of Athens)〉, 1511, 프레스코, 밑변 820cm, 바티칸, 스탄차 델라 세냐투라(Stanza della Segnatura).

40 자크 루이 다비드, 〈마라의 죽음(The Death of Marat)〉, 1791, 캔버스에 유채, 165×128cm, 브뤼셀, 벨기에 왕립미술관(Musées Royaux des Beaux-Arts de Belgique).

41 자크 루이 다비드, 〈자화상(Self-portrait)〉, 1790~1791, 캔버스에 유채, 64×53cm, 피렌체, 우피치 미술관(Galleria degli Uffizi).

42 자크 루이 다비드, 〈사비니 여인들(The Sabine Women)〉, 1799, 캔버스에 유채, 385×522cm, 파리, 루브르 박물관.

43 자크 루이 다비드, 〈브루투스에게 아들들의 시체를 날라오는 형리들(The Lictors Bringing Brutus the Bodies of his Sons)〉, 1789, 캔버스에 유채, 323×422cm, 파리, 루브르 박물관.

44 니콜라 푸생(Nicolas Poussin), 〈아르카디아에도 나(죽음)는 있다(Et in Arcadia Ego)〉, 1655년경, 캔버스에 유채, 86.3×121.9cm, 파리, 루브르 박물관.

45 시몽 부에(Simon Vouet), 〈루크레티아의 자결(The Suicide of Lucretia)〉, 1625~1626, 캔버스에 유채, 197×148cm, 프라하,

프라하 국립미술관(National Gallery in Prague).

46 이폴리트 폴 들라로슈(Hippolyte-Paul Delaroche), 〈제인 그레이의 처형(The Execution of Lady Jane Grey)〉, 1834, 캔버스에 유채, 246×297cm, 런던, 내셔널 갤러리.

47 일리야 레핀(Ilya Repin), 〈아무도 기다리지 않았다(Nobody Expected Him)〉, 1884~1888, 캔버스에 유채, 160.5×167.5cm, 국립 트레차코프 미술관.

48 일리야 레핀, 〈소피아 알렉세예브나 황녀(1698년 노보제비치 수녀원에 감금된 지 1년 뒤의 소피아 알렉세예브나 황녀, 그녀의 친위대가 처형당하고 시녀가 모두 고문당하고 있을 때)〉, 1879, 캔버스에 유채, 201.8×145.3cm, 모스크바, 국립 트레차코프 미술관(State Tretyakov Gallery).

49 앙리 제르벡스(Henri Gervex), 〈회화 부문 심사위원들의 회합(Une Séance de jury de peinture)〉, 1885, 캔버스에 유채.

50 프란시스코 데 고야(Francisco de Goya), 〈1808년 5월 3일〉, 1814, 캔버스에 유채, 266×345cm, 마드리드, 프라도 미술관.

51 프란시스코 데 고야, 〈1808년 5월 2일〉, 1814, 캔버스에 유채, 266×345cm, 마드리드, 프라도 미술관.

52 테오도르 제리코(Théodore Géricault), 〈메두사 호의 뗏목〉, 1819, 캔버스에 유채, 491×716cm, 마드리드, 프라도 미술관.

53 장 루이 에르네스트 메소니에(Jean-Louis-Ernest Meissonier), 〈포위된 파리(The Siege of Paris)〉, 1871~1872, 캔버스에 유채, 53×70cm, 파리, 오르세 미술관.

54 존 싱글턴 코플리(John Singleton Copley), 〈피어슨 소령의 죽음(Death of Major Pierson)〉, 1783, 캔버스에 유채, 251.5×365.8cm, 런던, 테이트 갤러리.

5 초상화

55 〈폴리잘로스(Polyzalos)의 청동상〉, 기원전 478~474, 델포이, 델포이 박물관(Delphi Museum).

56 작자 미상, 〈장 르 봉(Jean II Le Bon)〉, 1360년경, 나무에 채색, 60×45cm, 파리, 루브르 박물관.

57 샤를 필리퐁(Charles Philipon), 〈서양 배(Les Poires)〉, 『르 샤리바리(Le Charivari)』, 1834.

58 한스 홀바인, 〈글을 쓰는 에라스무스(Erasmus Writing)〉, 1523, 나무에 유채, 42×32cm, 파리, 루브르 박물관.

59 장 오귀스트 도미니크 앵그르(Jean-Auguste-Dominique Ingres), 〈마담 무아테시에(Madame Moitessier Seated)〉, 1844~1856, 캔버스에 유채, 120×92cm, 런던, 내셔널 갤러리.

60 유수프 카시(Yousuf Karsh), 〈윈스턴 처칠(Winston Churchill)〉, 1941.

61 장 오귀스트 도미니크 앵그르, 〈루이 프랑수아 베르탱(Louis-François Bertin)〉, 1833, 캔버스에 유채, 114.3×93.4cm, 파리, 루브르 박물관.

62 페테르 파울 루벤스, 〈수산나 룬덴의 초상(Portrait of Susanna Lunden)〉, 1622~1625, 캔버스에 유채, 79×54cm, 런던, 내셔널 갤러리.

63 자크 루이 다비드, 〈알프스를 넘는 나폴레옹(Bonaparte Crossing the Saint-Bernard Pass)〉, 1800~1801, 캔버스에 유채, 271×232cm, 뤼에유말메종(Rueil-Malmaison), 국립 말메종 성 박물관(Musée national des Châteaux de Malmaison).

64 안토니 반다이크(Antonie Van Dyck), 〈찰스 1세의 기마 초상(Equestrian Portrait of Charles I)〉, 1637~1638, 캔버스에 유채, 367×292cm, 런던, 내셔널 갤러리.

65 안토니 반다이크, 〈영국 왕 찰스 1세(Charles I, King of England, Hunting)〉, 1635년경, 캔버스에 유채, 266×207cm, 파리, 루브르 박물관.

66 필리프 드 샹페뉴(Philippe de Champaigne), 〈리슐리외 재상(Cardinal Richelieu)〉, 1637년경, 캔버스에 유채, 260×178cm, 런던, 내셔널 갤러리.

67 에드윈 랜시어(Edwin Landseer), 〈1842년 5월 12일 가장무도회의 빅토리아 여왕과 앨버트 공(Queen Victoria and Prince Albert at the Bal Costumé of 12 May 1842)〉, 1844, 캔버스에 유채, 142.6×111.8cm, 영국 왕실 컬렉션(Royal Collection).

68 허레이쇼 그리너(Horatio Greenough), 〈조지 워싱턴(George Washington)〉, 1840, 대리석, 345×259×210cm, 워싱턴 D.C., 스미소니언 연구소, 국립미국미술관(Smithonian Institute, National Museum of American Art).

69 미화 1달러에 그려진 길버트 스튜어트(Gilbert Stuart)의 조지 워싱턴(1796).

70 야코프 요르단스(Jacob Jordaens), 〈정원의 화가 가족(The Artist and his Family in a Garden)〉, 1621년경, 캔버스에 유채, 181×187cm, 마드리드, 프라도 미술관(Museo del Prado).

71 렘브란트 판 레인(Rembrandt van Rijn), 〈야경(Night Watch—The Militia Company of Captain Prans Banning Cocq)〉, 1642, 캔버스에 유채, 363×438cm, 암스테르담, 국립미술관(Rijksmuseum).

72 디에고 벨라스케스(Diego Velázquez), 〈시녀들(Las Meninas)〉, 1656, 캔버스에 유채, 318×276cm, 마드리드, 프라도 미술관.

73 디에고 벨라스케스, 〈펠리페 4세(Felipe IV)〉, 1665, 캔버스에 유채, 69×56cm, 마드리드, 프라도 미술관.

74 조지프 라이트, 〈콜트먼 부부(Mr. and Mrs. Coltman)〉, 캔버스에 유채, 127×101.6cm, 런던, 내셔널 갤러리.

75 알브레히트 뒤러(Albrecht Dürer), 〈엉겅퀴를 든 자화상(Portrait of the Artist Holding an Eryngaeum)〉, 1493, 캔버스에 유채, 57×45cm, 파리, 루브르 박물관.

76 빈센트 반 고흐(Vincent van Gogh), 〈귀에 붕대를 한 자화상(Self-portrait with Bandaged Ear and Pipe)〉, 1889, 캔버스에 유채, 51×45cm, 시카고, 리 B. 블록 컬렉션(Collection Leigh B. Block)

77 렘브란트 판 레인, 〈황금 고리 줄을 두른 자화상〉1, 633, 나무에 유채, 70×53cm, 파리, 루브르 박물관.

78 렘브란트 판 레인, 〈이젤 앞에서의 자화상(Portrait of the Artist at his Easel)〉, 1660, 캔버스에 유채, 111×90cm, 파리, 루브르 박물관.

79 미켈란젤로 부오나로티, 〈최후의 심판(Last Judgement)〉, 1534~1541, 프레스코, 바티칸, 시스티나 예배당 제단 벽.

80 〈최후의 심판〉 부분.

81 산드로 보티첼리(Sandro Botticelli), 〈동방박사의 경배(The Adoration of the Magi)〉, 1475년경, 나무에 템페라, 111×134cm, 피렌체, 우피치 미술관.

6 풍경화

82 두초 디부오닌세냐(Duccio di Buoninsegna), 〈장님을 고치시는 그리스도(Christ Healing the Man Born Blind)〉, 1308~1311, 템페라, 43.2×45.1cm, 런던, 내셔널 갤러리.

83 남네덜란드파 화가, 〈의인화된 풍경—숙녀의 초상(Anthropomorphic Landscape—Portrait of a Lady)〉, 16세기 후반, 나무에 유채, 50.5×65.5cm, 브뤼셀, 벨기에 왕립미술관(The Museum of Ancient Art).

84 요아힘 드 파티니르(Joachim de Patinir), 〈성 히에로니무스가 있는 풍경(Landscape with St. Jerome)〉, 1515~1524, 나무에 유채, 74×91cm, 마드리드, 프라도 미술관.

85 클로드 로랭(Claude Lorrain), 〈아폴론 신에게 희생제를 드리는 풍경(Landscape with Sacrifice to Apollo)〉, 1662~1663, 캔버스에 유채, 174×220cm, 케임브리지셔(Cambridgeshire), 앵글시 사원(Anglesey Abbey).

86 니콜라 푸생, 〈봄(Le Printemps)〉, 1660~1664, 캔버스에 유채, 115×160cm, 파리, 루브르 박물관.

87 카스퍼 다비드 프리드리히, 〈무지개가 있는 산 풍경(Mountain Landscape with Rainbow)〉, 1809년경, 캔버스에 유채, 70×102cm, 에센(Essen), 폴크방 미술관(Museum Folkwang).

88 카스퍼 다비드 프리드리히, 〈바다의 월출(Moonrise over the Sea)〉, 1822, 캔버스에 유채, 55×71cm, 베를린, 나치오날갈레리(Nationalgalerie).

89 존 컨스터블(John Constable), 〈헤들레이 성을 위한 스케치(Sketch for 'Hadleigh Castle')〉, 1828~1829, 캔버스에 유채, 122.6×167.3cm, 런던, 테이트 갤러리.

90 조르조네(Giorgione), 〈잠자는 비너스(Sleeping Venus)〉, 1510년경, 캔버스에 유채, 드레스덴, 회화관(Gemäldegalerie).

91 윌리엄 터너(William Turner), 〈비, 증기, 그리고 속도—대서부 철도(Rain, Steam and Speed—The Great Western Railway)〉, 1844, 캔버스에 유채, 91×122cm, 런던, 내셔널 갤러리.

92 윌리엄 터너, 〈전함 테메레르(The Fighting Temeraire Tugged to her Last Berth to be Broken up)〉, 1838, 캔버스에 유채, 90.8×121.9cm, 런던, 내셔널 갤러리.

93 피에르 오귀스트 르누아르(Pierre-Auguste Renoir), 〈돌풍(The Gust of Wind)〉, 1872년경, 캔버스에 유채, 52×82cm, 케임브리지, 피츠윌리엄 미술관(Fitzwilliam Museum).

94 존 컨스터블, 〈조슈아 레이놀즈 경을 위한 기념비(The Cenotaph to the Memory of Sir Joshua Reynolds)〉, 1836, 캔버스에 유채, 132.1×108.6cm, 런던, 내셔널 갤러리.

95 조지 헨드릭 브라이트너(George-Hendrick Breitner), 〈달빛(Clair de lune)〉, 1887~1888, 캔버스에 유채, 70×101cm, 파리, 오르세 미술관.

96 외젠 부댕, 〈다가오는 폭풍(Approaching Storm)〉, 1864, 나무에 유채, 37×58cm, 시카고, 시카고 아트 인스티튜트.

97 피에르 앙리 드 발랑시엥(Pierre-Henri de Valenciennes), 〈궁 안의 건물들(Buildings on the Palatine)〉, 1782년경, 23×38cm, Collection of Mr. and Mrs. J. A. Gere.

98 피에르 앙리 드 발랑시엥, 〈고대 도시 아그리겐툼(The Ancient City of Agrigentum)〉, 110×164cm, 파리, 루브르 박물관.

99 에두아르 마네(Éouard Manet), 〈보트(The Boat)〉, 1874, 캔버스에 유채, 82.5×105cm, 뮌헨, 노이에 피나코테크(Neue Pinakothek).

100 클로드 모네, 〈생라자르 역(La Gare Saint-Lazare)〉, 1877, 캔버스에 유채, 75.5×104cm, 파리, 오르세 미술관.

101 아르망 기요맹(Armand Guillaumin), 〈이브리의 일몰(Sunset at Ivry)〉, 1873, 캔버스에 유채, 65×81cm, 파리, 오르세 미술관.

102 구스타브 카유보트(Gustave Caillebotte), 〈비 오는 날의 파리(Paris, A Rainy Day)〉, 1876~1877, 캔버스에 유채, 212.1×276.2cm, 시카고, 시카고 아트 인스티튜트.

7 정물화

103 피터르 아르첸(Pieter Aertsen), 〈그리스도와 간음한 여인(Christ and the Adulteress)〉, 1559, 나무에 유채, 122×177cm, 프랑크푸르트, 시립미술관(Städelsches Kunstinstitut).

104 장 바티스트 시메옹 샤르댕(Jean-Baptiste-Siméon Chardin), 〈주방 기구와 간소한 먹거리(A "Lean Diet" with Cooking Utensils)〉, 1731, 캔버스에 유채, 33×41cm, 파리, 루브르 박물관.

105 구스타브 카유보트, 〈진열된 과일(Fruit Displayed on a Stand)〉, 1881~1882, 캔버스에 유채, 76.5×100.5cm, 보스턴, 미술관.

106 프란스 스네이더스(Frans Snyders), 〈음식물과 주방장(Cook with Food)〉, 1630년대, 캔버스에 유채, 88.5×120cm, 쾰른, 발라프 리하르츠 미술관(Wallaf-Richartz Museum).

107 헤오르흐 플레헬(Georg Flegel), 〈큰 식탁 디스플레이(Large Food Display)〉, 연도 미상, 동판에 유채, 78×67cm, 뮌헨, 알테 피나코테크(Alte Pinakothek).

108 빌렘 반 알스트(Willem van Aelst), 〈죽은 새와 사냥 무기가 있는 정물(Still Life of Dead Birds and Hunting Weapons)〉, 1660, 캔버스에 유채, 86.5×68cm, 베를린, 국립미술관(Stiftung Preußischer kulturbesitz, Staatliche Museen).

109 피터르 아르첸, 〈푸줏간(Butcher's Stall)〉, 1551, 나무에 유채, 124×169cm, 웁살라 대학교 컬렉션(University Uppsalla Art Collection).

110 렘브란트 판 레인, 〈도살된 황소(Slaughtered Ox)〉, 1655, 나무에 유채, 94×67cm, 파리, 루브르 박물관.

111 빌렘 칼프(Willem Kalf), 〈성 세바스티아누스 궁사 길드의 뿔잔과 가재, 술잔이 있는 정물(Still Life with the Drinking-Horn of the St. Sevastian Archers' Guild)〉, 1653년경, 캔버스에 유채, 86×102cm, 런던, 내셔널 갤러리.

112 루뱅 보갱(Lubin Baugin), 〈오감(The Five Senses)〉, 1630, 나무에 유채, 55×73cm, 파리, 루브르 박물관.

113 야코프 마렐(Jacob Marrel), 〈튤립과 아네모네 스케치(Three

Tulips and Anemone)〉, 연도 미상, 양피지에 연필과 채색, 34×45cm, 암스테르담, 국립미술관.

114 암브로시우스 보스하르트(Ambrosius Bosschaert), 〈화병(Flower Vase)〉, 1620년경, 나무에 유채, 64×46cm, 헤이그, 마우리츠하위스(Mauritshuis).

115 얀 브뤼헐(Jan Bruegel), 〈부케(Bouquet)〉, 1606, 동판에 유채, 65×45cm, 밀라노, 피나코테카 암브로시아나(Pinacoteca Ambrosiana).

116 피에르 오귀스트 르누아르, 〈아네모네(Anemone)〉, 1898, 캔버스에 유채, 58.4×49.5cm, 개인 소장.

117 빈센트 반 고흐, 〈해바라기(Sunflowers)〉, 1888, 캔버스에 유채, 95×73cm, 암스테르담, 빈센트 반 고흐 미술관(Rijks Museum Vincent van Gogh).

118 에두아르 마네, 〈크리스털 병의 카네이션과 참으아리꽃(Oeillets et clématite dans une vase de cristal)〉, 1882년경, 캔버스에 유채, 56×35.5cm, 파리, 오르세 미술관.

119 프란시스코 데 수르바란(Francisco de Zurbarán), 〈레몬과 오렌지, 장미가 있는 정물(Lemons, Oranges and a Rose)〉, 1633, 캔버스에 유채, 60×107cm, 파사데나(Pasadena, CA), 노턴 시몬 미술관(The Norton Simon Museum).

120 코르넬리우스 노르베르투스 헤이스브레흐츠(Cornelius Norvertus Gijsbrechts), 〈그림의 뒷면(Reverse Side of a Painting)〉, 1670, 캔버스에 유채, 66.6×86.5cm, 코펜하겐, 국립미술관(Statens Museum for Kunst).

121 아드리안 반 데르 스펠트(Adrian van der Spelt) · 프란스 반 미리스(Frans van Mieris), 〈화환과 커튼이 있는 눈속임 정물(Flower Still Life with Curtain)〉, 1658, 나무에 유채, 46.5×63.9cm, 시카고, 시카고 아트 인스티튜트.

122 주세페 아르침볼도(Giuseppe Arcimboldo), 〈여름(Summer)〉, 1573, 캔버스에 유채, 76×64cm, 파리, 루브르 박물관.

123 폴 세잔(Paul Cézanne), 〈사과와 오렌지(Pommes et oranges)〉, 1895~1900, 캔버스에 유채, 74×94cm, 파리, 오르세 미술관.

8 장르화

124 폴과 장 드 랭부르(Paul and Jean de Limbourg), 〈10월(Le mois d'Octobre)〉, 『베리 공작의 매우 풍요로운 시절(Les Très riches heures du duc de Berry)』, 1410년경, 채색필사본, 29×21cm, 샹티이(Chantilly), 콩데 미술관(Musée Condé).

125 피터르 브뤼헐(Pieter Bruegel), 〈눈 속의 사냥꾼(Hunters in the Snow)〉, 1565, 나무에 유채, 117×162cm, 빈, 미술사박물관(Kunsthistorisches Museum).

126 피터르 브뤼헐, 〈게으름뱅이의 천국(The Land of Cockaigne)〉, 1566, 나무에 유채, 52×78cm, 뮌헨, 알테 피나코테크.

127 얀 스테인(Jan Steen), 〈의사와 환자(The Physician with his Patient)〉, 1665, 나무에 유채, 49×46cm, 프라하, 국립미술관(Národní Galleriet).

128 장 바티스트 그뢰즈(Jean-Baptiste Greuze), 〈말썽꾸러기(The Spoiled Child)〉, 1765, 캔버스에 유채, 67×56cm, 생트페테르부르크, 예르미타시 박물관(Hermitage).

129 얀 스테인, 〈사치를 조심하라(Beware of Luxury)〉, 1663, 캔버스에 유채, 105×145cm, 빈, 미술사 박물관.

130 디에고 벨라스케스, 〈세비야의 물장수(The Water-seller of Seville)〉, 1619~1620, 캔버스에 유채, 106.7×81cm, 런던, 앱슬리 하우스(Apsley House), 웰링턴 미술관(Wellington Museum).

131 윌리엄 호가스(William Hogarth), '탕아의 일대기(The Rake's Progres)' 중 〈베들램(The Rake in Bedlam)〉, 1735, 캔버스에 유채, 62.5×75cm, 런던, 존 손 경 박물관(Sir John Soane's Museum).

132 윌리엄 호가스, 〈단둘이서(결혼 직후)[Marriage A-la-Mode]〉, 1743, 캔버스에 유채, 70×90.8cm, 런던, 내셔널 갤러리.

133 오거스터스 레오폴드 에그(Augustus Leopold Egg), 〈과거와 현재 I(Past and Present No. I)〉, 1858, 캔버스에 유채, 63.5×76.2cm, 런던, 테이트 갤러리.

134 오거스터스 레오폴드 에그, 〈과거와 현재 II(Past and Present No. II)〉, 1858, 캔버스에 유채, 63.5×76.2cm, 런던, 테이트 갤러리.

10 빛과 색

160 조맹부(趙孟頫), 〈인기도(人騎圖)〉, 1296, 종이에 채색, 30×52cm, 베이징, 고궁박물원.

161 〈복숭아와 유리 단지〉, 50년, 프레스코, 헤르쿨라네움 출토, 나폴리, 국립고고학박물관(The National Archaeological Museum of Naples).

162 작자 미상, 〈베드로의 발을 씻어주는 그리스도(Christ Washing the Apostles' Feet)〉, 『오토 3세의 복음서』 중에서, 1000년경, 뮌헨, 바이에른 국립도서관(Bayerische Staatsbibliothek).

163 작자 미상, 〈블라디미르의 성모(Our Lady of Vladimir)〉, 12세기 초, 비잔티움(이스탄불), 나무에 템페라, 100×70cm, 모스크바, 국립 트레차코프 미술관.

164 조토 디본도네(Giotto di Bondone), 〈옥좌의 마돈나(오니산티의 마돈나)[The Ognissanti Madonna]〉, 1310년경, 나무에 템페라, 325×204cm, 피렌체, 우피치 미술관.

165 치마부에(Cimabue), 〈천사와 예언자에게 둘러싸인 옥좌의 마돈나(산타트리니타의 마돈나)[The Santa Trinita Madonna]〉, 1260~1280, 나무에 템페라, 385×223cm, 피렌체, 우피치 미술관.

166 미켈란젤로 부오나로티, 〈도..니 성가족(The Holy Family with the Infant St John the Baptist: the Donitondo)〉, 1504~1506, 나무에 템페라, 지름 120cm, 피렌체, 우피치 미술관.

167 카라바조(Caravaggio), 〈잠자는 에로스(Sleeping Cupid)〉, 1608, 캔버스에 유채, 71×105cm, 피렌체, 피티궁 박물관(Pitti Palace Museum).

168 알프레드 시슬레(Alfred Sisley), 〈모레의 교회(Church at Moret)〉, 1893, 캔버스에 유채, 65×81cm, 루앙, 미술관.

169 렘브란트 판 레인, 〈목욕하는 밧세바(Bathseba au Bain)〉, 1654, 캔버스에 유채, 142×142cm, 파리, 루브르 박물관.

170 렘브란트 판 레인, 〈예루살렘의 멸망을 슬퍼하는 예레미야(Jeremiah Lamenting the Destruction of Jerusalem)〉, 1630, 나무에 유채, 58×46cm, 암스테르담, 국립미술관.

171 조르주 드 라투르(Georges de La Tour), 〈목수 성 요셉(Saint Joseph Charpentier)〉, 연도 미상, 캔버스에 유채, 137×102cm, 파리, 루브르 박물관.

172 조르주 드 라투르, 〈두 개의 불꽃 앞의 막달라마리아(The Penitent Magdalene)〉, 1638~1643, 캔버스에 유채, 133.4×102.2cm, 뉴욕, 메트로폴리탄 미술관.

173 니콜라 푸생, 〈겁탈당하는 사비니 여인들(The Rape of the Sabines)〉, 캔버스에 유채, 159×206cm, 파리, 루브르 박물관.

174 페테르 파울 루벤스, 〈평화와 전쟁(평화의 축복에 대한 알레고리)[Allegory on the Blessings of Peace]〉, 1629~1630, 캔버스에 유채, 203.5×298cm, 런던, 내셔널 갤러리.

175 외젠 들라크루아(Eugène Delacroix), 〈사자 사냥(The Lion Hunt)〉, 1861, 캔버스에 유채, 76.5×98.5cm, 시카고, 시카고 아트 인스티튜트.

176 빈센트 반 고흐, 〈빈센트의 화실(Vincent's Bedroom in Arles)〉, 1888, 캔버스에 유채, 72×90cm, 암스테르담, 빈센트 반 고흐 미술관.

177 폴 고갱(Paul Gauguin), 〈아레아레아(기쁨, Arearea)〉, 1892, 캔버스에 유채, 75×94cm, 파리, 오르세 미술관.

178 앙리 마티스(Henri Matisse), 〈이카루스(Icarus)〉, 1947, 42.2×65.1cm, 파리, 에콜데보자르(Écoles des Beaux-Arts).

179 잭슨 폴록(Jackson Pollock), 〈넘버 27(Number 27)〉, 1950, 캔버스에 유채, 124.5×269.2cm, 뉴욕, 휘트니 미술관(Whithney Museum of American Art).

11 상징

180 니콜라 푸생, 〈황금 소 경배(The Adoration of the Golden Calf)〉, 1634, 캔버스에 유채, 154×214cm, 런던, 내셔널 갤러리.

181 일 브론치노(Il Bronzino), 〈미와 사랑의 알레고리(An Allegory with Venus and Cupid)〉, 1540~1550, 나무에 유채, 146×116cm, 런던, 내셔널 갤러리.

182 니콜라 푸생, 〈에코와 나르키소스(Echo and Narcisus)〉, 1630년경, 캔버스에 유채, 74×100cm, 파리, 루브르 박물관.

183 카피톨리노의 비너스(Capitoline Venus)〉, 그리스 조각의 로마시대 모각, 대리석, 로마, 카피톨리노 박물관(Capitoline Museums).

184 〈파르네세의 헤라클레스(Farnesian Hercules)〉, 기원전 4세기, 리시포스(Lysippos) 원작의 로마시대 모각, 대리석, 나폴리, 국립고고학박물관.

185 피에르 프란체스코 몰라(Pier Francesco Mola), 〈메르쿠리우스(헤르메스)와 아르고스(Mercury and Argus)〉, 1630년대 중반, 캔버스에 유채, 31.2×40.8cm, 데니스 매혼 컬렉션(The Denis Mahon Collection).

186 한스 발둥 그린(Hans Baldung-Grien), 〈앵무새와 함께 있는 성모자(Madonna and Child with Parrot)〉, 1525~27, 나무에 유채, 91.5×63.2cm, 뉘렌베르크(Nuremberg), 국립독일박물관(Germanisches Nationalmuseum).

187 산치오 라파엘로, 〈로레토의 마돈나(The Madonna di Loreto)〉, 1509~1510, 나무에 유채, 120×90cm, 샹티이, 콩데 미술관.

188 슈테판 로흐너(Stefan Lochner), 〈성 마태오와 알렉산드리아의 카타리나, 사도 요한(St. Matthew, Catherine of Alexandria, and John the Evangelist)〉, 1445년경, 나무에 유채, 69×58cm, 런던, 내셔널 갤러리.

189 슈테판 로흐너(Stefan Lochner), 〈장미 넝쿨 아래의 성모(The Virgin in the Rosebower)〉, 1451, 나무에 유채, 51×40cm, 쾰른, 발라프 리하르츠 미술관.

190 피에르 미냐르(Pierre Mignard), 〈포도를 든 마돈나(La Vierge à la grappe)〉, 캔버스에 유채, 121×94cm, 파리, 루브르 박물관.

191 산드로 보티첼리, 〈석류를 든 마돈나(The Madonna of the Pomegranate)〉, 1485, 나무에 템페라, 지름 143.5cm, 피렌체, 우피치 미술관.

192 페루지노(Perugino), 〈예수 그리스도의 세례(The Baptism of Christ)〉(부분), 1500년경, 나무에 유채, 30×23.3cm, 빈, 미술사박물관.

193 안니발레 카라치(Annibale Carracci)로 추정, 〈풍경 속에서

기도하는 막달라마리아(Saint Mary Magdalene at Prayer in a Landscape)〉, 1585~1586, 캔버스에 유채, 73.6×90.5cm, 데니스 매혼 컬렉션.

194 로히르 반 데르 바이덴(Rogier van der Weyden), 〈동정녀를 그리는 성 누가(St. Luke Drawing the Virgin)〉, 1450년경, 나무에 유채, 138×110cm, 뮌헨, 알테 피나코테크.

195 피터르 클라스(Pieter Claesz), 〈바니타스 정물(Vanitas Still Life)〉, 1630, 캔버스에 유채, 39.5×56cm, 헤이그, 마우리츠하위스.

196 피테르 불(Pieter Boel), 〈대형 바니타스 정물(Large Vanitas Still Life)〉, 1663, 캔버스에 유채, 207×260cm, 릴(Lille), 미술관(Musée des Beaux-Arts).

12 모델

197 작자 미상, 〈모델 실기(A Life Class)〉, 1890년대, 종이에 콩테 크레용과 화이트 하이라이트, 런던, 웰컴 인스티튜트 도서관(Wellcome Institute Library).

198 윌리엄 파월 프리스(William Powell Frith), 〈잠자는 모델(The Sleepy Model)〉(부분), 1853, 캔버스에 유채, 런던, 왕립 미술 아카데미(Royal Academy of Arts).

199 에두아르 마네, 〈올랭피아(L'Olympia)〉, 1863, 캔버스에 유채, 130×190cm, 파리, 오르세 미술관.

200 베첼리오 티치아노(Vecellio Tiziano), 〈우르비노의 비너스(Venus of Urbino)〉, 1538년경, 캔버스에 유채, 119×165cm, 피렌체, 우피치 미술관.

201 에른스트 루트비히 키르히너(Ernst Ludwig Kirchner), 〈바다로 걸어 들어가는 사람들(Stepping Gigerly into the Sea)〉, 1912, 캔버스에 유채, 146.5×200cm, 슈투트가르트(Stuttgart), 국립 미술관(Staatsgalerie).

202 자크 루이 다비드, 〈테르모필라이의 레오니다스(Leonidas at Thermopylae)〉, 1814, 캔버스에 유채, 395×531cm, 파리, 루브르 박물관.

203 리시포스(Lyssipus), 〈몸을 닦는 운동선수(Apoxyomenus)〉

(기원전 4세기), 로마시대 모각, 대리석, 바티칸, 바티칸 박물관(Vatican Museums).

204 작자 미상, 〈승리의 여신(Goddess of Victory)〉, 기원전 408년, 대리석, 높이 106cm, 아테네, 아크로폴리스 박물관(Acropolis Museum).

205 장 오귀스트 도미니크 앵그르, 〈샘(The Spring)〉, 1820~1856, 캔버스에 유채, 161×80cm, 파리, 오르세 미술관.

206 에드가르 드가, 〈목욕 뒤 몸을 말리는 여인(After the Bath Woman Drying herself)〉, 1896, 말리부(Malibu), J. 폴 게티 미술관(J. Paul Getty Mueum).

207 에드가르 드가, 〈목욕 뒤 몸을 말리는 여인〉, 1896, 캔버스에 유채, 89×116cm, 필라델피아, 필라델피아 미술관(Philadelphia Museum of Art).

208 오귀스트 로댕(Auguste Rodin), 〈칼레의 시민(The Burghers of Callais)〉 가운데 피에르 드 위상의 누드 입상, 브론즈, 칼레(Calais), 미술과 레이스 박물관(Musée des Beaux-Arts et de la Dentelle).

209 오귀스트 로댕, 〈칼레의 시민〉(부분), 1884~1895, 브론즈, 파리, 로댕 미술관(Musée Rodin).

210 산치오 라파엘로, 〈라 포르나리나(La Fornarina)〉, 1518~1520, 캔버스에 유채, 85×50cm, 로마, 국립미술관(Galleria Nazionale).

211 산치오 라파엘로, 〈시스티나의 마돈나(The Sistine Madonna)〉, 1513년경, 캔버스에 유채, 265×196cm, 드레스덴, 회화관(Gemaldegalerie).

212 단테이 게이브리얼 로세티(Dante Gabriel Rossetti), 〈베아타 베아트릭스(Beata Beatrix)〉, 1863, 캔버스에 유채, 86×66cm, 런던, 테이트 갤러리.

213 레미기우스 가일링(Remigius Geyling), 〈'학부' 연작 중 '철학'의 밑그림을 그리는 클림트(Gustav Klimt Transferring the Sketch for his Faculty Painting "Philosophy")〉, 1902년경, 종이에 수채, 44×29cm, 개인 소장.

214 구스타프 클림트(Gustav Klimt), 〈에밀리 플뢰게의 초상(Portrait of Emilie Flöge)〉, 1902, 캔버스에 유채, 184×84cm, 빈, 빈 시립역사박물관(Historisches Museum der Stadt Wien).

215 구스타프 클림트, 〈다나에(Danaë)〉, 1907~1908, 캔버스에 유채, 77×83cm, 빈, 디한트 컬렉션(Dichand Collection).

216 윌리엄 맥타가트 경(Sir William McTaggart), 〈두 여성 누드 모델 습작(Life Study of Two Nude Female Models)〉, 1855년경, 캔버스에 유채, 61×58cm, 에든버러(Edinburgh), 스코틀랜드 국립미술관(National Gallery of Scotland).

13 고전주의

217 작자 미상, 〈아르테미시온의 제우스(포세이돈)[Zeus(Poseidon) Found in the See off Cap Artemision]〉, 기원전 460~450, 브론즈, 높이 209cm, 폭 210cm, 아테네, 국립박물관(National Museum).

218 페이디아스(Pheidias) 지휘 감독, 〈파르테논의 디오니소스(Dionysos from Parthenon, East Pediment)〉, 기원전 438~432, 대리석, 등신대가 넘는 크기, 런던, 영국박물관(British Museum).

219 〈폴리클레이토스의 디아두메노스(머리띠를 묶는 사람)[Copy of Polykleitos' Diadoumenos]〉, 기원전 430년경(로마시대 모각), 대리석, 높이 195cm, 아테네, 국립박물관.

220 산치오 라파엘로, 〈정원사로서의 마돈나(La Belle Jardinière)〉, 1507, 나무에 유채, 122×80cm, 파리, 루브르 박물관(Musée du Louvre).

221 프랑수아 부셰(François Boucher), 〈목욕 후의 디아나(Diana sortant du bain)〉, 1742, 캔버스에 유채, 57×73cm, 파리, 루브르 박물관.

222 니콜라 푸생, 〈포키온의 매장 풍경(Landscape with the Burial of Phocion)〉, 1648, 캔버스에 유채, 119.4×179cm, 파리, 루브르 박물관.

223 니콜라 푸생, 〈성 바울의 환희(Ecstasy of St. Paul)〉, 캔버스에 유채, 연도 미상, 148×120cm, 파리, 루브르 박물관.

224 산치오 라파엘로, 〈발다사레 카스틸리오네(Baldassare Castiglione)〉, 1514년경, 나무에 유채, 75.5×66.3cm, 파리, 루브르 박물관.

225 샤를 르브룅(Charles Le Brun), 〈대법관 세기에(The Chancelier Séguier)〉, 1660~1661, 캔버스에 유채, 295×357cm, 파리, 루브르 박물관.

226 미켈란젤로 부오나로티, 〈모세 상(Moses)〉, 1513~1515, 대리석, 높이 235cm, 로마, 빈콜리의 산피에트로 성당(San Pietro in Vincoli).

227 미켈란젤로 부오나로티, 〈다비드(David)〉, 1501~1504, 대리석, 높이 408.9cm, 피렌체, 아카데미아 미술관(Galleria dell' Accademia).

228 클로드 로랭(Claude Lorraine), 〈타르소스에 도착한 클레오파트라(The Landing of Cleopatra at Tarsus)〉, 1643, 캔버스에 유채, 119×170cm, 파리, 루브르 박물관.

229 레오나르도 다빈치(Leonardo da Vinci), 〈인체 비례도〉, 1490년경, 펜, 잉크, 실버포인트, 34.4×24.5cm, 베네치아, 아카데미아 미술관(Galleria dell' Accademia).

230 자크 루이 다비드, 〈호라티우스 형제의 맹세(The Oath of the Horatii)〉, 1784, 캔버스에 유채, 330×425cm, 파리, 루브르 박물관.

231 장 오귀스트 도미니크 앵그르, 〈호메로스 숭배(The Apotheosis of Homer)〉, 1827, 캔버스에 유채, 386×512cm, 파리, 루브르 박물관.

232 장 제르맹 드루에(Jean-Germain Drouais), 〈민투르나이의 마리우스(Marius at Minturnae)〉, 1786, 캔버스에 유채, 271×365cm, 파리, 루브르 박물관.

233 피에르 나르시스 게랭(Pierre-Narcisse Guérin), 〈마르쿠스 섹스투스의 귀환(The Return of Marcus Sextus)〉, 1799, 캔버스에 유채, 217×243cm, 파리, 루브르 박물관.

234 안루이 지로데트리오종(Anne-Louis Girodet-Trioson), 〈엔디미온의 잠(Le Sommeil d'Endymion)〉, 1793, 캔버스에 유채, 198×261cm, 파리, 루브르 박물관.

14 낭만주의

235 카스퍼 다비드 프리드리히, 〈창가의 여인(Woman at a Window)〉, 1822, 캔버스에 유채, 44×37cm, 베를린, 나치오날갈레리(Nationalgalerie).

236 테오도르 제리코(Théodore Géricault), 〈돌진하는 경기병 장교(An Officer of the Imperial Horse Guards Charging)〉, 1812, 캔버스에 유채, 349×266cm, 파리, 루브르 박물관.

237 외젠 들라크루아, 〈민중을 이끄는 자유의 여신(Liberty Leading the People)〉, 1830, 캔버스에 유채, 260×325cm, 파리, 루브르 박물관.

238 외젠 들라크루아, 〈키오스 섬의 학살(The Massacre of Chios)〉, 1824, 캔버스에 유채, 417×354cm, 파리, 루브르 박물관.

239 앙투안 장 그로(Antoine-Jean Gros), 〈자파의 페스트 치료소를 찾은 나폴레옹(Bonaparte Visiting the Plague-Stricken at Jaffa on 11 March 1799)〉, 캔버스에 유채, 523×715cm, 파리, 루브르 박물관.

240 윌리엄 블레이크(William Blake), 〈옛적부터 항상 계신 이(The Ancient of Days)〉, 1824, 종이에 수채화, 펜, 잉크를 이용한 에칭, 23×17cm, 맨체스터, 휘트워스 아트 갤러리(Whitworth Art Gallery).

241 윌리엄 블레이크, 〈뉴턴(Newton)〉, 1795~1805, 채색 판화, 46×60cm, 런던, 테이트 갤러리(Tate Gallery).

242 윌리엄 블레이크, 〈벼룩의 유령(Ghost of a Flea)〉, 1819~1820, 나무에 템페라, 22×17cm, 런던, 테이트 갤러리.

243 헨리 푸젤리(Henry Fuseli), 〈악몽(The Nightmare)〉, 1790~1791, 캔버스에 유채, 76.5×63.5cm, 프랑크푸르트, 프랑크푸르트 괴테 박물관(Frankfurter Goethe-Museum).

244 이폴리트 플랑드랭(Hippolyte Flandrin), 〈젊은 남자 누드(Jeune homme nu)〉, 1855, 캔버스에 유채, 98×124cm, 파리, 루브르 박물관.

245 카스퍼 다비드 프리드리히, 〈해변의 승려(Monk by the Sea)〉, 1809, 캔버스에 유채, 110×172cm, 베를린, 국립미술관(Staatliche Museum).

246 윌리엄 터너, 〈눈보라: 하버 만의 증기선(Snowstorm: Steam-Boat off a Harbour's Mouth)〉, 1842, 캔버스에 유채, 92×122cm, 런던, 테이트 갤러리.

247 윌리엄 터너, 〈노엄 성, 일출(Norham Castle, Sunrise)〉, 1835~1840, 캔버스에 유채, 91×122cm, 런던, 테이트 갤러리.

248 카를 로트만(Carl Rottmann), 〈아입 호수 풍경(View of the Eibsee)〉, 1825, 캔버스에 유채, 76×99.5cm, 뮌헨, 노이에 피나코테크(Neue Pinakothek).

249 존 마틴(John Martin), 〈팬더모니엄(Pandemonium)〉, 1841, 캔버스에 유채, 123.2×184.1cm, 뉴욕, 포브스 매거진 컬렉션(Forbes Magazine Collection).

15 바로크 · 로코코

250 안니발레 카라치, 〈그리스도의 죽음을 슬퍼하는 마리아(The Virgin mourning Christ)〉, 1599~1600, 캔버스에 유채, 156×149cm, 나폴리, 카포디몬테 박물관(Museo di Capodimonte).

251 카라바조, 〈성 마태오의 소명(Calling of St. Matthew)〉, 1597~1601, 캔버스에 유채, 28.2×29.2cm, 로마, 산루이지데이프란체시(San Luigi dei Francesi), 콘타렐리 예배당(Contarelli Chapel).

252 카라바조, 〈엠마오에서의 저녁식사(The Supper at Emmaus)〉, 1601, 캔버스에 유채, 141×196cm, 런던, 내셔널 갤러리(The National Gallery).

253 레오나르도 다빈치, 〈동방박사의 경배(Adoration of the Magi)〉, 1481, 나무에 템페라, 유채, 라커, 243×246cm, 피렌체, 우피치 미술관(Galleria degli Uffizi).

254 페테르 파울 루벤스, 〈십자가를 세움(Elevation of the Cross)〉, 1610, 캔버스에 유채, 38×28cm, 안트베르펜(Antwerpen), 대성당(Cathedral).

255 페테르 파울 루벤스, 〈마리 드 메디치의 마르세유 상륙(The Landing at Marseilles)〉, 1622~1625, 캔버스에 유채, 394×295cm, 파리, 루브르 박물관.

256 루카 조르다노(Luca Giordano), 〈페르세포네의 겁탈과 관련한 신화적 장면(Mythological Scene with the Rape of Proserpina)〉, 1682~1685, 캔버스에 유채, 121.6×193cm, 데니스 매혼 컬렉션(The Denis Mahon Collection).

257 렘브란트 판 레인, 〈눈먼 삼손(The Blinding of Samson)〉, 1636, 캔버스에 유채, 206×276cm, 프랑크푸르트, 슈테델 미술관(Städelsches Kunstinstitut).

258 프란스 할스(Frans Hals), 〈유쾌한 술꾼(The Merry Drinker)〉, 1628~1630, 캔버스에 유채, 81×66.5cm, 암스테르담, 국립미술관(Rijksmuseum).

259 프란스 할스, 〈피터르 반 덴 브루케(Pieter van den Broecke)〉, 1633년경, 캔버스에 유채, 71.2×61cm, 런던, 켄우드 갤러리(Kenwood).

260 얀 페르메이르(Jan Vermeer), 〈부엌의 하녀(The Kitchen Maid)〉, 1660년경, 캔버스에 유채, 45.5×41cm, 암스테르담, 국립미술관.

261 얀 스테인, 〈세례 잔치(The Christening Feast)〉, 1664, 캔버스에 유채, 88.9×108.6cm, 런던, 월리스 컬렉션(Wallace Collection).

262 디에고 벨라스케스, 〈바쿠스(Bacchus)〉, 1628~1629, 캔버스에 유채, 165.5×227.5cm, 마드리드, 프라도 미술관(Museo del Prado).

263 앙투안 바토(Antoine Watteau), 〈시테라 섬의 순례(L'Embarquement pour Cythère)〉, 1717, 캔버스에 유채, 129×194cm, 파리, 루브르 박물관.

264 앙투안 바토, 〈사랑의 음계(La Gamme d'Amour)〉, 1717년경, 캔버스에 유채, 51×60cm, 런던, 내셔널 갤러리.

265 프랑수아 부셰, 〈큐피드를 달래는 비너스(Venus Consoling Love)〉, 1751, 캔버스에 유채, 107×84.8cm, 워싱턴, 내셔널 갤러리(National Gallery of Art).

266 장 오노레 프라고나르(Jean Honoré Fragonard), 〈목욕하는 여인들(The Bathers)〉, 1772~1775, 캔버스에 유채, 64×80cm, 파리, 루브르 박물관.

267 장 바티스트 그뢰즈, 〈마을의 약혼식(L'Accordée de village)〉,
1761, 캔버스에 유채, 92×117cm, 파리, 루브르 박물관.

16 사실주의

268 주세페 크레스피(Giuseppe Crespi), 〈벼룩 잡는 여인(La
Femme à la puce)〉, 캔버스에 유채, 54×40.5cm, 파리, 루브르
박물관.

269 구스타브 쿠르베(Gustave Courbet), 〈석공들(The
Stonebreakers)〉, 1849~1850(1945년에 망실), 캔버스에 유채,
159×259cm.

270 구스타브 쿠르베, 〈오르낭에서의 저녁식사 뒤(Après-dînée à
Ornans)〉, 1848~1849, 캔버스에 유채, 195×217cm, 릴(Lille),
미술관(Musée des Beaux-Arts).

271 구스타브 쿠르베, 〈오르낭에서의 매장(Un enterrement à
Ornans)〉, 1849~1850, 캔버스에 유채, 315×668cm, 파리,
오르세 미술관(Musée d'Orsay).

272 오노레 도미에(Honoré Daumier), 〈삼등열차(The Third
Class Carriage)〉, 1862년경, 캔버스에 유채, 65×90cm, 뉴욕,
메트로폴리탄 미술관(Metropolitan Museum of Art).

273 오노레 도미에, 〈세탁부(The Laundress)〉, 1860년경, 나무에
유채, 49×34cm, 파리, 오르세 미술관.

274 장 프랑수아 밀레, 〈씨 뿌리는 사람(Le Semeur)〉, 1850,
캔버스에 유채, 102×83cm, 파리, 오르세 미술관.

275 장 프랑수아 밀레, 〈키질 하는 사람(The Winnower)〉,
1847~1848, 캔버스에 유채, 103×71cm, 런던, 내셔널 갤러리.

276 쥘 바스티앙 르파주(Jules-Bastien Lepage), 〈건초
만들기(Haymaking)〉, 1877, 캔버스에 유채, 180×195cm, 파리,
오르세 미술관.

277 알베르트 앙커, 〈마을 학교(Die Dorfschule)〉, 1896,
캔버스에 유채, 104×175.5cm, 바젤, 미술관(Kunstmuseum).

278 피터르 브뤼헐(Pieter Bruegel), 〈하품하는 사람(Le
Bailleur)〉, 16세기, 나무에 유채, 브뤼셀, 벨기에

왕립미술관(Musée des Beaux-Arts).

279 디아즈 드 라 페냐(Diaz de la Peña), 〈장드파리
언덕(퐁텐블로 숲)[The Hills of Jean de Paris(Forest of
Fontainbleau)]〉, 1867, 캔버스에 유채, 84×106cm, 파리, 루브르
박물관.

280 루크 필즈(Luke Fildes), 〈노숙자 수용소 입소
지원자들(Applicants for Admission to a Casual Ward)〉, 1874,
캔버스에 유채, 137.1×243.7cm, 에검(Egham)·서리(Surry),
런던 대학교, 왕립 홀러웨이 칼리지(Royal Holloway College,
University of London).

281 조지 벨로스(George Bellows), 〈템시와 피르포(Dempsey and
Firpo)〉, 1924, 129.5×160.6cm, 뉴욕, 휘트니 아메리칸
미술관(Whitney Museum of American Art).

282 로버트 콜러(Robert Koehler), 〈파업(The Strike)〉, 1886,
캔버스에 유채, 249×279.4cm, 개인 소장.

283 막스 베크만(Max Beckmann), 〈시에스타(낮잠)(Siesta)〉,
1947, 캔버스에 유채, 베를린, 나치오날갈레리.

17 인상파

284 클로드 모네, 〈카퓌신 거리(Boulevard des Capucines)〉, 1873,
캔버스에 유채, 79.4×60.6cm, 모스크바, 푸슈킨 박물관(Pushkin
Museum).

285 마르칸토니오 라이몬디(Marcantonio Raimondi), 〈파리스의
심판(The Judgment of Paris)〉(부분), 1517~1520, 목판화,
29.2×43.3cm.

286 조르조네(Giorgione)·티치아노(Tiziano), 〈전원의 합주〉,
1510년경, 캔버스에 유채, 105×137cm, 파리, 루브르 박물관

287 에두아르 마네, 〈풀밭 위의 점심식사(Le Déjeuner sur
l'herbe)〉, 1862~1863, 캔버스에 유채, 208×264cm, 파리, 오르세
미술관.

288 에두아르 마네, 〈튈르리 정원의 음악회(Music in the Tuileries
Gardens)〉, 1862, 캔버스에 유채, 78.2×118.1cm, 런던, 내셔널
갤러리.

289 에드가르 드가, 〈뤼도비크 르피크 자작과 그의 딸들(콩코르드 광장)(Place de la Concorde)〉, 1875, 캔버스에 유채, 79×118cm, 상트페테르부르크, 예르미타시 미술관(Hermitage Museum).

290 에두아르 마네, 〈막시밀리언 황제의 처형(The Execution of the Emperor Maximilian)〉, 1867, 캔버스에 유채, 252×305cm, 만하임(Mannheim), 미술관(Kunsthalle).

291 자크 앙리 라르티그(Jacques-Henri Lartigue), 〈파리 불로뉴 숲 거리(Avenue du Bois de Boulogne, Paris)〉, 1911, 젤라틴 실버 프린트, 29.5×39.4cm, 뉴욕, 근대미술관(The Museum of Modern Art).

292 피에르 오귀스트 르누아르, 〈물랭 드 라 갈레트의 무도회(Bal du Moulin de La Galette)〉, 1876, 캔버스에 유채, 131×175cm, 파리, 오르세 미술관.

293 구스타브 카유보트, 〈창가의 젊은 남자(The Man at the Window)〉, 1875, 캔버스에 유채, 116.2×81cm, 개인 소장.

294 카미유 피사로(Camille Pissarro), 〈몽마르트르의 밤거리(Boulevard Montmartre, Night Effect)〉, 1897, 캔버스에 유채, 53.3×64.8cm, 런던, 내셔널 갤러리.

295 클로드 모네, 〈아르장퇴유의 뱃놀이(Regatta at Argenteuil)〉, 1872, 캔버스에 유채, 48×75cm, 파리, 오르세 미술관.

296 카미유 피사로, 〈예르미타시의 코트데뵈프(La Côte des Boeufs at l'Hermitage)〉, 1877, 캔버스에 유채, 115×87cm, 런던, 내셔널 갤러리.

297 샤를 프랑수아 도비니(Charles-François Daubigny), 〈우아즈의 저녁놀(Sunset over the Oise)〉, 1865, 캔버스에 유채, 39×67cm, 파리, 루브르 박물관.

298 피에르 오귀스트 르누아르, 〈샤르팡티에 부인과 아이들(Mme Charpentier and her Children)〉, 1878, 캔버스에 유채, 153×189cm, 뉴욕, 메트로폴리탄 미술관.

299 피에르 오귀스트 르누아르, 〈특별석(The Loge)〉, 1874, 캔버스에 유채, 80×63.5cm, 런던, 코톨드 인스티튜트 갤러리(Courtauld Institute Galleries).

300 메리 커샛, 〈오페라 극장의 검은 옷차림의 여인(Woman in Black at the Opera)〉, 1880, 캔버스에 유채, 79.9×64.7cm, 보스턴, 미술관(The Museum of Fine Arts).

301 에두아르 마네, 〈에밀 졸라(Portrait of Émile Zola)〉, 1868, 캔버스에 유채, 146×114cm, 파리, 오르세 미술관.

302 에드가르 드가, 〈발레(The Ballet)〉, 1879년경, 비단에 수채, 먹, 금분과 은분, 15.4×53.8cm, 뉴욕, 메트로폴리탄 미술관.

18 후기 인상파

303 조르주 쇠라, 〈그랑드 자트 섬의 일요일 오후〉, 부분 확대.

304 조르주 쇠라, 〈아니에르에서의 목욕(Une Baignade, Asnières)〉, 1883~1884, 캔버스에 유채, 201×300cm, 런던, 내셔널 갤러리.

305 조르주 쇠라, 〈그랑드자트 섬의 일요일 오후(A Sunday Afternoon on the Island of La Grande Jatte)〉, 1884~1886, 캔버스에 유채, 206×305cm, 시카고, 시카고 아트 인스티튜트(The Art Institute of Chicago).

306 폴 시냐크(Paul Signac), 〈콩카르노 항구(Port of Concarneau)〉, 1925, 캔버스에 유채, 73×54cm, 도쿄, 브리지스톤 미술관(Bridgestone Museum of Art).

307 폴 시냐크, 〈베네치아의 초록색 돛단배(La Voile verte, Venise)〉, 1904, 캔버스에 유채, 65×81cm, 파리, 오르세 미술관.

308 빈센트 반 고흐(van Gogh), 〈레피크가의 빈센트 방에서 본 풍경(View from Vincent's Room on Rue Lepic)〉, 1887, 캔버스에 유채, 46×38cm, 암스테르담, 빈센트 반 고흐 미술관(Rijks Museum Vincent van Gogh).

309 앙리 마티스, 〈호사, 정적, 관능(Luxe, carlm et Volupté)〉, 1904~1905, 캔버스에 유채, 99×118cm, 파리, 오르세 미술관.

310 빈센트 반 고흐, 〈자화상〉, 1890, 캔버스에 유채, 65×54cm, 파리, 오르세 미술관.

311 빈센트 반 고흐, 〈꽃이 핀 아몬드 나무(Blossoming Almond Tree)〉, 1890, 캔버스에 유채, 73.5×92cm, 암스테르담, 빈센트 반

고흐 미술관.

312 빈센트 반 고흐, 〈구두(A Pair of Shoes)〉, 1886, 캔버스에 유채, 37.5×45cm, 암스테르담, 빈센트 반 고흐 미술관.

313 폴 고갱, 〈황색 그리스도〉, 1889, 캔버스에 유채, 92×73cm, 뉴욕, 앨브라이트 녹스 갤러리(Albright-Knox Art Gallery).

314 폴 고갱, 〈우리는 어디서 왔으며, 무엇이며, 어디로 가는가?(Where Do We Come From? What Are We? Where Are We Going?)〉, 1897, 캔버스에 유채, 139.1×374.6cm, 보스턴, 미술관.

315 폴 세뤼시에(Paul Sérusier), 〈부적(Le Talisman)〉, 1888, 나무에 유채, 27×21.5cm, 파리, 오르세 미술관.

316 피에르 보나르(Pierre Bonnard), 〈흰 고양이(Le Chat blanc)〉, 1894, 종이에 유채, 51×33cm, 파리, 오르세 미술관.

317 폴 세잔, 〈카드놀이 하는 사람(Les Joueurs de cartes)〉, 1890~1895, 캔버스에 유채, 47.5×57cm, 파리, 오르세 미술관.

318 폴 세잔, 〈레로브에서 본 생트빅투아르 산(La montagne Sainte-Victoire, vue des Lauves)〉, 1904~1906, 캔버스에 유채, 60×72cm, 바젤, 바젤 미술관(Kunstmuseum Basel).

319 폴 세잔, 〈대수욕(Les Grandes baigneuse)〉, 1895~1904, 캔버스에 유채, 127×196cm, 런던, 내셔널 갤러리.

320 오귀스트 로댕, 〈청동시대(The Age of Brass)〉, 1876, 청동, 171.2×59×59cm, 파리, 로댕 미술관(Musée Rodin).

321 카미유 클로델(Camille Claudel), 〈왈츠(La Valse)〉, 1893, 청동, 43.2×23×34.2cm, 파리, 로댕 미술관.

19 상징주의

322 구스타브 도레(Gustave Doré, 〈수수께끼(L'Enigme)〉, 1871, 캔버스에 유채, 130×195.5cm, 파리, 오르세 미술관.

323 구스타브 모로(Gustave Moreau), 〈제우스와 세멜레〉(부분), 1875년경, 캔버스에 유채, 212×118cm, 파리, 모로 미술관(Musée Gustave Moreau).

324 오딜롱 르동(Odilon Redon), 〈감은 눈(The Closed Eyes)〉, 1890, 캔버스에 유채, 44×36cm, 파리, 오르세 미술관.

325 오딜롱 르동, 〈키클롭스(The Cyclops)〉, 1898, 캔버스에 유채, 62.5×50cm, 오테를로(Otterlo), 국립 크뢸러뮐러 미술관(State Museum Kröller-Müller).

326 에드워드 번존스(Edward Burne-Jones), 〈황금 계단(The Golden Stairs)〉, 1872~1880, 캔버스에 유채, 277×117cm, 런던, 테이트 갤러리.

327 에드워드 번존스, 〈운명의 수레바퀴(The Wheel of Fortune)〉, 1877~1883, 캔버스에 유채, 200×100cm, 파리, 오르세 미술관.

328 오브리 비어즐리(Aubrey Beardsley), 〈살로메(Salome)〉, 1894년경, 잉크 드로잉.

329 페르낭 크노프(Fernand Khnopff), 〈기억(Memories)〉, 1889, 파스텔, 127×200cm, 브뤼셀, 벨기에 왕립미술관(Musées Royaux des Beaux-Arts).

330 페르낭 크노프, 〈나는 나를 가둔다(I Lock myself in)〉, 1891, 캔버스에 유채, 72×140cm, 뮌헨, 노이에 피나코테크.

331 장 델빌(Jean Delville), 〈사탄의 보물들(Satan's Treasures)〉, 1895, 캔버스에 유채, 258×268cm, 브뤼셀, 벨기에 왕립미술관.

332 쥘 라비로트(Jules Lavirotte), 라프 거리 29번지(No 29 Avenue Rapp), 1901.

333 엑토르 기마르(Hector Guimard), 지하철 입구, 1905.

334 구스타프 클림트(Gustav Klimt), 〈유디트 I(Judith I)〉, 1901, 캔버스에 유채, 84×42cm, 빈, 오스트리아 미술관(Österreichische Galerie).

335 페르디난트 호들러(Ferdinand Hodler), 〈낮 I(Day I)〉, 1899~1900, 캔버스에 유채, 160×340cm, 베른(Bern), 미술관(Kunstmuseum).

336 페르디난트 호들러, 〈밤의 침묵(Silence of the Evening)〉, 1940년경, 캔버스에 유채, 100×80cm, 빈터투어(Winterthur), 미술관(Kunstmuseum).

337 알폰스 무하(Alphonse Mucha), 〈슬라비아(Slavia)〉, 1908, 캔버스에 유채, 154×72.5cm, 킨스키 궁전(Palác Golz-Kinských).

338 예체크 말체프스키(Jecek Malczewski), 〈무장을 한 자화상(Self-portrait in Armour)〉, 1914, 캔버스에 유채, 65×54cm, 포즈난(Poznań), 국립미술관(Muzeurn Narodowe).

339 파르미자니노(Parmigianino), 〈목이 긴 성모(The Madonna of the Long Neck)〉, 1534, 나무에 유채, 219×135cm, 피렌체, 우피치 미술관.

340 로소 피오렌티노(Rosso Fiorentino), 〈예드로의 딸들을 지키는 모세(Moses Defending the Daughters of Jethro)〉, 1523년경, 캔버스에 유채, 160×117cm, 피렌체, 우피치 미술관.

20 표현주의 · 야수파

341 마티아스 그뤼네발트(Matthias Grünewald), 〈십자가형(Crucifixion)〉, 1510년경, 나무에 유채, 269×307cm, 콜마르(Colmar), 운터린덴 미술관(Unterlinden Museum).

342 제임스 엔소르(James Ensor), 〈죽음과 마스크들(Death and the Masks)〉, 1897, 캔버스에 유채, 78.5×100cm, 리에주(Liège), 리에주 근현대 미술관(Musée d'art moderne et d'art con temporain de la ville de Liège).

343 에른스트 루트비히 키르히너, 〈군인으로서의 자화상(Selbstbildnis als Soldat)〉, 1915, 캔버스에 유채, 69.2×61cm, 오벌린 칼리지(Oberlin College), 앨런 기념 미술관(Allen Memorial Art Museum).

344 에른스트 루트비히 키르히너, 〈모리츠부르크의 목욕하는 사람들(Badende am Moritzburg)〉, 1909, 캔버스에 유채, 151×199cm, 런던, 테이트 갤러리.

345 에밀 놀데(Emile Nolde), 〈오순절(Pentecost)〉, 1909, 캔버스에 유채, 87×107cm, 베를린, 나치오날갈레리.

346 에밀 놀데, 〈황금 소를 돌며 추는 춤(The Dance Round the Golden Calf)〉, 1910, 캔버스에 유채, 88×105.5cm, 뮌헨, 시립현대 미술관(Staatsgalerie Moderner Kunst).

347 프란츠 마르크(Franz Marc), 〈작고 푸른 말(The Little Blue Horses)〉, 1911, 캔버스에 유채, 61×101cm, 개인 소장.

348 프란츠 마르크, 〈말—꿈꾸기(Horse, Dreaming)〉, 1913, 종이에 수채, 39.4×46.3cm, 뉴욕, 솔로몬 R. 구겐하임 미술관(Solomon R Guggenheim Museum).

349 에리히 헤켈(Erich Heckel), 〈갈대밭에서 목욕하는 사람들(Bathers in the Reeds)〉, 1909, 캔버스에 유채, 71×81cm, 뒤셀도르프(Düsseldorf), 미술관(Kunstmuseum).

350 카를 슈미트로틀루프(Karl Schmidt-Rottluff), 〈세 누드(Drei Akte-Dünenbild aus Nidden)〉, 1913, 캔버스에 유채, 98×106cm, 베를린, 국립미술관.

351 에른스트 루트비히 키르히너, 〈다리파 화가들(The Painters of Die Brücke)〉, 1926~1927, 캔버스에 유채, 168×126cm, 쾰른, 루트비히 미술관(Museum Ludwig).

352 바실리 칸딘스키(Wassily Kandinsky), 〈집들이 있는 풍경(Painting with Houses)〉, 1909, 캔버스에 유채, 암스테르담, 시립미술관(Stedelijk Museum).

353 앙드레 드랭(Andrè Derain), 〈춤(La Danse)〉, 1906, 캔버스에 유채, 185×209cm, 프리다트 재단(Fridart Foundation).

354 앙리 마티스, 〈모자를 쓴 여인(La Femme au chapeau)〉, 1905, 캔버스에 유채, 81×60cm, 샌프란시스코, 현대 미술관(Museum of Modern Art).

355 앙리 마티스, 〈크리스마스 이브〉, 1952, 종이에 과슈, 322.6×135.9cm, 뉴욕, 메트로폴리탄 미술관.

356 라울 뒤피(Raoul Dufy), 〈보트 경주(Regatta)〉, 1938, 캔버스에 유채, 암스테르담, 시립미술관.

357 라울 뒤피, 〈창이 열린 실내(Interior with Open Windows)〉, 1928, 캔버스에 유채, 66×82cm, 파리, 다니엘 말랭그 갤러리(Galerie Daniel Malingue)

21 추상화

358 후안 그리스(Juan Gris), 〈의자 위의 정물(Still Life on a Chair)〉, 1917, 나무에 유채, 100×73cm, 파리, 퐁피두

센터(Centre George Pompidou).

359 파블로 피카소(Pablo Picasso), 〈아마추어(L'Aficionado)〉, 1912, 캔버스에 유채, 135×82cm, 바젤, 미술관.

360 페르낭 레제(Fernand Léger), 〈형태의 대비(Contrast of Forms)〉, 1913, 캔버스에 유채, 100×81cm, 뉴욕, 근대미술관.

361 로베르 들로네(Robert Delaunay), 〈돼지들의 마술(馬術)[Manege of Pigs]〉, 1922, 캔버스에 유채, 248×254cm, 파리, 퐁피두 센터.

362 로베르 들로네, 〈동시에 열린 창들(Simultaneous Open Windows)〉, 1912, 캔버스에 유채, 46×37cm, 런던, 테이트 갤러리.

363 루이지 루솔로(Luigi Russolo), 〈자동차의 역동성〉, 1912~1913, 캔버스에 유채, 파리, 퐁피두 센터.

364 바실리 칸딘스키, 〈붉은 점이 있는 회화(Painting with Red Spot)〉, 1914, 캔버스에 유채, 130×130cm, 파리, 퐁피두 센터.

365 바실리 칸딘스키, 〈첫 번째 추상 수채(First Abstract Watercolor)〉, 1910, 종이에 수채화, 50×65cm, 파리, 퐁피두 센터.

366 피터르 몬드리안, 〈빨강·노랑·파랑이 있는 구성(Compositie met rood, geel en blauw)〉, 1927, 캔버스에 유채, 61×40cm, 암스테르담, 시립미술관.

367 피터르 몬드리안, 〈브로드웨이 부기우기(Broadway Boogie Woogie)〉, 1942~1943, 캔버스에 유채, 127×127cm, 뉴욕, 근대미술관.

368 테오 반 두스뷔르흐(Teo van Doesburg), 〈구성(암소)[Composition(The Cow)]〉, 1917년경, 캔버스에 유채, 38×64cm, 뉴욕, 근대미술관.

369 카지미르 말레비치(Kazimir Malevich), 〈여덟 개의 붉은 직사각형(Eight Red Rectangles)〉, 1915, 캔버스에 유채, 암스테르담, 시립미술관.

370 카지미르 말레비치, 〈검은 사각형(Black Square)〉, 1914~1915, 캔버스에 유채, 80×80cm, 모스크바, 국립 트레차코프 미술관(State Tretyakov Gallery).

22 판화

371 작자 미상, 〈헤롯 왕 앞에 선 그리스도(Christ before Herod)〉, 15세기 초, 목판화, 39.5×28.5cm, 런던, 영국박물관.

372 아브라함 보세(Abraham Bosse), 〈오목판화 인쇄(Intaglio Printing)〉, 1642, 에칭.

373 피에르 앵베르 드레베(Pierre-Imbert Drevet), 〈뒤부아 추기경(Cardinal Dubois)〉(시아신트 리고의 원작 유화를 판화로 복제), 1724, 뷰린 기법, 런던, 영국박물관.

374 〈뒤부아 추기경〉 부분.

375 클로드 멜랑(Claude Mellan), 〈거룩한 얼굴(베로니카의 천)[The Holy Face(Veil of St. Veronica)]〉, 1649, 뷰린 기법.

376 클로드 멜랑, 〈거룩한 얼굴(베로니카의 천)〉 부분.

377 조반니 바티스타 피라네시(Giovanni Battista Piranesi), 〈카르체리 14(Carceri 14)〉, 1750년경, 에칭(제2판), 40×52.5cm, 옥스퍼드, 애슈몰 박물관(Ashmolean Museum).

378 조반니 바티스타 피라네시, 『로마의 고대(Roman Antiquities)』 제3권 표지 그림, 1756, 에칭, 39.9×25.2cm.

379 툴루즈 로트레크(Toulouse-Lautrec), 〈물랭 루즈: 라 굴뤼(Moulin Rouge: La Goulue)〉, 1891, 리소그래프(4도), 191×117cm, 개인 소장.

380 툴루즈 로트레크, 〈디방 자포네(Divan Japonais)〉, 1893, 리소그래프(4도), 81×61cm, 개인 소장.

381 툴루즈 로트레크, 〈앙바사되르(Ambassadeurs: Aristide Bruant)〉, 1892, 리소그래프(6도), 141×98cm, 개인 소장.

382 렘브란트 판 레인, 〈나사로의 부활(The Raising of Lazarus)〉, 1632년경, 에칭과 뷰린(제8판), 36.6×25.8cm, 암스테르담, 렘브란트 하우스(The Rembrandt House).

383 오노레 도미에, 〈1834년 4월 15일 트랑스노냉 거리(La Rue Transnonain, le 15 avril 1834)〉, 1834, 리소그래프, 파리, 국립도서관(Bibliothèque nationale).

384 케테 콜비츠(Käthe Kollwitz), '직조공의 봉기(Blatt 1 aus 'Ein

Weberaufstand')' 중 〈궁핍(Not)〉, 1897, 리소그래프, 15.5×15.2cm, 베를린, 국립미술관.

385 케테 콜비츠, '직조공의 봉기' 중 〈죽음〉,1 897, 리소그래프, 22×18cm.

386 케테 콜비츠, '직조공의 봉기' 중 〈폭동〉,1 897, 동판, 24×30cm.

387 케테 콜비츠, '직조공의 봉기' 중 〈결말〉,1 897, 동판, 25×31cm.

388 리화(李樺), 〈중국이여, 절규하라!〉, 1935, 목판화, 23×16cm.

389 호세 과달루페 포사다(José Guadalupe Posada), 〈마데로에 항거해 일어난 폭동(The Mutiny against Madero)〉, 1913, 목판화.

390 오윤, 〈애비〉, 1983, 목판화, 35×36cm, 개인 소장.

391 박광열, 〈공간의 기억〉, 1999, 종이 캐스팅, 60×50×3cm, 개인 소장.

23 조각

392 장 레옹 제롬(Jean-Léon Gérôme), 〈피그말리온과 갈라테이아(Pigmalion and Galatea)〉, 1890년경, 캔버스에 유채, 뉴욕, 메트로폴리탄 미술관.

393 아폴로니우스(Apollonius)로 추정, 〈벨베데레의 토르소(Belvedere Torso)〉, 기원전 1세기, 대리석, 높이 159cm, 바티칸 시티, 피오클레멘티노 미술관(Pio-Clementino Museum).

394 〈밀로의 비너스(Venus of Milo)〉, 기원전 200년경, 대리석, 높이 202cm, 파리, 루브르 박물관.

395 〈사모트라케의 승리의 날개(Winged Victory of Samothrace)〉, 기원전 190년경, 대리석, 높이 328cm, 파리, 루브르 박물관.

396 오귀스트 로댕, 〈칼레의 시민(The Burghers of Callais)〉, 1884~1886, 브론즈, 252×283×223cm, 칼레(Calais), 시청 광장.

397~398 〈칼레의 시민〉 부분.

399 오귀스트 로댕, 〈대성당〉, 1908, 석고, 높이 64.1cm, 파리, 로댕 미술관.

400 미켈란젤로 부오나로티, 〈죽어가는 노예(The Dying Slave)〉, 1513~1516, 대리석, 높이 228cm, 파리, 루브르 박물관.

401 잔 로렌초 베르니니(Gian Lorenzo Bernini), 〈페르세포네의 겁탈〉, 1621~1622, 대리석, 높이 223.5cm, 로마, 보르게세 미술관(The Borghese Museum and Gallery).

402 〈수니온의 자이언트 쿠로스(The Giant Kouros from the Sanctuary of Poseidon in Sounion)〉, 기원전 7세기 말, 대리석, 높이 305cm, 아테네, 국립고고학박물관.

403 〈볼로만드라의 쿠로스(The Kouros from Volomandra, Attica)〉, 기원전 570~560, 대리석, 높이 179cm, 아테네, 국립고고학박물관.

404 프락시텔레스(Praxiteles), 〈헤르메스와 어린 디오니소스(Hermes with the Young Dionysus)〉, 기원전 340년경, 대리석, 높이 213cm, 올림피아, 고고학박물관(Archaeological Museum).

405 최종태, 〈얼굴〉, 2000, 대리석, 75.5×46×27cm, 개인 소장.

406 미켈란젤로 부오나로티, 〈브루투스(Brutus)〉, 1540년경, 대리석, 높이 74cm, 피렌체, 바르젤로 미술관(Museum of the Bargello).

407 오귀스트 로댕, 〈신의 손(The Hand of God)〉, 1897~1898, 대리석, 높이 61.8cm, 파리, 로댕 미술관.

408 진 하이시타인(Jene Highstein), 〈발 하나(One Foot)〉, 1992, 대리석, 121.9×121.9×121.9cm, 개인 소장.

24 미술관

409 윌리엄 파월 프리스, 〈1881년 왕립 아카데미의 초대전(Private View of the Royal Academy)〉, 1881~1882, 캔버스에 유채, 102.9×195.6cm, 개인 소장.

410 다비드 테니르스(David Teniers), 〈브뤼셀에 있는 갤러리를 둘러보는 레오폴트 빌헬름 대공(Archduke Leopold Wilhelm in

his Gallery at Brussels)〉, 1650년대, 캔버스에 유채.

411 요한 조파니(Johanna Zoffany), 〈웨스트민스터 파크
스트리트의 자택 서재에서 친구들과 함께한 찰스 타운리(Charles
Townley and his Friends in the Library of his House in Park Street,
Westminster)〉, 1781~1783, 캔버스에 유채, 127×99cm,
번리(Burnley), 타운리 홀 아트 갤러리(Townley Hall Art Gallery).

25 미술 시장

412 로렌스 앨머 태디머(Lawrence Alma-Tadema), 〈조각품
사이에 있는 미술상(조각 갤러리)[A Dealer in Statues(A Sculpture
Gallery)]〉, 1867, 나무에 유채, 62.2×47cm, 몬트리올, 몬트리올
미술관(Musée des beaux-arts de Montréal).

413 얀 스테인, 〈즐거운 가족(The Merry Family)〉, 1670년경,
캔버스에 유채, 110.5×141cm, 암스테르담, 국립미술관.

414 폴 세잔, 〈볼라르의 초상(Portrait of Ambroise Vollard)〉,
1899, 캔버스에 유채, 103×81cm, 파리, 프티팔레 미술관(Musée
du Petit Palais).

415 빈센트 반 고흐, 〈가셰 박사의 초상(Portrait of Doctor
Gachet)〉, 1890, 캔버스에 유채, 67×56cm, 개인 소장.

416 찰스 코프(Charles West Cope), 〈왕립 아카데미의 전시
출품작 심사위원회(The Council of the Royal Academy Selecting
Pictures for the Exhibition)〉, 1876, 캔버스에 유채, 145×220cm,
런던, 왕립 아카데미(Royal Academy).

찾아보기

서양화 자신 있게 보기

알찬 이론에서 행복한 감상까지

ⓒ이주헌

개 정 판	2017년 6월 13일 1쇄 발행
	2021년 11월 15일 2쇄 발행
초판 1권	2003년 3월 15일 1쇄 발행
	2013년 12월 5일 11쇄 발행
초판 2권	2003년 3월 15일 1쇄 발행
	2015년 4월 30일 12쇄 발행

글쓴이 이주헌
펴낸이 박해진
펴낸곳 도서출판 학고재
등록 2013년 6월 18일 제2013-000186호
주소 서울시 마포구 새창로 7 SNU장학빌딩 17층
전화 02-745-1722(편집) 070-7404-2810(마케팅)
팩스 02-3210-2775
전자우편 hakgojae@gmail.com
페이스북 www.facebook.com/hakgojae

ISBN 978-89-5625-354-1 03600